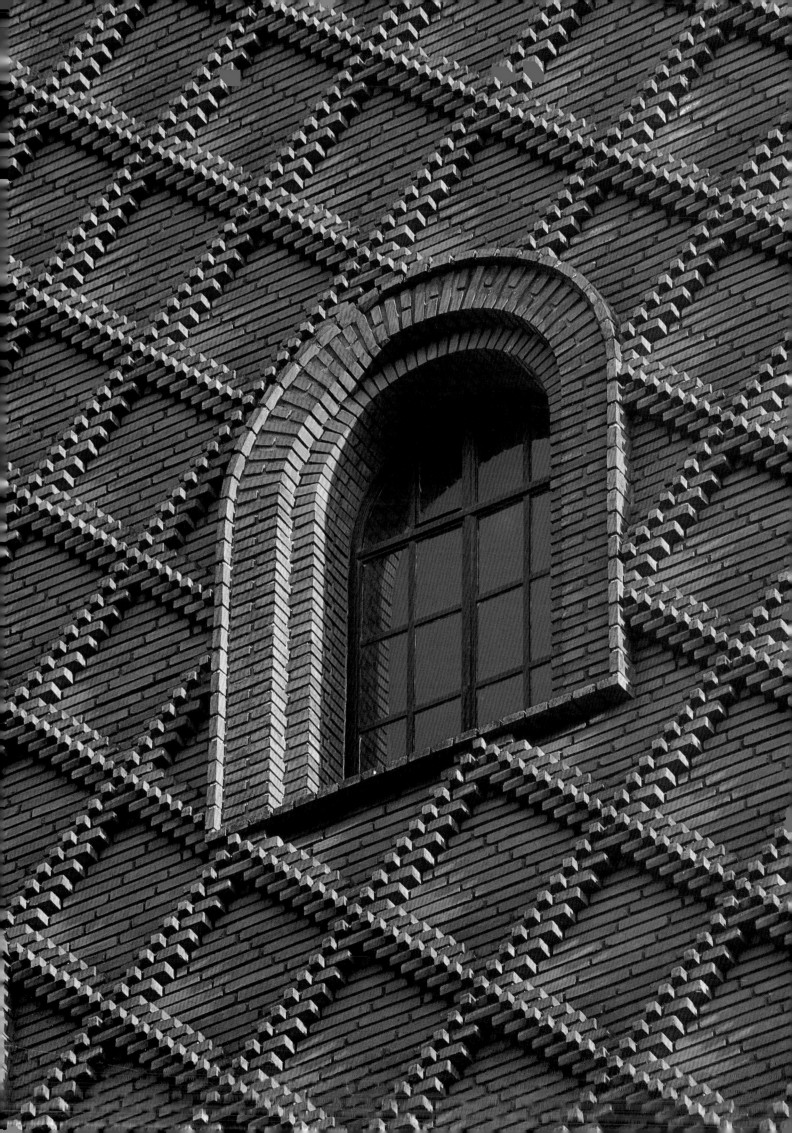

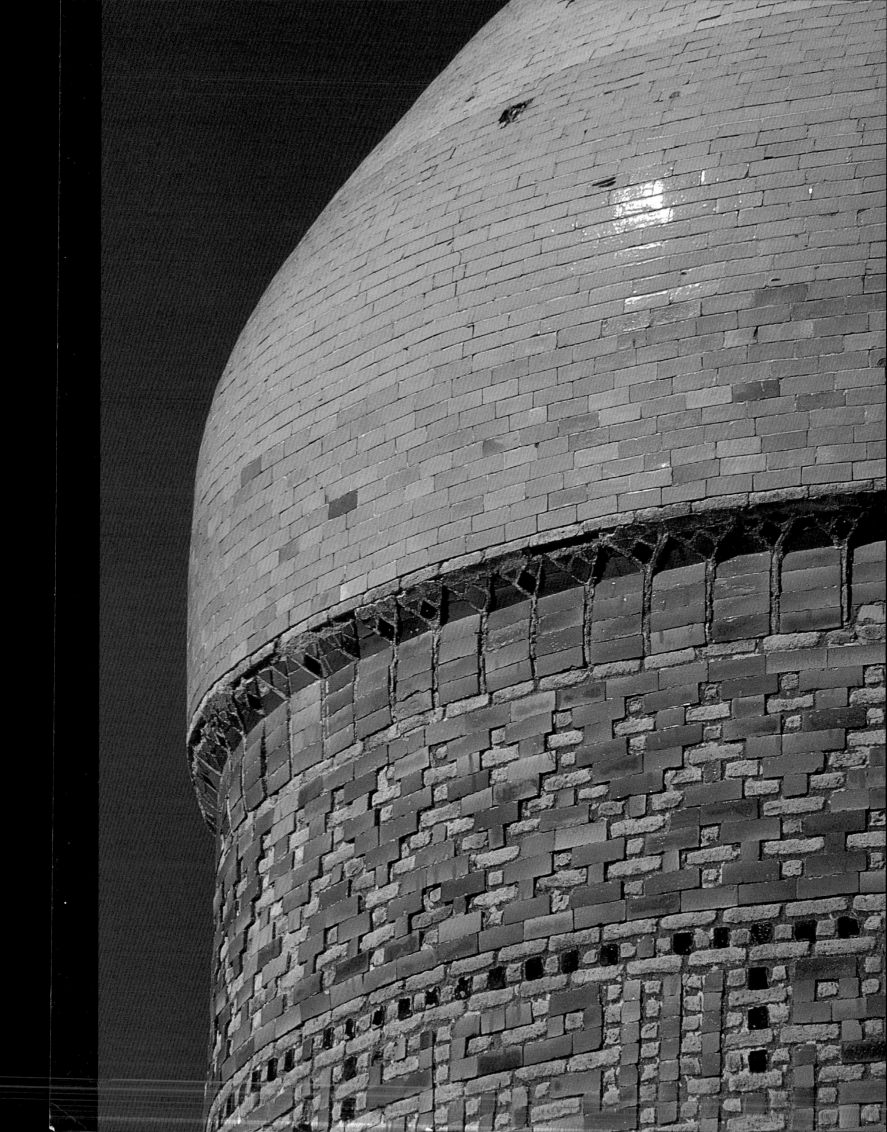

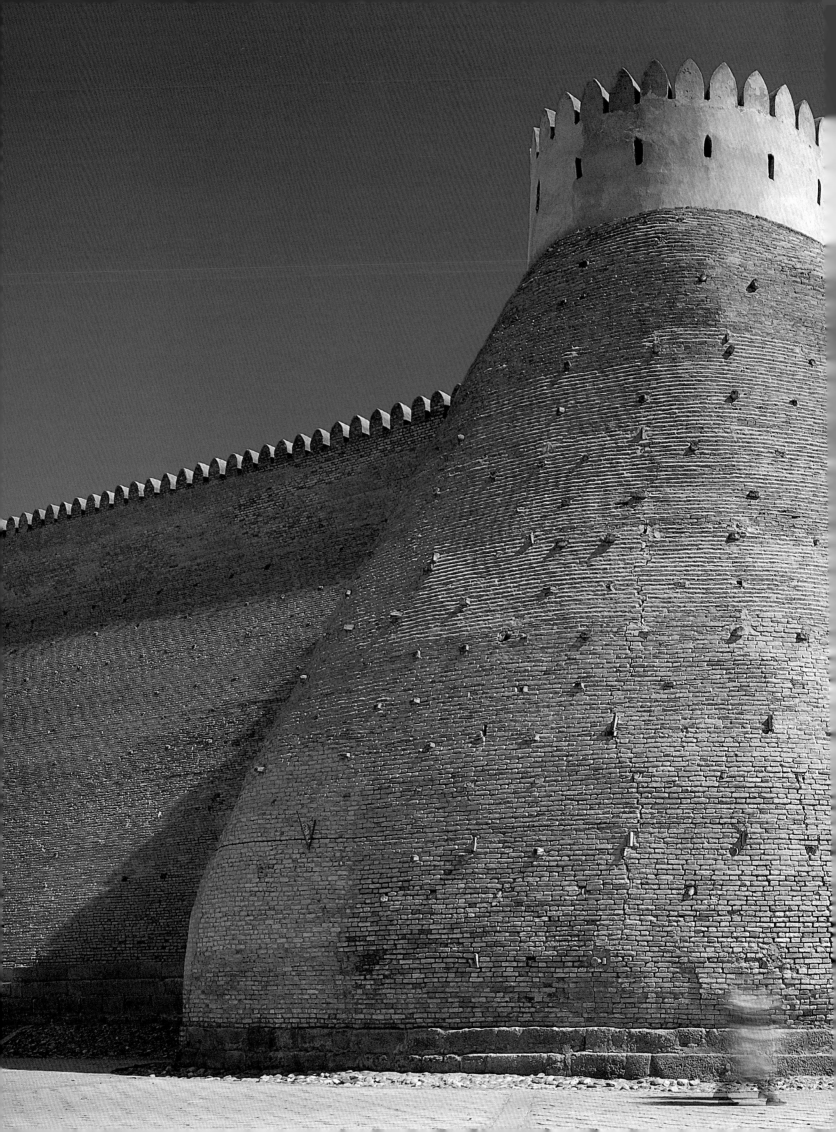

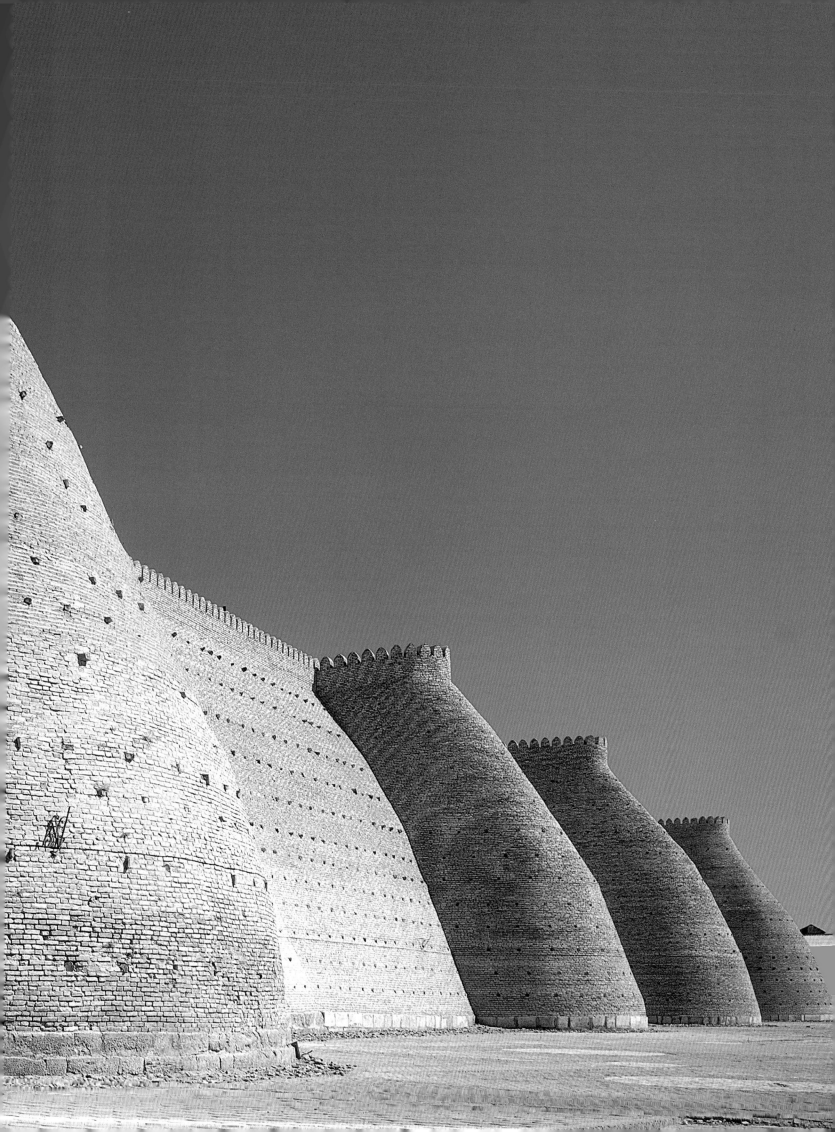

作者
詹姆斯·坎貝爾 James W.P. Campbell
　　建築師與藝術史學家,現任劍橋大學的皇后學院建築與藝術史系主任、三一學院建築系主任,曾在英國、香港和美國從事建築師工作。

攝影
威爾·普萊斯 Will Pryce
　　專業建築師與得獎攝影師,就讀於劍橋大學耶穌學院和英國皇家藝術學院建築系,以及倫敦傳播學院新聞攝影系。目前已出版七本攝影作品。個人作品網站:www.willpryce.com

譯者
常丹楓
　　政治大學英國語文學系畢業,美國西北大學碩士和俄亥俄州邁阿密大學博士。平日以閱讀、散步、寫作、書道、翻譯等娛志,悠遊於文字山林間而流連忘返。現任致理科技大學助理教授。
陳卓均
　　英國肯特大學維多利亞文學碩士,曾任職於出版社和語言學習機構,現為兼職譯者與成人英語講師。

目錄

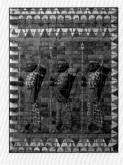

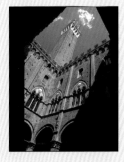
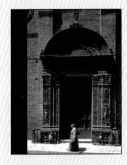

致謝辭

感謝這些人對我們的支持：Richard L. Austin、Tony Baggs、Polly Barker、Marcus Bleasdale、Maddie Brown、Mike Chapman、Sophie Descat、Graham Finch、Ron Firmin、Andrew Forman、Jonathan Foyle、Ron Gough、Mike Hammett、Martin Hammond、Katie Jones、Con Lenan、Gerard Lynch、Robert McWilliam、Kitty Marsh、Peter Minter、Susan Olle、José Platis、Nicholas Postgate、Iraj Riahi、Andrew Saint、陸地探險旅行（Adventure Overland Travel）的 Trevor 和 Melodie Simons、Terence Smith、Robin Spence、Henning Stummel、Daphne Thissen、Mike Trinder、Steve Voller、蹤跡發現者（Trailfinders）的 Lisa Warner，以及 Christopher Wright。

還 有 Ruth 和 Paul Partridge、Alex Lush 和 Laurence Genée、Martin Harris 和 Linda MacLachlan、Adrian Richardson 和 Teresa Waldin、Simon Evenett、Deanna Griffin、Michelle Manz 和 Jonathan Sachs，大方地為我們多趟旅程提供招待和住宿。我們還要謝謝書中提及的多筆資產的所有人和管理人，他們親切地同意我們拍攝他們的建築物，並熱情地款待我們。

威爾・皮瑞斯（Will Pryce）負責拍攝書裡的所有圖片，除了第 44～45 頁的插圖是由 Michael Clifford 拍攝，及第 28～29 頁在底比斯的雷赫—米—雷（Rehk—me—Re）之墓的壁畫照片是向 Dr Alberto Siliotti 借用。而第 64、118 和 126 頁的剖面圖是在 Dr Rowland J. Mainstone 同意下進行重製，第 218 頁的圖獲得索恩博物館的許可使用，第 218 頁的專利地板圖解則取得 Laurence Hurst 同意重製。我們也非常感激可以取得劍橋大學建築學院圖書館藏書裡多張插圖的重製權，並對 Thames & Hudson 公司的全體員工在本書創作過程中展現的無比耐心致上謝意。

最後，我們特別感謝從一開始即熱情支持本計畫的磚塊發展協會（Brick Development Association）。他們慷慨地資助了攝影和旅行，引薦我們給該行業的許多人，花時間帶我們參觀他們的工廠，並耐心地回答無止盡的問題。若未獲得所有這些人的幫助，本書是不可能有完成的一日。

作者序

本書旨在為全球磚塊的發展，提供一份完整的導覽，包括磚的本身（不同尺寸、不同形狀，與各自的製造技術）及其運用方式（磚塊打造的建築成就）。

撰寫本書的樂趣之一，在於旅行。為了研究目的，前往磚窯與工廠參觀顯然是很重要的，我強烈鼓勵任何想要深入了解過程的人，起身前往並親自參觀，去體驗這些建築物也同樣重要。

照片可以描述建築物的外觀，並提供建築物如何組成的獨到見解，但是唯有走近、穿越並繞著建築物漫步時，你才能真正地鑑賞一棟建築物。因此，從一開始的共識就是，擔任攝影的威爾・皮瑞斯（Will Pryce）和身為作者的我，應該一同前往參觀預計收錄在本書裡的每一棟建築物。

因此，本書的攝影工作花了近三年完成，我和威爾在這段時間裡分別進行了十次考察、走訪二十多個國家，路程相當於繞了地球兩圈。他在伊朗的高溫沙漠裡拍照，也曾在芝加哥的漫天飛雪中攝影。這樣的旅程並非毫無波瀾，尤其是我們在 2001 年 9 月 11 日啟程的最長一次旅行走訪了十四個國家，其中三個與阿富汗接壤。

試圖在單一本書裡囊括數千年的歷史，自然會有諸多遺漏之處。其他人可能毫無疑問地會選擇著重在不同建築物上，用更多的篇幅來介紹某些主題，或者忽略一些我決定納入書中的內容。每個人都有自己喜愛的磚造結構或個人感興趣的題目，我也不例外。我僅能盡力選擇那些我認為最能代表該時期與地區特色，且對於磚的整體發展有重要意義的建築物和主題。我同意這是很個人的選擇，所以我也留由讀者判斷這樣的規畫是否成功。

歷史終究是一項累積的工作，是以他人作品為基礎，加以修訂所編寫而成。我花了大量時間研讀建築結構的歷史，與業內人士進行交流，但我也極為仰賴本書末〈章節補充〉單元裡列出的研究。我希望這項成果，不僅為對製造過程感興趣的讀者，提供富娛樂性的入門概論，更能證明它可以成為日後相關研究的有用基礎。

詹姆士・W.P. 坎培爾
2003

附註：
本書使用的名稱和術語，許多來自非羅馬字母的語言和文化。其中有些已有議定的音譯系統，但在專有名詞方面，我盡量使用這些紀念碑或地方最為大家認識或最容易辨識的名稱，而非嚴格地遵循任何特定的系統。同樣地，我使用基督教曆法，只因為它廣為人理解，以外別無其他原因。

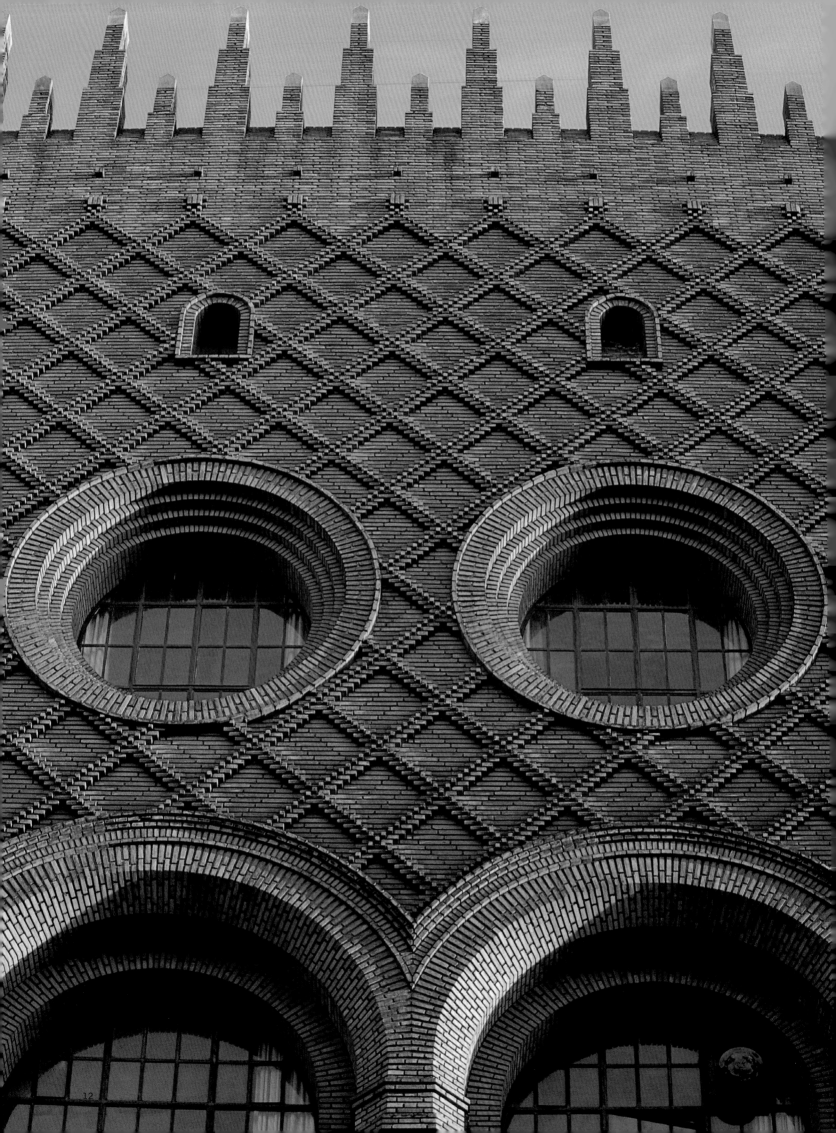

前言

巴比倫的空中花園，是世界七大奇觀之一；中國長城，為地球上最大的人造物體；聖索菲亞大教堂（Hagia Sophia），有史以來最美麗的教堂之一；波蘭的中世紀城堡，宏偉的馬爾堡（Malbork）大小相當於一個小鎮；緬甸蒲甘（Pagan）的兩千座寺廟，歷經九百年仍完好無損；佛羅倫斯的布魯內萊斯基（Brunelleschi）圓頂工程成就；印度泰姬瑪哈陵的結構；維多利亞時代在倫敦地下修建的 1,200 英哩長的下水道；紐約市克萊斯勒大廈令人難忘的輪廓─所有這些有一個共同點，他們都是用磚建造的。

磚，是最簡單且最多用途的材料，也是最普遍運用且不受重視的材料，過於熟悉卻又不可思議地被忽視。

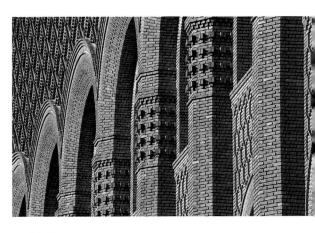

上圖與對頁
巴黎的藝術與考古機構（d'Art et d'Archéologie）的細部呈現，由保羅・比格（Paul Bigot）於 1925 年至 1930 年建造。在偏好混凝土與玻璃的現代主義時期，是一項精湛的磚造結構範例。

本書著眼於一種簡單物體─磚的發展，檢視從遠古時期到今日的製造技術與運用技巧。本書儘管收錄多張建築物圖片，並對建築多所論述，但嚴格來說，這並不是一本關於建築史的書。基本上，這是一本跟磚有關的技術史與運用史的書，目的為破除許多常見的迷思。

舉個簡單的例子：顏色。大多數人認為磚是紅色的。事實上，在陽光下製造的磚塊，有著多樣的顏色，像沙漠的淡黃色、中東的亮綠釉色，以及被稱為「斯塔福德郡藍（Staffordshire Blues）」的紫色與黑色。

大眾普遍認為，磚永遠是僅次於石材的第二選擇，但正如本書打算證明的，磚具有自身的邏輯與優勢。技術熟練的建築師、工程師與工匠，早已知道如何與何時運用它們。在某種程度上，建築史學家先入為主地對石材的偏好，得為大眾對磚的豐富性和多樣性缺乏認識一事負起責任。這也導致人們普遍低估磚在建築與結構歷史中的重要性，當前的工作正是要解決這種不平衡。

磚是最古老的建築材料之一，它的故事始於文明史之初。泥磚的發明是在西元前 10,000 至 8000 年之間；模壓磚則出現在約西元前 5000 年的美索不達米亞地區；但最重要的里程碑，是在西元前 3500 年左右發明的燒製磚。

燒製磚的出現，允許人類在先前無法想像的地方建造永久性建築物。燒製技法讓磚擁有石材的韌性，更賦與像是比較容易塑型、可以不斷地精準複製裝飾花樣等特性。而隨著釉的後續發展，在磚上不僅能做出豐富的裝飾，還可以呈現出鮮活的色彩。

古羅馬人用磚打造了許多最偉大的建築，他們在建造萬神廟與卡拉卡拉浴場時，在架構上採用混合磚和混凝土的作法廣受好評，然而，他們於西元二世紀時，在工程上及為裝飾目的運用磚頭等方式，卻很容易被忽略。你可以說，羅馬人在改變使用磚的方式上，與其說是對建築風格感興趣，更多是與磚的製造和砌磚技術的變化有關。

在拜占庭，羅馬製磚匠的工藝更加精進，造了幾個世紀以來無法被超越的聖索菲亞大教堂。在東方，中國研發出讓磚更堅硬、更牢固的製造方法，這些工序最終得以打造出長城與瘦長的寶塔。

在西元 1200 年之前，從大西洋到太平洋，橫跨歐洲和亞洲，都可以看到磚的運用。隨著宗教擴張，製磚與砌磚技術散播到各地，伊斯蘭教將之傳遍北非與中亞，基督修道院把它推廣到全歐洲，佛教則從印度將磚帶到緬甸和泰國。

從文藝復興時期到十七世紀，歐洲的科技進步改變了磚的使用方式。最重要的是，磚因為變得更便宜，而能廣泛地應用於社會各環節。雖然，這一個時期的學術知識與貿易的蓬勃發展，確實催生了佛羅倫斯的大教堂、義大利北部的粗陶、印度的蒙兀兒建築，及伊斯法罕的清真寺與橋樑等建築傑作，但同時，我們可以看到磚大量運用在城市住屋與防禦工事上，甚至在美洲殖民區的新駐地。

十八世紀，我們見證了英國工業革命的開始，歐洲出版了製磚方法的書籍，大量製磚及長程運輸等技術開始發展。十九世紀之前，隨著機械化作業的引進，磚成為工業與商業應用的標準建材，也常運用在哥德復興式和早期摩天大樓的創新樣式上，這種趨勢一直延續至二十世紀。

建築史學家似乎覺得，磚的優勢將被混凝土、鋼材和玻璃等更「現代」的建材所取代，但事實遠非如此。製磚業持續穩定地成長，並引進大量的新產品和新技術，讓磚可以更新穎與創意的方式來運用。同時，在開發中的世界，在成本考量與結合當地傳統等層面，磚都印證了其適用性。

現階段，在製造和結構運用上的新技術，讓磚擁有令人興奮的未來，並提供一個擁有多樣性與美學可能性的世界。經過了 10,000 年，那些不起眼的磚的前景是一片光明。

鑒於這段豐富的歷史以及建築技術對文明發展和歷史的重要性，磚的研究（甚至可以說是結構建築史）長期以來

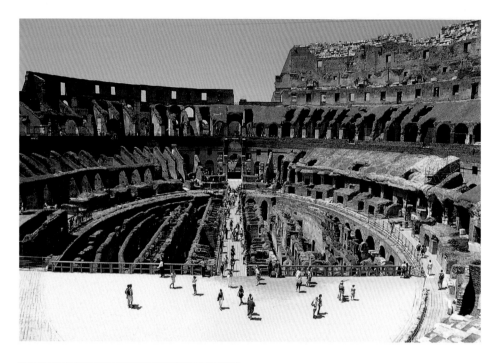

受到忽視一事，是很不尋常的。不過，這種情形似乎即將有所改變，結構史相關的期刊開始出版，有更多學者投入這一個領域，部分原因是大眾對於歷史建築的興趣日漸濃厚。

本書的目的是提供對磚之世界的完整導覽與介紹，不只是為了專家，也是為了一般讀者所寫。

對磚的認識

無論是日常用品、藝術品，或是建築，欣賞任何物品的第一步，就是要瞭解它是怎麼被製造出來的。建築物最終呈現出的外觀，有很多元素取決於建築師或建造者當初決定要使用哪種建材。只有去探討哪一階段的建造過程，在決定其形狀時是誰扮演關鍵角色，以及建造者為何選擇該種建材，才能開始理解作品背後更深刻的原因。

磚的話，情況則比較複雜，因為涉及兩個物體。第一個是磚本身，第二個是由磚組成的物體。這兩種物體的製造過程截然不同：製造與鋪設，雖然可能在相同地點完成，但鮮少會由同一人完成。

磚的製作方式，會影響它的顏色、形狀、質地、強度、耐火性、耐候性，以及使用壽命。如果磚的製作不當，牆壁會傾頹瓦解，且建築結構會崩塌。因此，負責設計與建造建築物的人必須對製磚有足夠的了解，知道可以要求什麼、理解相關流程的限制，而建築史學家則需要知道這些選擇如何影響最終成果。

對所有相關的人來說，瞭解用什麼方法砌磚，至關重要，因為磚與磚之間的擺放方式、選擇的顏色、建造出來的樣式、創造的表面紋路，以及採用的裝飾圖案，都會決定最終作品的風格、結構和外觀。

本書的目的之一，是提供製磚和砌磚兩種行業發展的歷史概述，但它同時是一部成果史、一項關於磚和磚砌結構（建築、牆壁、橋梁等）的研究。然而，在我們開始之前，需要提供一些專有名詞解釋。本文雖然儘可能避免使用術語，但為了全面了解製磚和磚造結構，理解這些基本概念是至關重要的。

製磚的基本概念

磚有兩種基本類型：經過燒製的磚，和僅在陽光下烘乾的磚，本書主要探討的是前者。

使用日曬乾燥的磚（或一般所說的土坯）的屋舍，是最古老且最便宜的建築方法之一，這種方法幾乎不需要什麼技術，而且原料通常能就地取材，直至今日，世界上許多較貧窮的地區仍使用此法。泥磚的主要問題，是它們會被沖蝕，就算是常見在土坯屋舍表面抹上灰泥的這種作法，也無法保護它們不受暴雨沖毀。

用火燒製的磚，克服了雨水沖蝕等基本困擾。然而，這並非像乍看之下那麼簡單，如果只是將磚放在一般的火裡是行不通的。為了讓磚的質地玻璃化，必須將其加熱至約900°C至1,150°C，而且必須維持至少8到15小時，確切的溫度依所用黏土種類而異，接下來必須讓磚逐漸冷卻，以免破損。

磚若未燒透，質地會太軟而容易碎裂；但如果溫度過高，黏土則會變形並熔融成玻璃狀的物質。因此，製磚匠的技術有部分是他們建造與操作窯的能力，得以準確掌控這些窯裡的溫度。

所有磚都是黏土製成的，形成黏土的地質成份很複雜，涵蓋了大量具有相

似特性的不同物質。即便對地質學或材料學沒有深入研究，也應該能理解某些黏土比其他黏土更適合製磚，而且僅有黏土本身並不足以製成磚，還必須含有沙子或其他物質。不過，使用黏土的比例，將決定成品的特性。

未烘烤過的磚是用泥塑成的，通常跟稻草混合，黏土含量一般相對較低（以重量計算，可能不到 30%），另一種極端情況則是黏土含量約達 75% 的粗陶。現代的磚廠會將黏土從深坑挖出，與沙子小心地攪拌，調出正確的混合物，但在過去，反而會特別選擇已含有適量黏土與其他材料的表層沉積土壤。

在十八世紀，製磚匠在尋找新的地點時，通常會將一小塊土壤放入口中嘗味道，來測試此地適不適合。這種現成的材料稱為「磚土」，其可得性是製磚業分布的一項重要的地理決定因素。

選好正確的黏土類型後，挖出來（英語系國家的製磚匠會說「贏得」黏土）混合，以確保均勻的黏稠度。殘留在黏土裡的石頭。讓切割磚變得更加困難，且石頭本身的特性，可能會在加熱時爆炸。為了避免這種情況發生，必須先去除或壓碎石塊，然後才能將黏土與水混合，準備塑型。

嚴格來說，所有磚都是長方體，但因為平面尺寸是最重要的（其次重要的是厚度），磚通常被描述成正方形或長方形。本書文中提到尺寸時，將使用長度、寬度與厚度描述，單位為公釐。

然而，這些尺寸全都是近似值，即使是同一批燒製的磚，在尺寸方面也會因為模製、乾燥、與燒製過程中的不一致，而有很大的差異（最大可能會到 10%）。這裡提供測量值，只是為了讓讀者大致瞭解所討論的磚的形狀，這些數值是用簡單的捲尺測量少部分的磚所得出，應該被視為近似值。

磚的一致性是其最重要的特性之一，傳統上是因為使用模具製作。最常見的模具類型是「敞模」，敞模是一個沒有頂部或沒有底部的盒子，從頂部將磚土壓進去，再把模具拿起來，就完成一塊磚頭。

另一種類似選項是有底部的箱型模

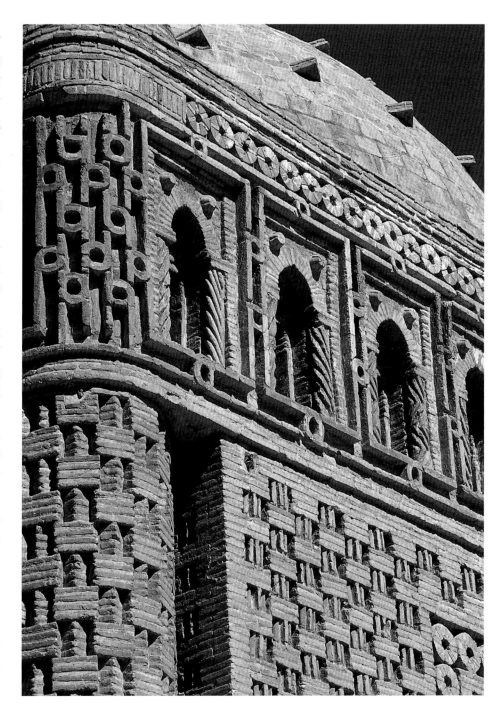

具，由於底部產生的吸力，讓裡頭的磚土難以脫離模具，因此通常用於製作瓦片，鮮少用於製磚上面。當然，如今大多數的磚都是用機器模製成形。

大多數模製方法需要使用相當濕的黏土，因此從模子出來的磚必須充分乾燥，以免在烘燒時破裂。在過去，磚會被晾置在曬磚臺上數周，並遮蓋起來避免雨淋，如今它們則放在加熱的棚子裡烘乾，而磚在乾燥的過程中會收縮。

大多數的磚是在永久性的窯裡燒製的，這些窯必須以不可燃材料建造（通常是之前燒製的磚），且設計成方便進貨、卸貨，能持續燒製數百回。不過，

也可以將未燒製的黏土磚堆放一起，在磚的下方點火，火的熱氣會穿過這些磚，開始進行烘烤，這樣的結構則稱為「野燒窯」。

用野燒窯燒磚的優點是便宜快速，且不需要用到燒好的磚。過去，這主要是流動製磚匠在使用，他們可能是跟人租用土地製磚，或是為了某個特定計畫，需要用到現場的黏土製磚。

出於類似的原因，當今世界上仍有許多地方使用野燒窯，但缺點是效率很低。在野燒窯外側的磚，因為接觸到外界的空氣，很難達到足夠的高溫，無法適當地完成燒製過程，需要再燒一次，

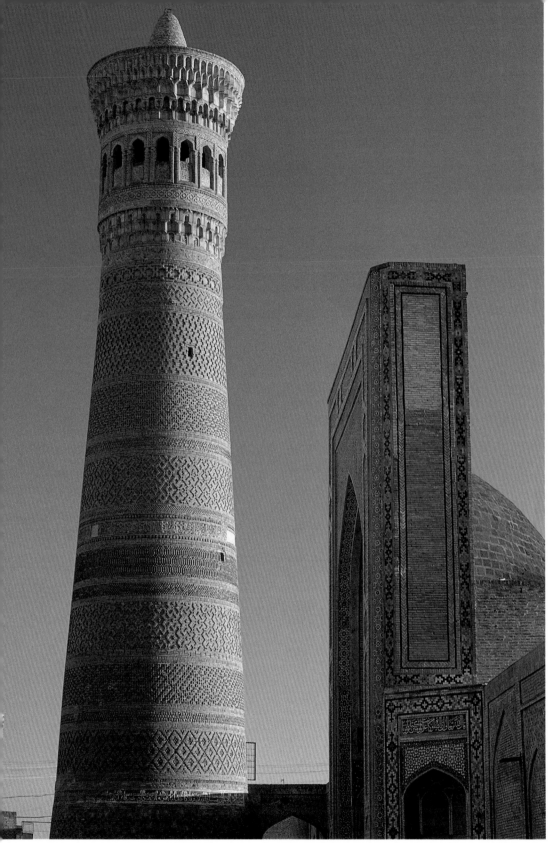

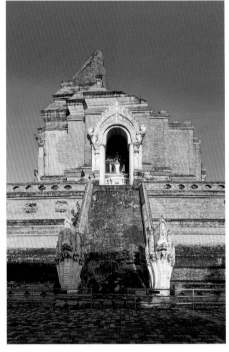

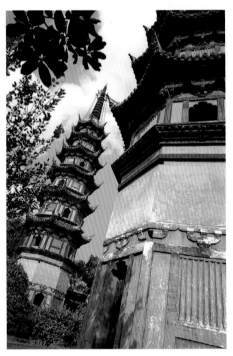

上圖
烏茲別克布哈拉的卡
楊 清 真 寺（Kalan
Mosque）喚拜塔，約
西元 1120 年（第 114
頁）。

右上圖
泰國清邁，十二至
十四世紀（第 89 頁）。

右下圖
蘇州雙塔，西元 982
年。這兩座塔有 33 公
尺高。

同時，那些放在中間的磚，則常被燃燒
過頭而無法使用。為了提升效率並封存
更多熱量，通常會在野燒窯外側抹上黏
土，這個過程稱作「泥封」，進而形成
所謂的「泥封窯」。

　　窯或野燒窯裡，堆放磚的方式（此
過程稱為「裝窯」），對於確保磚的均
勻燒製相當關鍵，這也會影響成品的顏
色，因為磚的某部份會比其他部分的氧

化程度更高。一般來說，顏色跟磚土或
黏土所含的礦物質有關，舉例說明，隨
著鐵被氧化，含鐵的黏土會被燒成紅色
或粉色的磚，富含石灰但少鐵的，則傾
向變成黃色或奶油色。不過，確切的顏
色取決於磚放在窯中的位置及燒製過程
中有多少氧氣進入，即使是同一批出窯
的磚，在顏色上也會有很大的差異。

　　磚一旦冷卻下來，並從窯裡取出，

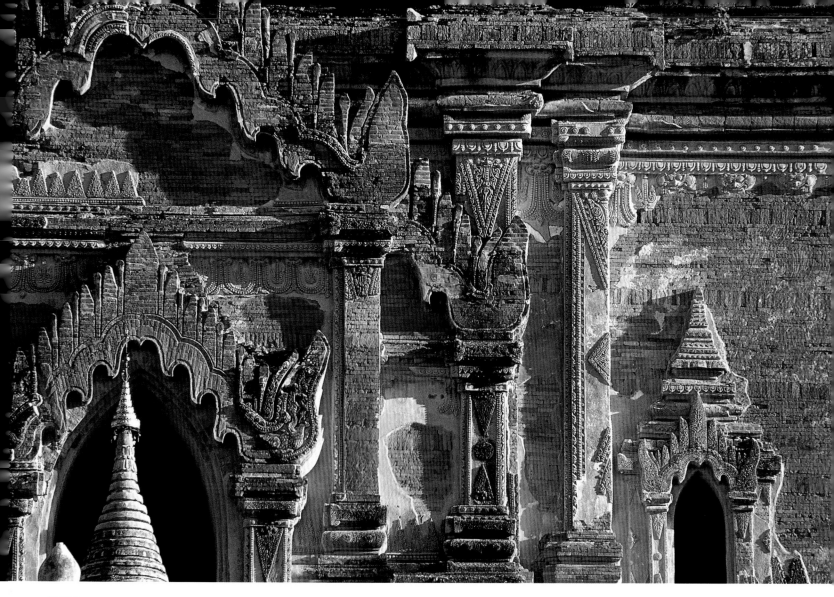

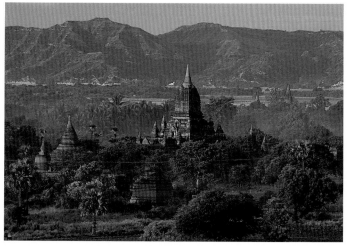

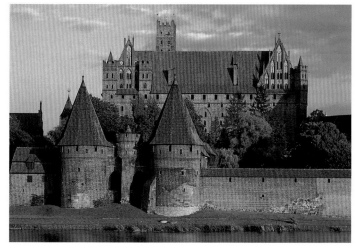

就能開始使用，從製磚匠的手中，傳到砌磚匠的手中。

砌磚的基本概念

砌磚匠從製磚匠的藝術成果開始接手，他或她必須把一堆長得差不多的磚，變成一個結構。每一層磚（稱為一個「磚層」）必須水平地舖在砂漿床上。（此處使用砂漿一詞很重要，不應使用

水泥一詞，因為這裡指的是一種在水中會變乾的特殊砂漿。）

砌磚時，砂漿接縫（灰縫）的厚度、顏色和最後的修飾，都影響著磚牆的最終外觀呈現。石牆的石砌接縫厚度往往能縮到最小，是因為可以將每塊石頭切割成合適的尺寸，在某些文化中，也會經由打磨磚塊，以便在鋪設時將接縫縮到最小，但一般來說，從製磚匠手中接

頂圖
緬甸蒲甘的梯羅明羅寺（Temple of Htilominlo，西元 1218 年）

左上
緬甸蒲甘的大平原

右上
波蘭的馬爾堡城堡，十四世紀。（第 106 至 107 頁）。

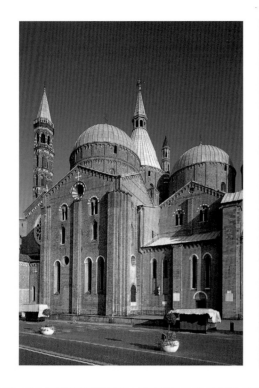

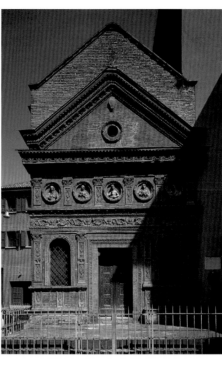

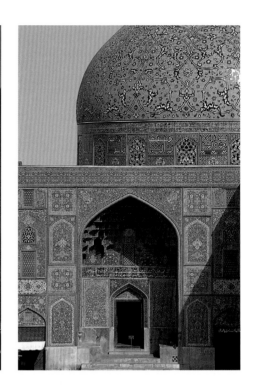

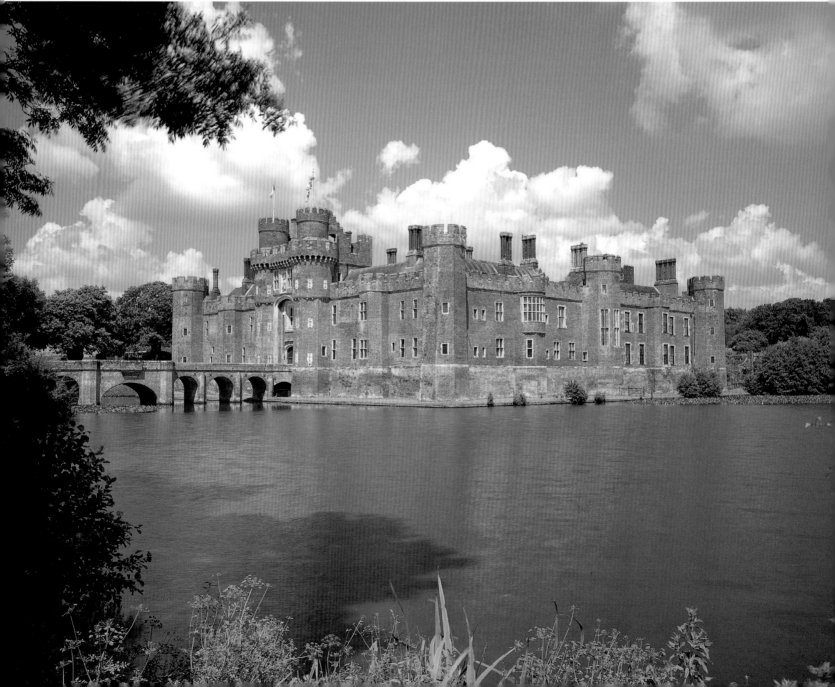

過磚頭後，便會直接使用。而供應的磚形狀和尺寸越是不一樣，鋪設時的砂漿接縫就得越厚。

　　砂漿的顏色取決於其所含的化學成分，最常見的是自然白的石灰，與沙子混合後，會變成黃色。其他物質則有不同的效果，例如拜占庭人加入磚粉，讓砂漿變成紅色，維多利亞時期的倫敦建造者偏好在砂漿裡加入煤灰，使顏色變黑。

　　最後，在接縫處放入石頭（此技術稱為「碎石嵌縫」），或刮削接縫處，也能改變接縫的最終樣貌。羅馬人在牆體完工後，會塗上第二層砂漿，為他們的接縫做最後修飾（此技巧被稱為「勾縫」）。幾個世紀以來，砌磚匠嘗試過許多不同類型的勾縫方式，如創造凹槽以突顯陰影，在砂漿中劃線強調規律，甚至在接縫中壓入物體，創造出裝飾性的圖案。

　　鋪設磚時，一般會對準一條細線，以確保上層的表面都有對齊，並固定接縫處。每塊磚之間的直立砂漿接縫稱為「豎縫」，豎縫的厚度通常與砂漿床的深度一致，但不是絕對，不同的豎縫同樣會影響完成的牆體外觀。

　　石頭和磚之間的區別，最明顯的莫過於黏合的藝術。傳統上，砌磚匠以磚的長度來講牆有多厚。因此，一面「半塊磚厚的牆」，厚度為一塊磚的寬度（以多數標準英式磚為例，約為 100 公釐，至於標準德式磚是 115 公釐），而「一塊磚厚的牆」則為一塊磚的長度（英國為 215 公釐，德國為 240 公釐）。半塊磚厚的牆體，力度不足以支撐比自身重量大上許多的建物，因此，在歷史上，大多數的牆都有好幾磚的厚度。

　　在這種牆體結構裡，長方形磚的後續鋪砌，可以沿著築好的牆（在此情況下稱作「順磚」），或與牆面呈直角（在此情況下稱作「丁磚」）。這種砌磚方式也決定了牆的尺寸，長度是寬度的兩倍，再加上砂漿接縫，可以讓一塊磚厚的牆兩側齊平。

　　砌磚匠試圖以不同的砌磚方式，打造出最堅固的牆體。「砌合」包括順磚和丁磚交替使用所形成的各種樣式，最

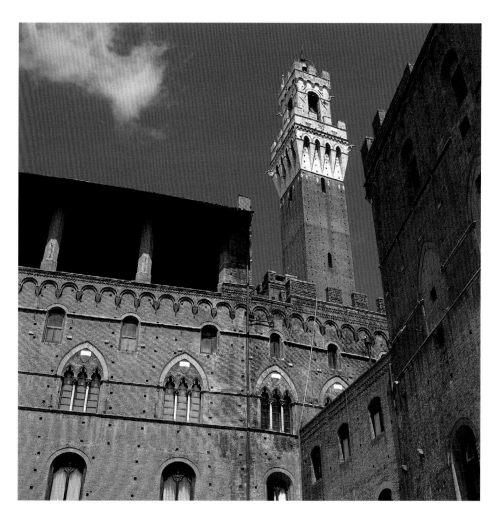

簡單的例子，是在一面由數層磚砌成的牆上，一層露出磚的短邊（一層丁磚），下一層磚則可見磚的長邊（一層順磚），這稱作「英式砌法」。在本書末的專有名詞表中，可以找到更常見的砌合法列表。

　　砌合為砌磚特有的組合型式，石匠僅在堆砌牆壁外層時，使用較大的石塊，以提供平滑的牆面外觀。而唯有使用磚做為建材時，砌合才會變得相形必要，這種必要性更被單獨提升成一種藝術形態。砌合手法是否保持一致性，可以區別這道磚牆是出自石匠或砌磚匠之手，也分得出來這是名經驗豐富的砌磚匠或新手。

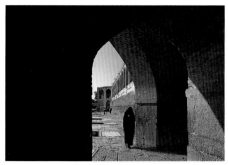

對頁上左
義大利帕多瓦的聖安多尼奧教堂（Church of S. Antonio）

對頁上中
義大利波隆那聖靈堂（Santo Spirito）的粗陶外牆，十四世紀。

對頁上右
伊朗伊斯法罕的羅圖福拉清真寺（Lutfullah Mosque）入口，十七世紀初期（第 152 頁）。

對頁下
英格蘭的赫斯特蒙索城堡（Herstmonceaux Castle），15 世紀（第 104 頁）。

頂圖與上右
西恩納的西恩納市政廳，西元 1259—1305（第 101 頁）。

上左
伊朗伊斯法罕的柯瓦吉橋（Khwazi Bridge）下方

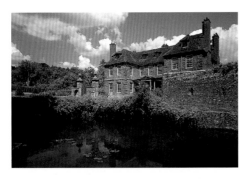

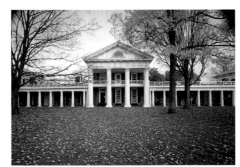

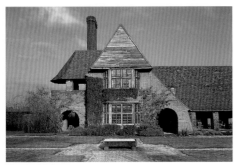

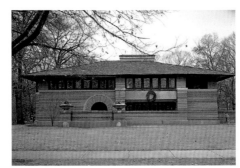

頂圖左
英格蘭肯特的格魯姆布裡奇莊園（Groombridge Place），建於十七世紀中葉（第177頁）。

上左
英格蘭薩勒姆斯特德的佛力農場（Folly Farm，1906—12），埃德溫‧魯琴斯爵士（1869—1944）建造。

頂圖右
美國夏洛特鎮的維吉尼亞大學（University of Virginia，1817—1826），由湯瑪斯‧傑弗遜（1743—1826）設計。

上右
阿瑟—赫特利住宅（The Arthur Heurtley Residence，1902），由弗蘭克‧勞埃德‧賴特（1869—1959）設計。

下圖
倫敦的巴特西電廠（Battersea Power Station，1933），由賈萊斯‧吉爾伯特‧斯科特爵士（1880—1960）設計。

所以說，有許多元素左右一道平坦磚牆的外觀，一些掌握在製磚匠手中，其他則由砌磚匠負責，即便是裝飾性的磚造結構，也是相同的情況。

要決定一塊磚的形狀，有四種方式：模製、雕塑、雕刻、與研磨。模製是將黏土壓入木製箱型模具中，這些模具是專門製作來塑造磚塊的外形，特點是藉由設計模具的側面和其他部份，可以做出相當複雜的磚塊輪廓。

不過，製作箱型模具，也就是開模，是很昂貴的，若只是簡單的外形，通常會將不同嵌件放入同一個模具來組合。通常來說，每塊特殊的磚需要有自己的模具，但在費用考量之下，有大量

製磚的需求時，才會選擇模製。

雕塑則是用手或簡單工具來捏塑黏土，再按一般程序，將黏土放進窯中燒製。每件作品皆有些不同，且如果作品在燒製過程中出現裂縫就無法使用。模製和雕塑，兩者都是製磚匠在燒製磚之前可以進行的步驟。

至於雕刻和研磨，則由砌磚匠負責。鑿子（稱作「瓦工錘」）或金屬做的鋸子，可以雕刻或鋸切磚塊，為求精準，複雜的輪廓在鋸切時會使用木製模板協助。研磨則是用堅硬的石頭或銼刀，藉由磨擦來為磚塊塑形。所有這些不同的方法，都會在最終成品上留下自己的特殊印記。

若要為磚上釉，則必須在進窯燒製前處理，因此任何上釉作品的塑形，一定是由製磚匠處理。不過，許多裝飾性的磚造結構，是砌磚匠直接在現場切割普通的磚使用，砌磚匠與製磚匠之間不需要太多協調工作與事先計畫。

粗陶與模製磚的主要差別在於大小，當尺寸不比磚大時，稱為模製磚，比磚更大的話，就叫粗陶，兩者都傾向於使用比傳統磚更精細的泥土製作。

區分切割出來的裝飾磚與模製磚並不困難，但需要仔細觀察。運用模製或雕塑等工法的磚塊，黏土裡的石頭會被推到裡層，深埋在最終成品中，因此磚的表面相對光滑。而切割與研磨等工作，會去除成品的表面，在石頭被除掉的位置，會留下被切割過的石頭或孔洞。因此，表面若看得見切割過的石頭，意味著這塊磚是由砌磚匠切割或研磨來塑形。刀痕是另一個辨識指標，儘管這些痕跡經常被侵蝕或被去除掉。

切割或模製的使用，為製磚匠和砌磚匠之間的互動提供了線索，但是磚與磚造結構的歷史並非只關乎這些個人，在打造一個建築物的過程中，會看到社會裡許多部份之間的互動。要探討這些磚或建築為何會成為今日的樣貌，它們是如何被打造出來的，以及為什麼採用這種製造方式，都得先去瞭解建造者的生活方式及他們在社會階級裡的地位。

磚的歷史既關乎人，也關乎事物，

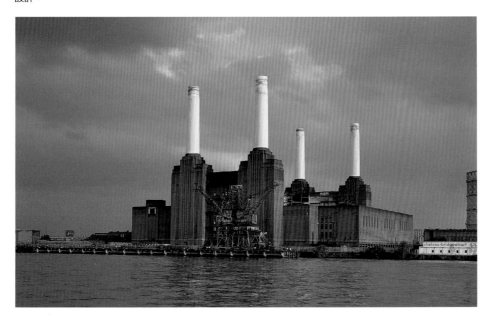

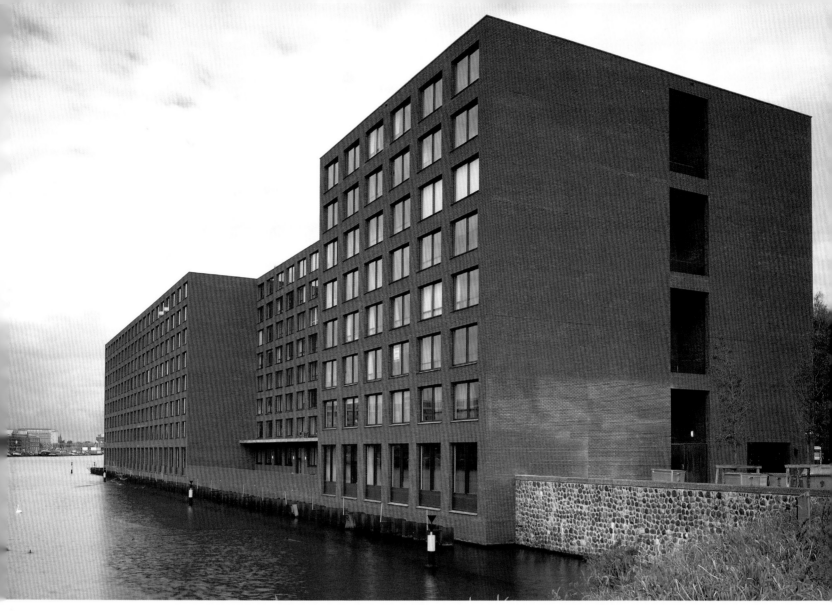

而且正如我們即將看到的，參與其中的，不僅僅是砌磚匠和製磚匠，建築師、窯工、立法者、工程師、發明家、市鎮議員、貴族，和國王都有各自扮演的角色。製造和使用磚的方式，也隨著經濟和政治、時尚與建築風格而演變。因此，本書的大部分內容，與這些議題息息相關。

本書的結構

為了便於使用，本書嚴格地採用編年體述事。每一章節涵蓋一個特定時期，再依特定主題，細分為各個小章節。每一章節的開頭，會簡要概述該章節的規畫和內容摘要。可以說，整本書是由多個短篇集結而成，拼湊出一部從磚的發明至今的完整歷史。

想當然爾，一本書要涵蓋這麼大的範圍，大多數的主題只能扼要提重點，但是本書最後附有一篇詳細的延伸閱讀，可供有興趣的讀者參考，包括從哪裡能找到更多資訊，以及當前學術界對各個主題的研究概述。本書目的是提供讀者一個磚史的清晰概論，以及磚為何成為今日建築材料的成功發明裡的一項。

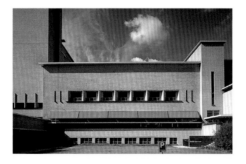

頂圖
阿姆斯特丹爪哇島沃寧堡住宅（Woningbouw Housing）的蘭格哈斯（2,001），瑞士建築師迪耶尼爾與迪耶尼爾的作品。

上左
牛津的基布爾學院（Keble College）擴建部分（1991—95），由瑞克・馬澤設計。

上中
尼德蘭的希爾佛賽姆市政廳（Hilversum Town Hall，1924—30），由 W. M. 督德克（1884—1974）設計。

上右
瑞典克利潘的聖彼得大教堂（1963—66），西格德・萊偉倫茲（1885—1975）的作品。

21

古文明 西元前 10,000 年～ 500 年

第一章所涵蓋的 9,500 年，見證了當今許多磚造結構最重要的特色發展。模具的發明、磚窯的發展、釉與用磚來組成雕像的工法引進、製磚匠與砌磚匠之間的分工，和複雜的砌合圖案發展，皆在這一段時間，是整部磚史中最重要的時期之一。儘管如此，要為這些最遠可溯至 12,000 年前的事件，建立一個精確的年代表是相當困難的，而且仍有許多尚待研究。

本章節所描述的時期，大約介於西元前 10,000 年至西元前 500 年，含括第一批定居點和文明的崛起。「大約」一詞是我刻意使用並要加以強調的，我們對這個時期的了解主要來自考古發現，提及的時間點多為推測所得。

這個時期的建築物和文物確實留存至今，卻罕見書面紀錄。多數留存下來的文字，是鐫刻在建築物和紀念碑上，部分地區雖然保存有重要的文獻泥板碎片，但大多數出土的碎片上，僅是貨物的統計資料。至於完全沒有書面紀錄的時間，則有數千年之久，這個時期稱為「史前時代」。

在沒有書面時間表比對的情況下，要確定年份極其困難。考古學用的傳統方式，是詳細記錄物品被埋的深度，以最表層是最新，反之最下層為最舊的原則，我們得以為某個遺址編出一份大致的時間表，若能將從某個特定層中出土的文物與其他地方的文物交叉比對，有助推估出更確切的年份。

然而，這種方式在比較不同地區的遺址時，顯然有其缺點。在很多情況下，分層法往往無法有系統地運用，因為文物常是偶然出土，要將它們與新發現的文物互相比較，進而推算出年代，是有相當的難度。

推算考古遺址年代的技術，在 1949 年美國原子科學家威拉德‧F‧利比（1908—80）發明放射性碳定年法後，出現了重大進展，運用這項技術檢測古早年代的有機物質，可以推估出的年份，能達到先前難以想像的準確度。現代的考古挖掘工作，藉由同時使用地層開挖技術與放射性碳定年法，得以更肯定地推敲出某件特定物品被埋藏起來的時間點。

不幸的是，在放射性碳定年法出現之前，大多數的古代遺址就已被挖掘出來了。可想而知，從這些挖掘工作中所獲得的年代資訊並不可靠，而且誤差幅度絕對很大。正因如此，即使到目前為止，並非所有可以想像到的遺址都已被挖掘，考量到上述因素，現階段是不可能準確地指出早期事件發生的時間點。

我們最多只能做到合理的猜測，但毋庸置疑地，這個數值在未來會被調整並修正，本章節將概括的，則是我們目前可以得知的部分。

本章節的第一部分，是探究磚最早是怎麼被製造出來的。目前相信第一批定居的人類出現於西元前 10,000 年至 8000 年間，此時期一般稱為「新石器時代」，在之前人類過的是游牧生活。這批最早的農民，定居下來種植作物並飼養牲畜，形成一個小型聚落，並設置圍牆以保護彼此。第一批定居據點的年代，早在發明陶器與發現金屬之前，他們使用最早的磚當建材，這些磚是用手粗略地製作，曝曬在太陽下乾燥。

下一個部份，探討的是磚如何從被簡單揉捏的泥塊，發展成大規模生產的長方形物體（稱作「土坯」），並舉埃及為例。儘管磚的模製比埃及文明更早出現，但相較其他地方，埃及保留了更多關於這些發展的紀錄和文物。世界上許多地方，如今仍沿用這段時期發展的泥磚製作技術。

第三個部分，要討論的是美索不達米亞，這裡是第一批模製磚與燒製磚的產地，各種留存下來的書面資料，讓我們對建築工程的結構和相關人物的階級與數量有些概念。在這些文化中，磚曾因被視為宗教物品而備受尊敬，這也是磚對當時社會的重要性。本章節會說明磚的各種尺寸與砌磚方式，及如何將磚轉變成裝飾元素之一的方法。

隨著磚的發明，為了把磚組合在一起，人們也需要作為黏合媒介的砂漿。在簡易的土坯建築中，混合稻草或動物糞便的泥土是隨手可得的解決方法。然而，泥土雖然可以用來燒成磚，若以組合磚塊的強度來看，因為容易被沖刷掉，黏著力相對較小。

在古文明世界中，能夠取得的三種替代材料則為石膏、石灰和瀝青。人們僅在附近有容易取得瀝青的瀝青坑時，才會運用瀝青，優點是不需做太多準備，而且乾掉後會形成防水層。然而，相較於其他材料，瀝青的稀有性，意味著這項材料限定在美索不達米亞南部油田的狹小範圍內使用，無法往外推展開。

石灰在自然界以石灰岩形態存在，必須以 1,000°C 的高溫燃燒，才能分解成生石灰，與水混合後，會形成黏著劑，是調製灰泥和砂漿的理想材料。石灰灰泥的發現與燒製磚的發明大約在同個時期，後者也需要窯在差不多的溫度下運作。

石膏砂漿則是透過燃燒石膏而成，石膏通常是在石灰岩附近的沉積層中發現，燃燒的溫度約 125°C 左右，使用一般篝火就能達到。有些作家認為，石膏砂漿比石灰砂漿更早為人使用，但是支持該論點的證據並不多。這三種材質的砂漿，在美索不達米亞早期似乎都有使用。

對頁
原在伊朗蘇薩（Susa）的大流士一世（西元前 521—486）宮殿的釉面戲劇磚板，現保存於巴黎的羅浮宮。

次頁
阿爾‧翁提斯‧納皮里沙（Al－Untesh－Napirisha，約西元前 1260—1235）的大塔廟，在當地現被稱為恰高‧占比爾（監塚）

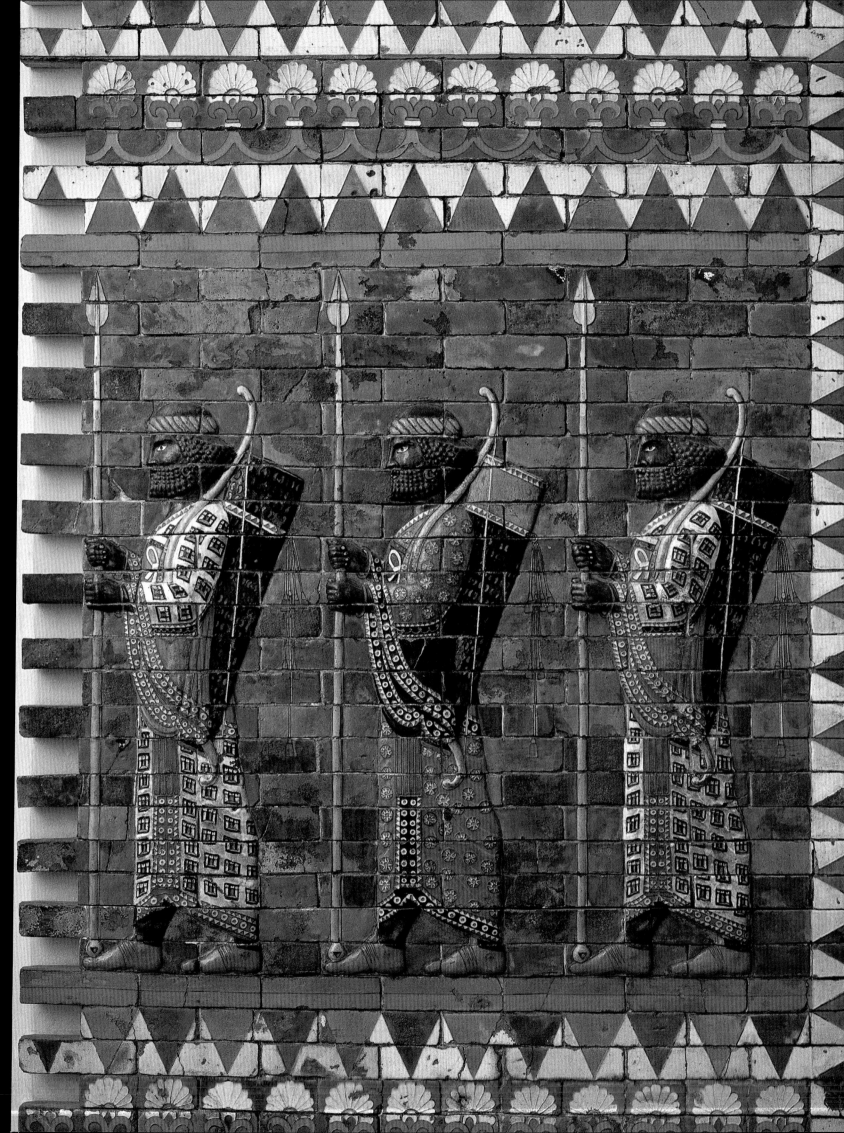

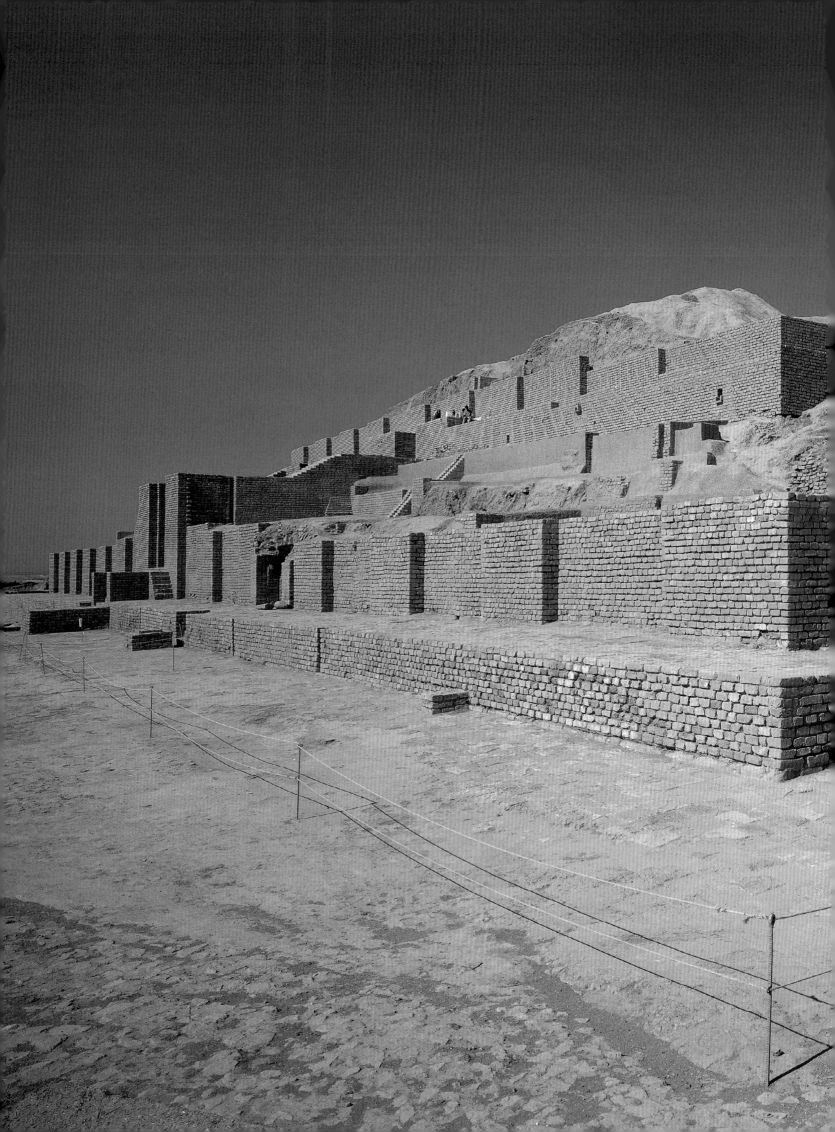

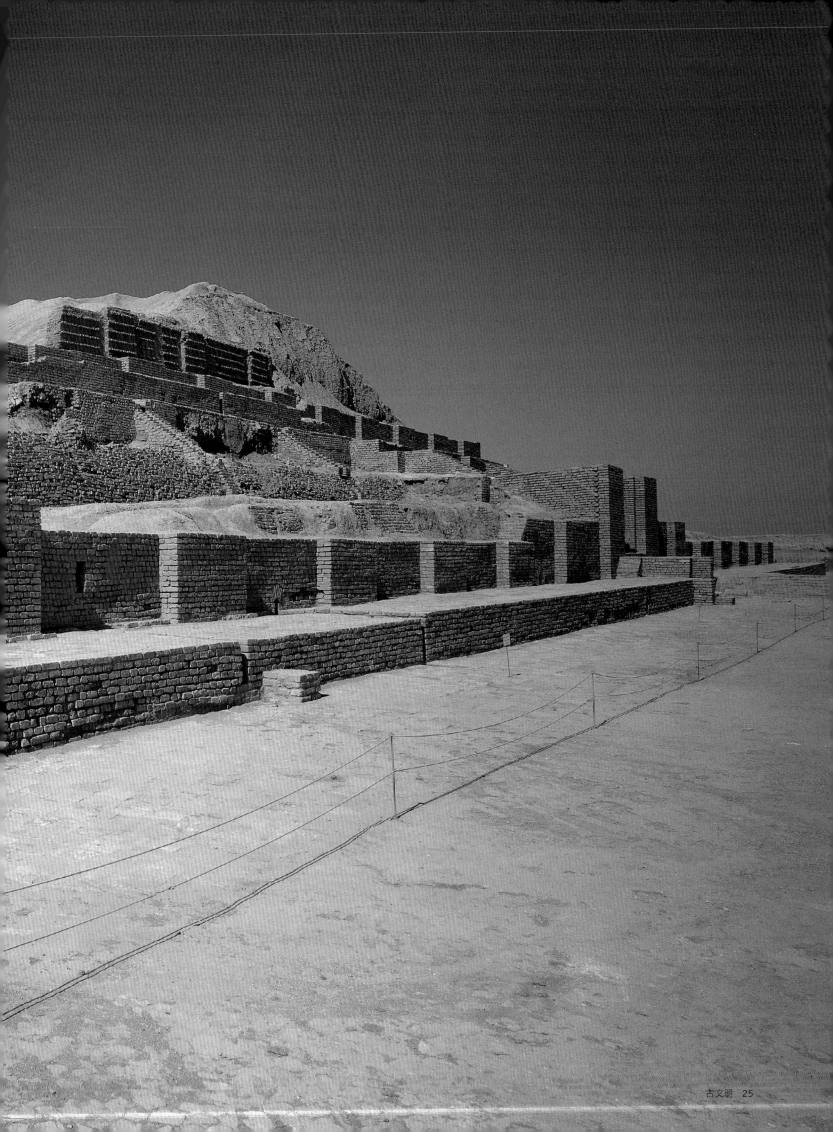

古文明
源起：新石器時代的耶利哥製磚

全球最古老的一塊磚，是凱尼恩・肯揚（Kathleen Kenyon）帶領的跨國考古學家團隊，於 1952 年在約旦河畔的耶利哥（Jericho）挖掘時發現的。團隊當初開挖時，這座古城的遺跡僅殘留一座巨大的土石堆或土墩（Tell）。土墩指的是由層層廢墟堆疊起來的人工土丘，由於不斷有新城鎮蓋在前一個時代的遺跡原址上，數千年來便形成土墩。這座耶利哥的土墩尤其重要，隨著挖掘工作的進展，這座土墩裡顯然埋有人類有史以來發現的最古老定居地之一的遺跡，年代可以上溯至新石器時代或石器時代，比陶器的發明或金屬的發現更早。

在肯揚的考古團隊進行挖掘工作之前，過去總是以為，當人類定居下來，打造永久性的社區時，便發明了陶器。隨著挖掘工作的進展，很明顯地，人們在使用陶器之前，就已經建好了城鎮。當時的他們，只有簡單地用燧石做的工具。

這些早期的城鎮多使用泥磚打造，在耶利哥，發現兩種早期的磚，最古老的，可追溯至肯揚所稱的前陶新石器時代 A 期（約西元前 8300—7600 年）。這些磚的尺寸各有不同，測量得出大約是 260×100×100 公釐。

這些最早的磚，外觀看起來像長條麵包，是用棍子從地上刮下泥土，用手將之與水混合後，大致捏成長方形。每一塊磚都放置在炙熱的中東太陽底下晾曬，待其乾燥變硬後，再使用更多的泥土作為黏著的砂漿，一層一層地鋪設成厚厚的牆。

在耶利哥發現的第二種磚較為獨特，稱為「麵包磚」，可追溯至前陶新石器時代 B 期（西元前 7600—6600 年）。他們的製造方式跟前者相似，只是尺寸更長、厚度更薄，且尺寸更一致（400×150×100 公釐），上層表面可

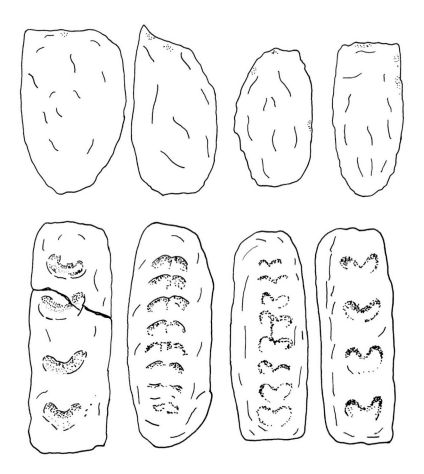

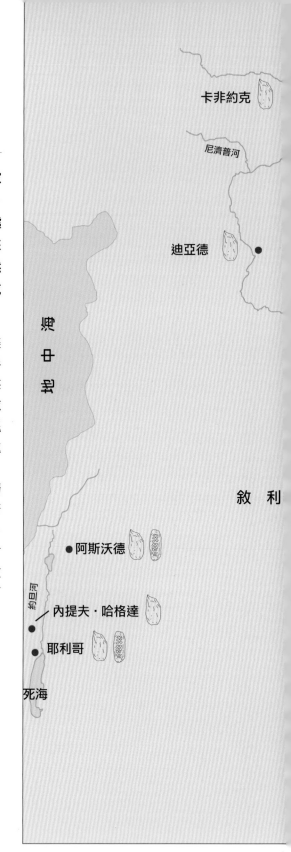

左上
在耶利哥發現的前陶新石器時代 A 期的磚，可追溯至西元前 8300—7600 年。

左下
在耶利哥發現的前陶新石器時代 B 期的磚，可追溯至西元前 7600—6600 年。

上
地圖標示前陶新石器時代的主要考古發現地點

查耀努

凡湖

裏　海

烏爾米耶湖

納姆瑞克

贊格黑

吉寧格

梅雷法特

底格里斯河

格瑞札比河

幼發拉底河

哈布爾河

克河

西亞爾克

札
格
羅
斯
山
脈

阿勒萬德河

歐宰圍河

宋格爾

美
索
不
達
米
亞

迪雅拉河

甘杰德瑞

喬加·瑪密

沙

漠

喬加·瑟菲德

喬加·密許

巴比倫

底格里斯河

蘇薩

喬加·贊比爾

圖　例

● 新石器時代早期遺址所在

▨ 有手指印記的磚

◗ 手捏而成的磚

● 其他重要遺址

喬加·波納特

卡倫河

烏魯克

烏耶利

幼發拉底河

烏爾

0　　　　100　　　　200公里

0　　　　100　　　　200英哩

N

埃里都

波　斯　灣

以看到大拇指壓出的特殊人字圖案。

當然，在這樣的氣候條件下，即使不用磚，也能建造出堅固的土牆。但是，曬乾的磚（更合適的說法為土坯）提供幾個好處，首先，泥土不如磚容易運送，若是選擇用磚，就能在離泥土來源稍遠的地方造牆；第二點，或許是更為重要的，是磚牆比土牆更堅固，因為在鋪設之前，每一塊磚已經徹底乾燥。

第三點，為了讓土牆直立成形，在土牆乾燥過程中，必須在側面提供支撐，反觀磚牆就不需要（事實上，這些磚塊就是一種永久性模板）。

左圖是目前為止發現最早的各種磚頭類型，不過，它們不太可能是單一個案，在第七個千禧年前，手工磚的想法似乎已經很普遍了。

這些手工磚的最大缺點，是每塊磚的尺寸和形狀不一，因此無法適當地組合起來，磚與磚之間的縫隙，得補上厚厚的砂漿接縫，然而砂漿接縫的強度肯定低於磚頭本身。

在樹木稀少的炎熱國家中，磚提供了木材以外的建材選項，且相較於石頭，泥土的數量更充足，更容易運送和加工。接下來的模製磚發展，則為這些製磚的早期努力取得重大進步。

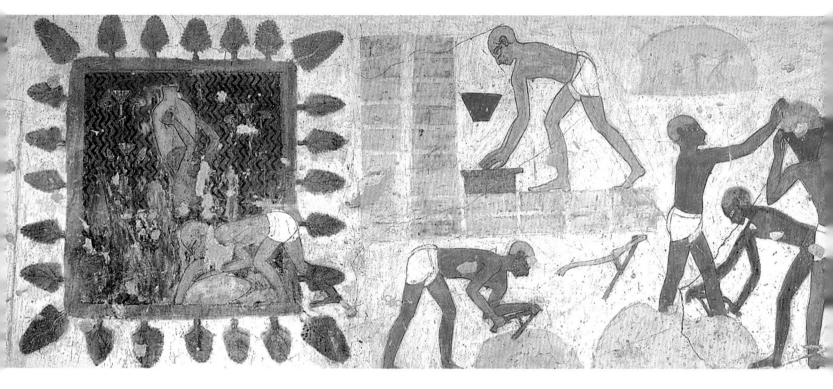

古文明

古埃及的製磚發展

磚模是一種製磚工具，是製磚業第一個偉大的創新技術。看似簡單的磚模，讓我們很容易地忽略其重要性，但它可是為製磚帶來本質上的根本改變。跟任何工具一樣，磚模不是一夕之間出現的，在成為我們現今熟悉的樣子之前，經過了一連串的改變和微調。

關於工匠使用模具製磚的圖像，現存最古老的是在底比斯的雷赫—米—雷（Rekh—mi—Re）墓地中發現的，雷赫—米—雷是西元前 1450 年的埃及首席大臣。

從這些令人驚嘆的圖畫中，看得到工匠從池子中打水，製磚匠將其與泥土和稻草混合後，塞壓進地上的木製無底模具裡，用木片刮除模具上方多餘的黏土，然後讓磚脫離模具，再將空出來的模具放至下塊空地上，重複相同的過程。一位製磚匠在一天之內可以用這種方法，模製出數百塊完全相同的長方形

磚，這些磚隨後會放在炙熱的埃及太陽底下曝曬。

從這些壁畫裡，可以看到古埃及人使用帶把手的單一模具，其中一些已被發現，現今在尼羅河畔仍使用大同小異的方式製作泥磚。

需要強調的是，埃及人並非最早使用木製模具製磚的人。上埃及與下埃及時期，約從西元前 3000 年開始執政的最早幾任國王，推測在埃及第一王朝初期，就採用這個製磚方法，但這個方法最早可能是從美索不達米亞傳進埃及。推估在更早之前，在考古學家所稱的歐貝德第二時期（西元前 5900—5300年），當地便廣為採用模製磚，遠遠早於金屬的使用。

新石器時代的人或許很欣賞木製模具的優點，但製作時肯定面臨相當大的挑戰。模具的側面必須切得筆直，這在今日，用鋸子就能輕易做到，但在發現

金屬之前的年代，只能使用燧石做的工具，處理上就變得相當困難。同樣地，新石器時代的人也缺乏將模具各部分組裝起來的工具，因缺乏當時的模具參考，他們的做法至今仍是一團謎。現存最古老的模具，僅能上溯至埃及時期，

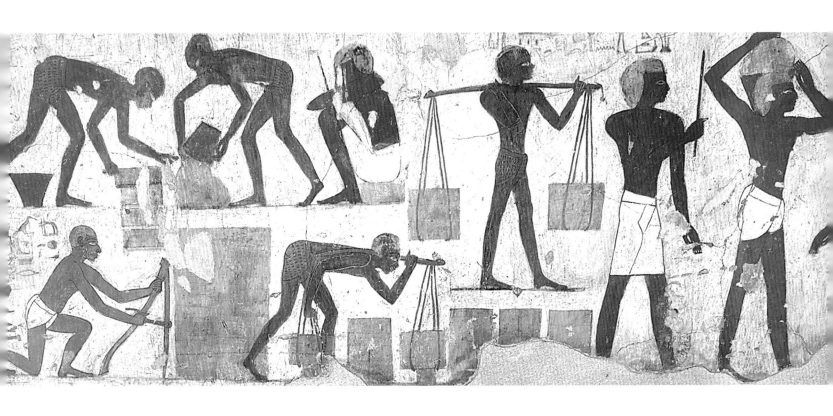

而當時已經發現金屬了。

從用手將磚塑形，發展到用木製模具做磚之間，有個過渡階段，這段時期雖然仍是用手來塑型，但已使用板子來壓平側面。從磚的平坦側面，很容易辨識出它們與手作磚的不同，但仍未像使用長方形模具製作的磚般擁有一致性的大小。發現這些磚的地點，是美索不達米亞南部的烏耶利，時間可追溯至西元前6300年左右。

埃及人可能沒有發明這種長方形的模製磚，但他們一旦採用了這種磚，就會創造出一些最具想像力的運用方式。其中，最重要的，他們發展出拱門、穹頂等複雜的磚砌建築。這跟他們在使用石材時有著強烈對比，不但從未蓋出石拱門，且在運用時，也侷限在簡單的屋樑與門楣。

埃及的泥磚為長方形且尺寸不一，有人建議，這些差異可以用來推算考古遺跡的年代。用來打造國家建築物的磚，通常會比用於私人住宅的磚來得大。中王國時期（約西元前1800年）的底比斯，磚通常是280—320×150—60×75—100公釐，在吉薩發現的磚，更為古老，為360×180×115公釐。

最大的磚重達40至50磅，需要好幾個人才搬得動，其他的則跟現代的磚差不多，但大多數都設計成能用兩隻手搬動。鋪設這些磚時，通常會用泥灰砂漿，並採統一的砌合方式（最常見的，是俗稱的「英式砌法」）

石材通常用來打造宏偉的建築，泥磚則建造牆壁、房舍、高塔、商店等，後者在底比斯（現在的路克索）保存下不少，當時的木材供應不足，埃及人因此盡可能避免使用這項資源。

在底比斯的阿布辛貝神廟裡，有由長長的拱頂房間組成的巨大糧倉，其中一些仍保存完好。為了避免使用木材模板來打造穹頂，他們採用每一層都往後靠在前一層上方的工法，在沒有中心校準的情況下，使用350×210×60—70公釐的磚，可以往上蓋到3.8公尺。

埃及人改良了使用泥磚的方法，但他們對於燒製磚卻興趣缺缺。從中王國時期起，的確有單獨幾座建築物使用燒製磚，但是在羅馬人到來之前，仍是很罕見的例子。建築石材的供應充沛，讓埃及人不太需要製作燒製磚。

頂圖
底比斯（路克索）的埃及首席大臣（西元前1450年）雷赫—米—雷之墓的壁畫，描繪以傳統手工方式製作模製磚的過程。

上圖
底比斯（路克索）的阿布辛貝神廟的糧倉拱形結構剖面圖，可以看出其工法

對頁最右
埃及磚模的手繪圖，其餘部分為倫敦大學所收藏。

美索不達米亞的燒製磚

耶利哥或許有一些最早的磚造結構，但是這些作品很粗糙。相較之下，在古代的美索不達米亞，偉大的文明發展出複雜的製磚與用磚工法，即便在美索不達米亞文明消失後的幾個世紀，還是無人能及，今日看來仍相當出色。

燒製磚

古代的人就已經知道，黏土經由燃燒，會形成堅硬物質。歐洲與近東最古老的陶器，可追溯至西元前 7000—6000 左右，就在製作出最早的泥磚後不久。毫無疑問地，我們的遠古祖先在選擇行動之前，就有了將相同技術應用在建築材料上的想法。

迄今發現最古老的燒製磚，是在美索不達米亞的馬杜爾，用來建造排水道，時間為歐貝德第 3—4 期（約西元前 5000—4500 年）。這個例子就算不是唯一，也是非比尋常，在烏魯克／迪傑姆達特·那色時期（西元前 3100—2900 年）之前，燒製磚仍相當罕見，這個年代也被合理推測是最早使用燒製磚的時間。

因此，最早一批燒製磚的製作，約是最早記載使用泥磚的 5,000 年後，以及第一個陶器出現的 4,000 年後，其間巨大的落差需要進一步解釋。

在炎熱的氣候下，泥磚是一種數量充足且經濟實惠的建築材料，甚至在今日世界仍是最常被用來蓋房子的建材。它的優點維持不變：製造過程的成本低，任何人都能穩妥地作出泥磚，毋須依賴技術勞工。房舍主人只要稍微知道製作方法，就能在他們所站的土地上蓋房子。

相對地，燒製磚是一種完全不同的物體。為了有效地把黏土燒成堅硬的物質，溫度一定要加熱到 950 至 1,150°C 之間，太高溫的話，磚會融化成類似玻璃的不規則形物質；若是太低溫，磚則變得輕輕一敲就很容易碎裂。此外，測試泥土的黏稠度是否適合製作土坯很容易（只要製作幾塊泥磚來看看能不能用），但燒製磚的黏土原料選擇就相形重要，因為問題只會在所有的磚出窯後才會發現，但此時已經浪費了珍貴的燃料。

燒製磚的製作成本也高昂，尤其在匱乏適合用來燃燒的燃料的國家更是如此。因此，人們需要知道如何挑選黏土，以及怎麼打造出可以維持穩定燒製溫度的窯，這些是經驗豐富的製磚匠的專業功夫。泥磚可以在家製作；燒製磚則必須由技術熟練、瞭解每個步驟的人經由一道道工序產出。

儘管如此，燒製磚仍是比泥磚更受歡迎，原因有很多，像是泥磚會受雨水沖蝕，遇到洪水會崩解，燒製磚則既防水又堅韌。

燒製磚因其強度和顯而易見的持久度，在古代成為永恆及人力能超越時間本身的象徵，對我們古老的祖先來說，燒製磚一點都不平凡。因此，燒製磚在當時遠非一項日常物品，而被視為奢侈品。這項珍貴的建築材料，只能用來建造寺廟與宮殿，也就是神明和國王的住所。

烏爾第三王朝（西元前 2111—2003 年）留存下來的紀錄顯示，用一片銀能夠買到 14,400 塊泥磚，卻只買到 504 塊燒製磚，燒製磚的價格約是泥磚的 30 倍左右。即便在巴比倫時期（西元前 612—539 年），已經發展出非常精緻的製磚匠業，燒製磚的價格仍比泥磚貴了二到五倍。新石器時代的人，或許擁有製作燒製磚的技術，仍需要一個更先進的文明，在製造技法上有更多的發展，才能負擔得起這些燒製磚。

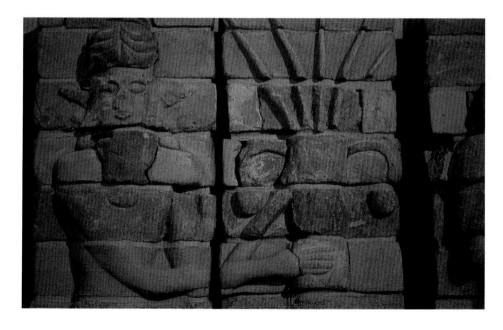

左圖
來自蘇薩的印蘇西那克神廟（Insusinak）的磚，現藏於巴黎的羅浮宮。這是浮雕模製磚最早的一些範例，可追溯至西元前十二世紀。

對頁
稱為「喬加·贊比爾」的金字形神塔的中央階梯，位於伊朗西部蘇薩東南邊 40 公里處。其實這是茵夏希那克（Ishushinak）與納皮里沙（約西元前 1250–1235 年）的金字形神塔，由努特什一納皮里沙國王建於他的新首都阿爾一翁提斯一納皮里沙（又名都爾一翁提斯一納皮里沙）的中心區。此遺址由一條連接德茲河（River Dez）的 50 公里長運河供應水源。

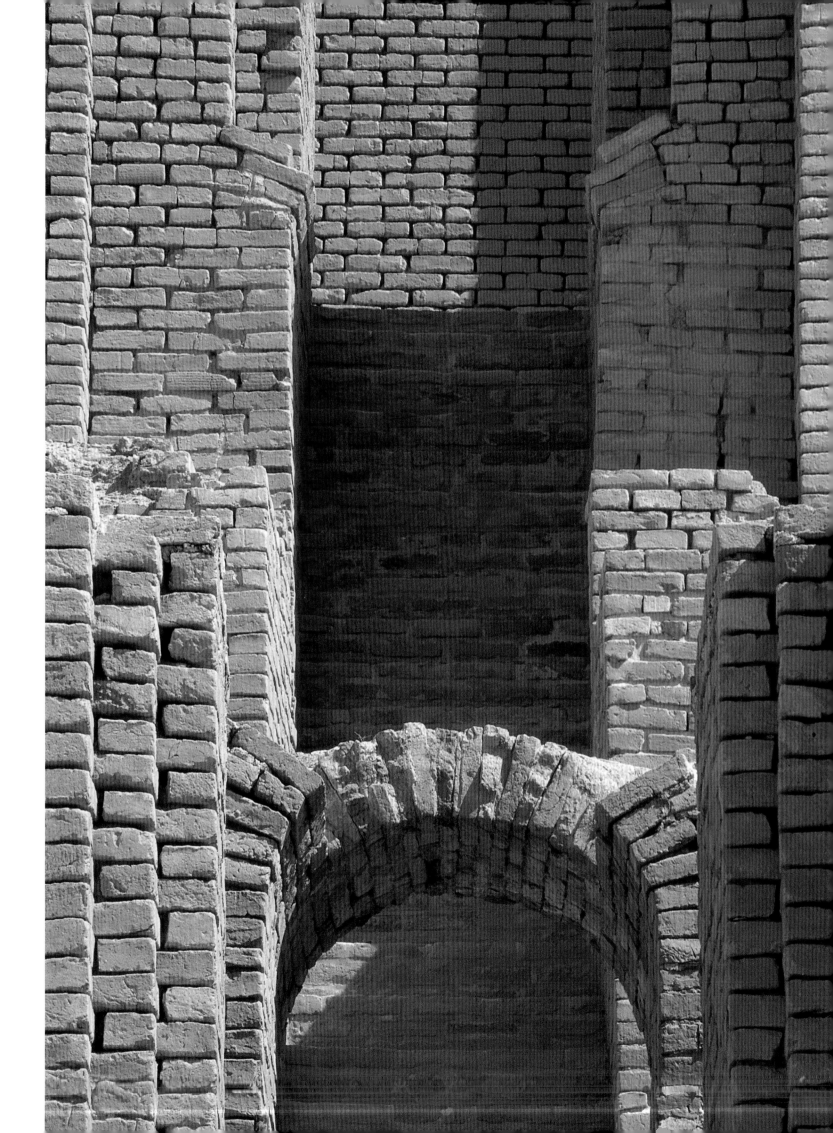

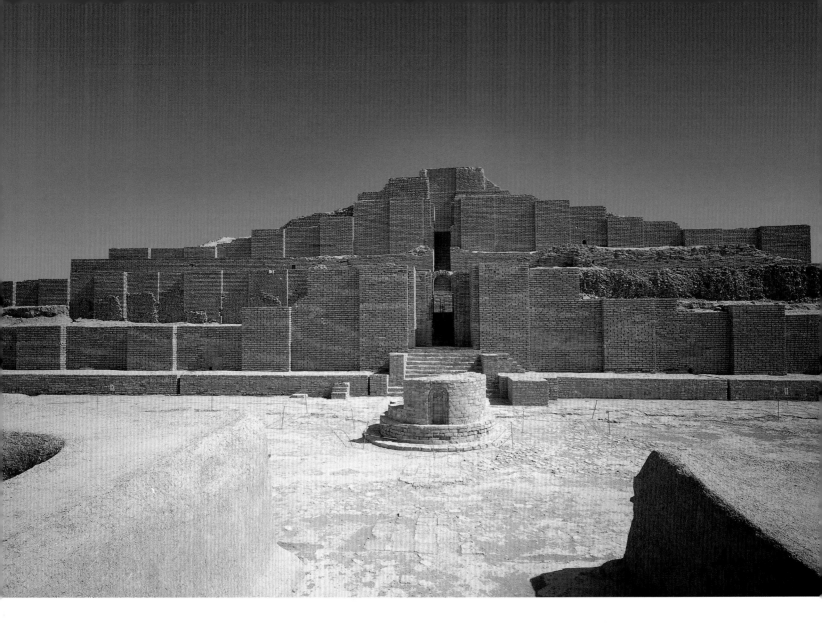

形狀與砌合

　　美索不達米亞常用的磚有四種形狀：平凸形、長方形、正方形，和考古學家所稱的「磚條」（Riemchen），上下前後等四個平面為長方形、左右側邊為正方形。平凸形磚的上層表面往上凸起，很難上下層層交疊，因此往往側鋪成人字圖案，其他形狀的磚則採用較為正統的砌合法。

　　外牆通常是用錯縫順磚式砌合法築成，底下則隱藏著更精細的砌合工法。當時使用的砌合法（例如英式砌合法），對現代的砌磚匠來說，有許多並不陌生，但也有部分在之後未被廣泛使用，如採用收邊磚的許多工法。

　　正方形磚往往是平鋪，但是要建造牆壁，就必須混著用半塊的長方形磚，人們若沒有仔細觀察，很難分辨出牆上的大多數磚是正方形或長方形。

　　燒好的磚上，經常會看到戳印與鐫刻，在進窯前也會先進行雕塑，這類的磚是用來製作圓柱和裝飾性浮雕。在蘇薩的挖掘工作中，可以看到一些傑出的例子，時間可追溯至西元前十二世紀。

磚在美索不達米亞社會扮演的角色

　　美索不達米亞是底格里斯河與幼發拉底河之間的肥沃區域總稱，在西元前4000與3000年之間發展出城邦。有些城市（如烏魯克或烏爾）掌控了大面積區域，其他的則僅統治自身附近的地區。

　　數個世紀以來，有一些城市崛起成為長期霸主，後又被其他城市征服。因此，對所有在美索不達米亞的城市來說，防禦工事皆扮演著關鍵角色，從一建城，就先用厚實牆壁將自己包圍起來，再從政府體制中，列出其他重要的建築物。

　　不同城市之間，儘管有政治上的鬥爭，但是皆抱持著共同的基本信念，即國王是所有城市的核心，他認為自身與眾神殿堂有直接連結。國王需要一座宮殿和一座神廟，且兩者要緊密地相鄰，金字塔形神塔就是主宰該城市與宮殿的最大型建築物。

　　金字形神塔是一種階梯式金字塔，與古埃及金字塔相似，也可能是受其啟發。埃及金字塔是為了保存法老屍身而建造的巨大陵墓，美索不達米亞的金字形神塔則是宏偉的神廟基地。國王和女祭司在新年時，會在金字形神塔主持複雜的重生儀式，目的是確保該王國未來的繁榮，因此，就用途來說，更為接近中美洲的階梯式金字塔。

　　在現代化之前的文明裡，儀式通常扮演重要的角色，在許多現代文化中，也或多或少以某種方式發揮其用處。古代的美索不達米亞儀式不僅限於宗教事務，更滲透進日常生活的每一個部分，甚至延伸至建造工作上。對於某些日子

能做什麼、不能做什麼等有嚴格規定，而且在開工前，必需先向占星家與風水師請教適合建築物的工程時間與地點。

磚在這項儀式中至關重要，「磚」這個字（蘇美語的 sig）有「一棟建築物」、「一座城市」等意思，更重要的，這也是建築之神的名字。從碑文上可以得知，在鋪設任何建築物的基地之前，必須先為磚神獻上食物和飲品，在這項儀式裡，磚神是以第一塊要使用的磚來代表。

公共建設的開工儀式甚至更複雜，國王親自主持其中最重要的一段，即準備第一塊磚。關於該儀式的現存敘述如下：

（國王）將聖水倒進磚模裡。鼓和定音鼓，伴隨著阿達卜歌曲的吟唱。他印上適合的戳記，讓它（刻字的那一面）朝上；他刷上蜂蜜、奶油和鮮奶油；他將龍涎香與取自各種樹木的精油混合在一起。他拿起完美無瑕的提籃，將它放在模具前方，他準確地遵照規定進行動作。看哪，他成功地為房子做出一塊最美麗的磚。同一時間，所有旁觀者灑著油、灑著雪松精油，他讓自己的城市……充滿喜悅。他開始敲打磚模：磚出現在白晝下。他心滿意足地看著黏土上的戳印……他在上面塗抹了賽普勒斯精油和龍涎香。太陽神為（他的）磚感到歡喜，他將磚放進如上漲河水般往上升的模具中……

如此全心製作的第一塊磚，稱為阿薩達（asada），意為「無懈可擊」。為了做到這一點，尚需要一個沒有被描述的最後動作：燒製。

建築工業

這類儀式，為複雜的建築工程系統奠定了基礎。美索不達米亞的重要建築，都是根據詳細的圖畫來施工，一塊

保存至今的黏土板上，刻有類似的施工計畫，鉅細靡遺的程度，甚至標示出每一塊磚的位置，並詳細記載了磚的測量尺寸，好讓建造者能夠施工放樣，因此，磚似乎被視為所有建造工作中的測量單位標準。

根據這些圖畫，工匠使用泥灰砂漿鋪設泥磚，每隔固定幾層，便鋪上一層草蓆，以便組合磚層。這時的人還未使用鏝刀，而是徒手塗抹砂漿，為支撐較大型的建築結構，牆壁裡會放進砌合木。

金字形尖塔的核心結構一直都使用泥磚，但泥磚容易遭受洪水或雨水沖刷，因此，建造外層時往往會使用燒製磚，並使用瀝青砂漿鋪設。在這個地區的某些水池，就可以找到瀝青，相當容易取得。希羅多德告訴我們，人們使用瀝青是看在其防水特性，這是相當有道理的，這裡的河流定期氾濫，泥磚容易被沖刷走，因此用容易取得的防水砂漿，穩穩地砌上一層同樣防水的燒製磚，來保護珍貴的建築物是很合理的。

建造一座金字形神塔是大工程，巴比倫的金字形神塔估算用到 3 千 6 百萬塊磚，十分之一左右為燒製磚，其餘為曝曬過的泥磚。要模製這些燒製磚，需要花上大約 7,200 個工作天，泥磚部分則需要 21,600 個工作天。

運用同樣的計算方法，據估計光是製磚和砌磚，這座金字形神塔就需要大約 1,500 名工匠（87 名模製工、1,090 名砌磚匠和 404 名搬運工）。從各種文獻來源，我們可以得知道一些相關行業的名稱：挖泥工、泥土攪拌工、泥土專家、泥土搬運工、運送泥土／磚／砂漿的籃子製造商、製磚匠、燒製磚匠或窯工、釉料調製工、砌磚匠、建築師／首席建造者。

運作一座磚廠的相關工作人員，其階級制度也藉由文本史料保存下來，反倒是磚廠本身與磚窯至今仍未被好好地挖掘與紀錄，首先是為避免火災發生，大多離城市有段距離，其次是感認其重要性不如位居核心區的廢墟。

美索不達米亞的偉大文明，與外貿易的範圍又遠又廣，讓他們的技術很容

對頁
阿爾一翁提斯一納皮里沙的偉大金字形神塔（喬加‧贊比爾），基地有 67 平方公尺。此建築物的上半部已損毀，殘存部分仍有 28 公尺高。這個金字形神塔建在一座大庭院的中心，外層是燒製磚，核心則用泥磚。

頂圖
美索不達米亞使用的四種不同形狀的磚。從上至下：磚條、平凸形、長方形、正方形

上圖
用在阿爾一翁提斯一納皮里沙的金字形神塔的磚放大圖，尺寸約 350×150×100 公釐。

易就被其他人看到和複製。第三個千禧年時，燒製磚出現在印度河谷（Indus valley），同樣受到洪水折磨的哈拉帕與摩亨佐一達羅等偉大城市，開始廣泛地運用燒製磚。燒製磚雖然有可能是該處獨自發展出來的，但比較可能的推論是，至少美索不達米亞已取得的進展啟發了當地的燒製磚發展。

當時沒有建築物能夠媲美金字形神塔或周圍的宮殿，在日後的一段時間內，它們仍保持是最大型的磚造建築。

巴比倫與釉面磚

世界七大奇觀之一的空中花園，這座傳奇建築讓大家至今仍記得古文明巴比倫。昆圖斯．庫爾蒂烏斯．魯夫斯是這樣描述的，栽種有高 50 英呎、寬 12 英呎的樹的空中花園，是尼布甲尼撒（Nebuchadnezzar）照著愛妃安美依迪絲朝思暮想在米迪亞（波斯的西北方）的多山故鄉打造的，以解其思鄉之苦。

空中花園若留存至今，應該是用磚砌成的，或許會用燒製磚建造露天平台，下方是拱形的大廳，不幸的是，沒有同一時期的紀載保存下來，也沒有發現吻合描述的建築物痕跡，這讓空中花園看來只是一個傳說。話雖如此，巴比倫的挖掘工作依然帶來一些驚人的發現。

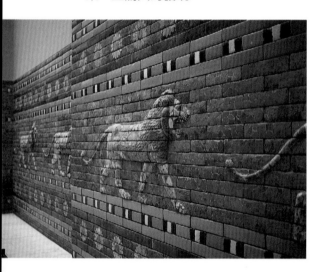

巴比倫古城在烏爾第三王朝（西元前 2111 — 2003 年）作為省會，之後在亞摩利人領導者漢摩拉比（西元前 1792–1750 年）的統治下，成為美索不達米亞的世俗與精神首都，西元前 1595 年遭到西臺人洗劫後，其重要性隨之下滑。這座城市雖然歷經頻繁的爭奪與摧殘，在尼布甲尼撒二世統治期間（西元前 604–562 年），其建築成就仍創下新高度。

巴比倫城是空中花園的所在地，外界也推測此地是聖經所載的巴別塔原址，吸引了早期的旅客和探險家造訪。

李奧納特．拉沃夫（Leonhart Rauwolff）是來自奧格斯堡的內科醫生，在 1573 至 76 年之間，穿越了敘利亞、巴勒斯坦和美索不達米亞。他堅信自己在杜爾．庫里加爾祖，偶遇這座類屺金字形神塔的巨大殘骸時，再次發現了這座古城。

該金字形神塔有 55 公尺高。隨後找到的巴比倫實際遺址，反而沒那麼令人印象深刻，大小與沙漠中的一座土丘差不多。到了十九世紀，英國古董商克勞迪亞斯．詹姆士．瑞奇（Claudius James Rich）對其進行詳細調查，並將

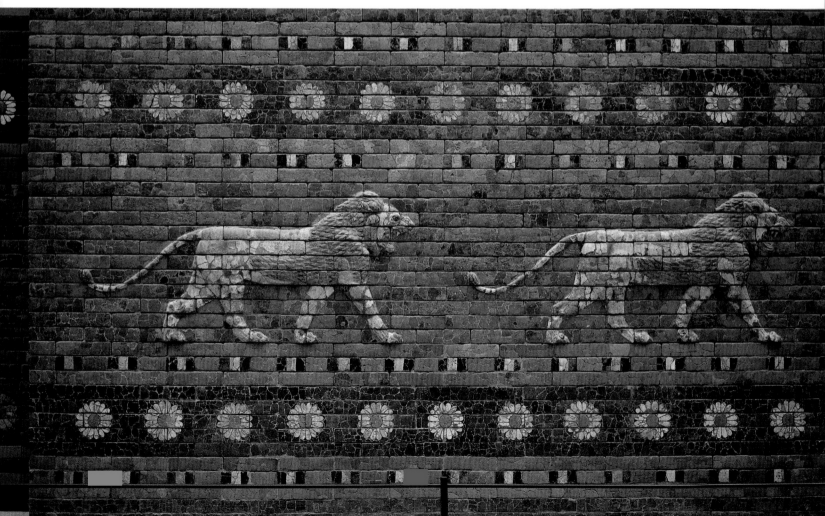

發現發表在他所著的《巴比倫遺址回憶錄》（1815）一書。

要到十九世紀末，在近東開創系統性挖掘工作的建築師羅伯特‧考德威（Robert Koldeway），完成皇家普魯士博物館贊助的兩項遺址挖掘工作後，為巴比倫提供了完整的紀錄。

考德威向世人揭示的巴比倫城，其驚人程度超乎所有人的期待。他發現了一座長城，每隔一段距離就設有一座塔樓，包圍的土地有 850 公頃，其通道寬度也印證希羅多德所說，容得下一輛四匹馬拉的馬車在上面轉向。

在長城圍起來的防禦範圍裡，有許多偉大的建築群，包括一座用牆圍起來的內城（夏宮），這裡是整座巴比倫城的宗教和政治中心。宮殿裡的幾個大庭園周邊，建有上百個房間。這個建築群的規模相當驚人，考德威藉由詳盡的挖掘工作，揭露了該遺址上幾棟後續的建築物，包括一個地下房間群，和幾個有液壓上升裝置痕跡的井，他樂觀地認為這些是空中花園的基底。

泥磚的使用為挖掘工作帶來困擾，由於宮殿大部分用模製過的泥磚砌成，讓它乍看之下跟要被清掉的泥土差不多，一點也不起眼。其中，最偉大的發現是伊斯塔爾門和皇室住房的內部結構，它們被小心翼翼地拆解，隨後運送到柏林，至今仍是佩加蒙博物館的重點展示品。

這些發現顯示，巴比倫人已經擁有先模製、後上釉的完美技術，並往上提升至高度精緻的等級。舉例說，浮雕磚的做法，簡單說是用手在溼黏土上雕刻，實際步驟則從組裝泥磚開始，以確認這些磚是否能互相接合。

為了模擬黏合的砂漿，同時避免泥磚沾黏，每塊磚之間會夾一塊木板或棕櫚葉，在濕黏土上刻出想要的圖案後，再靜置乾燥。為了減少窯燒可能產生的收縮問題，工匠會使用尺寸差不多的磚。

接著是塗上有顏色的釉料，這些液態漿形態的釉料，在燒製的高溫下時會轉變成玻璃。真正了不起的是，巴比倫人對於釉料顏色的掌握程度，這只能經由長時間的實驗才能得知，不幸的是，他們未留下任何相關方法的紀錄。

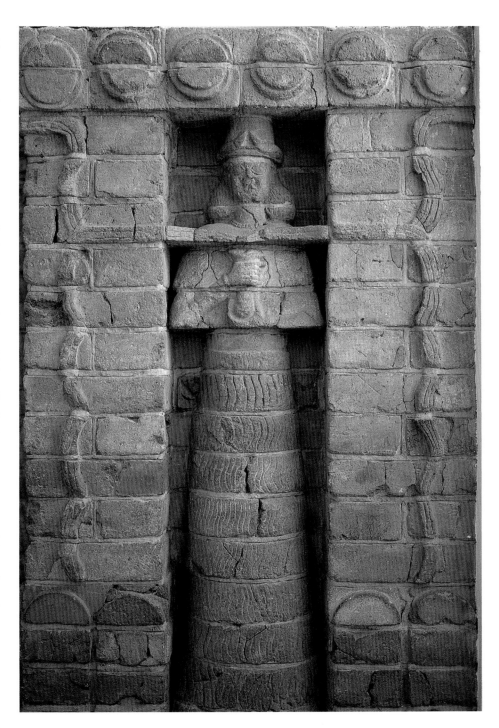

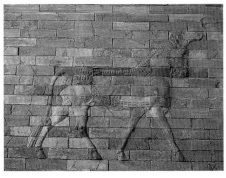

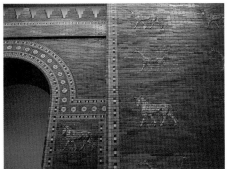

對頁上圖和下圖
巴比倫的入殿大道（西元前 604–562 年）

下左
巴比倫宮殿的謁見室牆壁（西元前 604–562 年）

上圖
來自烏魯克卡拉因達什神廟（the temple of Karaindash）的早期模製磚範例（西元前十四世紀）

下右
巴比倫的伊斯塔爾門（Ishtar Gate，西元前 604–562 年）

蘇薩的榮景和美索不達米亞的殞落

在蘇薩古城出土的釉面磚造結構，有些是有史以來最傑出的範例。最早在西元前4000年，蘇薩就有人定居，此地也是埃蘭（Elam）的首都。埃蘭位於今日伊朗西南部、美索不達米亞流域的東邊，在不同時期接受阿加德和烏爾的統治。

波斯王大流士一世（西元前521-486年）掌政期間，埃蘭的地位達到新高。大流士一世從所征服的帝國裡，在印度河到愛琴海的廣大範圍裡，找出最厲害的能工巧匠，運用他們蓋出行政首都並重建這座城市。

　　1850年代的英國地質學家兼探險家威廉·洛夫特斯是研究蘇薩古城的第一人，但有偉大發現的則是後續多位法國考古學家。第一位是土木工程師馬歇勒·多拉佛伊（Marcel Dieulafoy 1844-1920），在1884-86年間的挖掘工作，發現了阿帕達納（Apadana）。阿帕達納是大流士宮殿裡的柱廳，裡面的「弓箭手的壁畫」現藏於巴黎羅浮宮。

　　此後，法國人獨佔了伊朗的波斯考古工作，並充分利用這項優勢。他們在伊朗西部廣泛地探索，不過，大部分的挖掘工作仍集中蘇薩，並在那裡蓋了座堡壘來保護這些考古學家。他們持續在那裡工作，直到1979年的伊朗革命。

　　蘇薩的挖掘工作，經證實是有價值的，大流士和繼任者征服的地區遍及美索不達米亞與中東，他們將該處得到的戰利品，都帶到這座城市。舉例來說，

《漢摩拉比法典》（漢摩拉比為西元前第八世紀的巴比倫王）就在這裡發現。

　　大流士不只運來珍稀物品，還帶來當地的能工巧匠。宮殿地基裡的碑文記載，他在呂底亞（現在的土耳其東部）買石匠，在埃及和米底亞買金匠，在黎巴嫩買雪松木，在努比亞買象牙，以及在索格狄亞買青金石，並從巴比倫引進製磚匠和砌磚匠，可以想見這座城市在全盛時期一定很壯觀。

　　這正是大流士所要的，大流士的宮殿可比擬甚至超越巴比倫的宮殿，使用的顏色選擇當然要多上許多，包括綠色、藍色、白色，以及巴比倫宮殿使用的黃色。

　　蘇薩所用的每一塊釉面磚，與巴比倫的古物一樣，皆經過部分裁切，在鋪設時就能將正面的灰縫縮到最小。此外，巴比倫的調查結果發現，在每一塊

磚上都有記號，標註著要放在牆上的位置，蘇薩無疑地遵循類似系統。在窯裡燒製的磚，是一堆一堆放置的，出窯後就像一個巨大的拼圖，要將它們組裝回正確位置，一定需要這些編號協助。

　　在目前討論過的所有首都中，只有蘇薩在中世紀仍維持是一座城鎮，但是其管理的帝國早已消失。這個地區作為文明中心的重要性，終因亞歷山大大帝的入侵而告結束（西元前356-323年）。

　　亞歷山大大帝一手創立從印度到北非的希臘帝國，亞歷山大逝世後，偉大的政權中心集中在地中海地區，反觀美索不達米亞的城市則註定走向衰敗。戰爭的戰利品不再流入巴比倫和蘇薩的國庫，沒有金錢也沒有理由再打造偉大且奢華的建築，不再需要與之相關的工藝，持續6,000年的製磚傳統於是中斷。

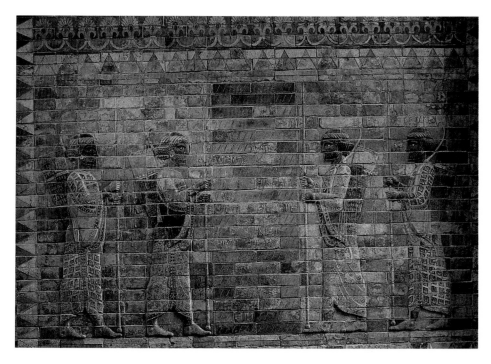

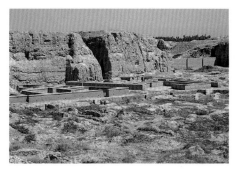

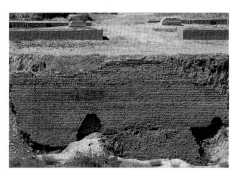

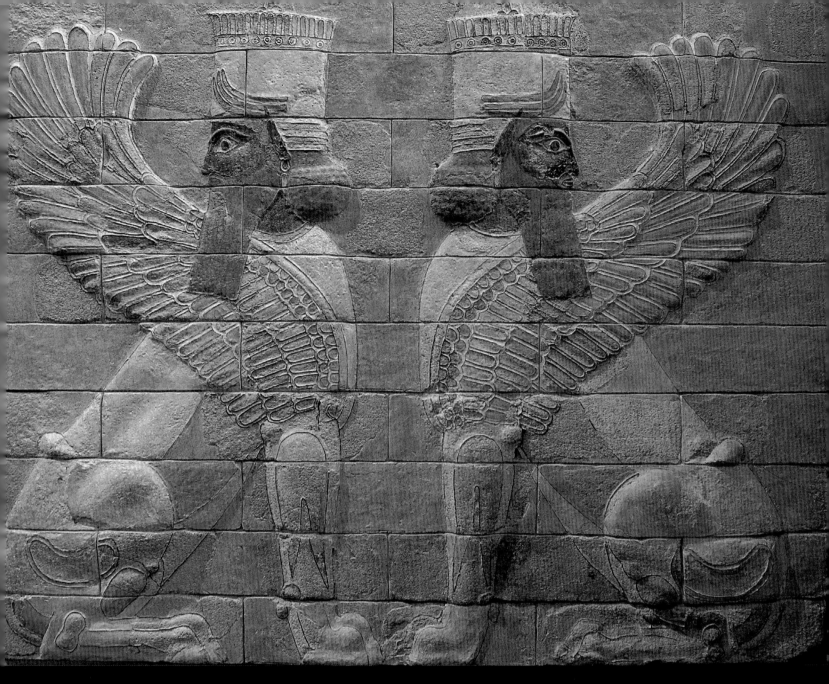

對頁最左邊
蘇薩大流士宮殿的釉面浮雕磚，可見 1.46 公尺高的弓箭手，可能是國王的近身侍衛。

對頁上圖
蘇薩挖掘地點的下半部

對頁下圖
蘇薩大流士宮殿的地基，是法式砌法的早期範例。

上圖和下圖
蘇薩大流士宮殿的釉面浮雕磚，現於巴黎羅浮宮展出。這面浮雕使用的是楔形磚，好讓肉眼可見的接縫處盡可能地密合。碑文指出，這是巴比倫的製磚匠為大流士製作的，並為此目的被帶到此處。

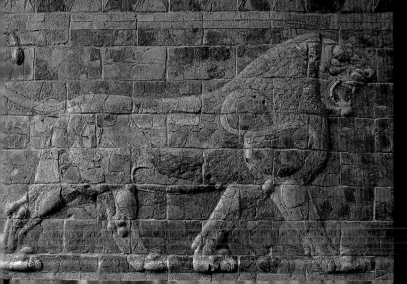

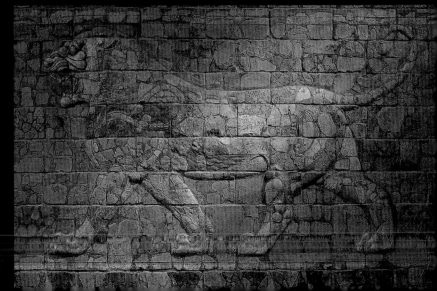

古典世界 西元前 500 年～西元 1000 年

本章節從蘇薩的衰敗與古希臘的崛起起頭，到在布哈拉精緻打造的撒米尼人之墓結束。內容含括偉大的地中海古典文明的盛衰、中國第一位君主，以及兩大宗教的出現：伊斯蘭教和基督教。

就磚造結構而言，這是一個創新與再創造的時期。製磚、砌磚、砂漿的混合與使用上，都發展出新技術，製磚一行被認可是有利可圖的生意，鏝刀等工具亦首次在砌磚上出現。而運用新技術，更大膽的建築物一一出現，其中有許多至今仍是世界上數一數二的磚造建築範例。

從上一章，我們得知羅馬人沒有發明磚或磚造結構，但論及將磚作為建材來運用，少不了聯想到羅馬建築。值得注意的是，古代的磚造結構對地中海地區的後續發展顯然缺乏影響力。本章節將從考察希臘和羅馬的磚瓦起源開始，在敘述時會一一破除各種迷思。

羅馬的磚造結構，毋庸置疑地具有高度重要性，在第一小節之後的六小節，都將探索羅馬帝國磚造結構各方面的製作與使用。首先探究的是，羅馬建造技術傳承自何處，尤其是古羅馬建築師維特魯威（Vitruvius）就該主題撰寫的第一部專書內容。

下一個小節則檢視製磚過程，介紹羅馬人常用哪些尺寸的磚，他們是如何模製出這些磚、為磚做標記的方式，以及使用的各種類型的窯，此外，也探討磚的交易是怎麼進行的。這個時期的砌磚匠與製磚匠有清楚的分工，羅馬時期的砌磚匠很像是石匠，賺取的利潤比製磚匠少。

下一個小節介紹的是他們的工藝，所使用的技術、工具以及工作流程。一般認為，在羅馬磚造結構的表面，原本習慣貼上大理石或塗上底灰，雖然這的確常見，但到了第二世紀末，羅馬人已經掌握各種砌磚技術，這讓他們單單用磚，就能砌出高度精細的裝飾效果。

接下來三個小節，將探討專業用途的磚造結構，羅馬人在這些建築上有更進一步的創新技法。首先是浴場和引水道，這兩者需要特殊類型的磚與新的結構方式；其次是拱和拱廊，它們在羅馬競技場等許多羅馬建築裡扮演重要角色；第三則探討圓頂，羅馬人發展出多種建造圓頂的方式。

羅馬帝國在四世紀時步向衰敗，分裂為二，東羅馬帝國奠基的城市，原名拜占庭，後改為君士坦丁堡，最後稱為伊斯坦堡；至於屏弱的西羅馬帝國，首都本來設在羅馬，後遷到拉文納，直至西元 476 年被來自北方的入侵者征服並毀滅。隨後在狄奧多里克統治下，拉文納成為東哥德王國的首都。東羅馬帝國或稱拜占庭帝國，在這段時期勉強地存活著，1453 年君士坦丁堡落入鄂圖曼人之手，帝國才正式宣告結束。

在這段時期，可以看到羅馬磚造結構是如何逐步轉變到後來的傳統。拜占庭的磚，將分成兩部分探討：第一部分為製磚和砌磚技術的整體變化；第二部分則是建造聖索菲亞大教堂時遇到的特殊議題，這座教堂的特色是擁有前所未見最大的磚造圓頂之一。

至於拉文納的磚造結構，則會分開來探討，雖然他們與拜占庭的傳統有些共通的特色（拜占庭帝國也的確在六世紀中葉攻佔這座城市，並統治至 751 年），但更重要的是，其展現的多種特色為中世紀歐洲的磚造結構發展奠定了基礎。

中國的磚歷史則有點複雜，先前在國家資助的工作中，受到行政機關的壓力，提出了略顯偏頗的宣稱，表示中國人發明了磚。值得慶幸的是，最近的研究比較具學術性，普遍認為中國的第一塊磚出現在西元前 1066 年，且可能在戰國時期（西元前 475－221 年）之前，皆未被廣泛使用。

不管中國人是獨立研發出製磚技術，或透過與中東和印度的接觸所得，至今仍沒有定論。我們清楚的是，中國人一旦研發磚，就開始以既新穎又令人振奮的方法來運用磚塊，這是其他地方無法比擬的。這個關於中國的小節，是探討這段時期生產的各類型磚，以及有別於西方傳統的各種燒製和砌磚方法。

本章的最後兩個小節，是檢視這個時期的伊斯蘭磚造結構。伊斯蘭曆法傳統上從西元 622 年 6 月 15 日開始紀年，稱為黑吉拉（Hegira），也是穆罕默德（約 570－632 年）逃亡到麥迪那的時候。他創立的宗教迅速在中東和北非傳開，西元 711 年之前傳到西班牙並推廣至印度河。

伊斯蘭侵略者從征服的人民身上學到了建造技術，並流轉至各大洲。建築所使用的材料，相當仰賴當地可取得的資源，因此在磚產量豐富的地區，後續的新統治者仍會繼續使用磚頭當建材。

最後兩小節的第一節，將追溯伊斯蘭磚造結構的傳播路徑與其總體特色，

對頁
古羅馬廣場的君士坦丁／馬克森提烏斯大教堂（The Basilica of Constantine / Maxentius，約 西元 310 年）。這棟建築物完工時長 100 公尺、寬 65 公尺。中殿的拱門有 35 公尺高，左邊是其中一個方格筒狀穹頂，通往一個擁有四分交叉穹頂的中庭。

次頁
從圖拉真廣場觀看圖拉 真 市 集（Trajan's Markets，西元 98－117 年）。上下層都有市場，且一路延伸到後面的山坡上。

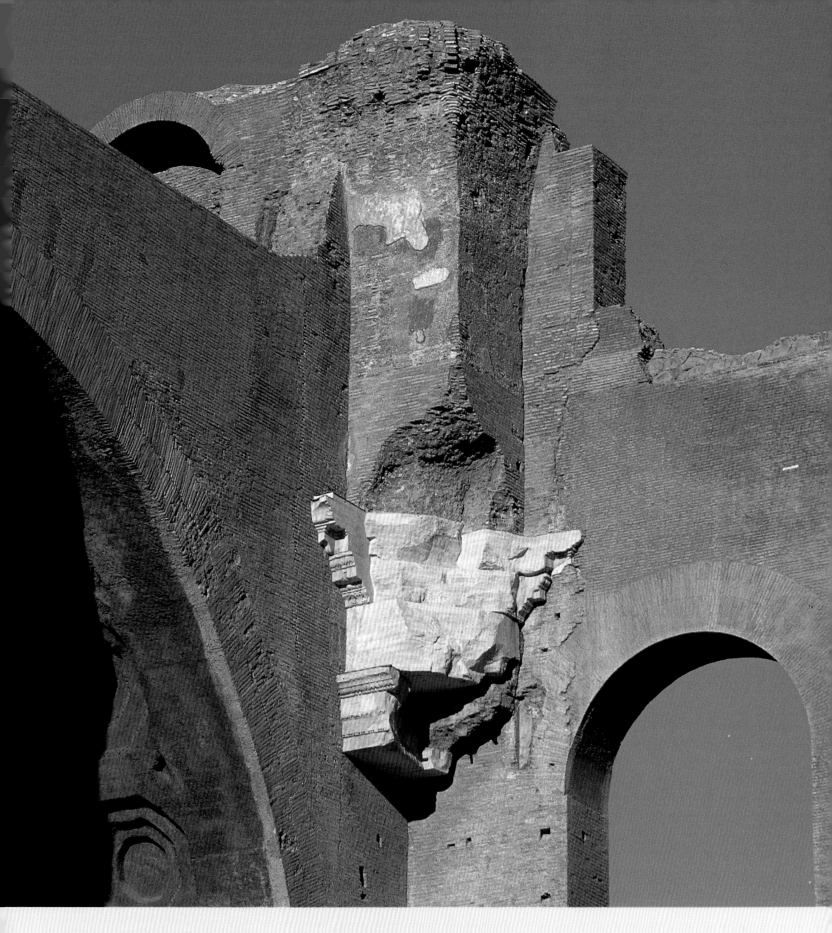

第二節則研討一個特別出眾的建築物：布哈拉的薩曼王朝皇陵。

這個有趣的建築物，是在薩曼王朝的伊什邁爾（862—907）的開明統治下打造的。伊什邁爾的身邊聚集了大批藝術家、學者和詩人，對花園的設計情有獨鍾，他所建造做為自己墓室的這座建築物，就位於這座城市邊陲的一座花園裡，薩曼王朝皇陵可以譬喻為一篇論述磚的裝飾可能性的完美散文。

薩曼王朝皇陵在蒙古人的侵略下保存了下來，1930 年代被發現埋在後來搭蓋的建築下方，經過仔細修復後，現聳立在鎮中心區周圍的公共公園裡。這座建於十世紀的建築物，象徵著擁有傑出建築史的這一千年在此告一段落，並預告了一些尚未到來的可能發展。

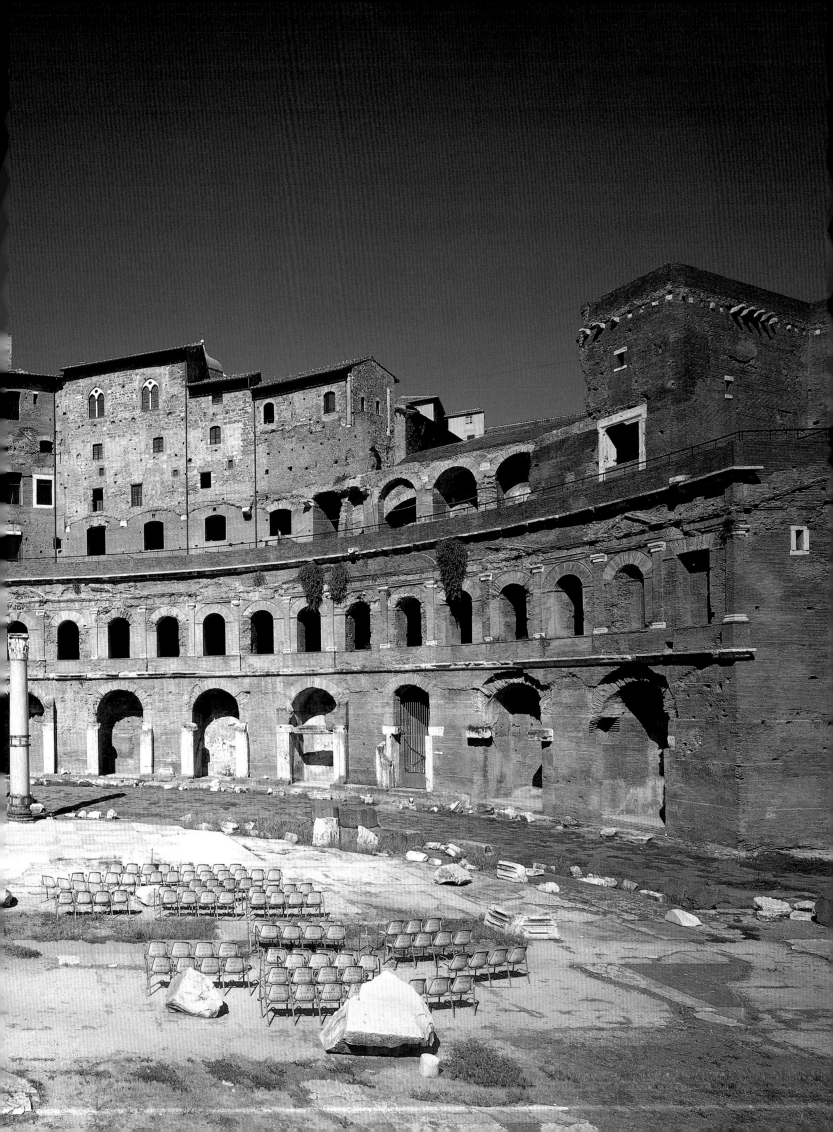

希臘和羅馬的建築用陶

上古的希臘文明分成四個時期：青銅時期、黑暗時期、古希臘時代，與希臘化時代。上古希臘與小亞細亞文明的根基，最早可以追溯至西元前 3000–2800 年，在克里特島上，這段時間稱為早期米諾斯時期，在歐洲大陸上，則為早期希臘時期。當時的建築被視為一種藝術表現，以宮殿和廟宇為主要呈現形態。

西元前 1000 年至西元前約 700 年之間，整個地區陷入貧困，這個時期幾乎沒有留下多少有價值的東西，稱為希臘的黑暗時期。隨後是古希臘時代，從西元前 700 至 300 年，通常提到古希臘，便會聯想到的偉大廟宇，皆在此時打造，這同時是柏拉圖和亞里士多德的時代。

最後一個時期，也就是亞歷山大到耶穌誕生的這段時間，建築業僅僅重新詮釋先前的東西，隨著希臘世界的力量衰敗，羅馬人開始取得了控制權。

正如所預期的，早期希臘的建築極為簡單。普通的建築物由泥磚搭蓋，為防止雨水侵蝕，外層塗上厚厚的泥巴，屋頂是一層覆蓋著厚厚黏土的木樑。此類稍帶傾斜的簡易水平屋頂，足以應付這地區的適度降雨情況。

比較大的建築物則使用木框架，在傾斜的屋頂上覆蓋茅草，再用粗陶來裝飾，自然而然地，粗陶後來成為覆蓋屋頂的另一個選項。根據報導，在伯羅奔尼薩地區，阿爾戈斯附近的羅爾納，可以找到西元 2600 年至 2000 年之間生產的早期屋瓦，但粗陶屋瓦發明的確切年代仍無從得知。

在希臘文明發展至巔峰之前，這項技術應該就已經傳開了。儘管每個地區有自己獨樹一格的製瓦方法，總歸來說，希臘人有三種主要的鋪瓦系統，最早的常見類型有拉科尼亞式與科林斯式。

拉科尼亞式是將彎曲瓦片的凹面一上一下交替鋪設，後者會蓋住前者的連接處；科林斯式則是使用兩種完全不同形狀的瓦片，第一種是平面的，兩邊往上翹起，另一種是呈山脊形的瓦片，置放在兩片前者中間的縫隙上，這種脊形瓦片後來也有用大理石製成的例子。

在西西里和埃奧利斯地區，則常使用第三種系統，以拉科尼亞式的半圓形瓦片，連結兩片科林斯式的平面瓦片之間的空隙。

這些屋頂常在周邊置放半圓形的瓦製天溝，末端各有一個噴水口，沒有設計天溝的屋頂則會搭得比屋體稍大，以便甩開流下來的雨水，保持牆壁乾燥，屋瓦末端會放置裝飾性的瓦檐飾。

瓦檐飾有可能很精緻，做成頭顱或動物等造型，但最常見的是簡單的棕櫚葉或漩渦形，脊形瓦片上亦常見類似裝飾圖案。早期山牆上的雕塑及裝飾用的山牆雕像（置放在屋頂四個角落），也

常使用粗陶製作。

建築用陶製品儘管已有繁複的交易行為，在希臘世界仍不見廣泛使用燒製磚來築牆。雖然，燒製磚並非完全無人知曉，在提林斯（同樣在阿爾戈斯附近），當挖掘一個不知名的圓形建築時，發現了疑似歐洲第一批的燒製磚，最早或可追溯至西元前 2000 年。然而，這似乎是個例，意即這些磚並非刻意燒製的。

泥磚的使用相較普遍，燒製磚則常出現在泥磚屋的基座上，取代石材，將土坯結構或木材結構墊離地面。在奧林索斯，一棟可追溯至大約西元前 400 年的房屋殘骸裡，發現做為將木製圓柱與地面隔開的這類燒製磚。

像古希臘這樣強大的帝國，與許多東方國家進行貿易，進而出兵征服，如果說，當時完全沒有出現製磚匠藝，確實令人感到驚訝，但它似乎從未普及過。

有些作者認為，粗陶屋瓦的廣泛運用，讓較大型的建築物的建材，從泥磚和木框架轉為使用石材，主因是鋪瓦的屋頂太重，泥磚牆無法支撐，而在希臘的多山地區，石材產量充足，顯然是一個替代選項。

今日普遍接受的理論是，採用多立克柱式的神廟，其各種特徵最初是模仿木框架的同類建築，而最後就連瓦片本身，在最宏偉的建築物中，也使用大理石材質來仿製。從七世紀開始，牆壁改用石材來打造，造成原先裝飾牆壁的粗陶飾品消失，自此之後，粗陶的使用限縮至屋頂裝飾物，因為它們通常不會使用石材。

羅馬人的到來

在西元前 274 年之前，羅馬人已經征服了義大利半島的大部分地區，並在接下來的 250 年間，將領地逐漸擴張至希臘、小亞細亞、埃及、法國（當時稱為高盧），及伊比利亞半島。在奧古斯

(a)　　　　　(b)　　　　　(c)

古希臘的三種鋪瓦方式
a. 拉科尼亞式
b. 西西里式
c. 科林斯式

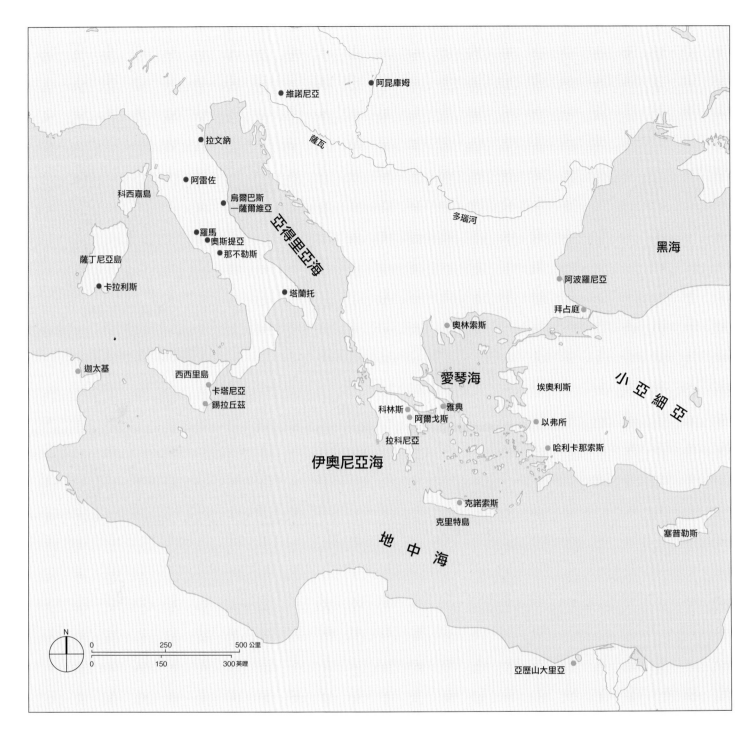

都的帶領下，更征服了德國和巴爾幹半島，到了西元一世紀末，他們建立起一個從大西洋橫跨至紅海的龐大帝國。

早在羅馬人征服義大利之前，住在當地的伊特拉斯坎人，就在有泥磚牆的建築物上使用粗陶屋瓦，並嘗試使用燒製磚。羅馬人後來在他們的建築物上，跟著採用這種鋪瓦屋頂，他們的鋪瓦系統由兩個部分組成：板瓦（一種邊緣往上翹的平面瓦片）與筒瓦（一種半圓形的覆蓋式瓦片），與古希臘時代在西西里使用的相似。

羅馬人與在他們之前的希臘人一樣，用泥磚蓋房屋的牆壁。然而，在西元前一世紀，他們確實用過燒製磚來建造城牆。阿雷佐市的城牆使用了半燒製磚，尺寸為 440×290×140 公釐。

在西西里和義大利南部，最早開始使用全燒製的羅馬磚。烏爾巴斯－薩爾維亞的城牆，是在凱撒大帝統治期間（西元前49—44年），用 470—450×320—300×50—65 公釐的磚，以間隔 10—15 公釐，一塊塊整齊鋪設而成。但在羅馬本地，未曾發現可追溯至奧古斯都統治（西元前27—西元14年）之前的磚。

甚至在當時，首都使用的磚，可能實際上是回收自其他地方的屋瓦，再放在牆上做為牆面，後來才模製出專門用於此目的的磚。到了西元一世紀末，磚的使用開始普及，還設有負責把這項技術帶到帝國各個角落的團隊，在每一個足跡所到之處設置磚廠。

因此，希臘人或許是最早使用燒製磚及將建築用陶引入歐洲的功臣，但公平地來說，對外傳播這項技術，充分開發磚造結構的潛力，以新穎且大膽的方式使用磚，創造出一些有史以來最驚人的建築物，都是羅馬人的功勞。

關於磚的早期寫作：維特魯威與其他作家

從亙古年代留存至今，最早的建築文獻是一位名為馬爾庫斯 · 維特魯威 · 波利奧的羅馬人撰寫的。羅馬不是第一個在建築學上著墨的古典文明，維特魯威在自己的書中，第七卷的引言裡，就提過好幾位先前的作家，但那些早期作品全部都遺失了。維特魯威的《建築十書》，因此成為羅馬建築實例與建築史裡最有價值的書面資料，同時是該時期的其他作家的重要參考資料。

《建築十書》探討羅馬建築的各個層面，從建築師的養成教育，包括建材的使用、裝飾物的種類和排列、城鎮計畫、軍事機械製造，到排水和汙水處理，甚至是天文學，然而，全書只有五處提及磚與瓦：

1] 在建築材料這一部分，維特魯威提到日曬磚。（第二卷 3.1—4）
2] 探討牆壁的種類時，列出用日曬磚砌出牆壁的方式（第二卷 8.16—20）
3] 關於浴場，他標示在穹頂和地板使用方形瓦，以打造地暖系統（第五卷 10.1—5）
4] 在地板的收尾單元，他列出可使用人字砌砌法及兩英呎的瓦片進行鋪設。（第七卷 1.4—7）
5] 提到潮濕環境下的抹灰方法，維

特魯威主張以 2 英呎的瓦片（羅馬名「比博達利斯」）來築空心牆，及用 8 英吋的瓦片（羅馬名「比薩利斯」）撐起地板。（第七卷 4.1—2）

除了這些（以及一段簡短說明，建議用粗陶取代鉛製做為輸送飲用水的管線），維特魯威對使用磚和其他陶土燒製品上異常地沈默。

維特魯威鮮少提到磚的原因，許多學者歸咎於他寫作的年代，有些人甚至以此作為直接證據，證明在維特魯威年代的羅馬，燒製磚罕為人所知。然而，我們無法確切得知維特魯威何時完成這些書，因此這個推論很有爭議性。

目前咸信這些書最早可以追溯至西元前 30 至 20 年，在這個時期的羅馬城，磚仍是相對較新的建材，但在義大利南部，已使用磚好幾個世紀，而我們也知道維特魯威對這個地區非常熟悉。

在維特魯威的年代，羅馬的紀念性建築物外層會選用石材砌成，普通的公寓和房屋則常以木材格出框架後，再用土坯填充。混凝土的使用變得越來越普遍，外層經常會以長方形的灰華石塊（一種軟質火山石）排出菱形圖樣（方石網眼砌牆）。但因為容易碎裂掉，做為外牆並不理想。

在首都之外的地方，開始用磚取代灰華作為外牆，雖然也已有一段時間，但在羅馬仍然相對較新。維特魯威對於這個主題的沉默，最有可能的解釋是他不信任這個東西，情願在他的論述中，專注討論他認為已通過試驗的技術。

無論是何種理由，後來撰寫建築題材的羅馬作家都不該再拿這當藉口，這也說明了他們有多麼依賴維特魯威提供的資訊，以至於針對該主題，就算對維特魯威談過的內容有補充也是很少。

舉例來說，老普林尼（Pliny the Elder）在他的巨著《博物志》中，的確扼要地討論了磚。《博物志》多達 37 卷，題材多樣，涵蓋天文學、氣象學、地理學、礦物學、動物學和植物學，於第三十五卷（第四十九章第 170–174 行）提到磚（在陶器之後），但他僅就所引用的維特魯威的資料上做了一點點補充。

至於其他建築作家，塞特斯 · 尤里烏斯 · 弗朗提努斯在約西元 100 年撰寫的那本建造引水道（De Aquis）的書裡，幾乎沒有磚的篇幅；西元四世紀出版，塞斯提斯 · 法文提納斯的 De Diversis Fabricus Architectonicae 一書，只在討論水井外緣的文中提到了磚；以弗朗提努斯的書為本，羅斯提斯 · 陶魯斯 · 亞米尼納斯（帕拉狄烏斯）的著作 De Re Rustica，更是完全略去磚的說明。

M. VITRVVII POLLIONIS
DE ARCHITECTVRA
LIBRI DECEM,

CVM COMMENTARIIS
DANIELIS BARBARI,
ELECTI PATRIARCHAE
AQVILEIENSIS:

MVLTIS AEDIFICIORVM, HOROLOGIORVM,
ET MACHINARVM DESCRIPTIONIBVS,
& figuris, unà cum indicibus copiosis, auctis & illustratis.

CVM PRIVILEGIIS.

VENETIIS,
Apud Francificum Senenfem, & Ioan. Crugher Germanum.
M. D. LXVII.

A. *Tavolozza triangolare martellinata delle mura d' Aureliano*. B. *Opera incerta d' ogni sorta di scaglie* C. *Tegoloni quali legano i corsi della tavolozza, ed opera incerta* D. *Merco del Mastro della fornace*

Piranesi Architetto . dis . inc.

從這段簡短的描述可以看出，磚與磚造結構雖是羅馬建築的一大特色，羅馬人也撰寫了許多技術層面的論述，但就磚這個主題的文獻卻令人遺憾地缺乏。因此，對於羅馬磚造結構的發展，我們的理解大多來自考古觀察，並輔以碑上銘文提供的資訊作為補充。

然而，這類資料的零散性，讓解讀變得極為困難。舉例來說，磚頭上偶而會出現製磚匠的名字，或牆壁上刻有建造者的名字，有時還會發現報價單，在奧斯提亞甚至找到一份某個社團或協會的成員名單。考古學家和歷史學家藉由集結這些零碎片段，逐漸拼湊出羅馬帝國的羅馬製磚匠與砌磚匠的生活樣貌，不過這些結論皆是暫定的，許多資訊仍已亡佚。

對頁左圖
此卷首圖來自達尼埃萊・巴爾巴羅所擁有的維特魯威著作的文藝復興時期版本，插畫由安德烈亞・帕拉迪歐繪製（1567）。

對頁右圖
維特魯威的原稿插畫已遺失，後來的編輯在文本所需之處，補上新的插畫。此頁是來自巴爾巴羅的版本，圖示磚與石材的切割與鋪砌。

上圖
G・皮爾內西的版畫，可以看到如何運用切割的磚來形成對外的表層。用於結合層的磚保持長方形，其餘的則切割成三角形。

羅馬帝國的製磚業

製磚業在西元二世紀之前，發展成為精密工業，是貴族成員積極投資的少數項目之一，他們從中獲得可觀的利潤。歷史學家透過爬梳有關羅馬與鄰近的奧斯提亞港的完整保存紀錄，架構出一個相當清晰的貿易運作情形。

在奧斯提亞和羅馬地區，為因應日益增長的磚塊需求，很常見地主運用旗下地產的製磚潛力，製磚廠也被視為是有價值的投資。製磚過程由經營製磚廠的管理者（officinates）監督，這些管理者與地主間的法律關係仍是個謎，他們可能租用這塊土地或受雇於地主。

研究顯示，這些管理者是自由的或自由民，但他們的屬下可能並非如此。就像羅馬幾乎所有粗重工作都交由奴隸來做，挖黏土、燒製，及模製磚等大多數工作，可以確定也是由奴隸負責。至於在外圍的領地，則經常是由軍隊來處理製磚匠作。

羅馬的磚早期品質很差，原因是黏土未經加工便拿來使用，導致磚塊過度收縮，後來加入沙子，來解決此類問題。維特魯威在探討泥磚時（第二卷3.2），寫道：「應在春天或秋天時製磚，

讓乾燥的速度一致。」因為陽光的直接照射，會讓黏土乾得過快，燒製磚也毫無疑問地遵循類似的做法。

羅馬人模製磚的方法，迄今仍存有相當爭議。磚是按照「標準」尺寸製造的，但形狀卻很少一致，有一部分學者認為，這些磚是用所謂「糕餅切刀法」製成，意即將一塊平坦的黏土平放在地面上，再用刀子簡單地切割出正確尺寸的磚。

大多數製磚匠認為這個方法不切實際，更有可能的作法是，把傳統的木製敞模放在地面的稻草床上，把濕泥土扔進去，再用水協助脫模。這類的加水模製法，做出來的磚通常有一面比較粗糙，正與羅馬磚的外形一模一樣。

至於尺寸的差異，可以歸究於模具的個別差異及黏土混合不佳等因素，讓磚在乾燥和燒製過程時的收縮速度不一。

磚的尺寸

常見的羅馬磚是扁平的方形，維特魯威（第二章3）列出三種磚：利迪昂磚，他說尺寸是1英尺乘以1.5英尺；潘塔多隆磚（pentadoron），每一面有五個手掌長；特特拉多隆磚（tetradoron），每一面四個手掌長（「多隆（doron）」是希臘語，意思是手掌）。

普林尼（第三十五章49.171）的說法，與維特魯威多處重複（他引用其為資料來源），不過另提供了以羅馬尺和寸為單位的測量值，並用迪多隆（didoron）一詞取代維特魯威的利迪昂。兩人都提到，只有利迪昂這個詞是羅馬人發明的，其他詞皆源自希臘。

正如我們上述提到的，兩名作家書中撰寫的都是未經烘製的磚。至於為找到的各種烘烤過的磚命名一事，建築歷史學家轉而參考碑文和文獻裡各種不同的零碎資料。

尺寸最小的羅馬磚是比薩里斯（bessalis），源自比斯（bes）這個字，意思是三分之二個單位，該單位為羅馬尺，等同12羅馬寸或11.64英吋，可推出比薩里斯磚的尺寸為8平方英吋（約200公釐）。

維特魯威說，這種大小的磚在當時是用來建造小樑柱，以支撐羅馬浴場的暖炕上方地板（參考第54至55頁）。比薩爾斯磚用途靈活且容易處理，經常切成小塊，鋪在牆面上，厚約45公釐。

皮達利斯磚（pedalis）是1平方英呎的羅馬磚，與維特魯威和普林尼書中所提的特特拉多隆磚大小相同，皮達利斯一詞取自戴克里先的最高價格詔令的「黏土（De Fictilibus）」小節。目前並不清楚這種磚在羅馬時期是否

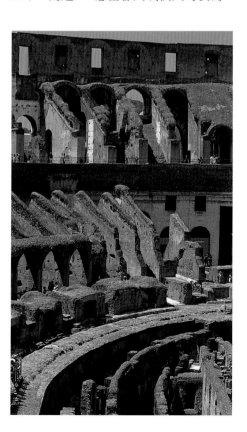

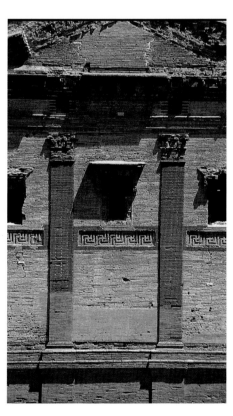

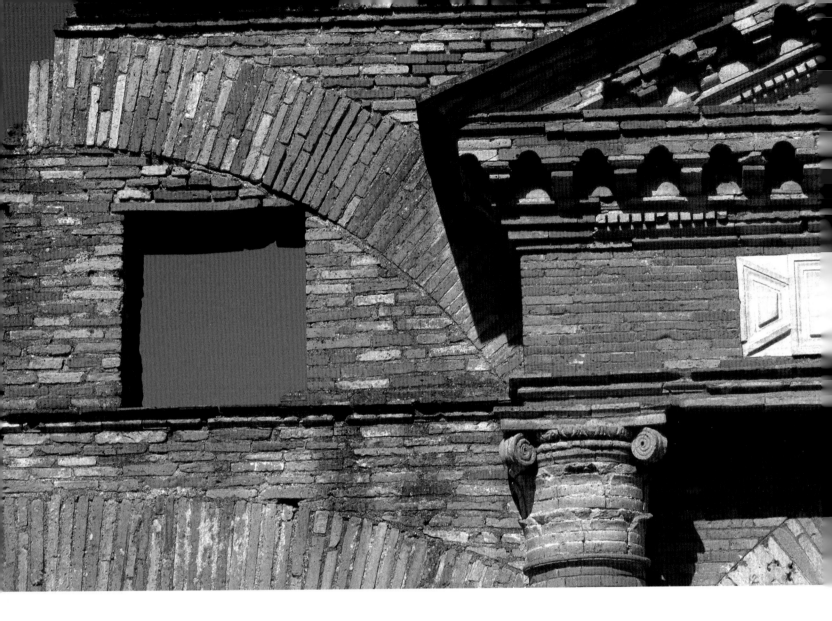

普及，但由於磚和瓦好像是以英呎為單位，燒製出像這種 1 英呎的磚似乎合乎常理。

暖坑上的支撐用小樑柱，其頂部和底部會用到整塊的皮達利斯磚，在其他地方則通常切成小塊使用。1 羅馬尺相當於 295 公釐長，不過，從遺址發現的例子往往比這再小一些，而跟比薩里斯磚相比，平均來說，這些磚要厚上幾公釐。

維特魯威的書中，另列出兩種較大的方磚：賽斯奎比達利斯磚、比博達利斯磚，尺寸分別為 1.5 平方英呎和 2 平方英呎。這麼大塊的磚比較像用在地面的鋪板，維特魯威也提到，這些磚是鋪在暖坑的地板上。

它們尺寸如此之大，厚度也相對地增厚。賽斯奎比達利斯磚的尺寸，應為 443 平方公釐，人們發現的例子多有 50 公釐厚；比博達利斯磚的尺寸為 590 平方公釐，也有 750 平方公釐的例子，其

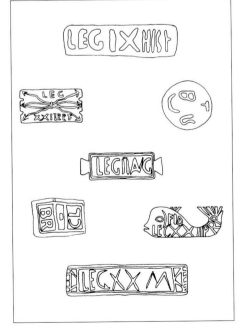

對頁
羅馬競技場（左）與人稱的瑞狄庫斯神廟（右）

頂圖
奧斯提亞一間倉庫的門口通道細部

上左圖
羅馬磚：(1) 比薩利斯（Bessalis），(2) 皮達利斯（Pedalis），(3) 賽斯奎比達利斯（Sesquipedalis），(4) 比博達利斯（Bipedalis），(5) 利迪昂（Lydion），(6) 伊姆比芮斯（Imbrese），(7) 板瓦（Tegula）

上圖
羅馬磚的戳印圖樣

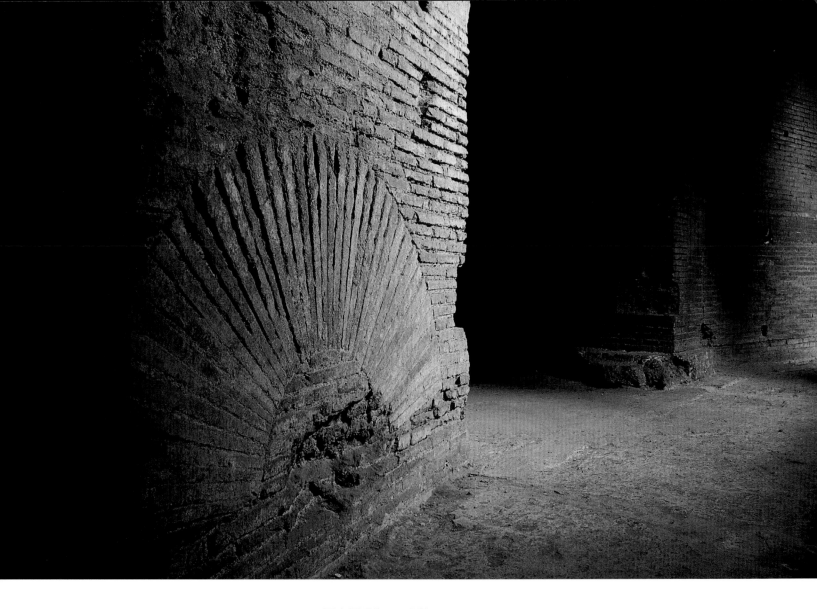

上圖
圖拉真市集一樓的葡萄酒店內部,可見楔形磚砌成的拱形結構,用來強化牆壁。這類特殊磚很少見,僅用於重要的工程計畫。

厚度通常為 60 公釐。

比博達利斯磚並不常見,多數用在拱門、結合層,切割成三角形之後,也會用來築牆。一塊比博達利斯磚重達 65 公斤,因此在日常生活中不太實用。

長方形磚(考古學家通常將其歸類為利迪昂磚)常用於結合層,平均尺寸約為 400×280×40 公釐。利迪昂一名是在維特魯威的書中找到的,源自亞洲的呂底亞。平面尺寸和米諾斯磚相似(後者厚度大約是兩倍),有人推測這類磚的起源在伊特拉斯坎地區。

這些專有名詞有多大用處?將磚做好分類,不管有多麼方便,事實上,很少有證據指出,羅馬人廣為使用利迪昂之類的專有名詞,或像所希望的那樣在意磚塊的尺寸。

我們認為,每個合議庭或行會有各自的規定,並引用做為經驗法則,根據羅馬歷史,磚頭後來變得比較薄,砂漿接縫變得比較厚,但尺寸本身無法用來辨識磚的產地或所屬時期。

戳印

在燒製之前,塑磚的最後一個步驟,是在上方蓋戳印,目前看來,不是所有磚塊都要蓋上戳印,可能只限一整批磚塊的最後一塊或是其中一塊,以方便計算磚塊的數量。

十八世紀,考古學開始發展之時,就注意到羅馬磚上的戳印,然而要到十九世紀,對戳印的研究才變得較有系統。藉由戳印清單的編製與發表,可以將磚塊彼此做比對,進而推算出某一個特定樣本的年代。

磚印的尺寸和內容相當不同,在西元一世紀末之前,圖案看來都相當簡單,除了縮寫之外,別無其他花樣。在圖拉真的統治下(98–117)的西元二世紀,磚印開始變複雜,包括地主名字、磚廠管理負責人,以及年代,這些內容通常會被框在一起,用圓或其他圖案圈起來,在第 47 頁有一些典型的例子。

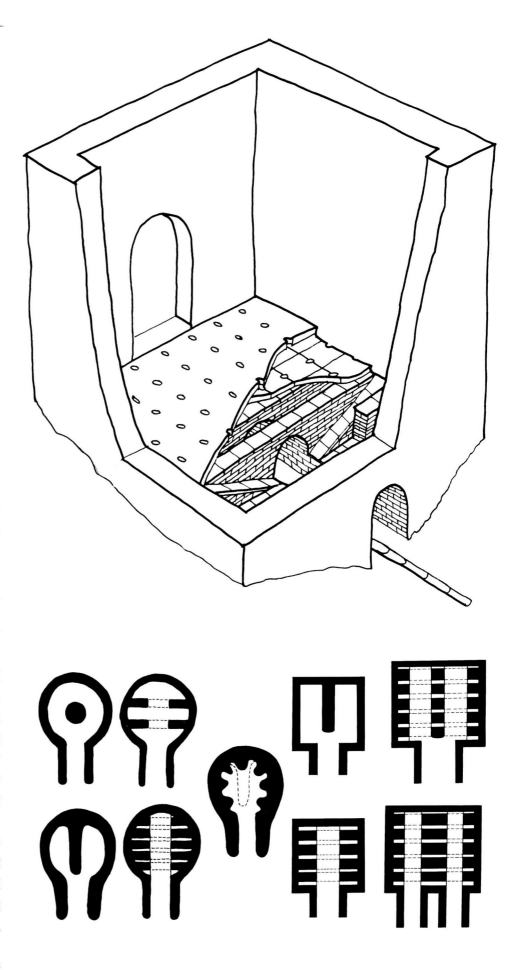

右圖
一幅典型的羅馬磚瓦窯的剖面圖。在較下層的空間裡點火，熱煙經由隔板的孔洞排出，上層空間則堆放磚塊或瓦片。

右下
至今挖掘出的各種羅馬磚瓦窯的平面圖

磚窯

印上圖案並乾燥後，就能將磚送進窯燒製。目前看來，大多數羅馬磚都是在磚窯裡燒製的。可以肯定的是，目前尚未發現在此時期使用野燒窯的證據。

考古挖掘出數量驚人的羅馬窯，有助提供清楚的製造過程。羅馬磚和瓦片的形狀和尺寸相似，推測兩者使用的是同類型的窯，甚至可能進同一個窯燒製。

燒製羅馬磚瓦的窯，由兩層組成，較低一層放置火推，從外面透過投薪孔添加柴火。這一層的頂部是一片有孔洞的隔板，撐住要燒製的物體，熱煙也可透過隔板孔洞排出。

較高的那一層，沒有永久性的頂部，四周是能鎖住熱的高牆，這些牆通常不會保留下來。瓦片和磚頭的素胚堆放在上層空間進行燒製，再用碎瓦片或其他碎片覆蓋，以免受雨水淋濕，並作為最後的隔熱層。雖然經由側牆上的門，可以進出上層裝卸，但是窯通常蓋在山坡上，從上方裝填就很方便。

就平面圖來看，羅馬窯可能是圓形或長方形。過去多年來，人們認為磚窯應該是長方形的，因為這種形狀比較適合堆放磚瓦，圓形的窯則用來燒陶。然而，在義大利南部的挖掘工作，卻發現羅馬人使用圓形的窯來燒磚瓦和陶器。羅馬窯大多使用柴火，不過也發現一些使用炭火的例子。

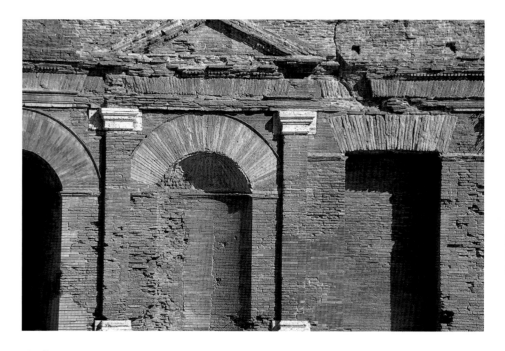

左圖
圖拉真市集立面細部
照，展現裝飾性質的
磚造結構。

對頁
圖拉真市集拱廊上層
的商店入口

古典世界

羅馬帝國的砌磚工藝

從羅馬時期保存下來的多座大型磚造建築，原本是包覆在灰泥或大理石中，但這並不是普遍的情況。奧古斯都時期的羅馬，裝飾性的磚造結構並非到處都是，就像大多數的創新材料，要讓人接受裸露的磚，並學習新的使用技術，都需要時間。然而，在西元二世紀之前，羅馬人已經開始製造高複雜度的裝飾性磚造結構。

最簡單的磚牆類型是實心牆，在羅馬磚造結構中相對少見。就算在門窗的周圍和一塊磚厚（18 英吋及以下）的薄牆，一定會砌上實心牆，仍不常見以這種方式打造整面牆壁，以至於這個類型沒有專屬的拉丁文術語。

「歐普斯・鐵斯塔錫安（Opus testaceum）」意為「磚的作品」，這個詞反而是指保那些只在表層砌磚的混凝土牆壁，這也是整個羅馬帝國最常用的磚造建築形式。

從外表看，這些磚似乎是長方形的，但其實這些牆面用的是切割過的磚。一開始先將磚塊切半，大致看來還是長方形，接下來則將較大的磚再切成三角形，將最長的那一面朝外鋪設。在羅馬的牆上，之所以可以看出磚的尺寸，正是因為運用這種切割方式。

舉例來說，比薩利斯磚通常會切半，因此牆上裸露的那一面會是 282 公釐；一塊賽斯奎比達利斯磚，能夠分成四塊 443 公釐長的磚；比博達利斯磚則

切成八塊，鋪設時在牆上時，長達 425 公釐。為了讓磚有個乾淨的切邊，會使用鋸子切割磚塊。

「歐普斯・凱門提錫安（Opus caementicium）」這個詞，統稱所有的混凝工事。混凝土是砂漿和粒料（粒料是不同大小石塊的混合物，從剛好用手拿得起來的石頭到沙粒都包括在內）的混合物。

羅馬人使用的石灰砂漿，石灰取自石灰岩，並在窯中經過燃燒，然後在施工現場加水混合製成熟石灰，普林尼和維特魯威都曾詳細地描述熟石灰的準備與製作。

想當然爾，羅馬人絕對不是最早使用石灰砂漿的人，但他們是第一個理解到可以用它來黏合碎石，轉變成另一種可用的建築材料：混凝土。

羅馬人另一項偉大的創新點子是加入卜作嵐材料（火山灰），通常會將火山灰摻進石灰砂漿裡，以產生液壓反應，這種化學過程能縮短乾燥的時間，

並讓砂漿變得更加堅固，甚至在水中也能完全乾燥，有助於建造橋梁和港口。

羅馬人發現來自波諸歐里地區的火山灰具有這種效果（自此「卜作嵐」可以用來稱呼所有具相同效果的石灰砂漿添加劑），磚粉也可以這樣用，羅馬人也會在砂漿中加入磚粉。

使用隨處可見的碎石，可以快速打造出混凝土牆壁。羅馬建築使用的工法系統，是在建造這類牆壁時，於外圍豎立木製模板，待砂漿乾掉了再移除，通常用於建造拱廊或圓頂（見下文）。比這更常見的是，在外牆砌上一層石材做為永久性模板。

最早且最常見的形態，是用灰華石塊在牆面鋪成菱形的格紋圖案（稱為「歐普斯・雷提庫拉唐姆」〔opus reticulatum〕）。灰華是一種易被誤認為磚的輕量火山岩，雖然也很容易用到類似形狀的黏土塊，卻沒有紀錄顯示歐普斯・雷提庫拉唐姆的作品中有使用燒製陶的例子。

用磚建造的最後一類牆壁稱為「歐普斯・米克斯唐姆（opus mixtum）」，泛指以數種材料築成的牆，通常是用磚和石頭。在石面的牆壁裡，用磚砌成的帶狀結構會規律性地夾雜其

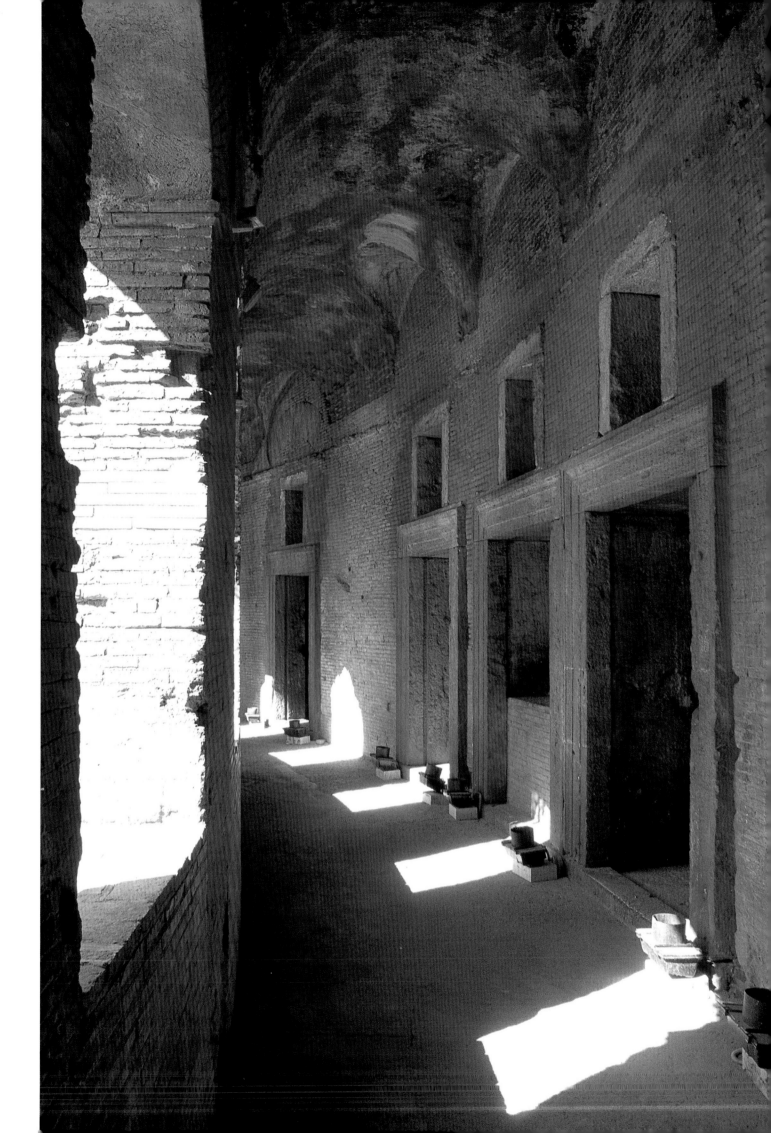

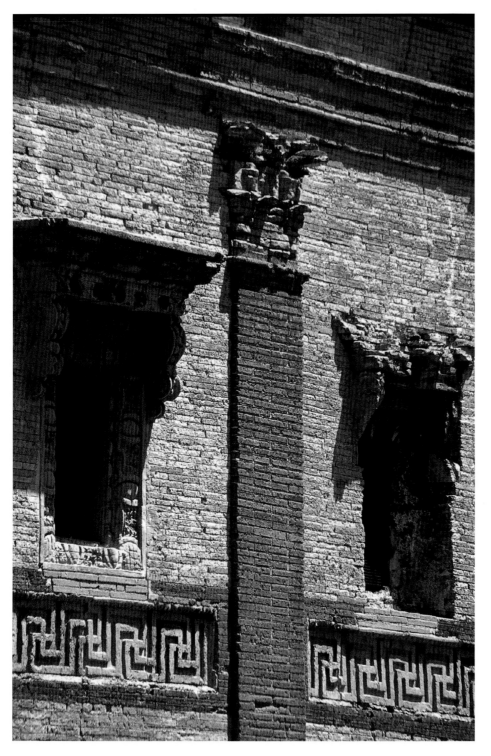

間，做為結合層貫穿整個牆體。

要注意的重點是，所有這種類型的牆使用的磚，通常都經過切割。換句話說，當時處理磚的方式，跟處理石頭很相似。出窯後的磚，在工程現場，僅被視為另一種塊體，鋪設之前必須就地切割成合適的形狀。

對於精美的磚造結構，羅馬人會將接縫處理得盡可能薄，在一些案例裡，會像巴比倫人那樣將磚塊裁成前寬後窄的梯形，讓磚與磚接縫處的表面比裡側

要窄。他們也很重視接縫處的最後修飾，鋪完磚塊之後，會再上一層砂漿，這種技法現稱為「勾縫」，目的是讓牆面盡可能地平滑，常見為「齊平式勾縫」，也會使用「切割成形式勾縫」、「凹圓縫」等。

圖拉真市集

現存磚造建築中最戲劇性的例子是圖拉真市集，年代可追溯至圖拉真統治時期（西元 98–117 年），比奧古斯都和維特魯威晚了近一個世紀。建於奎里納萊山邊的圖拉真市集，相當於羅馬的購物中心，從拱廊和走廊可抵達分布在四層樓的上百間獨立商店。

這棟建築的下半部是個巨大的半圓，與廣場另一邊的半圓相映成趣。正面是由下層商店和通往上層商店的拱廊組成，飾以磚雕的額枋簷飾和山牆，以及大理石柱頂與門框。

奧斯提亞

奧斯提亞這座海邊城鎮的發展，正好趕上羅馬磚造結構的巔峰。幾乎所有建築都是用磚打造，許多擁有精美的磚雕裝飾，遺憾的是只有一小部分留存至今。在現存為數不多的雕刻店面，可以看到最引人矚目的裝飾性磚造結構，尤其是伊帕哥錫安納與伊帕弗羅地提安納倉庫。

這些倉庫由兩名東部的自由民—伊帕哥錫安納、伊帕弗羅地提安納所建，門口上方的一塊牌匾上載有他們的名字。建築正面的磚造結構，看得出小心切割的磚及薄薄的砂漿接縫，上方原先還有兩層樓，可能擁有相似的華麗裝飾。

伊帕哥錫安納倉庫的建造者，是奧斯提亞的法布里蒂瓜里（約有 350 名成員的社團）一份子。社團經常被譬喻為「行會」，組成分子大多為自由民（重獲自由的奴隸），並提供一定程度的保障（例如支付喪葬費）。

更重要的是，社團可以提供建築工人團隊。每一個社團皆有類似軍隊般嚴謹的位階制度與嚴格規範，透過社團能輕易地管理大型建築工程所需

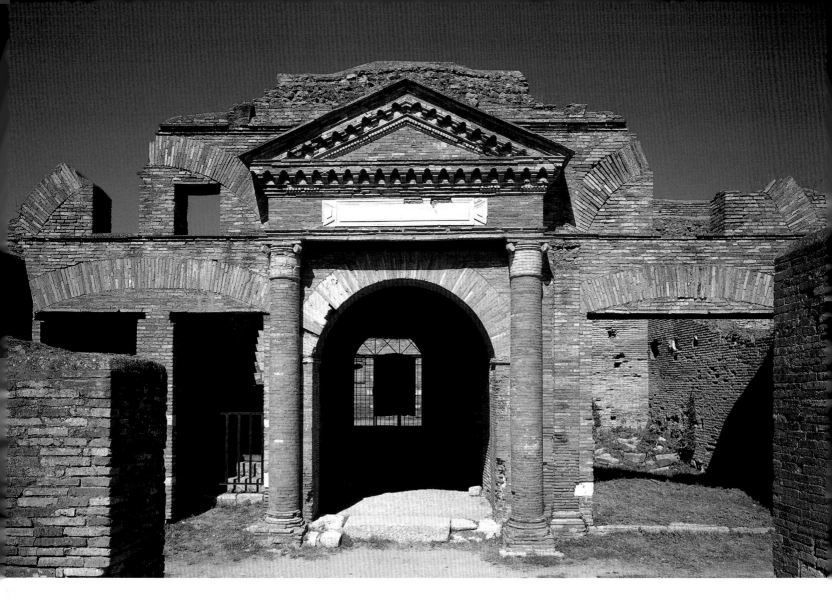

的大批工人，很有可能是當時最普遍的建築組織。

瑞狄庫斯神廟

西元 150 年左右，可以說是羅馬裝飾性磚造結構的高點。奧斯提亞的倉庫是在這個時期建成的，那棟十七世紀被稱作「瑞狄庫斯神廟」的建物也是。瑞狄庫斯神廟近日重新命名為安娜・雷吉拉之墓（希羅德・阿提庫斯之妻），因為地點鄰近他在亞壁古道附近的別墅，然而這是否屬實如今也受到質疑。

這棟建築現位於一條後巷的私人花園中，以其傑出的磚造結構受人矚目。其小心翼翼地混合了兩種顏色的磚，牆面主體是淡黃色的磚，裝飾性的細節則用精緻的紅磚區分。羅馬製磚業此時已經可以提供與磚雕一起用的模製裝飾性元素，但到了二世紀末，磚造結構的品質卻開始下降。

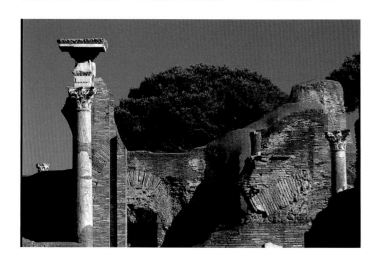

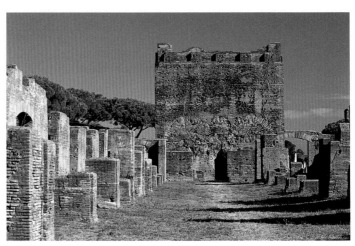

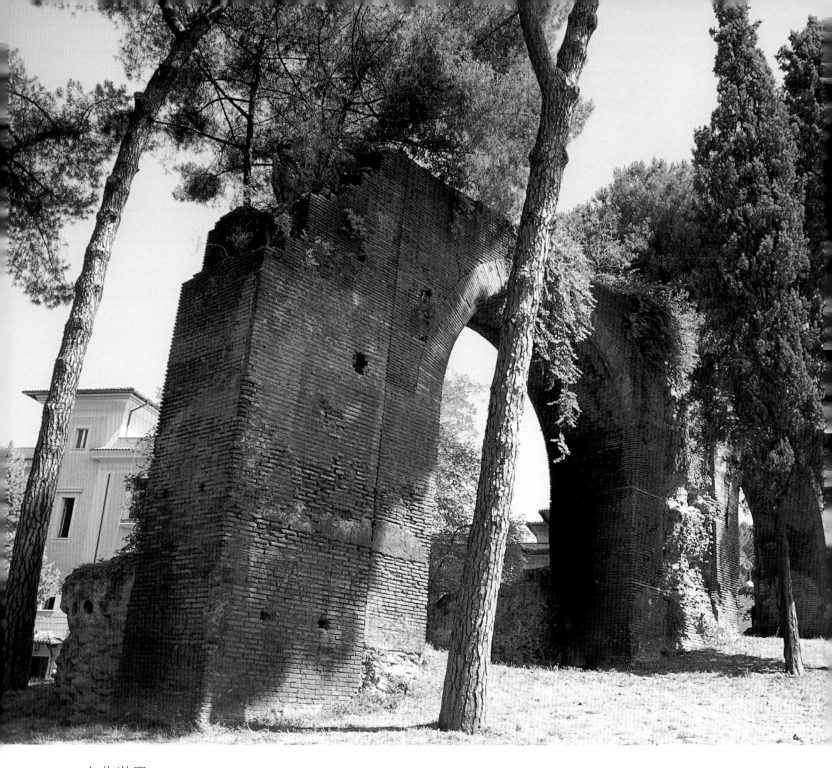

古典世界
磚與水

羅馬人用磚和混凝土來打造民生工程，包括引水道、橋梁，和浴場，其中幾座含括規模最大且最複雜的磚造建築。

羅馬自西元前 312 年就有引水道，但要到稍晚時期，才發展出擁有一排高大拱門的水道橋。瑪西亞水道（西元前 114 年）等最早的引水道，通常選用石材（或至少表面會用石材）建成。到了一世紀，磚取代了石頭成為首選建材，可能是因為蓬勃發展的製磚業，讓磚更

容易取得。克勞蒂亞水道（建於西元 38 至 52 年）殘留的磚塊遺跡，在羅馬的馬焦雷門（本身即為引水道一部分）後方依然可見。

引水道的目的是供水給羅馬城市，水一旦流到了城市，會被儲存在蓄水槽（經常是磚造的），再透過鉛管或黏土

管配流出去。維特魯威認為，考量到鉛中毒的危險，使用粗陶管比鉛管來得安全。黏土管是由燒製過的粗陶製成的，隨著長度越來越細，每一段互相接合後，再用石灰砂漿密封。

城市的地下也建造了排水溝，儘管保存下來的很少，粗陶製的雨水管將水

羅馬式暖炕的熱氣來自建物地下室的火爐，這裡有一群奴隸不停添加燃料，並有人員與燃料能夠進出的走道。地板為引進這些熱氣而挑高，下方支撐的柱子因此必須耐熱且不可燃，而答案顯然就是磚。

比薩利斯是為此目的專門製作的磚，在磚塊間砌上厚厚的砂漿接縫，推疊起來後，用稍大的瓦片覆蓋住，在瓦片上再鋪一層厚厚的混凝土，最後砌上馬賽克磁磚，做為浴池底層。

浴場加熱系統除了使用地板下方的空間，空心的牆壁也用來儲存熱氣。這些空心牆用的是特殊的空心磚或背面加墊的瓦片，後者種類各不相同：

1) 箱形瓦片，常見於奧斯提亞。
2) 半箱形瓦片
3) 附腳釘的方形瓦片（鐵庫拉・瑪梅泰，tegulae mammatae），這些腳釘可能在角落或旁邊。在龐貝的茉莉亞・菲力克斯之家，可以看到一個 75–88 公釐的例子。
4) 附管狀陶瓷墊片的素瓦片（長55–80 公釐），用鐵釘穿過這些墊片，可將瓦片固定於牆上。

類似系統甚至延伸應用到天花板，以有弧度的空心磚打造拱廊。在一般情況，只會在砂漿上鋪設簡單的陶瓷管，

再用灰泥覆蓋，但也發現了長方形的版本，甚至還有專門設計用於此目的的空心拱石。

左圖
克勞蒂亞水道（Aqua Claudia）是羅馬最早的引水道之一，卡里古拉從西元 38 年開始興建，西元 47 年時由克勞蒂亞完成，全長74 公里。

上圖
奧斯提亞的尼普敦浴場（the Baths of Neptune）其中一座熱浴場的遺跡，可見左側的引薪孔和浴場下方空間皆由方形磚支撐。

下圖
在奧斯提亞的浴場牆上的箱形瓦片

從屋頂排入這個地下系統。這些羅馬的生活遺跡，在以弗所、龐貝和赫庫蘭尼姆等古城保存了下來。在弗朗提努斯的《論水道》中，對供水設施的建設與維護有詳細的記述。

羅馬人熱愛上浴場，讓此地的用水量是羅馬城鎮或城市裡最大的。就水利工程而言，羅馬浴場是複雜的建築物，不但要有無數個附浴池的房間，這些浴池裡還都必須裝滿乾淨的水，在使用後把水放掉，下一梯次再注入，如此不斷循環。羅馬浴場還有先進的加熱系統，浴池加熱和房間保暖主要都是用羅馬式暖炕。

拱和拱廊

羅馬人偉大的創新技術，是蓋出石砌拱門。從有建築物開始，就出現磚砌拱門，藉由調整不同的灰縫尺寸，來砌出拱門形狀。石砌拱門則是比較近代的發明，可能源自伊特拉斯坎或希臘的早先例子。儘管如此，石砌拱門基本上是用石頭打造的，若要改用磚砌，將面臨好幾重挑戰。

石砌拱門是運用楔形石塊嵌成一個更堅固的結構，羅馬的石砌拱門用的是拱石，不過，大多數的羅馬拱門卻是用磚砌成。羅馬的磚砌拱門，通常是在邊緣砌上兩英呎的巨大磚塊（比博達利斯），再循古例以調整接縫處來做出拱門形狀。有時只鋪上一圈磚塊，更常見的是鋪兩圈，甚至更多圈，以加強其堅固性。多數的磚砌拱門，為了方便建造，都會縮窄接縫處。

在石砌結構中，每一塊石頭都必須切割才能使用，但磚通常就是做成普通的方塊狀，且羅馬人慣用的巨大平板磚不易裁切成錐狀，因此另一種方式就是用塑模方式製磚。為此目的製做的楔形磚，必須根據要打造的拱門寬度，就手頭上的工作階段所需，特別量身製作，這也讓這些磚無法在別處使用，因此只有羅馬競技場等浩大工程才能如此製磚。

羅馬競技場原名「弗拉維圓形劇

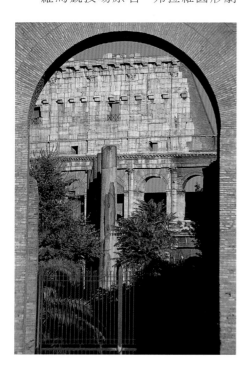

場」，維斯巴辛皇帝（西元 69–79 年在位）在西元 70 年開始建造，於西元 80 年其子提圖斯（西元 79–81 年在位）完成。競技場一詞，最早出現在可敬者比德（約 673–735）的作品，他引用一句古老的預言：「競技場聳立，羅馬屹立不倒；競技場倒塌，羅馬崩陷；羅馬崩陷，世界毀滅。」

羅馬競技場外部貼著石灰華大理石板，這些大理石板在中世紀和文藝復興時期被掠奪，並重新用於羅馬其他地方的建築上。羅馬競技場的主要結構由混凝土製成，內部磚和灰華覆蓋。儘管外觀龐大，在建造這座競技場時，工程人員盡全力將重量減到最輕，並將流動空間最大化。這棟建築物的核心，是拱和拱廊組成的蜂窩狀結構，這種結構有助將重量分散到地面。

這棟圓形劇場呈橢圓狀：長 188 公尺，高 156 公尺和 50 公尺。觀眾從 80 個巨大拱門魚貫進入，經過無數階梯和走廊，爬到他們的座位。

所有拱都有厚度，相對較厚的拱常被稱為拱廊。羅馬的拱廊一般是用混凝土建造，競技場內的主要拱廊也是如此，混凝土的靈活性，意味著可以鋪成錐形或用在交叉拱廊上，不像得先切割成這些形狀的石頭或磚塊等那麼複雜。

羅馬競技場有許多拱呈圓錐形，也就是說，拱的外緣半徑比裡面的大。鋪設在木製模板上的混凝土，可以輕易地塑造出這些形狀，磚造結構則得運用簡易的拱形支撐，以提供額外的強度。

法國歷史學家舒瓦西（Choisy）在 1873 年撰寫關於羅馬建築構造的書中，提出帕拉蒂尼山的交叉拱廊，運用磚作為肋拱。這種使用磚的方法，開啟了日後使用肋拱來加強哥德式拱的想法。

下左
羅馬競技場的外觀。在中世紀時，曾是建築石材的採石場，並在此焚燒大理石以製造砂漿用的石灰。

上圖
舒瓦西所著《羅馬人的建築藝術》裡的插圖，可以看到帕拉蒂尼山上的拱廊使用的磚肋。

對頁
羅馬競技場今日的兩種視角

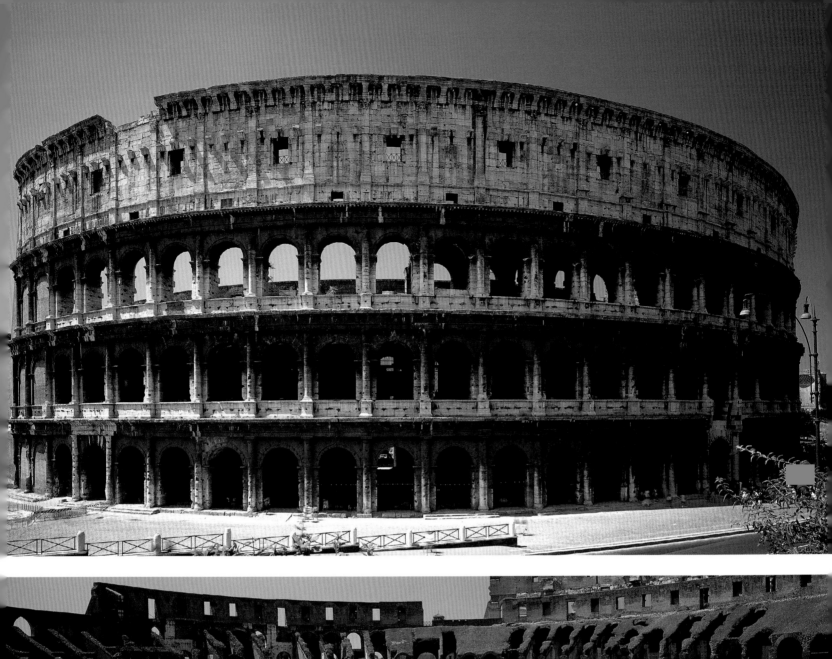
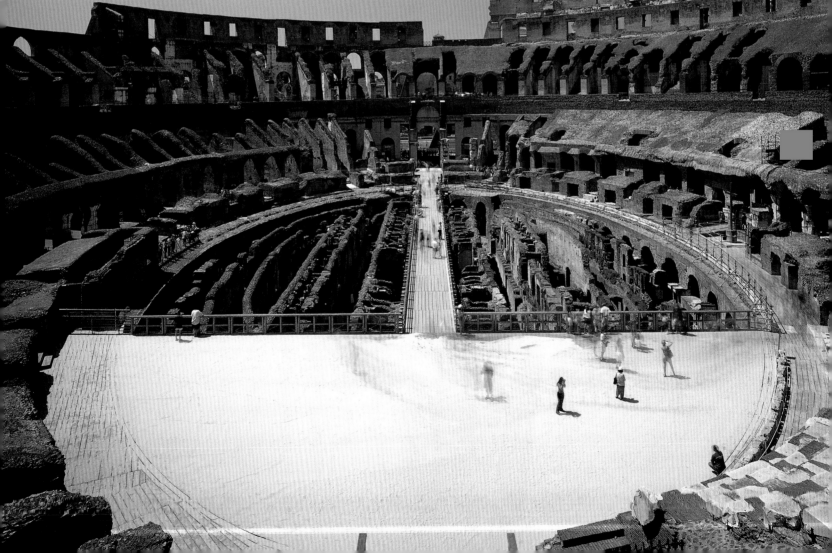

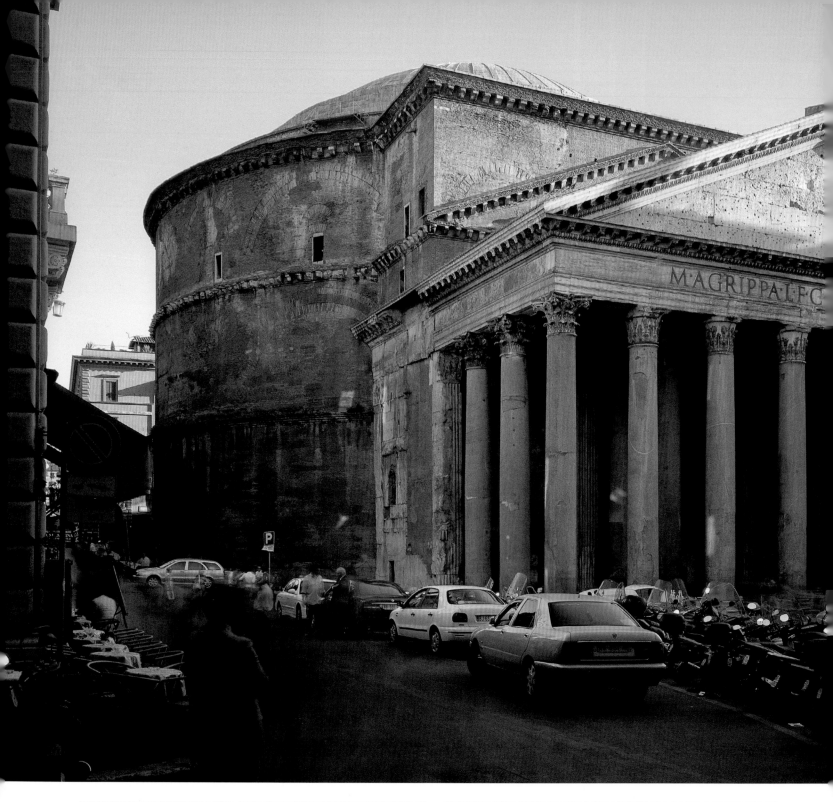

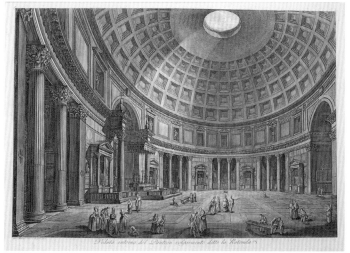

古典世界
圓頂工程的磚

羅馬人既然擁有打造完美石砌拱門的技術，自然可以推測，將使用類似技術建造磚石圓頂。羅馬人的確有用磚塊建造圓頂，但實際上，最早的羅馬圓頂卻是用混凝土蓋成的，與同一時期其他地方使用的磚石拱門毫無關係。在這些磚石圓頂中，最具戲劇性的是西元 118 年與 128 年間由哈德良皇帝建造的萬神殿。

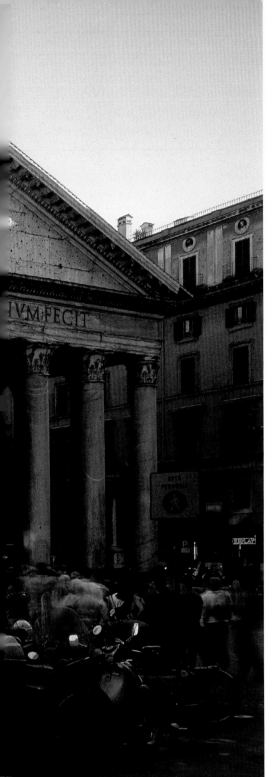

對頁下左
萬神殿的上面，可見拱廊貫穿牆體，將重量平均分散給支柱。

對頁下右
皮爾內西（Piranesi）繪製的萬神殿內部，圖中可見格子狀圓頂。

上圖
萬神殿如今坐落在廣場上，原本需穿過一個較低的院子，並爬一段樓梯，因此當時從正面只會看到柱廊。

右上
皮爾內西繪製的米娜瓦神廟（the Temple of Minerva Medica）

右下
舒瓦西繪製的疊拱工法，用於薩洛尼卡的加列里烏斯陵墓（the Mausoleum of Galerius）。

萬神殿的內部是高 50 公尺、寬 43 公尺的單一龐大空間，足以容納一個直徑 43 公尺球體，內牆圍出一個巨大的圓筒，每隔固定距離就有一個壁龕，上方是龐大的格狀圓頂，裡面沒有窗戶，但在圓頂的正中央有個又大又圓的天窗（oculus）。

在之後的 1,500 年，沒有再建造過相同尺寸的圓頂。它的直徑比聖彼得教堂和聖索菲亞大教堂的圓頂還要長，甚至比任何在使用鐵器之前建造的圓頂還要大，萬神殿至今仍是有史以來最了不起的建築物之一。

萬神殿的圓頂用的不是磚，而是紮實的混凝土，但在建造支撐圓頂的鼓環時，磚仍扮演重要的角色。我們從外面看到的磚，除了少數例外，皆不是表面看到的長方體，而是用常見方法，即將方形磚切成三角形，將底部的長邊鋪設對外。

這棟建築的牆壁也不如看起來紮實，感覺有 6.05 公尺（20 羅馬尺）厚，然而，往內深挖的壁龕及挑高的中空腔室，削減了低層的牆壁厚度。這些內藏在牆裡的腔室從外無法進入，目的是減少地基承受的牆壁重量。圓頂的重量，藉由巨大的肋拱，分散至腔室之間的實心柱上。這些肋拱用的都是實心磚，包括兩圈的比博達利斯磚和一圈的比薩利斯磚。

不論是在圓頂的裡面或外面，這些肋拱的頂部和底部都維持在同樣的高度，他們所組成的拱廊也比一開始時要複雜多了（呈圓錐形）。在建築外面，幾乎像是附帶的拱，其實不只對這棟建築物的結構完整性很重要，也是牆壁中唯一的實體磚元素。

在萬神殿完工後，紮實的混凝土似乎變得沒那麼受歡迎，拜占庭時期的實心磚和磚石圓頂成為新的風潮。此項發展的第一階段，是在混凝土裡建造磚造肋拱，與羅馬人將磚造肋拱內建在混凝土拱門裡的工法雷同。

這類建築最好的例子，是建於 3 世紀中葉、人稱「米娜瓦神廟」的圓頂。這些肋拱或許是用來強化圓頂結構，而不是為了減少工程期間所需的模板數量。從肋拱之間的混凝土填充壁板大多已損毀，這片圓頂卻仍能保存下來的情況來看，這些肋拱的確發揮了效用。

在此之後的圓頂，可能受到當時東方建築的影響，日漸依賴磚造結構，而非使用混凝土。舒瓦西在他的《羅馬人的建築藝術》一書，繪製了好幾個磚造圓頂的例子，包括斯普利特（Split）的戴克里先陵墓及薩洛尼卡的加列里烏斯陵墓，都可見磚層層鋪砌成疊拱以增加強度，其他地方則用陶罐和空心管來減輕圓頂的重量，這也是拜占庭後期的特色。

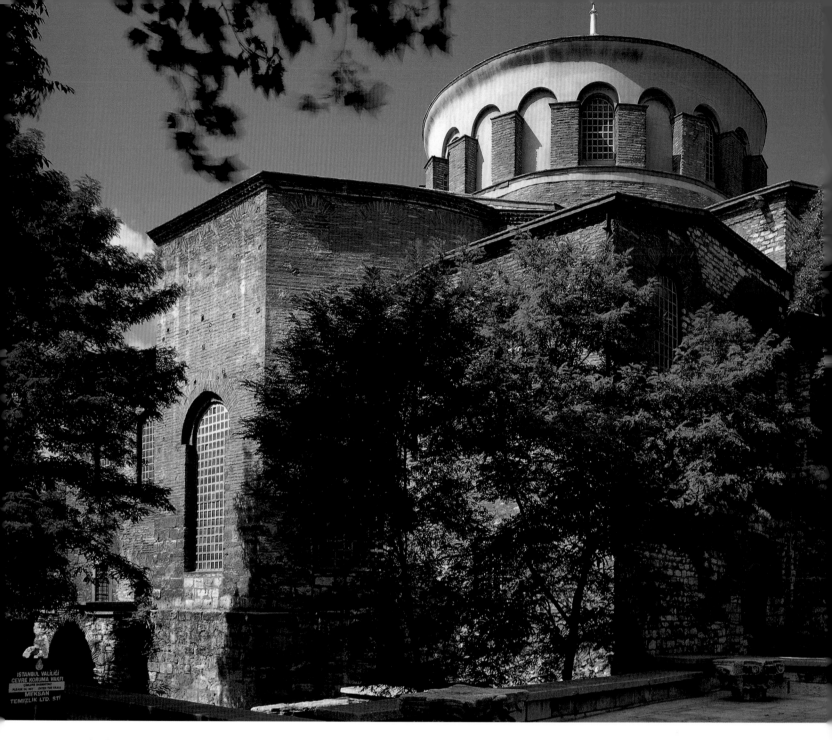

古典世界

拜占庭磚

西元 330 年，君士坦丁大帝將首都從羅馬遷移到君士坦丁堡（現為伊斯坦堡），創立了東羅馬帝國。在羅馬的敗亡之後，在北方部落世代代對義大利的侵略之後，東羅馬帝國維繫至 1453 年。

拜占庭磚的製作方式，與羅馬磚差不多。在手抄本中，將製磚匠稱為歐斯塔卡里歐里（ostakariori，陶土工）或克拉摩博歐伊（keramopoioi，製磚匠）。燒木頭或木炭的窯，呈圓形或方形，規畫上類似羅馬的窯，低層的爐室位於有孔洞的隔板下方，上層則有開放式的燃燒室。

阿索斯山上的拉維拉修道院，刻意將磚造工程設在海邊，以便磚塊的搬運。對磚塊數量的需求增加，意味著需要更多的製磚匠。作家西奧芬尼（Theophane）紀載，君士坦丁堡在西元 766–67 年重建引水道工程時，需要

500 名來自希臘的歐斯塔卡里歐里及 200 名來自色雷斯的克拉摩博歐伊。

早期的拜占庭製磚匠，沿用羅馬人在磚塊上蓋印的作法，而跟較後期的羅馬磚印一樣，拜占庭磚印能提供的資訊也很少。蓋磚印的例子，在君士坦丁堡以外地區很少見，即便在君士坦丁堡，這種作法在 11 世紀似乎也完全消失。

拜占庭製磚匠也承襲羅馬人製作方磚的做法，標準的磚塊看來是以羅馬的皮達利斯磚為準，約 320–360 平方公釐

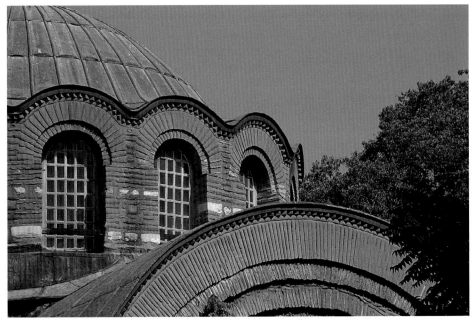

（比 1 拜占庭尺稍大），厚度介於 35 至 50 公釐。拜占庭時期的磚，在尺寸上變化不大，因此無法用尺寸來推估年代。

目前還不清楚的是，砌磚在拜占庭時期是否為專門技術，也不見類似的具體紀錄，很有可能是由石匠來鋪設磚塊。早期《聖經》裡，在一些關於巴別塔建造的插圖，可見拿著小鏟子的砌磚匠，用碗狀容器裝著磚塊，上到木頭鷹架。圖中也顯示其他勞工用長鋤頭攪拌木槽裡的石灰，加速熟成，並將砂漿倒入碗裡準備使用。

詳細紀錄 10 世紀時的君士坦丁堡貿易行會的《主教之書》（The Book of Eparch）指出，當時貿易受到嚴格的管制，建造者一次只能接一個專案，且在磚造建築完工後的十年期間，得為任何差錯負起責任。更進一步地，這本書認同砌磚者需要專業技能，「那些用磚築牆和圓頂或穹頂的人，必須具備高度準確性和豐富的經驗，以免基礎不穩，導致建築物歪斜或不平衡。」

還有一件事很容易注意到，拜占庭的磚造結構與羅馬的很像，不過羅馬人在混凝土表面砌上磚，拜占庭的建築則經常就用實心磚牆。拜占庭的磚造結構有時採用歐普斯·米克斯唐姆的形式，即砌成帶狀的石頭和磚塊交叉出現，不過，更多時候是單用磚塊。

從混凝土建築轉變到實心磚石結構

的原因不明，也許羅馬定居者因為無法使用熟悉的火山灰，又不信任砂漿的強度，或者他們開始受到較早期的東方傳統影響。無論是何種原因，這樣的轉變對建築有重大影響。

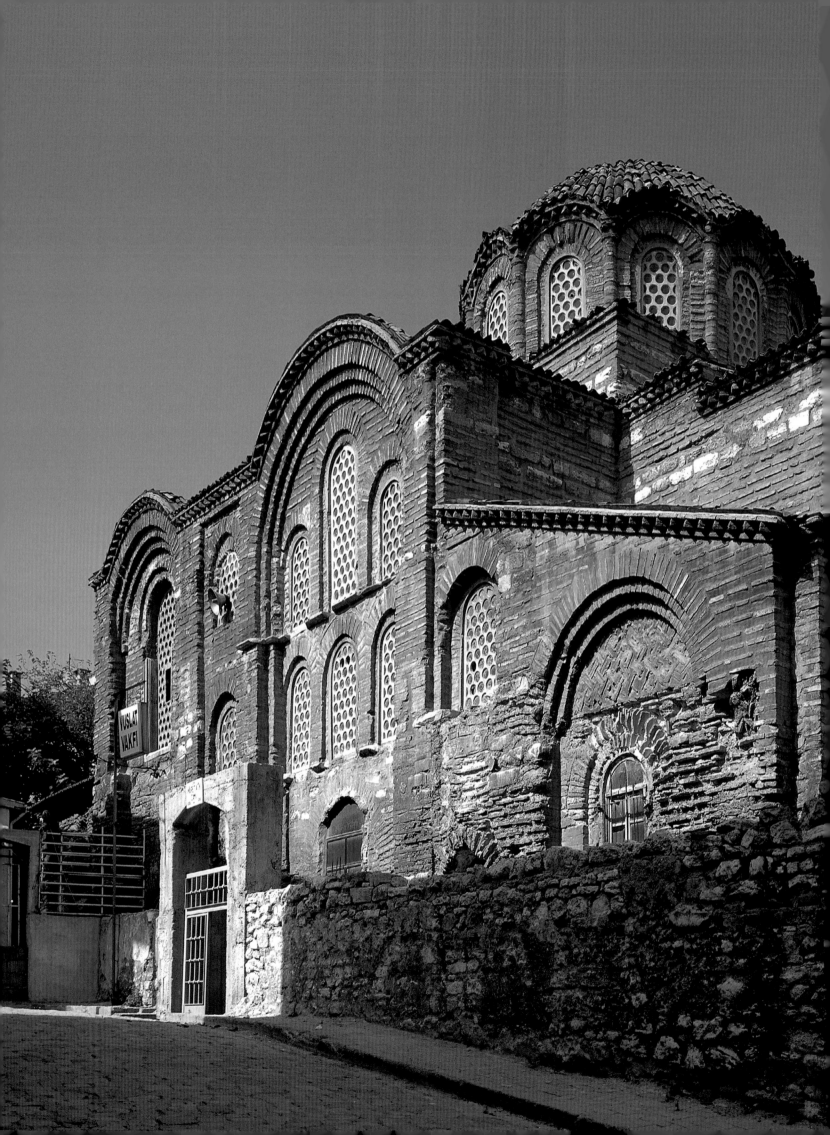

拜占庭磚造作品的特點，是有著厚厚的水平砂漿接縫，這些水平接縫（橫縫）的厚度跟磚塊一樣甚至更厚，豎縫則通常只有幾公釐寬。這些厚厚的橫縫，為牆面帶來豐富紋理，這種效果在當時相當受歡迎，以至於在 10 世紀發明了一種新的砌磚方法，稱為凹磚或隱蔽式磚層工法。

這種方法是在砌磚時每隔一層就將磚內嵌進牆中，並用砂漿完全覆蓋，從這面牆的外觀，只看得到實際所用磚塊的一半，且每塊磚的接縫都特別大。有人認為這有助於牆壁的外側與其後的碎石核心部分更密合，但這樣做的主要動機很可能單純只是為了美感。

砂漿是用熟石灰做的，通常會加入磚粉，粉紅色的磚粉不僅可以搭配磚塊顏色，也兼具火山灰的功能，儘管並不清楚當時對這些事的理解程度到哪裡。

在接縫的外部表面，有時會塗上更細緻的砂漿，讓牆面看起來平整，這是現稱「勾縫」的早期例子。為了讓磚造結構看來更有規律，通常會用兩種工法，一是用鋒利的工具，有時是直尺，在灰縫上畫線做裝飾，其次是將長長的繩索壓進砂漿灰縫中，留下一個類似繩索的圖案，仿照當時可能用來壓平接縫的繩子。

除了採用新技術，拜占庭的建造者在發展繁複裝飾的磚塊砌合圖案上極具巧思，厚實的牆壁和寬大的砂漿灰縫也提供了很大的運用靈活度。圓形的圖樣很常見，最簡單的作法是將磚排成放射狀，較複雜的作法則是運用曲形屋瓦架構框架和螺旋形。

以垂直和水平方向鋪磚，可以排出人字形、Z 字形或間隔的方形。磚塊以各種可以想見的方向組合，框出方形的砂漿灰縫，也可見磚塊鋪成長長的耙狀斜線圖案。一般來說，早期的拜占庭作品相對平淡，進入通稱的中世紀後，圖案數量越來越多，並依地區和建造者不同而變化。

左圖
伊斯坦堡的基督全見教堂，從東南側拍的照片，建於 1080 年，寬間距的磚塊是採用凹磚技術鋪設。

聖索菲亞大教堂的偉大圓頂

根據傳說，當查士丁尼大帝第一眼看到他請人打造的聖索菲亞大教堂時，他大吃一驚，驚呼：「榮耀歸於主，祂認為我有資格完成這項作品。所羅門，我已經超越你了。」毫無疑問地，查士丁尼和他的建築團隊，包括特拉萊斯的安提米烏斯、米利都的老伊西多爾，共同成功地打造出這棟非同凡響的建築，今日對其仰慕的程度，與近1,500年前是一模一樣的。然而，不太有人知道聖索菲亞大教堂是用磚砌出來的。

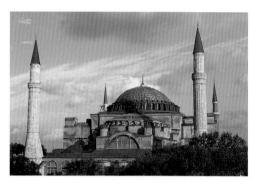

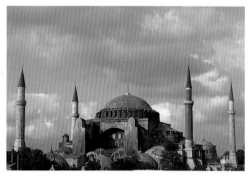

關於聖索菲亞大教堂的歷史，我們今日所知，大多來自這本匿名作品《敘述之作（Narratio）》。這本書在教堂完工後兩、三個世紀才問世，記載著上述前言引用的查士丁尼故事，並提供建築工程的細節資訊。

從這本書，我們學到有兩個團隊共同建造這棟建築，每一個團隊各有5,000名工人，由50名工頭管理，他們互相競爭用最快的速度完成教堂的側面。這本書還告訴我們，這項計畫是天使託付給查士丁尼，以及地基所用的砂漿是用大麥和榆樹皮熬煮的湯汁做的。

更重要的是，從我們的角度來看，這本書提到如何生產打造圓頂的特殊磚塊。書中指出，這些磚塊是從羅德島進口，重量相當輕，12片等同於一塊普通磚。《敘述之作》也告訴我們，在砌教堂圓頂時，每隔12塊磚就會放置聖物，以與下方教堂的祈禱者相伴。

整棟建築使用的磚，統一約是375平方公釐，厚度為40–50公釐，儘管後期的磚塊通常比較小且厚。唯一偏離這些尺寸的是鋪設拱門的磚塊，大小跟羅馬的比博達利斯磚差不多（700平方公釐），有可能是從羅馬遺址取來再使用。

所有的磚都是用整塊，而不像羅馬人那樣預先裁切，除非需要做切口。磚與磚之間採用厚達50–60公釐的石灰砂漿接縫（也就是說灰縫比磚塊本身還要厚），可以看出，砂漿在牆壁的強度上扮演很重要的部分。

不像羅馬牆壁那樣用混凝土填滿，這些牆壁採用一層又一層的磚砌成。砂漿混有磚粉和磚頭碎片，磚粉毫無疑問地是做為像火山灰般的介質，磚塊碎片則可以節省沙子的使用量。

原始圓頂的建造工法，仍是個謎。查士丁尼挑選的兩名建築師，主要是以身為數學家而聞名（兩人皆出版過數學相關書籍）。可想而知，正是他們想出了支撐圓頂和扶壁的巧妙系統，將負重從圓頂的底部分散到地面。

現今的圓頂是日後重建，原始的圓頂推測有1公尺厚，也就是1.5塊磚，磚可能是以放射狀鋪設在木頭模架上。在沒有模板的情況下，雖然仍可能鋪設出這種圓頂，但前提是要提供足以維持砌好磚層的支撐和施工平台，這兩者皆極為困難，因此最有可能的解決方法，就是有一個可持續使用的模架。

地震後蓋的第二個圓頂，跟第一個相似，但比較高一些。《敘述之作》告訴我們，它是在輕量模架的系統上蓋起來的，這些模架置放在該處長達一年。

上圖
稱霸伊斯坦堡天際線的聖索菲亞大教堂（始於532年）

對頁
該磚造結構的內外部大多被最後修飾覆蓋住，僅有少部分看得見原本的磚材。

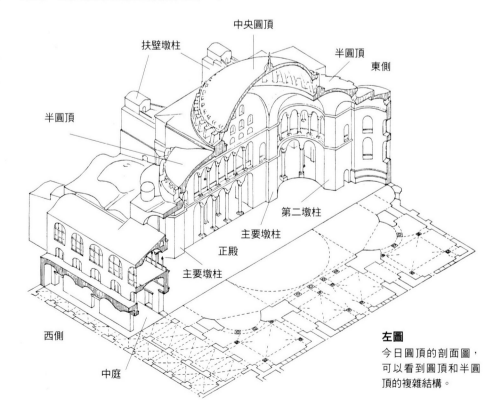

左圖
今日圓頂的剖面圖，可以看到圓頂和半圓頂的複雜結構。

中央圓頂
扶壁墩柱
半圓頂
東側
半圓頂
第二墩柱
主要墩柱
正殿
主要墩柱
西側
中庭

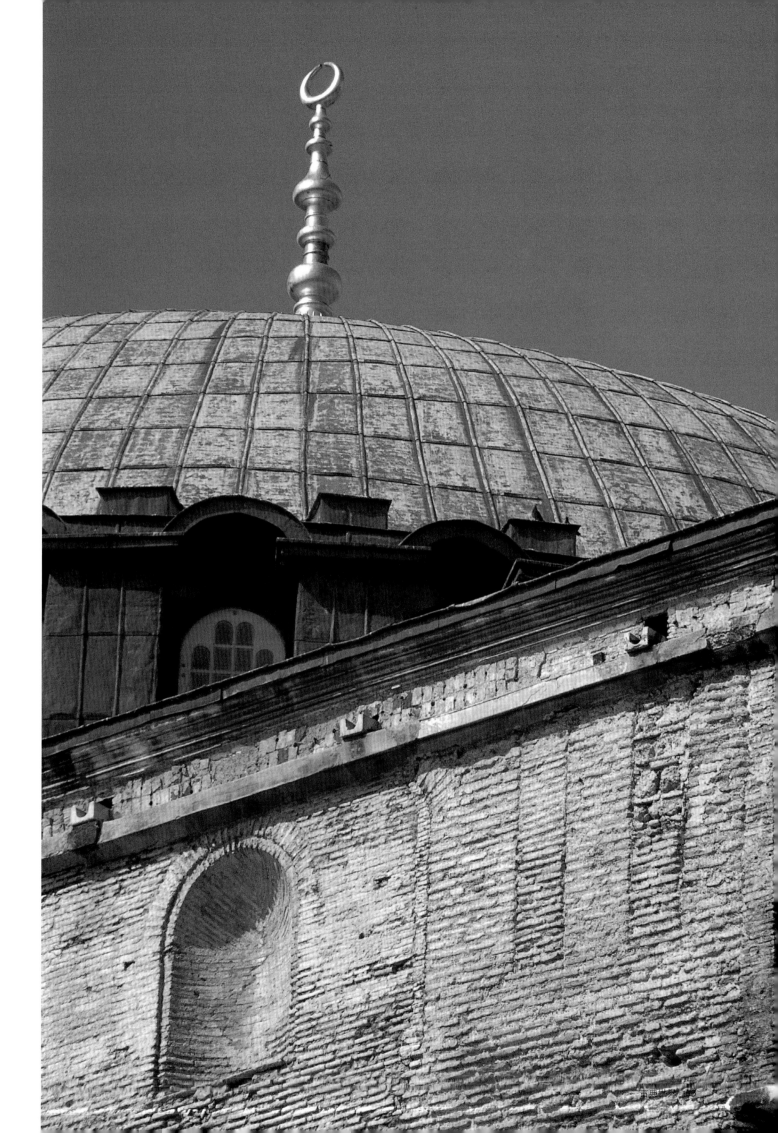

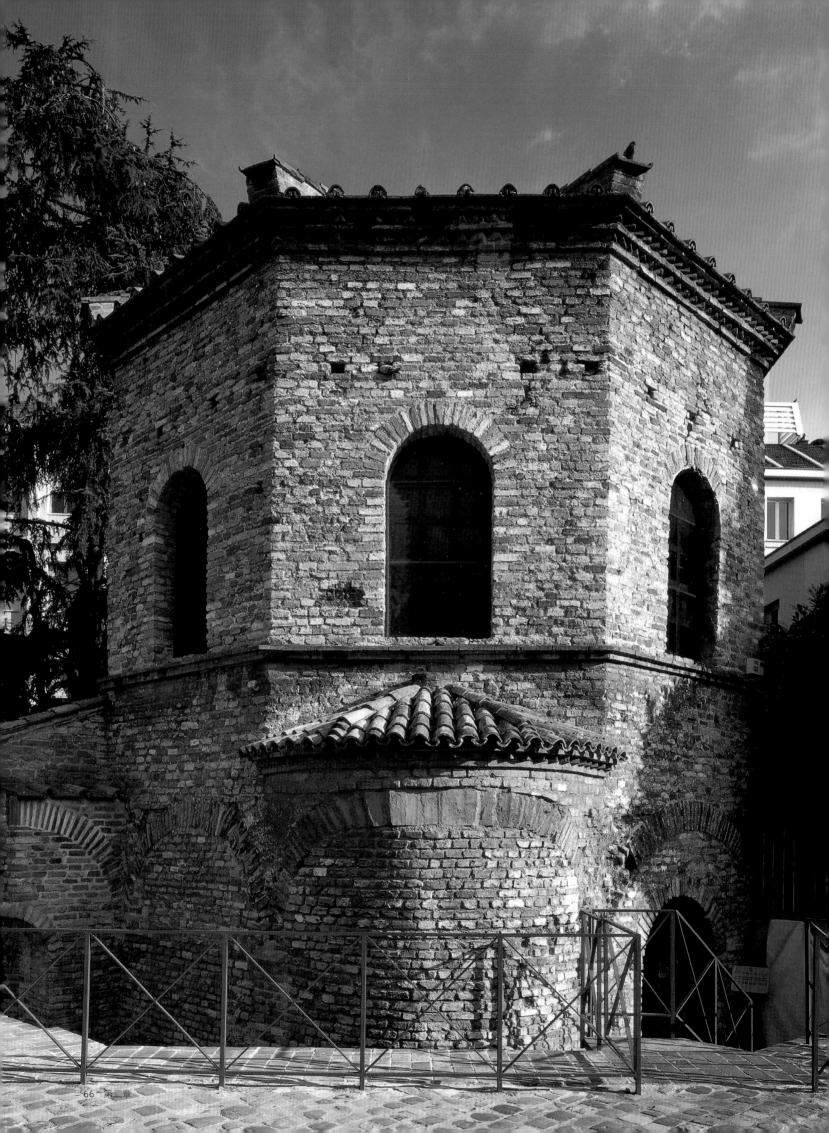

拉文納和西羅馬帝國晚期的磚造結構

沒有其他地方比得上拉文納的聖維塔教堂，能讓我們清楚分辨出中古世紀和羅馬的磚造結構的不同。在這裡，羅馬和拜占庭的工法混合運用，並發展出新種類的磚（比之前使用的厚得多），後在中世紀成為標準用磚。

聖維塔教堂是朱利安努斯·阿金塔里烏斯建於 526–537 年間，這棟磚造結構，乍看之下是羅馬風格，如磚既長又細、豎縫緊密、橫縫很寬（20–50 公釐）；仔細看的話，又像是拜占庭風格，牆壁是實心磚造、磚塊是長方形（大小不一，但通常為 340×510×35–45 公釐）。

飛簷有五個磚層高，其中兩層鋪成鋸齒狀。這棟建築的平面圖是八角形，最上方是一個半圓形的圓頂，與飛簷之間以內挖的拱形壁龕連接。圓頂本身是磚砌的，為了減輕重量，上層表面是以雙耳陶罐（酒罐）螺旋排列組成，再用石灰砂漿把這些酒罐和內部黏接起來。

距離不過幾碼的地方，坐落在聖維塔教堂的花園裡，是一棟完全不同形式的建築，人稱「加拉·普拉西提阿陵墓」，包括中間一座方形樓房，加上四邊同樣大小的開間，組成一個希臘十字形。

就像這座建築，這裡的磚幾乎沒什麼變化。磚的鋪設工法採用中世紀方式，豎縫和橫縫大致同寬，磚塊本身則比羅馬磚來得厚，平均約 300×150×80 公釐（有些為 430×250×100 公釐）。這些牆上看不到明顯的砌合圖案，只有簡單的磚造飾帶。建築內部有交叉的筒形拱頂、一個中央圓頂、以較薄的磚砌

對頁

拉文納的亞略洗禮堂（Arian baptistery），泰奧多里克（493–526）使用 300×180×65 公釐的磚建造，接縫處為 30 公釐。

下圖

加拉·普拉西提阿陵墓（Galla Placida，五世紀），以 300×150×80 公釐的磚建造而成，接縫處為 20–30 公釐。這些磚塊的比例，與後來的中世紀建築相似。

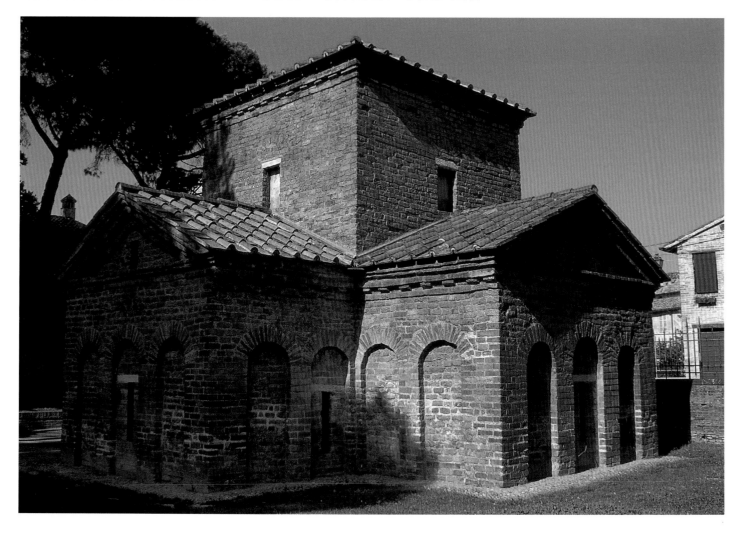

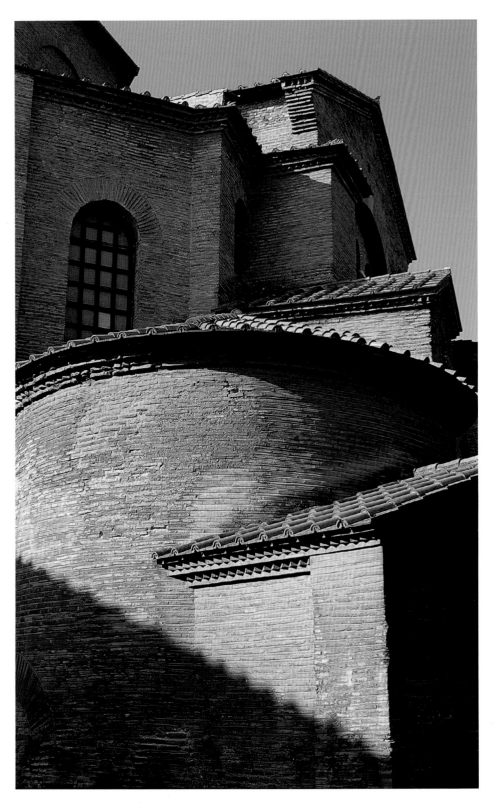

左圖
拉文納的聖維塔教堂（San Vitale，六世紀），建材為 300–400 公釐的大型方磚，厚度達 45 公釐，砌磚時接縫厚達 30 公釐。為了減輕重量，圓頂使用雙耳陶罐建造。

對頁
尼昂（Neon）的洗禮堂，建造日期不明，可能在西元 380 至 450 年之間，蓋在一個羅馬浴池遺跡上方。屋簷下方的盲拱廊，是建築後來往上擴建的結果。

成的拱，和以同心圓水平磚層打造出的拱廊，內嵌有雙耳陶罐，以減輕重量。

在尼昂洗禮堂，我們再次看到以空心元素建造圓頂的概念。這裡採用的圓頂工法，是先用特製的弧形羅紋粗陶薄管，水平鋪設出一圈圈的同心圓環，最後再抹上灰泥，遺憾的是，原始的外部磚造工程保存下來的並不多，尤其是上層結構，像是屋簷下方的盲拱廊。盲拱廊如今被認為是這棟建築在中世紀時往上擴建的部份主體，而先前觀察則確定這是此類設計最早的例子。

亞略洗禮堂由泰奧多里克（493–526）所建，位於亞略大教堂旁邊，拜占庭再次征服此地後，將這座洗禮堂連同其他崇拜亞略的建物一起沒收，並在東正教信仰期間（561）被重新祝聖。

從建築學角度來看，這棟建築與尼昂洗禮堂極為相似，而且跟其他洗禮堂一樣有一部分埋在地下，需要走下台階才能進入。其磚造結構基本上也具有中世紀的外觀，在厚實的長方形磚牆面上，每隔一段距離就會出現丁磚，屋頂下方也跟聖維塔教堂一樣有鋸齒狀的飛簷飾帶。

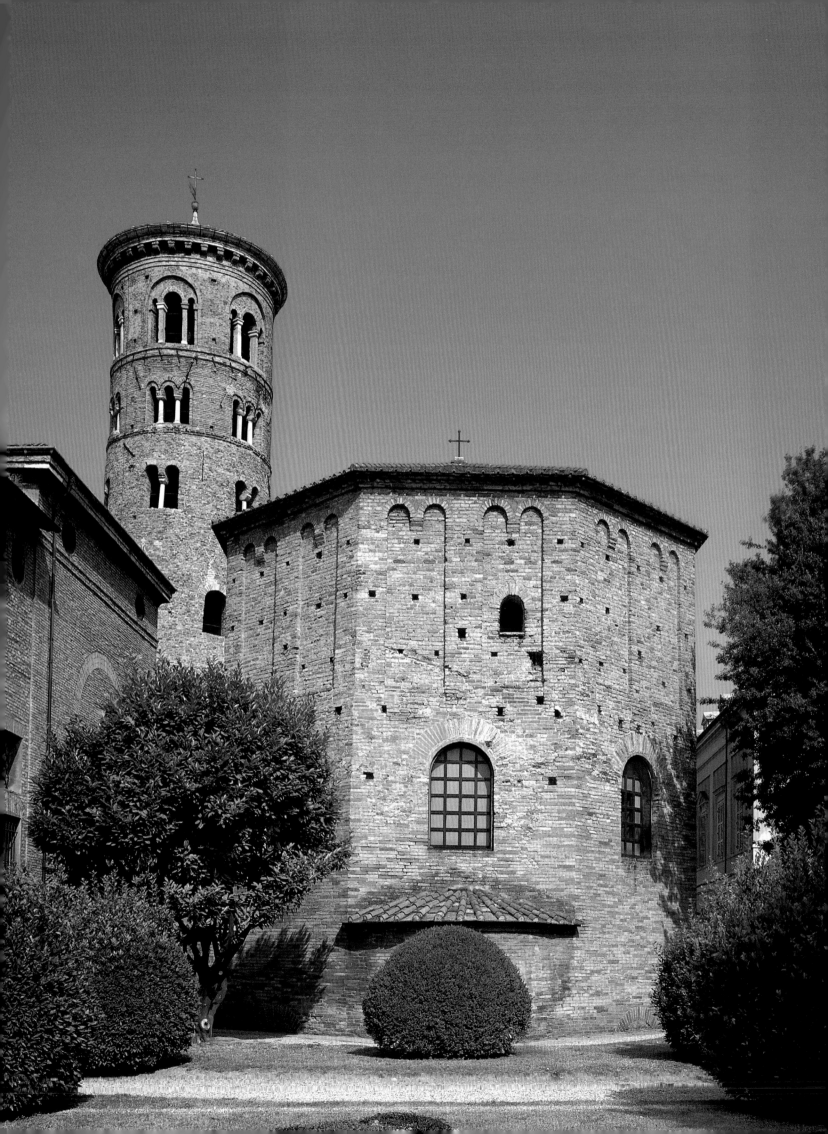

中國早期的磚砌工程

有些權威人士聲稱磚是中國人發明的，雖然這個說法已不再被大眾接受，但中國人在西元前 500 年至西元 1000 年間，的確發展出高度精細且與西方截然不同的製磚工業。

中國最早出現的瓷磚和面磚，據說可追溯至西周（西元前 1066 年—771年），而建築開始運用燒製磚，有證據顯示最早是在戰國時期（西元前475—221 年）河南省新鄭市一座冶煉廠的礦井，再來則在秦始皇（西元前255—206 年）陵墓的兵馬俑坑牆上，在某一區段也出現燒製磚。

由此可推測，中國開始製造或使用磚的時間，是在美索不達米亞發現

磚之後，但在羅馬世界進一步發展磚材運用之前。

相對西方的同行，中國的製磚匠似乎更有實驗精神和創意，他們嘗試生產不同尺寸和形狀的建築用陶瓷。舉例來說，在戰國時期，會使用大片的粗陶空心板（長 1.3—1.5 公尺）來建造空心磚墓室的地板、牆壁和天花板，而這些墓室僅僅比放置裡頭的棺木大一點而已。

西漢（西元前 206 年—西元 24 年）的建築用磚比較傳統，有兩種基本尺寸（400×200×100 公釐 和 250×120×60公釐），長寬厚三面的比例（4:2:1）接近現代用磚。中國人還製作過大塊的磚板，比例為 6：3：1 和 8：4：1。至於東漢（西元 25——220 年）的榫槽接合磚，則是有史以來最不尋常的磚材，用來將拱頂的磚層咬合在一起。

中國後來是在相當複雜的倒焰窯

上圖
空斗牆所用的一些砌合方法：（a）一眠一斗砌法（b）交替式盒砌法（c）打通道砌法（d）堆積式盒砌法

上右
「榫槽接合」或「榫頭榫孔」磚，可追溯至東漢時期（西元25—220 年）。這些磚設計成能互相咬合，主要用於拱頂。

右圖
建造圓頂用的枕梁方法，從唐朝（618—907）開始越來越常使用。

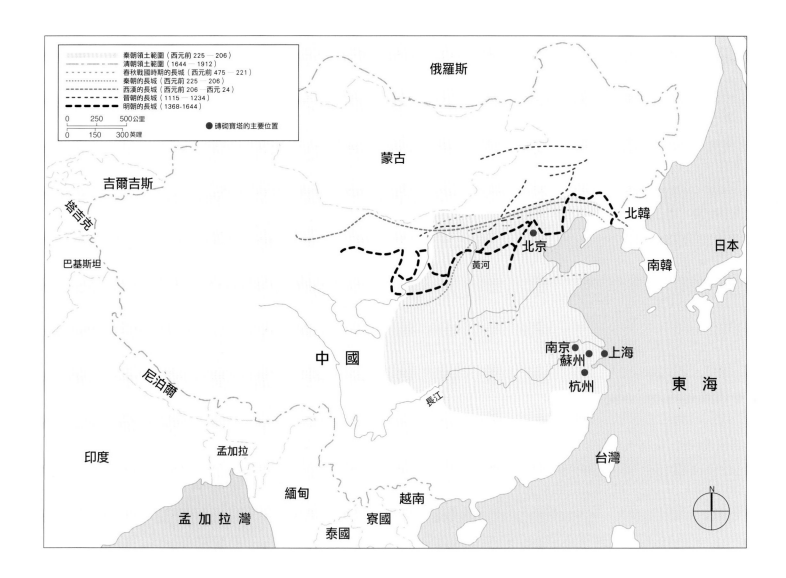

秦朝領土範圍（西元前 225 — 206）
清朝領土範圍（1644 — 1912）
春秋戰國時期的長城（西元前 475 — 221）
秦朝的長城（西元前 225 — 206）
西漢的長城（西元前 206 — 西元 24）
晉朝的長城（1115 — 1234）
明朝的長城（1368-1644）

0 250 500公里
0 150 300英哩

● 磚砌寶塔的主要位置

俄羅斯

蒙古

吉爾吉斯

塔吉克

巴基斯坦

北京

黃河

北韓

日本

南韓

中　國

南京
蘇州　●　上海

杭州

東　海

尼泊爾

長江

印度

台灣

孟加拉

緬甸

越南

寮國

泰國

孟加拉灣

N

中，運用縮減技術來燒製磚材，這種技術在傳到其他地方之前，已在中國的陶器製造業使用了好幾個世紀。早期的製磚方法可能沒那麼複雜。似乎是將磚坯堆疊起來，其間留有供熱氣通過和放置燃料的空隙，上頭再覆蓋泥巴或土壤，西方稱這種方法是「野燒窯—燒製（clamp — burning）」。

為了經濟考量，燒製磚用來鋪砌的是薄牆。一直到西漢時期，所有用燒製磚砌成的牆都只有一個磚塊寬的厚度，因此皆採用專屬的順磚砌法（Stretcher bond）。

東漢之後，才開始疊砌較厚的牆，磚層採用順磚砌合，到了角落則改用丁磚，這顯然是中國特有的砌磚方式，其他組合還有籐籃編織式的砌法，這些砌法都可以使用大片的長方形磚板，由於經濟考量仍舊是重點，這些種種高明的砌法常拿來打造空斗牆（空心斗子牆），空心處則塞填泥土、磚渣、卵石。

令人訝異的是，這些磚砌結構並未使用砂漿來黏合。東漢時期，師傅有時會使用石灰砂漿，但直至宋朝（西元960 年—1279 年）才廣泛運用在砌牆工程。在此之前，比較常用的是泥巴，而不是砂漿。

也許是這個原因，中國的鋪磚工程非常注重每一區塊的精準對齊。因此，

左圖
三國時期（西元前475 — 221 年）的空斗磚砌墓室。

上圖
秦朝到清朝的帝國版圖變化，和萬里長城的增建部分。

在磚的燒製過程中，製磚匠會在出窯前，先將磚拿出來比對是否兩兩吻合，再送進去繼續烘烤乾燥，拿到成品後，再用泥土砂漿砌合，這在漢朝（西元前206 年—西元 220 年）之後算是蠻普遍的做法。

而如此一來，灰縫就可以做到極緊密，最後再上漆或用彩色粉末來收尾。早期的中國磚砌建築，很少以素面見人，外層通常會塗抹石膏、塗料或油漆。現今中國的許多地區，仍在磚牆外層塗抹石膏，並在牆面的後縮磚層塗上油漆。

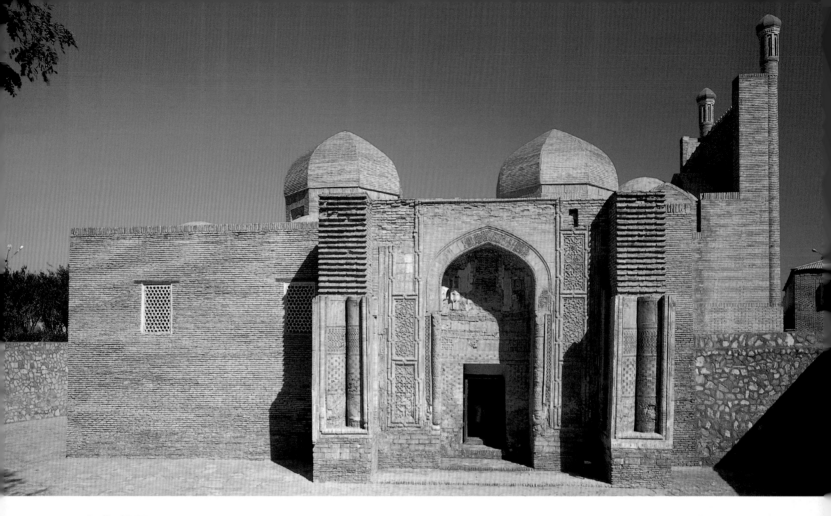

古典世界
早期的伊斯蘭磚砌建築　西元 620 — 1000 年

提到伊斯蘭建築，就會聯想到明亮多彩的釉面磚砌成的洋蔥形圓頂和高聳尖塔，其實，釉面磚和洋蔥圓頂皆是後期的發展。早期的伊斯蘭建築，更能反應出當時的伊斯蘭文化。

穆罕默德（西元 570 — 632 年）在西元 620 年所建立的宗教，很快地在西元 644 年前就席捲整個阿拉伯半島，到了 732 年，哈里發（caliphate）統治了現代西班牙、非洲北部、波斯、烏茲別克、阿富汗所在的大多數地區，及巴基斯坦部分區域，形成一個從大西洋到印度的伊斯蘭帝國。

在帝國形成的過程中，一路融合了許多文化，並接收他們的工匠和工藝技術。薩曼王朝（Sassanids）也在這波征服名單裡，他們統治波斯長達 250 年，定都於泰西封市（伊拉克的巴格達市附近），建立一座全以磚砌成的宮殿，被視為是古代文明的建築奇蹟之一。

可惜的是，今日只餘留斷壁殘垣，然而就算如此，其殘留部分仍令人驚艷，包括當時世界最大的無鋼筋磚砌拱道（長約 25.3 公尺）。在伊斯蘭地區，

只要當地可以提供建材，早期的主要建物皆選用石材，若情況不許可，則會廣為採用薩曼王朝的技術，並搭配拜占庭的製磚匠和砌磚匠。

這個時期留存下來的大型磚砌建築，像是約旦冬宮（Palace of Mshatta，743 — 744）、伊拉克的烏克哈德宮殿（Palace of Ukhaidir，約 750 — 800）、沙馬來的穆塔瓦基勒大清真寺（Great Mosque of al — Mutawwakil in Samarra，848 — 852）。

這些建築運用的是薩曼王朝和拜占庭帝國的技術，並使用正方形的磚材，以泥巴和燒製磚疊砌出厚牆，使得建築物的外觀看起來十分雄偉壯觀，氣勢非凡。

從一開始，伊斯蘭建築師就打算以各種圖案來裝飾他們的聖殿。根據伊斯蘭律法，這些裝飾不得涉及任何生物，

無疑地鼓舞建築師採用繁複的抽象圖案。然而，在瓷磚問世之前，想要在建築物上呈現這些圖案是有相當難度的。

首先，石材並不多見，同時也不易雕刻。其次，多數阿拉伯國家皆短缺木材。其中一個解決之道，是在石膏礦石或石灰石膏上切割或壓模，例子像是布哈拉市的馬高基—阿塔里清真寺的立面。

另一個選擇，同樣在馬高基—阿塔里清真寺的立面可以看到，是使用模造磚或切磚。布哈拉市的薩曼王朝陵墓，是這種裝飾工法所建造出最富想像力且傑出的建築巨作之一。

上圖與對頁
布哈拉市的馬高基—阿塔里清真寺（Magok — I Attari Mosque）的立面，其精細的裝飾是由切磚和石膏雕飾組合而成。

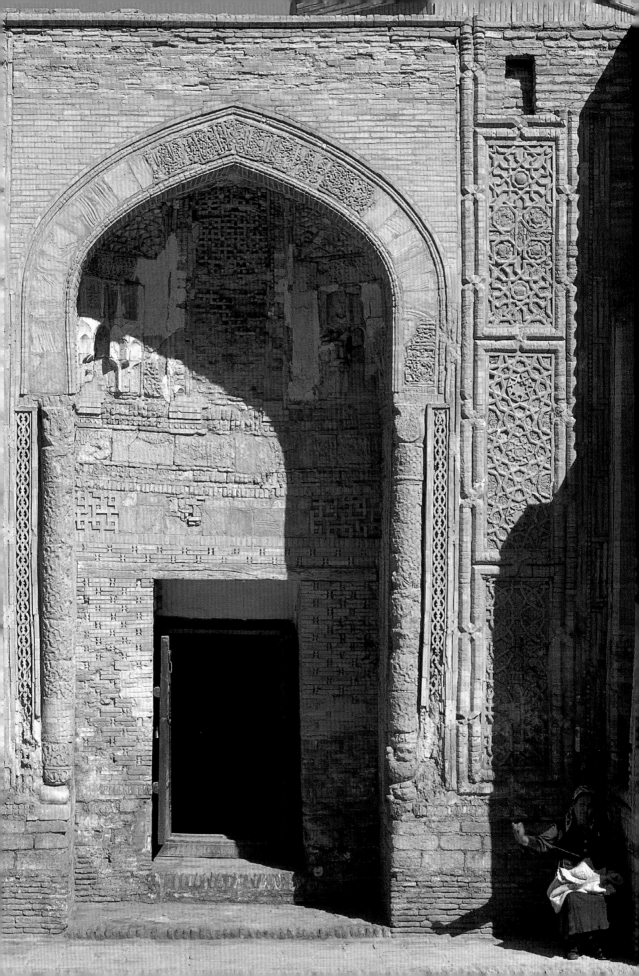

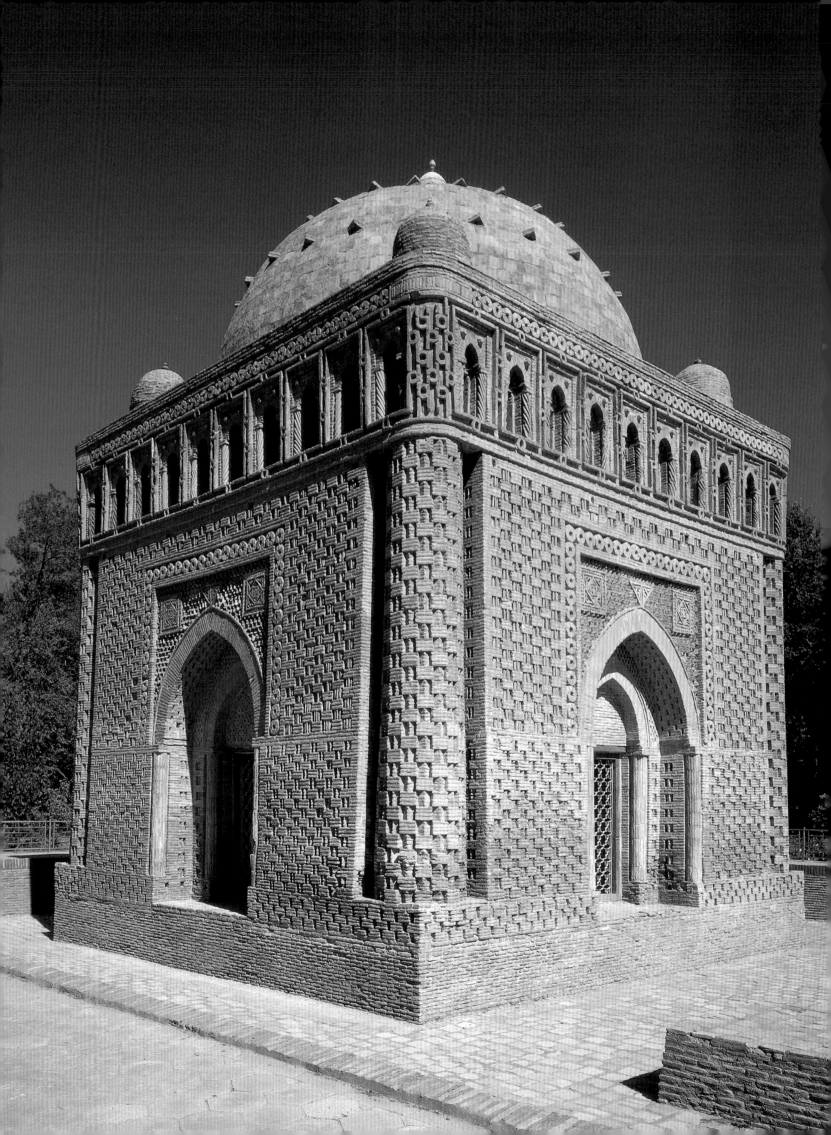

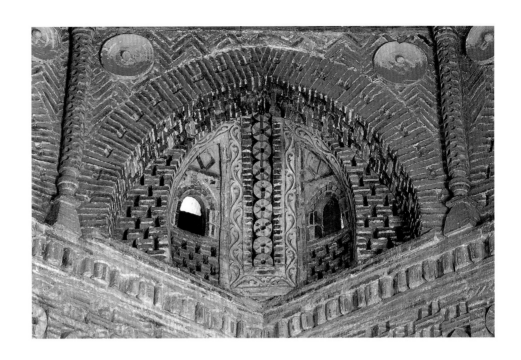

古典世界
薩曼王朝的皇陵

薩曼王朝的皇陵是最早期的伊斯蘭陵墓之一，也是世界上數一數二的最佳磚砌建築。這座皇陵得以原封不動地存留下來，主要是因為它一直深埋在沙土裡及其他建築下方。直到 1934 年，俄羅斯考古學家希施金（Shishkin）發現了它的存在，進而拯救了這座重要的遺址。

根據當地傳說，當蒙古人在 1220 年 3 月攻進布哈拉市，這些野蠻的入侵者被陵墓的美麗給震懾住，縱然他們放火燒了城市，卻讓皇陵毫髮無傷地留了下來。

據稱穆罕默德先知公開反對任何形式的陵墓，他認為一位穆斯林應該被下葬，頭朝向麥加，僅需用簡單的土堆埋了，再立個石碑或木牌標示即可。早期這種葬禮形式，對阿拉伯游牧民族有特別的意義，也讓伊斯蘭教與基督教或其他宗教做出區隔。

然而，長期來看，這種禁令很難維持下去，在伊斯蘭快速擴張領土時，所吸納的許多文化裡，對於打造陵墓以榮耀皇室一事，有著長久的歷史，很難輕易地忽視。

一開始，這類陵墓限定只能為哈里發打造，第一座應該是 862 年在沙馬來的蒙塔塞爾哈里發下葬時興建，然而，不可避免地，這個風潮逐漸傳遍全部的東方伊斯蘭國家。

學界現已公認薩曼王朝的皇陵是伊什邁爾國王（Ishmail）在任時所建，他的統治期間為 862 年至 907 年。文獻指出，伊什邁爾國王為了建造他父親哈邁德・b. 阿薩德（Ahmed b. Asad）的陵墓，在布哈拉買了一塊地。

最後，陵墓放進三具石棺，一具是阿薩德的石棺，一具是伊什邁爾自己的石棺，還有一具是孫子伊什邁爾二世（Ismail — Nasr II b. Ahmad，914 年至 942 年在位）。

他蓋的這座陵墓令人吃驚地狹小，每一面僅長 10.8 公尺，整體就像是一個立方體，採用砂石顏色的正方形磚材，尺寸為 220 — 260 × 220 — 260 × 40 公釐，磚塊之間的灰縫是 10 公釐。除了標準規格的磚塊，也採用了特別模造的磚材，以及扭曲的柱子等更大型的模造組件，若是仔細觀看，會發現許多磚塊是在出窯後，再切割成形。

對整棟建築物而言，每個構成元素都十分簡單，但令人嘆為觀止的是，建築師藉由組合少數不同形狀的物件，居然能營造出複雜且精巧的視覺效果。例如，在磚砌工程的外部採用籐籃編織式的砌法，不但可以捕捉到光線，且隨著日照的角度而流動，彷彿在嬉戲的光線和陰影，為立面製造出一種近乎魔幻的效果。

這座陵墓同時也運用一種新的建築工法，為了將圓頂置放在方形的建築主體上，在圓頂下方架了四個拱頂支撐，稱為「四拱頂系統（又稱 chortak）」，這在當時是革命性的技術突破，經常使用在之後的陵墓結構上。不過，陵墓每邊開的十扇窗，是內部唯一的照明光源，因此從外觀來看，很難一窺其內的結構改變。

在象徵意義上，圓頂代表天堂，立方體則象徵麥加語裡的「克爾白」（Kaaba），意思是「天使崇拜真主之處」，代表人世，組合在一起即形成宇宙。

對頁
烏茲別克布哈拉市的薩曼王朝皇陵（約西元 900 年）

上圖
支撐圓頂的內角拱細節

次頁
立面的圖案細節

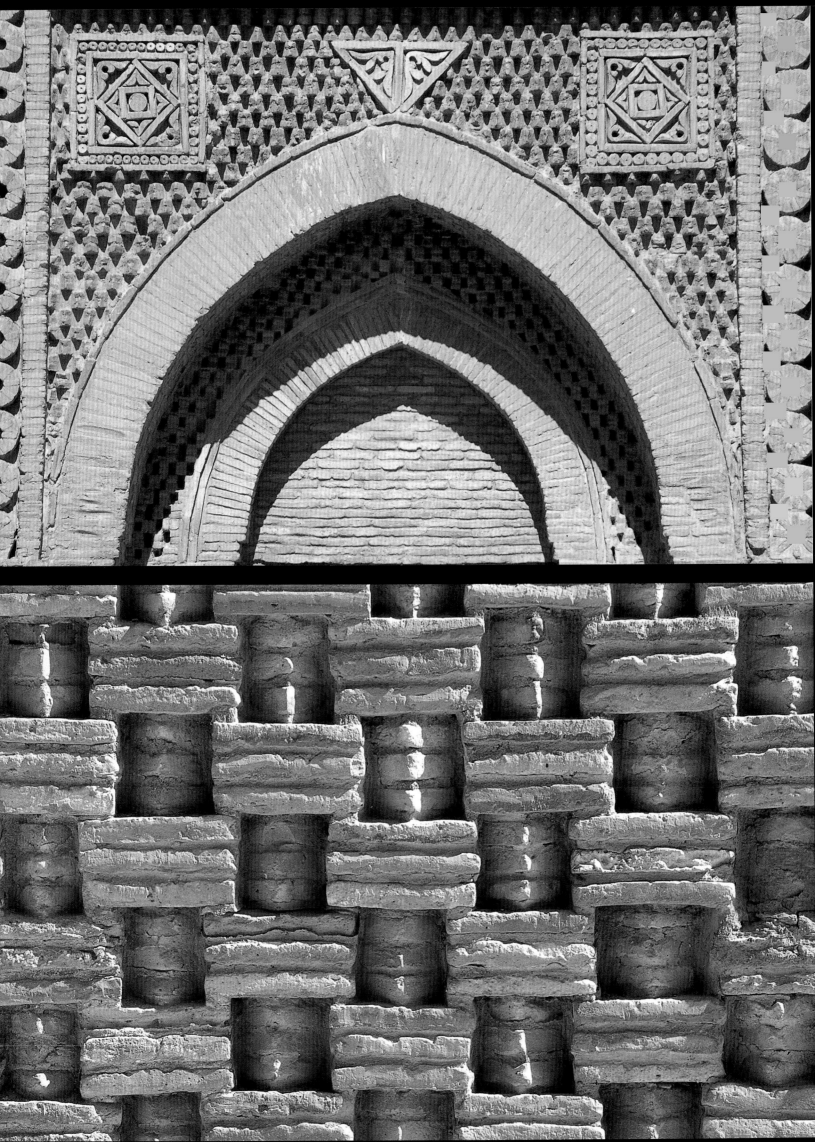

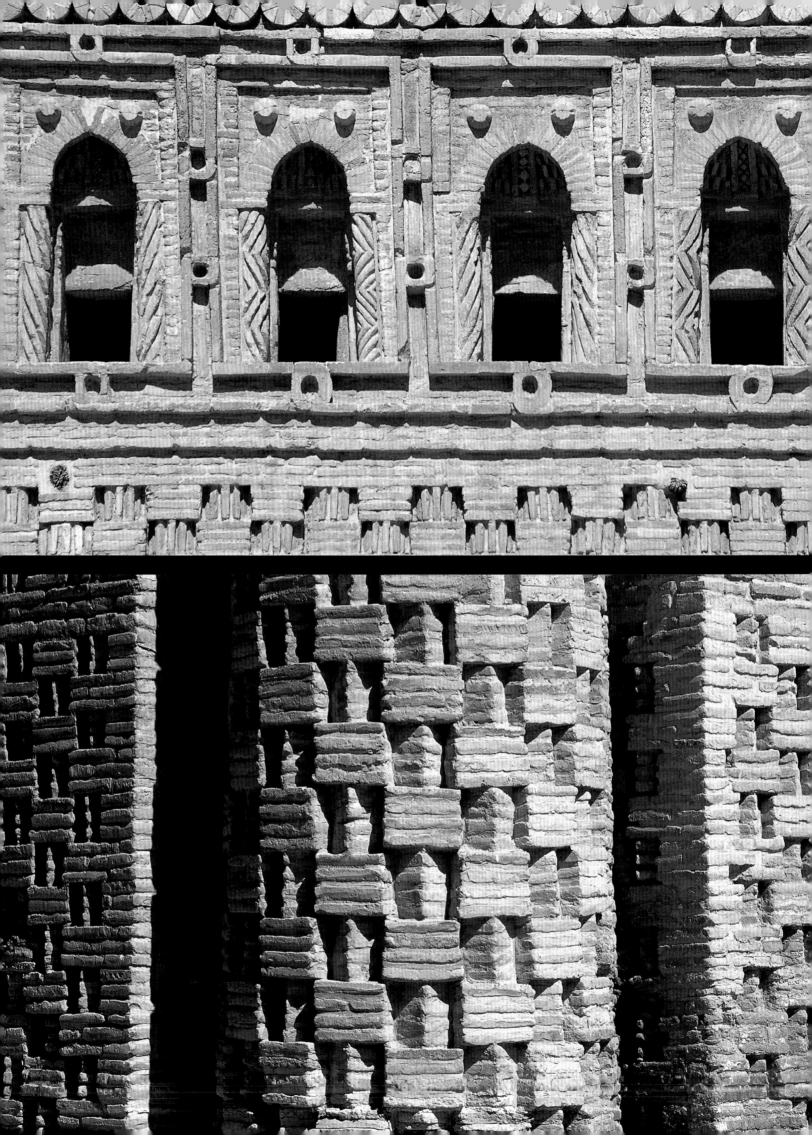

第三章

中古世紀 西元 1000 年～ 1450 年

「中古世紀」這個籠統名詞，經常被認為只適用於西方歐洲，然而，在西元 1000 年到 1450 年的這段期間，宗教幾乎前所未有地席捲全世界，隨處都可以看到信仰力量的展現。

不僅在歐洲是天主教會的時代，蓋起一座座哥德式教堂；連在亞洲，也可以看到佛教寺廟的興建，其他像是中國搭築寶塔，中東、北非和西班牙，則陸續有大型伊斯蘭清真寺、宮殿和陵墓動工。

這些主流宗教各有不同的信念和目標，但全都相信建築能在社會建立起永續且直入人心的宗教和政治力量，也都在磚材的歷史裡占有一定份量。

在上一章，我們介紹了磚砌工程在各地的發展，一路從中國到西方的歐洲。本章將進入一個新的未知領域：東南亞的熱帶森林和平原。

第一節將聚焦於緬甸蒲甘（Pagan），該城市有 400 年歷史，是位於現在緬甸所在的偉大帝國中心。當時，蓋起了上千座的佛教廟宇，許多完整保存至今日，這批廟宇群亦成為世界最令人印象深刻的宗教紀念建築聚落。

蒲甘的建築影響許多東南亞地區，但每個文化會依在地的需求、信仰和建築傳統，做出些微調整。在下一節，我們將看見這些調整的複雜度，像是泰國磚砌工程的發展等，尤其考慮到當時這裡有各種不同部落和民族。

中國對東南亞諸國的影響，絕對不可小覷，然而到底有多深倒是見仁見智。對於試圖找出其間的源由和影響的，可能會說燒製磚塊的技術是從中國傳至東南亞，但這同樣可能是從印度經過錫蘭（斯里蘭卡）傳入。

無論如何，這類技術的發展脈絡本就相當複雜，比較保守的說法是每個地區在發展自身技術時，皆受到其他地區的啟發。

至於中國本身，上一章已經探討過中國早期製磚的發展，但是當時建物極少留存至今。1000 至 1450 年期間則改善許多，這也是本章的重點，尤其是

寶塔建築的出現，對這一個地區來說是很獨特的建築形態。在該章節，我們將檢視寶塔的演進和對磚砌工程的影響。

接下來，本章回到西方歐洲，追蹤磚砌建築在義大利持續發展的傳統，另一方面，歐洲北部的情況則不太明朗，雖然羅馬人佔領了大部分領土，並留下令人驚歎的磚砌建築，例如特里爾的大教堂。不過，該區的製磚工作通常是由羅馬軍隊負責，在地人民無法取得相關知識，因此當羅馬軍隊撤兵，這些技術也就跟著帶離此地。僅有非常少數的例外個案，像是德國米歇爾斯塔特市附近的斯坦巴克（Steinbach），建於 827 年的磚砌教堂。

可以說，在羅馬撤軍到十二世紀初期，歐洲北部幾乎未曾再以磚塊砌出任何建築。然而，突然之間，製磚技術再次出現，並快速地傳遍整個歐洲北部，學者對此有各種不同的解釋，《北方製磚技術的謎團》一節將探討這個議題。

我們可以確定的是，當這個區域再次引進製磚技術時，歐洲北部的大部分地區馬上就開始使用磚材。此處製造的磚塊，和羅馬或拜占庭的磚都不盡相同，在拉文納（Ravenna）產出的是歐洲首見的長方形厚磚，而到了中古世紀，義大利北部幾乎都生產這種磚塊。

接下來的五節，則著重在中古世紀歐洲的磚材和磚砌工程的多個面向。首先

是製磚技術的發展，關於中古世紀的砌磚工匠，資料來源有插圖、公會紀錄、建築會計文獻等，但仍然欠缺第一手描述。縱然如此，從現有的資料中，我們可以推測出那個年代是怎麼模製磚塊、操作的磚窯類型，以及製磚師傅的地位變遷。

下一節將審視同業公會和市議會在規範製磚和砌磚上的角色，以及這些規定是如何影響磚塊燒製和鋪砌的方式。

第三節則探討磚材如何運用在建築上及其造成的影響，首先探討「磚砌哥德式」（Backsteingotik），這是中古世紀在德國北部和波蘭等地區的一種磚砌建築風格，這裡我們可以看到製磚匠和砌磚匠之間相當頻繁的交流對話，以完成砌有精細模製且上釉磚材的大型建築。

再下一節，要看的是磚材在設計堡壘和城堡時的角色。最後，我們將仔細審視阿爾比主教座堂（Cathedral of Albi），其在單一建築裡，兼具宗教建築及防禦堡壘兩功能，這在中古世紀建築中是很不尋常的特例。

最後以兩個章節收尾，探討這個時期的伊斯蘭磚砌建築所做的一些進展，首先是中東地區的裝飾性磚砌工程，這一地區的大型墓塔以極為細膩的砌磚方法呈現各種繁複的圖案，甚至可以拼組出可蘭經的一段經文。

上釉器皿也從這個時期開始發展，最早用的是釉面磚，但是很快地，瓦片逐漸開發出複雜且多色的花樣組合，取代了製造費時且較為昂貴的裝飾性磚砌工程。

最後一個單元則介紹那個時期最偉大的建築之一，伊朗北部蘇丹尼耶（Sultaniya）的完者拔都陵墓（Oljeitu mausoleum）。完者拔都當年想為他的王國設立一個以大陵墓為中心的首都。這座宏偉的陵墓，外層以釉面磚拼貼出複雜的圖案，上方是一個巨大圓頂。

這個圓頂的結構十分特別，它是全世界最大的雙圓頂（double—dome），中東地區自 11 世紀起開始構築這種雙圓頂的結構工程，這也是義大利文藝復興時期的大圓頂建築的前身。

對頁
西恩納（Siena）市政廳（Palazzo Pubblico，1297—1310），庭園視角。

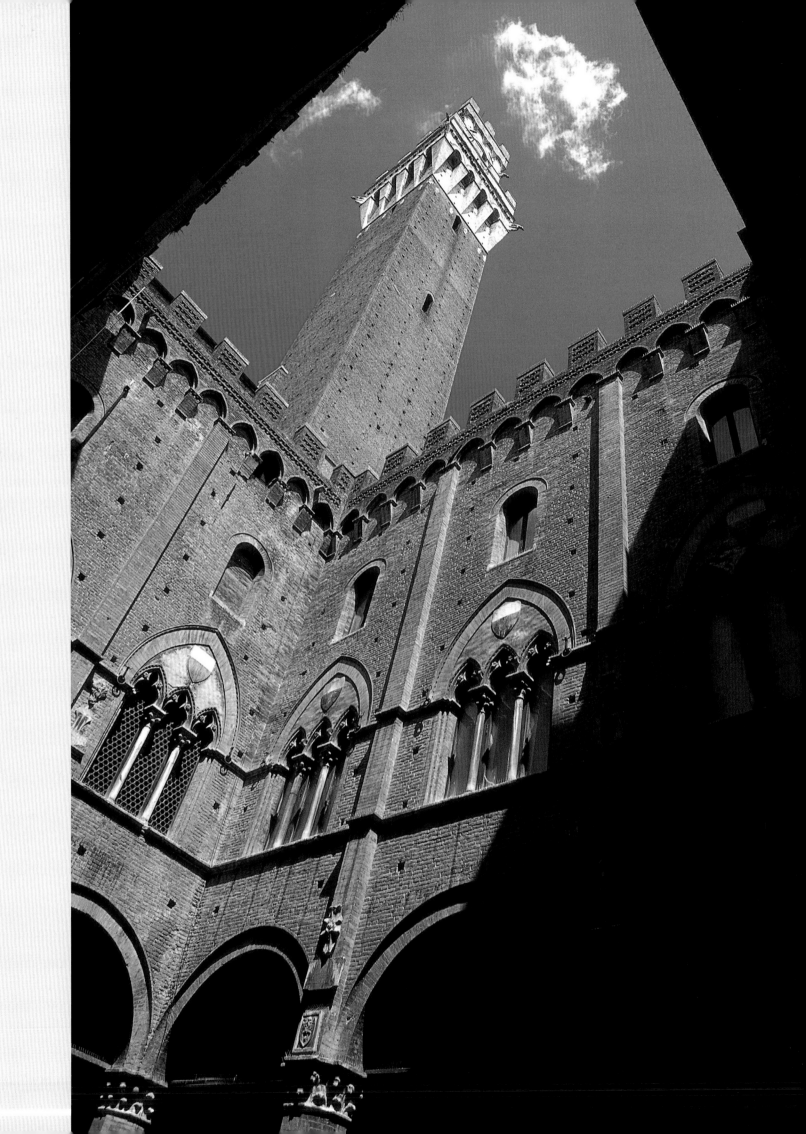

蒲甘，緬甸

羅斯基勒主教座堂

大報恩塔，中國

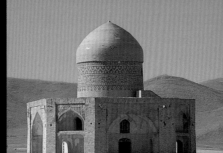

蘇丹尼耶附近的陵墓，伊朗

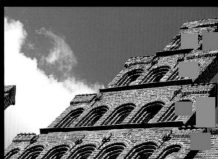

階梯式山牆，德國呂貝克

中古世紀的木材骨架屋舍，法國阿爾比

蒲甘的磚牆細節，緬甸

霍爾斯滕門，德國呂貝克

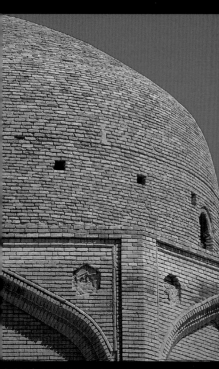

伊朗的奧校魯塔圓頂，伊朗的蘇丹尼耶

羅斯基勒主教座堂

西因納，義大利

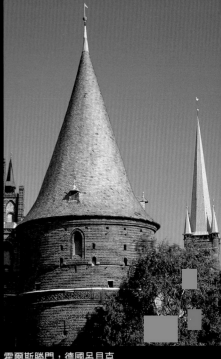

霍爾斯滕門，德國呂貝克

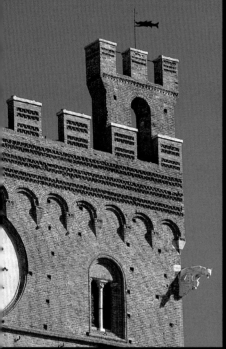

市政廳，義大利西恩納

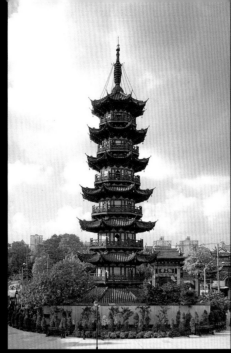

龍華塔，中國上海

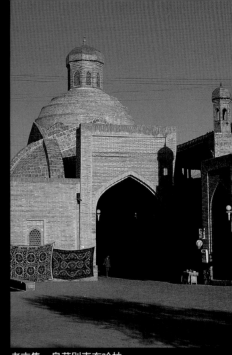

老市集，烏茲別克布哈拉

阿爾比主教座堂的細部構造，法國

完者拔都陵墓的內部拱頂，伊朗蘇丹尼耶

中古世紀的磚砌工程，英國劍橋大學的皇后學院

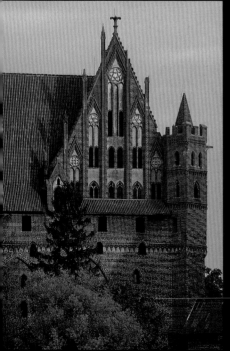

毛爾保城，波蘭

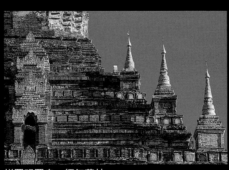

梯羅明羅寺，緬甸蒲甘

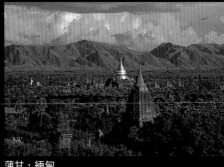

蒲甘，緬甸

完者拔都陵墓，伊朗蘇丹尼耶

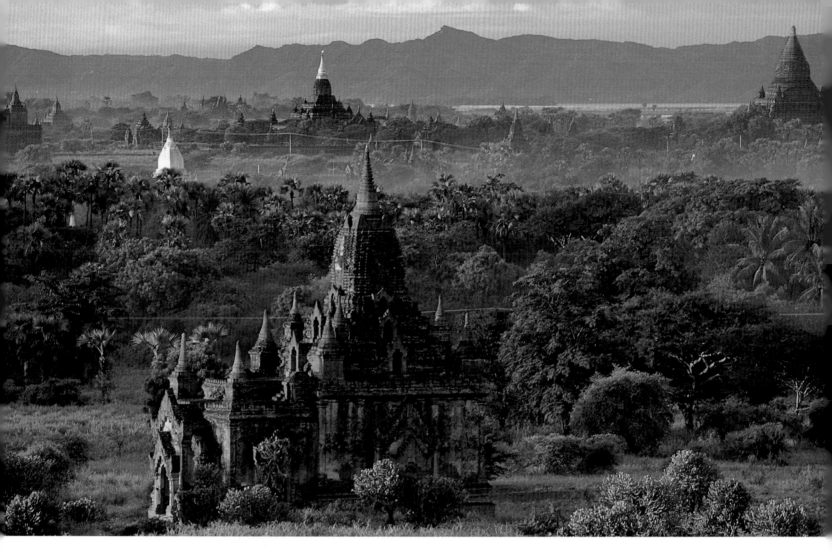

中古世紀

被遺忘的蒲甘寺廟

當旭日從蒲甘古城升起，其令人為之屏息的美景世間少見。蒲甘座落於緬甸北部，這座古城曾是印度、東南亞，以及中國之間的必經要道。從印度來的佛教徒與當地的孟族（Mons）、驃人（Pyu）等原住民，聚集在伊洛瓦底河的轉折處，在這裡共同創造了長達 300 多年的新文明。

城市在曾經是豐饒的平原上，蓋起了一棟棟木造房舍，又隨著歲月流逝一一頹圮，留下燒製磚砌成的多座寺廟。平原之上，巨大的紀念建築以恢宏之姿屹立著，從外攀爬而上，坐在比樹梢還高的地方，環視四周，所有寺廟盡收眼底。保守估計，廟宇原本可能多達 5,000 座，如今僅存約 2,000 座，但也足以形成世上數一數二的磚砌廟宇群。

阿奴律陀（Anawrahta，1044－77）統治期間，蒲甘透過不斷出兵攻打當地的孟族和驃人等部落，為現今「緬甸」大部分領土打下基礎，到了 1100 年，蒲甘成為這個新興國家的首都。

蒲甘現今留存兩種類型的宗教建築：佛塔、廟宇。這些建築形式並不新穎，但很快地即因應當地發展出獨特的特色。

佛塔

在兩種建築中，佛塔是第一種，是最基礎的佛教建築，或許也是比較重要的一種。佛教比基督教早了 5 個世紀（釋迦牟尼在世期間是西元前 563－483 年），在印度最早是一種苦行者的運動。而佛塔做為聖山——須彌山（Mount Meru）的意象代表，是受到印度吠陀教的影響。

現存最早的佛塔，可追溯至西元前 250 年，早期佛塔幾乎皆是用泥土和石材蓋的，因為這些材料唾手可得。而最大型的磚砌佛塔，則要到西元三世紀，國王摩訶斯那於斯里蘭卡（錫蘭）阿努拉德普勒古城興築的祇陀林佛塔（Jetavana Dagoba）。

阿努拉德普勒在西元前四世紀建都，祇陀林佛塔是眾多佛塔裡最龐大的一座，高約 123 公尺，使用 500×250×50 公釐大小的磚材，以含有高成分的粉土和石膏組成的泥土砂漿砌合。

蒲甘和錫蘭自 1060 年起就有貿易往來，緬甸建築免不了受到古老的錫蘭傳統影響，然而，錫蘭的佛塔相對簡單許多，蒲甘的佛塔和廟宇不僅數量眾多，且一個比一個複雜。

佛塔設計有多個裝有聖物的封閉房間，圍繞著這些寶物房往上搭築，將神

聖之物埋藏在正中心。佛塔建成後，不但沒有大門，也沒有可以進入的室內空間，只有外觀可供參觀。

佛塔的牆看起來很厚，卻不是實心的，一系列複雜的密閉空間和連接的甬道貫穿其間。以廟宇的例子來說，這些甬道通常不是單獨存在，而會往上疊架二至三層拱頂結構，其間以固定空間隔開，形成一系列互相串連的貝殼形狀。

蒲甘的所有甬道，不管是密閉或可進入的，採用的都是楔形拱頂的設計，為了砌出拱頂，磚材皆經過計算切割，以便緊密地咬合在一起。楔型拱頂在東南亞並非首見，第七至第八世紀的室利差旦羅（Sri Ksetra），在古驃國都城的貝貝（Be—be）和雷梅那（Lei—myet—hna）寺廟群就已經採用此工法，而蒲甘於十一世紀侵略此區，因此，很有可能地，這批被俘虜的驃國工匠被帶到蒲甘首都打造新的宗教建築。

這些甬道的拱頂不是桶狀就是尖拱，至少從十一世紀起，尖拱在蒲甘建築就相當常見，但中古歐洲建築的關鍵特色—交叉拱頂（cross vault，以90度直角相交的兩個拱頂），則似乎尚未在此地出現。

廟宇裡的房間一般是牆上的狹小隧道或通道進入，彼此並不相連，這種規畫方法讓動工和建造過程變得十分簡單。

蒲甘的磚材是長方形，長370—400公釐、寬180—225公釐、厚50公釐，這些磚材看來並未被鐫刻或烙印，採用沖積粘土做為原料，並以模具製成。這些從河川挖出的黏土，表層經過河水沖刷，質地較為細膩，可以製造出細緻且緊密的高品質磚材。

此地並未發現磚窯的蹤跡，推估應該是以臨時的野燒窯烘烤磚塊，而在後續復原這些古蹟遺址時，則肯定是運用野燒窯來製磚。這些野燒窯的規模較小，燃料為棕櫚根和木炭，一次約可產出50,000塊磚，成品一致性出乎意料地高，使用石灰砂漿砌合。

由於河川的黏土品質良好，製造出的磚材相當硬實，擁有方正的邊緣，可以極精確的方式砌合，灰縫甚至做到只

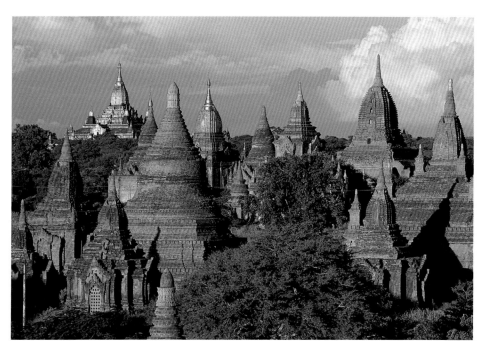

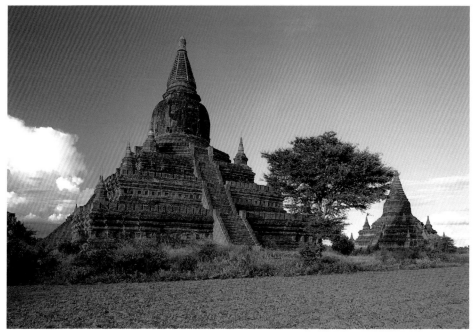

有5公釐也不是很罕見的事。

蒲甘佛塔有著各式各樣的外形，最典型的通常有三或五層平台，其間以階梯相連。平台四周鑲嵌著上釉的粗陶板，在每一層的牆上述說著佛陀成佛前550世的事蹟，信眾在繞行朝聖禮拜（pradakstina）時，可以邊緬懷佛陀生平。

佛塔上方是或凸或凹的半圓覆鉢—安達（anda，塔身），其最原始的形態是四面以石膏製的蓮花瓣包覆，塗上明亮的色彩，再頂著一支高高的金屬尖塔。蒲甘現存最小型的佛塔只有4至5公尺高，但最大的佛塔—明噶拉寺

頂圖和對頁
蒲甘的廟宇景觀，平原上現存約有2,000座。

上圖
大型佛塔，可以清楚看見一層一層的階梯。

次頁
規模較小的佛塔群

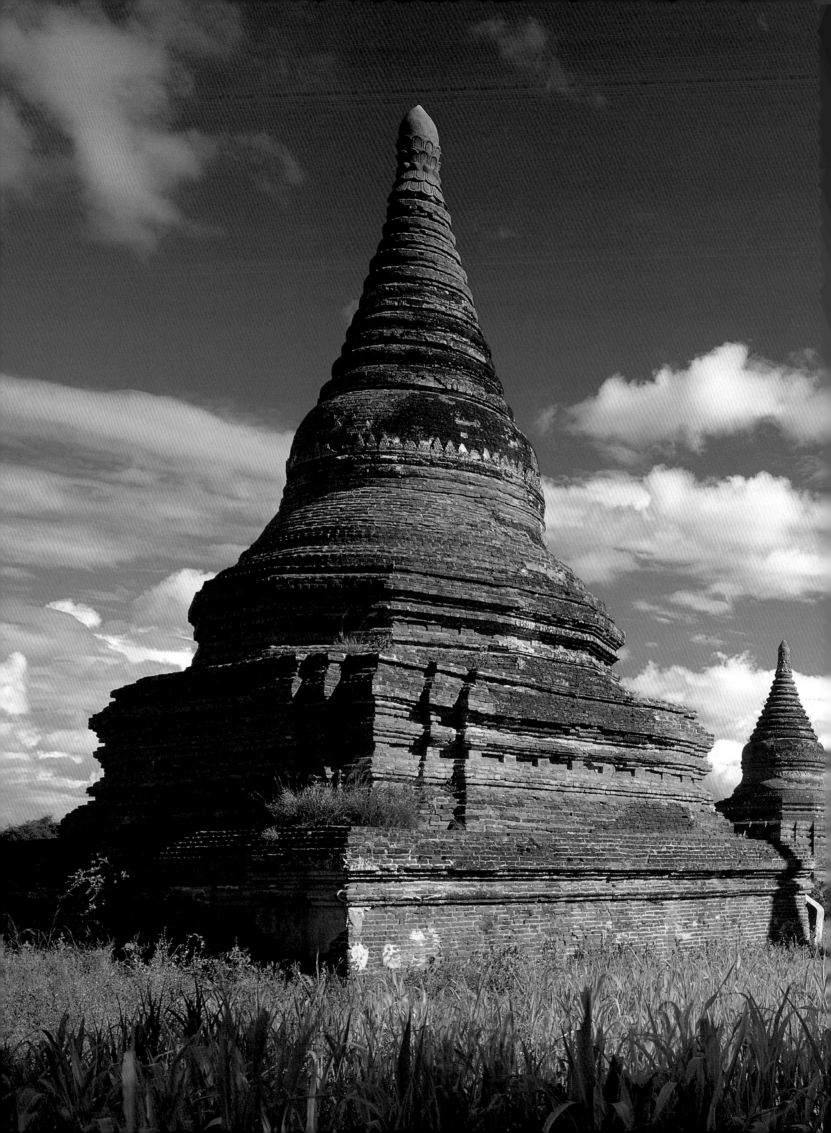

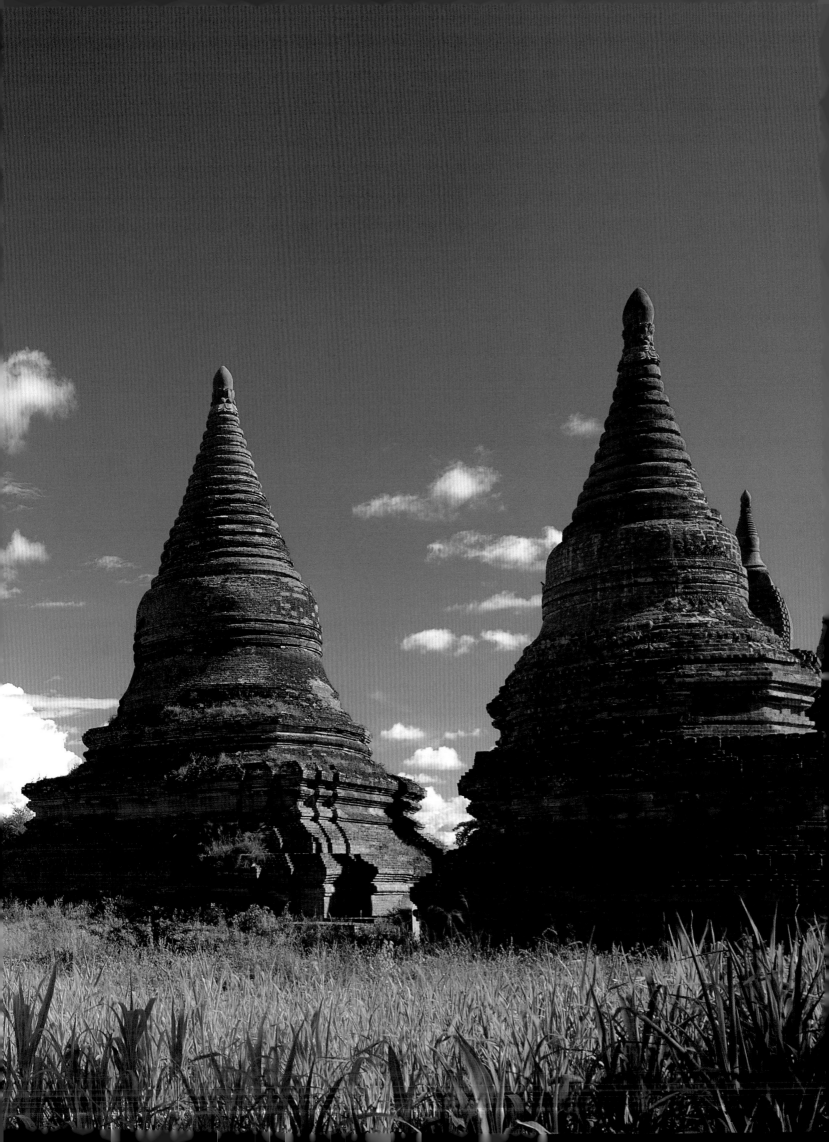

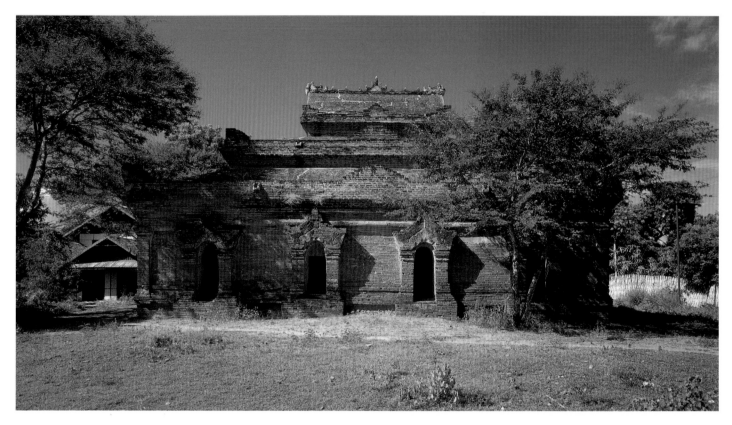

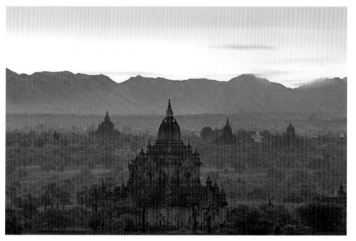

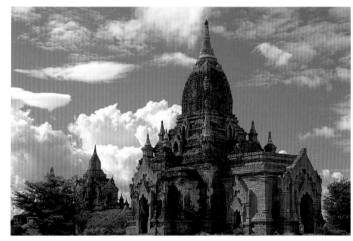

頂圖
蒲甘的戒堂

上圖左方
蒲甘的清晨，廟宇從晨霧中浮現。

上圖右方
典型的廟宇，可以看到通往內部的出入口。

對頁
梯羅明羅寺（Htilominlo）特寫，為蒲甘最大的廟宇之一，由南圖吉馬國王於 1211 年建成。

（Mingala Zedi），則有超過 50 公尺高。

廟宇

蒲甘的第二種主要建築類型是廟宇（gu），跟佛塔一樣，在廟宇中心經常是一處祕密的寶物室，但不同的是，廟宇內部還有其他房間，開放給信眾入內使用。

最簡單的廟宇，像佛塔一般採用對稱結構，在最中心的房間周圍，立了四尊佛陀雕像，各自面朝著東西南北四大方位，從緊閉窗戶透入的昏暗光線則映照著雕像所在的神龕。從建築內部的樓梯拾級而上，可以抵達上方的屋頂平台，整體外觀來講，也跟佛塔一樣，上

半部是安達（塔身）。

其他類型的廟宇也很類似，但是走縱向發展，這種廟宇的神龕裡通常只有一座面朝外的佛像，所在的房間呈較長形，且有門廊相連。

這兩種類型的廟宇都設有對稱的台階，讓信眾拾梯而上至屋頂平台，平台的作用跟在佛塔的一樣，上方皆頂著半圓覆缽—安達。

蒲甘的殞落

1287 年，蒙古游牧民族入侵蒲甘，但蒲甘並未被完全摧毀，一小群一小群的「賤民」（hpaya kywan）聚落仍停駐在這個地區，勉強維持著大型廟宇的存在，不過，周邊的木造建築已慢慢消失傾圮。

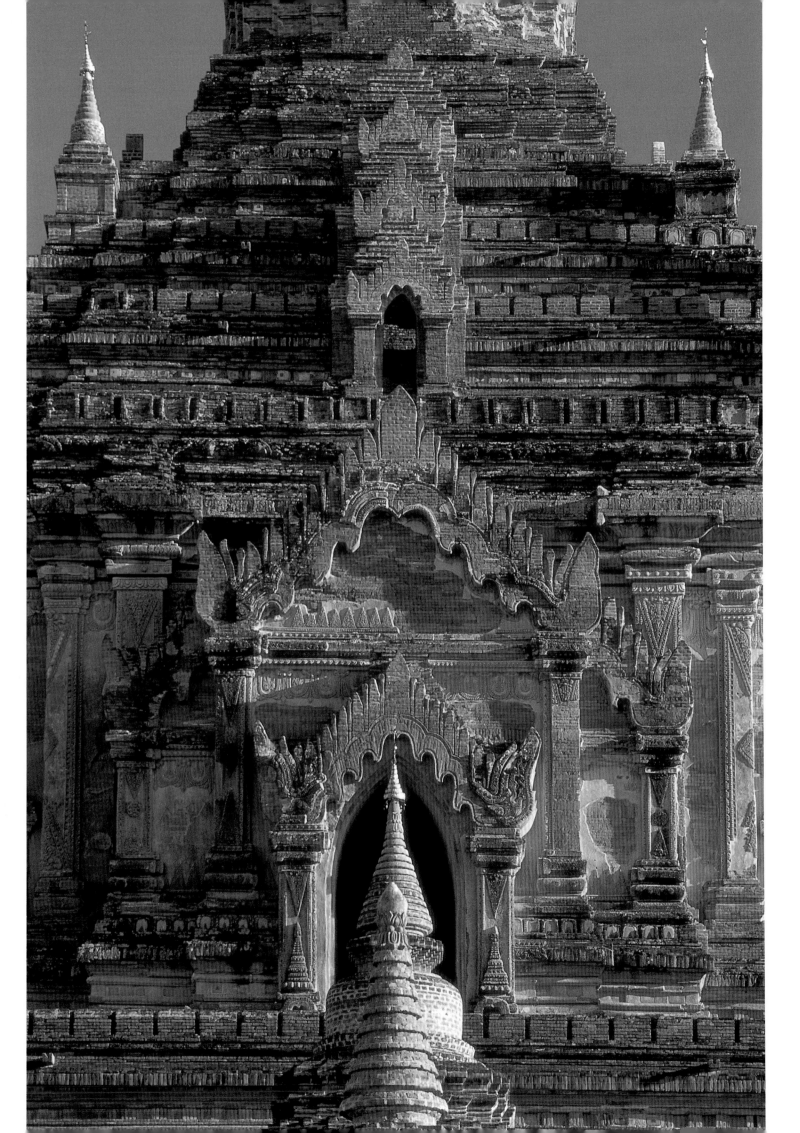

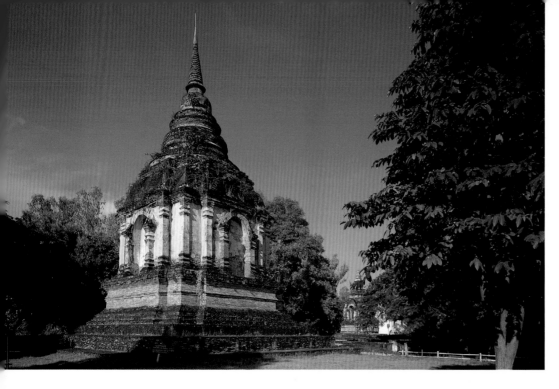

中古世紀

泰國和東南亞的佛塔

西元 800 年至 1500 年間，磚砌建築不僅出現在緬甸一地，在整個東南亞地區也都可以看到它的蹤影。在這個世紀一開始，今日泰國所在的地區住著四種不同民族，包含孟族（Mon）、高棉族（Khmer）、梵族（Srivijayan），及泰族（Tai），而正因匯聚了不同文化的影響，讓此地發展出屬於自己的既獨特又豐富的建築文化。

孟族建築

孟族來自緬甸的西南部，跟蒲甘人一樣是佛教徒，但也兼納印度教的概念。政治方面，孟族採組織鬆散的公國制，分布在這個地區的西部和北部。

身為在束埔寨和越南的墮羅鉢底王國（Dvaravati）統治階級，孟族的影響範圍相當廣大。孟族的宗教建築包含類似蒲甘的佛塔（當然是受到蒲甘的影響），由磚塊砌成。

墮羅鉢底時期的宗教建築基座採用紅土築成，這種土壤挖出時就相當硬實，可以直接切成長方塊或平板使用，接觸到空氣後，更硬化成像石頭般的質地。這類建材很容易被誤認為磚材，但其實很容易辨別其間不同，紅土做的長方塊或平板皆有許多孔洞。

宗教建築的上半部採用磚材鋪砌，不過在疊砌上選用植物膠，而不是一般的砂漿。磚材本身是長方形，由於質地相當細緻，在鋪砌時可以更緊密地咬合。而在整座建築外，則塗上一層石灰與砂混合的灰泥，同樣用植物膠做為黏合的介質。

墮羅鉢底興建的佛塔（泰文稱 chedi），有著階梯式的外觀，從平面圖來看，不是八角形，就是四方形。南奔的查瑪塔威寺或稱古庫寺（Wat Chama Thewi／Wat Kukut）擁有現存最完整的兩座佛塔。

根據傳說，查瑪塔威女王命令她的一名弓箭手向北方射出一箭，箭落處就決定是建廟所在。1120 至 1150 年在位的哈利奔猜國王安迪特拉賈（King Athitaraja），在 1150 年下令重建廟裡最令人印象深刻的兩座佛塔，慶祝成功攻下華富里（Lopburi）。

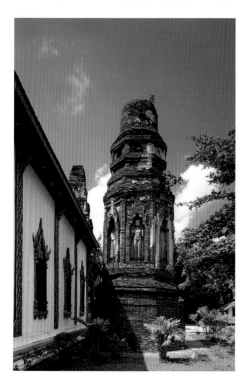

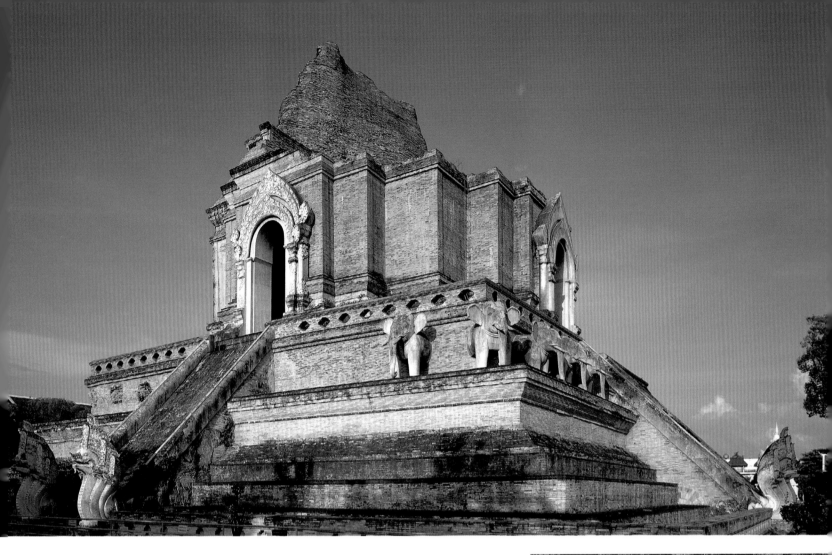

由於原先的佛塔已於地震中毀損，外界咸認現存的佛塔是 1281 年的重建版本。佛塔的格局方正，共有 5 層樓高，每層的各邊設有 3 個神龕，每個龕中都安置了一座佛像。

高棉建築

高棉人運用複雜的行政體系，從偉大的吳哥（Angkor）城，對外統治整個帝國。和孟族不同的，高棉人遵循的是印度教傳統。在十一世紀之前，高棉已取代孟族在泰國南方的地位，攻占了此區大部分的領土。

高棉人以在吳哥城建立的體系為基礎，以紅土和石材打造出更為正式的建築，而非孟族常用的磚塊。

梵族建築

從八至十三世紀，梵族佔據著馬來半島的上半部分，從蘇門答臘島上的首都統御著此一地區。比起北方，他們的建築更深受爪哇風格的影響。跟孟族一樣，梵族也使用磚塊和植物膠做為建材。

泰族建築

最後是泰族，這也是最後以其名做為此地國號的民族，似乎是在西元前 2000 年從中國東部逐漸遷徙至整個東南亞地區，並建立起一個個小型的獨立移民聚落。泰族部落原本是泛靈論者，後來則皈依了小乘佛教。

他們最早在此區北部建立藍納王朝（Lanna Tai），時間在十三世紀末期到十六世紀中期。藍納王朝的南方是素可泰王朝（Sukhotai），據說在 1238 年成立，掌控泰國的中部地區，直至 1438 年才被另一支來自南方阿瑜陀耶（Ayutthaya）的泰族王國推翻。

阿瑜陀耶緊接著於 1432 年攻占了吳哥，成為這個大帝國的中心，在 1767 年被緬甸人攻陷之前，阿瑜陀耶皆握有整個帝國的權力。

素可泰和阿瑜陀耶都是以紅土和磚材蓋出的偉大城市，建築風格深受一路吸納的多種文化影響，現今雖已傾圮毀損，仍舊提醒著我們，它們曾代表著一度橫掃東南亞的磚砌建築傳統。

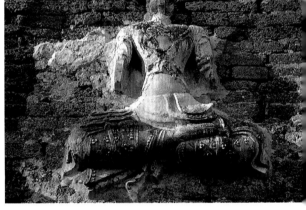

頂圖
清邁的柴迪隆寺（Wat Chedi Luang），建於十二至十四世紀，是藍納王朝建築的經典之一。該寺基座採用紅土，上層則以磚材鋪砌。

上圖
清邁的柴尤寺（Wat Jed Yot）特寫，採用全紅土建材，這裡可以看到紅土有多容易被誤認成磚材。

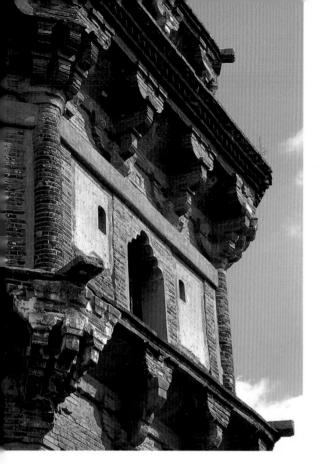

中古世紀
中國和寶塔的崛起

中國人接受外來文化的佛塔，再逐步內化發展成一項屬於中國自己的嶄新建築形態──寶塔。西元 1000 年─1450 年，寶塔的建築形態快速地發展，在中國建築結構史上，這段時間也被視為關鍵時期。寶塔的建材包含石材，木材，以及磚塊，在這些磚砌建物上，可以清楚看到運用這些建材的技術和方法。

佛塔隨著佛教一起在三國時期（220─280 年）傳入中國，雖然早期的寶塔皆已消逝在歷史洪流裡，但我們知道在這個時期皆是比照印度佛塔的形態，也就是在基座上倒扣一個像大碗外形的塔身，上方再加一根尖塔，又稱為「剎」（cha）。

當佛塔一傳進中國，建築師幾乎是馬上就開始做出各種調整，包括將基座做得更複雜，將單樓層的結構變成多樓層的高塔，將佛塔的鐘所在位置變成屋頂，再加上木造尖塔或「剎」，「剎」後來又演變成多層的蓮花石雕。

此外，印度的佛塔從沒打算讓人攀登，但中國的寶塔內部經常設有階梯，信眾可以拾梯而上至屋頂。從建築物的高樓層向外眺望景色等功能也變得愈來愈重要，寶塔則順勢增添一些新功能，像是瞭望塔、燈塔或天文台。再來，為了方便信徒繞行朝聖禮拜，每一個樓層加蓋了陽台，而最終，寶塔成為今日我

們熟悉的樣子。

一般認為，木造寶塔曾是一項早期的創新發明，但因為欠缺維修而毀壞絕跡。可以確定的是，目前保存最早的寶塔採砌體結構，通常使用更多磚材，磚砌寶塔可以分為四類：實心寶塔、中空寶塔、磚梯寶塔、木磚結構寶塔。

最基本的實心寶塔，通常有雕飾華麗的大型基座，也可以說是最低的樓層，上方是寶塔主體，飾以多重往外延展的屋簷（重簷），彼此相距緊密。寶塔內部並未設置到各樓層的通道，內部的磚砌工程相當粗糙，僅簡單用泥土砂漿黏合，但在重點的外觀牆面，則以石灰和沙石的砂漿仔細疊砌。這種寶塔在遼國（916─1125）十分盛行，最出名的例子是北京的天寧寺。

中空寶塔，如同其名般，從塔頂到塔底是寬敞的單一空間，通常是以木造地板在其內隔出各個樓層，並設有一層層向上的階梯，參觀者可以拾級而上至最高層。

中空寶塔的外觀，和實心寶塔並無區別，有著大型的基座，塔身有多層往外延展的磚砌屋簷。內部空間則像寶塔外觀，一路往上內收成錐狀，寬度則受限於木造地板的大小，這些地板在維持整體結構上也有重要功能。

然而，不可避免地，龐大的中空內部或多或少削弱了寶塔的結構，因此建物不會蓋得太高。這種類型的寶塔在唐朝（618─907）和宋朝（960─1279）時最為盛行。

下一階段的寶塔，地板改以磚砌，因此在內部設置牆面支撐這些地板，階梯則建於繞行整座塔身的磚砌拱道裡，這類有磚梯的寶塔首見於五胡十六國（907─960），在宋朝臻於完善。繞

上圖
蘇州雲巖寺塔（西元929 年），高約 47.7 公尺，磚砌斗拱的質感刻意模做木材。

對頁
杭州六和塔，建於 971 年，歷經 2 次毀損，於 1524 年和 1900 年重建。

下方左圖
蘇州雲巖寺塔

下方右圖
上海龍華寺（977 年），典型的木磚結構寶塔。

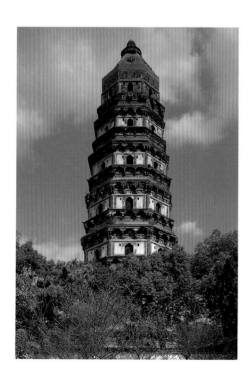

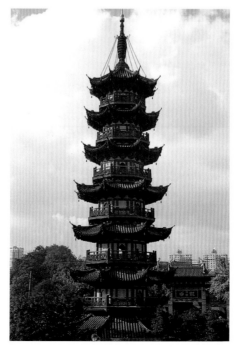

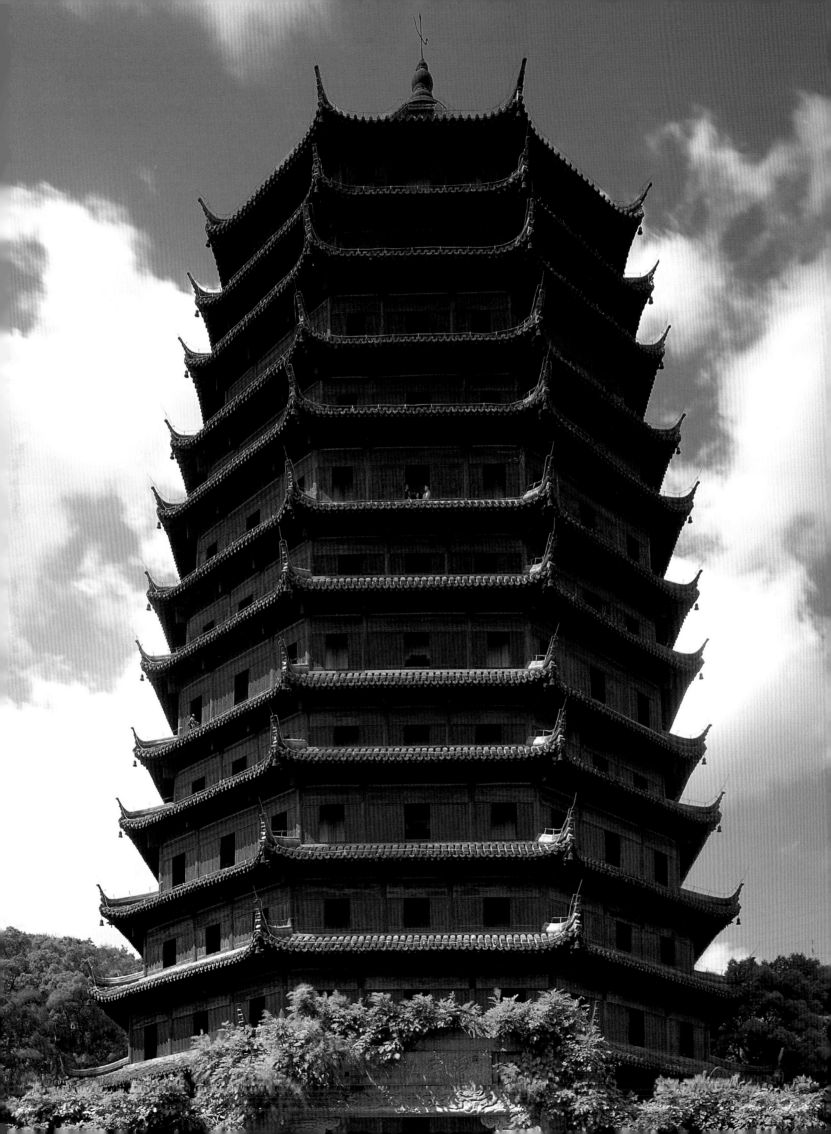

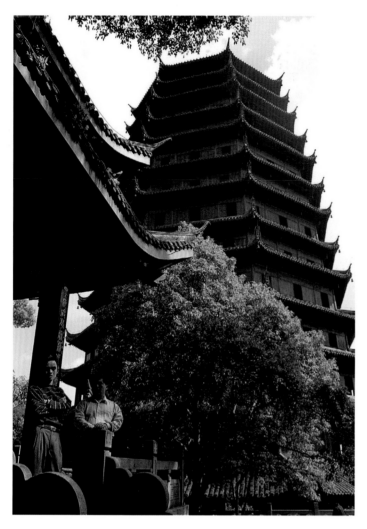
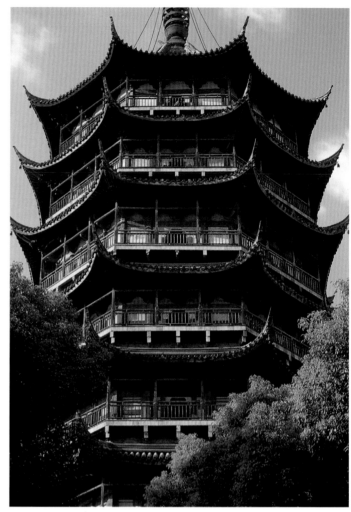

行整座寶塔的拱道，採用的是「疊澀拱」（corbelled vault）工法。這種寶塔和之前的寶塔在外觀上十分相似，也是一個基座，頂著有層層延伸屋簷的塔身。

這個時期的寶塔，最大問題是沒有陽台，登塔者只能從厚重外牆上的狹小窗戶，往外眺看周圍的田園風光。因此，合理的下一階段是往外推出木造陽台，每一個陽台上方都有自己的木造屋頂，這讓寶塔外觀看來與木造寶塔十分雷同，但又兼具磚砌塔體的好處，此類寶塔的典型之作是杭州的六和塔。

宋朝是寶塔建築發展最極致的時期，即便明朝（1368 — 1644）蓋出規模更為龐大的寶塔，但在細節品質和工藝技術都不能與宋朝相提並論。這些建築上的細節令人驚歎，往外延展的磚砌或木造屋簷，其下支撐的磚砌斗拱，特地倣造這個時期的木作，以模具模擬做出多重層次的木造斗拱。

這代表著製磚匠必須跟上潮流，事先以木材製做出多種磚坯模具，同時針對每一塊磚，進行磨製及砍型，以便和相鄰的磚塊對齊，而要達到這一點，得將燒製和烘乾過程中可能產生的縮水等誤差考量進去。

生產寶塔和其他建築用磚的製磚技術，在宋朝之前已分工得十分精細且標準化。這些與建築工程相關的十三項工藝，其所涉及的嚴格規範，此時已編寫成冊，即出刊於1103年的《營造法式》，這本書不但流傳至今，而且仍是建築結構史裡最有價值的資料來源之一。

書裡提到的這些工藝技術裡，包括磚材和瓦片的製造，另列舉出各種建築工程會用到的標準磚材尺寸（詳見下頁表格）。

磚材上通常還有令人印象深刻的裝飾圖案，這些或其它特殊用磚，皆是使用盒狀模具，而一般的磚則是用開口模具塑形，並以灰燼協助脫模，黏土放入模具之後，再晾放通風處乾燥。

在宋朝之前，已經開始使用升焰和倒焰的間歇窯（intermittent kilns）來燒製磚材，並拿灌木叢做燃料，中國人可能是第一個使用倒焰窯來燒製磚材的民族。

《營造法式》裡提及用磚窯燒磚的步驟：

> 先燒艾草，（茶土輥者止於曝露內搭帶燒變，不用柴草、羊屎、油粕）次蒿草、松柏柴、羊屎、麻粕、濃油（燒製過程中，這些燃料可以乳化燃燒時產生的碳粒，讓碳粒附著在磚塊上），蓋窰，不令透煙。

中國人也使用了特殊的技巧，藉由減少磚窯裡的空氣量，生產了許多帶著灰色的中國磚材。這些方法包括在燒製後期加水，讓氧氣無法進入磚窯，迫使磚材所含的鐵不能完全氧化，無法呈現常見的紅色。

在這個時期，中國仍然使用傳統的石灰和沙石的砂漿來砌磚，偶爾會加入米漿來強固黏性。這種用法最早出現在北宋（960 — 1127），並用在重建萬里長城（1364 — 1644）的工程上。

對頁左圖
杭州六和塔，59.89 公尺高。

對頁右圖
大報恩寺，現址最早一棟建物可追溯至於西元三世紀。現有結構建於 1582 年，使用 370×150×60 公釐的磚材。

上圖
蘇州羅漢院雙塔（982 年），其中一塔高 33 公尺。

下圖
杭州六和塔，做為燈塔使用。

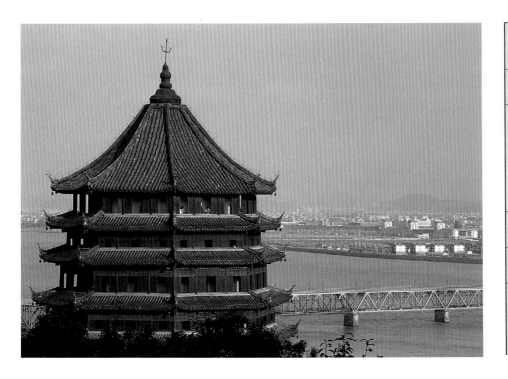

《營造法式》（1103 年）記載的標準磚塊尺寸，換算成公釐計算				
建築類型		地板	牆面	階梯
大型木造多樓層建築（殿閣）	11 間	640×640×96 公釐	416×208×80 公釐	672×352×80 公釐
	7 間	544×544×90 公釐		
	5 間	480×480×86 公釐		
小型木造建築（廳堂）		480×480×86 公釐		
小亭榭、散屋，和行廊		384×384×64 公釐	384×192×64 公釐	
城牆		368×368×138 公釐	384×192×64 公釐	
		192×192×64 公釐	416×208×80 公釐	

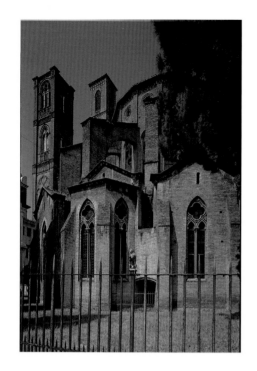

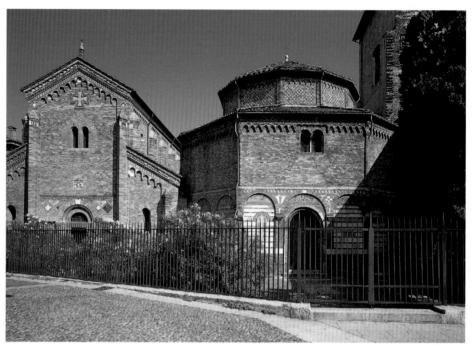

中古世紀
義大利承襲的磚砌傳統

西羅馬帝國在義大利留下的最後一些遺跡，在六世紀時就因北方民族的不斷入侵而毀壞殆盡，然而那個進駐義大利北方的部落，現今已經張手擁抱基督教信仰，不再是所謂的蠻夷之邦。

當史學家對這個時期開始有更多的瞭解後，他們即捨棄「黑暗時期」一詞，而改稱「中古世紀早期」，這也說明這段時期帶來的正面貢獻及與後面時期的連結延續性。例如，新的統治者建造的教堂和修道院，就深受所征服地區的工匠的建築工法影響，這讓義大利的磚砌技術在未來的 600 年內一直保持著領先的地位。

義大利的磚砌工程，可以說與波河河谷息息相關。雖說義大利的磚塊文化早已超越這個地區，但磚砌建築在中古世紀的重大發展裡，米蘭和波隆那這些偉大的城市絕對是核心所在。

這些大面積的河谷平原，雖然欠缺石材，卻有著豐富的沖積黏土原料，直接促成磚材的創新發明，而這些原料因為大受歡迎，甚至位居山區的托斯卡尼的西恩納也開始使用。

義大利的磚砌傳統起源於拉文納，並在此處大為盛行，這裡的磚塊是長方形且十分厚重，而非正方形且扁平的，並用於疊砌實心牆。在沈積土淺層發現有各種不同種類的黏土，這些黏土各自燒出不同顏色的磚材，一般來說，亮紅色最常用來鋪造一般磚牆，可以理解的是，為了裝飾效果，有時會混搭其他顏色來運用，最經典的例子是波隆那的聖斯特法諾教堂。

義大利的磚砌建築，在飾件設計上發展出屬於自己的語言，特別是屋簷的部分。例如，以鋸齒狀的砌磚法和往外延展的模造磚組成的磚層下方，經常是以粗陶或切磚做出的一系列假的小拱頂，兩層之間還立有往外挑出牆面的垂飾，這整組稱為「挑檐」（corbel tables）。教堂在日後則運用了更為複雜的設計，例如讓拱門相互交錯。

這種特殊形態的磚砌羅馬風建築風光了一段很長的時間，此時的義大利北部卻開始慢慢地接納了哥德式風格。哥德式風格當時以尖拱、交叉拱頂、飛扶壁等特色，風靡整個歐洲北部。米蘭的大主教座堂在這裡提供了一個很有趣的觀察，在地建築師為了抗拒新觀念的影響，努力做了一些調整，雖然連神職人員都一再探聽北方人是如何打造新式的教堂。

當時對這項新風格的引進，普遍抱持著抗拒的態度，背後原因是可以理解的，雖然大部分是地方上的保守成見，但就適不適合而言，這樣的顧慮不是毫無根據，因為源自法國的哥德式建築，絕大多數是使用石材，但米蘭的教堂則一直以磚塊為主要建材。

不管如何，哥德式建築還是蓋起來了，而且用磚材跟用石材蓋成的，令人驚訝地有高度相似度，像是波隆那的聖方濟各教堂，尤其是哥德式磚砌建築少見的一整排飛扶壁。

上方左圖
波隆那的聖方濟各教堂（十三至十四世紀）。

上方右圖
波隆那的三座聖斯特法諾教堂（churches of San Stefano）。中央的八角形建築是基督聖墳之所，建於 1088 — 1160 年，左右兩側是「宗座聖殿」（basilicas），分別建於 400 年和 737 年，後續有許多增建部分。

對頁
波隆那的聖斯特法諾教堂中，基督聖墳的裝飾性磚砌工程的特寫。

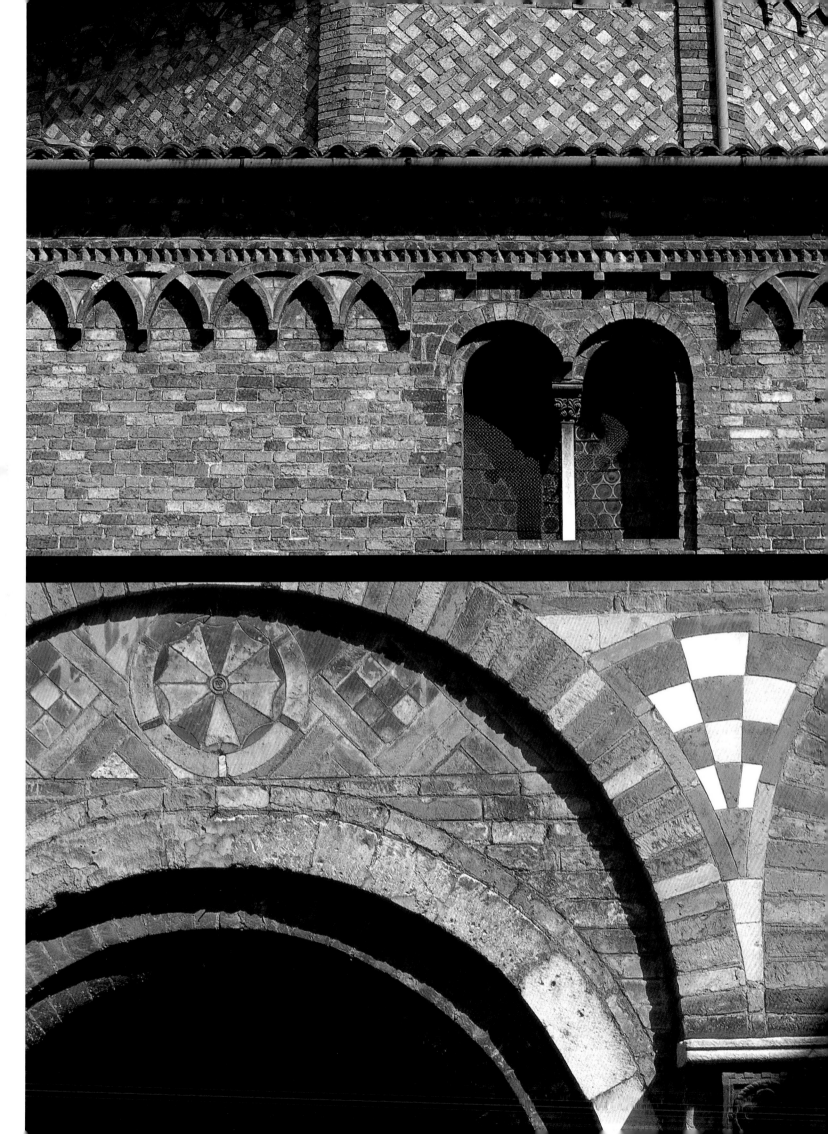

北方製磚技術的謎團

雖然義大利的磚砌傳統十分強勢，但在整個歐洲北部的歷史裡，磚塊似乎跟著羅馬軍的撤退而消失。在羅馬人統治的殖民地裡，磚材通常是由軍隊負責燒製，然而歐洲北部大部分地區一開始並未被羅馬軍占領。

英國和荷蘭等羅馬軍入侵的地方，磚塊當時的確像是銷聲匿跡了，但這裡探討的不是磚塊如何消失，而是它怎麼在十二世紀時，於丹麥和德國北部等地重新崛起，並以迅雷不及掩耳的速度傳遍整個歐洲。磚塊復興的原因，至今在學術界仍舊是個爭論不休的謎團。

一個常被反覆提出的理論是歐洲北部在十二世紀前從未發展製磚業，原因是當地黏土不適合製磚，但羅馬人的技術似乎可以解決此一問題。

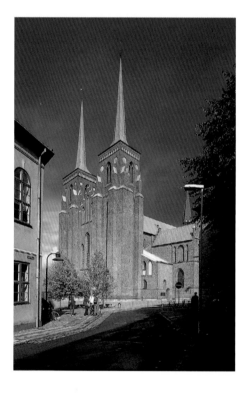

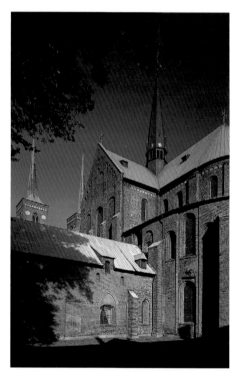

洲北部對於尋求另一種可行的製磚方法，一開始並不積極，不過此區的泥土和義大利北部的泥土相當類似，而羅馬人可以成功地在義大利北部生產出大量

羅馬使用的那種大型磚板，據說本來無法用在地的黏土燒製，是熙篤會（Cistercians）發明了可以處理的方法，或許再加上條頓騎士團（Teutonic Knights）隨著十字軍東征時從聖地蒐集到的資訊，簡單來說，就是燒製厚重磚塊的技巧。而由於熙篤會在歐洲北部廣設修道院，他們成為傳播這項新技術的最佳管道。

在這個理論裡，聖戰士和創意無限的修士的確十分吸引人，但仔細檢視，該理論在各方面都不足以採信。

最有可能的理論是很實務面的，歐

的磚材，歐洲北部當然也可能找到可以用的製磚法。

更有甚者，長方形的磚塊根本不是一項新發明，如上一章節所述，義大利北部早在五世紀就普遍使用長方形磚。

所以，熙篤會的修道士做得最好的是將這項在歐洲南部使用的現有技術引進北方；同樣地，有關條頓騎士團將製磚技術從聖地帶回的說法，可信度也是岌岌可危。不可否認地，在散播製磚技術這方面，條頓騎士團和熙篤會修士的確大有功勞，尤其在漢薩同盟

（Hanseatic League）簽訂貿易協定後。

在熙篤會設於瑞士的修道院裡找到的一份紀錄，經由詳細的解析後，提供了不少他們當時使用磚材的有趣見解。有一點很清楚的，當避開所有不必要的裝飾，以一種近乎純淨的方式來運用磚材時，這種建材所呈現出合宜的謙虛樣貌，特別適合虔誠的宗教教會。

當所有新修道院的建築計畫，都需得到教會總部的同意，而總部又鼓勵使用磚材，以創造風格的一致性，這可能讓磚砌建築再次在此蓬勃發展。

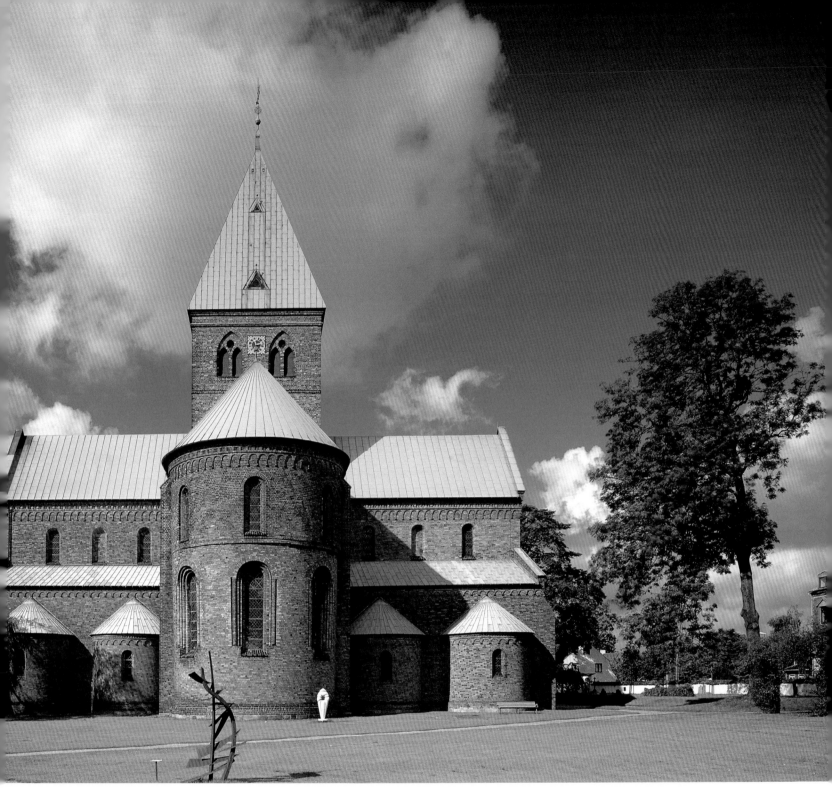

對頁的左圖和右圖
羅斯基勒主教座堂
（ Cathedral of
Roskilde ），建於十二
世紀中葉，中古世紀
早期的磚砌建築，用
了 三 百 萬 塊
260×120×85 公釐大
小的磚頭。

上圖
聖 本 特 教 堂（ St.
Bendt's Church），建
於十二世紀中葉，位
於 丹 麥 靈 斯 泰 茲
（ Ringsted ），是北歐
中古世紀少數的早期
磚砌建築之一，使用
的 磚 材 大 小 為
270×130×85 公釐。

左圖
賢者教堂（ Chapel of
Magi ）的外部山牆，
位於羅斯基勒主教座
堂裡，建於 1462 年做
為皇室陵墓。

中古世紀

中古世紀製磚的迷思

中古世紀的歐洲到底是怎麼製造磚頭的，這一直是學界爭議不斷的議題，因為欠缺十五世紀以前的插圖，且沒有留下任何文獻說明過程。

目前僅有的製磚紀錄，多半是商業文書，告訴我們製磚的價格和產量，但並未提及任何製磚方法。其實，磚塊本身透露了相當多的資訊，但爭議性仍高。可以確定的是，這個時期的製磚技術，仍舊仰賴羅馬帝國和拜占庭帝國所帶來的技術。

中古世紀的歐洲有三種類型的製磚廠，第一種是因應特殊工程設立的。一般來說，大型建築工程包含大主教座堂、修道院、貴族別墅等，都會訂做特別的磚材，待完工後，有些還會繼續產出磚材給其他建築使用，但更常見的情況是廢廠停工。

第二種則是跟地方政府配合的磚廠，經營這樣的磚廠，是為了方便城鎮管控磚塊的品質，即使常常虧錢；第三種則是私人經營且利潤導向的製磚廠。

早期製磚使用的原料取自沖積土的淺層，因此在冬天時會受到霜害。這些磚土區並未受到保護，經常被人踩踏，製磚匠則用手來剔除石塊。原料準備的練土過程各地不同，通常不需要再摻入砂土，加水攪拌讓土質勻稱後，再直接送到模製師傅那裏。

中古世紀最重要的發明大概就是製模工作台的發明，這個技術不但一開始就有紀錄，在十五至十六世紀留下來的插圖上也可以看到。

一般使用開口的模具，以沙或水協助磚坯脫離模具，工匠將填塞黏土的模具直接移到晾乾場後，再個別一一將磚坯脫模倒出。記載裡並未說明，磚坯是否可以直接在場上製作。

晾乾場一開始十分簡陋，不過是一塊空地加上乾草，許多北方的國家會另外加上防雨的裝置。磚坯大約曬個 2 至 4 周，就可以進窯燒烤。今日沒有任何一座中古時期的磚窯留存下來，然而卻有大量的瓦窯殘骸可以參考，一般認為磚窯很可能採用與瓦窯相同的形態。

這些瓦窯和羅馬窯十分類似，也就是選塊硬地，將磚塊一一堆疊，在煙囪狀的瓦窯下方點火，就可以進行燒製，燃料則是一般木頭。有些瓦窯採用圓筒狀的屋頂，但大部分沿用羅馬人的開放式窯灶，上方可以直接排煙，頂多再加上臨時的防雨設備。

多數磚塊很可能都在野燒窯裡完成燒製，這些窯灶是用未燒完全的磚塊堆築起來，外層有時會鋪上泥土，內部疊放的磚坯堆裡留有空隙通道，方便讓火和熱煙穿過以完成燒烤過程。在燒製磚材的歷史上，一直有野燒窯的存在，但由於其臨時搭建的特性，意味著幾乎沒有留下任何痕跡，也因此無法得知野燒窯在中古世紀時的確切形態。

中古世紀的磚塊有大有小，尺寸不一。有些大到 380×160×75 公釐，也有較為適中的，接近現代磚塊的大小，這些磚的表面大都十分粗糙。有些村鎮會特別規定磚塊的尺寸，但絕大多數是建商和製磚匠之間的協議。

Laterarius. Der Ziegler.

TEfta q̃, in domibus nusq̃, bene firma vacillat,
　Tuta quod à pluuijs imbribus effe folent.
Siue domo paries fiat communis in vlla,
　Seu validos muros ædificare voles.

Omnia fornaci laterarius adfero noftræ,
　Cùm facili lateres prouidus arte coquo.
Me petat, & lapides fibi deferat ocyus emptos,
　Alta domus ventu cuius aperta patet.
Agriopes gnatum Cinyram tam nobilis artis,
　Longa repertorem fama fuiffe probat.

M　　　　Figu-

對頁
法國阿爾比市（Albi）的中古世紀木架構屋舍

左圖
聖博托爾夫的修道院教堂（St Botolph's Priory church），位於英國的科爾切斯特（Colchester），建於十二世紀，以再利用的羅馬磚砌成。

上圖
哈特曼士・蕭伯若斯（Hartmannus Schopperus）1568 年在法蘭克福出版的《潘那波里（Panopolia）》一書中的製磚匠。

下圖
1425 年烏特勒支市（Utrecht）出版的尼德蘭聖經中的製磚過程

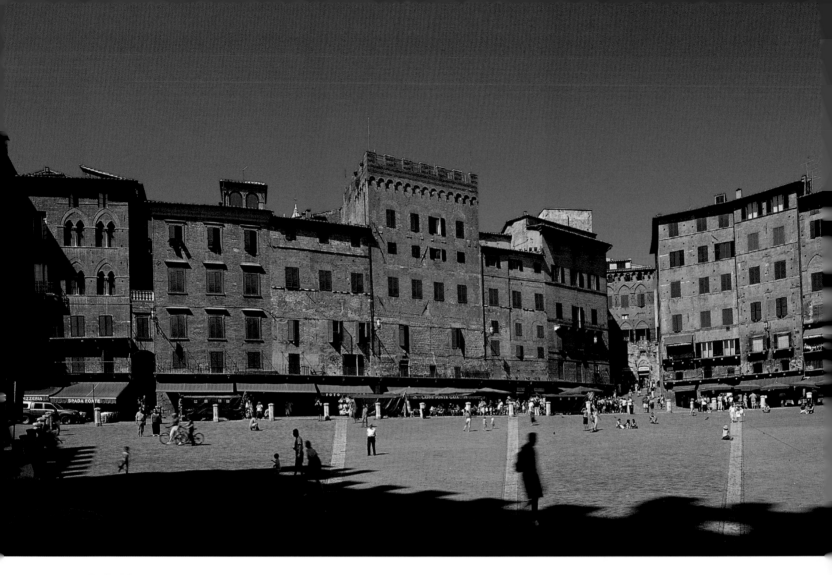

中古世紀

磚材與同業公會：訂下規範的努力

眾所皆知，歐洲中古世紀的同業公會（guild）和羅馬時代的同僚團體（collegia）有許多相似之處。兩個組織皆在聯合同一行業裡的工匠，並肩負同業在宗教和福利上的責任，不過兩者間的相似度大概也就此打住。

這類團體在中古世紀的歐洲南部和北部皆十分盛行，只是以不同名稱存在而已。這些公會皆採壟斷政策，它們付費給當地貴族、城市、或統治者，以取得壟斷權利，且因此可以要求所有同行遵循當地規範加入公會。

為了城鎮提供的這些專屬權利，同業公會按規定繳納規費，並確保會員不會不履行合約並同時監督工作品質。作為一個互助組織，對於那些遭遇困難的工匠，或是因工過世造成的寡婦，公會也會伸出援手。

同業公會的重要性常被人低估，它們所帶來最為顯著的改變，可能就是技能訓練的部分，學徒通常得實習約 7 至 8 年，才擁有入會資格。而在法國，除了多年的實習，還得產出所謂的畢業作品，也就是「大師作品」（這個名詞現在常用在畫作上，但所有工藝作品都可以使用）。

此外，學徒還必須到處打零工，稱為「熟練工」（journeyman），這個詞的字源 jour 是法語的一日，也就是以日算工時，而非現在的「旅行」（journey）的意思。

完成多年的訓練和最後的考核後，學徒才算真正得到「自由」，可以開始獨立接案，或者自收學徒。學徒往往不支薪水，要不然就是得將薪水上繳給學會、師資和住宿，因此這種公會的學徒

制，既能提供廉價的勞力，也能兼顧工作的品質。

事實上，同業公會建立的這個 7 年學徒制，甚至比公會本身還要長壽，一直沿用到二十世紀才逐漸沒落。

嚴格說來，許多地方的製磚技術很少受到公會的管轄和控制。首先，同業公會多在都市裡，因此有城鄉差異，加上早期的製磚過程容易產生污染和導致火災，以至許多城市限制磚廠的興建，磚廠多選擇落腳偏遠的鄉鎮。

到了中古世紀後期，同業公會逐漸增加且愈加強勢，十五世紀時，義大利北部已有窯燒師的行業出現，開始制定製磚規範，加上磚塊的品質和尺寸也已經可以掌控，許多城市開始規定磚塊的最小規格，在公共場域還會展示標準磚塊的模型。

砌磚技術則一直受到同業公會的管

對頁
義大利西恩納的田野廣場（Campo），前身是古羅馬廣場舊址，在 1327 — 44 年第一次鋪上紅磚和大理石。自從 1310 年，17 區裡的 10 區選擇在此參與錫耶納賽馬節（Corsa del Palio horse race）。

下圖
西恩納的中古世紀磚砌工程

上方左圖
市政廳立面（1297 — 1310），西恩納。

右圖
從空中鳥瞰田野廣場，左邊是市政廳，曼吉亞塔樓（Torre del Mangia）是明努奇（Minuccio）和里納爾多（Francesco di Rinaldo）於 1338 — 48 年所建造，高度約為 102 公尺，是史上最高的磚砌建築之一。

下方右圖
西恩納的建城可以追溯至羅馬時期，當時稱為西恩納·胡立亞（Saena Julia）。 在十三世紀時，西恩納成為義大利的建築重鎮，周圍的黏土小山提供了該城製磚的重要原料。

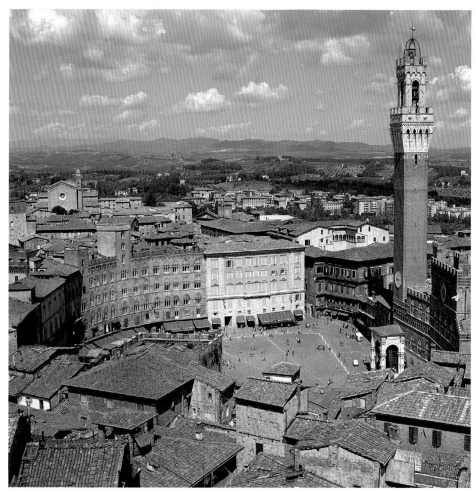

轄與規範，主要原因是砌磚通常發生在城市中。但一個城市有無專業的砌磚公會，取決於當地建材及人口數，像牛津等大城市有豐富的石材原料，就不需要單獨的砌磚公會，在這種情況或在規模小的城鎮，砌磚匠會加入石匠公會。在英國，磚材的發展較為後期，故在十六世紀之前，很少看到單獨成立的砌磚同業公會。

雖然砌磚是壟斷的行業，砌磚匠的平均薪資並不高，且工時十分冗長。到了冬天，為避免結霜會毀掉黏合磚塊的砂漿，歐洲北部的砌磚工程還會停工，砌磚匠這時只能找到一點點工作或甚至沒有工作上門，必須轉往他處尋找收入。

無論如何，同業公會的存在確有其優點，它可以規範施工程序、提高工程標準，這也解釋了中古世紀晚期為何得以出現高品質的磚砌建築。

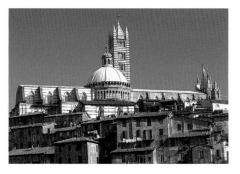

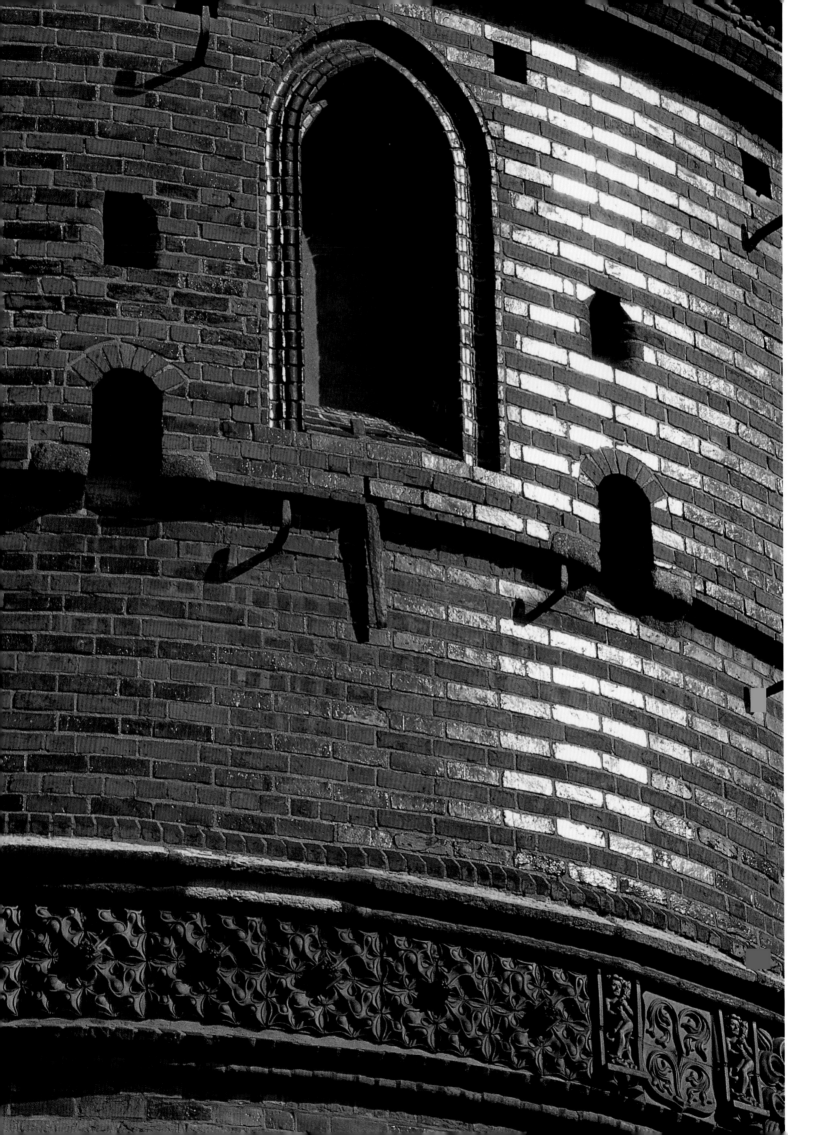

中古世紀

磚砌哥德式：歐洲北部的磚砌工程

磚砌哥德式（Backsteingotik）是德國用語，直譯是「烤石哥德式（baked — stone Gothic）」，指的是 1200 — 1600 年盛行於現代德國北部和波蘭的磚砌風格。那是個充滿動盪和失落的年代，但在全盛時期仍有偉大建築的建成，足見當時砌磚技術的不凡。

上一節提及天主教中的熙篤會對歐洲北部製磚的重要影響，他們對此區成功引進此項技術確有很大的功勞，但磚塊的興起和這個地方欠缺品質良好的建築用石也有關。

熙篤會的介入，證明磚塊是繼石材之後最好的建材之一。磚塊不但可以傳達虔誠和簡樸的感覺，同時也能展現美德和富裕。很快地，磚材被城鎮和地方貴族所接納，甚至指定使用蓋教堂的砌磚匠，希望他們用同樣方式造出世俗的建築。

大城市如德國的呂貝克（Lübeck）或波蘭北部的托倫（Torun）都有出色的成品，行會會館、住宅區、城市大門、教堂等，處處可見裝潢精美的磚砌建築。呂貝克市的漢薩同盟商人，也選用同樣建材來建造房屋，由於他們的貿易範圍遠達荷蘭和波羅的海，極有可能是他們在十三世紀時將磚材傳到了英國。

座落在大城市的磚砌哥德式教堂，通常像個大禮堂，知名例子像是波蘭的但澤主教座堂（Cathedral of Gdansk，Poland）、呂貝克的聖母教堂（Marienkirche）、施特拉爾松德（Stralsund）的聖尼古拉教堂，室內都設有觀眾席的中廳和兩旁的走道。

這些教堂沒有跨越兩旁走道低處的飛扶壁，而是強調室內的高度。這種建築的缺點在於沒有可以照亮內堂上半部的通風窗，邊牆上的窗戶通常很高且為長狹形，射進的光線往往被立在內堂每一邊的柱子給打散了，因此室內走道相當陰暗。為了補償此點，內堂牆壁採用亮白色系，有時會加上一些黑色線條，假裝是砌縫的灰縫，讓整棟建築如同是由大型石材砌成。

這些教堂的外觀則維持著磚牆的本色，但側邊挑高通道的那面大磚牆往外挑出，就像聳立海邊的紅色峭壁，峭壁下還有多座木構房舍。早期的裝飾不多，這和熙篤會的教義相符合，不過大型的建物仍然善用裝飾，讓整體看起來生氣勃勃。

最常加上裝飾的地方就是窗框（即分割窗戶的橫樑和豎框），早期的窗戶十分狹長且窗框數很少，後來的窗戶較為精緻，大範圍的內嵌牆板（例如百葉窗）也會用來裝飾牆面，通常最後會再用白色石灰粉刷。

在非宗教性質的建物中，最令人質疑的發展是屋頂的精緻山牆。貴族豪宅的山牆兩側會呈現階梯狀，搭配百葉窗和拱廊，製造後方有更大建築的幻覺，為了加強這種感覺，建築師還會讓山牆往前傾，讓它看起來比屋頂還要大。

公共建築也陸續採用這種設計，其間最大型的是市政廳，後期藉由百葉窗和拱廊的交錯和相疊，呈現愈發華美的裝飾功能，牆面則會用釉面磚排列出飾條或圖案，製造出活潑的視覺效果。

這些建築成就歸功於當時的砌磚師和製磚匠，像是德國呂貝克的霍爾斯滕門，在窗四周砌上釉面磚塊的做法裡，窗上的每一塊小磚材和整面窗戶使用的建材，都是製磚匠精心雕刻和和模製的心血結晶。

這裡也可以看到有一些外形更為繁複的磚材，這是砌磚匠在鋪砌磚塊時，直接就已出窯的長方形磚塊做裁切。這類磚砌哥德式的大型建築，說明了一件事，唯有靠製磚匠和砌磚匠彼此有組織性地配合，才能完成裝飾用的繁複零組件設計，兩者在單一專案上的協力和分工是必備條件。

對頁
德國呂貝克的霍爾斯滕門（Holstein Gate，1477），四周砌有釉面磚的窗戶和粗陶窗台，是製磚匠和砌磚匠密切合作的成果。

頂圖
德國呂貝克的蓋斯特城門（Castle Gate），由尼古勞斯・佩克（Nikolaus Peck）於 1444 年所建，其巴洛克風格的屋頂是 1685 年增建。

上圖
波蘭但澤（Gdansk）的聖瑪麗教堂（St Mary's Church），建於 1340 — 1502 年間，是中古時期規模最大的磚砌教堂。

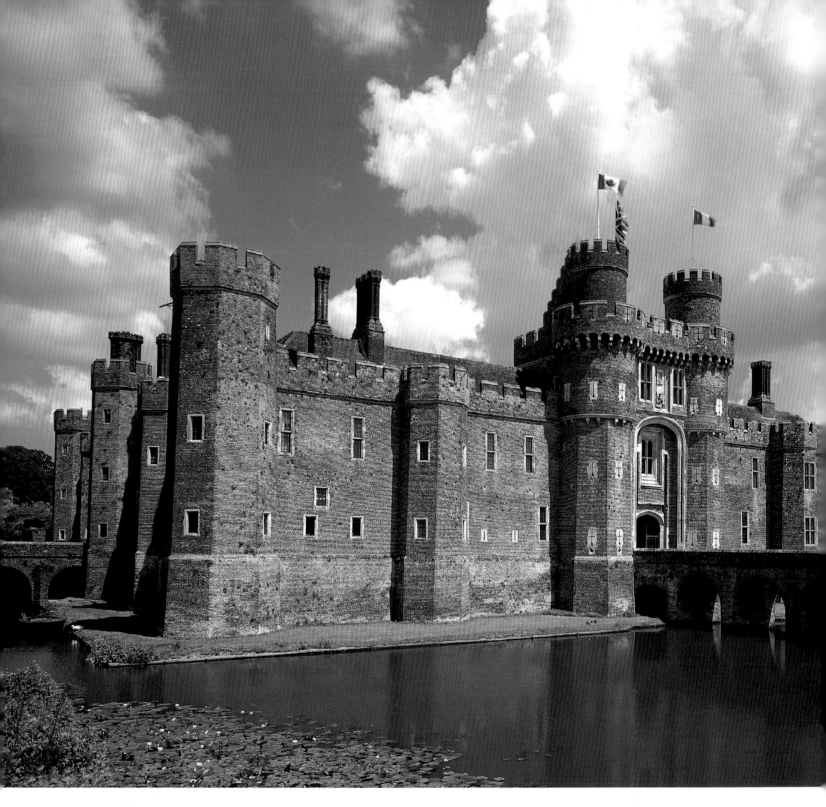

中古世紀
城堡、堡壘與條頓騎士團

歐洲中古世紀的建築大師，常受邀打造城堡、護城圍牆，或是大主教堂，確保城堡或城牆建造的磚塊供給量，在中世紀是十分重要的。認真而言，城堡甚至比大主教堂更重要，因為它是保護人民、抵禦外侮的重要工程。

中古世紀之前，人們就開始使用磚塊建造城堡。從羅馬人開始，當石材不夠時，就用磚塊來鋪造城牆。中古世紀早期，歐洲北部的城牆可以說是十分粗糙，有時僅立著一排排木頭柵欄，就當做圍欄使用。這種圍欄的問題在於不耐火攻，甚至只要在旁邊點火，都可能造成柵欄的搖搖欲墜和毀損。

相較而言，磚塊是防火材質，因為在燒製過程時，歷經大火燜燒的高溫鍛造，而一般在進攻時，是無法臨時點出這種等級的火。故此，當一座城堡或城鎮的外牆是以燒製的瓦材或磚塊建成，就不怕燃火弓箭襲擊它的基座。

這很有可能是磚材在中古世紀後逐漸流行起來的原因，但是，一開始在歐

早據點在以色列的阿卡（Acre）。阿卡在 1291 年被攻陷，由威尼斯管轄，教會大長老隨後在 1308 年將教廷和行政權搬遷至馬爾堡，即現在的波蘭。

條頓騎士團在新駐點蓋了一座美輪美奐的城堡，並以此為根據地，統領了龐大的鄰近土地，建立起長達千年的基督教國度，抵禦來自東方波羅的海國家的覬覦和侵略。

馬爾堡的格局無疑地是受到那些在聖地上的城堡影響，但其建築的高度和外觀的裝飾則完全是來自磚砌哥德式建築大師的概念，這些人也正是打造馬爾堡的建築師。城堡外牆採哥德式（或波蘭式）砌磚法，以釉面磚排列出菱形圖案，上半部則為用模壓磚或切磚砌成的階梯式山牆和尖形窗，整體看來相當活潑。

在義大利北部，具抵禦功能的建築通常也以磚塊砌成。防禦性質的磚塔原為私人興建，但傳至後代則成為公共景點，光是波隆那一地，就有高達 180 座磚塔，包含十二世紀建造的加里森達塔（Garisendi）和阿西內利塔（Asinelli），兩者高度分別是 47.5 公尺和 97.6 公尺。

堡壘也從此時開始興建。最戲劇性的例子是義大利一個貴族家庭埃斯特家族（Este family）建造的埃斯特堡，位於費拉拉市中心。此一城堡從 1385 年開始動工，後世則不斷地增建，尤其在文藝復興時期，當時最讓人嘖嘖稱奇的是，挖掘護城河時的廢土，居然用來製造這些城堡使用的磚材。

此事是真是假已不可考，但這個將挖掘水渠的廢土，拿來建造堡壘的方法，的確在十五世紀的英國流行起來，並以此來建造赫斯特蒙索堡。城堡尷尬地座落於山谷之間，因此未曾被當作是一個抵禦型的堡壘。火藥的發明，永遠改變了堡壘的設計，而赫斯特蒙索堡正是在之後興建的。若以中古世紀晚期出現的新形態建築而言，赫斯特蒙索城堡是一個相當迷人的個案，因為就功能而言，它只是效仿堡壘的城堡，展示作用遠勝於實際功能。

下一個世代的真正防禦建築，和之前又有很大的差異，是屬於文藝復興時期自己的獨特建築。

洲北部，取代堡壘的木頭建材地位的是石材，而不是磚塊，僅有在石材不易獲得之處，人們才會使用磚塊建造城堡和城牆，許多早期作品今日仍屹立不搖。在眾多例子中，最令人印象深刻的大概是波蘭的馬爾堡。

在十字軍東征時期，耶路撒冷聖瑪麗醫院的條頓（又稱德意志兄弟）騎士團是三大宗教和軍隊結合的騎士團之一，另兩個是聖殿騎士團（Templars）、醫院騎士團（Hospitallers）。

創立於 1198 年的條頓騎士團，最

對頁
英國的赫斯特蒙索堡（Herstmonceaux Castle），完工於十五世紀，晚期城堡的功能在展示而非抵禦外敵。

頂圖與上圖
義大利費拉拉市中心的埃斯特堡（Castello Estense），始建於 1385 年，在文藝復興時期曾大翻修。

次頁
雄偉的波蘭馬爾堡（Malbork），建於十四世紀，曾是條頓騎士團的據點，是有史以來規模最大的城堡之一。

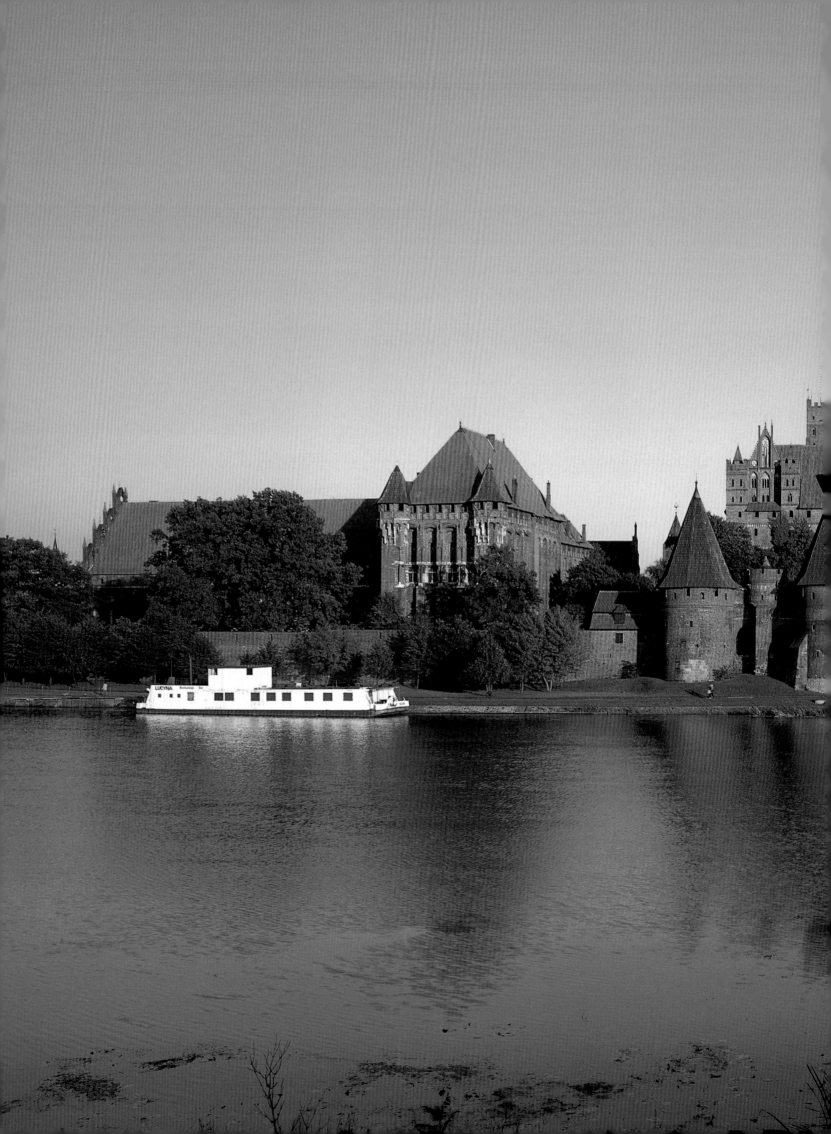

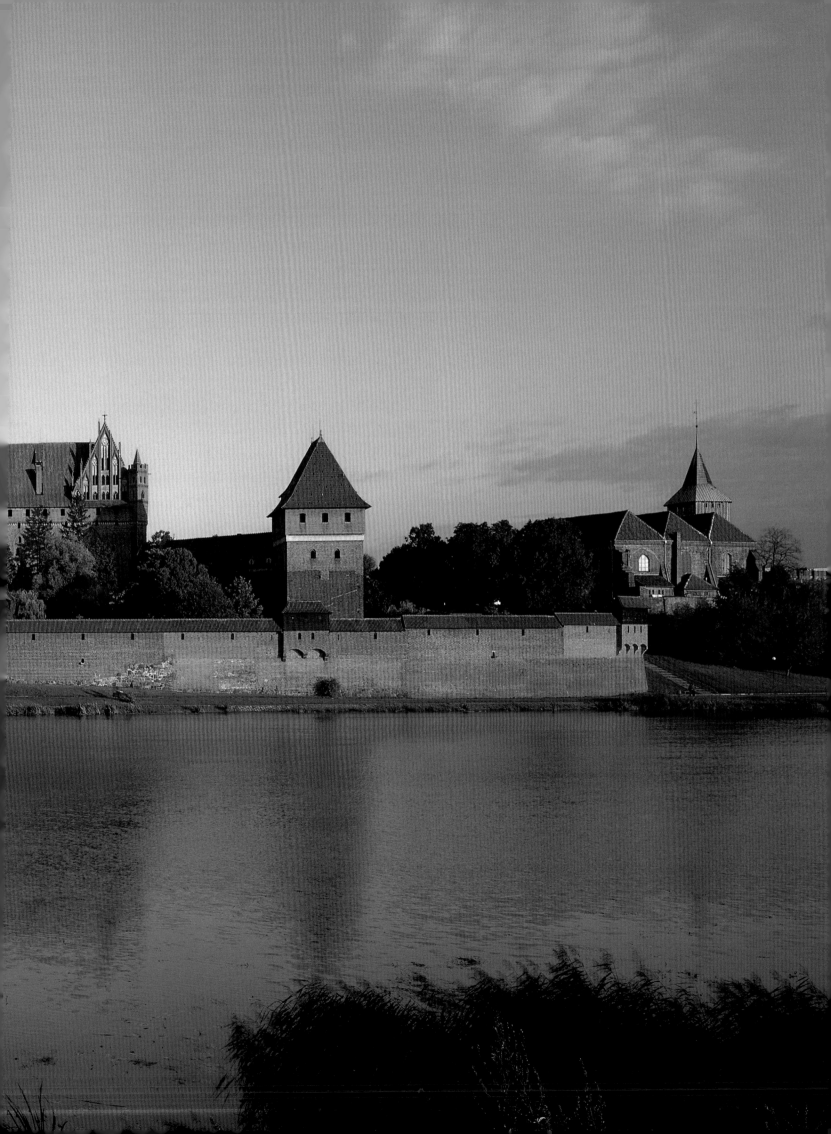

中古世紀
阿爾比主教座堂和中世紀的法國

中世紀的修道院經常是高牆環繞，以隔離外界的干擾，有些宗教門派甚至會修建城堡，像是條頓騎士團。還有一種堡壘教堂，譬如阿爾比主教座堂（St Cécile, Albi）就是其中最知名的有趣例子。

我們可以說，比起北方的敵人，法國西南部的磚砌建築受到羅馬人的影響較大。狹長的薄磚和厚灰縫的砌磚法，對此區的影響一直延續至中古世紀，法國南部的佩皮尼昂（Perpignan）的城門就沿用此一設計。

不管這是此區製磚傳統的延續，抑或是羅馬磚的復興運動，其間的界線很難辨別。主要是中世紀保留至今的建築物十分稀少。

羅馬軍撤退後，法國第一座磚砌建築是土魯斯的聖塞寧教堂（church of Saint — Sernin de Toulouse），興建的起迄時間是1075年至1080年，教堂的運作和唱詩班皆由漢斯主教兼教宗的烏班二世（Urban II，Bishop of Rheims，Pope 1088 — 1099）主持。

雖然中間歷經多次改造整修，此教堂仍是保存至今的中世紀文明之一。就此建築的建材選用磚塊而非當時流行的石頭來看，可以推測出，石頭在當地的產量並不多，使用磚材成了一種趨勢。

到了下個世紀，法國土魯斯北部區域成為阿爾比十字軍（Albigensians）的聚集地，由一群卡特里教派（又稱為純潔派）的基督徒組成。卡特里派信奉摩尼教（Manichaean）善惡說的教條，相信世上萬物的根源是惡的，唯有杜絕所有世俗凡塵，才有可能上天堂，達到一種「完美昇華」的境界。

他們相信人在瀕死之際，若能得到救贖和皈依，就可以進入天堂，得到永生。當時的天主教普遍腐敗，因此卡特里派所倡導的禁慾主義和對「完美」的寬容態度十分吸引人，很快地就在貴族和平民百姓之間傳播開了。不幸的是，在義大利主教管轄之下，卡特里派不僅是異端邪說，甚至變成不除不快的威脅。

很快地，在當時羅馬教宗依諾增爵三世（Pope Innocent III，1208）的命令之下，卡特里派面臨一場宗教迫害的大屠殺。這次的清理異教徒運動，其實也是一種藉口，給北方一個可以出兵南下擴大領土和鞏固政治力量的理由。

此一清理運動不但突如其來、手段殘暴，也為後續的類似事件開了頭，立下以流血或迫害方式清理異教徒的傳統。然而，這個所謂的異教徒，其實是法國南部阿爾比的一群熱血人士，也是阿爾比十字軍（Albigensians）的發源地。

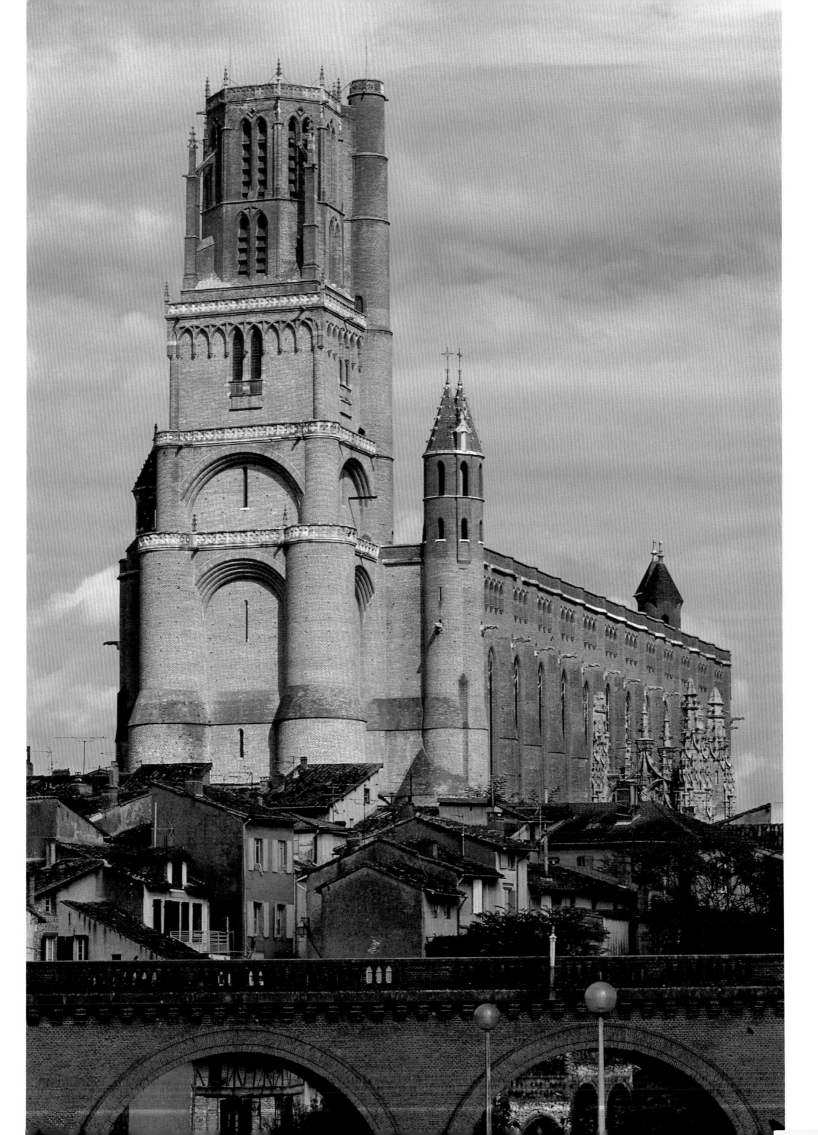

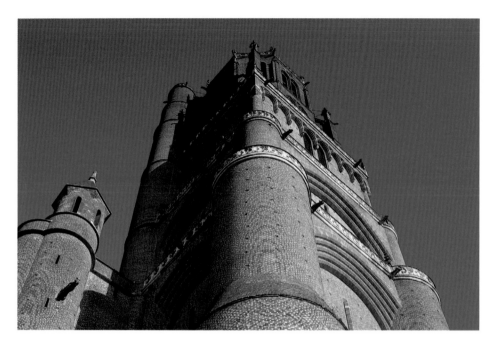

　　1276 年的清理異教徒事件之後,伯納德‧德‧卡斯塔內主教(Bernard de Castanet)接管了阿爾比地區,並打算興建一座阿爾比主教座堂,來提醒人們教堂的權威、嚴厲、不可抗拒的力量,這又是另一個精神迫害的開始。

　　今日保留下來的,不是當時的種種嚴厲控制,而是驚人的一座大殿堂,高達 78 公尺的教堂壁壘,總共花費將近 200 年的時間才完工,在 1480 年正式啟用的當時,都還未全部蓋完。

　　阿爾比主教座堂的格局構圖看似簡單,主建物是一座沒有迴廊的中殿,聖堂安置於雄偉的樑柱之間。主建物外觀是半圓形的,但內部則是錐形,在中殿上方形成漏斗狀,原本在外的扶壁移至內部,顯得聖堂更加神聖和寬廣。

　　室內有兩層窗戶,底層的窗照亮主聖堂,上層的窗則映照著牆上的壁畫、天花板、和高高在上的尖頂。在之後的年代裡,教堂內部拱頂會繪上壁畫,外頭增建走廊,慢慢形成我們現今所看到的模樣。

　　教堂一開始是十分昏暗且單調,高聳厚重的牆上是中世紀典型的狹長窗戶,頗有一種森然不可犯的氣勢。磚塊採順磚砌法,尺寸是 200 — 210×50×55 公釐,灰縫 20 公釐。

　　主教教堂外觀很明顯地是一座堡壘,屋頂的女兒牆是十九世紀加建的,但是似乎未完成,我們可以推測,這座建築一開始可能試圖蓋成城堡,如果這個猜測是真的,應該比今日更像一座城堡。

　　改建之後的教堂,入口由一座吊橋和強而有力的大門捍衛著,窗戶皆故意建在高處,讓外來者不易進入,底層的牆十分厚實,可以抵擋破城槌的衝撞。然而,阿爾比主教座堂是否能真正抵禦強大軍隊的外侵,這是無法保證的,但至可以讓裡頭的民眾得到暫時的庇護,直到救援來到。

　　就建築設計方面,阿爾比主教座堂則十分令人驚豔。首先,深牆是二十世紀的水平橫隔板(diaphragm)概念前身,兩層薄牆之間留有寬大的空腔,在空腔裡每隔一段距離就立一面內牆,作為支撐使用。但在早期工程,例如阿爾比主教座堂,無法做到如此細緻,僅將戶外的設計移到室內,也就是大廳裡的飛扶壁。

　　這樣翻轉安排的缺點是,飛扶壁擋住了側邊的走道,也影響到射進中殿的光線。但從另一個角度來看,這樣的單一空間形成的龐大內室和高挑的牆面,在視覺上十分令人嘆為觀止。

　　這樣的設計並非前所未見的發明,之前就曾出現類似的室內飛扶壁,例如建於 1247 年、毀於十九世紀,位於法國土魯斯的科德利埃方濟會教堂(Franciscan church of the Cordeliers,1268 — 1305)就是使用此一設計。阿爾比主教座堂則在設計上更加精緻,看起來也更恢宏。

　　阿爾比的設計風格在十九世紀時蔚為風潮,不但有大量研究文獻,英國建築師也爭先恐後地仿效,最知名的像是 J.F. 本特利(J. F. Bentley)的西敏寺大主教堂、賈爾斯‧吉伯特‧史考特(Giles Gilbert Scott)的利物浦大主教堂、以及愛德華‧莫夫(Edward Maufe)的吉爾福德主教座堂(Guildford Cathedral)等,皆運用了這種內設飛扶壁的設計概念。

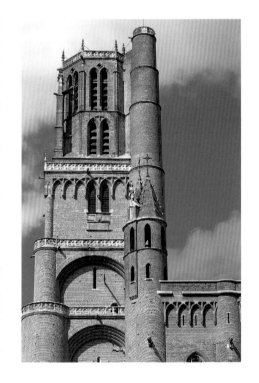

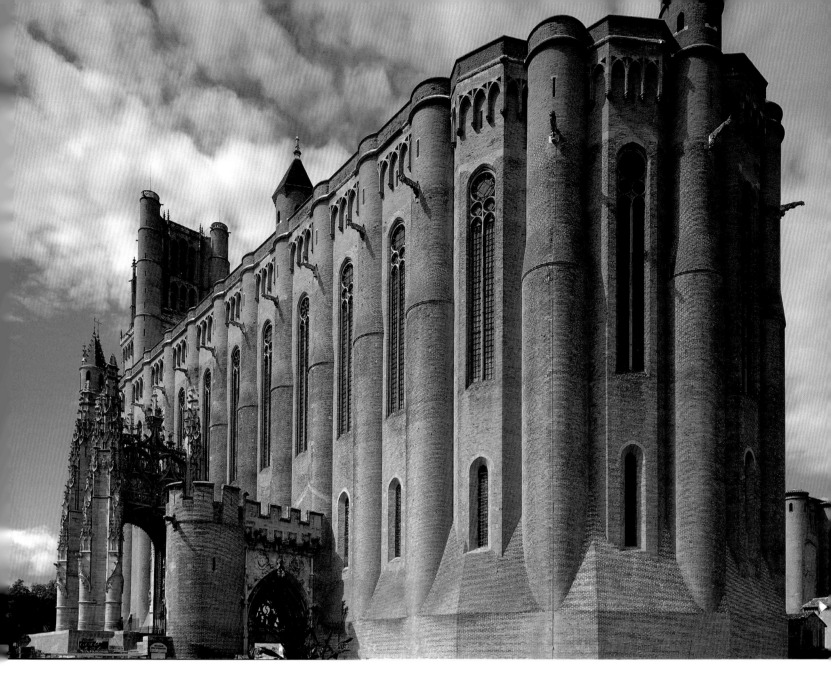

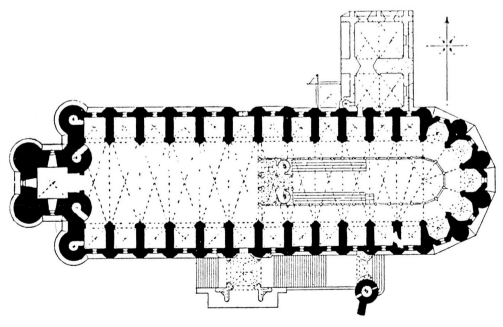

左圖
飛扶壁的內部平面圖，
其中有該扶壁如何支
撐拱頂的設計模型。

上圖
阿爾比主教座堂的東南
側（面向城市廣場）。

次頁
阿爾比主教座堂的南
側，該面對著門廊的
西側。

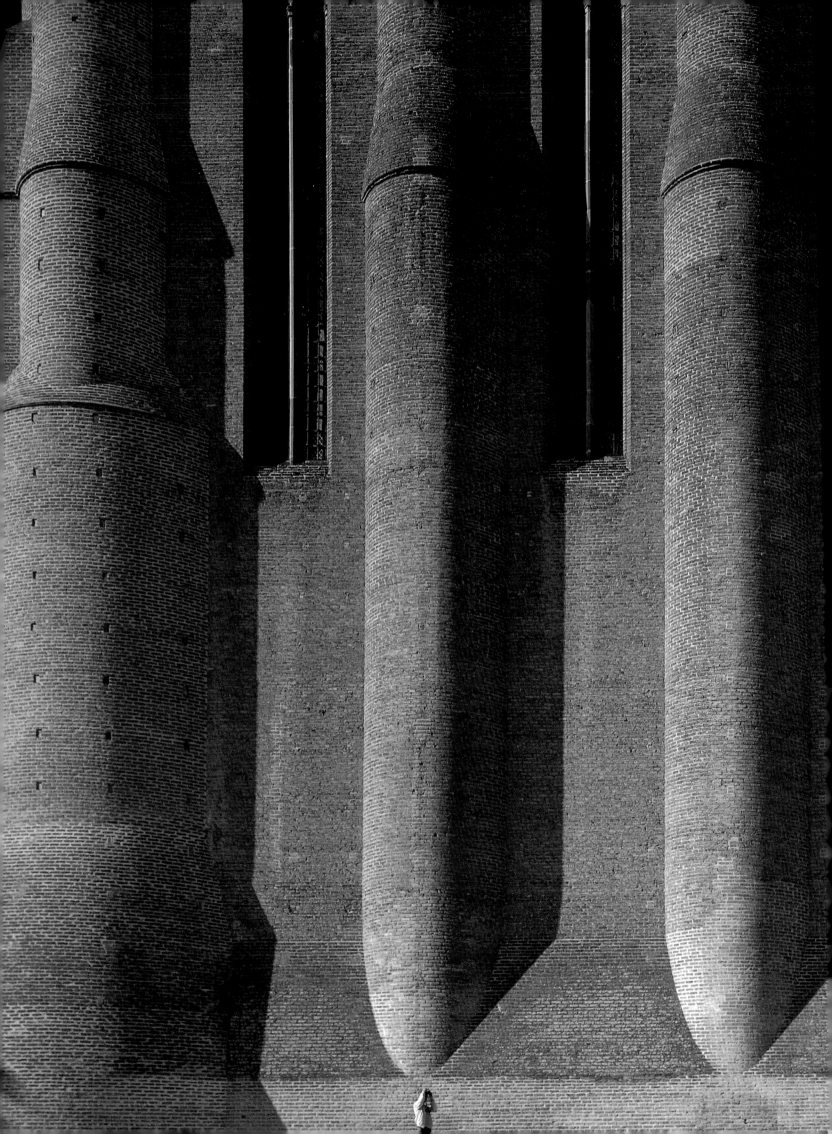

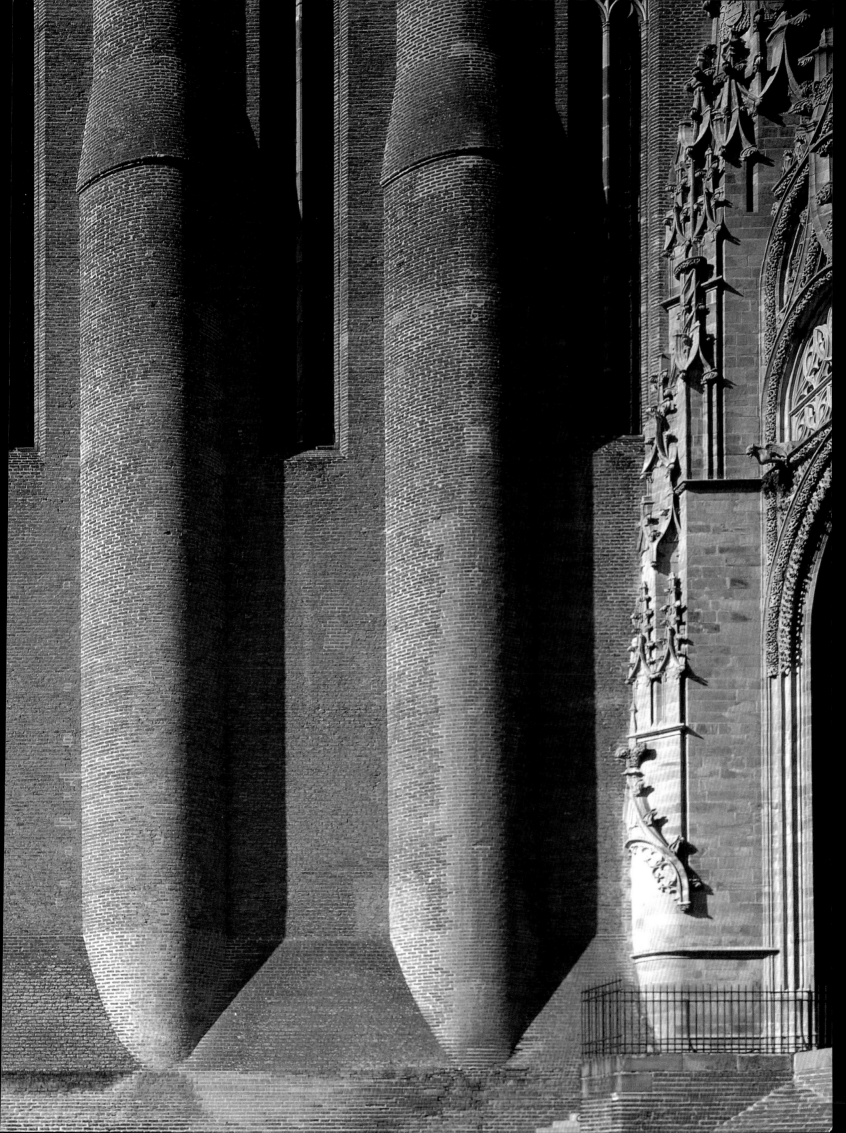

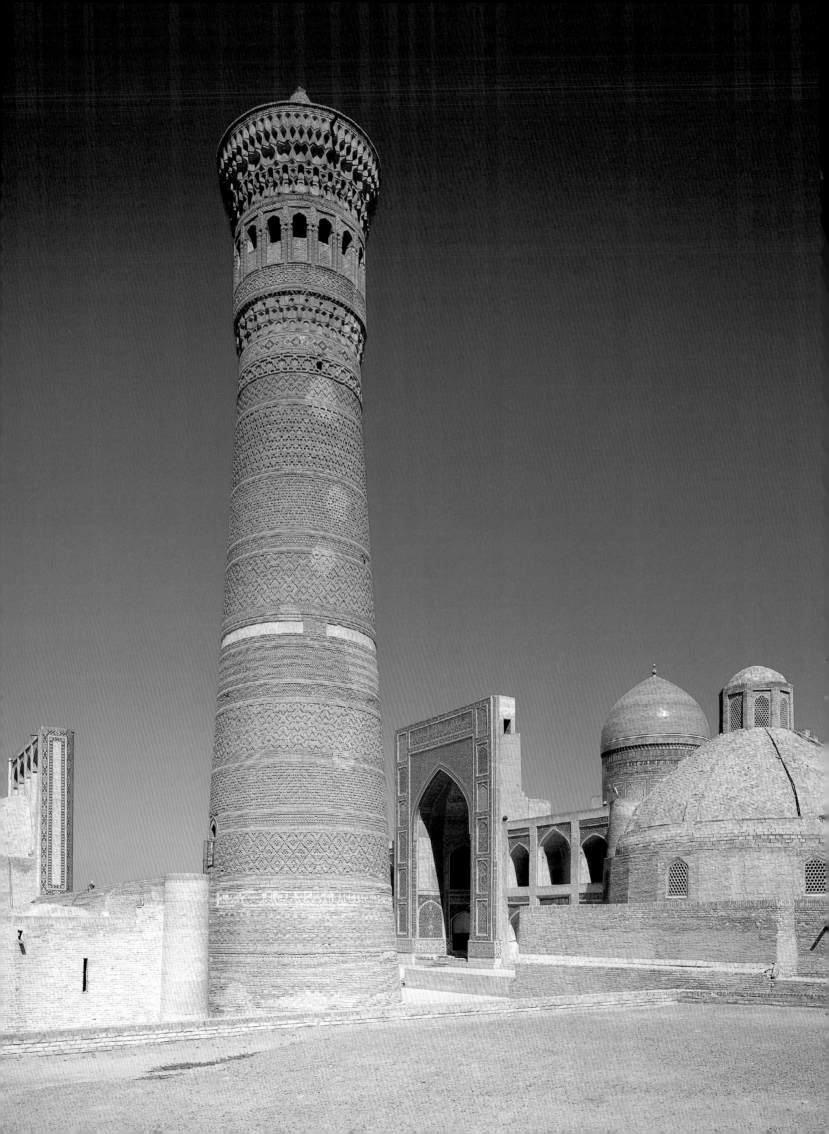

中古世紀

完美圖案：中東的伊斯蘭磚砌建築

中世紀的伊斯蘭國，正積極地往西班牙和印度地區擴展勢力範圍，伊斯蘭的磚砌建築也在這些地方埋下了影響，尤其在石材缺乏的地區。但是，追根究底，伊斯蘭建築的全盛地區仍在波斯帝國，即現今的伊朗國土和部分的伊拉克。

在 1000 — 1450 年間，波斯帝國前前後後由三大王國統治：塞爾柱王朝（Seljuk）、伊兒汗王朝（Il Khanid）、帖木兒王朝（Timurids）。

塞爾柱王朝，由在中亞草原上放牧的土耳其人所建，歷經大大小小戰役，在 1037 — 1157 年間建立一個游牧帝國。由於屬於同一氏族，塞爾柱人在 960 年時全體皈依伊斯蘭教，並將國家以第一個首領的名字來命名，即塞爾柱王國。帝國幅員廣闊，從土耳其開始，延伸至伊拉克、波斯、阿富汗、烏茲別克，一路到鹹海。

蒙古族的成吉思汗在 1220 年攻占塞爾柱王國，後來統治了整個亞洲大陸，從東邊的中國，到西邊的巴格達都是他的領土，而接下來的伊兒汗王朝即成吉思汗的子孫所建立。

伊兒汗王朝的統治時期是十三世紀到 1360 年，最後被另一個蒙古霸主帖木兒取代，帖木兒王朝是波斯王國的最後統治者，1506 年被昔班王朝（Shaybanids）消滅。

1000 — 1450 年之間，波斯面臨了各種大小戰役和朝代遞嬗，首都不斷變更，這影響了波斯的建築發展和概念。但是，在動盪的年代中，唯一不變的，是波斯人對磚材的執著和精湛的發明。

磚材尺寸

這個時期的一般住宅仍使用泥磚，燒製過的磚塊是用來蓋較為重要的建築。中東地區的傳統磚塊呈正方形，伊兒汗王朝時期，波斯使用的磚塊尺寸是 180 — 310 平方公釐（多數為 200 — 220 平方公釐）、40 — 70 公釐厚（多數為 45 — 50 公釐）。若看到尺寸上有明顯的差異，似乎是原料和製磚匠的關係，不是這個時期的特色。

其實，單就磚塊的大小，很難辨認出屬於哪個特定時期，甚至在同一棟建築物裡，還會用到不同尺寸的磚材。塞爾柱王朝時期使用的也是類似的磚塊，參雜少部分較小的磚材，約為正常尺寸的一半，做為裝飾用的磚塊，則會先以小刀或鋸子切割，再入窯烘燒定型。

當時，很少建築物會使用模製磚，即便有這種例子，通常那個模具也只用在建造某個特定的建築物。另外，回收使用坍塌建物的磚塊也十分常見。

帖木兒王朝用的磚塊比較大（一般為 240×270 平方公釐、40 — 70 公釐厚），這個時期也會製造特別的磚塊，製磚匠更常切割磚塊，以塑造出想要的形狀。此時另一種材質逐漸興起，取代了裝飾用磚，那就是瓦片（tile）。

砌磚技術

這時，用來黏著和固定磚塊的是一種石膏礦石砂漿（巴黎稱為石膏，波斯稱為 gach），原料是燃燒水化硫酸鈣（hydrated calcium sulphate），在小石窯裡燒製。

這種砂漿的問題和好處是一樣的，就是遇水容易凝固。如果砌磚匠不注意，很可能磚塊還沒砌好，砂漿就先凝固了。為了延後凝固速度，砂漿裡再摻入泥土、沙、小石塊和黏土。

石膏礦石砂漿的迅速凝固特性，很適合用來鋪砌建築物的托臂、圓拱、拱頂，因為建築師只需暫時固定磚塊，砂漿就能馬上凝固，不需另外搭建支撐的托架。

在塞爾柱王朝和伊兒汗王朝，磚塊有三種砌法：第一是橫縫和豎縫皆為 20 公釐的水平砌法；第二是羅馬風格，採橫縫 20 公釐、豎縫緊密的寬幅水平砌法；第三則是橫縫緊密、豎縫 20 — 60

對頁
烏茲別克首都布哈拉的大喚拜塔（Kalan minaret，1127），一開始是做為一般禱告清真寺來建造。

上圖和下圖
阿里塔（Ali minaret，十二世紀）位於伊朗伊斯法罕，十六世紀重建，這座 47 公尺高的塔身裝飾得十分華美。

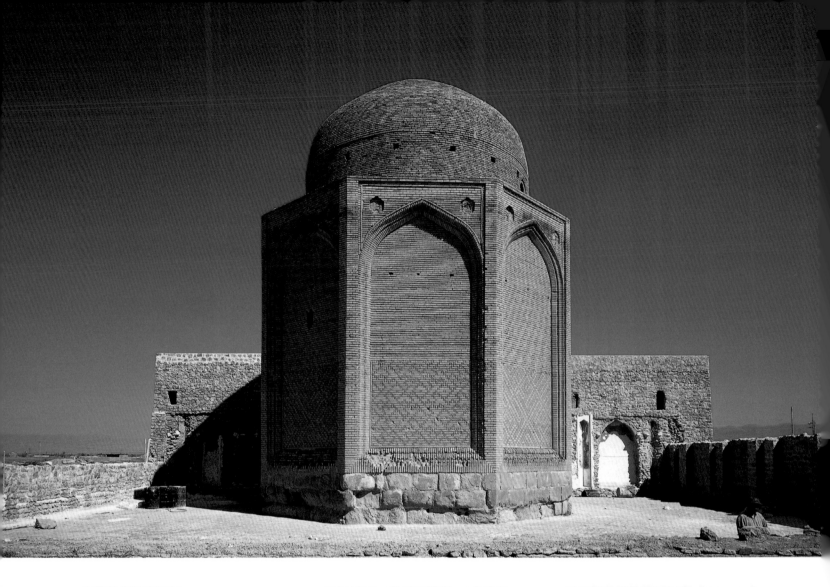

公釐的超寬幅砌法。

最後一種砌法裡，豎縫會放進一種特殊的磚尾塞（又稱 brick — end plugs），這種磚尾塞是用上釉、切割或模製的粗陶作成，但當地使用這種工法的並不多見，因此到帖木兒王朝時期就幾乎絕跡，回到了橫縫和豎縫皆為 20 公釐的水平砌法。

塞爾柱王朝和伊兒汗王朝時期對於灰縫的講究，連帶考慮到勾縫的形式。多數磚牆在鋪砌工程完工後，會以勾平縫做為最後收尾，也有看到往外凸出的山形縫，這種工法盛行於十八世紀的歐洲，還被取名為「便士打擊」（penny struck）勾縫法，因為砌磚匠就是用一便士將灰縫的上下緣壓進去。

在最後一章的薩曼王朝皇陵，我們會看到伊斯蘭砌磚匠如何展現功力，藉由切割磚塊，並運用獨特的鋪砌方法，呈現出精美且複雜的磚砌圖案。

這些技巧在這個時期持續發展，並運用在墓塔的建造工程，光是在十一世紀到十三世紀，在波斯帝國、中亞和阿富汗地區，就蓋了將近 70 座墓塔。

這些墓塔的建造原因不盡相同，但在建築學上，它們形成一個迷人的群體。這些墓塔的共同特色是磚飾的豐富性，烏茲別克首都布哈拉的大喚拜塔，其繁複裝飾的外觀最足以詮釋這項特色。

其中，最為精細的功夫是將整個可蘭經文雕在磚砌立面上，目前能夠找到最早的有這種文字花飾的建築物，是加茲尼王朝的馬蘇德三世（Masud III）建於十二世紀的陵墓。

另一個很好的例子是較晚期的完者拔都國王陵墓（1307 — 1313），位於伊朗北部蘇丹尼耶，在該建築物上的文字裝飾，不但採用浮雕且上釉彩，尤其上釉是這個時代的一大突破。

上釉

我們印象裡的伊斯蘭建築，都鋪著色彩亮麗的磁磚或瓦片。早在塞爾柱王朝時期，伊斯蘭就開始使用單色釉，複雜且多彩的伊斯蘭釉陶，則是從十四世紀盛行，這類建築有不少屹立至今，像是伊朗北部的蘇丹尼耶（Sultaniya）。

一般是在未經燒製的瓦片，撲上炭粉後，再上這類複雜的釉色，至於圖案則以錳靛色勾勒出輪廓，以區隔不同顏色。另一種方法則是在透明釉上繪製圖案，瓦坯會先入窯素燒，出窯冷卻一秒後，即可繪圖並上彩釉，再進窯燒烤第二次，這種上釉方法稱為釉上彩、馬約利卡（majolica）、caverda seca，波斯文則為 haft rangi（七種顏色）。這類圖案通常是畫在大塊且薄的平瓦上，以石膏漿砌合在磚砌工程上。

用上釉建材為表層創造裝飾性圖案，另一種方式是使用馬賽克。工匠精心地將各種單色瓦片裁切成一塊塊小方磚，再組合拼貼成複雜且多彩的圖案，這種鑲嵌工法在十四世紀末時開始應用於實際工程上。

比起使用瓦片，馬賽克鑲嵌的圖案效果更為一致，但背後的工藝技巧也要求更高更困難。就長期來看，可以預期地，體積較大、價格便宜的瓦片再次取得主流地位。

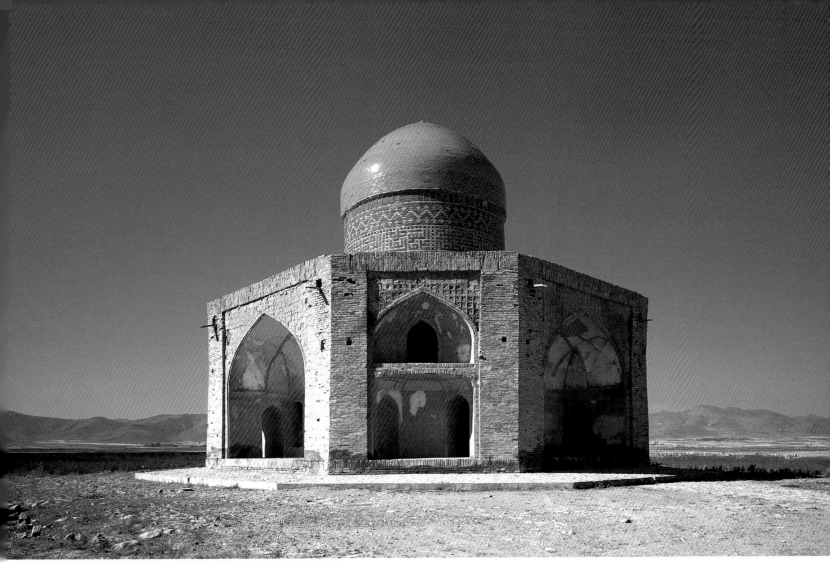

對頁
伊朗蘇丹尼耶的切萊比奧盧陵墓（Chelebi Oghlu，1353），這座小陵墓位於完者拔都國王陵墓附近，建造年代不可考。其磚砌工程特別精細，尤其是其間 200×200×50 公釐的磚尾塞。

上圖
伊朗蘇丹尼耶的小型陵墓，年代不可考。

右圖
烏茲別克布哈拉的先知約伯陵墓（Chashmeh Ayub Shrine，1379—80），錐形圓頂是這個時代的特色。

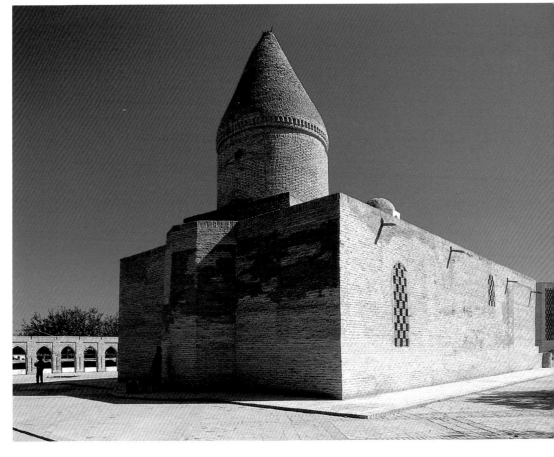

　　釉面磚通常用來建造圓頂或清真寺的尖塔，但是無論是釉面磚本身或使用再精巧的砌磚技巧，皆比不上磁磚拼貼圖案可以做得出的精細度或細緻掐絲。

　　波斯和中亞多數地區雖然以磚塊做為主要建材，但釉面磚的發明，並做為裝飾材料使用，才是此區的一大轉捩點。因此，釉面磚仍持續在建築結構擁有重要的地位，僅是隨著時間慢慢被其他裝飾建材所取代。

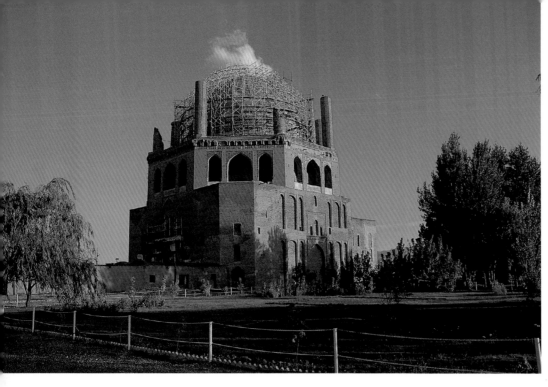

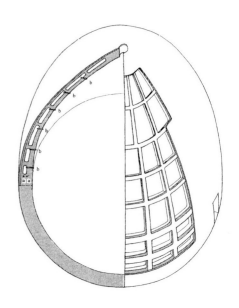

中古世紀

創新圓頂：完者拔都的陵墓

穆斯林年曆 705 年的第一天（西元 1306 年），蘇丹完者拔都國王（Sultan Muhammad Oljeitu Khudabanda）將波斯國首都遷至北部的蘇丹尼耶（Sultaniya，在波斯文裡指的是帝王）。

很快地，完者拔都在市中心為他自己建立起一座雄偉的皇家陵墓。建築物特色是頂端有著釉面磚砌成的圓頂，此一設計成了這個年代最重要的建築特色之一。

完者拔都（Oljeitu），伊兒汗王朝的第七任君主合贊（Ghazan Khan）的兄弟，23 歲繼承了波斯王的寶座。他年幼時曾受洗為基督徒，教名為尼可拉斯（Nicholas），但在妻子的影響下，皈

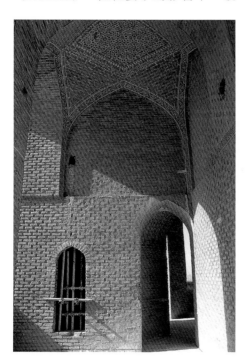

依了伊斯蘭教，取名為穆罕默德‧科達班達（Mohammad Khodabanda）。

完者拔都的改教是件大事，他自此積極推廣伊斯蘭教，對非穆斯林的人民科以不同的稅賦，並要求穿著特定的衣服等，但同時完者拔都本身對伊斯蘭教的概念也不斷調整，一開始是哈納菲法派（Hanafi），之後改成什葉派（Shia），最後成了遜尼派（Sunni），而一旦他改變信仰，就會改變居所的風格。

蘇丹尼耶一直是波斯帝國歷代君主打獵避暑之聖地，又稱為「老鷹的狩獵場」，波斯文為 Qunghurolong。據說，在此建造起一座城市是完者拔都父親的願望，但他不幸在實現之前就去世了。

我們知道的是，完者拔都是以蓋堡壘的方式來打造新都，以切割的石材築起圍繞的外牆，之後則蓋了醫院和大學。至於他的居所，則是一座塔樓式的皇宮，主屋外環繞著 12 座小樓，組成一個富麗堂皇的殿堂。皇宮工程開始不久，臣子貴族也爭先恐後地在附近建起居所。

最後，完者拔都開動了城市中最大的建築工程—他自己的圓拱陵墓。

陵墓結構

完者拔都國王的皇家陵墓，基本上是八角形建築，7 尺高的厚牆包圍著巨大的中央空間，上方頂著直徑 26 公尺的圓頂。亮藍釉色圓頂工程有兩大驚人突破，其一是雙層貝殼結構，再來是沒有使用骨架結構或模板來搭築。

其實，在此陵墓建造之前，雙層貝殼頂在波斯已有好幾百年歷史。最早的類似建築在伊朗，為建於十一世紀、擁有雙塔的卡拉幹塔群陵墓（Kharraqan），然而這些早期建築是將兩棟獨立建物交融在一起，和蘇丹尼耶的陵墓有很大差別。

上方左圖
伊朗蘇丹尼耶的完者拔都國王皇家陵墓（Mausoleum of Oljetu，1315 — 25）

上方右圖
皇家陵墓的圓頂剖面圖（經羅蘭‧麥史東同意，自其書中截取）。

左圖
圍繞陵墓的二樓長廊

對頁
伊朗蘇丹尼耶的完者拔都國王皇家陵墓，一棟十分巨大且呈八角形的建物，直徑約為 38 公尺，主建物是 15×20 公尺高的大廳，加上一個 50 公尺高的圓頂。

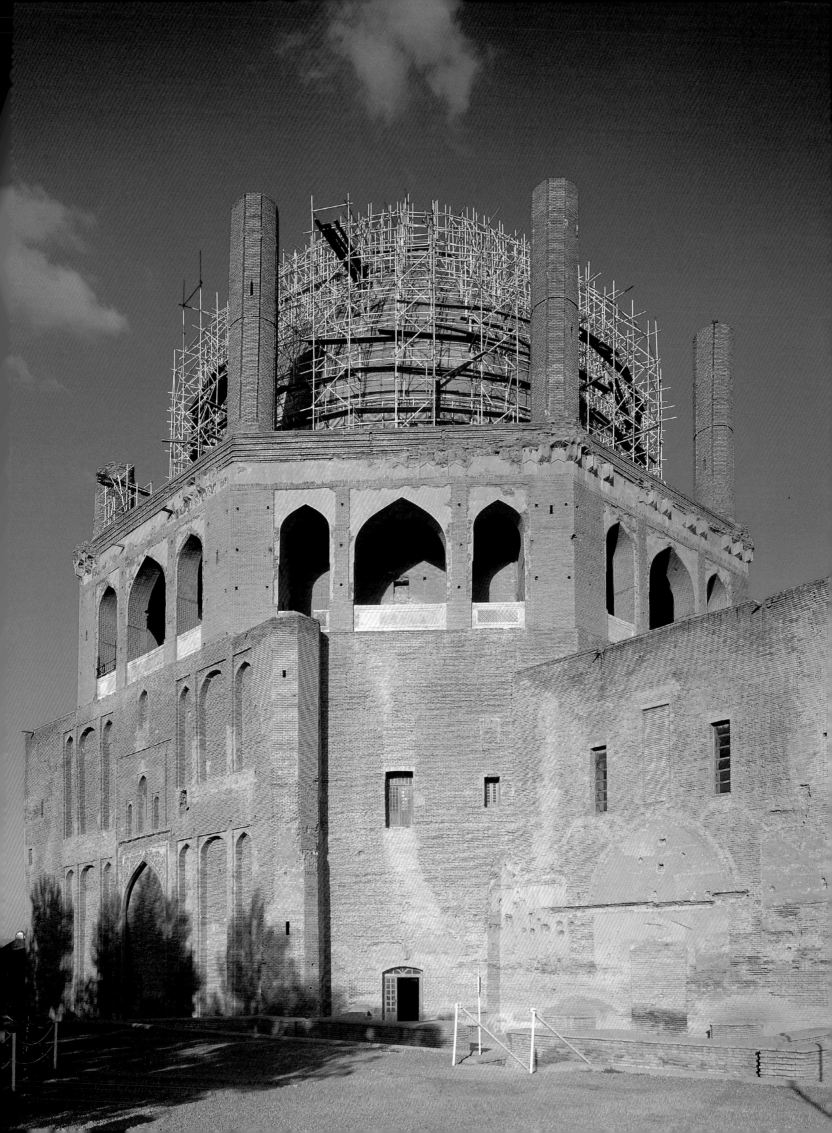

據稱這些建築的靈感，是來自先前的木造雙圓頂，像是位於伊斯蘭教聖地，耶路撒冷的岩石圓頂（Dome of the Rock），或敘利亞首都大馬士革的奧米亞大清真寺（Great Mosque of Damascus），就是有名的例子。

其實以木材而言，使用雙貝殼圓頂是合理的，在內外層之間可以架起結構骨架，一則支撐內層做為屋頂，其次也

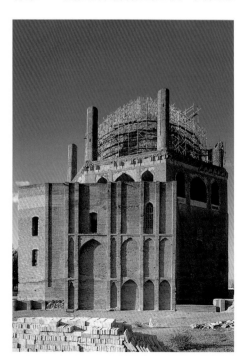

能強化外層阻擋強風，因此在文藝復興時期的西歐漸為流行。

在風雨不大的中亞地區，伊斯蘭打造雙圓頂的目的則是美學導向，沒有實質功能，因此體積都不大，並使用石膏砂漿砌合，這讓圓頂即便沒有支撐模板，也能順利搭建。

完者拔都國王的皇家陵墓不但規模龐大，且與上述的伊斯蘭早期圓頂建築在結構上完全不同，該陵墓的兩個磚砌圓頂之間，以一系列肋架緊緊密合串連，肋架可以將內外層圓頂的重量直接轉移到牆上。

為了避免使用模板，磚層皆採緊密的水平順磚砌法，而非往圓頂中心傾斜。陵墓內部使用的木材鷹架，則架在內嵌在下方磚牆的白楊圓柱上。如此一來，砌磚匠就可以在圓頂裡工作，站在懸臂平台上砌磚。

這些嵌在磚牆裡的圓柱，待工程完工後，工匠會將圓柱鋸斷至與牆面齊平，在磚牆露出的切面再貼上瓦片遮蓋。此外，在圓頂基座的磚牆內，則用白楊木搭築出雙層環形結構，做為桶箍拉住圓頂底部產生的輻射張力和自然往下的力量。

之後，伊斯蘭的圓頂變得更像球型，並在兩個圓頂之間則使用木材支架，以加強支撐外部圓頂。這座陵墓代表的是伊斯蘭圓頂發展上的獨特階段，簡單來說，就是結合兩層外，當做單一結構使用。

這種結構形態因為非常有用，雖然不確定文藝復興時期的建築師是否認識或受到皇家陵墓的影響，但他們的確使用這種方法來搭蓋更大型的圓頂，至於與伊斯蘭之間的連結則留待討論。

磚砌建築

國王陵墓和周邊城市的興建工程，所需的磚塊數量十分龐大，但目前並未發現任何磚窯的遺跡。此區產出的磚塊大小是正方形（200 — 210×200 — 210×50 公釐），或是半長方形（200 — 210×100 — 105×50 公釐），使用石膏砂漿，採灰縫 10 公釐的錯縫順磚砌法。

從內嵌在陵墓牆裡的階梯，可以通往上方的廊道，可以繞行整棟建築的外部。這裡使用的長方形釉面磚，與鋪砌圓頂的磚材相似，至今仍有部分殘留。

廊道的內牆是使用磚尾塞的傑出範例，一方面，牆面是以較傳統方式砌成，另一方面，整面牆皆塗抹上石膏，且小心地在磚層之間畫出凹線，以模仿磚尾塞的方式來區隔。

其中，廊道有些拱頂採用裝飾用磚，但大多數是用石膏做複雜的裝飾。整體而言，廊道讓我們看到磚材是如何與不同建材整合。

有些地方會用木材來支撐穹隅（pendentive）和其它裝飾用的磚砌結構，這些木材也會塗上彩色的石膏，或更進一步地用瓦片裝飾。至於其他裝飾建材，像是釉面磚除了裝飾作用，其實也有結構上的功能。但對建築師而言，最重要的是最後外觀和整體的一致性，要怎麼達到的手段和方法反而不重要。

城市沒落

到了 1313 年，蘇丹尼耶大城幾乎接近完工，當年來到此處工作的上千名工匠師傅，也是城市當年的主要住戶，開始陸續離開返回家鄉。完者拔都國王所選的這個地點，此時才一一顯露出缺點。

就一座城市來講，蘇丹尼耶選了個很奇怪的地點，因為幾乎沒有任何防禦上的優勢，甚至遠離貿易來往的路徑，這些原有可能為它帶來繁榮的生意。

因此，當 36 歲的完者拔都在 1316 年過世後，大不里士（Tabriz）再次成為波斯帝國的首都，蘇丹尼耶則迅速沒落，僅僅在 100 年間，居民就放棄了該市大部分地區，到了 17 世紀末，該地除了廢墟並無其他。

汗國也隨之沒落，他們原本是群十分自豪強悍的蒙古戰士，但安逸豪奢的生活讓他們溫馴軟化。伊兒汗王朝最後一位蘇丹阿卜·撒·因（Abu Said），去世於 1335 年，據說是在後宮嬪妃鬥爭下給毒死。於是，新的部落崛起，取代伊兒汗國成為波斯帝國的統治者—帖木兒王朝。

然而，伊兒汗王朝留下的建築成就是不可抹滅的，上千名從蘇丹尼耶返回故鄉的工匠，也將當地建立起的裝飾技法和風格帶回家，而這座偉大陵墓至今仍吸引著世界各地的旅客前來造訪。

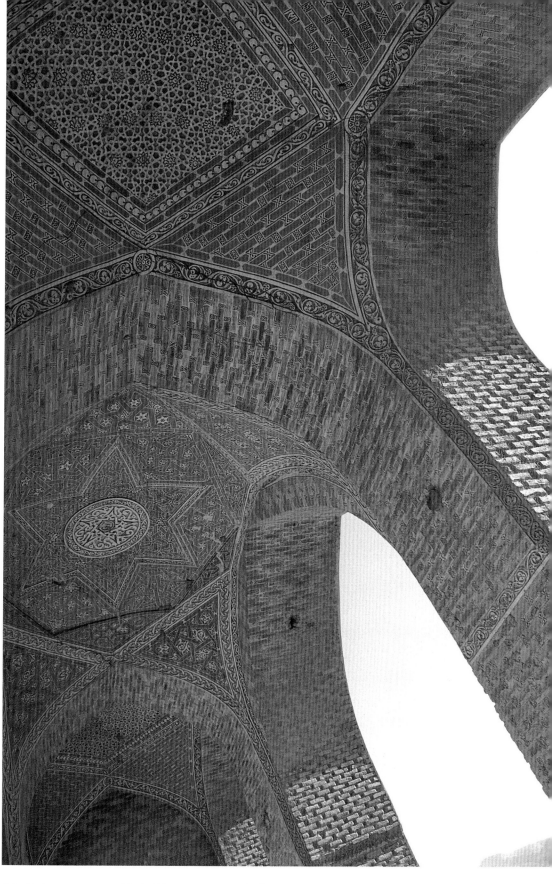

對頁上圖
蘇丹尼耶的完者拔都國王皇家陵墓，二樓是一座長廊，可以看到磚尾塞的設計，有些用真正的磚，有些則以塞進石膏代替。圖為二樓長廊特寫。

對頁下圖
蘇丹尼耶的完者拔都國王皇家陵墓一側的大廳

上圖
蘇丹尼耶的完者拔都國王陵墓二樓天花板拱頂，美輪美奐的磚砌圖案據說是參考某本書，暗示著當時的砌磚匠是先在紙上構圖再進行砌磚。

第 四 章

現代世界的誕生 西元 1000 年～ 1450 年

世界在 1450 — 1650 年之間，面臨著前所未有的變化。中國早在十一世紀就開始
使用的活字版印刷術，首次在西方世界出現，將書籍從原本只有少數人買得起的珍
貴物件，變成人人都付得起的大批製造商品；宗教革命將歐洲教會分成兩邊，一邊
是天主教，另一邊是基督教；從義大利發起的文藝復興風潮，掀起藝術與學術的歷
史復興運動，傳遍整個歐洲。
這股風潮也激發了人們對知識的探索慾望，促進現代科學的興起，發現地球其實是
繞著太陽轉的，而非反其道而行。歐洲人也在未知的帶領下，來到美洲大陸，建立
第一個殖民地。

　　本章前五節將著眼於義大利的文藝
復興時期發展，這個時期的義大利仍由
多個城邦所組成，各自維持著競爭和仇
視的關係。雖然政治上波濤洶湧，藝
術、學術、文學等領域卻是蓬勃發展，
貴族皇室爭相贊助支持，將這些成就當
成是政經文化地位的最高象徵。

　　在建築界，這樣的贊助文化推動了
多棟建築物的興建，連著帶旺整個製磚
產業，也讓各個城市開始制定相關法規
來限制製磚方法。文藝復興時期的製磚
業，改變最大的是工匠的養成和組織。

　　中古世紀的歐洲，建築物通常交由
委員會或業主規畫，再交由老師傅帶領
工人建造，這是長久以來建立起的流
程。然而，新的時代有了新的一套建築
規範和工作流程。最重要的是，建築此
時被視為藝術的展演，藝術家在文藝復
興時期的地位也大幅提升。義大利建築
師菲利波 · 布魯內萊斯基就是這個時
期塑造出的英雄。

　　布魯內萊斯基原本是金工匠，因為
承接佛羅倫斯的聖喬凡尼洗禮堂大門工
程，一躍變成建築界的新星，雖然最後
是由雕刻家羅倫佐 · 吉貝爾蒂
（Lorenzo Ghiberti）完成作品。

　　布魯內萊斯基身為一名藝術家及學
者，而非職業工匠，他研究羅馬帝國的
衰落歷史，並出版相關文章，因此，嚴
格說來，他是專業的建築諮詢師，而不
是名帶領團隊的工頭，這樣的專業分工

在這個時期是很重要的發展。

　　如此一來，由於有藝術家或資深工
匠轉行建築師的情形，代表這些建築師
未歷經義務性的學徒制訓練，這個改變
是對中古歐洲傳統的一大突破。布魯內
萊斯基用許多圖畫和模型來訓練他的工
匠，而他對建築的知識來自對古典建築
的涉獵及他畫圖的能力。

　　事實上，在文藝復興時期的建築
師，比中古時期的建築師對成品掌握更
多的資源和權力，這時期的工匠需要聽
從指示，根據設計圖和預算打造建築
物。這樣的分野說明了一件事：這時期
最重要的分工是，負責設計的人及負責
建造的人。當有重要決定要做時，考量
的點就會包含了藝術層面和實務層面。

　　這時期的建築工程必須同時符合古
典風格和巴洛克風格，因此促成這個時
期最重要的粗陶發明。義大利工匠此時
發展出較為精密的製磚技術，而且比上
個時期更容易流動與遷徙各地。

　　本章的重點從義大利出發，擴及歐
洲北部。首先是英國，1450 年至 1650
年是此地磚塊發展的萌芽期，這裡的磚
塊製造的技術進展十分緩慢，且一開始
僅存在英國東部。

　　英國的磚塊製造起步較晚，不難想
像，是因為英國與歐洲大陸之間隔著英
吉利海峽，因此當某種製磚技術或風格
開始在英國流行時，在歐洲大陸可能已
是過氣的風潮或是根本未曾見過的獨特

時尚。例如，英國的磚砌菱形花紋起步
很晚，但這和他們發明的華麗煙囪一
般，在歐洲都算是另類建築風格。最有
趣的是，粗陶在英國的短暫出現，幾乎
就跟它的沒落一樣讓人措手不及。

　　本章接著會談論俄羅斯的磚砌歷
史，磚塊在中古世紀早期出現在俄羅
斯，並且發展出十分特別的裝飾風格，
並在十六世紀和十七世紀蓬勃發展，知
名的例子有科羅緬斯克市的耶穌升天教
堂和莫斯科的聖瓦西里大教堂。

　　伊斯蘭勢力在十四世紀和十五世紀
逐步從伊比利亞半島退出，最後結束在
格拉納達在 1492 年落入西班牙帝國卡
斯提亞（Castile）手中之時。但在歐洲
的另一邊，鄂圖曼土耳其人在十七世紀
末期攻占康士坦丁堡，勢力範圍遠至非
洲北部。

　　留在東邊的帖木兒王朝，此時分裂
成三部分：中亞的昔班王朝統治下的烏
茲 別 克 王 國（Shaybanid Uzbek
Empire），波斯的薩法維王朝（Safavid
Empire），及印度的蒙兀兒帝國
（Moghul Empire）。

　　其中，穆罕默德 · 昔班尼
（Muhammed Shaybani Khan，1500 —
1510）帶領的烏茲別克王國，統治了大
片領土，含括了哈薩克、烏茲別克、阿
富汗等地。在開明的昔班王朝治理下，
特別是阿卜杜拉汗二世（Abdullah Khan
II）在位期間，布哈拉成為中亞地區的

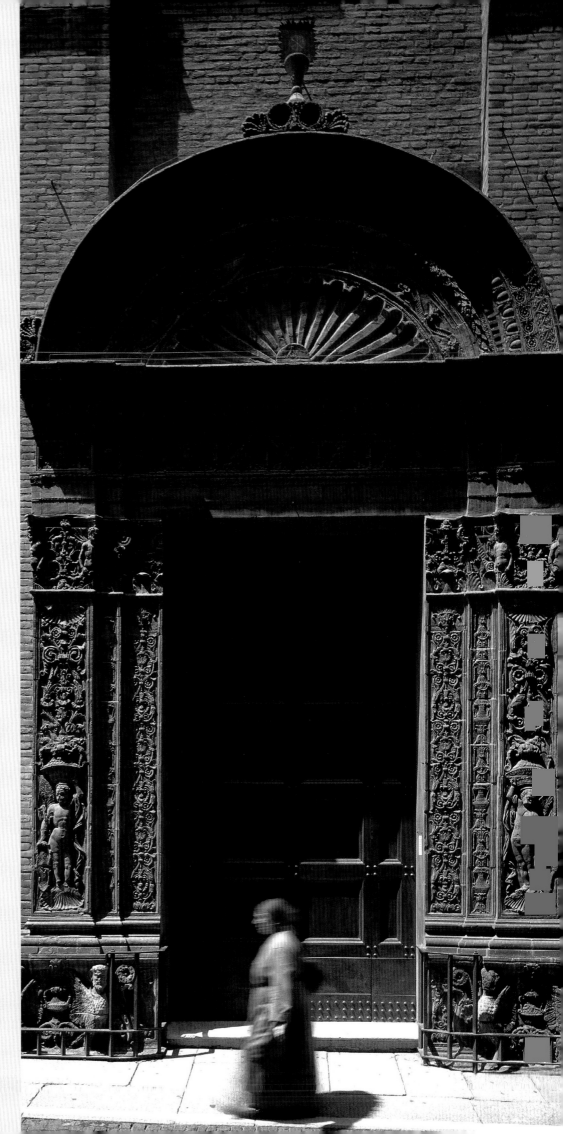

貿易商業中心。

　　薩法維王朝則在偉大的阿拔斯（Shah Abbas the Great，1587 — 1629）領導下，將首都遷至伊斯法罕，重建了市區的大拱廊、橋梁、皇宮、清真寺、市集等。本章的最後兩節將介紹布哈拉和伊斯法罕，追溯這兩座城市的建築發展，以及使用磚塊的不同方式。

　　最後，本章以探討中國建築做為結尾。1368 年至 1398 年間，和尚皇帝朱元璋發起民變，將蒙古人趕出北京，推翻元朝，創建明朝（1368 — 1644），並將首都遷到南京（後因防禦需求，1421 年將首都遷回北京）。

　　明朝打造不少新建築，但工程最浩大的還是修築萬里長城，目的在於防止北方蒙古人的再度入侵。在之前，長城僅是土堆的城牆，明代修建的部分則是比較堅固的堡壘，甚至完好無缺地保留至今日，主要原因就在於這個新建部分是以磚塊和石頭蓋成，這次修建也成了中國歷史上最大的建築計畫之一。

右圖
波隆那聖體堂的大門
（Monastery of Corpus
Domini，Bologna，
1477 — 80）

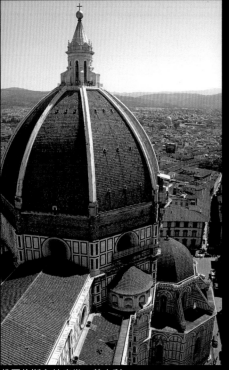

佛羅倫斯主教座堂，義大利　　　　三一教堂，俄羅斯奧斯坦基諾區　　　　聖賈科莫，義大利波隆那

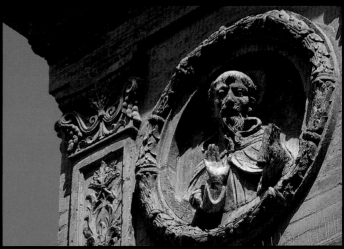

三十三孔橋，伊朗伊斯法罕　　　　聖靈堂，義大利波隆那

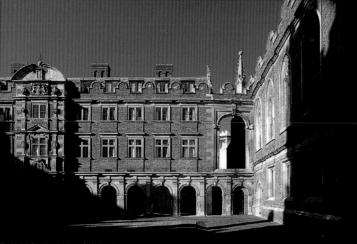
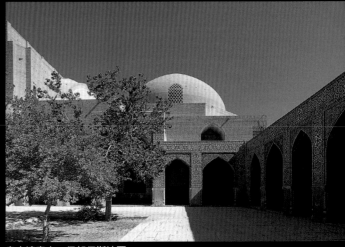

聖約翰學院，英國劍橋大學　　　　皇家清真寺，伊朗伊斯法罕

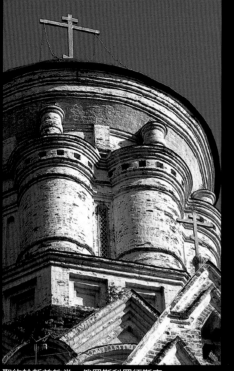

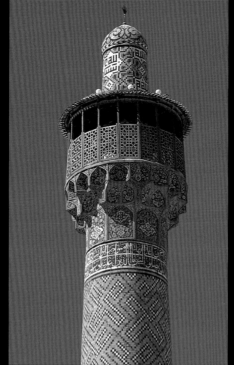

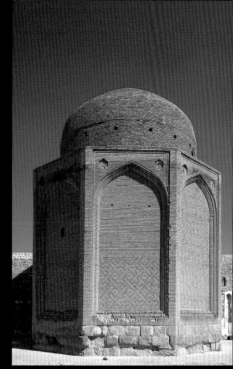

聖約翰斬首教堂，俄羅斯科羅緬斯克

伊瑪目清真寺，伊朗伊斯法罕

萬里長城司馬台段，中國

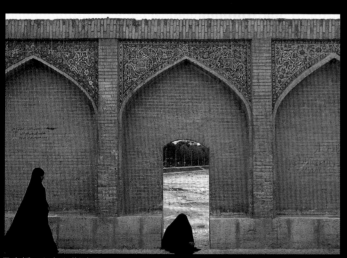

貝寧橋，伊朗伊斯法罕

馬尼磚塔，英國

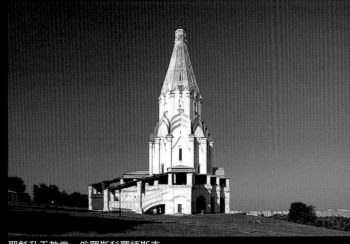

聖約翰學院，英國劍橋大學

耶穌升天教堂，俄羅斯科羅緬斯克

現代世界的誕生
布魯內萊斯基的圓頂設計

佛羅倫斯的百花聖母大教堂（Cattedrale di Santa Maria del Fiore）是義大利文藝復興時期最偉大的建築之一，不僅在義大利的建築工程和設計上有所突破，更是整個歐洲的表率。

另外，有關該教堂的建築花絮，例如在眾多建築師競逐爭取之中，如何成為菲利波 ‧ 布魯內萊斯基（Filippo Brunelleschi）囊中之物，是建築界津津樂道的話題。

在佛羅倫斯建造一座新的主教座堂，這個想法始於 1294 年，他們從打造一座長形中殿開始，一路蓋到與聖喬凡尼洗禮堂（Baptistery of San Giovanni）結構類似的大座八角形空間，到了 1400 年，當時負責設計的中央建築委員會面對的是一座前所未有的大型圓頂設計，這讓他們感到十分頭痛。

布魯內萊斯基在競賽中勝出的主因，在於他是所有人當中唯一提出，如何可以在不需支架模板的協助下，打造如此大規模的圓頂。上章提及，波斯當時可以不用模板來架構出大型的圓頂，且這個方法已經存在好幾個世紀。

然而，波斯的砌磚匠是使用快速凝固的石膏砂漿黏合固定，圓頂規模也小上許多。而佛羅倫斯的主教座堂是自美索不達米亞的泰西封（Ctesiphon）以來最大的圓頂，且比任何一座伊斯蘭建築還要宏偉，不但無法使用不防水的石膏砂漿，佛羅倫斯建築使用的石灰石砂漿，必須花費數月、甚至一年，才能變

發，他沿著圓頂基座水平嵌入多條木造的張力鍊圈，這些鍊圈可以抵銷圓頂底部往外鬆垮的慣性力，擔負著與環向應力（hoop stresses）取得平衡的重要角色，以維持整座圓頂不變形，這是單靠下方支撐的石頭或磚材無法處理的。

第三，也是我們最感興趣且確定是布魯內萊斯基的原創，就是他如何使用磚塊來建造這個教堂，雖然是他首次嘗試，就佛羅倫斯當地建築來看，他選用磚塊來建造一事是合情合理的。

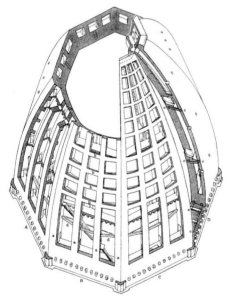

上方左圖
羅西（Rossi）發明的人字形砌磚法（herringbone），可以緊密鋪砌磚塊，預防磚塊鬆脫掉落。

上方右圖
圓頂的等比縮小模型，由羅蘭德 ‧ 梅斯頓（Rowland Mainstone）重製，可以看到結構用的肋架。

硬固定。

布魯內萊斯基的解決之道聰明絕頂，首先，他將圓頂畫成內外雙殼，不清楚他是否從波斯得到此一靈感。歐洲南部和波斯之間的貿易往來，在中古世紀晚期已經相當密切，因此不能排除相關知識可能已傳入義大利，但是找不到直接證據足以證實此一猜測。

其二，或許也受到波斯建築的啟

其一，當地產量豐富；再來，它比石頭輕量，也比較容易塑形。雖然說大塊石材便於雕刻，花費時間較少，但與磚材相比，石材比較難抬起並堆砌成上方的圓頂，磚塊體積小上許多，且更容易製造生產。

布魯內萊斯基還必須找到新的砌磚方式，讓磚塊可以像大拱頂的拱心石一樣緊密嵌合成一體。隨著圓頂一路往上

疊砌，磚層也逐漸往內傾斜，因此他得在石灰砂漿乾燥前找到一個方法，去阻止磚塊（也是為了砌磚匠）沿著圓頂內側滑落，且能預防磚砌工程的頂層崩塌，還能往上再疊砌下一層。

布魯內萊斯基的秘訣是每隔固定幾個順磚就穿插砌入直立磚塊，磚塊一層層疊砌之後，這些立磚就可以組成直立牆，將磚層分隔成一區一區，且愈往圓

頂中心，區塊就愈小。受限於區塊空間，每一區的磚層都砌成錐狀，磚塊彼此自然會卡住定位，後方磚塊的重量更將磚與磚之間卡得更緊實。

工匠鋪砌至圓頂上方時，當然還是必須使用某種鷹架支撐，讓他們能夠在圓頂內部工作。百花聖母大教堂於 1446 年完工，遊客若沿著圓頂爬上去，可以欣賞內部結構上的這些精巧磚砌工程。

上圖
佛羅倫斯的主教座堂迄今仍矗立在該市，是當地最高地標之一。

現代世界的誕生
文藝復興時期義大利的製磚業

1480 年代，布魯內萊斯基的傳記作家馬內蒂（Manetti）在書中寫道，這位建築師
會一塊塊檢視他用來建造佛羅倫斯大教堂的磚材。這種描述當然是太過誇張，要建
築師親自檢視幾百萬塊磚，就實務上來講，是無法負荷的一件事。

根據現存的文獻，即義大利的中央建築委員會和當地磚廠的合約，在 1421 年之前，
委員會經手至少 4 家當地磚廠，每家必須提供 200,000 至 1 百萬塊磚。

當時的義大利，每個月都有成千上萬塊的磚材需求。根據當時文獻，文藝復興時期
的義大利製磚產業是相當欣欣向榮。

磚塊製造在文藝復興時期是個廣泛
研究的話題，並被視為非常成熟的經濟
活動。關於此一主題，最好的資料來源
是皮耶羅・帕尼（Piero Pagni）的報告。
他是當時的專家顧問之一，針對窯廠抱
怨法規制定的磚材價格太低一事，被要
求提出建議。

不過，帕尼的估算可能太過樂觀，
義大利的磚窯所使用的燃料，並不是羅
馬窯使用的木材，此外，窯燒需要時間
來堆磚、起火、冷卻、卸磚，且燒製時
程通常只在 4 至 9 月。

在英國，永久窯或連續窯比較不
常見，早期的製磚匠需要不斷移動，

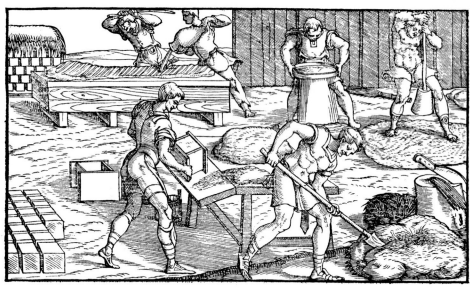

帕尼檢視了兩個磚窯，其中一個每
次產量是 10,000 塊，另一個是 17,000 塊。
他評估這樣的磚窯大概每年燒製 16 次
（大約每三周燒磚一次），推算出這兩
座窯的年產量各是 160,000 塊磚和
272,000 塊磚。

他進一步計算出廠長約可以獲利 80
至 150 杜卡特幣（ducat，流通於中古
世紀後期至二十世紀的歐洲）。根據
佛羅倫斯 1325 年制定的條款，這兩個
磚窯還可以兼著生產石灰（有更多獲
利），歐洲其他地區則是在較小且不
同的窯灶燒製。

因此設立野燒窯比較合理，僅有少數
幾座城市，像赫爾市（Hull），城中的
建築物大都由磚塊砌成，因此城內就
有好幾座磚窯。

在佛羅倫斯和義大利其他城市，磚
窯的土地通常是廠長所有，或者是向人
租賃，以年租或分潤方式繳納租金。早
期沒有為某個特別建案而建造磚窯的需
求，主要是市場已有足夠的磚塊供應
量，即便是要蓋一座圓頂這樣的大型工
程。然而，為了某個工程建案，打造一
個磚窯的事，對顧客來說是有利的。

在佛羅倫斯，尤其在十五世紀，城

市的公共事務所基於保障公共利益，提
升人民的福利，會對磚窯加以控管和限
制，例如要求所有磚廠備有磚塊模具，
模具外要壓上公共事務所的印花章，才
算認證成功。

磚模一般來說會比實際出產的磚材
大，因為磚坯會在乾燥和窯烤等階段縮
水變小，收縮比例和模具大小必須經過
精算，磚塊當時有三種大小：一般
（mattone，290×126×73 公釐）、雙
層（mezzana，290×145×51 公釐）、
1/4 型（quadruccio，290×102×73 公
釐）。

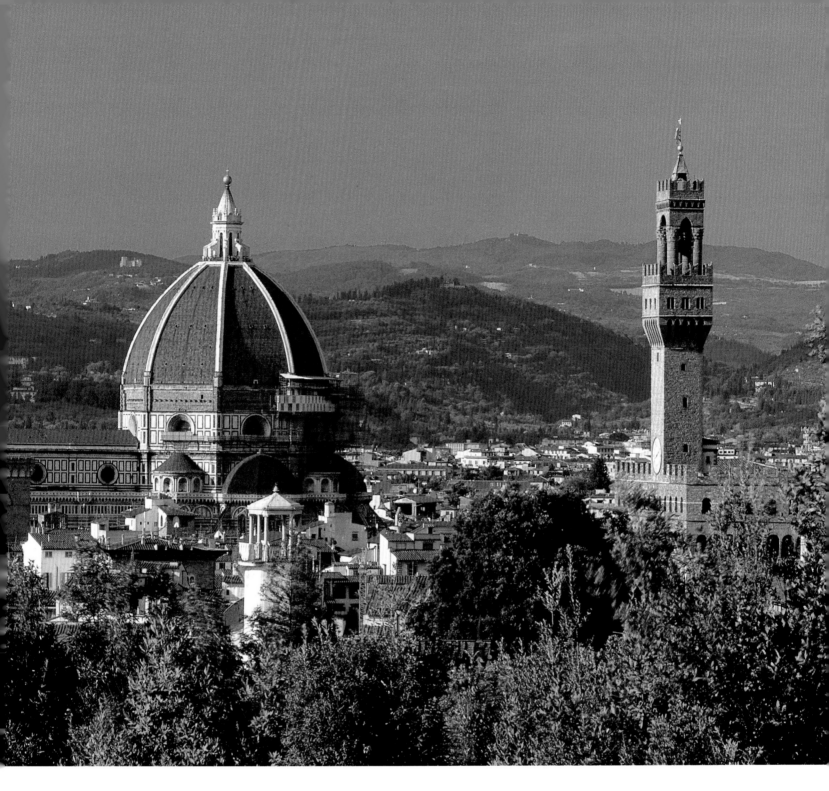

查核人員由同業公會的職員擔任，磚窯人員必須定期記錄產出、價格、業務等，並在窯燒日至少4天前通知同業公會來做抽查。磚塊的公定價位是由中央委員會來決定，他們也規定磚窯負責人不得在佛羅倫斯市中心的十英哩之內經營第二家磚窯。

然而，這些規範多多少少對消費者是不利的，並對業者限制良多，尤其是其他商品陸續漲價的情況下，佛羅倫斯製磚業者因此團結起來，要求同業公會進行同業評測，於是有了帕尼的這一份報告。

或許由於製磚業者必須持續做這些複雜的紀錄，他們當中許多人比其他手工業更有經商頭腦和文書技巧，有些還進了地方政府，擔任資深職位。

不諱言地說，製磚業不是份輕鬆的工作，涉及的工序既多且繁複，文藝復興時期的阿洛托（Piovanni Arlotto）甚至戲謔道，製磚師傅大概是當時最衛生的職業，因為他們是唯一在上廁所前洗手的工匠，在手上沾滿黏土原料的情況下也是事實，但這個工作的回報相當驚人。

對頁

魯斯科尼（G. Ruscani）的《談建築（Della Architettura，1590）》描述的製磚過程。師傅先將泥土混合草稈，再置入模具，背景可見工匠正準備黏土，用篩子過濾石頭。

上圖

自文藝復興時期以來，大教堂一直是當地天際線的焦點。

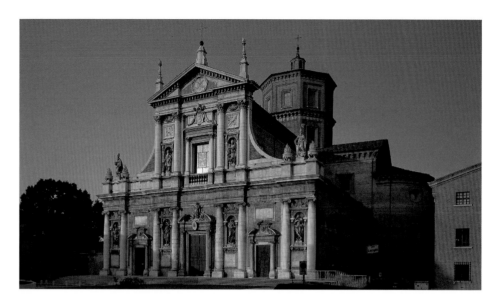

左方

波多的聖瑪麗亞大教堂（Basilica of Santa Maria，1533—1606），是拉文納地區的一座重要教堂，主建物以磚塊砌成，立面以石頭和磚砌裝飾。

對頁

建於十六世紀的聖雷多聖母堂（S. Maria di Loreto），設計師是小安東尼・奧桑加羅（Antonio Sangallo the Younger），其圓頂鼓座下的壁柱以磚塊疊砌，但是塗上白色，看起來像是石材。

現代世界的誕生

文藝復興時期建築的磚砌工程和石造工程

若是參照一般文獻對文藝復興建築的描述，我們會以為當時大部分的建築是用石材建成，磚塊僅是次要建材。事實上，磚塊是當時最重要的建材之一。
此外，一般建築史通常只著眼於幾位大師的作品，或強調建物的外型和設計。倘若我們跳出這個框架，看看其他建築師的作品，文藝復興時期的建築面貌就會大相逕庭了。

佛羅倫斯被視為義大利文藝復興運動的搖籃，正好可以做為評論當時建築界在磚塊與石頭之間的衡量和取捨的最佳場域。在一般的建築史中，佛羅倫斯在文藝復興時期的建築幾乎清一色採用石材，或至少外觀看來是石砌建築。

事實上，若就採用的建材使用量來看，磚塊遠比石頭多上許多。例如，布魯內萊斯基就用成千塊磚塊打造出名留青史的百花聖母大教堂，他較不知名的另一個作品—孤兒院（Ospedale degli Innocenti）也是以磚塊砌成，只是外觀上了一層漆，並以石材、粗陶等做為裝飾。

不只布魯內萊斯基如此設計，許多文藝復興時期的建築物也採用這種裝飾方法，在外觀塗抹灰泥或油漆，來遮蔽草率鋪成的磚塊內牆，然後再用石材裝飾窗戶和大門。

雖然有些建築會以小圓石砌做牆面，但是磚塊便宜許多，也比較容易搬動和固定。因此，許多文藝復興時期的義大利建築師，像是安卓・帕拉底歐（Andrea Palladio），他建造的許多別墅就是以磚塊為底、石頭或粗陶為表。

有關這時期的建築歷史，許多文獻偏重於介紹知名度高的建築師。畫家兼建築師喬爾喬・瓦薩里的專書《藝術家的生活（Lives of the Artists）》，就提及當時的藝術界和建築界十分崇尚天才型的人物，他自己也是其一。

米開朗基羅等藝術家就像是今日的媒體名人，走到哪都有人追隨，當世讚揚著他的成就，後世的建築歷史也繼續這個傳統，以名人作品以及他們的影響力為重要教材。

除了追求明星，文藝復興時代的建築還有另一個問題，與建築師或贊助人有關，就是對重現古羅馬時期建築風采的執著。當時的人們認定義大利是世界發展的中心，且十分自豪他們的城市是由石材蓋成。

不過，磚塊在中古世紀時也隨著哥德式建築的發展，整理出自己一套風格和設計語言，與古典的石砌建築不盡相同，除了在外觀顏色上有差異，在呈現的材質和效果上也相當迥異。

然而，磚塊畢竟不是石材，當建築師想用磚材來仿造古羅馬時期的石砌建築時，必然會遇到許多問題。最簡單的解決方式之一，就是為磚砌建築塗上一層「外牆灰泥」（stucco），看來就像是石造材質，或選用顏色與石頭相近的磚材，站遠觀看可以讓人聯想起古羅馬的石砌建築。

羅馬的法爾內塞宮（Palazzo Farnese）就是一棟十分成功的仿羅馬式文藝復興時期建築，至今很少人知道它其實是磚砌建築。另一座知名的仿古作品是小安東尼・奧桑加羅設計的聖雷多聖母堂（Santa Maria di Loreto），為了模仿古羅馬常用的小石塊，選用小型磚材疊砌而成，最後再塗上一層灰泥。一樓的門框裝飾採用的是真的石材，但二樓以上皆是塗抹石灰泥的磚材，頗有以假亂真的意圖。

提到義大利北部，情況又不同。在北方，建築師和建商仍舊在打造哥德式建築，建材也沿用數百年以來的磚塊，直到文藝復興後期，才開始以全新的面貌和語言來詮釋傳統和古典，不再用磚材來作為仿古材料，取而代之的是粗陶。

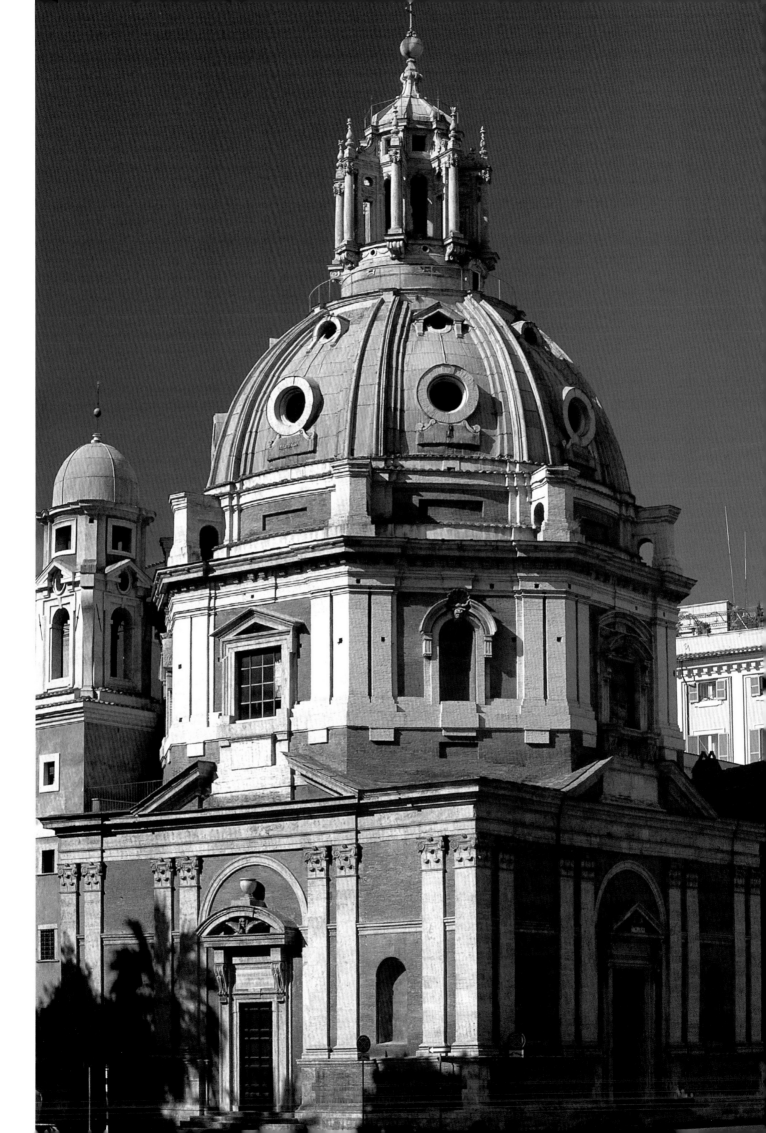

現代世界的誕生
磚材與風華絕代的義大利巴洛克風格

到了十六世紀末期，義大利主流建築原本汲汲於重現古典建築的熱情慢慢地消散，取而代之的新美學概念，是對原創、繁複、華麗等風格的探索。
換句話說，文藝復興晚期雖然仍以古典為靈感來源，但是運用的方式跟之前不同，選擇更富變化、人工製造、甚至扭轉自然的表現手法，逐漸形成今日所知的「巴洛克」風格。

巴洛克風格的建築師在建物立面發揮極度創意，外形通常是有稜有角，或扭曲變形的，至於室內設計，天花板多為述說希臘神話的壁畫，有一種上達天聽的感覺，雕像若有似無地融入壁畫，營造出裝飾和建物融為一體的錯覺。

若說文藝復興時期的建築物試圖讓觀者感到安詳，巴洛克風格的建築物則強調其富麗堂皇的裝飾，以迷惑觀者的感官認知，讓觀者脫離外界的真實情況，在此地流連忘返。可以說，建築物猶如是一齣舞台劇，種種情感強烈的戲劇性設計，讓人有種超脫現實的虛幻感受。

正因為它變化多端的外觀和風格，巴洛克建築的建造過程十分不易。而來自義大利北方的工匠在此證明了他們的高超技術，像義大利費拉拉的聖嘉祿堂（1612－23），就是絕佳的例子，由建築師兼數學家吉奧萬・巴蒂斯塔・阿里奧蒂（Giovanni Battista Aleotti，

1546－1636）負責設計。

磚塊砌成的巴洛克建築為數不少，義大利北部的都靈市就矗立著瓜里尼（Guarini）建造的卡里尼亞諾宮（Palazzo Carignano），及圓頂的神聖裹屍布小教堂（Chapel of the Holy Shroud），皆以磚塊砌成。

羅馬市中心的巴洛克風格建築，則有彎曲外形的菲利比尼修道院（Convent of the Filippini），及巴洛克大師弗朗切斯科・博羅米尼（Francesco Borromini，1599－1667）的聖安德烈鐘塔（campanile of Sant'Andrea delle Fratte），還有更多大大小小的例子。

雖然巴洛克建築以磚塊做主要建材，此時卻也昭告著義大利磚砌建築的時代落幕，取而代之的是更便宜、更好用、效果更好的水泥建材。當時，為了追求建材的時代感和更華麗的裝飾技術，羅馬城的水泥工匠可以說是花費心思，技藝也變得更為精湛。

水泥，特別是外牆灰泥，提供許多好處，尤其在費用和裝飾效果上，皆比磚塊好上許多。此外，水泥牆不像磚牆般會凹凸不平整，而每塊磚因為大小不統一，黏合的灰縫粗細無法一致，讓磚牆看來不夠精緻。

再者，磚塊雖然能夠切割並形塑成各種不同形狀，但是這個技術不容易學，因此要價昂貴，即便是當時最輕巧的粗陶，也無法像灰泥和水泥一樣，可以做出千變萬化又平順整齊的效果。

種種原因加上不容易改變形狀，磚塊逐漸淪落成二流建材，外面還會鋪上一層塗料來使用。在義大利北部，粗陶比磚塊還沒有出路，導致許多粗陶工作室一一關門倒閉。到了十八世紀，磚塊雖然仍是義大利建材中使用數量最高的，但許多工程和成品都看不出是磚砌的，磚與巴洛克的風光時代於是被新的一波建築風格取代。

左圖
佛羅倫斯的聖米伽爾大教堂（Orsanmichele），立面的上釉粗陶圓雕飾，這是德拉・羅比亞（Della Robbia）家族的經典作品，而正是這些作品為該家族贏得名聲。

下圖
波隆那的聖雅各伯聖殿（S. Giacomo Maggiore，1477─81）拱廊，上有模製的粗陶飾帶。

對頁
波隆那的聖靈堂（Santo Spirito），建於十四世紀，靜靜地座落在街旁，這座小教堂有十分精美的粗陶立面。

現代世界的誕生

義大利的建築用粗陶發展

中世紀磚塊的單調長方外形及粗糙的質感，在磨製和裝飾方面都差強人意，為了解決這方面的缺點，有了所謂的「粗陶」。此一發展可以追溯至義大利北方工匠，十五世紀則已開始生產專門用來裝飾的粗陶建材。

「粗陶（terracotta）」這個名詞容易造成誤會，對一般人來說，中古世紀的粗陶和十九世紀的粗陶看起來大同小異。中古時期和文藝復興時期的粗陶，外形像模造磚，但是較為大片且呈不規則形狀，和十九世紀最大的不同在於，前者是實心的，後者則是空心的。

在中古時期，粗陶和磚瓦的製造原料幾乎是一樣的，僅有製造方法不同。製造粗陶時，所用的黏土原料會篩得更仔細，確保沒有雜質和石塊，並且不加任何沙土。然而，當材質變得更細緻時，在窯燒過程中就容易碎裂，尤其是像粗陶這般大小，於是在製作時便有了尺寸的限制。

因此，若要用粗陶製做雕像或大型飾帶，在進窯時會切成數段，並需小心控制火候，以至窯燒過程必須花費比磚材更久的時間。此外，為了防止窯燒過程中的尺寸縮減，工匠還會加入熟料，減少這方面的問題。

粗陶坯通常以兩種方式製成，一是將黏土倒入事先準備好的模具，透過模具塑出各種想要的圖案和形狀，適合製做楣柱、飛簷，或其他重複性高的裝飾藝術。好處是再難的設計也可以快速完成；困難在於模具上的雕刻必須完美無瑕，且黏土能夠確實完整脫模成形。

若是大型成品，則必須分成好幾段完成，出窯後的粗陶還得個別磨製，最後再一一組合，拼裝成立體的成品，由於產出大型成品相當費時費力，為了節省製做時間，這些精細的模具常被重複使用。因此，在這時期的建築物上，常常看到相同造型的裝飾粗陶，多半也出自同家粗陶工作室。

第二種塑造粗陶坯的方式比較費時，不使用模具，直接揉捏原料並切割成形。成品的尺寸在此時變得格外重要，因為成品愈大，愈容易在晾乾或燒烤的階段產生裂痕，這樣就得花費更多的時間和力氣修補。有些瑕疵品可以重新塑造，但有些雕刻作品則必須重新開始。

在某種程度上，粗陶的做法和中世

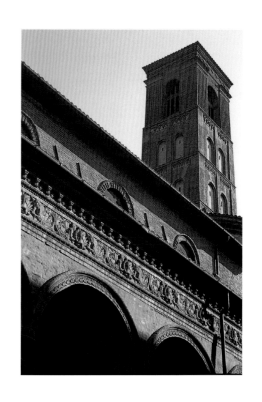

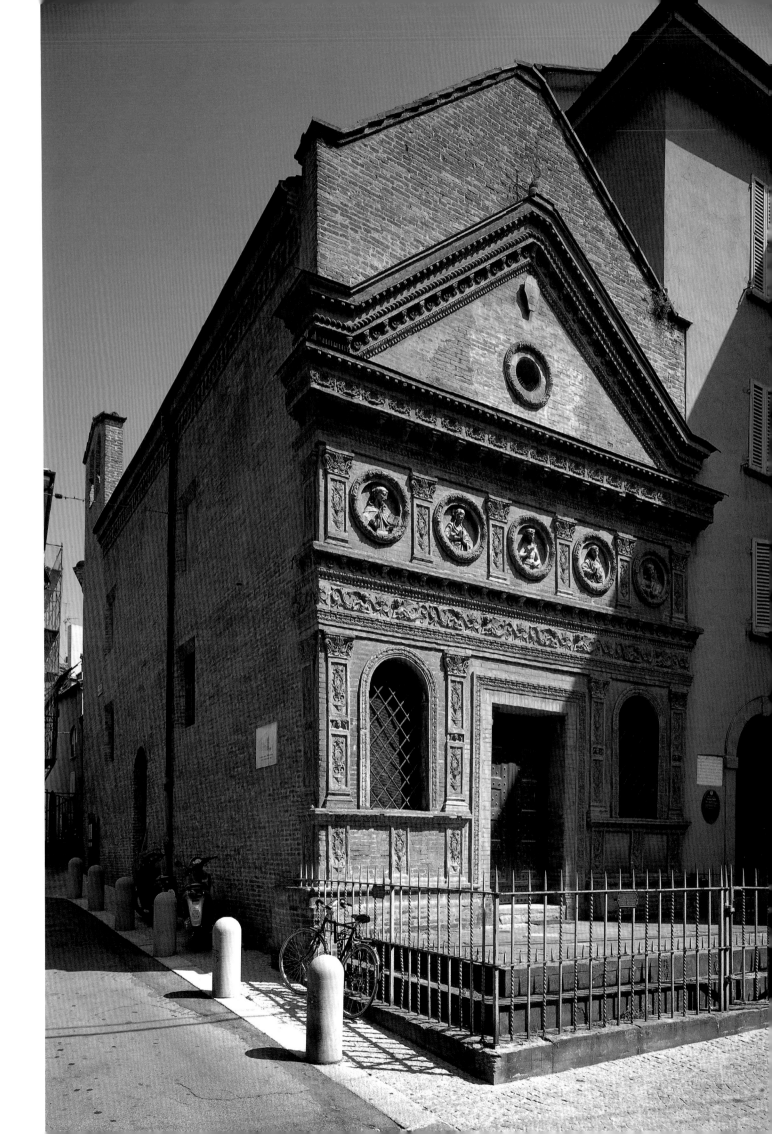

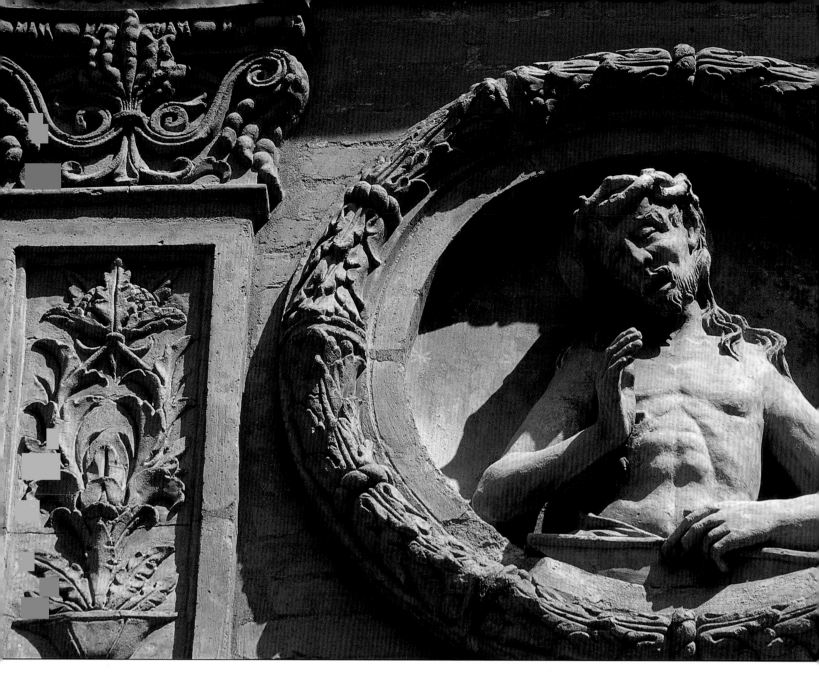

上圖
波隆那的聖靈堂，立面上的粗陶圓雕飾，由巴特洛馬（Sperandio di Bartolomeo）設計。圖框部分是模具壓製成形，中間的雕像則是手工雕刻。

紀的製磚技術十分類似，不僅成品長得像，作法也幾乎一模一樣。因此，直至文藝復興時期，才有專門製作粗陶的工作室出現，最知名的是佛羅倫斯的德拉・羅比亞（Della Robbia）家族。

德拉・羅比亞家族以雕刻作品和上釉的琺瑯陶器等聞名，後者常用來裝飾大型建築，例如中世紀的切波醫院，位於義大利的皮斯托亞。但就如同當時的許多行業，他們對技術的傳承十分小心保密，於是上釉琺瑯陶的技術就在十六世紀，於家族最後一個工匠手中失傳了。

義大利北部的多名粗陶匠的名字，今日幾乎皆已不復聽過，留下來的只有一個個精美的裝飾，其無與倫比的技術只能封存在作品中。

中世紀的義大利建築會在簷口位置使用粗陶，稱為「挑簷」，粗陶也常用

於圓窗上，是山牆底座的一大特色。這種設計見於帕多瓦的聖安東尼教堂（Saint Anthony，1232-1307），及費拉拉的聖斯特凡諾教堂（1450）。

到了十五世紀初期，有些建築物的門框變得更加華麗。波隆那的聖體堂（Corpus Domini，建於1456年，1478—81年整修），其門框就是相當典型的例子，不僅使用材質薄的粗陶雕飾，高處的浮雕亦相當精美，細心的觀察者可以看出磨整痕跡，可見當時的技術精良程度與現代不分軒輊。

古典式的拱廊在文藝復興時期重新成為流行，波隆那的聖雅各伯聖殿是早期的建築奇觀之一，上下的窗戶皆塗以灰泥，以輕巧的粗陶架構出迴廊拱頂，屋頂點綴著層層裝飾華美的飾帶。後來的建築則發展出柯林斯風格，譬如費拉

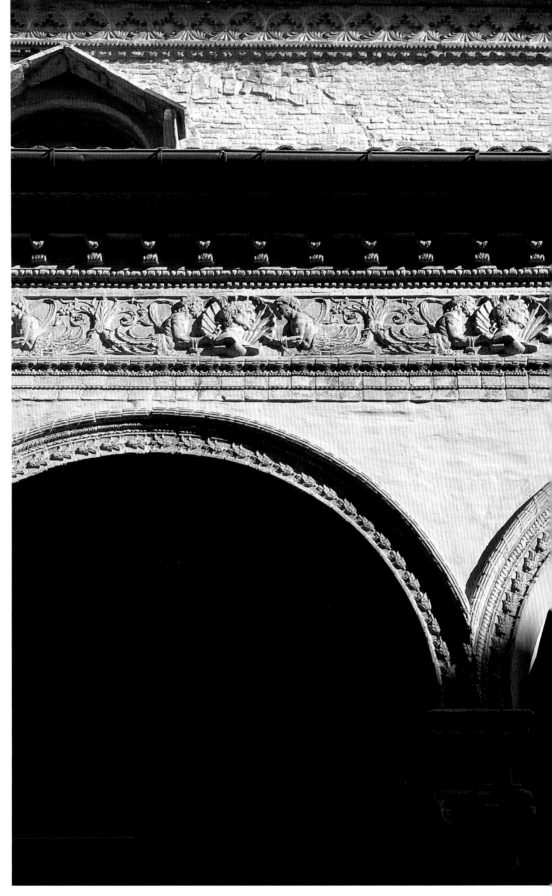

下圖
波隆那的聖體堂
（Corpus Domini，
1456），圖為該修道
院通道上的雕像特寫。

底圖
費拉拉的聖斯特凡諾
教 堂（S. Stefano，
1450），窗框是由模
製的磚塊和粗陶組成。

右圖
波隆那的聖雅各伯聖
殿，長廊的拱頂和飾
帶的細節，整個建築
以連續不斷的重複設
計來呈現，且避免切
斷的效果。

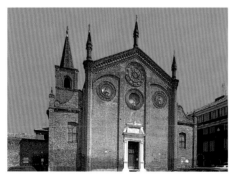

拉的羅韋雷拉宮（Palazzo Roverella），其窗戶外圍與華麗的柯林斯立柱。

粗陶本身是裝飾性質非常高的建材，對當時較為有名的建築師而言，使用粗陶代表其對古典建築的精確了解，並對古典設計的比例有充分研究。當時的義大利北部，卻將粗陶裝飾視為一種流行，許多工匠都被要求用粗陶來製造效果。另一方面，若對照美術史的發展，這個時期是洛可可風格（rococo）的前期，這種華麗且目不暇給的風格，是其來有自的。

在新舊世代的交替之間，古典建築的粗陶風格和更早期的自由創作方式之中的平衡點，反而在於一些不起眼的小型建築，像是波隆那的聖靈堂。聳立在狹長的街尾，教堂全部以粗陶建造並雕刻而成，精巧且有層次感，是結合古今工藝的佳作之一。

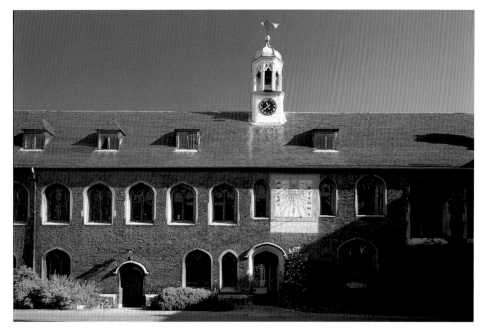

左圖
劍橋大學皇后學院的舊中庭（Old Court，1448），以紅磚砌成，這些紅磚可能在伊利（Ely）燒製。

下圖
劍橋大學耶穌學院的前門和第一中庭（First Court，約 1500 年），學院裡有非常早期的黃色磚砌工程，然而當時流行的是紅磚。

現代世界的誕生

英國菱形花紋的文藝復興

菱形花紋的起源不可考，我們知道它最早出現於中古歐洲的北部，隨後在英國發揚光大，成了十五和十六世紀磚砌圖案上最流行的花紋。在英國，擁有各種早期菱形花紋的磚砌建築屹立至今。

菱形花紋（diaper patterns）或紋飾（diapering）泛指牆上的各種裝飾圖案，通常是菱形，方法是將不同顏色的磚塊砌入牆面，以對照方式來形成花色。在美國，「diaper」這個詞指的是嬰兒尿

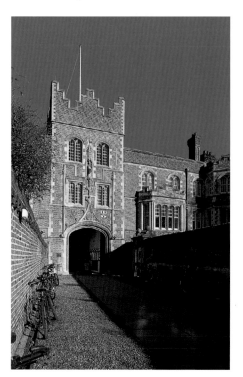

布，這不是巧合，這個詞不只代表磚牆上的圖案，也可以用來指包裹嬰兒的布料上的花紋。

一般人認為菱形花紋是從法國傳至英國，事實上，最早的菱形花紋出現在

波蘭和德國北部，並有著非常久遠的傳統。現存最早的例子位於波蘭，是十四世紀的謝爾敏司基堡（Radzyń Chełmiński），該堡的方形塔牆上是早期條頓人設計的菱形花紋，其次是著名的馬爾堡。

其他類似花紋的建築更可說是不勝枚舉，例如波蘭的雷謝爾城堡（Reszel Castle）拱門上的條紋、德國坦格爾明德（Tangermünde）聖史蒂芬教堂上的鋸齒形、德國布蘭登堡的尖塔形、波蘭克拉科夫卡齊米日區的基督聖體聖殿（Church of Corpus Christi，Lateran Canons）的 V 字形等。

就像其他磚砌技術一樣，花紋的磚砌技術極有可能是透過漢薩同盟的通路一路傳到英國。在英國，比較早的例子是十五世紀的赫斯特蒙索城堡、林肯郡塔特歇爾堡（Tattershall Castle）的塔樓、萊恩別墅（Rye House），和劍橋大學的皇后學院等。

有些例子還有明顯的外國淵源，例如為了丹麥出生的安德魯・歐蓋德爵

士（Sir Andrew Ogard）所蓋的萊恩別墅，工程記錄在塔特歇爾的承包商中竟然出現一位德國人鮑文。到了都鐸王朝，菱形花紋成了主流，皇宮大院爭相建起有著類似花紋的豪宅。

要用磚砌出花紋，主要是利用磚材丁面和順面的不同色差，排列出對比強烈的圖案。英國通常是較深綠或深黑的磚，歐洲北部則用較淺的顏色。

據說，磚的深色來自窯燒時太接近熱源，產生一種像是上了釉的顏色。若因為燒過頭而丟棄，可能有浪費之嫌，於是有人建議回收用來排列花紋圖案，這算是比較正面的解決方式。

或許一開始是如此，但研究顯示，都鐸王朝的磚砌建築，如漢普敦宮是特意在磚材上釉再進窯燒製。然而，無論是故意或不經意的過失，磚砌花紋強調的是砌磚的功夫，而非製磚過程。

英國的磚砌花紋種類繁多，連最簡單的菱形也有大小之分。即便是單菱形也可以有多種變化，如重複排列或以平行、垂直等方式組合，一個單菱形還可以嵌在另一個單菱形裡面。這些不同的排列方式，或許有些來自文化傳統，也或許僅是來自砌磚師傅的想像力。

中古或都鐸時期的英國磚砌建築現已有不少文獻記載，雖然如此，我們對這些早期建築仍存有許多疑問。根據最新的研究指出，當時甚至會以石灰塗牆，將牆面染成紅色，以突顯磚塊之間的灰縫，但是，如果石灰染色已經十分盛行，為何工匠還要費力去排出菱形花紋？

我們知道菱形花紋是種視覺的藝術，一旦塗抹上染色的石灰泥，就看不到這些以不同色的磚塊砌出的花紋，那為何要多此一舉？

再者，我們發現，許多花紋的排列是局部或是中斷的，這是後世的修補結果？還是最初的本意？還有另一種可能，或許深色的磚頭只是引子，其餘的花紋都是用染色石灰塗上去的。

總之，磚砌花紋讓我們知道早期建築在設計上的用心，雖然同時也留給我們許多問題待思考…

頂圖
漢普敦宮（Hampton Court Palace，1514－1540），為了托馬斯‧沃爾西主教（Cardinal Wolsey）所建，後被亨利八世國王翻修。

上圖
劍橋大學聖約翰學院的第一中庭（First Court，1511－21），牆面有鑽石形狀的菱形花紋和減壓拱。

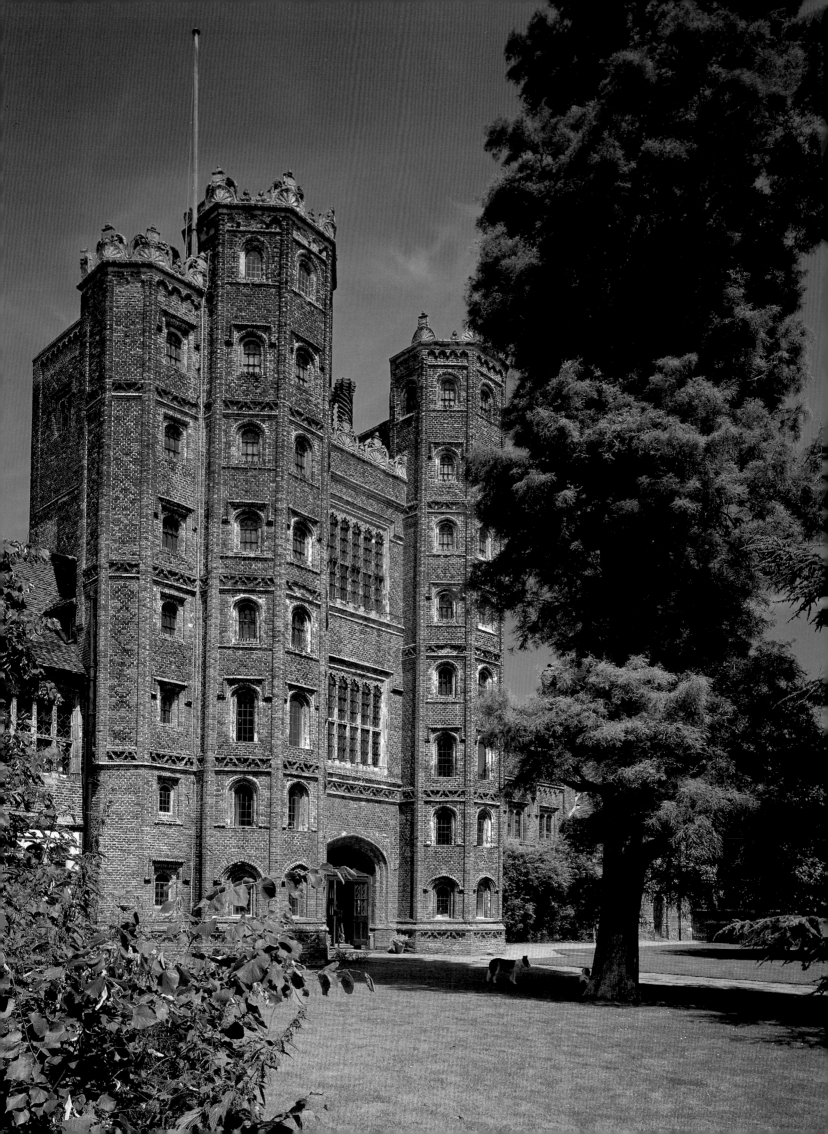

英國的粗陶發展 1520 — 1545

裝飾用粗陶在十六世紀初期的英國興起，這是一項了不起的發明，但更令人吃驚的是它的快速消逝。嚴格地說，粗陶在中古英國似乎只維持了 25 年的盛況，雖然以現代來說，四分之一個世紀似乎已經夠久了，但在漫長的建築歷史裡，那幾乎只是一夜之間。回頭來看，這似乎和當時的政治風氣有關。

英國都鐸王朝的建築是介於中古哥德主義和十七世紀古典主義間的一個過渡，這個年代的特色是注重騎士風範，朝臣貴族競相將住所當成創意和權力展現的舞台。雖然這和義大利宮廷的人文主義相差甚多，但是，可以確定的是，粗陶技術是從義大利北方傳到英國，在十六世紀初時落地生根，為英國創造了不少得意之作。

其中，最佳的例子之一是馬尼磚塔（Layer Marney Tower）。這座豪宅是為了亨利・馬尼男爵一世（1451 — 1523）所建，他是亨利七世和亨利八世的貼身護衛隊長，磚塔建於 1517 — 1525 年之間。

靠著他的才能，馬尼男爵曾任英國樞密院大臣、嘉德勳章武士、康瓦爾公爵的司令長、掌璽大臣等高職。他晚年開始為自己和家人建造豪宅和一旁的教堂，他的兒子約翰在父親過世後接手工程。然而當約翰在 1525 年也去世時，完成的僅有門樓和教堂，讓這原本應該是一座大豪宅的門樓，只能孤零零地豎立著。

今日我們所稱的馬尼磚塔（Layer Marney Tower）有八層樓高，大門上方是兩個大房間，各自挑高兩層樓，兩側的角樓則有分隔的樓層，使用當地磚材打造，地則為馬尼家族的財產。

讓人印象深刻的是建築物的粗陶細部，尤其是精緻的窗格和女兒牆上的裝飾，使用遠看像石材的淺黃色粗陶，這在當地算稀有也比較貴。其實，光是用粗陶當建材，就不可能便宜。

而更驚人的是亨利的陵墓，完整保存在他自己打造的教堂裡，跟門樓一樣採用大片的奶油色粗陶，但這些粗陶的品質無與倫比，可以說是英國有史以來最好的成品之一。

在使用這種類型和形式的粗陶上，馬尼磚塔不是單一例子，其它包括漢普敦宮的早期工程、薩里郡吉爾福德區附近的蘇頓廣場（Sutton Place），以及跟馬尼磚塔的風格雷同，位於東英格蘭的一大片陵墓，出自附近一群工匠之手。而最近的研究顯示，倫敦城的部分建築也曾使用馬尼磚塔的模具。

有些民間工作坊在這段時期提供粗陶設計和製造服務，我們知道的是，這些工作坊最早是由義大利人經營，因為沃爾西主教的漢普敦宮就是由義大利人負責所有粗陶的設計，而這也解釋了粗陶為什麼會突然興起，又瞬間消失。

亨利八世在 1534 年與羅馬決裂，不久之後，雇用外國人變成不合法，許多外國籍的粗陶工匠因此被迫關店和離開英國。之後，英國的文藝復興運動進入全盛時期，但是，另一個影響更深遠的運動—宗教改革也悄然來臨。

對頁
馬尼磚塔（Layer Marney Tower，1517 — 25）。

下方左圖
為了馬尼男爵一世所建的粗陶陵墓，位於馬尼磚塔的教堂裡。

上圖
角塔的塔頂，以模造磚砌成的挑簷和華美的粗陶城垛來做裝飾。

下圖
馬尼磚塔的主要立面，展現其華麗的粗陶窗扉。

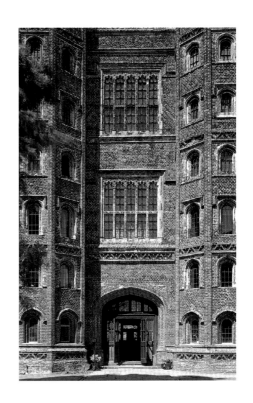

現代世界的誕生

渦卷式煙囪

在都鐸王朝，華麗造型的渦卷圓柱是當時建築的一大突破。一棟房舍若能加上煙囪是件大事，且通常會有落成禮般的慶祝。事實上，在當時，房舍有愈多煙囪，就代表它愈重要。

點火取暖是英國住屋的重要一環，但也是個危險的奢侈品。中古世紀的屋舍牆壁，多數是用粗大的木材做框架，再填塞進木枝和膠泥（塗抹泥巴和石膏的簡單編織物），屋頂由蘆草或稻桿梗鋪成。

總之，這樣的建材是十分容易著火的，因此，在規模較大的房子中，廚房通常會建在別處，避免著火且危害主屋的可能。火爐通常位於主廳的正中央，上方搭架著一個燈籠，將煙引出房外，從屋頂排出，更精良的房子則會另設管道排煙。

最早的煙囪出現在城堡和豪邸，一直到磚塊變得較為平價，煙囪才出現在平民百姓人家中。磚砌煙囪是十六世紀英國的發明，通常建於邊牆，或在木造房屋的中央。

磚塊本身是防火建材，很適合用來建造火爐和煙囪。有了煙囪，之前與主房分離的廚房也可以建於屋內。煮飯或生火產生的煙不再是一大問題，房間也可建在較低處。此外，為了使房內升溫效果較好，天花板會鑲嵌在舊式的大廳當中，使房內的空間變得更小和溫暖。

在都鐸王朝時期，王室貴族不但不

將煙囪隱藏起來，反而個個絞盡腦汁，企圖蓋出最華麗且具異國情調的煙囪。不幸的是，這樣的煙囪反而造成有害的結果，因為燒炭產生的硫酸一直侵蝕著不知情的人們。

我們現今看到的都鐸王朝的煙囪排，其實絕大部分是後世仿造或重建的。都鐸王朝的每個煙囪都有自己的排煙管，像是漢普敦宮的屋頂就矗立著上百個排煙管。煙囪所用的磚塊通常是特別模造的，模具會留著不斷使用，有些則是手工訂做。

可惜的是，這種裝飾性的手工煙

囪,流行周期十分短暫。當十七世紀的古典風格變成主流時,煙管的設計就變樸素了,往往不是八角形,就是圓形,或方形。

都鐸王朝的煙囪強調愈高愈吸睛,相較之下,十七世紀或十八世紀的煙囪則是短小實用型,而在瓦片取代了茅草屋頂後,煙囪更不必擔心燒到屋頂。到了十八世紀,為了建築風格或實用所需,許多煙管集中成為一個大型煙囪。於是,有著華麗煙囪的時代正式落幕。

左圖和對頁
莫斯科市附近的科羅緬斯克區（Kolomenskoe）耶穌升天教堂，建於1529年，為了慶祝恐怖伊凡（Ivan the Terrible）的誕生。

下圖
科霍羅謝市（Khoroshevo）的三一教堂，上方有多層的磚砌拱頂，又稱頭飾（kokoshniki）。

現代世界的誕生

遺世獨立的俄羅斯中古世紀磚砌工程

俄羅斯建築和西方建築之間是格格不入的，前者對後者的影響微乎其微，也幾乎找不到兩者之間的雷同之處。俄羅斯與歐洲之間似乎毫無往來，説明了它獨立的特殊性，尤其俄羅斯建築為磚塊發展出獨一無二的價值，是其他地方看不到的。

住在現代俄羅斯國土上的人們，早期和歐亞的拜占庭帝國之間的嫌隙甚深。十世紀時，基輔羅斯（Kievan Rus），即現在的烏克蘭地區，奉基督教為國教，即後來的俄羅斯東正教。

這個時期的建築大都以木材蓋成，但是，考古學指出，這時期的某些教堂吸收了拜占庭帝國的技術和藍圖。可惜的是，雖然有此一說法，目前沒有任何證據可證明早期的俄羅斯教堂可能模仿自拜占庭的教堂外型。

基輔的基輔教堂（989—96）1240年時被入侵的蒙古人夷為平地，二十世紀初期的考古挖掘指出，基輔教堂的牆採用羅馬人的混合砌法（opus mi×tum），即在石頭中嵌入磚塊，以石灰砂漿固定，此技術是拜占庭帝國承襲了羅馬人的建築傳統。

此外，我們也可一窺俄羅斯建築使用實心磚牆的痕跡。比方說，在基輔的聖蘇菲亞大主教堂（1050），隱約能夠看到拜占庭帝國慣用的順磚和寬灰縫的砌磚法。這種砌磚法和拜占庭帝國使用

的裝飾花紋技術，也可在十二世紀的救世主教堂（church of the Saviour）找到蛛絲馬跡，該教堂位於基輔舊城的貝雷斯托夫區（Berestovo）。

雖然受到西方影響，到了十一世紀，俄羅斯的教堂逐漸從西方陰影下脫穎而出，不再只是拜占庭帝國的學徒，關鍵在於它在塔的運用上的突破。俄羅斯教堂的最大特色在於許多不同形狀和大小的塔樓和圓頂。

教堂的牆通常厚重且實心，內部光線大多來自於上方桶形屋頂，淡淡地照亮了室內的華麗壁畫。這樣的建築方法是從中古世紀醞釀到十七世紀成形，也就是它的巔峰時期。

若說到俄羅斯教堂的塔樓重要性，沒有任何作品會比科羅緬斯克區的耶穌升天教堂更具說服力。此教堂由瓦希里三世（Vasilii III）在1529年時命人所建，教堂高大聳立在莫斯科河對岸，像君王般氣勢非凡。

教堂的中央建物是科羅緬斯克宮廷，造型上是個正方形的獨棟大樓，上

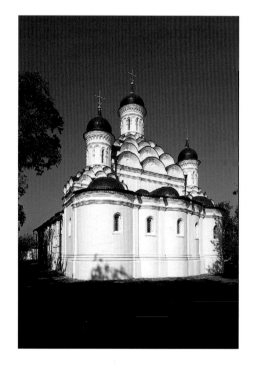

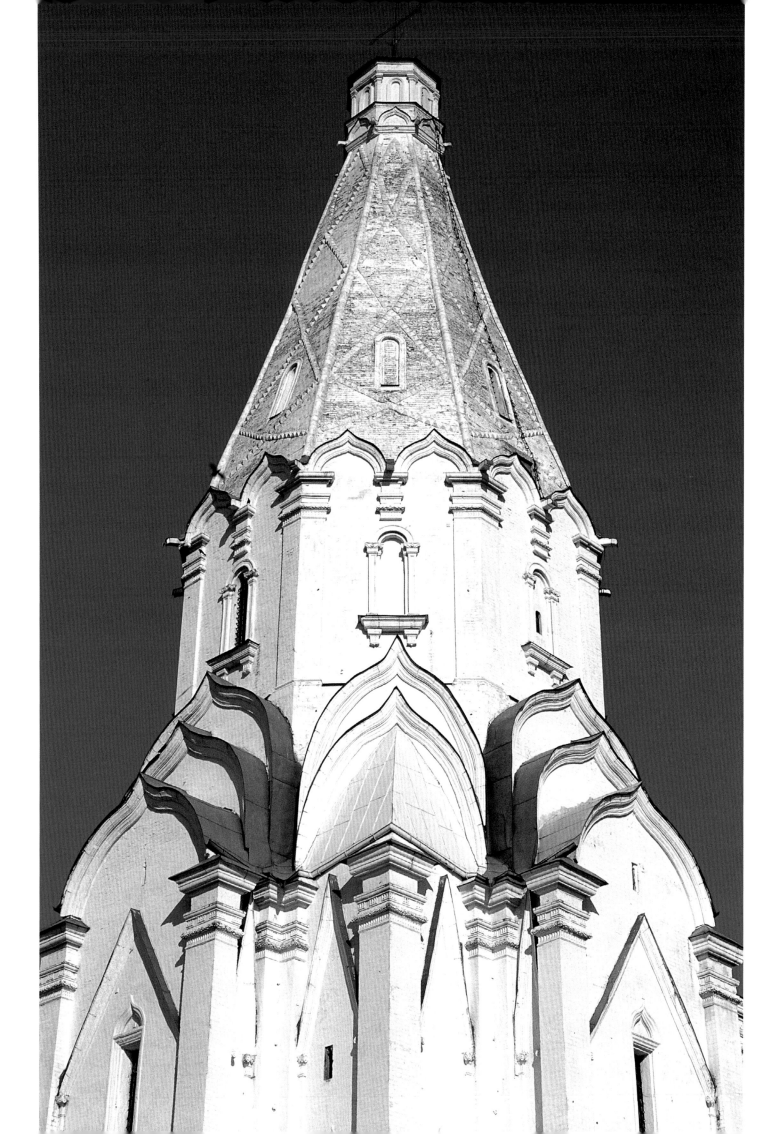

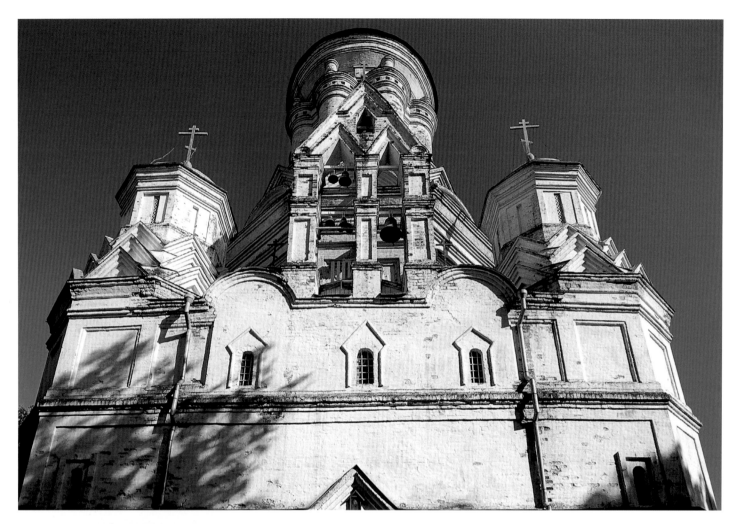

施洗者約翰斬首教堂（church of Decapitation of St John the Baptist，1547），位於科羅緬斯克區（Kolomenskoe）附近的戴柯（Diakovo）。建築師有可能是伊萬·巴爾馬（Barma），他也負責設計莫斯科的聖瓦西里教堂。

方的圓錐屋頂有許多高樓窗。教堂牆壁厚度高達 2.5 — 3 公尺，牆上處處是交叉穹窿，有些地方用鐵桿支撐。因為牆壁厚重，內部空間其實不大（約 8.5 平方公尺），但有挑高效果（從地面到拱頂的高度是 58 公尺）。

教堂本身有三座樓梯，可以延伸至外部的平台。教堂上方，中間部份逐漸變細的尖塔是以磚塊建成，其中的支架是石灰石再加上填充物，總共有三層拱狀弧形頭飾（ogival kokoshniki）。

鄰近耶穌升天教堂的是另一座赫赫有名的聖施洗者約翰斬首教堂。這座教堂也有個中心塔，四面有角塔環繞，中庭以磚塊蓋成，上面頂著木造圓頂。該教堂在風格上更為傳統，每座塔內建著一個小小的禮拜堂。

跟耶穌升天教堂一樣，聖施洗者約翰斬首教堂也以長形磚塊建成，尺寸大小是 270×120 — 160×80 公釐，灰縫為 25 公釐，採用石灰砂漿，砌好的牆面會塗抹上石灰。

無論是聖施洗者約翰斬首教堂，或是耶穌升天教堂，塔樓都嵌有拱型花瓣，又稱拱狀弧形頭飾（kokoshniki）。這些花瓣狀的輕拱似乎源自於像山形的尖拱，後者是俄羅斯早期的教堂特色。

這種山形尖拱的教堂最早出現於十五世紀，到了十六世紀已是俄羅斯有名的白雲母建築的標準配備。這種拱形會互相堆疊，最明顯的例子是科霍羅謝（Khoroshevo）的三一教堂。

俄羅斯另一個建築特色是挑簷，這在俄羅斯有史以來最豪華的教堂可以看到，即莫斯科紅場的護城河聖母升天教堂（1555 — 61），又稱聖瓦西里教堂（St Basil's），聖瓦西里指的是埋葬在教堂內的聖人。

挑簷在俄羅斯最早出現於十二世紀，源自於西方的中古建築。聖瓦西里教堂的磚塊建材毫不保留地裸露在外，且經年在修繕當中，使用 300×140×70 公釐的磚塊，以 25 — 30 公釐灰縫疊砌。教堂裝飾多以磚塊砌成，其華麗的程度

底圖
莫斯科的聖瓦西里教堂（St Basil's），又稱護城河聖母升天教堂（the Cathedral of the Intercession of the Moat）。

下圖和右圖
奧斯坦金諾（Ostankino）的三一教堂（1678—83），表現出裝飾磚塊的多彩多姿面貌。

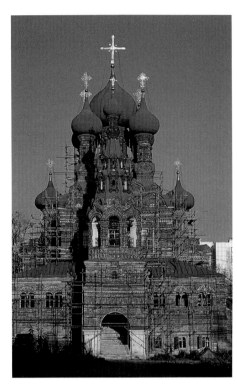

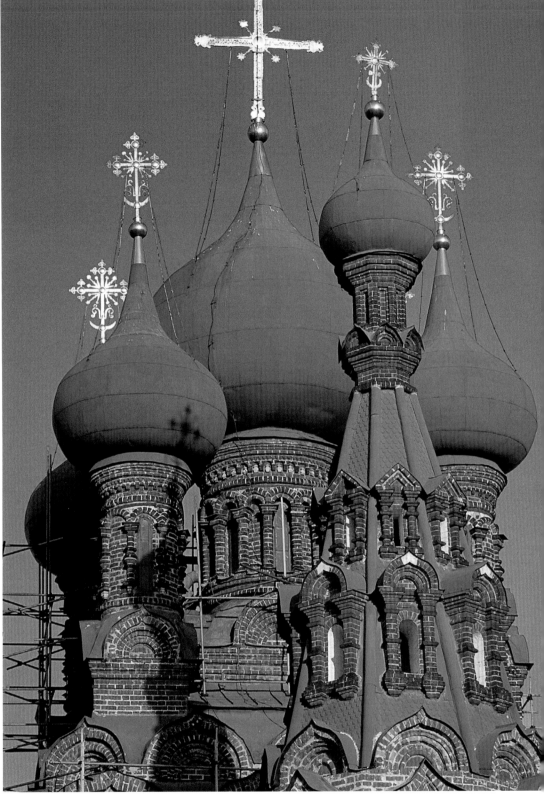

不像以一般順磚砌成，雖然它的確採用法式砌法。

隨著時間演進，俄羅斯的建築變得更加富麗且繁複，這種風格在十七世紀末期達到顛峰，最有名的例子是奧斯坦金諾的三一教堂。這座教堂是為了切卡斯基大臣（Cherkassky）位於莫斯科北部的家族莊園所蓋，建築師是當時的大師波特金（Pavel Potkhin），建於1678—1683年間。

波特金使用了磨製和切割過的磚材，再塗抹上石灰石和石灰，來產生一種多色的設計，使用300×135×80公釐的磚材，灰縫是十分細微的12公釐，砌合方法上倒是沒有明顯的花紋。

波特金的作品可說是俄羅斯建築的巔峰時期，這也預示了一個時代的尾聲。俄羅斯建築在十八世紀受到西歐的巴洛克風格影響，磚塊建材外上著一層塗料，就像是當時流行的俄羅斯社會磚（Russian Society brick），外面上了層漆但卻不明顯。

現代世界的誕生
帖木兒王朝的衰落和布哈拉汗國的興起

約 1500 — 1530 年之間，伊斯蘭王國的帖木兒王朝分成了三個部分：中亞烏茲別克的昔班王朝、波斯的薩法維王朝、印度的蒙古王朝。

在開國君主穆罕默德‧昔班尼（1500 — 1510）帶領之下，昔班王朝掌控了哈薩克、烏茲別克、阿富汗等區域。在開明的阿布杜拉二世領導下，布哈拉逐漸變成中亞地帶的商業大城。

鑒於商業的進步，該市開啟了一連串的興建計畫，包含建造華麗的清真寺、伊斯蘭學校、市集等等，許多當時的建築完好如初地保存至今。

昔班王朝在這個時期所建的大型複合式建築代表作是大喚拜塔，由於緊鄰的清真寺已經老舊毀損，另建起一座雄偉的卡楊禮拜五清真寺（1514）。米爾阿拉伯神學院在 21 年後在當地設立，在當地形成了都市廣場。這一區的複合大，採用對稱造型。

薩曼王朝皇陵（Tomb of the Saminids）的複雜式砌法不再使用，昔班王朝時期的建築逐漸強調空間的配置和宏大設計。在十六世紀，這種風格也不限於宗教建築。

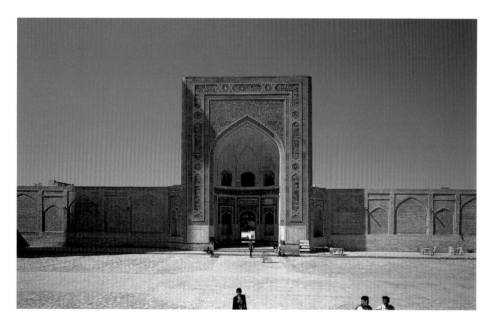

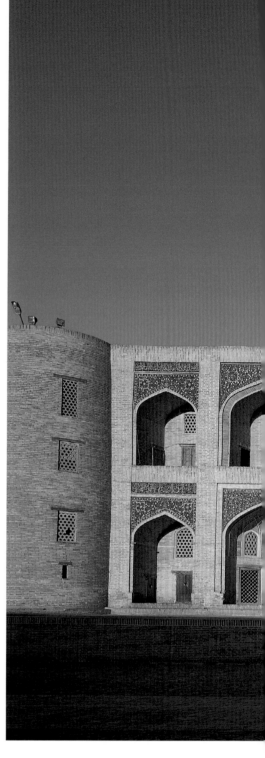

式建築統稱為「尖塔之角」（Pa-yi Kalan），米爾阿拉伯神學院外觀上的等距裝飾是當時最流行的建築設計。

學院的中央大門十分華麗，並非用磚塊或玻璃鋪成，而是用上釉的彩色瓦片。學院的外牆和後方則用裸磚鋪成，僅有部分漆上石膏。建築物的內部則大同小異。瓦片僅用在重點區域，室內空間則大都漆上石膏。

就如同其他主題建築，昔班王朝在這個時期不再只注重裝飾，而偏好造型上的突破。無論是卡楊禮拜五清真寺或米爾阿拉伯神學院，這些建築都十分龐

當商業逐漸繁榮，當地也蓋起了室內市集。當時，大部分買賣都發生在露天街道上，這些街面飾以格子狀花紋，大家熟知的十字路口就是這個時期的產物，而也是在這個時期發明了市集建築（taq building）。

這類市集以大圓頂為中心，拱廊從這裡往四面八方延伸出去，拱廊兩側則排列著一個個攤位，在這種市集擺攤的攤販來自各地，賣的商品也五花八門。這種建築最有名的是交易站圓頂（Moneychanger's Dome 或 Taqi Sorrafan），八角形圓頂下是四個磚砌

拱門。另外一個例子是金工匠圓頂（Taq — I Zargan Goldsmith's Dome），圓頂下方是 8 個交叉拱門。

這兩座磚砌圓頂工程皆使用精巧製做的模板，每座圓頂都是單殼結構，使用像拱廊的肋拱一樣的拱結構撐起整座圓頂，特別在建造期間，可以有效降低坍塌的風險。拱與拱之間的磚牆採用水平磚層，外面則用又大又平的黏土燒製瓦片覆蓋，以抵擋雨水滲透，其結構外觀讓人很容易眼花撩亂。

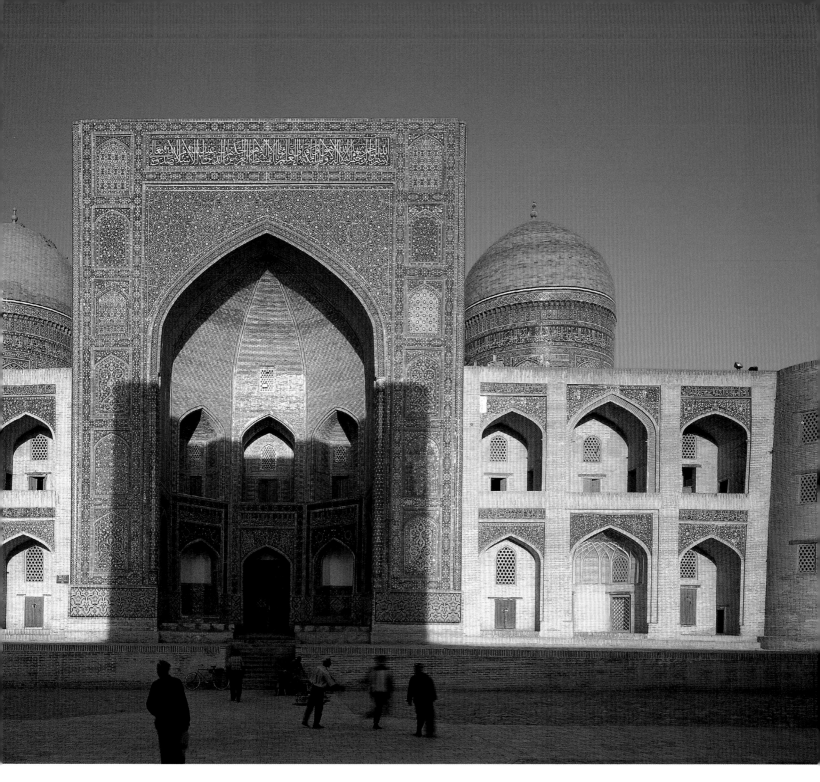

對頁

建於十五世紀的大清真寺或卡楊清真寺（Great 或 Kalan Mosque），位於烏茲別克的布哈拉。這座清真寺的大小是130×80公尺，可說是中亞地區最大的宗教建築之一。對面是另一座知名景點—米爾阿拉伯神學院（Mir — i Arab Madrasa）。

上圖

米爾阿拉伯神學院（1535 — 36），位於烏茲別克的布哈拉，是神學院的經典建築之一，學校傳授傳統可蘭經和伊斯蘭法律，該教學系統為尼札姆—穆—勒克（Nizam — at — Mulk，1018 — 92）制定，這棟建築的立面最近才整個翻修過。

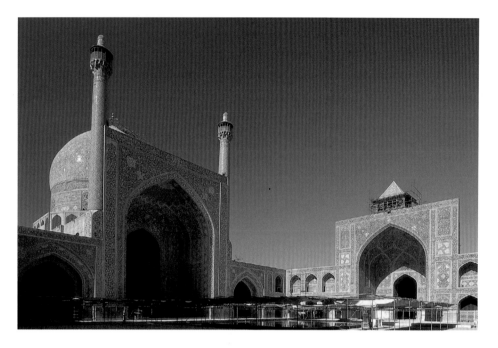

左圖
現名為伊瑪目清真寺的大清真寺或沙阿清真寺（Great Mosque 或 Shah Mosque，1611 — 30），位於伊朗的伊斯法罕。

對頁
大市集上方的磚砌拱頂，在伊斯法罕的廣場北面。

下方左圖
阿里卡普宮（Ali Qapu）的兩個角度，通往宮廷後方花園的門樓，這樣的設計讓統治者能觀賞下方廣場的馬球競賽。

下方中圖
龐大的長方形廣場，波斯文稱為邁丹（maidan），由阿拔斯一世所建，做為伊斯法罕的市中心。

現代世界的誕生

薩法維王朝和波斯的文藝復興運動

伊朗的薩法維王朝（The Safavids）在伊斯邁爾一世（Shah Ismail，Shah 意為國王）的帶領下，於 1507 年征服伊拉克，但與奧圖曼人之間的戰爭仍持續進行，直到阿拔斯一世（Shah Abbas the Great，1587 — 1629）才告一段落。
阿拔斯一世與奧圖曼簽訂停戰協議，並重整軍隊，透過幾場成功的戰役，將失去的土地一一贏回，並再次奪回伊拉克領土。然而，阿拔斯真正的成就在於內政，穩定的局勢和經濟的富饒讓他得以在首都伊斯法罕（Isfahan）建立起宮殿，成了歐洲諸國羨慕的對象。

伊斯法罕從十一世紀和十二世紀的塞爾柱王朝（Seljuks）開始就是波斯的首都，這時期的建築許多屹立至十七世

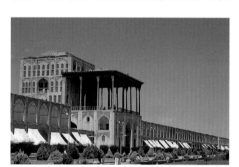

紀。阿拔斯一世將市中心移往西南方，蓋了皇宮、大花園，並順著河流方向開闢多條大道。

他在 1590 — 1595 年之間，於城中心區打造了一個長方形廣場，長約 512 公尺，寬約 159 公尺，稱為「伊瑪目廣場」（Naqsh — I Jahan，意為世界之設計）。廣場一開始是為了國家或慶典展演需要，1602 年時，廣場兩旁建起兩層樓高的磚砌商店長廊，長廊後方有更多的店家聚集。

廣場在白日也用來當作市集，而其原意也是採更多元的發展，例如國家軍隊演習，或舉辦阿拔斯最喜歡的馬球競賽。從世界建築的角度來看，這個面積廣達 8 公頃的廣場，比歐洲任何廣場還大，很特別地，廣場還設有數座立面，將整座廣場圍成一處單一的空間，這讓許多曾蜂湧至阿拔斯宮庭的外國人讚不絕口。

廣場與舊城之間是一座新建的室內市集，這座市集在規模上或磚砌拱頂的複雜度上，都有其重要性。這座大型市集建有上百個拱頂，向北延伸長達 2 公里，至舊的星期五清真寺（Friday Mosque）和之前的市中心，而且等於在緊鄰廣場的北方就是這麼一個大市場。大市集裡有店鋪、澡堂、工廠、商旅驛站等，一年 365 天都方便商旅在裡面進行交易。

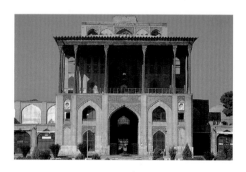

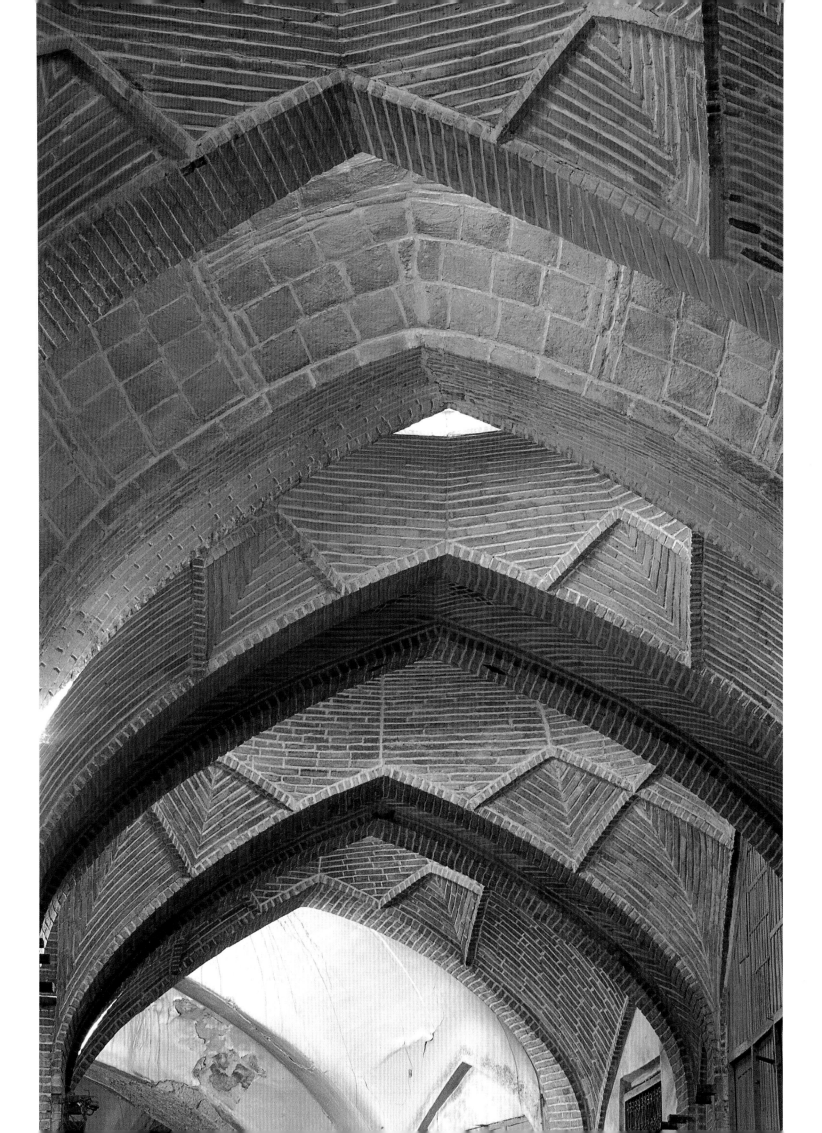

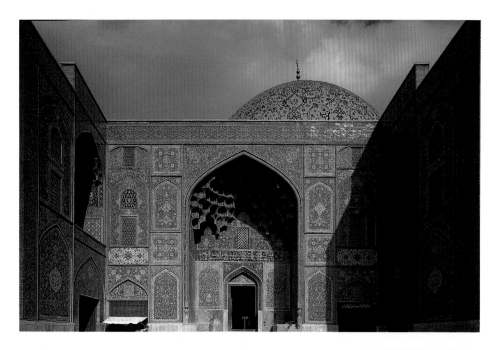

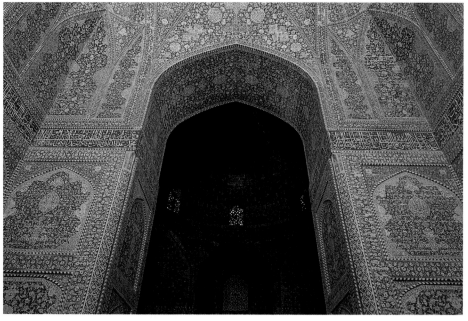

（muquarnas）拱，是內角拱（建於長方形空間的角落，用來支撐圓頂）更進一階的發展，穆卡納斯拱的表面不能承載任何重量，因此可以安心地雕刻成任何複雜的形狀，有些採用磚砌，但更多數是採用木材和石膏，再覆以瓦片裝飾。

羅圖福拉清真寺對面是阿里卡普宮，對於底下廣場上的日常生活，這就像是藏在其後的皇宮和花園對外的一扇窗。始建於 1590 年，從中庭開始，慢慢往上蓋牆和兩旁寢室，面對廣場的是一座美輪美奐的陽台，往上是高聳入雲的加頂眺望台。

廣場上的焦點是大清真寺，體積龐大，據說用了 18,000,000 塊磚和 475,000 塊瓦。主建物內外都以瓦片鋪砌，使用所謂的七色彩（haft rangi）的上釉法，也就是瓦坯先上所有的七種顏色的釉藥後，再進窯燒製。

橋梁

阿拔斯最後一個令人難忘的遠見和伊斯法罕河有關，這條河是帶動該地商業繁榮的主要原因。阿拔斯時代的欣欣向榮不只是因為他建了不少橋梁，這些橋梁本身同時是巨大且優雅的建築，不只有交通運輸功能。

這些橋大都是兩層樓高的高架橋，上面一層的車道讓商旅大隊可以順利通過，下面一層是行人道，兩旁是店鋪和茶館，可供路人或商旅短憩片刻。

第一座橋由阿拔斯將軍的阿拉威爾迪汗（Allahverdi Khan）所建，完工於 1597 — 98 年，又名「三十三孔橋」，橋身超過 300 公尺長，位於伊斯法罕市幹道下方。

第二座更大且華麗的是貝寧橋，建於伊斯法罕河的下游，建成於 1650 年。此橋本身是水壩的一部分，故兩側有水閘大門，橋本身像舊式的橋，也是多層結構，並設有店鋪。特別的是，這座橋的上方道路會和下方街道交錯，因此最外圍又設了行人走廊，避免行人因為車道交會而發生意外。

中古歐洲的橋通常也設有住宅和商店，橋身多半以木材為梁，石頭為填充物，因為都市裡的河流早期被視為汙水

頂圖
伊朗伊斯法罕的羅圖福拉清真寺（1603—19），位於廣場北面，出入大門採用精緻華美的穆卡納斯拱設計。

上圖和對頁
伊斯法罕的伊瑪目清真寺（1611—30），52 公尺高的圓頂採雙殼結構，外殼的圓頂比內殼的圓頂高了 14 公尺。

廣場的北面中央位置就是市集的出入口，至於其他三面也都建有重要建築，包含大清真寺、規模小一點的羅圖福拉清真寺（Lutfullah Mosque，1603 — 1619），及阿拔斯的阿里卡普宮入口。

羅圖福拉清真寺的名字來自一名傑出的學者和導師希克 · 羅圖福拉 · 瑪西 · 阿—阿密力（Sheikh Lutfullah Maisial — Amili），他因受聘於阿拔斯而來到伊斯法罕，並在此定居。清真寺的出入門樓採用大片的多彩上釉瓦，製造出豐富的裝飾效果，另一個特色是重要的穆卡納斯拱。

十世紀發明的穆卡納斯

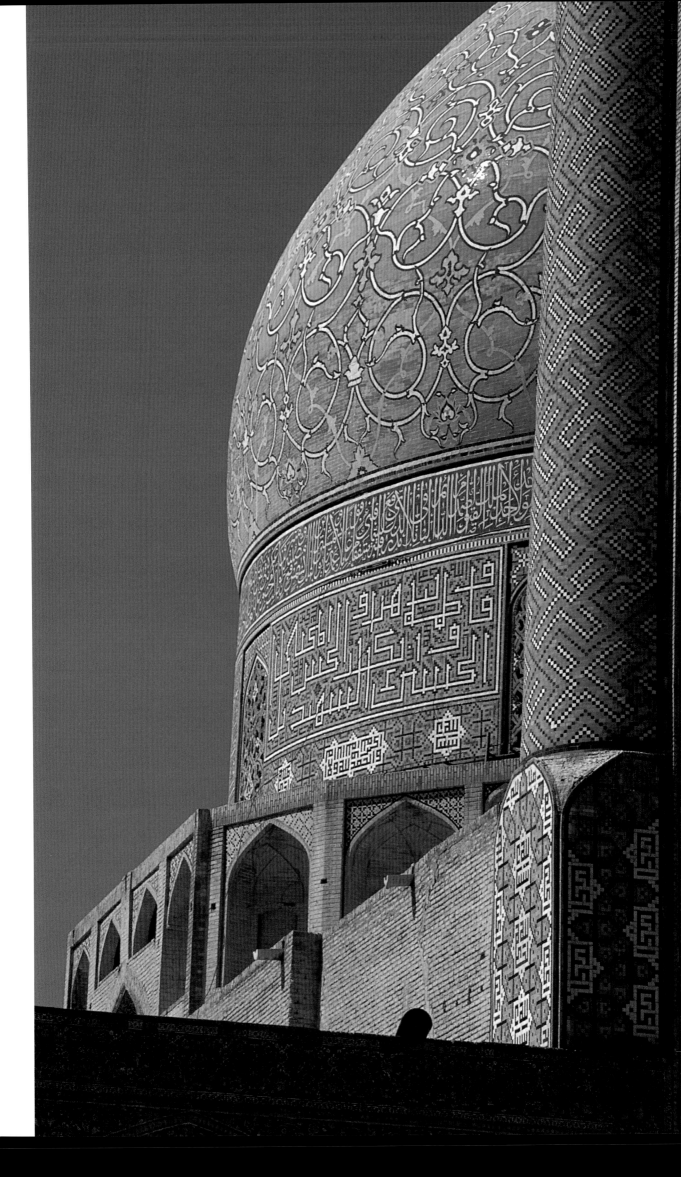

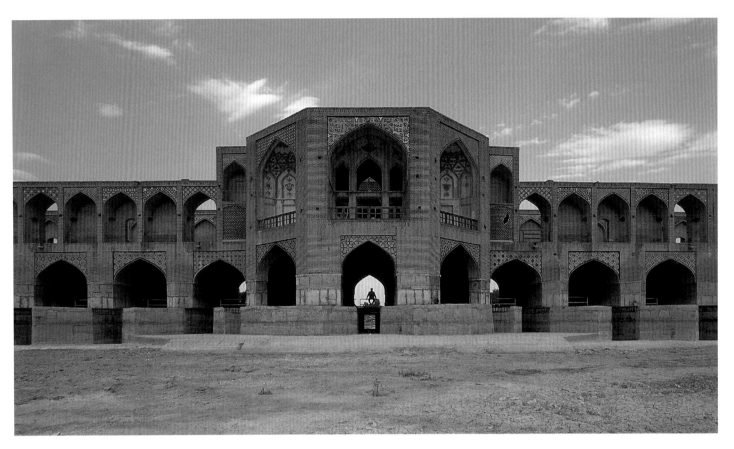

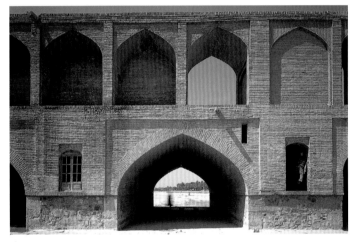

道，所以面向河川的那面材質是較為粗劣的，發展到後期就成了歐洲城市中的敗筆，因為許多橋梁不僅老舊，且無實際的交通運輸功能。

相較之下，此時期的伊斯法罕的橋梁就享有較多的優勢，至少屬於文化建築，且功能上也和當地的宗教人文息息相關。

伊斯法罕百年來一直是伊斯蘭國家的重鎮，有「伊斯蘭之珠」（Pearl of Islam）的稱號，更曾經流傳著一句話：「如果你到過伊斯法罕，就等於看了半個世界」。然而，當薩法維王朝最後一任統治者薩法維德（Safavid Shah）在

1722 年時失勢，伊斯法罕不久就陷入阿富汗來的侵略者的手中。

薩法維王朝沒落之後，伊斯蘭世界也逐漸忘卻磚塊作為表層裝飾的特性。後來的伊斯蘭建築仍以磚塊為主要建材，但在表面裝飾上漸漸採用其他建材。

比方說，印度北方的泰姬瑪哈陵是用磚塊砌成，陵墓上方是雄偉的雙塔式圓頂，但表層卻是以石材鋪砌和裝飾。其他比較一般的建築立面，雖然主建材仍是磚塊，表層卻選用瓦片或塗抹染色灰泥做裝飾。自此，磚塊可以說是失去了它作為主流裝飾的建材地位。

對頁、頂圖、次頁
伊朗伊斯法罕的貝寧橋（Khwazi Bridge，1650），一部份做為水庫使用、一部份則為橋梁，設有控制閘門可以調控儲水高度，樓台原設計做為喝茶空間，雖然現在是空置狀態。

上圖
「三十三孔橋」（Si—o Se Pol），建於 1597 年和 1598 年，是伊斯法罕最繁忙的橋梁，下方仍設有喝茶空間。

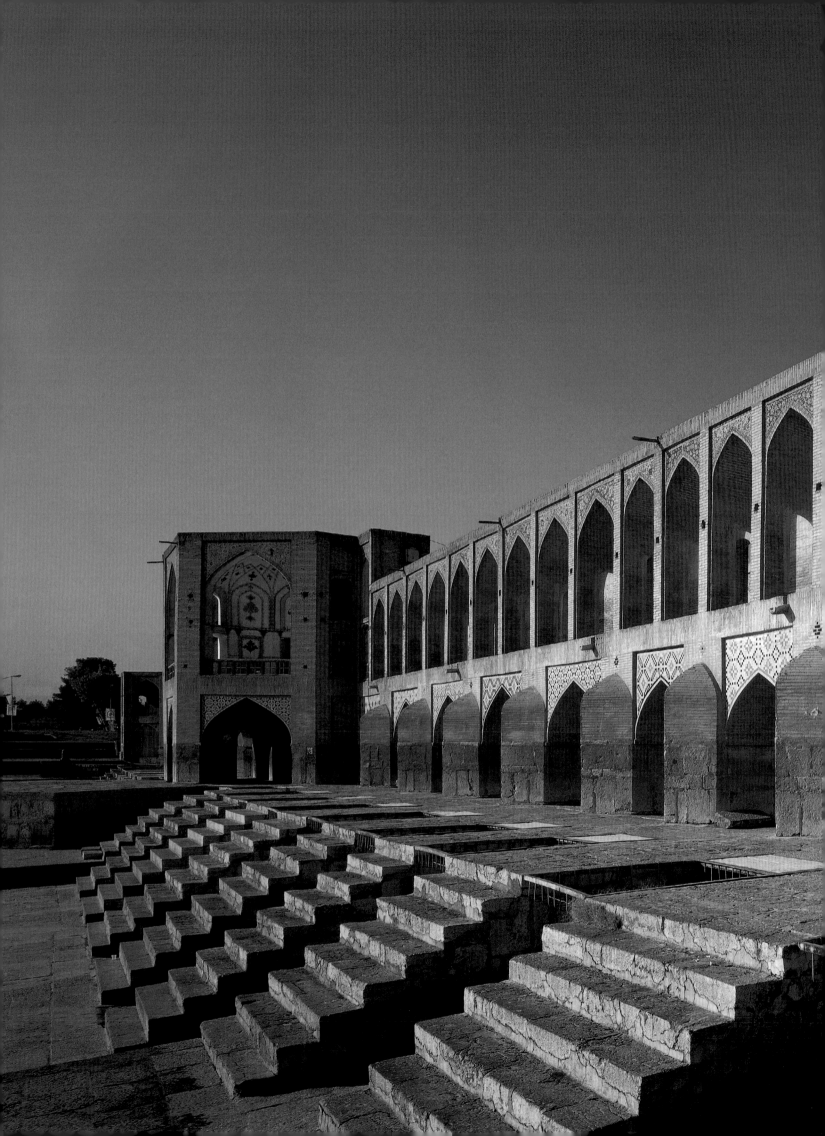

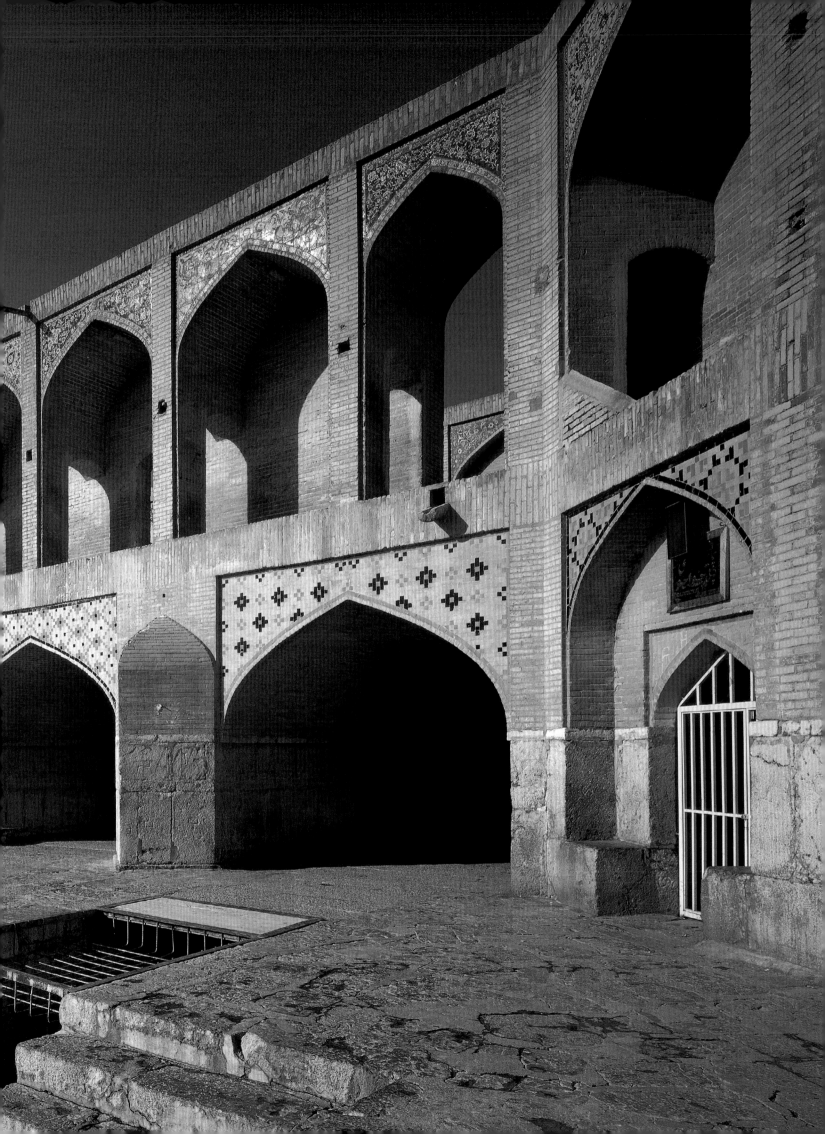

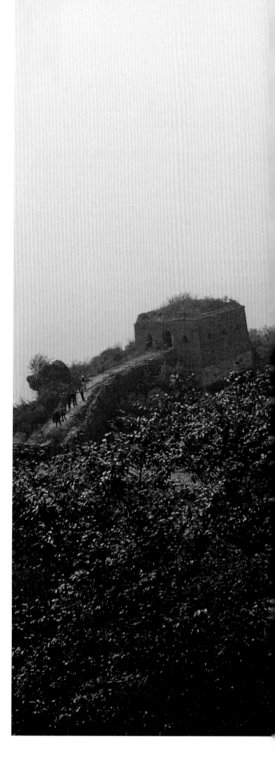

現代世界的誕生
中國的萬里長城

我們現今所知道的萬里長城，是明朝之前的產物，但以建築史而言，長城有更淵遠且複雜的歷史。提到長城，我們應該用複數來形容它，才能真正了解長城在不同時期的發展，以及如何保衛中國疆域，免受北方蒙古族的侵擾。

最早的長城始建於春秋戰國（約公元前七至六世紀），秦始皇（西元前 259 — 210 年）則將長城串連起來並加以擴建，他修築了 5,000 公里的邊牆，這是第一階段的萬里長城。萬里長城在漢朝時持續維護和增建，這是第二階段的長城。到了明朝，長城再次經歷大幅度增修，視為第三階段的長城。

比較之下，秦始皇時代的長城是以最粗糙最便捷的黏土所建成，明朝則進展到使用磚塊和石頭來修築，兩者之間的差距不可小覷。

中國明朝的長城東從渤海灣開始，西至甘肅省嘉峪關。一般人認為長城是一條連綿不斷的城牆，但是事實上，它有許多分線，有時一個關口就有好幾座牆，故整座長城並非像條直線般從一地延伸到另一地（見第 71 頁地圖）。

長城工程的艱鉅程度令人驚嘆，只要能力所及，長城總是蓋在最險峻且最陡峭的高山野嶺之上。這樣的工程在建造上十分困難，但對防禦卻大有好處，當經過險壁時，城牆寬度會較為狹窄，高度也僅 2 至 3 公尺，但到了比較寬敞的平原，城高會增至 7 至 8 公尺。

除了高度，寬度也有大幅度的變化。明朝長城的牆身特色是錐形牆，故城牆下方會比上方還要寬。在著名的八達嶺，即統守北京城的關口，城腳寬有 6.5 公尺，城頂寬則是 5.8 公尺。在其他地方，城牆會較為狹窄，尤其在荒山野嶺中，可能僅是單薄的牆面，無法供行

人步行。

長城每隔一段距離就設有哨台，哨台的門設於牆頂，且只能以竹梯上下，戰時會收起梯子。如此一來，在哨台與哨台、關口與關口之間，整座城牆就像是一座高架橋般，既是道路，又是牆門。

明朝的長城幾乎都用磚塊蓋成，就算是在高山野嶺也是如此，但是磚塊尺寸卻不太一致。有些地方用較大塊的磚頭，為 600 × 240 × 120 公釐，大部分則用傳統大小的磚，為 440 × 210 × 160 公釐、450 × 220 × 200 公釐、370 × 180 × 100 公釐等。

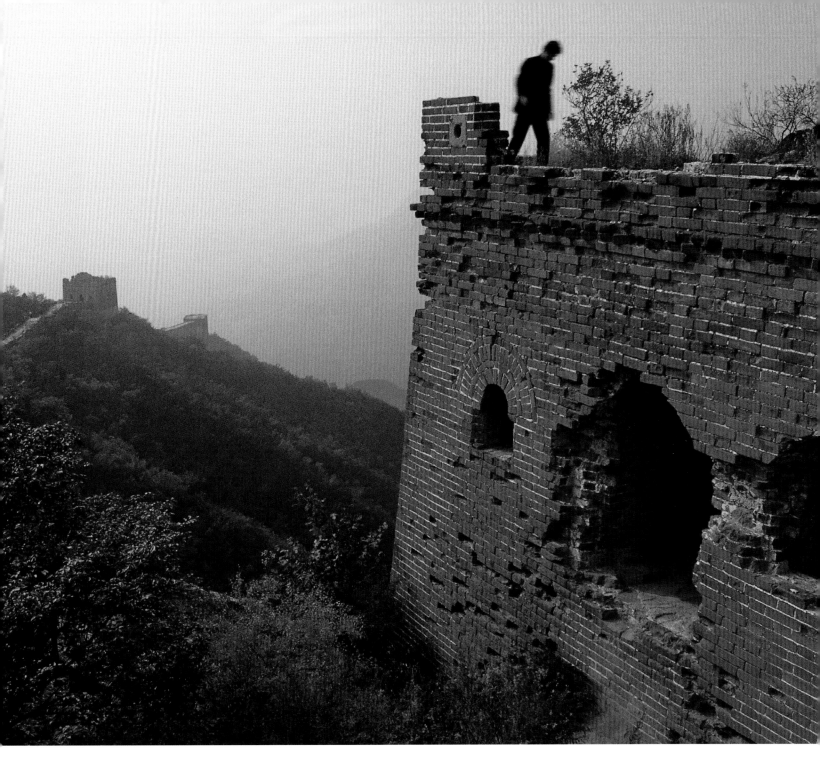

北京附近的司馬台長城是用370×180×100公釐的磚塊，灰縫是20公釐，算是最標準的規格。在明朝，長城的外牆是以磚塊砌成，內部則是隨手可得的混合材質，例如在荒山野嶺會使用小碎石，一般場所則使用夯土。

明朝的磚塊還會印上生產年代和製造廠家，就算是軍隊建築而成的長城也不例外，因此，長城牆面上往往能看到製造人的姓名和所屬軍隊的班師或編號。

現代的古蹟重建復原工程，包含使用當時的建築技術及還原磚塊建材的生產過程，像是用馬蹄窯燒磚，馬蹄窯據說是明朝發明的窯燒裝置，是一種簡易的篝火堆。馬蹄窯在燒製磚塊時，可以隔絕氧氣，讓磚塊呈現燒焦的咖啡色或灰色。

鋪砌牆身時，則採用石灰泥和著糯米漿的砂漿，據說能增加黏合強度。直到現在，明朝長城雖然多處破損，大體上仍舊完好如初，可說是中國史上最出色的建築之一，每年吸引成千上萬的人潮前往觀賞。

對頁下圖
明朝長城的磚塊刻上建造者的姓名和所屬軍別，以便追查瑕疵的責任歸屬。

上圖和對頁上圖
中國長城的明朝（1368—1644）工程，大部分在明成祖朱棣時完成，即1403至1424年之間，明成祖當時已將首都再度遷回北京城。

啟蒙思維 西元 1650 年～ 1800 年

十七、十八世紀，北歐諸國變得前所未有地強大，藉由貿易和帝國主義擴張，北歐在全球板塊擁有不容忽視的影響力。在英國，製造流程有了劇烈的改變，工業革命蠢蠢欲動，新興政治思想隨之加速成形。在美洲新大陸，美國殖民地建立起他們自己的建築傳統。引進製磚和砌磚的新技術，讓工匠得以精準地打造出日益複雜的建築風格，因應最新潮流愈來愈多的要求。

「低地國」指的是法蘭德斯（大部分在現今的比利時境內）和尼德蘭一帶，自中世紀以來，即是製磚和砌磚的重心。本章開頭將檢視此一傳統，探究其如何在十八世紀影響國內外的建築，特別是各種形狀的山牆，這個源自此區的建築特徵，後來傳遍整個歐洲。

在法國蔚為流行的是另一種類型的磚造建築，混合磚頭和石塊等建材，相當符合法國和義大利在文藝復興時期之後多篇建築文獻所載的古典建築法則。

上述兩種建築風格，皆要求更精確的製磚標準，並試圖重建中古時期的建築工法，不過，後者顯然容易許多，在這個年代，難得第一次有諸多相關文獻，有些最早可以論及英國的製磚技術。

早在十七世紀，作家法蘭西斯·培根（1561 — 1642）即注意到製造業使用的多項技術既守舊又沒有效率，而呼籲要有更多研究。培根主張，這些技術若能以文字記載下來，提供當代學者研究，而非守得緊緊地當做商業機密，必能飛快進步，進而造福人群。

培根本身從未投入相關研究，但該主張後來成為創於 1660 年的英國皇家學會明載的目標之一，也正是因為有這些成員，才有這些製磚和砌磚的早期文獻。

本章分成四個部分，分別探討英國在十七世紀的發展、製磚技術如何改良，以及低地國和法國的風格如何影響當時的英格蘭磚造建築。同時，也會涉及文藝復興時期以來的新形態碉堡，如何在建築工事上運用磚材。

接著，本章轉至十七世紀的北美洲殖民地，一般來說，早期移民在新大陸搭建類似家鄉的房舍，因此根據各自原生地，很快地發展出在地風格。許多有關這個時期的製磚研究指出，在這個世紀中葉以前，雖然很多地區發展出製磚中心，但很清楚地，難題依舊是缺乏專業工匠（包括製磚和砌磚）。另一個事實是，十七世紀，至少在早期，鮮少進口磚塊，人們必須就地製磚，當地至今仍可以看到許多殖民地早期的完整磚造工程。

本章的前半部集中於十七世紀，後半部分則聚焦十八世紀。當年讓英國皇家學會決定研究製造業的起心動念，後來催生了大啟蒙時代的專科全書。英國完成了一些早期的著作，但無疑地最好的幾本是法文著作，而正是這些法文的專業書籍，讓我們看到早期的磚窯和製磚等插圖。

雖說如此，在英國，尤其是倫敦建設快速發展之時，製磚和砌磚技術有了長足的進步。首先是混合黏土和灰燼的燒磚新方法；其次是設定了多項嚴格的建築法規，為日後建築工程的多個面向立下基準，並直接促成喬治亞式聯排別墅的出現；第三是打磨修整的技術趨近完美；第四是新形態的建築用粗陶—科德石（Coade stone）的誕生。

倫敦在當時成為名副其實的磚城，磚造建築儼然是一時流行，甚至像諾福克的侯克漢廳等鄉間房舍也使用磚塊打造。然而，不可避免地，到了十八世紀末期，英國轉採一個盛行於歐陸的技術，即抹上灰泥。

抹上灰泥看似容易，其實不盡然，最困難的就是製造出可以附著在磚牆下的灰泥，為了找到適合的材質，許多新發明因應而生，到了十九世紀，這些新發明也證實其效果，打造出更堅固的防水砂漿。

本章的尾聲談及一位啟蒙時期的偉大建築師，美國總統及獨立宣言的起草人—湯瑪斯·傑佛遜。似乎很少有讓傑佛遜總統不感興趣的事，而他對建築的熱愛顯然是因為受到長期旅居法國的影響。

他親自監工自身居所—蒙蒂塞洛的砌磚和建造，且終其一生不斷調整和改建。若論及哪個單一建築最成功地體現了傑佛遜總統的政治觀、建築觀、社會觀和學術觀，莫過於他一手創建的維吉尼亞大學。大學雖然完工於十九世紀初期，其乾淨的線條和精準的磚造結構卻完美地呈現了十八世紀和啟蒙思維的氛圍。

對頁
美國麻州波士頓的老北 教 堂（Old North，1723），其設計為書商威廉普里斯參考雷恩教堂相關著作。該建築由艾本艾瑟·克勞打造，據說用了英國梅德佛（Madford）近郊製造的 513,654 個磚塊。

貝福特廣場，英國倫敦

坎伯蘭排屋，英國倫敦

布爾運河，尼德蘭阿姆斯特丹

格魯姆布里奇村，英國肯特郡

蒂爾伯里堡，英國艾塞克斯郡

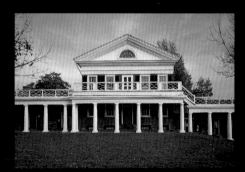

培根堡，美國維吉尼亞州

聖路加教堂，維吉尼亞州懷特縣的小島

維吉尼亞大學，美國

聯排建築（Townhouse），荷蘭阿姆斯特丹。

老南教堂，美國麻州波士頓

基佑宮，英國薩里郡

孚日廣場，法國巴黎

舊州議會大廈，美國麻州波士頓

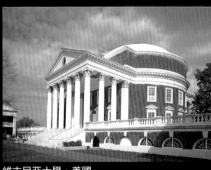

維吉尼亞大學，美國

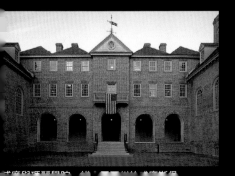

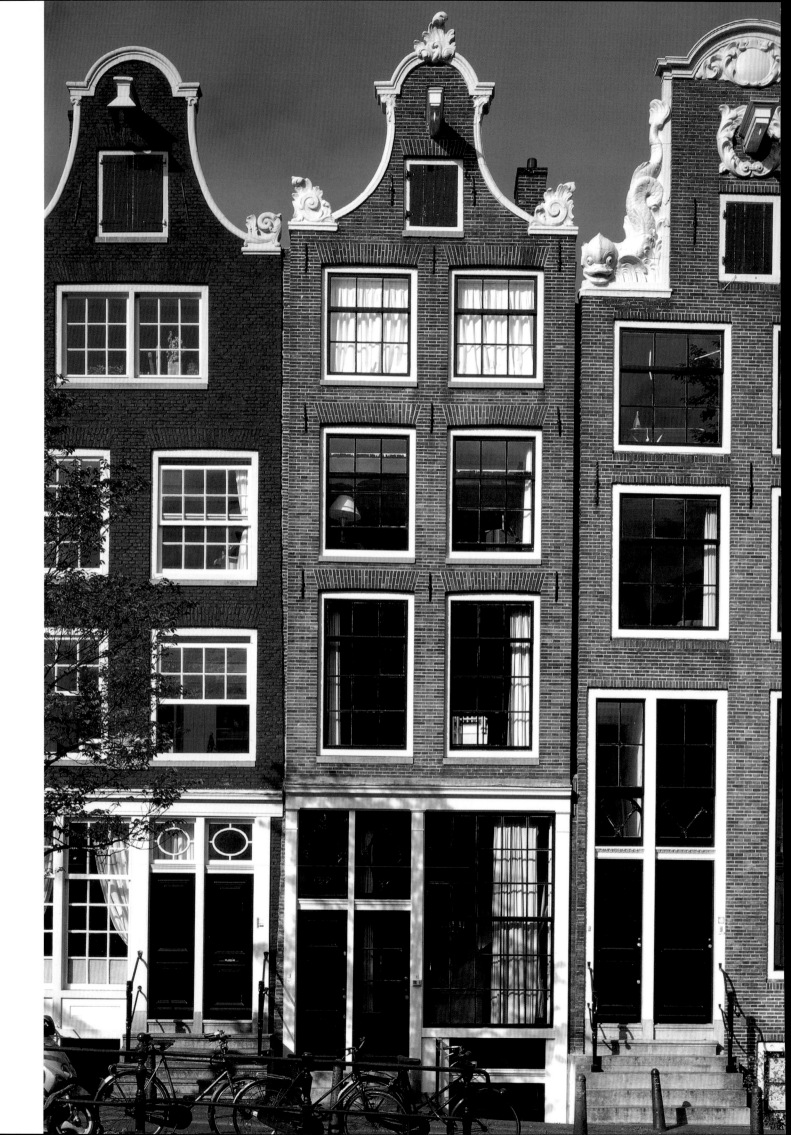

北歐的磚塊和造型山牆

文藝復興時期的人文主義，在義大利掀起一波認識進而重新詮釋希臘羅馬建築設計規則的風潮，文藝復興時期的義大利人自認他們是在重建新羅馬。不意外地，信仰新教的北歐對古代事物抱持著較為複雜的情感，也許最明顯的證據就是十六世紀和十七世紀橫掃北歐建築的華麗造型山牆。

低地國（尼德蘭和法蘭德斯）在十六、十七，十八世紀皆是磚造建築的重心，尼德蘭人發展出高度精密的製磚工業，運用一次可燒 500,000 塊磚的巨大磚窯。舉例來說，十七世紀的萊登近郊就有 30 座磚窯，每座一次可燒600,000 塊磚，每年可燒製 3～5 次。

據估計，當時尼德蘭的磚塊年產量超過 2 億塊。城鎮的房舍禁用木材，所有的新房子都必須用磚塊打造，磚鋪道路也愈來愈常見。尼德蘭磚塊常外銷至鄰近國家和西印度群島。

大多數尼德蘭房子整體都是用磚塊砌成，但較大的尼德蘭建築會混用石塊，而最華麗的住宅，其正面則會全部使用石塊。豪宅最普遍的建築工法，就是在外牆以石材來裝飾，內牆則仍用磚塊砌成。有錢人家的住宅正面通常為雙色調，白色的裝飾圖案在較暗的背景相襯下更為顯眼。

就像在中世紀時一樣，城鎮裡的房舍有著面街的狹窄外觀和深長的內部空間，以及著名的磚砌山牆，後者更形塑出中古世紀的街道景觀。這些山牆發展

諾皇帝在 1507 年指派妻子瑪麗作為低地國的執政官，讓甫在根特出生的年幼姪子喬治成為有名無實的君主。

在根特的石匠公會（1526）和船長公會（1531）、安特衛普的紡織公會（約1541）、布魯日的民事登記處（1534—1537）等建築，可以看到隨後發展的各種奇形怪狀的山牆，然而這些皆是以石材砌造。在潮流風格上，大多數的創新都需要時間才能被社會大眾接受，要到 1530 年代末期，造型山牆才開始有了磚砌的例子，石材則退後成

出各種複雜的形狀和圖案組合，堪稱是十六世紀和十七世紀的北歐建築一大特色，稱為「北方風格主義」（Northern Mannerism）。

各種形狀和渦卷式的石砌山牆，最早出現在 1520 年左右的低地國。1517 年，為了奧地利的瑪格麗特（即薩伏伊公爵夫人），在拉邦公國的麥車崙打造的薩伏伊公爵宮（Palais de Savoie，現聯邦法院所在），是公認為最早在增建的山牆上採用此種設計元素。

神聖羅馬帝國皇帝馬西米連諾一世（1459—1519）在 1477 年透過與勃艮第的瑪麗聯姻，取得低地國的領土。在瑪麗的兄弟腓力四世去世後，馬西米連

為點綴。

在北歐的造型山牆上，運用的渦紋裝飾和飾件類型，這四本書在推廣上有著巨大影響，分別是：1550 年在安特衛普出版的《Trumphe d'Anvers》，康納尼斯·佛羅里斯或皮耶特·柯也可所著、佛羅里斯的《Veeldeley Niewe Inventien van Antycksche Sepultueren》（安特衛普，1557）、賈·弗雷德曼·德·弗里斯的《建築》（安特衛普，1563），及溫德爾·迪特林在 1590 年代晚期的史特拉斯堡《建築》。其中，佛羅里斯書中提到的帶狀飾品已廣被採用，在德·弗里斯著作中的山牆設計可以很明顯看到這個影響。

1600 年和 1800 年間興起的尼德蘭阿姆斯特丹聯排建築，和哈倫的肉品市場（1602 — 1603）之類建築，這些建築的山牆發展，是上述著作鼓吹的此類設計最明顯的例子，而後者，更大膽地運用磚塊去補充不足石材。

選用石材來做基石（楔形石）和豎樞，可以營造出平行的裝飾線條，將山牆和門面切割成多條平行寬帶。然而，在之後，阿姆斯特丹的房子正面漸漸少用石材，並增加磚塊的使用，平行線條的設計消失無蹤，山牆的中間部分則延長成細頸狀。

在尼德蘭，各種衍生形狀的造型山牆，一直流行至十九世紀開端，但這種用磚塊和石材打造的造型山牆，其影響遠超越尼德蘭的範圍。在低地國之外，採用此種建築特色最有名的例子，是波蘭格但斯克的軍械庫和丹麥的腓特烈堡，兩者皆在 1602 年動工，且由荷蘭人設計。軍械庫由亞伯拉罕·凡·德·布拉凱設計，1605 年完工；腓特烈堡花費 20 年落成，在規模上更加宏大。

腓特烈堡是為克里斯蒂安二世所建，除了十九世紀一場火災，造成內部裝潢多有毀損，大體上保存良好。腓特烈堡是尼德蘭風格建築的精彩個案，結合了浪漫的城堡設計和精巧繪製的山牆等元素。此設計同樣是出自尼德蘭設計師之手，包含漢斯一世、漢斯二世、和勞倫斯二世·凡·史汀溫格，及從旁協助的卡斯帕·鮑依根特。

雖說不確定尼德蘭建築師是否直接參與設計英國的建築，但在十七世紀的英國建築上，的確可以看到渦紋式山牆的重大影響。最早的例子，可能是建於 1575 年至 1583 年之間，在北安普敦郡的科爾比廳（Kirby Hall）屋頂上的石造山牆，而許多當地的建築，像在沃萊頓廳（Wollaton Hall）的那些石造山牆，也很清楚地是直接受到書本的啟發。

從伊尼哥·瓊斯和羅勃·辛浦森繪於 1616 年至 17 年和 1619 年間的圖畫，可以知道磚造山牆已經出現在 1620 年代的倫敦，但現存最著名的例子則是 1630 年代的基佑宮。在那之前，英國人似乎已經放棄石材模具造，完全用磚來砌出山牆。直到十八世紀早期，鄉間小屋仍常見這類裝飾性山牆。

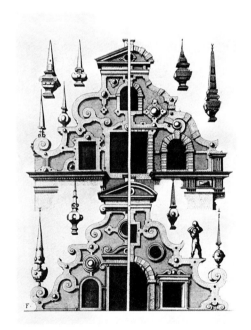

上圖
賈·弗雷德曼·德·弗里斯的《建築（Architectura）》（安特衛普，1563）第 146 圖，此書為影響北歐造型山牆的經典著作之一。

對頁
肉品市場（Vleeshal，1602 ～ 1603），尼德蘭哈倫。

上右和下圖
階梯式山牆，尼德蘭哈倫。

後兩頁
腓特烈堡（1602 ～ 22），丹麥。

啟蒙思維

法國的磚石古典主義

就建築結構來說，廣為接受的概念是，建築邊角應該採用比周遭牆板還硬實的材質來做。比方說，用磚塊接合兩面燧石牆，軟磚牆四周用石材圍住，圓石牆的牆角選用方石（平滑的正方形料石）。

建築工人使用較堅實的材質，得以打造出俐落的角落，保護牆壁邊緣不受到氣候侵蝕或意外破壞，這是較軟的材質無法做到的。

這種圍繞基石的牆壁接合處，要是做大一點，就稱為「角隅石」。如果用來接合的燧石或石材，與牆面的石或磚的顏色不同，會形成一種框架效果。這種設計後來逐步傳到北歐，雖然，在十七世紀之前，整個北歐皆可看到此類設計的例子，但法國才是最普遍應用的地區。

中古時期的法國，多數建築採用木材框架，再填入木條和灰泥。在特定地區（如土魯斯附近），磚塊只用在打造整棟屋舍上，而這也僅限富有人家才會這麼做，用法是將磚塊填塞在木材之間，稱為「木架磚壁」（brick nogging），有可能是後來為了取代早期不夠穩固的建材。

建築史學家珍—瑪麗・皮諾斯・第・蒙可羅斯告訴我們，在十五世紀末，一棟房子是怎麼蓋起來的，例子就舉土爾商人皮耶・杜・普伊的豪宅，這間房子擁有繁複的磚砌樓梯及階梯形山牆的立面。

巴黎的聖心會所是早期磚造建築之一，1436 年至 1451 年完工後，曾歷經大幅改建，跟土爾那棟豪宅一樣，聖心會所採用磚板築成，邊緣接合以石材加強，迄今依然可見其上層的菱形花紋圖案。然而，用磚塊和石材打造雙色調的古典立面風格，這種工法要到十六世紀末期才日漸普及。

建於 1548 年到 1549 年的法國瓦勒里酒莊（Château de Vallery），展現這個新風格的所有元素，如磚砌的立面有著顯眼的角隅石和石造窗框，以及挑高的屋頂。雅克・安德魯埃・杜・塞爾索的《法國傑出建築（Les plus excellents bastiments de France）》（1576 — 1579）一書，載有該建築的圖解，而很可能是從這本書開始，讓這種風格傳遍了全法國。安德魯埃・杜・塞爾索的兒子巴蒂斯特也可能參與了最具影響力的磚石建築工程，即建於 1605 年至 1612 年的孚

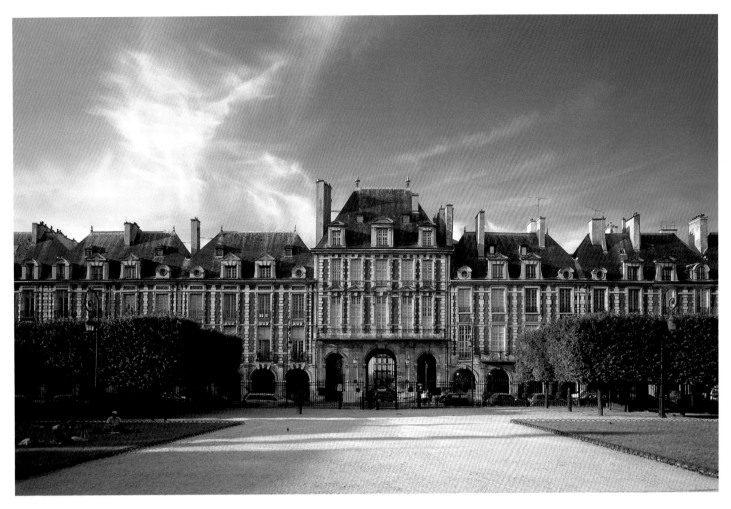

日廣場。

　　雙色調的磚石古典主義，在接下來的數十年間蔚為風潮，不過，對付得起的人來說，石材仍是最愛，磚塊兼石材只是個可以接受的選項。因此，尼可拉斯·富凱的沃子爵堡（Château de Vaux-le-Vicomte），富麗堂皇的城堡以全石材建成，但在打造週邊附屬建物時，則採用新流行的磚石建材。

　　除了孚日廣場，最具影響力的磚石建築是路易十三在凡爾賽的狩獵小屋，

建於 1623 年至 1624 年，在路易十四統治下的十七世紀晚期，皇宮後來以此小屋往外擴建。

　　巴黎當時是歐洲的文化重鎮，吸引了無數來自全球的訪客，包括十七世紀的英國建築師克里斯多佛·雷恩爵士和他的客戶，及十八世紀的美國旅客如湯瑪斯·傑佛遜等，這些旅客延續了法國磚石建築的影響力，即便在發源地早已退流行。

對頁、頂圖、上左
巴黎皇家廣場（現稱孚日廣場），建於 1605 年至 1615 年。

上右
聖心會所（Maison Coeur），巴黎檔案街（1436 年至 1451 年）。

啟蒙思維

英國砌磚藝術在十七世紀的崛起

在 1678 年，為英王查理二世製造地球儀的印刷商和皇家學會院士約瑟夫·莫克森，開始每月出版《工匠實務或動手做準則》（Mechanick Exercises Or The Doctrine Of Handy — Works）折頁，這是第一本自己動手做建築工程的指南，以詳細的描述和豐富的插圖，列出不同工匠使用的工具和技術。然而，這讓莫克森成了備受爭議的人物，他揭露長期以來被小心捍衛的鋪磚工藝機密或秘技，並首次公開給任何願意花錢買書的大眾。

對研究建築結構史的現代史學家而言，莫克森的建築指南是極其珍貴的，但在出版的當時，這些著作並未獲得立即的商業成功。在 1680 年，莫克森匯整這些準備好的資料，重新出版成書，泛談木工、鐵工、細木工等領域，1700 年再版時才加上砌磚。

莫克森所繪的十七世紀末期的砌磚世界，透露了許多事實。比方說，他將抹灰、砌磚、屋頂砌瓦等列在同一標題之下，這顯示出，當時的英國，

這些工程往往是由同一承包工匠來執行，不過，在較大的城市中，抹灰和砌瓦因各自專業不同，已逐漸切割成不同工程。此外，由於倫敦的砌磚工程需求量大，大多數在首都的砌磚匠只專攻砌磚工程。

《工匠實務》一書，詳述了市面各種不同的磚塊、混合砂漿的方法，及如何打造更複雜的磚造結構，例如運用模具和拱頂。書中也提及了如何決定牆的正確厚度，及地基應該打多深等細節。

書裡的精細版畫列出砌磚匠使用的工具，大多數仍為今日砌磚匠所熟悉，比方說鏝刀，跟羅馬時期使用的差不多，用於整個中古時期的歐洲，其重量、粗細、方形頭，與現代鏝刀幾乎一模一樣。

當然，也有些特殊工程使用的工具，現在已不常見，例如用於打磨修整的研磨石（詳見第 190 — 91 頁），而像是劈磚斧（現代的磚鑿，用來切整磚塊）等其他工具，則皆已消失。

這個時期的砌磚匠採學徒制，出師通常需要七年時間，雖然十七世紀晚期的英國工會不像之前一樣勢力龐大，無法再要求所有開業工匠必須完成上述學成過程。

多數英國砌磚匠是男性，但這不儘然是絕對的。倫敦的泰勒砌磚公司

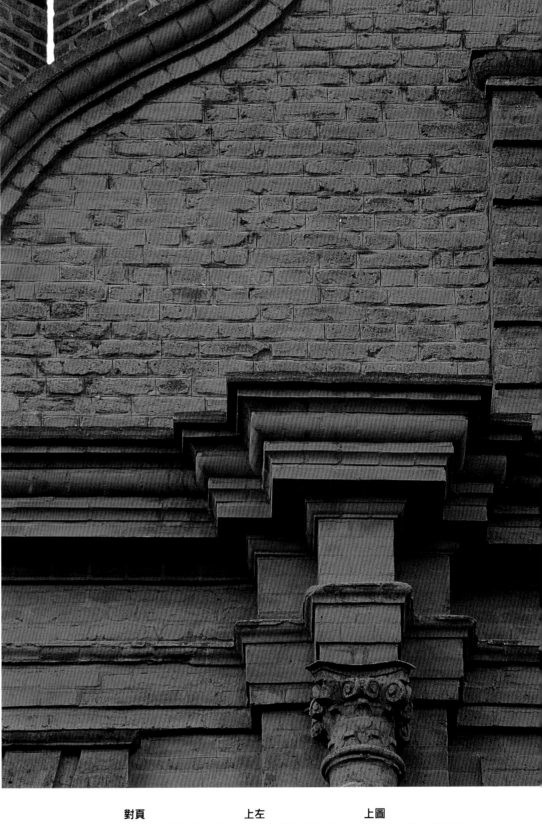

（Tylers' and Bricklayers' Company） 在
1680 年至 1780 年間列出了十位女學徒，
以及在 1690 年代至少有一對工匠夫妻
開業，然而這些看來都是特例。

　　總體來說，英國的砌磚品質在十七
世紀大有進展。十六世紀時，只有少數
幾面牆能以連續組合模式砌成，而當這
種技法趨於成熟時，英式砌法旋即蔚為
流行。1630 年代，從基佑宮開始，愈來
愈多建築運用可以塑出方整磚塊的模
具，並採用法式砌法及受到尼德蘭和歐
陸建築啟發的造型山牆。

　　隨著外界對灰縫的密合和磚造結
構有愈來愈高的要求，砌磚匠開始找
尋外形更一致的磚材，以便可以砌得
更加密合。

對頁
基佑宮，英國薩里郡
基佑（1631）。

上左
1703 年版本的莫克森
著作《工匠實務或動
手做準則》，封面和
陳列工匠用具的插圖。

上圖
基佑宮，從立面的細
節，可以看出精緻雕
刻的磚造結構。

啟蒙思維

製磚工法的精進

莫克森書中的砌磚描述，前一章已有著墨，另一位皇家學會院士，約翰‧霍頓則執筆了一篇製磚的報告，描述當時英國製磚使用的技巧，這也許是最早的紙本文獻。

　　約翰‧霍頓是藥劑師，並從事茶葉、咖啡、巧克力的買賣，在 1680 年成為皇家學會的院士。皇家學會成立於 1660 年的倫敦，致力科學研究（就當時的人而言，是「實驗哲學」），而從一開始，成員（院士）就對各種工業和如何改良工法等很有興趣。

　　霍頓的《工業改良往來信件大全（Collection of Letters for the Improvement of Trades）》，就是這類研究的例子之一，部分於 1681 年和 1683 年之間出版，根據一名薩里郡埃普索姆的工匠經驗，詳實記述當地的製磚流程。

　　1692 年，霍頓開始出版跟貨物價格

相關的周報，卻令人困惑地取了個《農牧業與工業改良往來信件大全（Collection of Letters for the Improvement of Husbandry and Trades）》的名字。每期附有一篇講述工業不同面向的短文，1693 年 11 月到 1694 年 7 月間的短文以磚塊為專題，有加入部分新的資料，也有重述大部分的《工業改良往來信件大全》內容。

　　在霍頓的文稿中，首次出現製磚技術的兩大突破點：一是模具固定座，即釘在工作台上的小木片，稍微小於模具。早期的固定座呈平板形，十八世紀末期，工匠為了固定磚坯，而略為調修固定座外形，而在磚坯中間壓出凹槽，英國稱

此為蹄叉（frog），由於馬蹄上的凹槽也叫 frog，一般認為是此名稱的來源。

　　第二個發明是木棧板，霍頓所描述的使用方法，今日仍有人在用。製磚匠在模具上灑沙後，將黏土甩進模具，用木棒刮掉多出來的黏土，將模具移開工作台，從模具倒出成形的磚坯，放在木棧板上，最後運送至要置放乾燥的場地。十七世紀時，這可以一次運送好幾個磚塊，後來才開始用特製的手推車。

　　在棧板發明前，製磚師傅會把整個模具連帶磚坯，直接交給助手，搬至要乾燥的場地，再一一從模具倒出磚坯。但這樣做的壞處是，磚坯的邊緣容易黏在模具上，脫模時會導致變形，為

模造磚的製造過程，於布爾默磚廠拍攝，英國薩福克郡。

上排
從土堆裡取出適量黏土，甩進模具，刮除多餘的黏土，磚坯脫模成形後，放在棧板上。

下排
移至磚棚前，先在磚坯上撒一層沙，從兩層棧板中取出後，放置在磚棚裡。

了補救，有時會將模具回壓在濕的磚坯上，這樣的磚塊會有個共同的特癥「凹陷邊緣」。

　　在這種早期的製磚流程裡，製磚匠需要很多模具，因為助手每一次都會把模具帶走，而且工作台必須設在乾燥場幾碼之內的範圍。改用棧板運送磚坯的新流程後，不但一次可運送多塊磚坯，壓模師傅還得以在離乾燥場稍遠的小屋裡工作，並重覆使用同一個模具，讓每個磚坯都長得一模一樣。

　　雖然說女製磚匠一般並不常見，但製磚比較像是家族事業，不僅是女性，連小孩都會參與其中。在十七和十八世紀的英國，製磚家族常會從一地遷徙到另個地方，跟農夫租地製磚。父母將黏土壓模成形，孩子則負責練土，也就是踩踏黏土並去除夾雜其間的石塊，及將父母做好的磚坯從工作台移至要乾燥場堆置，直到十九世紀立法明令禁止童工後，這樣的工作方式才式微。

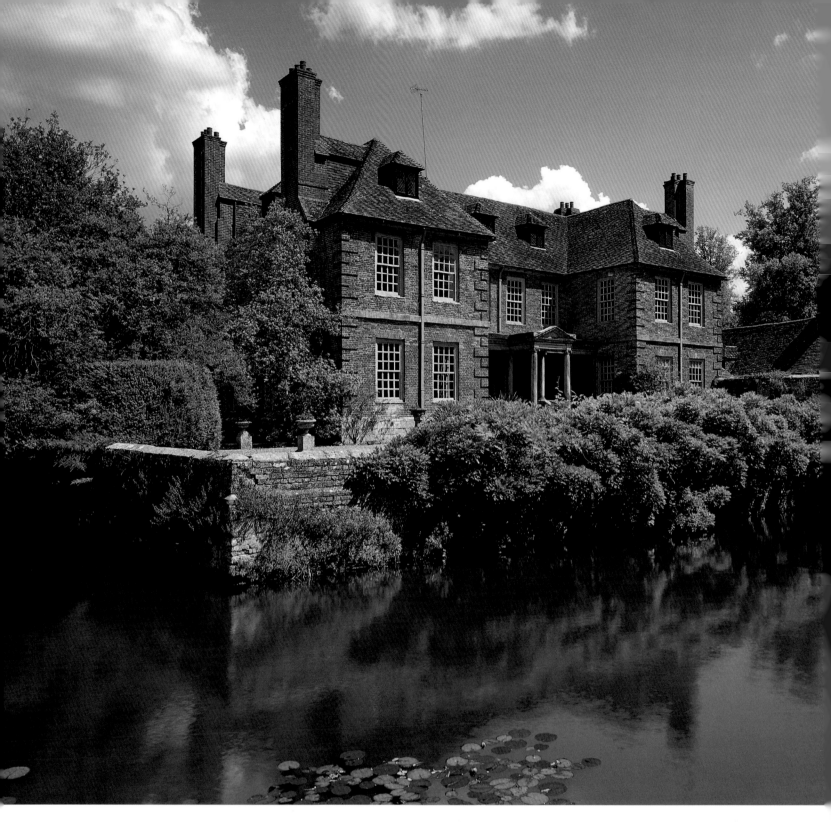

啟蒙思維

雷恩爵士之前的英國格魯姆布里奇莊園和建築

建築師（architect）的地位，雖然在義大利已被認可，在十七世紀的英國仍是全新概念，並常混用土地測量員（surveyor）來稱呼。測量員在宗教改革後成為新興行業，因為大批土地從教堂釋出，轉移到私人手中，土地邊界的劃定變得益發重要，不過，土地測量員當然沒有必要參與建築工程，一如中古時期，多數建築是由負責蓋房子的工匠來設計。木製建築由木匠師傅來設計，就如同石砌建築由石匠師傅來規畫，同理可推，如果是用磚造，自然就是造磚師傅來負責。

到了十七世紀，英國開始引進義大利的建築師概念，主要是因為一些書的介紹，例如帕拉底歐的《建築四部（Quattro Libri）》、塞利奧的《建築五書》等，及這世紀早期最知名的的建築師，擁有自我風格的建築師伊尼哥·瓊斯（1573 — 1652）。

瓊斯以擔任劇院假面舞會的場景設計師而成名，1613 年出任國王居所的建築師，因曾旅居義大利，瓊斯的義大利文流利，且是帕拉底歐的忠實追隨者，不辭辛勞地親自造訪許多帕拉底歐的建築作品。

他為查理一世皇居建構的幾座建築，是帕拉底歐設計理念的最佳實踐，幾落建築物皆為磚砌結構，外觀則為石頭或灰泥。然而 1640 年英國內戰爆發，皇居建築不再有需要，瓊斯大幅改造建築的機會嘎然而止。然而，瓊斯帶來的建築概念，即建築應代表當代社會，且要求持續學習，已在英國散播開來。

新形態的建築師開始出現，如羅格·諾特和羅格·普拉特，他們皆是受過教育的紳士，熟讀外國建築文獻，會為自己或朋友設計建築，和義大利傳統的藝術家兼設計師很不一樣。當時，越來越多人會照著既有的模板，設計自己的屋子，再與包工簽約施工。

你很容易辨識出房子援用的各種建築風格，一端是砌磚匠自己設計的簡單磚砌建築，通常沿用在地傳統，這種設計傾向保守，像是保有早已退流行的造型山牆；其次則是來自屋主從國外所見或書上看見的建築設計，肯特郡的格魯姆布里奇莊園可能就是其中一例，屋主受到當時的法國和尼德蘭建築啟發，但以英國方式來構築出自己的潮流風格。

格魯姆布里奇莊園是為菲利普·派克蓋的，他是倫敦中殿學院畢業的律師、皇家學院的創建成員，也是作家約翰·伊夫林和克里斯多佛·雷恩爵士的朋友。幾乎可以確定的是，莊園的設計由派克一手包辦，雖然在花園的構圖上，伊夫林可能有幫上一點忙。

在建築風格上，這座莊園混合了現代與傳統，像是斜脊屋頂，紅磚採用法

式砌法，使用磚塊做為角隅石，及平拱窗等，這些都是當時最新流行，但其 H 形的格局，則仍依照傳統，僅規畫一個房間的高度。

最後一種類型，是以設計維生的一小群專業建築師。他們是工匠背景，但受有教育，能運用現代流行風格來畫設計圖。不同於嘗試動手的屋主，他們很清楚要如何建造房舍，這樣的人像休·梅、約翰·韋伯，人數雖然少，但卻愈形重要，最終取代工匠，成為主要的設計者。在十七世紀的英國，最有名的就是克里斯多佛·雷恩爵士。

格魯姆布里奇莊園（Groombridge Place，約 1670 — 74 年），位於肯特郡，為了菲利普·派克所蓋，設計有可能出自他之手。該建築全部使用磚塊，包括角落的角隅石也選用磚塊。

頂圖
從圍繞屋舍的護城河眺望的正面景觀

對頁左圖
大門正面，門廊為日後增建。

對頁右圖
從山坡往下看的莊園側面

右圖
外牆在房舍側邊圍出一方庭院

啟蒙思維
倫敦大火和雷恩爵士

十七世紀晚期的英國建築，因為一件事和一個人，有了不能回頭的改變。這件事就是倫敦大火，從 1666 年 9 月 2 日晚上的布丁巷燒起，這把大火肆虐了四天，在自中古時期以來的牆內，造成整個舊城區全毀，包含聖保羅大教堂、13,200 間房屋，和 87 座教堂。當時的首席科學家及傑出學者克里斯多佛．雷恩爵士，在大火後將精力轉而投注在重建城市上，成為英國史上最成功的建築師之一。

雷恩對磚造歷史的貢獻有兩個面向：首先，他深入參與倫敦重建所需的建築法規起草；其次，他積極涉足許多當代偉大建築的設計，為磚塊創造出一種全新的建築語彙，並在規畫設計時，訓練下一代建築師和工匠。

這些大火後制定的新法規，改變了倫敦的外貌，也為磚材創造出有史以來的大量需求。倫敦雖然嘗試實施過多次建築改革，但在十七紀紀早期，仍是陰暗街道交織密布，中古時期的木屋搖搖欲墜，狹小巷道蜿蜒其間。回想起來，很清楚地，正是這些建築，導致大火快速蔓延並造成重大損害。

政府因此籌組一個委員會，擬定新的建築法規，而雷恩爵士是委員之一。這些法規設定所有街道和小巷的寬度，決定所有建築是否限用磚材或石材，甚至包含牆壁的厚度，及結構裡所用的木材的大小等。

雷恩很快地參與了重建計畫，負責設計 50 座教堂，以取代之前燒掉的，同時監管聖保羅大教堂的重建工程（後為重新設計）。此外，雷恩也出任皇家

對頁
漢普頓宮（Hampton Court），東區（1689—94），克里斯多佛·雷恩爵士（1632—1723）為威廉三世和瑪莉二世所設計。

下方上圖
漢普頓宮橘園

下方下圖
漢普頓宮的壁龕，使用打磨修整的磚材砌成。

右圖
聖貝納特（又稱聖貝納特·保羅碼頭教堂），上泰晤士街（1677—83），雷恩辦公室在大火後興建的城市教堂之一。

建築的總建築師，這項任命讓他成為英國最重要的建築師，負責所有皇家建築的維修和建築工程。

雷恩的建築，深受他在 1665 年造訪法國時看到的磚石古典主義影響，因此他有多座城市教堂選用磚塊砌成，兩牆接合處為顯眼的石製角隅石，其他像聖安妮和聖安格尼斯教堂，則完全使用磚材。

倫敦城外，雷恩為威廉和瑪麗在漢普頓宮打造的區域，也許是此種風格裡最冒險的例子。根據留存至今的帳本，

建築使用的磚材是現地燒製，而用在圓龕上的磚，其切割修整的工法，是英國境內最佳的例子之一。

漢普頓宮是個龐大的計畫，並勇於運用磚材，這可能是刻意選來提醒國王他的尼德蘭祖國。同時，雷恩也重建了肯辛頓宮，用磚砌出新的立面外觀，提供國王夫妻一個在城中心區附近的可用的住處。

雷恩的建築多數選用磚材，即使有些外觀看來是石材，通常也只是磚牆外的一層貼皮。唯一的例外是聖保羅大

教堂，牆壁的中心是用廢墟的碎石砌成。即便如此，磚材仍在重建時扮演了重要的角色。

不僅是幾個拱由磚砌成，整座大教堂最重要的圓頂，也是使用磚材。事實上，大教堂不只有一個圓頂，而是一個套著一個，共有三個圓頂，最外層用木材和鉛材，磚塊砌成的內層負責拉住照明燈火，我們從教堂地板往上仰望時，看見的是最裡層，同樣使用磚材。

啟蒙思維

防禦敵人軍火

戰爭的形式，在文藝復興時代有了改變。火藥在十四世紀的歐洲首次出現，但要到十五世紀，火砲製造技術的進步，才讓火藥得以有效地運用在戰場上。新式火砲的問世，旋即展現對傳統堡壘的致命破壞力，於是，打造足以防禦這項新武器的防禦設施，變成當時最迫切的要務之一。建於十七世紀的堡壘，與中古時期相當不同，在整體結構中，特殊磚造建築的角色愈加重要。

最早出現的大砲，重到無法移動，它們固定在戰場上，用做抵禦敵人進攻。等到布蘭登堡選帝侯腓特烈一世取得幾座第一批裝有輪子的銅鑄大砲，並在1417和1425年間的一場戰役中，策略性地運用而打敗敵人，才凸顯出傳統堡壘結構即將面臨的問題。

傳統的高聳城牆在結構上無法應付大砲的強大火力，反倒成為完美的的箭靶。這種挨打的局面，要到1500年的比薩斜塔戰役，才有了重大的進步，靠著在城牆缺口後方打造的防禦土牆，防守方得以拖延法國和佛羅倫斯的大砲和軍隊的持續攻勢。第二個突破則來自帕多瓦戰役（Siege of Padua）的法‧喬孔，他打掉中世紀的城牆，改挖壕溝來對戰。

斜土牆和壕溝自此成為堡壘的必備元素，在改良稜堡的形狀時，這兩個元素也被規畫成更趨複雜的多邊形。稜堡是堡壘向外凸出的部分，在對方突破外層的的防禦線時，駐軍可以沿著牆邊射擊，而為了避免產生射擊盲點，稜堡被刻意設計成奇特的多邊形。

在十六世紀，有一系列文獻開始談論，為了倖免於戰火，如何在城堡或城鎮周邊打造並加強壕溝、防禦牆、稜堡等設計。這類堡壘工程最著名的例子，是在十七世紀，路易十四統治下的法國，由當時最偉大的工程師塞巴斯汀‧勒‧普雷斯特‧沃邦（1633 — 1707）監工完建。

沃邦的任務是捍衛法國，免於來自北方的威脅。他掌管的工兵隊（Génie），是一支負責所有防禦工事和攻擊操作的工程隊伍。他為防禦法國北方城鎮所規畫的模型，目前藏於巴黎傷兵院的地圖模型博物館（Musée des Plan — Reliefs）。

同一時期，尼德蘭人也開始打造由門諾‧范‧寇胡恩設計的堡壘。相對地，英國有海做為防禦，僅沿著海岸邊搭建堡壘，現存最好的十七世紀堡壘在蒂爾伯里，荷蘭人伯納德‧代‧戈梅爵士在1670年設計，用來保護泰晤士河。

這些堡壘的防禦土牆和壕溝的斜坡面，都是以磚塊堆砌。沃邦曾建議用石材或磚材，後來發現磚塊有許多好處，首先是容易取得，第二是價格，最後也是最重要的，磚塊比石頭還經得起火砲攻擊，主要因為磚牆是由較小的單位砌成。

故此，到了十七和十八世紀，磚塊不只是法國堡壘的主要建材，甚至整個歐洲都選用磚材。而這類龐大的建築工程，得用上數以百萬計的磚塊，因此必須事先搭建專用的磚廠，像這些後勤補給的問題，為堡壘工程師的生活帶來很多挑戰。

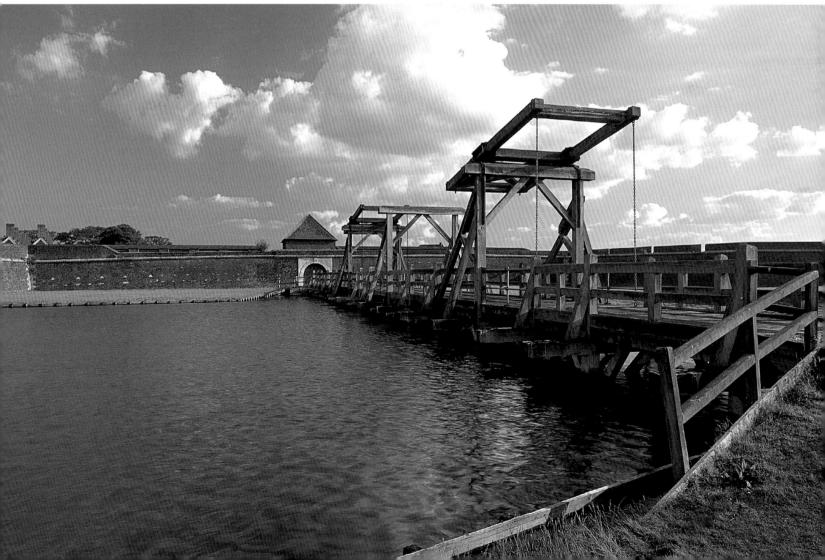

左圖與對頁
亞當・梭羅古德莊園
（The Adam
Thoroughgood
House），位於維吉尼
亞州的諾福克附近。
房舍約建於 1680 年
代，邊牆和花園邊牆
使用英式砌法，另一
邊則為法式砌法。

下圖
維吉尼亞州薩里郡的
培根堡（1665），其
煙囪群和造型山牆採
用 230×100×65 公釐
的磚塊，以英式砌法
砌成。

啟蒙思維

殖民時期美洲的早期磚砌工程

殖民時期的北美洲建築，現存有些最老的房舍是以磚塊砌成。跨海運送磚材在當時是很不切實際地昂貴，因此早期移民人家運用可以取得的適合建材，打造讓他們可以懷念老家的住所，一直要等到當地開始製磚，磚材才成為隨時可使用的建材。而製磚在這個地區的問世和發揚，與製磚器具的發展息息相關。

新大陸的第一座磚砌建築，確切落成時間已不可考。根據拼湊出來的紀錄，第一個建築很可能是間臨時木屋，而西班牙移民在西印度群島的伊斯帕尼歐拉島搭蓋的房舍，看來才是美洲地區第一座使用磚材的建築。

西班牙人在十六世紀打造了聖多明哥城，城裡的皇宮、堡壘、修道院等重要建築皆使用磚材，推測皆出自在地磚窯。最早的磚塊承襲羅馬風格，形狀正方，大小為 330×330×45 公釐，到了十七世紀，磚塊改為歐洲的長方形，尺寸是 260×120×70 公釐。

在北美洲，哈德遜河流域的尼德蘭殖民地及麻州的英國殖民地，以及十七世紀初期的切薩皮克灣和德拉瓦州，可以看到早期的磚造建築。1611年，湯瑪斯・蓋茲爵士從英國帶了一批製磚匠，為維吉尼亞州詹姆斯河的法拉爾島亨利科波利殖民區三條街道上的低層房舍燒製磚材。根據報導，在 1619 年，維吉尼亞州的詹姆士鎮已

有座用磚砌成的教堂，而設立一座可以培育更多製磚匠的大學，這個想法也正熱烈討論中。

早期北美洲的製磚發展，部分來自興建防火煙囪的需求。有些關於早期磚塊可能是進口的推測，不管是當成貨物或船的壓艙物，都是不可信的。十七世紀的船隻十分小，跨大西洋的航程既艱辛且危險，只有絕對必需的用品或特別貴重的物品，才有理由從歐洲跨海運送過來。而在一般船上，用來壓艙的少數磚塊或石頭，也絕不足以蓋出一座現代煙囪。比起進口磚材，更為簡單且經濟的做法，是將製磚工具和工匠的技巧運送進來。

隨著製磚技術在北美洲生根，在十七世紀中期，出現第一批以全磚材砌成的建築物。當時的磚材仍是相當昂貴，因此早期建物的規模相對保守，維吉尼亞州諾福克附近的亞當・梭羅古德莊園即為現存此類建物的一例。

梭羅古德是英國人，生於東安格利

亞的金斯・林，1621 年首次造訪維吉尼亞州，擔任僕人的職務，在約定的工作任期屆滿後，於 1626 年回到英國。他隨後結了個不錯的婚姻，因為懷念新大陸的美好，和妻子在 1628 年再次來到這裡。梭羅古德自此一路扶搖直上，1635 年，他受封林恩芬河沿岸的 5,350

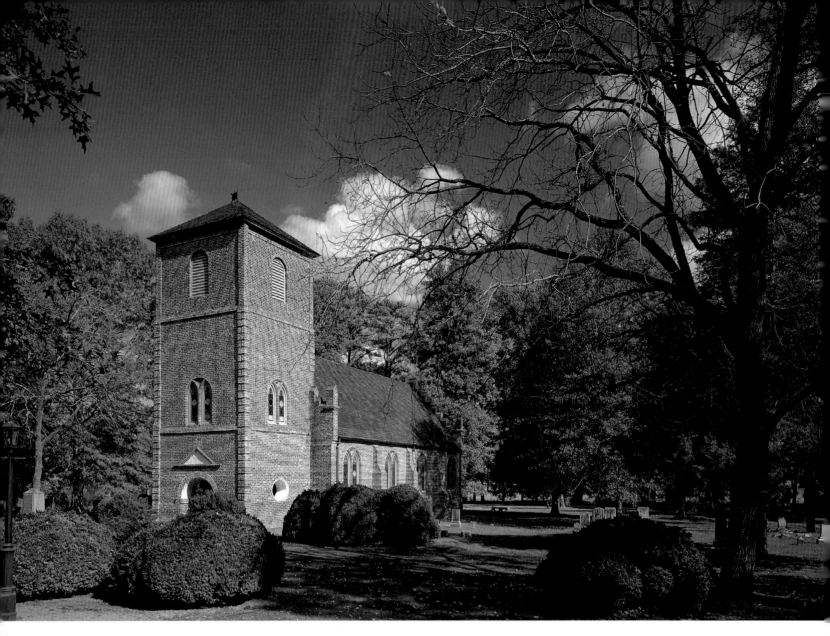

上圖與左圖

聖路加教堂（St. Luke's Church，約1632年），位於維吉尼亞州的懷特島。高塔的頂端和磚材的角隅石皆為後來增建，教堂以200×95×60公釐的紅磚砌成，採用灰縫20公釐的法式砌法。

對頁

舊州議會大廈（Old State House，1713年），位於麻州波士頓，是全美最古老的公共建築之一。全棟以210×90×55公釐的紅磚砌成，採用灰縫10公釐的英式砌法。

英畝的領地。

跟他擁有的財富相比,這座冠上他的名字的莊園,看來根本微不足道,可能是他的孫子在 1680 年代興建的,至於他本人從未在這裡住過。房子座落於一座小花園,沿著林恩芬河支流而建,令人吃驚的是,推測當時多數訪客是搭船前往,但正面大門其實是向著陸地,立面確認採用的是法式砌法(當時英國正值流行),其他三面則為英式砌法。

房舍使用的磚材大小是 215 — 220×100×55 — 60 公釐,置放在厚達 15 — 20 公釐的石灰砂漿接合層上。當時的移民苦於找不到石灰原料的石灰石,而改用蚌殼燃燒後的粉末、混合水、沙、動物毛髮,作為磚塊間的黏合劑,房子內部也可以看到用類似的混合物做為塗抹的灰泥。

另一座稍早期建築,是規模大上許多的培根堡,位於維吉尼亞州薩里郡。雖然名為「城堡」,其實只是蓋在

地下室上的兩層樓農舍,完工於 1665 年,為亞瑟‧艾倫所建,但其現有名稱是來自 1676 年的培根起義。當時,年輕的納塔爾‧培根以此為據點反抗州長,然而這畢竟是座住房,無法簡單用來防禦。

如同其他殖民時期的建築,培根堡是直接照著家鄉的建築打造的,原型是十七世紀英國南部的塞克斯郡、肯特郡、薩里郡等地的鄉舍,英國迄今仍留存許多這類型的房舍。

從正面穿越典型的兩層樓高的門廊,才能走進屋內,原本的大門現已封死並改建成窗戶,但是門上的三角楣飾仍依稀可見。屋頂是顯眼的造型山牆,採用來自北歐、風行於 1630 年代英國的造型。除了地下室之外,其他幾乎是英國屋舍的翻版,使用 230×95 — 100×60 — 65 公釐大小的磚塊,採取灰縫 15 — 20 公釐的英式砌法。

這兩座建築皆完美呈現了來自歐洲最新風潮的砌磚風格,能夠做到這樣

的砌磚匠,在早期殖民時期的美國並不常見,砌磚造牆的技術可以很快學會,只要經過練習,就連未經訓練的工人也能辦到,但是砂漿的調合和準備,必須有詳細的指導才做得出來,更遑論要砌出有許多裝飾細節的造型山牆等,都得要有經驗的工匠才能勝任。

然而,在缺乏師徒制的情況下,幾乎無法完成需要高超技巧的磚砌工程。克里斯多佛‧雷恩爵士受邀跨海協助設計威廉斯堡的威廉與瑪麗學院(1695 — 99)時,有鑑於當地缺乏有技術的工匠,他認為有必要從英國帶自己的砌磚匠來監工,也因此得以完成較為困難的磚砌工程。可惜的是,原有建築已於 1705 年的一場大火中燒毀,現今的建築是後來的重建。

威廉與瑪麗學院的例子透露出,投資者有多麼願意去找這些熟悉歐洲最新風潮的工匠,不過,這個短缺的時期為時並不久,新大陸很快地培養出一群工匠,補足專業砌磚匠的缺口。

啟蒙思維

十八世紀的法國百科大全和磚窯

百科全書的出現，具體實現了啟蒙時期的理念，即對事物的解釋和分類，尤其是法國在十八世紀中葉出版的一本本百科全書。狄德羅著名的《百科全書》運用許多大幅刻版，來描繪各種製造業和建築工業的主要面向，令人吃驚的是，狄德羅並未提供製磚的圖像。稍後要到 1763 年的另一本，科學院出版的《瓦工與磚匠的藝術》首次提供野燒窯的圖片及磚窯細節的圖解，成為工業化之前最重要的製磚大全。

《瓦工與磚匠的藝術》一書，是由亨利—路易斯‧杜哈密‧迪‧蒙梭、查理‧雷內‧弗克伊‧迪‧瑞瑪克特，和珍—葛菲‧葛倫合力完成。蒙梭曾是海軍總督察，並在 1743、1756、1768 年出任科學院理事。弗克伊和葛倫則是工兵隊（Génie，工程師組成的軍事隊伍，由沃邦指揮）的中校，皆曾親自在戰場上搭蓋磚窯。

《瓦工與磚匠的藝術》在 1767 年的版本，增訂了老加百列‧賈爾編撰的《荷蘭製磚造瓦的藝術及如何使用泥炭燒製磚瓦》的附件。

然而，這兩部分的相關篇幅都不長，在《瓦工與磚匠的藝術》一書只有 67 頁和 9 個全頁的插圖，增訂的附件也只有 11 頁和 1 張插圖。不過，儘管篇幅有限，作者仍詳細描述了當時依不同燃料分成的三種製磚方法。

第一種是在傳統羅馬式磚窯，使用木材燒製磚塊和瓦片。圖一詳盡地介紹如何燒製瓦片，列出壓模製坯要用到的所有工具；圖二和圖三則畫出兩種類型的磚窯，第一是一次就能燒製 100,000 塊磚的大型磚窯，據說在勒阿弗爾區可以看到；第二是規模較小的磚窯，可以容納 30,000 — 40,000 塊磚瓦的燒製，常見於巴黎和週邊地區。在插圖中，可以看到是用沙來協助讓瓦片脫離模具，再放在木製棧板上，搬運至到乾燥場。

第二種是在臨時的野燒窯中，使用煤炭來燒製磚塊，這也是首次看到此類磚窯的圖像，在刻版上，詳列出打造野燒窯的每一個步驟。製磚工在工作台上

使用開口的模具，並用水協助脫模，我們可以看到運送至乾燥場的是仍在模具裡的磚坯。這些磚一開始先平放，再一個個轉向以對角線方式疊放成牆，根據野燒窯的規畫，一次可以燒製 500,000 塊磚。

增訂的附件則詳列出據稱是尼德蘭燒製磚塊時使用的技術，使用的燃料是泥炭，插圖為蘇格蘭式磚窯，這類磚窯跟野燒窯一樣，磚坯在疊放時，留有供燃燒熱氣循環的空間，而與野燒窯不一樣的是築有永久性的邊牆，通常沿著側邊留有通氣道，讓火燒得更旺盛。

蘇格蘭式磚窯最早可能出現在十五世紀的尼德蘭，約在十七世紀早期，傳至新大陸的維吉尼亞州。《瓦工與磚匠的藝術》一書的磚窯有六腳牆，寬 26 — 27 英呎、長 31 — 32 英呎、高 18 英呎，可容納 350 至 400,000 塊磚。

插圖摘自

《瓦工與磚匠的藝術（L'art du tuilier et du briquetier）》（1763）

對頁左圖

插圖四：製磚工具，依用途分為 6 組（由上到下）：1. 採土工具、2. 練土工具、3. 將黏土移至工作台的搬運工具、4. 在工作台上、5. 工作台和手推車、6. 在磚窯使用的工具。

對頁右圖

插圖二：勒阿弗爾區（Le Havre）的大型磚窯

上左

插圖八：搭蓋野燒窯

上右

插圖六：模造磚塊的過程，在背景可以看到從地上挖出磚土，右方是壓模工在工作台上工作，底部左圖是圖解如何堆放磚塊，底部右圖則是小型的磚窯。

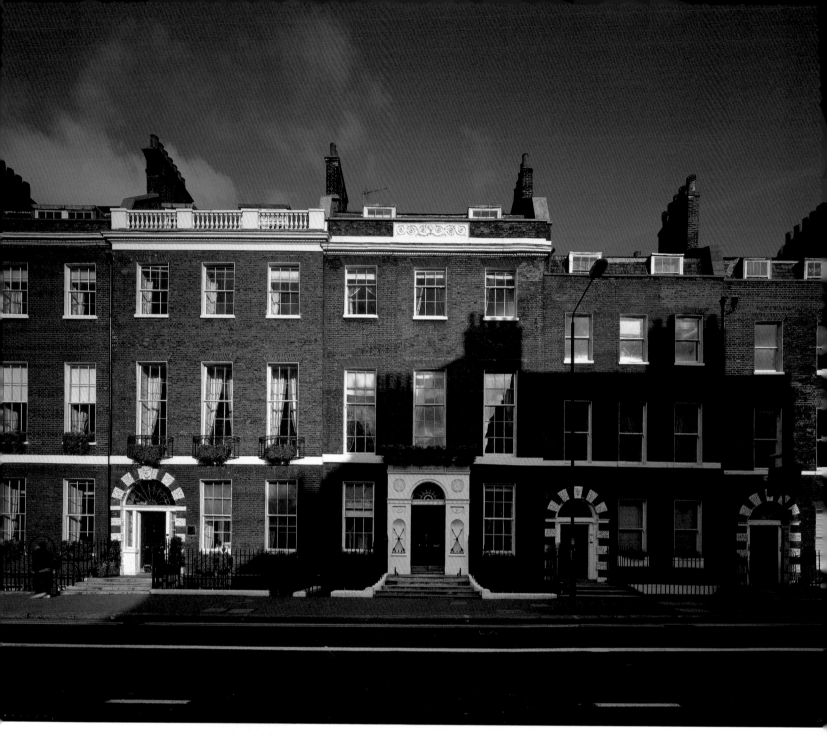

啟蒙思維

十八世紀的倫敦：原生磚，法規和賦稅

在 1666 年倫敦大火後，到 1901 年之間，倫敦居民從 100,000 人暴增至 920,000 人，這樣的人口規模，只有巴黎可以比擬，但跟巴黎不同的是，倫敦當時只用一種建材：磚塊。在倫敦大火後頒布的法規，限定所有建築只能使用石材或磚材，由於石材價格昂貴，磚塊於是成為最主要的建材。而當磚塊的運送價格每英哩漲一便士時，在這座擴張的城市外圍便開起一家家磚廠。

十八世紀倫敦的鄉鎮屋舍有許多特色，至今仍相當受歡迎。大火後施行的建築法規，勁力降低火災風險，加上各方面的經濟考量，讓之後興建的房舍，外觀看來相當一致。

這些房舍一般有 2 至 3 個窗戶寬，正方的路面會蓋得比後方的花園高出半層樓，所以地下室可以直接通往花園，但仍比外面街道的路面低，一樓也相對地被墊高。房舍正面相當樸素，僅在天花板一帶的簷口，或門廊、門框等處有裝飾。

這裡用的磚材稱為「倫敦原生磚（London Stocks）」，特點是在原料黏土上，看得到黑色斑點，這跟製造方式有關。倫敦大火之後，製磚匠發現若將黏土混合灰燼（稱為 spanish），燒製過程會更有效率。

磚匠和瓦工公司 1714 年寫道，聲稱是在燒製沾滿火災灰燼的磚坯時的發現，隨後這些灰燼被收集起來，一車車被當做垃圾賣給製磚匠。這些灰燼自帶易燃物質，有助減少燒製磚坯時要用的燃料，讓野燒窯更有效率。

根據當時估算，每燒製一千塊磚的燃料費，可以從 14 先令減至 12 先令 6 便士。然而，製磚匠因此有可能在原料裡混雜愈來愈多灰燼，導致燒出來的磚材品質下滑，很快就破裂。

最早的「倫敦原生磚」是紅色的，在十八世紀之前的英國相當受到喜愛。不幸的是，倫敦地區的多數黏土含有大量石灰及少許的鐵質，因此燒出來的是黃色的磚塊，在多年日曬雨淋後，還會逐漸變成褐色，這些稱為「灰磚」，一開始被認為是劣等磚，但流行總是變來變去，到了 1750 年代，黃磚變得愈來愈受歡迎。

在 1756 年，艾薩克·韋爾在《建築全集（Complete Body of Architecture）》中提到紅磚，寫道「這種火紅的顏色很刺眼，很難一直盯著看，到了夏天，更感覺會冒出一股熱氣，讓人無法接受。」。

不只是流行時尚，影響磚塊用量的還有課稅問題。製磚匠基於利潤考量，常會燒製小型的磚塊，一來可以「千」為銷售單位，等於能賣多一點，其次在採土時間和窯燒等費用也比較便宜，這情況在 1784 年隨著新稅制實施而改變。

英國首相小威廉·彼特為應付花在美國獨立戰爭上的軍費，推行新的磚塊稅，從每千塊磚 2 先令 6 便士起跳。可以想見，為了避稅，磚塊越做越大塊。為了避免此一漏洞，1805 年再修法緊縮，規定大小在 10×5×3 英吋以上的磚材，要課兩倍的稅。

磚材變得超乎想像地流行，以至於十八世紀出現長得像磚塊的瓦片（稱為 mathematical tiles），使用在當時的木結構房舍上，為它們帶來時尚感。與一般猜想的不同，這種瓦片的出現，並不是為了迴避磚塊稅，因為瓦片的課稅其實比磚塊更高。

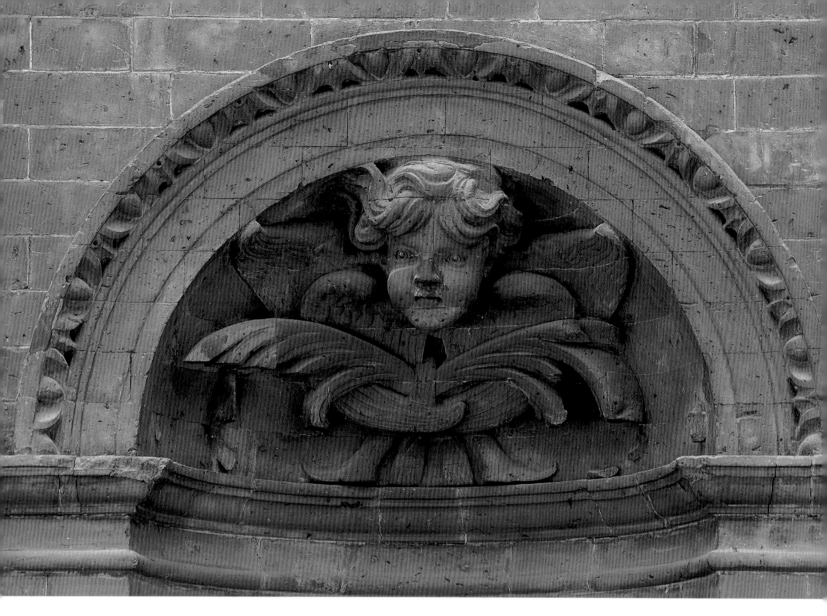

啟蒙思維
打磨修整的磚雕工藝

十七、十八世紀，出現了新形態的砌磚匠，他們在雕磚和砌磚上的高超技巧是前所未見，這類工藝能用於幾乎每一棟房屋的窗戶上檻，以考究細節和精準組合創造出柯林斯柱的柱頭、紋章盾牌、小天使、人頭等磚雕品。這種技術即為「打磨修整的磚雕工藝」（rubbed and gauged brickwork），是砌磚藝術中最頂尖的的技巧。

「打磨修整」使用的是特製磚塊，稱為磨子（rubbers）或磨製磚（rubbing bricks），其原料黏土需先過篩或置放沉澱池，去除所有石塊，再小心翼翼地進行窯燒，讓出窯的紅磚每塊都一模一樣，沒有明顯的變形和摺痕。

磚出窯後不是直接拿來使用，一定會用研磨石打磨其中至少五面（牆內那面不需要），削減至要求的特定大小，砌磚師傅不斷修整每塊磚頭，直到符合它被分配的位置尺寸。運用這種方法，這些磚的尺寸有可能完全一致，砌磚時的灰縫就可以薄到僅有 1 公釐。

這些磚鋪設在石灰灰泥的砂漿床上，而非一般的砂礫與石灰的混合砂漿，通常會再上色，讓牆整體看起來一致。若成品是一片平牆，則以研磨石打磨整個磚造作品的表面來做收尾，確保牆表面的平滑。

這種技術也用在製作裝飾品的細節上，每塊磚同樣切割成要用的尺寸，但這時候在工作台或長板上，會先標出每塊磚預定的位置，再用劈磚斧切割出外形。在十九世紀，這些磚會置放在模版箱裡，各邊再用鋼絲鋸照著模版來切割。

當時的倫敦法律規定，禁用可能導致火災的木造過梁，因此門窗上的平拱常常改用經過修整的磚材。通常在蓋平拱時，僅帶點微微的弧度，所以當上面的牆砌好後，牆身重量會將平拱壓回原先的直線，讓平拱結構更緊密。不少作者在書籍裡分享自己喜歡如何打造平拱和更複雜一點的橢圓拱，後來成為十八世紀倫敦的流行風潮。

技術最高明的工匠想打造出圓龕或雕像，必須靈活運用劈磚斧、長鋸、銼刀、研磨石等工具，將磚塊琢磨成想要的形狀，以及不斷地修整和比對每塊磚和其他磚相接的邊緣。如此精細的工藝，即便在今日也非一般砌磚匠所能勝

對頁
房屋上部的磚雕頭像，位於恩菲爾德鎮，建於 1680 年和 1700 年間，現藏於維多利亞和艾伯特博物館（Victoria and Albert Museum）。

右圖
使用鋼絲鋸和模版箱來切割磚塊，可以快速地切割出重覆的形狀，目前不清楚何時開始使用這一方法。

下圖
在切石廠裡，製作平拱（又稱 Jack arch）的磚材備好在工作台上，個別將被切割成形。每個磚上的編號，是對照將被擺放的位置。

任，因此極少數擁有這等手藝的師傅在市場上非常炙手可熱。

打磨修整的磚雕工藝，本質上就是將磚一塊塊個別切割成需要的形狀，花費的時間遠遠超過一般砌磚工作，而磚材本身也比較貴，這也難怪工資是以完全不同等級的標準來計費。

砌磚的費用，一般是以「方條（square rod）」（相當於 272 平方英呎、約一塊半磚厚的砌磚工程）為單位來計算。打磨修整的磚雕作品則是以長度來計算，在十七世紀晚期，約比相同大小的砌磚工程貴上兩倍。

啟蒙思維
科德「石」的秘密

到了十八世紀後半的英國，羅伯特‧亞當等建築師帶起的建築風格開始流行，掀起了對古典飾件前所未有的強烈需求，房舍不論大小都想要放上這些裝飾，但石雕是很昂貴的。

有一人想出了解決之道並大獲成功，他提供便宜卻美觀的雕像和橫飾帶成品，並放在目錄裡提供訂購，這個人是愛蓮娜‧科德（Eleanor Coade），他的產品就叫「科德石」，與真正的石雕極其相似，即便在今日也常被看錯，但其實是一種粗陶製品。

對頁
倫敦獅子酒窖的科德石獅，酒窖已於 1950 年拆毀。石獅在 1837 年移到西敏橋，屹立至今。

上圖
科德石做的蓄鬍男子拱心石，來自貝德福德廣場其中一棟屋舍，建於 1775 年。

一位出身多塞特郡新教徒家庭的年輕女士，是如何在十八世紀的英國，擁有最成功的建築用粗陶工廠，至今是一團謎。從我們得知的成長背景和教育環境等少數資料，仍找不到任何蛛絲馬跡。

愛蓮娜生於 1733 年 6 月 24 日，父親喬治‧科德是成功的商人，在埃克塞特郡經營羊毛整理事業，在不需煩惱收入的家庭裡，科德應該有個快樂的童年，但到了 1750 年代，羊毛貿易開始走下坡，喬治最後宣布破產。

1760 年代早期，科德舉家搬到倫敦，愛蓮娜成了亞麻布商，根據紀錄，愛蓮娜是個成功的女強人，她的貨物價值呈現穩定成長。相反地，她的父親未能成功翻身，1769 年去世時，仍是破產狀態。同一年，愛蓮娜帶著守寡的母親，設法籌資在蘭貝斯區買下一座工廠，開始製造他的人造石，「科德石」（Coade stone）於是問世。

很多人以為科德石是這類產品的濫觴，但事實卻非如此。十八世紀中葉，許多工廠已經在打各種加工的人造石廣告，但或因品質不佳，導致產品不被接受，或是行銷策略失敗，這些產品幾乎都不為人所知。愛蓮娜在蘭貝斯區的工廠，現址先前是一家由丹尼爾‧皮寇克經營的工廠，看來似乎是轉賣給愛蓮娜。

科德石的製作方法曾是不外流的商業機密。有些科德石雕因為過於巨大，工匠在製造時會面臨到跟早期製造粗陶時一樣的難題，即尺寸縮水和產生裂縫。

愛蓮娜想到兩個處理方法，首先是調製特別的陶土，將縮水的問題降至最低。她將黏土混合燧石、壓碎的玻璃和熟黏土（燒製過的黏土，再輾壓成粉狀），碎玻璃和熟黏土因為歷經燒製過程，不會再次縮水。他同時使用白色的球黏土，不僅產生獨特的石頭色調，還能將縮水率從 20% 減少至 8%。

第二個方法裡，最關鍵的是使用石膏模具。陶土原料因為混入太多熟黏土，導致無法直接在上面雕刻（不像中古時期的粗陶），所以，無論是大批生產或單一製造，所有陶坯都必須使用模具成形，用手將薄薄一層陶土壓進模具。

這種做法有三個附帶的好處：首先，雕塑是空心的，燒製時容易均勻受熱；其次，石膏表面會吸收陶土裡的水份，有助陶坯略為縮水，不會沾黏在模具邊邊；第三，雖然要因應未來需要，但做好的模具永遠可以重複使用。

愛蓮娜之所以可以異軍突起，主要是他成功地將人造石行銷出去。他請最好的藝術家設計他的產品，並確保當時最搶手的建築師使用他的產品。他定期舉辦產品發表會，印製精美的產品目錄，且絕對不會標低價。

愛蓮娜在 1821 年過世時，製造科德石的祕密並未跟著死去（有人這麼說），但因為他對公司未來幾乎沒做什麼規畫，這項技術最終仍是失傳。公司後來被他的經理威廉‧柯崗買下，由於缺乏愛蓮娜的商業敏銳度，公司在 1833 年宣布破產。

然而，在那之前，科德石已外銷到全球各地，英國倫敦白金漢宮的橫飾帶和美國華盛頓八角屋（1799）的梁柱，皆是用科德石打造的，甚至更遠到里約熱內盧、蒙特婁、海地等，都看得到科德石的影子。

啟蒙思維
侯克漢廳和英式帕拉第奧鄉村別墅

在十八世紀的英國，年輕貴族以到歐洲旅遊（the Grand Tour）做為人生的重要儀式，回國後則會希望打造一間義大利風格的鄉村別墅，以適合的場景來搭配展示在歐洲大陸買的骨董和藝術品。湯瑪斯·寇克就是其中一例，他為自己蓋的侯克漢廳，以其規模和全以磚塊砌成的外觀而著稱，後者更是當時首見。

萊斯特城的第一位公爵，湯瑪斯·寇克（1697－1759）歷經長達 6 年的歐洲旅行之後，於 1718 年春天回國。他在1707年時雙親過世後繼承了地產，現在他打算好好地蓋一棟大房子，收藏並展示旅途中購買的手抄本、印刷書、繪畫、雕像等。

在歐洲旅行時，他認識了伯靈頓勳爵和威廉·肯特，並一起迷戀上帕拉第奧式（Palladian）建築，於是，他邀請肯特幫他設計他的大房子。

一開始，他請肯特規畫的是一座超級龐大的豪宅，中間區塊的主要樓面，整層皆做宴客大廳使用，除了展示藝術品，其設計風格也要讓訪客為之驚歎。大廳外是四座大樓閣，每座都跟一棟鄉村住宅差不多大，原本打算做為家人生

活起居的主要空間。此外，院子也完全重新規畫，包括加挖一座人工湖、打造幾何設計花園、豎立方尖碑及裝飾性建築等。

不意外地，這需要動工多年且耗費鉅資。肯特最早的規畫，可以說是極盡奢華，至少很明顯地，要是照著原設計來走，一開始就會是非常昂貴。從我們的角度來看，第一個妥協，也是最重要的調整，是建築外觀採用的建材。

帕拉第奧式別墅的外觀，是用石材或磚材砌成，再在外塗上灰泥，而多數的英國鄉村別墅雖然也使用磚材，但外層通常會用石材裝飾。然而，在侯克漢土地上，試著燒製磚塊時，發現黏土原料富含石灰，讓出窯的磚塊帶著類似巴斯石的暖黃色調，於是決定外觀就直接用磚材，不再另外粉刷或裝飾。

不幸的是，即便決定外觀只用磚材，省下來的費用，仍不足以支撐整個專案的規模，甚至不夠支付室內大量的豪奢裝潢。湯瑪斯花了 90,000 英鎊，並再貸款了同樣金額的巨款。寇克家族一直要到十九世紀才還完最後一筆貸款，資金短缺的問題也解釋了為何這棟別墅之後一直沒有改建。

雖然威廉·肯特的設計是最原始的藍圖，但別墅的巨額花費不能全怪在他身上，馬修·別廷翰是真正打造建築和花園的人，且花費了很長的建造時間。工程自 1734 年開工，到全部完工約花了 30 年的時間，湯瑪斯當時已不在人世。

侯克漢廳本身，可以說是向砌磚匠的工藝致敬的傑出展現。每塊磚皆小心地鋪設，保持薄薄的灰縫，讓外觀看起來整齊一致，且遠看就跟石砌的一樣。這在鄉村風的地下室尤為明顯，即運用

刻意削角的磚塊，以模仿大塊石材，這種細節重覆出現在房子的各個角落。而窗框和細節使用的石材，則選擇與磚塊的顏色相近，讓兩種材質相接時沒那麼突兀，這種「以磚亂石」的方式是相當出色的嘗試。

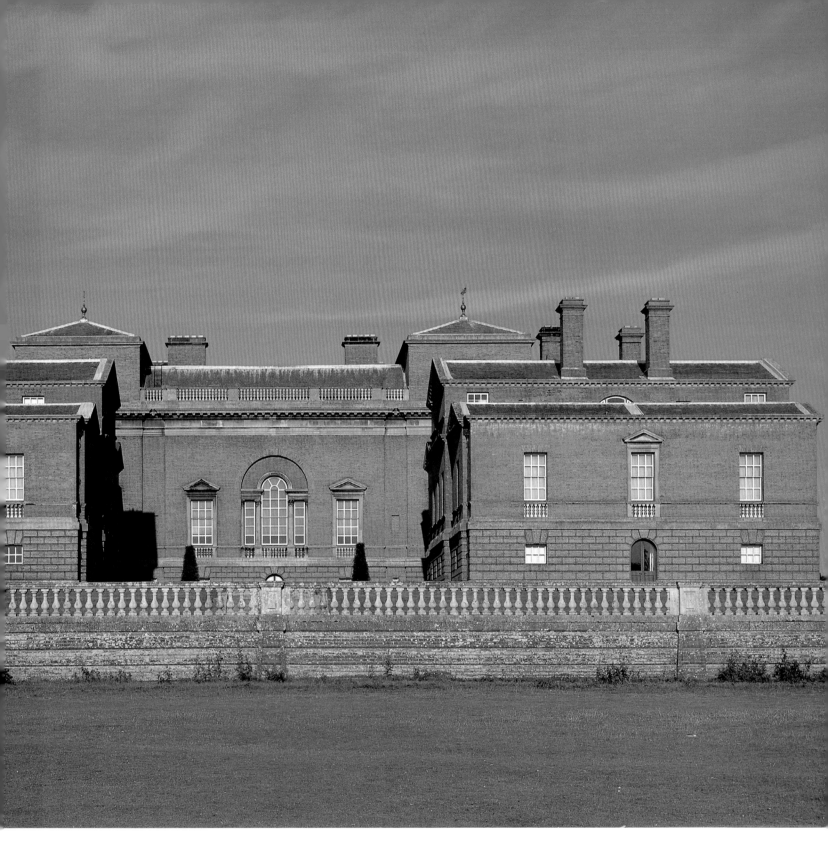

左圖
入口立面的特寫，除了窗框、簷口、欄杆是石材，其餘皆為磚塊。

上圖
諾福克郡的侯克漢廳（Holkham Hall，1734—64）的側面，全部使用黃色磚材的地下室樓層及前方擋土牆，展現精緻的鄉村風格。

右圖
四座樓閣位於中間區塊的四個角落，做為不同家族分支的生活起居空間，主要區塊則保留做為宴客大廳。

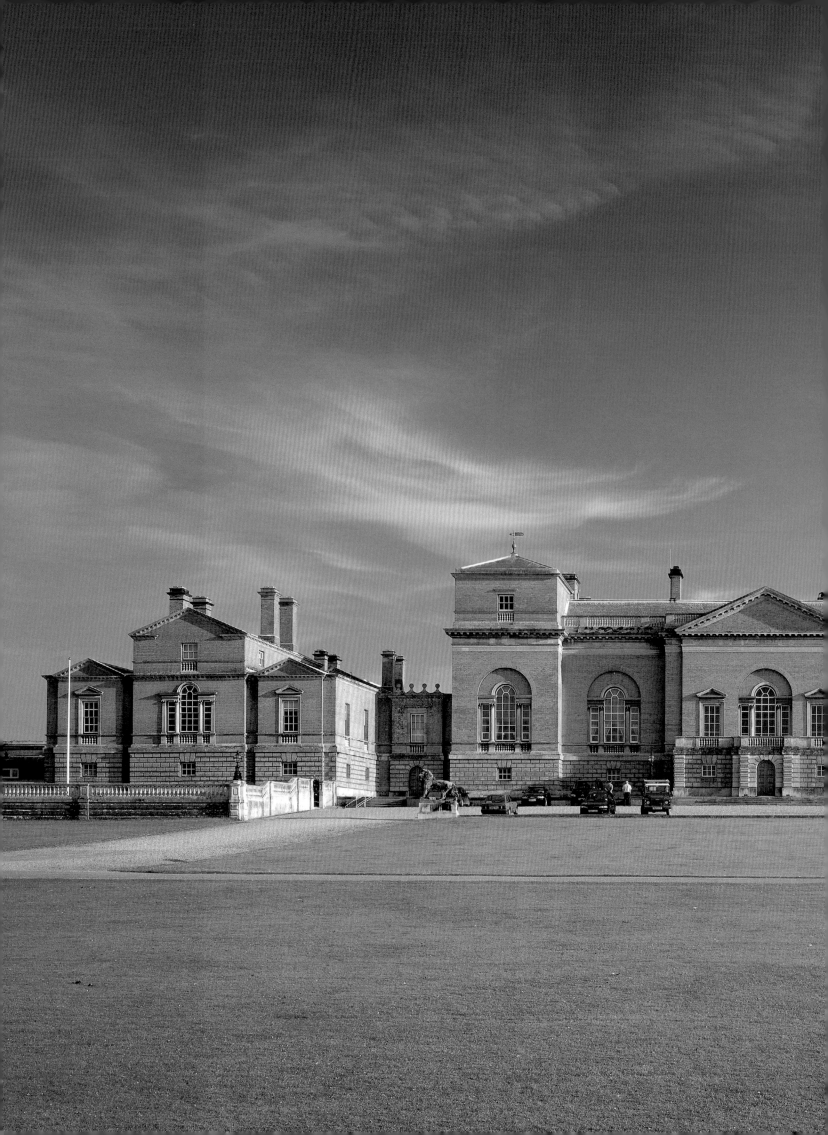

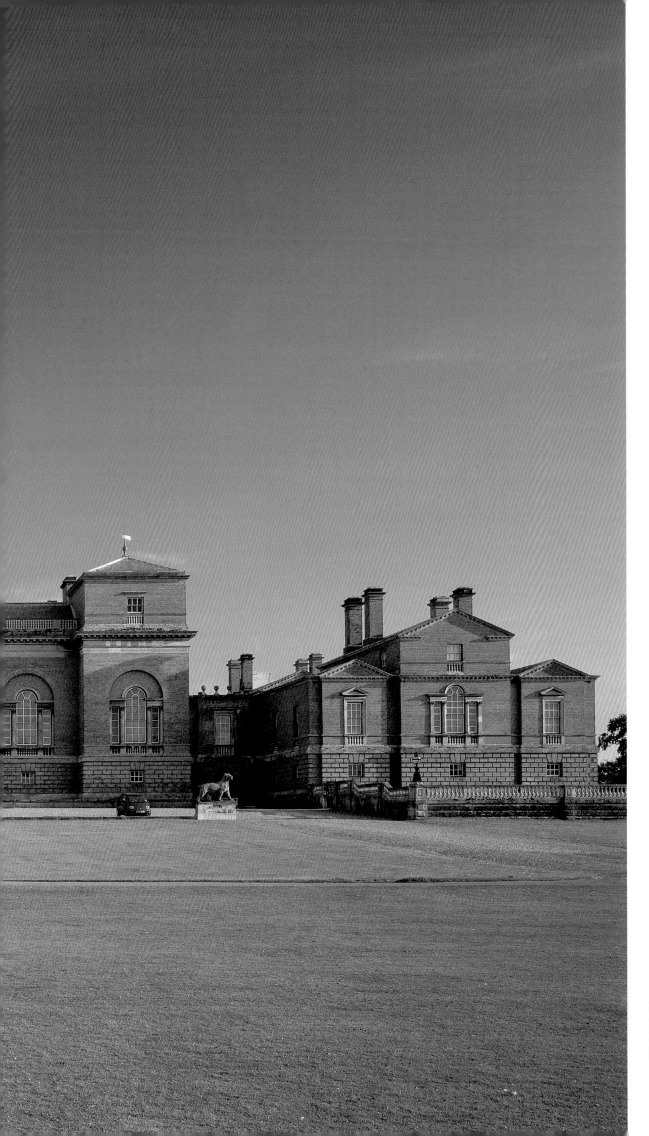

英國諾福克郡的侯克
漢廳（1734 — 64），
正面的主要入口，包
括兩側的樓閣。

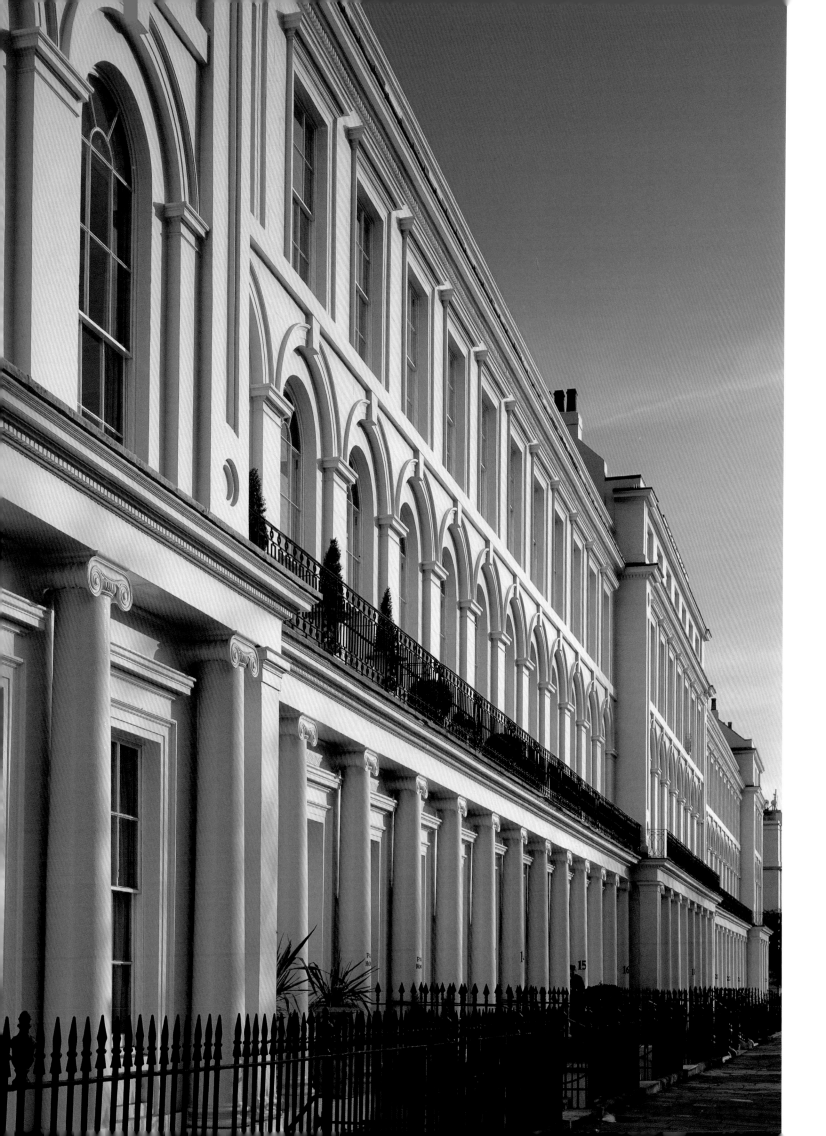

啟蒙思維

納許與灰泥塗料的問題

十八世紀晚期，磚塊已被大量製造，成為歐洲砌牆的主要建材，儘管如此，當時的重大建築計畫，還是鮮少看到磚塊。就連在英國，即便磚塊成功地減少建築費用，人人不論貧富都負擔得起蓋房子，卻也慢慢退出流行圈。

至於歐洲其他地方，磚砌外觀的退流行，可能更跟磚材無法滿足歐洲人對完美無瑕的立面外觀和連續裝飾的期待。然而，做得到這項要求的材質，沒有因此取代磚材，反而只用來塗在磚牆表面，這項材質有許多名稱，英國稱為「外牆灰泥」（stucco），並沿用至今。

「stucco」源自義大利文，原意是混合大理石灰的灰泥；「Stuccatori」則指的是傑出的義大利灰泥工匠，可以為室內裝潢創造出非同凡響的巴洛克風格。不過，英文裡的「stucco」其實只是指外牆的灰泥塗料。

從人類文明的開始，就知道要在建物外塗層。泥磚通常會裹上一層保護用的泥土，然後再塗刷上石灰，原因有一部分是基於美觀（讓外表更光滑且看起來更一致），其他則是有實際功用，即防止磚塊被沖蝕。

羅馬人使用石灰做的塗料，整個中古世紀也跟著沿用，一般是將石灰混合沙土，再加入稻草或毛髮固定加強。在十八世紀，外牆塗層愈來愈流行，開始有人嘗試在塗料裡加入新的原料，希望找到比傳統石灰塗料更耐久且更方便塗抹的灰泥。在倫敦，1775 年開始流行在聯排住宅的外側塗層，一直到 1850 年。

詹姆士和羅伯特・亞當這對建築兄弟檔，為了泰晤士河旁的阿德爾菲房舍專案，特地為外側塗層購買了兩種塗料的專利。其一是大衛・瓦德牧師發明的，但明顯地不適合，因為他們隨即轉

向約翰・李亞爾德牧師買了另一種塗料權利。很快地，亞當兄弟不但在自己的建案上使用李亞爾德的灰泥塗料，也將塗料推廣到全國各地。

兩位牧師的灰泥塗料，都是以油為基底，再混合水泥，其中，李亞爾德用的是亞麻籽油。這種塗層在 1774 年之後的 10 年裡十分盛行。不幸的是，這些塗料都有缺陷，1780 年代之前，這些塗層開始從塗抹的立面脫落，為亞當兄弟帶來嚴重的財務危機。

於是，如何找到一種不會從磚牆剝落的灰泥塗料，仍然是個問題。詹姆斯・帕克牧師在 1796 年提供了解決方法，他發明一種新的水泥，後來稱為「帕克羅馬水泥」（Parker's Roman Cement）。

帕克羅馬水泥的原料來自泰晤士河入海口的河床，自然碎裂的黏土塊和石灰塊形成一種堅固的液壓水泥（因為在水底），後來證明十分適合塗抹在建築物外層。第一批使用的建築師之一是約翰・納許。

1780 年代，納許第一個專案在布魯姆斯伯里（Bloomsbury），當時指定選

用李亞爾德的水泥，不過，後來發生了一些問題，為了躲避債務，他躲到威爾斯。20 年後，他回到倫敦，對房地產投資和灰泥塗料不減熱情。在十九世紀早期，他接手負責一些倫敦首見最大規模且最宏偉的建築發展，包括攝政街、卡爾頓陽台、攝政公園，全部皆以磚建成，外層再塗上灰泥。

今天，我們一般講到攝政時期建築，特別提及納許的名字時，就會連想到白色的正面外觀，因為這些建築長期以來都被漆成白色的。其實，白色是後來才漆上去的，當時如果經濟許可，一般還是希望擁有石砌外牆，即便只是看起來像，而這層白漆就有這個效果，讓它們像是飽經風霜的的石材建築。

不過，這麼做的建築必需定期維護，到了 1840 年代，通常就是簡單再上一層消光油漆，遮住先前的塗層，並有類似的偽裝效果，直至今日仍常運用這個技巧。

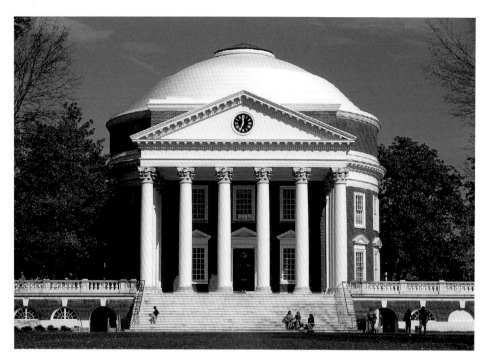

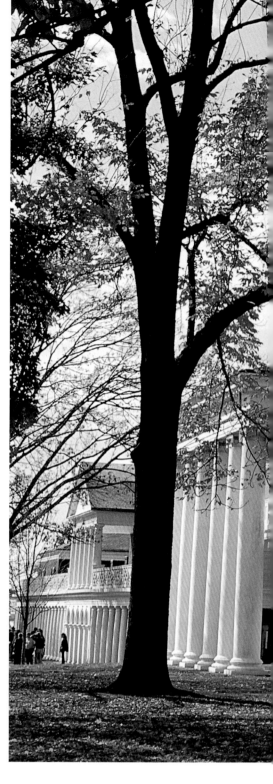

啟蒙思維

傑佛遜與美國獨立時期建築

如果說，十八世紀末有人可以體現美國時代精神，這人非湯瑪斯·傑佛遜（1743-1826）莫屬。身為政治家、《獨立宣言》的起草人、美國總統、學界文人，傑佛遜同時是一位出色的建築師，留給後人的蒙蒂塞洛府邸和維吉尼亞大學，這兩座原創性十足的磚造建築，直到現在仍帶給美國建築界許多啟發。

傑佛遜在 1768 年首次出任公職，同年開始在他地產所在的維吉尼亞州夏洛特鎮，為自己打造一座住宅。傑佛遜後來稱為「蒙蒂塞洛府邸」的建案，因為不斷加入新的想法或重新調整房間格局，在他人生大部分的時間裡，建案持續在動工。到他離世時，這是一棟外觀像是一層樓的兩層樓宅邸。

蒙蒂塞洛府邸使用大小 190×85 — 90×67 — 70 公釐的磚材，採灰縫薄至 12 — 15 公釐的法式砌法鋪設。根據推測，這些磚材都是就地燒製。傑佛遜在家中蓄養著許多為建案工作的黑奴，很可能也參與燒磚工作。

傑佛遜是個狂熱的愛書人，他的建築知識多數來自書本。他在 1784 年到 1791 年間旅居法國，因此很多人認為，傑佛遜是第一位將帕拉第奧式風格帶到美洲大陸的建築師，這種論點的確有點過於誇張，若說他是最有影響力的擁護者，則是比較公允的說法。不過，帕拉第奧式建築不一定會使用磚材，傑佛遜卻選擇在家宅外牆鋪設磚材，顯見其與預設的帕拉第奧式風格的不同。

獨立戰爭後的維吉尼亞州，石匠人力短缺。傑佛遜在 1786 年設計維吉尼亞州議會大廈時，曾因為找不到技巧好的工匠，而「科林斯的柱頭太難做了」，而將柱頭從科林斯式改成愛奧尼克式。在建造維吉尼亞大學的圓頂建築的柱廊時，也遇到同樣的難題，在特別聘來的義大利石匠放棄雕刻回家後，傑佛遜只好從義大利運來這些柱頭。

相對地，維吉尼亞州有深厚的製磚背景，運用磚牆和上漆的細工木材，可以完美打造出紅白相間的建築。傑佛遜善加利用這一點，並從他對經典建築的瞭解，發展出成熟的建築敏感度。

傑佛遜最後的作品是夏洛特鎮的維吉尼亞大學，這裡可以看到他努力想要達成的目標，即在當地的工藝傳統和全新的建築概念中取得平衡。傑佛遜在這裡結合他對政治、哲學、建築等諸多理想，打造出一座烏托邦版本的大學。

傑佛遜成功地為美國建築樹立了未來發展的可能性，而被稱為美國第一位專業建築師，當然嚴格來講並非如此，不過，他的確為建築師如何形塑建築概念創下了先例。傑佛遜當年為了服務少數幾人打造磚砌建築，但當他在 1826 年過世前，技術已經有了大幅進展，意味著不久的將來，磚材將成為每個人都可以負擔得起的建材。

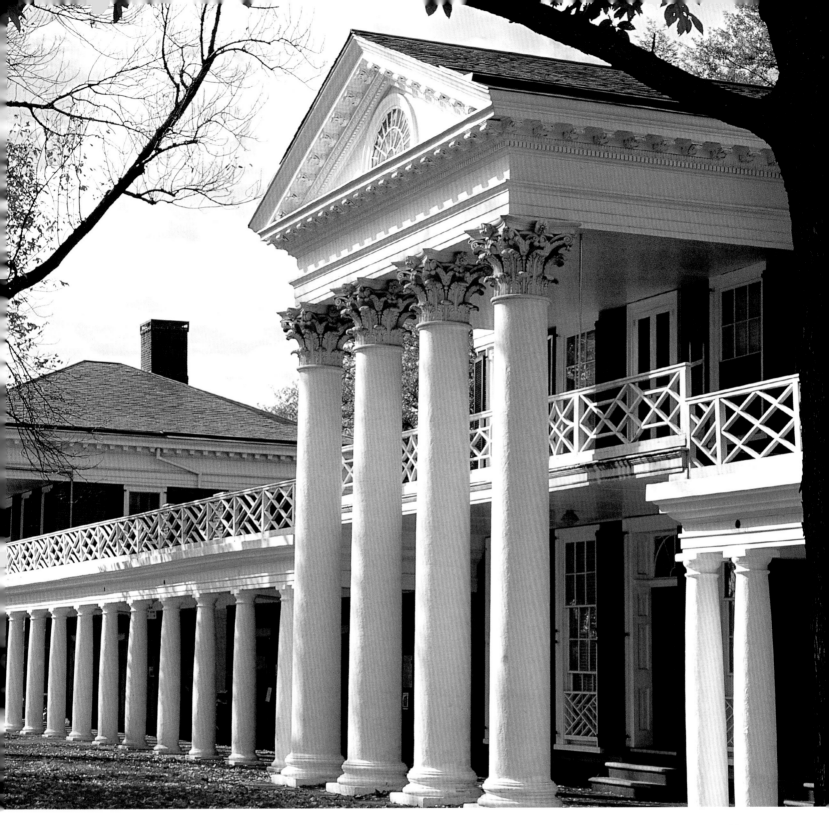

對頁
維吉尼亞州夏洛特鎮的維吉尼亞大學，傑佛遜建造的圓頂建築（rotunda，1823—26），發想自羅馬的萬神殿，在傑佛遜的規畫裡，圓頂建築位於中心位置，拱頂下的一樓是圖書館，原本裡頭還規畫一座天文台，不幸在圓頂建築完工前，他就過世了。

上圖
草坪周圍的樓閣（1817—26），學生住在樓閣之間的柱廊後方房間，教授和家人則以一間間樓閣為住家，另規畫有課堂的空間，這些皆是古典秩序的具體展現。

右圖
維吉尼亞州夏洛特鎮附近的蒙蒂塞洛府邸（Monticello，1768—1826），由傑佛遜設計及建造，在他有生之年曾多次改建。

第六章

機械化和工業化 西元 1800 年～ 1900 年

1800年至1900年之間，製磚業面臨史上最大的變革，即從手工業變成機械化工業。然而，工業化世界帶來的最大變化，其實發生在製磚業之外的其他環節。人口的激增、原料的製造與運送方式的改變，皆導致磚材需求大增，運用磚塊的方式也有了長足的進步。

工業革命之後的鐵路、隧道、下水道、工廠、房舍、辦公大樓，幾乎皆使用磚材建造，而博物館和教堂則以新形態的粗陶做為裝飾材料，到處都看得見磚材的運用，磚塊在建築上的能見度也愈來愈高。

製磚過程中的三個步驟，有著機械化的需求：練土、壓模、窯燒。本章一開始將檢視這些發展，首先是練土和壓模，再細說各種不同的新磚窯，如何將窯燒過程變得更快、更有效率。

砌磚業的改變則較為細微，最重要的是摻入更多的水泥來做砂漿。鋪磚時使用的砂漿，這些年來發展出各種不同類型，最盛行的是以石灰做基底，再加入一些混合物以提高強度和加快鋪設速度，然而這種砂漿仍是非常脆弱。

對工程師來講，一種快速強固的水泥，在水底仍能乾燥，且強度可以隨著時間愈來愈堅韌，就像是聖杯一樣令人想望。十九世紀早期，運河、下水道、鐵路等大型工程成了各種專利水泥的測試場，其中，最重要的發現和發展就是「波特蘭水泥」（Portland Cement，矽酸鹽水泥）。

除了新形態的砂漿，維多利亞時期的發明家也著力在磚塊本身，各式各樣、不同大小的專利磚材如雨後春筍般出現，最重要的是運用在防火地板上。正因為磚塊的防火特性，磚材成為這個世紀建造工廠時最受歡迎的建材，傳統磚材用來鋪砌牆壁，地面一開始則先搭築低矮的桶形拱頂，但鋪設上既昂貴且進度很慢，直至十九世紀末，各種地板鋪設工法的引進，才解決了這個問題。

另一個運用專利磚材的建議用法，則是建造廉價的小木屋給工人暫居。在

這個時期，全球各地已經常見用磚材來搭蓋大批房舍，其中，最為經濟的做法是使用長方磚。

在建築學層面，建築用粗陶的製程改良，讓專業建築師大為改觀，他們曾經認為磚材不登大雅之堂，現在再次接受粗陶做為建材。英國和德國地區開始運用磚材和粗陶打造倫敦南肯辛頓的皇家亞伯特音樂廳等建築，加上新製程工法的靈活性，讓粗陶和磚塊再次成為流行組合。

同樣重要的是建築作家的看法，如英國的羅斯金（Ruskin）及法國的維奧萊·勒·杜克（Viollet — le — Duc），兩位皆是哥德復興式建築的提倡者，觀察到磚材在各方面的運用大為增加，是中古世紀時無法想像的。

磚造建築在西班牙的歷史久遠，早在摩爾人侵略伊比利半島和羅馬人統治之前。西班牙對磚砌工藝最重要的貢獻，是在十六世紀發展出一種特別的殼形拱頂。不過，這種建築通常會在外塗上灰泥，外面幾乎看不到藏在結構裡的磚材。直到十九世紀，這位不世出的非正統建築大師安東尼·高第（Antoni Gaudí，1852 — 1926），在他作品裡凸顯了磚材的重要性。

本章的最後兩部分，聚焦在美國製磚機器的發展，比其他地方更快的製磚速度，讓美國磚塊產量大增。紐約和費城等大城市皆以用磚聞名，其中以法蘭

克·洛伊·萊特（Frank Lloyd Wright）和亨利·霍布森·理查森（Henry Hobson Richardson）兩位建築師對磚材的運用和瞭解最為出色。

理查森的塞維樓（Sever Hall）是浪漫主義復興的一座傑作，不僅呼應所在的哈佛園，並完美結合傳統主題和現代創新風格。萊特的建築也是引經據典，但是又更符合二十世紀的現代風格。萊特和理查森可以說一起為一個世代畫下句點，並帶領另一個世代的開始。

對頁
英國薩里郡漢威爾鎮的沃爾柯利福（Wharncliffe）高架橋，完工於 1836 年，由知名的工程師伊桑巴德·金德·布魯內爾（Isambard Kingdom Brunel）設計。

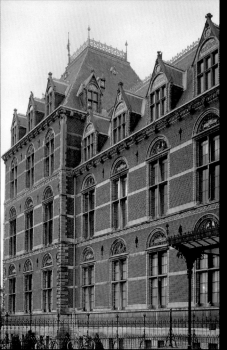
阿姆斯特丹國家博物館，尼德蘭

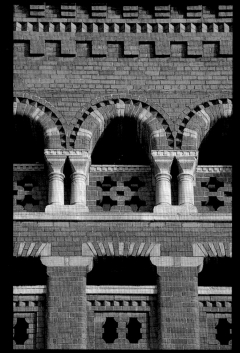
糧倉建築·英國布里斯托

舊城區屋舍，中國上海

納森·G.摩爾故居，美國芝加哥

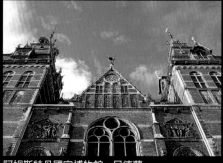
阿姆斯特丹國家博物館，尼德蘭

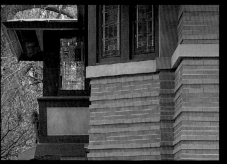
亞瑟·赫特利故居，美國芝加哥

奎爾閣，西班牙巴塞隆納

特瑞莎學院，西班牙巴塞隆納

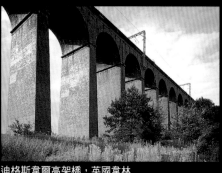
迪格斯韋爾高架橋，英國韋林

歷史博物館，俄羅斯莫斯科

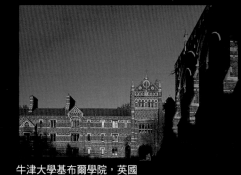
牛津大學基布爾學院，英國

奎爾閣，西班牙巴塞隆納

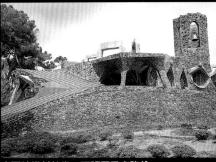

奎爾紡織村教堂，西班牙巴塞隆納

塞維樓，美國麻州哈佛大學

特瑞莎學院，西班牙巴塞隆納

阿姆斯特丹中央車站，尼德蘭

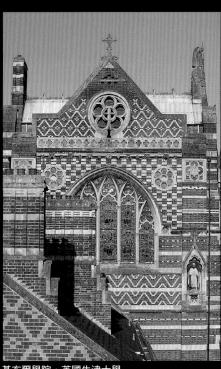

基布爾學院，英國牛津大學

保誠集團大樓，英國倫敦

盧克麗大廈，美國芝加哥

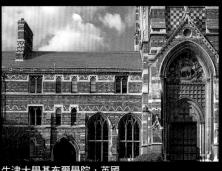

牛津大學基布爾學院，英國

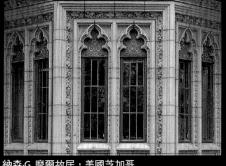

納森·G.摩爾故居，美國芝加哥

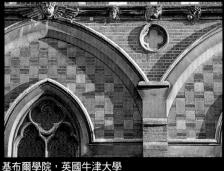

基布爾學院，英國牛津大學

機械化和工業化

模製磚材的機械化過程

一直到十九世紀初期,幾乎所有磚塊的壓模成形仍是以人手依傳統方式來操作,然而,隨著其他工業開始機械化,不可避免地,為了降低成本和增高產量,工程師和廠商開始投入製磚機械化過程。十九世紀末期,市面上充斥著各種機器,個個宣稱可以製作出最完美的磚材。

最早一批問世的製磚機器,其中的「葉片練土機」是用來準備要進模具的黏土。機器本身包括一個大木桶,中間豎立著附有切割葉片的輪軸,藉由馬拉動輪軸,轉動其上的葉片,可以切碎從桶口加入的黏土。英國在十七世紀時就使用類似設計的黏土機來製陶,但當時似乎並未普遍運用在製磚上,一直到十八世紀,並更名為「葉片練土機」。

跟手工相比,這時候的葉片練土機雖然容易切碎黏土,但不能清除石頭等雜質,也無法解決像實際壓模等更耗力的工作。而壓模塑形的機械化也是必然的走向,因為工作過程既緩慢、步驟又重複,在 1800 年之前,已有不少發明家試圖發明可以用的壓磚機。

最早有記載的壓磚機,是英國人約翰·亞瑟瑞頓在 1619 年為某個引擎申請的專利,文件上註明這個引擎可以幫各種土製水管、瓦片和鋪石的原料練土和塑形,可惜的是,機器構造的細節並未留存。

另一位來自愛爾蘭貝爾法斯特的製磚匠,羅伯·道格拉斯在 1660 年為「泥濘(slush)」壓磚機申請專利。撰寫製磚機器的十九世紀作家吉爾摩爾,在解釋此一專有名詞時,指出是先在每個木製模具內部塗上豬油,再倒進非常濕的

黏土，然後讓土坯放著充份陰乾，倒出來就是一塊一塊磚頭。

道格拉斯誇稱他一天可以製造大約 48 打磚頭（約 576 個），然而這遠少於手工製磚的平均數，一般工匠每天約能模造出 1,000 塊磚；另一個明顯的缺點是過程中必須準備許多模具。

這兩種機器看來都未被廣泛採用，雖然在十九世紀時，曾有人製造泥濘製磚機，但他們從未真的獲得成功，多數發明家因此決定專注在壓製或推擠等單一壓模功能上做研發。

早期的壓製磚塊

要解決機器製磚的問題，最簡單的就是模仿手工製磚過程，例如設計如何將黏土塞進模具並壓實。機器要解決的重點包括把黏土放進模具、移開裝好的模具、換下一個空的模具，以及從模具把磚坯拿出來。

有些最早拿到專利的製磚機器，是在美國申請的，1792 年大衛·理奇威就以「製磚過程的改良」拿到專利權，不過，現存無任何相關的描述，猜測可能和康乃狄克州的阿波羅·金斯雷在一年後申請專利的機器很相似，最重要的零件是一個上下移動的大平盤，及放置模具的旋轉平台，當平台將裝填好的模具轉至大平盤下方，平盤就會往下移動，將模具裡的黏土壓實。

在 1819 年的華盛頓特區，這種機器一次可以操作 8 具模具，每天產出 30,000 塊磚坯。據說這些磚坯相當乾燥，可以直接入窯燒製，如果這是事實，將是後來稱為「乾壓」的最早出現。

「乾壓」指的是將乾黏土磨成粉末，放進模具，再加壓成形。十九世紀時，有許多類似的機器申請專利，但僅有少數證明可以有效解決施壓不足的問題，若是兩側壓得不夠緊實，磚坯就很難成形。

當時比較普遍的方式，還是跟用手工壓模一樣，為維持磚坯外形的統一，而使用濕的黏土（稱為「軟泥壓法」），但這意味著在壓模成形後，仍需要類似的陰乾過程，才能入窯燒製。

為數眾多的專利申請，加上製磚工廠欠缺相關記錄，這些個別技術是否成

頂圖
1860 年代用蒸氣動力的切磚機,當時仍用手操作鋼絲組來切割磚坯。

上圖
白頭牌鋼切機,可移動的輸送帶將長條黏土不斷往前送,方便鋼切進行切割。

對頁上圖
1860 年代蒸氣動力的硬泥(鋼切)製磚機,長條黏土會先分成長方塊,切割器再細切成一塊塊磚坯。

對頁下圖
現代伊朗使用的切磚機,運用類似的操作原理,只是現在是全自動化,且使用發電機的電力驅動。

功和後續發展變得很難去追蹤。1820 年至 1850 年間,單單在英國就有不少於 109 件製磚機器的專利申請。在 1820 年,壓磚機器用來再次壓緊手工製磚,以改良成品的品質和做為收尾。到了 1830 年代,英國首見第一台有上述功能的壓磚機。

磚材壓擠的機器

十九世紀早期,硬泥或鋼切處理的製磚技術大獲成功,同樣地,最早成功的那台機器也不可考,只知道 1810 年 3 月,約翰·喬治·迪遮蘭在英國為一台符合描述的機器申請了專利。

這台機器使用柱棒將黏土推擠出長條狀,再切成等份磚坯,早在 1839 年 11 月,蘇格蘭的特威代爾侯爵和托馬斯·安斯利就為這種使用螺絲的葉片沖模機申請了專利,功能是將黏土沖擠進模具,擠出長條後再用鋼絲切割。

這種類型的機器可以擠出像香腸般的長條黏土,然後再切成一塊塊磚坯。早期的切割機使用簡單的小刀,大型機器則使用鋼絲,就像大型的起司切割器,一次可以切出好幾個磚坯。而最大的挑戰是,切割器必須設計成可以處理不斷往前移動的長條黏土。

正確設計的切割和壓磚機,可以產出外形一致且平滑的磚塊,鋪砌時就可以相接得很緊密。許多十九世紀的建築師喜歡這種統一長相的產品,但仍有些人抱怨這種磚材缺乏手工磚的質感和獨特性,而為了讓磚材表面產生不同變化的效果,在沖膜和壓磚的機器多加入了一些裝置。

一般來說,美國因勞工短缺,很快就採用了製磚機器,而歐洲的勞工則拒絕機械化。到了 1847 年,美國光是製磚機器就擁有 93 個專利,據說紐約的一台機器在 1828 年可以達到日產量 25,000 塊磚。

根據 1890 年的產業普查,美國境內的 5,828 家磚瓦工廠在機器上共投資了 18,000,000 美金,這遠遠將英國和歐洲拋在後頭,尤其英國許多工廠在二十世紀初期仍用手工製磚。

新式磚窯

無以計數的心力投注在磚塊壓模技術的改進上，相對地，燒磚卻一直使用傳統的方法。直到十九世紀中葉，美國和歐洲才收到一系列專利申請，提出更有效率的新磚窯，即利用倒焰持續不斷加熱，這在今日的製磚業仍以某種形式繼續使用。這些發明讓製磚變得更有效率，比先前產出數量更多的磚塊。

倒焰窯

倒焰窯不是歐洲人發明的，中國的明朝早就開始使用這類窯灶，且歐洲人一直要到十九世紀才將倒焰窯拿來燒磚。歐洲是從何時開始用倒焰窯燒磚，現今已無法考據，有可能是發想自湯瑪斯·明頓在1793年取得的燒瓷窯專利。

倒焰窯發明之前，所有窯灶都是升焰窯，熱氣通常先經過一系列煙道，再從上方排出。十八世紀使用的羅馬窯、蘇格蘭窯，和野燒窯等，都是升焰窯的例子。升焰窯的缺點是，當火在底下燃燒時，放在窯底的磚坯會變得過熱且燒過頭，但放在上方的磚坯則經常沒燒透。倒焰窯可以解決這項問題，讓熱氣留在上方，多餘的廢氣則從地板的一排通風閘排出。

與升焰窯在外觀上最明顯不同的地方，在於倒焰窯有根特別高的煙囪，以便引導熱氣穿過整座窯室，同時防止火向外流竄。風量的多寡對倒焰窯也很重要，窯工必須小心掌控從煙囪排出的熱氣，及要加入多少燃料及進風量，才能維持窯內的正確溫度。

倒焰窯有許多類型，其中最簡易的是蜂巢窯。圓形窯體的上方是淺淺的圓頂，沿著窯體以固定間隔開有投薪口，其中留有一處空間做為進磚坯的通道（傳統稱為「窯門（wicket）」），當窯室裝滿磚坯，再以磚坯封住通道。沿著磚窯外圍，通常蓋有瓦頂小屋，一則保護投進去的柴火，其次可以維持燃料乾燥。

這種窯一次約能燒製12～100,000塊磚，視磚塊大小而定，倒焰窯的好處是，小心堆放的話，可以同時燒製不同形狀和尺寸的磚塊製品。考量到它的靈活度和可以燒製小數量磚材的功能，在專攻訂製特殊磚材的專業磚廠，今日仍能找到這類磚窯。彼得·明特在薩福克郡的布爾默磚廠，就仍擁有一座這類型的倒焰窯，他的磚窯每兩週可以產出12,000塊磚。

「裝窯」即在窯室裡正確地堆放磚坯和瓦坯，由於必須小心置放，估算要花掉4個大男人兩天的時間，完成後封住窯門，就可點火燃燒。磚窯要加熱至可以燒製的溫度，大約需要兩天，然後維持住這個溫度36個小時來燒製磚塊。

燒窯結束後，打開磚窯的煙道，讓窯灶冷卻下來，過程又是另外兩天。最後，打開窯門，就可以搬磚塊出窯，這個卸磚的過程也要費時兩天。算下來，從入窯到出窯總共兩周。

就種類而言，像是布爾默的倒焰窯，和野燒窯、蘇格蘭窯、或羅馬窯，都稱為「間歇窯」，基本運作方法是一樣的：將陰乾放涼的磚坯搬進窯室，逐漸加溫至白熱化，維持在這個溫度下幾

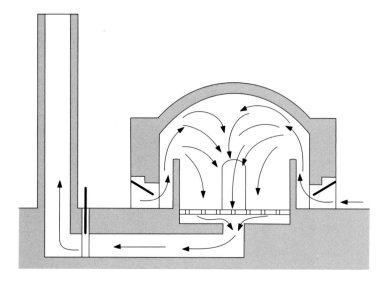

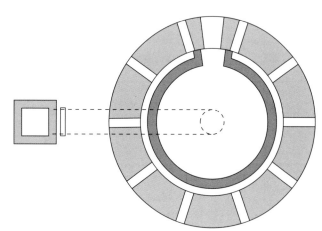

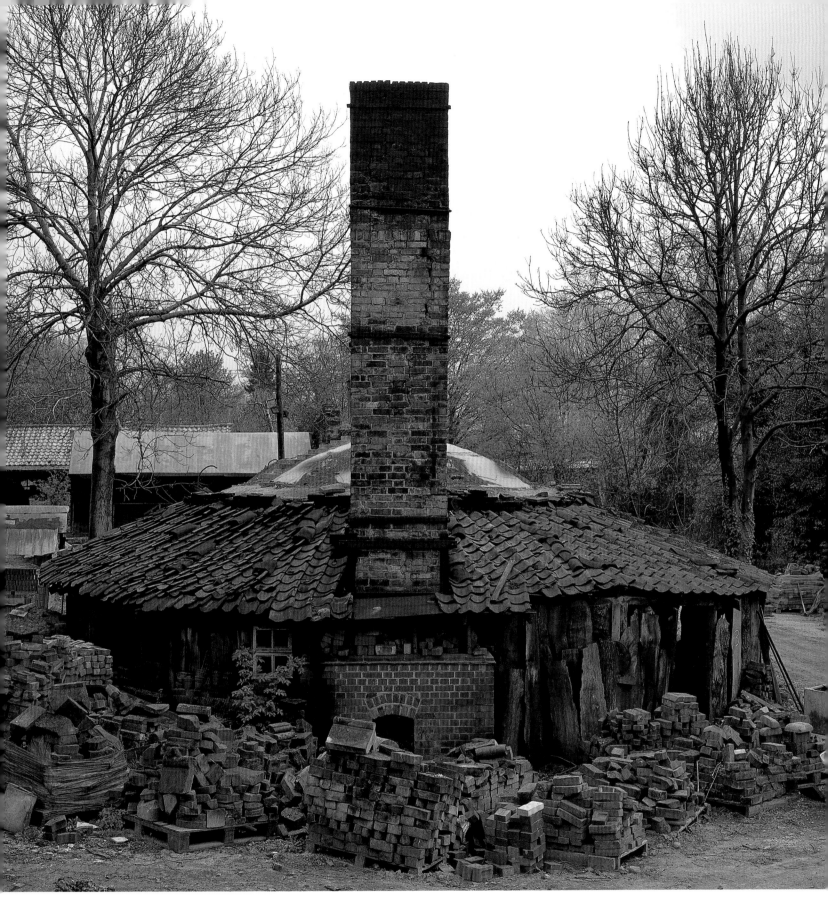

對頁
典型的蜂巢倒焰窯的
平面圖和部分圖解，
可以看到燒烤磚坯時
的熱氣流動方向。

上圖
英國薩福克郡布爾默
磚廠的蜂巢窯，包圍
著中間磚窯的是傾斜
的瓦頂小木屋，負責
照顧投薪口和燃料。
煙囪後方的爐灶點燃
後，可以引導窯裡燃
燒的熱煙往這裡流動。

天，再將窯冷卻下來至可以安全搬出磚塊的溫度。這種加熱和冷卻的過程由於需費時數週，間歇窯可以產出的磚塊量自然有限，因此有了另一個選項「循環窯」，為德國人佛德烈・伊都華・霍夫曼（Friderich Eduard Hoffmann）於 1850 年代發明。

霍夫曼窯（八卦窯）

霍夫曼窯可以全年 365 天 24 小時不間斷燃燒，據說有些窯已經連續燒上 50 年之久。這種圓形窯的內部空間龐大，分成數個隔間，每間都設有窯門，這些隔間很容易被誤會成是窯室，但隔

間彼此間沒有牆，只是方便從單一窯門進出磚塊。

不管何時，窯室裡總是堆放（不是堆滿）著磚塊，空出來的窯室則拿來裝卸磚塊。磚塊基本上放進某一間窯室後就不移動，窯火則持續往同一個方向繞著內部轉，因此有些窯室升至白熱狀態，隔壁兩間則不是正在冷卻，就是處在加溫階段。

當該窯室的磚燒製完成，火就會移到下個窯室，燒製完成的窯室熱氣，還會透過裝有閥門的管道系統，導引至要加溫的窯室，燃料則從窯室屋頂的投薪口添加。

圓形的霍夫曼窯在產量上有不足之處，一般認為解決之道就是加長變成橢圓形，這也成為 1870 年之後最常見的形狀，此外，還有另一種稱為「比利時窯」的長方形版本。總的來說，這種循環窯可以有效運用燃料，將前一窯室的熱氣導至下一個窯室來燒製磚塊，不僅更有效率，燃燒較少煤炭，也能降低污染。

發明者佛德烈・伊都華・霍夫曼，是學校老師的兒子，於 1818 年 10 月 18 日，在薩克森自由邦哈貝爾斯塔特附近的格羅寧根出生。霍夫曼早年在家鄉就學，20 歲到東普魯士王國的波森省，當他哥哥的助手，1845 年從柏林的皇家建築學院畢業，成為柏林—漢堡的鐵道工程的總工程師。

1858 年，他以新型態磚窯獲得柏林的專利權，當時敘述這是用來製造磚頭、瓦片、水泥、砂漿等。從那之後，他投身於陶瓷工業，設計磚窯、編撰期刊，甚至後來經營工廠。

霍夫曼窯是最成功的設計發明之一，直至今日仍以各種變化形態運用於全球各地。亞弗德・畢・希爾勒在 1950 年代的著作裡，將霍夫曼窯與倒焰窯比較：

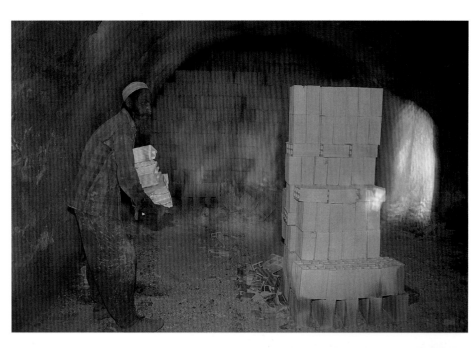

> 8 座倒焰窯，每座窯一次產出 28,000 塊磚，容許一些偶發意外的誤差值，一年大約燒製 5,000,000 塊，相較一座有 18 個窯室的循環窯，每個窯室一次可以燒製 16,000 塊磚，不會花費更多，而且只需要一半的燃料。

對於大量生產的需求，霍夫曼窯是十分理想的選擇，但若是不同形狀和尺寸的磚瓦，或是小量的需求，它就相對不適合且沒效率。霍夫曼窯的起火和停窯都非常困難，若是一年燒製不到 2,000,000 塊磚，其實就不建議使用。因此，就算霍夫曼窯和同類的循環窯在十九世紀末成為製磚業的主流，小規模的磚窯仍在其中扮演著重要角色。

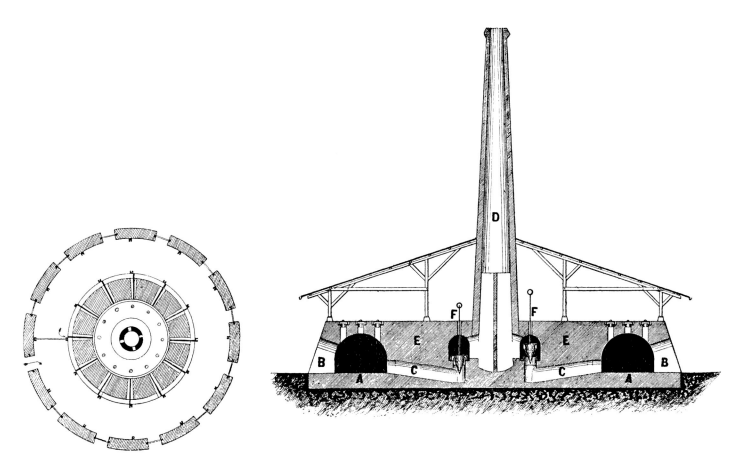

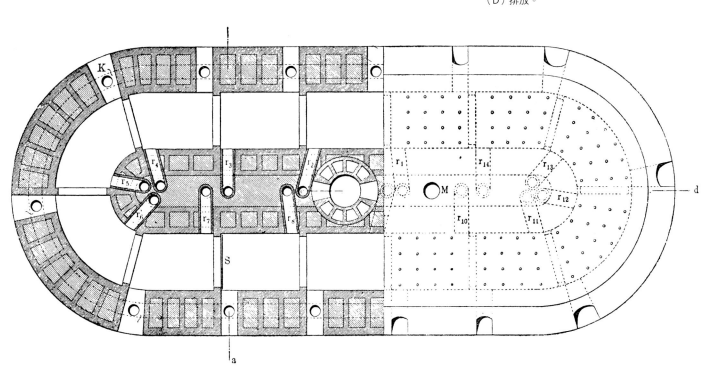

對頁

在伊朗一座操作中的霍夫曼窯,工匠從窯室搬出燒製好的磚塊。清空的窯室會再裝進磚坯,然後換下一個窯室卸磚。

上圖

原始的霍夫曼窯平面圖和內部,磚塊在窯室(A)燒製好之後,從窯門(B)搬出去。從屋頂的投薪口添加燃料,廢氣則經由閥門(F)控制的排煙管(C),導引至煙囪(D)排放。

下圖

橢圓形的霍夫曼窯平面圖,內部規畫和圓形如出一轍。

上圖
英國赫特福德郡韋林的迪格斯韋爾高架橋（Digswell Viaduct, 1848—1850），路易士‧丘比特（Lewis Cubitt）設計、湯瑪士‧布萊賽（Thomas Brassey）建造，丘比特也是倫敦的國王十字車站的設計師。

右圖
沃爾柯利福高架橋，位於倫敦附近的漢威爾鎮，由伊桑巴德‧金德‧布魯內爾（1806—59）設計，擁有傑出的橢圓形磚砌橋拱。

城市工程：運河、鐵路、下水道，和波特蘭水泥

比現代還要清楚。公共建設是專屬建築師的權利，包括負責設計這些建築的結構工程。一直到十九世紀晚期，當建物開始使用建築師不熟悉的鋼料建材，建築師和工程師兩行業才開始合作。

建築師認為不值得注意的實用性工程，幾乎全部皆由十九世紀的工程師負責。雖然就數量來看，這些建物遠勝於建築師設計的建築，但在建築史上，由於欠缺建築師的參與，這些工程常被忽視。更重要的是，從今日研究的角度來看，這些工程常常是以磚材砌造的。

運河

磚塊不僅經由鐵道和運河來運送，也用來打造鐵道和運河。最早的運河建於十三世紀的中國，英國則要到十八世紀才進行大型的建造工程。在打造運河時，工程的快速進行是關鍵要素，運河兩側多運用當地現有材料，以省下建材費用。

布里奇沃特運河（Bridgewater Canal）在 1761 年啟用時，主要是將布里奇沃特公爵在沃斯利礦坑的煤運送至曼徹斯特，一位訪客觀察到「就像一位好的化學家，公爵將一個工作的廢棄物變成另一處的建材」。這個說法指的是在挖運河時清出來的黏土，後來用來築運河襯砌（「襯砌」即具永久性支撐的內襯結構，可防止周邊坍塌），並製成磚塊為隧道砌頂。

在十九世紀的英國，磚塊被視為比石材更適合隧道襯砌的建材，尤其是堅實且沒有孔洞、呈藍黑色的斯塔福德郡磚，特別受到青睞。到了 1820 年，英國的運河已經長達 3,000 英哩，常用來運送煤炭、磚塊，以及其他笨重的原料。

鐵路

雖然運河一直很重要，火車卻很快超越它的地位。第一列火車在十九世紀初期從英國開出後，鐵道以迅雷不及掩耳的速度穿越了整個歐洲和美國。火車站和停靠台通常都是用磚建造的，但數量遠遠比不上用在鐵道路塹的邊坡、橋梁、隧道等工程的磚材。如同運河的例子，這些磚材的原料通常來自工程時清除的黏土。

高架橋是最常使用磚材的鐵道工程，可以減少地勢高低不平，方便火車載送更重的貨物。高架橋不必然很高，世界上最長的高架橋之一在倫敦南部的伯蒙德和德普特福德之間，建於 1836 年，由 878 個磚砌橋拱構成，高度僅 40 英呎；相反地，斯托克波特高架橋（1841）長 1,800 英呎，有 22 個橋拱，卻高達 110 英呎。

另一座迪格斯韋爾高架橋，位於赫特福德郡韋林市，迄今從倫敦的國王十字車站往北的火車仍會經過這座橋，可以說是視覺效果相當強烈的一座橋。這座為了大北方鐵路打造的高架橋，建於 1850 年，僅 100 英呎高，卻有 4,560 英呎長，由 40 座橋拱組成，用了 1,300 萬塊當地黏土製成的磚材。

興築高架橋的磚材數量，看來似乎已是天文數字，卻還遠遠不及用在隧道襯砌工程上的數量。馬克・伊桑巴德・布魯內爾（Marc Isambard Brunel，1769 — 1849）是這方面的偉大發明家及當代最偉大的工程師之一，也是伊桑巴德・金德・布魯內爾（1806—59）的父親。

老布魯內爾為了逃離法國的斷頭台，流亡到美國試著重新開始，他在 1799 年移居倫敦之前，在紐約打造了老鮑里劇院（Bowry Theatre）。他隨後因一項單一專案在英國受封騎士，並以此工程揚名海內外，這項專案就是在泰晤士河下打造第一條隧道，這也是史上第一座蓋在通航河道下的隧道。

布魯內爾最偉大的創新就是護盾，一種可以支撐隧道外圈的鐵製架構，在護盾後面，可以安全地修築隧道內牆。為了讓這項工法可行，他需要一種在水底可以乾燥的砂漿，他選擇了上一章提到的一項專利「帕克羅馬水泥」。

老布魯內爾在 1827 年的泰晤士河隧道進度報告，解釋他使用的工法「用帕克羅馬水泥來鋪砌磚塊，在打築拱頂時，不使用模板支架，而用輕量的鐵架來支撐，並隨著進度一直往前移，挖掘和修築隧道的速度因此得以同步…隧道內圍是一條 37×22 英呎的長方形磚造通道，約莫兩個拱道（車道）的寬度…每週用掉 6 至 7 萬塊磚材及 350 桶水泥…砌磚匠 24 小時趕工，每 8 小時換一次班。」

其中，砌磚匠的工作品質受到嚴格檢測，一旦發現有磚塊鬆動，該名工匠就會馬上被辭退。隧道最終在 1842 年開通，稍後鋪設了鐵軌，火車直至今日仍穿梭其中。

老布魯內爾也利用這次隧道工程，首次嘗試許多新材料。之後在 1838 年，

上圖
倫敦聖潘克拉斯車站的米德蘭大飯店（The Midland Grand Hotel，1866 — 77），喬治・吉爾伯特・史考特（1811 — 78）設計，飯店內有售票處和等候室。

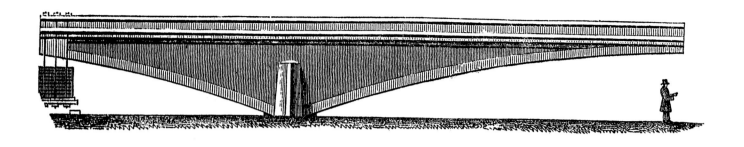

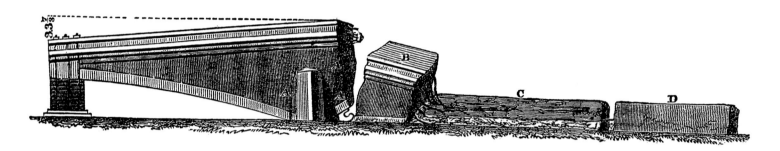

上圖
馬克·布魯內爾的實驗性懸臂橋拱，建於1838 年，使用羅馬水泥和鐵架加強。

下圖
直徑 15 — 25 英哩的直立進出通道，馬克·布魯內爾將這個裝置插進泰晤士河的河床，以方便打造隧道。

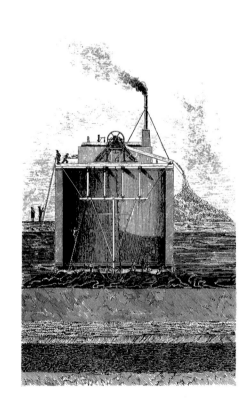

他打造了一座實驗性的磚造拱橋，採用鐵架加強支撐和帕克羅馬水泥鋪設，創造出一個 60 英呎長的懸臂，可以支撐62,700 磅的重量。

雖然羅馬水泥在這些工程上頗有貢獻，它的光榮歲月卻也所剩無幾，很快就被成功運用在另一個十九世紀的偉大工程─倫敦下水道的產品取代。

下水道

十八世紀發明的抽水馬桶，導致一個不幸的副作用，排泄穢物先前是埋在後院的污水池，再一起運走處理，現在則是沖到下水道，再排放到河流裡。前者當然是不衛生，但是後者卻釀成更大的災難。

1831 — 32 年間，倫敦爆發霍亂疫情，6,536 人因病過世，緊接著在1848 — 49 年的第二波疫情，死亡人數暴增至 14,137，第三次霍亂發生在1853 — 54 年，帶走了 10,738 個性命。

到了 1858 年，泰晤士河散發的惡臭，甚至讓議會連會都開不下去。這時有一位英雄出現了，工程師約瑟夫·巴澤爾傑特（Joseph Bazalgette），他在1858 年至 1878 年之間，監造在倫敦地下蜿蜒 1,200 英哩的下水道工程，將污水穢物運送至遠離倫敦 20 英哩外的泰晤士河口排放。其中最重要的一項嘗試，是巴澤爾傑特率先採用了新的建材─波特蘭水泥。

波特蘭水泥

在 1824 年 10 月 21 日，鋪磚匠約瑟夫·阿斯普丁（Joseph Aspdin）為他發明的人造石拿到了專利，由於在各方面都類似波特蘭石，便稱之為「波特蘭水泥」。跟棕色的羅馬水泥不一樣，阿斯普丁的水泥是白色的。

自從帕克發現泰晤士河口富含黏土的石灰塊，可以燒製出超級水泥，許多發明家就開始尋找混合黏土和白堊的完美比例，試圖以人工方式燒製出有類似效果的水泥。但證明想像比事實來得困難許多，最終得以取代羅馬水泥的是波特蘭水泥。

事實上，根據阿斯普丁最早的專利紀錄，他一開始發明的並非我們今日所稱的波特蘭水泥，而且也沒有比羅馬水泥更強固，是他兒子威廉·阿斯普丁意外地在 1842 年的某天，在根據他父親配方製造水泥時，發現這些燒過頭的殘渣廢料居然還原成白色，變成黏性更強的水泥，這才創造出我們今日知道的波特蘭水泥。

很巧地，18 個月後，一位為約翰·貝茲里·懷特工作的以撒·查爾斯·強生（Isaac Charles Johnson），也有了同樣的發現。懷特當時已經在製造一種叫做克恩水泥（Keene's Cement）的外牆灰泥，但沒有多久，他開始生產自己的波特蘭水泥。阿斯普丁家族在 1855 年

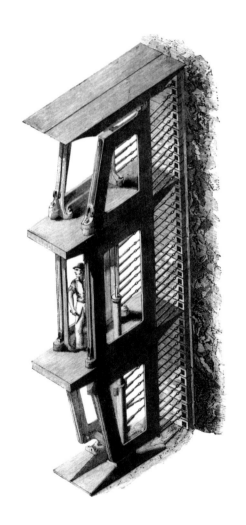

結束工廠營業，懷特公司則最終在十九世紀成為主要的波特蘭水泥供應商。

當然，在一開始，阿斯普丁和懷特兩家各自聲稱自家的波特蘭水泥比較強固，卻苦於無法證明。一直到1847年12月，亨利·格利索在攝政運河的鐵工廠，對懷特的水泥進行第一次公開的壓力測試，由當時的公共工程機關的董事長詹姆斯·梅多斯（James Meadows）見證。然而，英國的觀看民眾仍質疑此次測試的結果，也因此，兒子喬治·懷特繼承的懷特公司，在海外推廣產品比國內來得成功。

法國橋路工程行政機關（Administration des Ponts et Chaussees in France）在同一年，1847年也舉辦了他們自己的測試，得出波特蘭水泥遠遠優於法國市面上其它產品的結論後，馬上運用在瑟堡港（Cherbourg harbor）的修築工程，波特蘭水泥在這裡不是做為砌磚時的砂漿，而是凝固成總重45噸的實心水泥塊使用。波特蘭水泥在此時已經發展出三種用途：外牆灰泥、砂漿、水泥。

在一般磚造工程中，石灰和沙石是最常見的砂漿，羅馬水泥只用在需要防水功能的工程。例如，在倫敦地下水道工程，水溝的頂部和上半部原先使用的是石灰砂漿，運送污水的水溝下半部才採用羅馬水泥。

波特蘭水泥在價格上又更昂貴，大約是羅馬水泥的1.5倍、石灰砂漿的2倍。縱使如此，約瑟夫·巴澤爾傑特仍對這種水泥宣稱擁有的超強特性感興趣，遂指示助理工程師約翰·葛蘭特進行測試。葛蘭特在1859年的1至7月，共對水泥做了302次實驗，得到的結論是波特蘭水泥比羅馬水泥更強固，而且浸泡在水中和歷經的時日，都會讓它愈來愈強韌。

於是，倫敦地下水道的所有最新工程，皆從羅馬水泥改用波特蘭水泥。這個結果與如何運用波特蘭水泥的過程細節，稍後彙整成報告，於1865年12月在倫敦土木工程師學會發表。到1860年代晚期，波特蘭水泥終於從一個飽受工程師質疑的建材，成功成為建築業的標準規格，這一切歸功於巴澤爾傑特的認可見證。

工程界接受波特蘭水泥做為石灰砂漿的另一個選項，這在砌磚史上不但是件大事，並影響到整個後續發展。跟波特蘭水泥相比，石灰砂漿比較脆弱，會隨著氣溫變化熱脹冷縮，造成砌合的磚塊鬆脫甚至滑動。

用波特蘭水泥做成的砂漿就強固許多，甚至比磚塊本身還硬實，可以將磚塊牢牢地砌合在一起。好處是，磚塊因此可以新的方式鋪砌；但沒有預想到的壞處是，由於磚塊彼此緊緊砌合成一個整體，遇到氣溫變化，是由整面磚牆，而非單一磚塊來承受膨脹或收縮的力道。

換句話說，當波特蘭水泥砌成的磚牆，再也無法吸收力道而變形時，可能會導致建築崩塌，但由於波特蘭水泥的價錢昂貴，這類磚牆也相對稀少，在一開始幾乎無法想到會有這種壞處。一直要到二十世紀中期，波特蘭水泥砂漿取代石灰砂漿，廣泛使用在一般建築工程上，這問題才慢慢浮現。

機械化和工業化

專利、空心磚和防火功能

毫無疑問地，磚塊的防火特性是它在十九世紀大受歡迎的重要原因。特別是有失火風險的工廠，全部以磚砌造的廠房成了最具吸引力的解決方法，雖然貴了一點。

傳統的磚造建築非常仰賴木材作為穩固的架構，例如用木材鋪成的樓梯和內部隔間，通常是一棟房子的基本結構，而木製過梁除了放置在門窗上，也常架在牆壁的內部支撐，即屋外看到的平拱位置。

磚砌工程中，亦會穿插木材做為加強固定，稱為「牆結合木（bonding timbers）」。十六世紀的英國最早採用這種工法，十八世紀的建築手冊仍有記載，一直到發現木材會隨時間腐蝕，反而造成建築物結構的脆弱，才放棄使用，且如何移除喬治亞式建築裡的木材，到現在都還是個問題。

所有木材都是易燃的，當然，我們可以試著單用磚材來鋪設弧形和拱頂，搭出天花板、地板、牆壁等，但這樣做會用到大量的磚材，高度上也會受限，而且比較昂貴且工法困難。

另一個解決之道是輕量拱頂，法國建築師聖法荷發明了一種修築拱頂的工法，並成功地用在 1785 年的巴黎司法宮的圓頂工程，英國約翰·索恩爵士在 1818 年再次運用在興建英格蘭銀行的工程上。

亞伯拉罕·達比在 1709 年發明的新式改良的鑄鐵冶煉技術，意味著日後可以熔鑄出像鐵柱之類大型物件，然而，

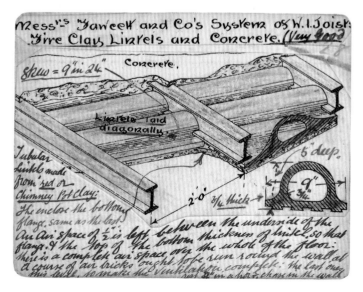

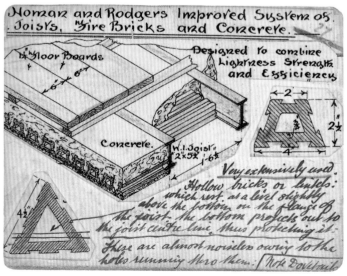

英國的接受進度相當緩慢，要到1777年至1781年的柯爾布魯克代爾（Coalbrookdale）備受囑目的鐵橋工程，工程師和建築師才開始信賴這種建材。尤其，阿爾比恩工廠才新建五年，就在1791年的火災中摧毀，讓設計師開始考慮防火的重要性，並重新審視鐵材和磚塊等建材。

威廉・斯卓特1792年打造的德比工廠，地板架構重新起用粗大的木梁，但卻捨棄上層的鋪板和支撐的鑄鐵圓柱，改用磚砌拱和鐵栓來固定。斯卓特的朋友查理・貝居更上一層樓，1796—97年在什魯斯伯里（Shrewsbury）建設廠房時，用鐵料取代木材做為支撐橫梁，橫梁底部的大型軸盤，則用來支撐磚拱。

這類的建築工法在十九世紀上半成為廠房工程的主流，因為在設計工廠和軍營時，運用大型橫梁可以創造出更大的內部空間。

其次，是對磚拱的檢視，由於用大批磚材鋪砌成薄薄的拱頂是十分耗時且要求技巧的工程，在十九世紀下半，發明家開始提出以緊密交織的矩陣結構來取代支撐的拱頂。到了1900年，市面出現大批取得專利的空心粗陶磚和橫梁模組，這類設計通常還需要水泥從上灌注來固定，然而不久之後，水泥地板就全面取而代之。

不可避免地，外界對磚材也有同樣的發想。十九世紀時，拿到專利的各種系統磚材如雨後春筍般問世，多數使用容易組裝的大型空心磚。倫敦在1851年舉行的萬國工業博覽會（Great Exhibition），即有這類系統磚材的展示範例。

即便德國和北歐喜歡使用較簡單的長方形空心磚，甚至沿用到今日，他們還是採用傳統的磚材來鋪砌建築外觀。磚的形狀和大小已被廣為接受，加上其多樣的功能性，故不容易被取代。

上圖
1851年倫敦萬國工業博覽會展示的希區專利磚，用來搭蓋小屋，做為勞工階級未來的住屋範本，這項展示是由皇家文藝學會（Society of Arts）和艾伯特親王（Prince Albert）贊助。

機械化和工業化

工業世界的住房樣貌

隨著工業化的進展，歐洲的人口不斷增長。1750 年，英國和威爾斯的人口大約
650 萬，到了 1791 年，人口增加至 820 萬，1831 年將近 1,400 萬，到了 1871 年，
則到了 2,270 萬人。在 120 年之內，人口幾乎成長三倍。更有甚者，多數人口住在
城市裡、在工廠工作。

其他歐洲國家在工業革命期間，經歷同樣的人口激增。德國人口從 1871 年的 4,100
萬增加到 1911 年的 6,490 萬，美國在同一時期則從 3,850 萬人暴增至 9,170 萬人。
這也間接促使歐洲各國以殖民為由，向邊境之外擴張領土。此外，而人口的增長，
也創造更多對新房舍的需求。

多數美國房子用木材建造，但其他地方則普遍使用磚塊。此時的英國，興建了大批的排屋，搭蓋費用通常是由工廠老闆先出，再轉手出租給工人，因此排屋的重點是重量不重質。這類房舍的格局很簡單，每一樓層住著不同的家庭，孩子和父母擠在狹小的空間裡生活。

排屋現在幾乎都被拆光，僅留下少數適合居住且工程品質較好的幾間。這些現存排屋的基本配備是每一層樓有兩個房間，一樓是廚房和客廳，二樓是兩間臥室，廁所建在後院。房舍的建材通常一開始是就地取材，直到十九世紀

末，便捷的火車將磚材運送到全國，無論哪裡、無論想用什麼顏色的磚材，都不成問題，房舍也不再需要去搭配所在地區的其他建築。

當然，大批建造的房屋常常不會好好地蓋。十九世紀時，常會傳出一些恐怖故事，有關利益薰心的建商在建材上偷工減料，打造粗製濫造、甚至可以說遲早會發生危險的房舍。

喬治亞式建築的工程通常也很劣質，外牆採用品質較好的磚材，但是內牆就相當糟糕，甚至在兩層牆之間根本沒做或僅做一點點的黏合，常常造成內外牆剝離分開。

砂漿在十九世紀是另一項需要關注的議題。《建商（Builder）》期刊在 1878 年 12 月報導一個案子，關於有名建商使用建築廢料和土壤來取代砂漿裡的沙石，因此被地方法院罰款。其他地方則有傳聞，為了減少昂貴的石灰用量，建商做了各種嘗試，甚至用泥土而不是砂漿來砌磚。雖說有這些爭議，還是有一些屋舍蓋得很紮實，且屹立至今。

到了十九世紀末期，大多數歐洲國家此時在海外皆擁有殖民地，這些新移民通常會以家鄉為範本蓋屋舍，只有在絕對必需的情況下，才會考慮到當地的氣候候，在技術上做一些修改。

殖民者不管到哪裡，只要環境許可，就會燒製磚材，舉例像是這時期的上海，蓋起了好幾哩長的磚砌排屋，使用以中國傳統方法燒製的灰色磚材。這些給在外國工廠工作的當地勞工住的排屋，設計大都採外國風格，只有在一些細節裡，才稍微透露出當地特色。

即便在熱帶地區，殖民者也還是選

用磚材蓋房，不過外觀很難看得出來，因為磚的外層皆抹上灰泥，以免雜草從磚塊之間冒出來。一路到了 1900 年，放眼全世界，此時地球僅有少數幾個角落沒有磚砌建物，雖然有些地方並不是很適合。

上圖
上海舊城區的街道。當上海發展成現代中國最為先進的城市時，這些街坊屋舍多數已被拆除清空，然而在 10 年前，像迷宮般交錯的街坊胡同，仍然幾乎占據整座城市，圖中所示的這些圍繞著公營工廠建的屋舍，住戶通常也是在工廠上班的勞工，現僅保留一小區提供旅客參觀。

這些屋舍多數在十九世紀搭建，房子十分狹小，由於不允許明火，住戶會在門前搭灶架爐煮食，今日則已裝設電力，仍為數千人提供侷促的居所。

粗陶的復興回歸

粗陶製造在十九世紀發展出的新技術，讓建築師可以用合理的價格，在建築上加入精緻的雕像和浮雕等裝飾，重新掀起以磚材砌造房子的熱潮。

粗陶成為流行風潮的時間，在英國是 1860 年代，美國則到 1870 年代。可想而知，每個成功的回歸，都受到先前的影響。粗陶備受德國建築師卡爾・弗里德里希・申克爾（Karl Frederick Schinkel，1781 — 1841）推崇，他在 1803 年旅遊義大利期間，曾就當地的中世紀及文藝復興時期的磚材和粗陶，做了一番研究。

他深為此次旅行見聞所啟發，隨後建造了多座磚砌建築，包括建於 1824 年至 1830 年間的弗里德里希—韋爾德教堂（Friedrich — Werder Kirche），其中最有名且最有影響力的是德國柏林的建築學院（Bauakademie），建於 1832 到 1835 年。

座落在弗里德里希—韋爾德教堂旁，建築學院所在的建築裡，除了學校本身，樓上是掌管藝術行政的公家機關，樓下則是商店。建築的支撐結構主要是磚拱骨架加上鐵製延長桿，外層的牆得以大部分用非承重的磚板填砌。

以申克爾自身的標準來看，這座磚造工程的品質是超乎水準以上。每鋪砌五層紅色的素燒磚，就穿插一層淡淡的紫羅蘭色的釉面磚，其間的砂漿灰縫更是鋪得極細薄。

在窗戶上方和門框四周，裝飾著粗陶浮雕板，上頭的寓言講述著建築的演變進化，及藝術和建築科技之間的平衡，至於地板樓層則有純粹做為裝飾用的飾帶。

這棟建築採用的圓拱風格（Rundbogenstil），加上粗陶材質的裝飾，可以說是融合了義大利的倫巴底式、羅馬式，及拜占庭式的諸多元素，若單就磚砌建築來說，則能連結到獨特的磚砌哥德式（Backsteingotik）傳統。這種風格的技術優勢，就是在立面設計上的靈活度，後逐步成為 1830 年代德國公共建設的首選。

英國全國重燃起對這項建材的興趣，主要歸功於倫敦南肯辛頓的亞伯特音樂廳（1867 — 71）與維多利亞和亞伯特博物館（1859 — 71），這兩棟皆由科學暨藝術部部長亨利・柯爾（Henry Cole）負責設計。

柯爾十分熱衷於藝術的改良演變，特別是粗陶。年輕時的他，曾到英國旅行，考察粗陶在十六世紀早期的各種應用，之後在義大利四處遊歷。他亦留意到德國建築近期的發展方向。

不意外地，他主導的建案皆採用圓拱風格，在這些十九世紀建築的大片立面上，成功地展現出義大利式風格的細節設計。而柯爾起用的建築師，在設計裝飾細節時，亦會與藝術家密切合作。若不是建築經費非常低廉，亞伯特音樂廳及維多利亞和艾伯特博物館其實可以更為傑出。

南肯辛頓的幾個地標完工後，粗陶建築開始席捲全國。在接下來的數十年裡，阿爾弗雷德・瓦特豪斯（Alfred Waterhouse，1830 — 1905）成為英國的粗陶大師，在瓦特豪斯的建築上，可以清楚看見他的才華和粗陶的各種可能性。

跟申克爾一樣，瓦特豪斯原本打算朝藝術家發展，而且也到處旅遊。他於 1853 年在曼徹斯特開展自己的事業，1865 年移至倫敦。同樣座落在南肯辛頓的自然史博物館（1873 — 81），是他最有名的設計工程，也是視覺效果最強烈的作品之一。

這是座十分龐大的建築，光是主立面就長達 680 英呎（207 公尺）。為了與鄰近建物區隔，瓦特豪斯選用哥德式風格，卻也相當符合博物館展覽品的調性。屋頂正面以動物雕像取代常見的滴水獸，在表面其他地方則以葉片和植物等雕刻做裝飾，重點是每一個細節皆參照真實植物。

瓦特豪斯在這裡對粗陶的運用方式，與當時其他人不太相同，包括顏色改採淡黃和灰藍色，捨棄常見的粉色粗陶，以及在整面牆的表面都用粗陶，維多利亞和亞伯特博物館也有部分採用這種做法，但規模遠不及自然史博物館。

自然史博物館的的設計複雜度及龐

大規模，造成承包商很大的壓力，加上工程期間層出不窮的問題，使得完工時間比預期晚了五年，且花費超出預算甚多。撇開這些不談，受惠於友善的熱門媒體持續報導工程進度，這座建築廣受大眾欣賞。直至今日，在運用這類材質及嘗試各種可能性上，不管是內部或外觀，這座建築仍是令人驚歎的範本。

瓦特豪斯在接下來的職業生涯裡，持續用磚材和粗陶設計，最有名的是他為英國保誠集團建造的 17 間地區辦公室、利物浦大學的維多利亞大樓（1898 — 92），及保誠集團的倫敦總部（1887 — 92），但仍比不上這些建材在自然史博物館的極致發揮和宏大規模，無法取代其大師經典作品的地位。

粗陶──道德爭議

瓦特豪斯對粗陶充滿熱情，甚至稱它為「未來的建材」，可惜不是每個人都這麼認為，使用粗陶的建築師分為兩派，一派把它當做可以雕刻的磚材，另一派則視同石材處理。前者偏愛的顏色，是評論家冷酷地稱為「屠宰場紅」的紅色和粉色；把它當石頭的後者，則傾向使用淡黃色和淺粉色。

有人批評粗陶之所以不被接納，是因為被窮人當成是石材的替代品。對於這個說法，其實有部分得歸咎粗陶工廠自己，他們不但積極宣傳粗陶是石材的廉價替代品，且彼此持續惡性削價競爭，兩者皆拉低了粗陶的市場評價，這些工廠終因貪婪走往破產一途。

對頁
皇家亞伯特音樂廳（Royal Albert Hall，1867 — 71），位於倫敦肯辛頓三角區，設計師為法蘭西斯·富柯（Francis Fowke），粗陶橫飾帶上講述的是「藝術與科學的勝利」。

上圖
左圖是倫敦的維多利亞和亞伯特博物館（1854 — 71）的粗陶作品；中間是倫敦的保誠集團（Prudential Assurance）大樓；右圖是芝加哥的盧克麗大廈（Rookery Building，1885 — 86），為伯納姆與路特（Burham and Root）公司承包建造。

頂圖
保誠集團大樓（1879），位於倫敦市霍本，為阿爾弗雷德·瓦特豪斯設計。

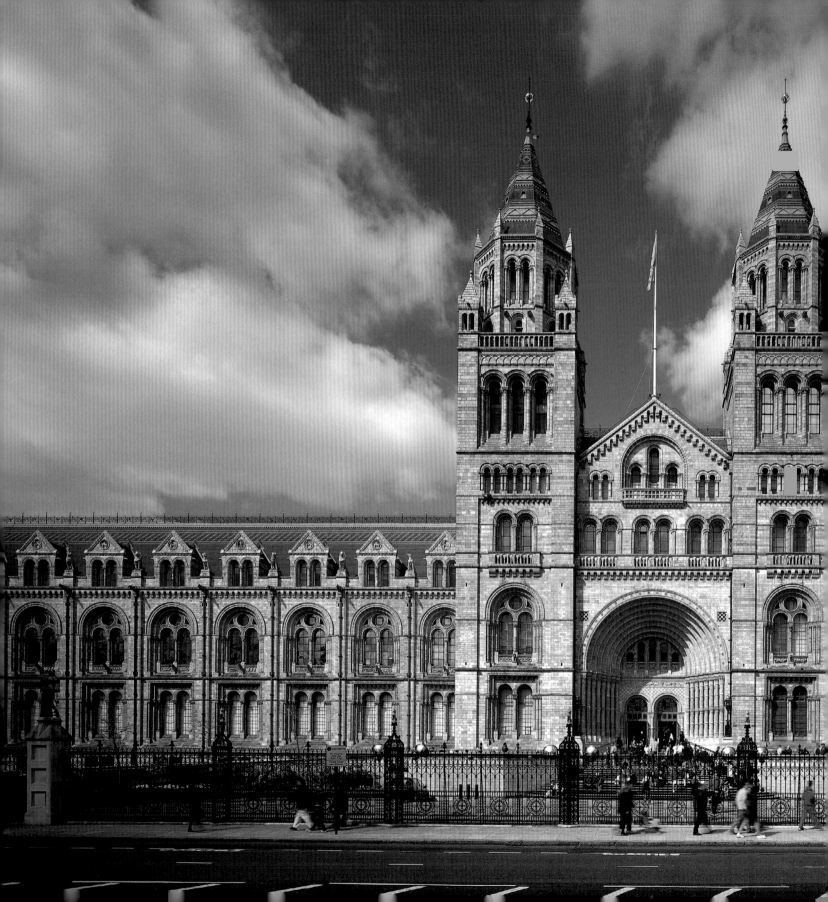

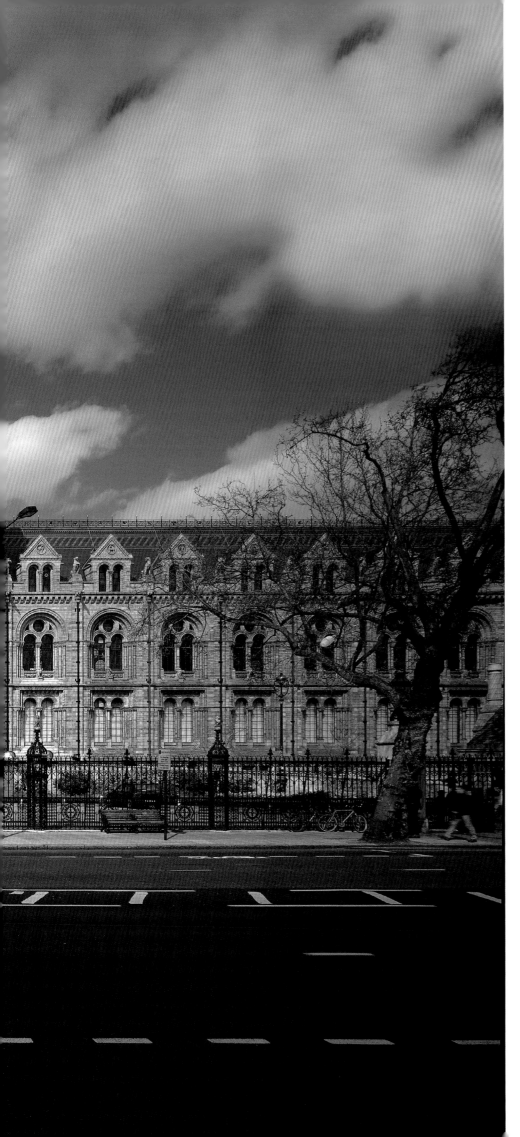

較為成功的公司則著重於推廣建材的藝術應用，沒想到在當時的美術工藝運動（Arts and Crafts Movement）裡找到一條活路。理論上，該運動的倡議者反對大量生產和各種工廠，但他們卻視粗陶是一種不一樣的產品。

模具雖然可以製造出好幾個拷貝產品，開模本身卻必須以手工完成，且要求複雜的工藝技術。粗陶工作坊是一個最好的例子，工匠在製造過程時，可以納入藝術家在現場直接給予的建議。

藝術工作者公會在 1884 年籌組後，開始推廣這項建材，特別是透過查爾斯・哈里森・湯森（Charles Harrison Townsend）、愛德華・普里爾（Edward Prior）、海爾賽・里卡多（Halsey Ricardo）、吉爾伯特・貝葉斯（Gilbert Bayes）等人的作品。

在美術工藝運動裡，就粗陶來講，最極端的例子大概是藝術家喬治・F・瓦特的妻子瑪莉・瓦特（Mary Watts），為了打造一座紀念丈夫的禮拜堂，在 1896 年創設名為「波特藝術協會」的村里工作坊，該禮拜堂只用當地挖掘的原料製成的建材。

對於這些獨立作業的工匠，美術工藝運動裡也出現質疑的聲音，認為他們製造的粗陶可能會傷害到建築的專業。很多家工廠像喬治・詹寧、伯瑪托夫斯、J.C. 愛德華斯等，會直接提供裝飾套件的現貨商品目錄，這看來似乎像是在鼓勵偷懶的建築師拿這堆不相干的成品來拼裝成建築物，更糟的是，被認為是為了逃避建築師的訂製要求。

事實上，這兩者皆非工廠出版這些目錄的目的。從工廠的角度來想，模具多半是用石膏製成，且不確定可以重覆使用，因此這些目錄的重點是希望先提供給建築師一些想法，並不是要介紹實際成品的內容。

至於從建築師的角度來看，即使是最任性的設計師，在設計飾板前，也得

粗陶製作

上排

刮除模型上多餘的石膏，以便用石膏翻製模具；為石膏模具做收尾修整；用手雕塑黏土。

中排

把黏土填入模具（注意每一層的厚度）；從模具倒出坯體，也就是脫模；入窯前，進行邊緣的修飾。

下排

空的模型；正在做收尾的欄杆；各種燒成的粗陶成品，準備出貨。

先想到可以使用的磚材大小，而有段時期，磚材甚至沒有所謂的標準尺寸，這代表設計師拿到磚材後，為了要符合尺寸，可能要重新設計。

雖然，有平庸的建築師拿粗陶做出一堆細節，來掩飾其比例失當的設計；對好的建築師來說，粗陶提供了一個無可匹敵的機會，在這個易於掌控的建材上，他們可以描繪更細膩的畫作，創造出有意義且協調的裝飾作品。

製造過程

建築用粗陶的製造過程，在十九世紀後，就沒什麼改變，然而，就像現在一樣，與製造磚塊或其他陶器有明顯不同，建築用粗陶要求更高的精準度，若要製造大尺寸的產品，得先估算縮水的比例。

維多利亞時期的粗陶製造，原料通常來自在地的黏土，因此不同製造商的產品顏色都不同。例如，英國西北部普遍使用的陸爾本（Ruabon）粗陶，是北威爾斯生產的亮紅色粗陶，而首都常見的則是倫敦起家的道爾敦（Doulton）工廠提供的淡黃和淺粉的產品。

就建築師而言，粗陶也建立起新的工作模式。如果使用石材，是在工程最後階段，在工匠動手雕刻前，完成最後的細節；若採用粗陶，完整的繪製工作必須早早完成，留八週給製造的時間。

當工廠收到設計圖，第一步是照著完整描繪一遍，但會考量燒成過程中的縮水問題，據之調整複製圖的尺寸大小。待建築師確認無誤後，將圖紙送到模具廠，工廠再用石膏或黏土做出較大一點的模型樣品。

然後，為模型上一層漆，以便用石膏包覆製模。製模過程並不容易，為了取出完成的模具，必須進行分片切割。接下來注漿，將黏土泥漿注入模具，或用手壓出正確的厚度。

黏土乾燥後脫模，以手工做最後修飾，再入窯燒成。為了避免成品碎裂，粗陶坯體有嚴格的厚度限制，代表著人型的成品通常是空心的。當放置在建築物後，會再注滿水泥。

工廠曾試著用機器直接壓出形狀，取代開模、製模的過程，但一來很難控制，且無法符合大多數工作的需求。不過，這種壓製坯體的機器，反倒在美國廣為推展開來，以加州公司葛萊汀·麥克畢（Gladding McBean）最為知名，英國則只有道爾敦運用這項技術。

1890 年代：釉陶、釉面磚，和新藝術運動

在陶器和瓦片上釉，已經有好幾千年，但上釉的建築用粗陶，碰上北方的氣候時，卻衍生了一些特別的問題。

一般上釉，是先用低溫素燒，施釉後再入窯燒成，在大批生產柱頭、線腳等小物件上，這已是常見的工法，但對於大規模的建築工程，簡單地說，就是太貴。更重要的是，早期的釉陶在再次入窯燒成時，會產生冰裂紋，因此只適合用於室內。

1888 年，倫敦的道爾敦公司發展出單次窯燒的上釉方式，解決了這個問題，美國的 T.C. 布思（T.C. Booth）公司則更進一步，在 1894 年生產出白釉陶。此時，釉藥的配方屬於嚴密保護的商業機密，因此專攻釉藥的化學家非常搶手。在十九世紀末期，上釉的粗陶（英國稱為 faïence）發展出各種顏色，並以其一擦就乾淨的抗污特性對外猛力行銷。

盛極一時的原色粗陶，在 1890 年代末期的英國已經退流行，取而代之的是日漸受歡迎的上釉瓦片，釉面磚和釉陶。代表敗落和歷史感的舊建材，不再見容於新秩序的世界；相對地，釉陶是新的、實用的、價格實惠的，且很有效益。

落成於 1860 和 1870 年代的建築，曾經精雕細琢的外觀，如今蒙上一層又厚又醜的黑色煤灰；相對地，釉陶建築保證永遠看起來嶄新又乾淨。同樣重要的，舊建材的顏色黯淡且選擇有限，新建材則有各式各樣明亮且令人興奮的色調。於是，在英國，從銀行到公共建設，從地鐵到電影院，每棟建物都開始使用釉陶。

上圖
倫敦的霍華·德·華登護理之家（1901），現為朗廷庭園酒店（Langham Court Hotel），由亞瑟·E. 湯普森（Arthur E. Thompson）建造，整片立面皆砌上釉面磚和粗陶，是該類風格的範例。

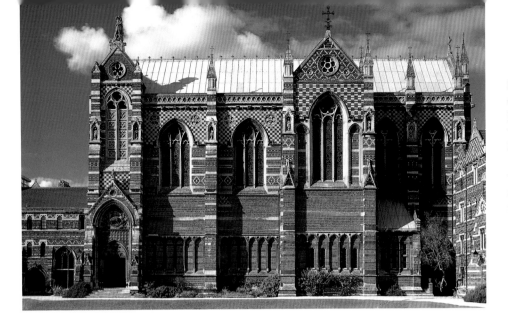

對頁和左圖
牛津大學的基布爾學院（Keble College，1867 — 83），由威廉·巴菲爾德（William Butterfield，1814 — 1900）所建。此為該學院兩張不同角度的照片。

下圖
威廉·巴菲爾德的諸聖堂（All Saints Church），位於倫敦的瑪格麗特街。

機械化和工業化

巴菲爾德、羅斯金，和英國的彩飾建築

在十九世紀中期以前，由於 1850 年廢除磚稅，磚材變得更便宜，加上鐵路貨運的發達，建築師不再需要全然仰賴在地資源。磚材的顏色因此更加多元，突然之間，斯塔福德郡的藍磚有機會跟倫敦的黃磚、肯特郡的亮紅磚塊混搭，而牛津等不產黏土的城鎮，也可以搭蓋磚造建築。然而，這究竟是好是壞，仍備受爭議。

十八世紀晚期的英國，大家普遍認為房子在外觀上至少要有大範圍是單一色調，毋庸置疑地，這個認知有部分是受到希臘羅馬的影響，他們假設那時的建築都沒有上色，加上對哥德式建築的熱愛，因此在宗教革命期間和克倫威爾空位時期，色彩都被清除掉，改為崇尚單色。

新教的神學爭辨議題，撕裂了維多利亞時期的英國社會。一邊是持續茁壯的、新興的歸正教會，另一邊則是希望回歸高教會的聖公會，篤信公禱書，質疑任何新的事物，保守的劍橋卡姆登社團（Cambridge Camden Society），甚至因此出版了一本以教堂設計為主題的期刊《教會學家（Ecclesiologist）》。

《教會學家》創刊於 1841 年，持續發行至 1868 年，其中，於 1844 — 1845 年結束與劍橋出版社的合作，由「教會學家社團」（Ecclesiologist Society）接手出版。這本期刊是探究教堂設計及哥德復興式建築的主要意見平台，其對色彩的態度很明顯可以看出是反對清教徒式的樸素風格。

就如他們在 1845 年的主張：「我們希望讓每一吋發光發亮……清教徒則想讓每一吋黯淡無色」。由於期刊作者本身就是天主教徒，傳達出來的期刊立場當然備受譴責。一派是支持在建築上使用多種色彩，一派視色彩是美學和道德的淪喪，這兩派之間的衝突於是日益升高。

在支持使用多種色彩的偉大作家裡，有英國建築師喬治·艾得蒙·史翠特（George Edmund Street）、設計創新者歐文·瓊斯（Owen Jones），和藝術評論家和作家約翰·羅斯金。

史翠特在 1855 年出版的《中古世紀義大利的磚塊和大理石建築》（Brick and Marble Architecture of the Middle Ages in Italy，1855）》，大談他對多色調的想法，並推廣磚材的運用。

歐文·瓊斯則提倡在設計裡加上裝飾，他將想法陳述在《裝飾的圭臬（Grammar of Ornament，1856）》一書。同樣地，羅斯金把他對顏色和圖案的熱情，撰寫在《建築的七盞明燈（Seven Lamps of Architecture，1849）》《威尼斯之石（Stones of Venice，1851 — 53）》。

史翠特、史考特、圖倫和瓦特豪斯等建築師，此時都盡情探索彩色磚材的

各種可能性，但在這個領域呼聲最高、最有名的，除了威廉·巴菲爾德（1814 — 1900）之外，別無他人。

巴菲爾德的作品特色，就是大量運用彩色磚材的磚造工程，其中，最有名的是倫敦瑪格麗特街上的諸聖堂和牛津大學的基布爾學院，後者引發不少議論，因為牛津大學未曾有過磚砌建築，這一點，巴菲爾德也很清楚，在面對外界攻擊時，他主張：「只要我在建築業工作的一天，我就會為我的想法負責，我會繼續使用這個時代所提供的和在地的建材，不管它們是什麼。」

儘管很明顯的，巴菲爾德是現代主義者，他仍跟所有維多利亞時期的建築師一樣，十分在意引經據典。在基布爾學院牆壁上半部，那些鮮活的鋸齒形和菱形等圖案，他說是參考中古時期的磚砌花

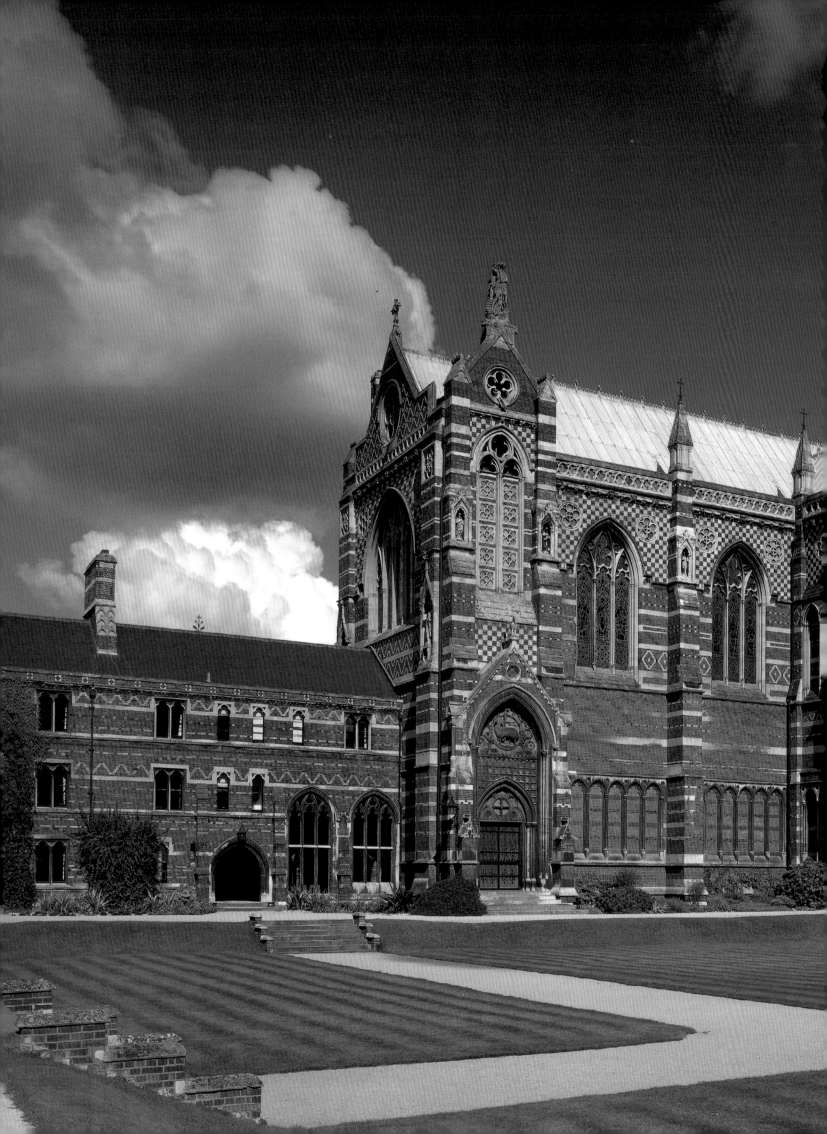

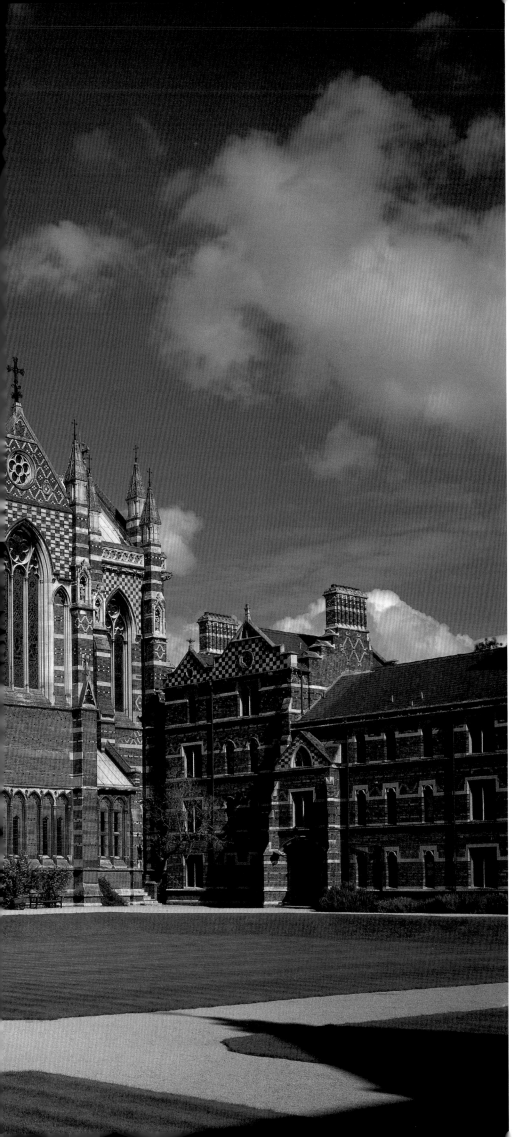

左圖與頂圖
牛津大學的基布爾學院（1867—83），由威廉‧巴菲爾德設計，從主要的四角廣場眺望禮拜堂。

上圖
大廳的各個角度

樣，但很清楚地，這比起中古時期任何圖案都來得繁複。可以說，他和同期建築師所遵循的工作模式，在那個時期是去揣想如果中古時期的建造者擁有十九世紀的技術，他們會怎麼做這項工程。

在磚材選擇上，比起均勻平整的釉面磚，巴菲爾德更偏好手工磚的質感，也會使用烤焦的丁磚面，同時，他也對窯燒技術的進步稱讚不已，因為所產出的磚材尺寸一致，有助他使用緊密灰縫的英式砌法。

巴菲爾德的作品風格之獨特，迄今無人能夠模倣，而且，不僅是參與美術工藝運動的建築師，其他同行也很欣賞他對建材的瞭解及運用其各種可能性的掌握，讓他在業界極具影響力。

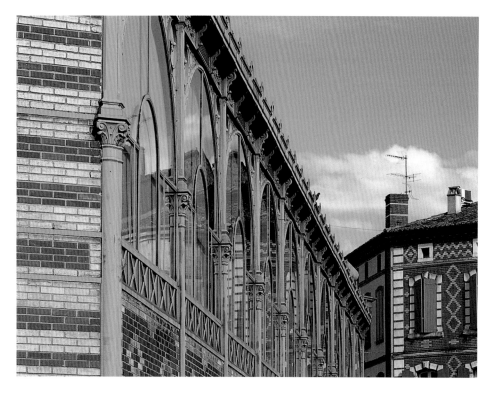

機械化和工業化

磚材和鐵材在法國建築的應用

1850 — 1900

法國大多數地區，尤其是巴黎，儘管石砌立面的內牆常選用磚材，磚塊仍不算是受歡迎的外觀建材。要到十九世紀中葉，磚材才開始重返主流，其中一個因素是巴黎市中心的巴黎大堂（Les Halles）裡的室內市集啟用，這是當代最重要的工程之一，其對磚材的各種運用，再次引發外界對該建材的興趣。

巴黎大堂是巴黎最重要的市集，由建築師維特・巴塔爾（Victor Baltard）和菲利斯・卡萊特（Felix Callet）設計，工程分為 1854 — 57 年與 1860 — 66 年兩階段落成。建築包括磚拱及其下支撐的鐵柱，這樣的組合結構，完全出自功能性考量，與裝飾或美觀無關，儘管在黃色的磚砌外牆上，有著用紅磚砌出的搶眼菱形圖案，其採用磚材的原因終究是看在其防火特性。

這種混用鐵材和磚材的工法，證明十分實用，不久之後，在巴黎城內外，搭蓋起 40 幾棟採用相同建材的市集。巴黎大堂在 1971 年被拆毀，改建為大型地下購物中心，其他同樣使用鐵和磚的，尚有一些小型市集仍在運作。

巴黎在十九世紀中葉急劇地擴張，居民在 1841 年爬升至 100 萬人。在拿

破崙三世與建築師奧斯曼（Haussmann）的帶領下，街道重新規畫，動工挖掘數條穿越城中心區的大道，當時特別規定在這些大道上的建物外觀立面都必須使用石材，立面後的結構或建物其他部分才可以選用磚塊。奧斯曼的公園總工程師 J.C. 阿爾方（J.C. Alphand）就以新式的鐵和磚混搭風格，蓋了為數眾多的公園涼亭。

法國在 1878 年和 1889 年舉辦的世界博覽會，及之後數十年出版的系列刊物，更進一步為這股使用磚材的熱潮加溫。首先是尤金・伊瑪紐・維奧萊—勒—杜克（Eugène Emmanuel Viollet — le — Duc）在 1863 年和 1872 年分成兩部出版的《泛談建築（Entretiens sur l'architecture）》，就鐵製框架再填入磚材或石材的建築這部分，介紹了許多罕

見的例子。

杜克在書中建立起他對結構理性主義的論述，他認為哥德式建築正能體現這個理論，並將進一步為未來提供建築應有的樣貌，這個論述對建築如何運用鐵材也有深遠的影響。

相反地，J. 拉克魯瓦（J. Lacroux）和 C. 迪坦（C. Detain）合著的《磚塊通則（La brique ordinaire）》，1878 年出版第一部，第二部於 1886 年發行，內容是完全奉獻給磚材。書中的文字和 108 張全彩插圖，主要介紹各種屋舍建

築，另含括適用於大學、工廠、公寓的設計和砌合方式等圖表。

接著是皮埃爾・沙巴特（Pierre Chabat）的《磚和兵馬俑（La brique et la terre cuite）》，初版出刊於1881年（1889年發行增訂版），書中呈現宏大雄偉的建築及磚造歷史等更詳盡的文字內容。

這一系列用色鮮艷的建築書籍，皆試圖掀起一股建築新風潮，鼓勵使用彩色磚材並混合各種風格的不同建材。

對頁與上圖

法國阿爾比（Albi）的室內市場（1902），是典型的磚鐵混用建築。十九世紀末和二十世紀初，火車站、工廠，和功能性建築常使用這類建法，以鐵材做骨架結構，加上柱頭和裝飾，外觀為簡單的紅白相間的磚板，採用 230×110×55 公釐大小的磚材，砌合出活潑的裝飾圖案。

左圖

梅尼爾工廠（Menier Factory，1871 — 72）的一片十九世紀的彩色磚板，工廠位於巴黎附近的諾伊索（Noisel），由胡利斯・索尼耶（Jules Saulnier，1817 — 1881）設計，是磚鐵混用風格中最為豐富多彩的例子之一。這些在十九世紀書本中的圖片，在推廣此類新風格時，扮演重要角色。

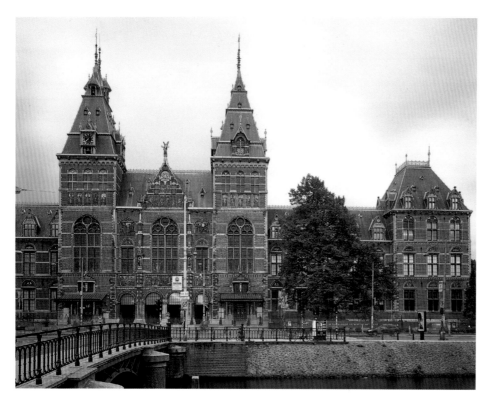

本頁

阿姆斯特丹國家博物館（Rijksmuseum，1876—85），由皮埃爾·克伊珀斯（1827—1921）設計。該建築專注蒐藏尼德蘭的國家藝術珍品，是世界最重要的美術館之一。

對頁

阿姆斯特丹中央車站（1885—89），也是由克伊珀斯設計，座落於港口前方，貨物從船隻卸載後，可以直接送上火車運送，讓車站成為該城市與港口間的連結管道，這也是原先設立車站的目的。

機械化和工業化

克伊珀斯與尼德蘭的哥德復興風格

如上一個章節討論到的，維奧萊—勒—杜克的理論揭露了建築師的兩難，在試圖復興舊有傳統的同時，也想追求結構理性主義的實現。1875 至 1900 年期間，尼德蘭最重要的建築師之一，皮埃爾·克伊珀斯（Pierre Cuypers）的作品裡，很明顯可以看出其為難之處。

佩脫斯·喬瑟芬斯·皮埃爾·克伊珀斯（1827—1921）出身自尼德蘭南部魯爾蒙德（Roermund）一個天主

教小鎮。他就讀比利時的安特衛普藝術學院（Academy of Antwerp），1849 年畢業時獲得卓越建築獎。克伊珀斯的建

築概念，多數在短暫旅居巴黎期間蘊釀成形，他當時曾與法國的維奧萊—勒—杜克碰面，杜克的主張對年輕的克伊珀斯有深遠的影響，他經常把杜克的格言「建築形態應該只奠基在結構的表現上」掛在嘴邊。然而，克伊珀斯的建築作品卻不這麼嚴格遵守這項原則。

他回到家鄉後，在 1850 年投身建築和家具設計，兩年後，設立克伊珀斯與斯托滕貝格（Cuypers and Stoltenberg）手工家具坊，為教堂建築製造裝飾品。在這段時期，克伊珀斯在建築和設計上與工匠的合作關係，及誠實展現建材的重要性，特別是磚材，就這兩項有了大致的想法，與威廉·莫里斯（William Morris）的主張不謀而合，若論及裝飾物件的重要性，則與約翰·羅斯金十分雷同。

1853 年立法允許宗教自由，天主教可以再次興建教堂。克伊珀斯於是開始參與一連串的教堂工程，同時著手修復中古時期的建築結構，就後者，他承襲維奧萊—勒—杜克的主張，與其將建築復原為原貌，他著重的是

呈現其應該有的本色。

　　然而，人們之所以會記得克伊珀斯，並不是因為他的磚砌教堂或修復工程，而是兩座傑出的公共建設：阿姆斯特丹國家博物館（1876 — 1885），以及阿姆斯特丹中央車站（1885 — 1889）。

　　克伊珀斯在 1865 年將事業移至阿姆斯特丹，因為他在該地接的案子已經多到沒辦法遠距管理。他剛開始打造阿姆斯特丹國家博物館時，很失望地發現當地短缺技術精良的工匠，克伊珀斯馬上著手改變這個情況，設立博物館學院（Rijksmuseum School），後改名為奎利納斯學校（Quellinus School），並在學校教授應用美術和藝術史。

　　克伊珀斯認為，建築外觀的磚材規畫必須呼應內部的設計，並在結構表現上遵照維奧萊—勒—杜克的原則。不過，他並未全然奉行中世紀主義，可以看到的是阿姆斯特丹國家博物館融合了許多風格，就如同博物館旨在歌頌尼德蘭多采多姿的歷史。

　　更進一步地，他強烈認同藝術對建築的重要性，委託工匠來設計和裝飾建築的各個部分。

　　克伊珀斯認為，建築是從一堆混合素材裡演化成長的最後成品，因此對於在單一立面上，為了營造特別的效果，而得去拼裝磚塊、石材、鍍金、粗陶等多種材質一事，絲毫不以為意，他的作品稱得上是十九世紀晚期席捲北歐的哥德復興式建築風潮的代表作。

　　另一方面，克伊珀斯建造的火車站，則突顯了這波復興運動所面臨的問題。跟倫敦的聖潘克拉斯車站（St Pancras）一樣，阿姆斯特丹中央車站的磚砌立面，不太協調地正對著鐵路工程師 L.J. 艾梅爾（L.J. Eijmer）設計的鐵製月台棚架。1882 — 1886 年間，克伊珀斯卻也在火車站附近，混用鐵材和哥德風格，打造了鐵製屋頂的多明尼克教堂（Dominicuskerk），不過，總體來講，他還是專注於哥德式的設計風格。

　　最後是亨德里克・佩特魯斯・貝拉格（Hendrik Petrus Berlage，1856 — 1934），這位年輕一點的後輩，在他的理論和建築工程中，解決這些衝突議題，他與克伊珀斯不同，既喜歡寫作，也涉足實務。

　　在《建築的基礎與發展（Grundlagen und Entwicklung der Architrcture）》一書，貝拉格提及他的論點深受森佩爾（Semper）、莫里斯、穆特修斯（Muthesius）等人的影響，另與萊特（Wright）和路斯（Loos）等人互相呼應，都認為美感只來自具實用價值的事物，因此避免使用裝飾物件。他也偏好機械製磚，欣賞樸素的羅馬大型磚砌建築，特別是那些價格實惠的建材。

　　他主張，磚材和砂漿象徵的是民主社會的道德正直，磚塊象徵每個人對社會的價值，砂漿則是知識社會的黏合劑，透過人與人的結合，才能成就一個完美的建築。他在為數眾多的作品裡，將自己的理念一一具像化，其中最知名的是阿姆斯特丹證券交易所。

　　貝拉格和克伊珀斯的原則和理念雖然不同，但並非全然對立，且皆對尼德蘭的新生代建築師造成深遠影響，尤其是阿姆斯特丹建築學院。

左圖與對頁上圖
巴塞隆納的特瑞莎學院（Colegio Teresiano，1888—90），這是一家天主教教師的修道院學校，相較安東尼·高第·伊·柯內特（Antoni Gaudí i Cornet，1852—1926）其他的晚期建築，屬於比較樸素的作品。

這棟建築架構在先前另一名建築師打下的地基上，負責地上建物的高第，以拋物線形狀的磚拱來支撐整體結構，除了內嵌在立面，也構築出室內的迴廊。西班牙內戰時，本建築受到嚴重毀損，但目前已經修復。

對頁下圖
巴塞隆納的維森斯之家（Casa Vicens，1883—88），也是高第設計的建築。在這個早期作品裡，高第使用上漆磚和瓦片，營造出豐富且愉悅的語彙，讓人連想起西班牙的穆德哈爾（Mudéjar）建築，但其實並非衍生自這個風格。

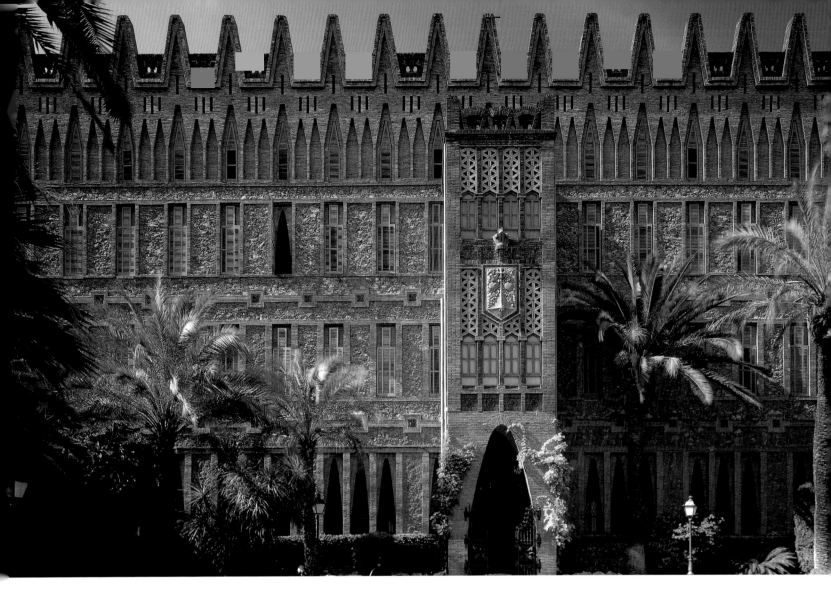

機械化和工業化
高第及其對有機結構的追尋

維森斯之家（1883 — 88）座落在巴塞隆納一條不起眼的後巷裡，其立面的梁托凸出伸進了路面，外觀藉由不同質感的轉換，呈現出喧嘩熱鬧的色彩。

整棟建築雖然以磚材砌成，但磚塊在這裡幾乎沒有存在感。一般人很容易略過其外觀，直接被內裡裝潢的巴洛克風格所吸引，但這並非義大利式的巴洛克風格，當時在巴塞隆納興起一波足以媲美法國「新藝術」（Art Nouveau）的現代主義（modernista）風潮，意即是透過參考歷史建築，創造出新形態的有機建築，維森斯之家在某種意義上被歸類成這種風格，不過，室內很明顯地可以看出其參考西班牙過往的穆德哈爾風格，但更重要的是，它是十九世紀晚期的西班牙設計師安東尼‧高第（1852 — 1926）最為創新的獨特作品。

　　高第出生於加泰隆尼亞區的雷烏斯，是銅匠的兒子，早年深受大自然（他在長途散步時，會觀察自然風景）及宗教教育等兩大因素影響。他在決定不承襲家族傳統的金屬製造業之後，轉而攻讀建築。

　　高第認同羅斯金對裝飾的想法，也支持維奧萊—勒—杜克所認為結構在建築裡應該扮演的角色，而在學生時期，他所提的計畫常被老師視為異類，畢業時並未受到任何表揚。

　　高第深信建築物必須是大自然的投射，藉此在人世間體現出神的旨意。他的建築語彙從一開始的傳統直線風格，

上圖

奎爾閣（Güell Pavilions，1884—87），是奎爾莊園的大門亭閣，頂圖可見在磚材間的灰縫使用碎石嵌縫的技巧，嵌進上釉瓦的碎片。

對頁

奎爾紡織村教堂（Crypt of the Colònia Güell，1898），原先應該是一座大教堂的地下墓穴，但大教堂從未完工。

逐步轉向晚期作品的有機和曲線風格。維森斯之家即屬於他的早期作品，雖然用來裝飾的磚材可以看出其設計的原創性，但基本上仍是直線風格，立面外觀由大量的交錯面板和出簷的懸桁組成。

在設計特瑞莎學院時，他的風格顯然更往前推進一步。建於 1888—1890 年間，特瑞莎學院位於巴塞隆納的格蘭杜瑟街 319—325 號，是間修道院學校，高第在這棟建築的內部結構和外觀立面，皆使用拋物線形的拱，這種運用方法是直接呼應維奧萊—勒—杜克的結構理性主義。

對拱的支撐功能來說，拋物線是最有效的形狀，而高第在特瑞莎學院用磚堆砌出陡峭的拋物線時，更加善用這個特點，他在一個拋物線上面疊架著另一個拋物線，這樣組成的拱十分牢固，因此得以捨棄模板支架，且一跟其他當代建築師習慣使用楔形石組成的半圓形或哥德式拱頂等傳統工法相比，馬上就可以看到其更為卓越的優點。

高第的建築無法歸類於任何特定的風格，而是從自身的結構理論裡直接成長出來的樣貌，但這並不符合現代主義者心裡的實用主義，因為高第另深信著裝飾對建築的重要性，並實際運用磚材在立面砌出許多精緻的圖案。

奎爾閣（1884—87）是在奎爾莊園入口處的大型亭閣，高第在這裡運用磚材製造出多元的效果，同時做為明亮多彩的馬賽克裝飾的背景，暗喻其東方的傳統。他也將馬賽克插入黏合磚塊的砂漿裡，這種將彩色石頭鑲嵌在砂漿灰縫的手法，可以追溯到中古時期，英國稱這種技巧為「碎石嵌縫」（galletting）。在中古時期，碎石嵌縫有保護砂漿層的考量，但高第則完全是為了裝飾。

在主要亭閣的屋頂，高第採用一種特殊的磚砌拱廊工法，即將磚層層疊疊地放平鋪砌。這種工法在西班牙由來已久，稱為「分隔」（la tabicada），用的磚材更像是大片、方形的平瓦，一塊塊平鋪在拱廊的水平面上，最底層即第一層的上方表面和灰縫用石膏砂漿覆蓋後，第二層再以

45 度斜角加在第一層之上。

石膏砂漿是整個工法的關鍵，由於其快速乾硬的特性，鋪設時只要簡單地以木柱或用手撐一下，很快地就可以固定住瓦片。這麼一來，只需要最小限度的支撐，就可以從最底層一層層往上疊砌起拱廊。其中最重要的是必須以特定角度一塊塊堆砌磚材，才能創造出正確的曲線。拱廊通常要鋪個 2 至 3 層，而有「二疊」法（doblades），或「三疊」法（tresdoblades）等說法。

這個工法在西班牙至少從十六世紀開始採用，當時磚塊以便宜的價格取代了石材的使用。阿隆索・迪・科瓦魯比阿斯（Alonso de Covarrubias）1540 年代在托雷多建造的塔維拉醫院（Tavera Hospital），其庭院裡的畫廊拱廊就是應用此工法的早期例子。另一個例子在舊城區的聖多明哥修道院的教堂，為璜・迪・埃雷拉（Juan de Herrera）於 1570 年代打造。

在十七世紀，此類工法變得相當普遍，雖然搭蓋出的薄薄外層，無法支撐整座建築的結構，卻足以完美承載那些在上頭走來走去的遊客重量。

運用這類工法搭蓋拱廊時，工程團隊皆會小心翼翼地築出特定曲度，高第自己的聖家堂（La Sagrada Família）團隊當初也不例外。然而，在遵循舊法的同時，他發現這種工法其實可以創造出更複雜、更自由的曲線，為了探究這個可能性，高第創造出他最有名的作品之一——奎爾紡織村教堂（1898）。

從高第留下來的藍圖和模型來看，他為奎爾紡織村教堂所規畫的架構是相當雄偉宏大的，不過，由於業主客戶失去耐心，終至不再支持這項工程，導致最後僅有地下墓穴一區完工，儘管如此，成品仍舊讓人驚喜。

地下墓穴及原本應該立於其上的上層建築，在高第的計畫裡，設計重點就是曲線、非對稱和複雜。在地下墓穴部分，他的原則是建築物必須師法大自然，並從這一點著手工作，就如自然界裡沒有筆直的線條，柱子和牆面應該都是傾斜的。

他自由地混搭各種建材，在牆面、

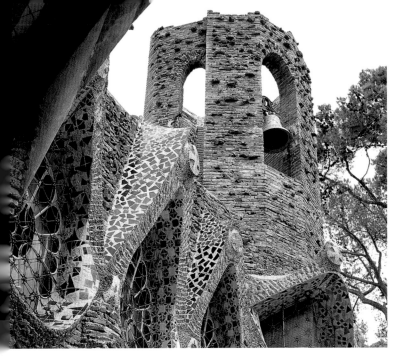

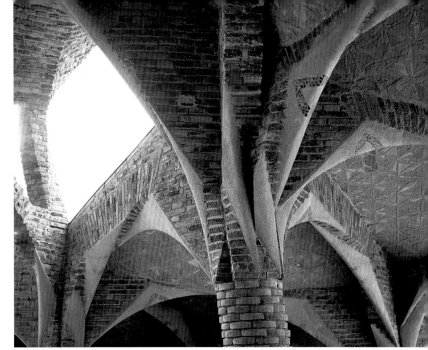

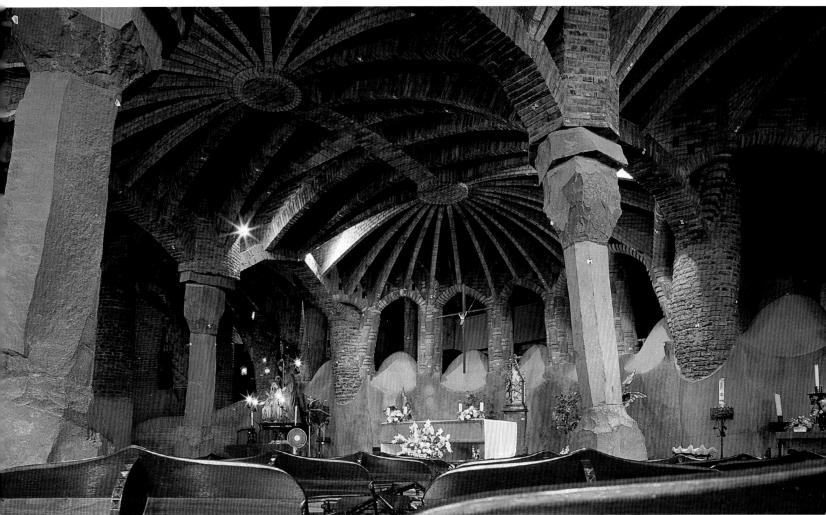

拱頂組合，和用分隔工法建造的拱廊等處，使用石材、磚材，跟當地鐵工廠燒焦的爐渣。

高第的建築之所以特別，有一部分跟他的工作方法有關，他密切參與施工過程，並因應現場狀況，隨時調整設計內容。他還會自己去挑選石材，並在工地監督鋪設進度。而正是這種要求全面掌控專案工程各項細節的個性，賦與每一個作品獨特的個性。

然而，水能載舟，亦能覆舟，這種在施工現場做調整的工作方法，意味著他無法用藍圖或模型與其他人事先溝通內容，不能委託他人協助，因此，不可避免地，他的工程常以龜速進行。

高第晚期的作品外形逐漸走向有機化，而磚材賦與建築結構一種規矩和秩序的特性，並不符合他最終的設計理念，於是就愈來愈少用磚塊。尤其，磚材是方正的長方體，不是在自然界會看見的形狀，因此他轉而運用石頭和混凝土，這兩種建材更適合去形塑彎曲、扭動、傾斜和變形的結構，更能闡述他個人對建築的有機性的獨特見解。

機械化和工業化
美國磚造工程，以理查森為例

美國在 1860 年代仍從歐洲尋找靈感來源，然而，到了 1870 年代，新一代的建築師開始浮出檯面，他們的原創性，不僅豐富了美國建築的語彙，更為美國建築形塑出屬於自己的個性，其中一人就是亨利 · 霍布森 · 理查森。

美國深受羅斯金著作的啟發，和英國一樣，迅速遠離新古典主義，轉而靠向哥德式風格。美國第一棟採用羅斯金主義的多彩哥德式風格的建築，是移民美國的英國年輕建築師雅各布 · 瑞 · 摩德（Jacob Wrey Mould）在 1860 年設計的紐約三一教堂巴瑞許學校（Parish School），但真正讓美國大眾注意到這種風格的是紐約的國家設計學院（National Academy of Design）。

彼得 · B. 懷特（Peter B. Wight）設計的這棟建物，有如威尼斯總督府的重新詮釋版，而羅斯金對總督府可是讚譽有加。自此，美國開始流行起這種多彩色調的建築形態，尤其是選用磚材的類型。例如波士頓美術館（1870 — 76），即參考倫敦南肯辛頓的博物館，混用磚塊和粗陶。雖然粗陶一開始必須從英國進口，但沒有多久，美國製造商就為家鄉供應愈來愈大量的粗陶建材。

利奧波德 · 埃德利茨（Leopold Eidlitz）1873 年在紐約建造聖三一教堂時，用磚砌出了明亮多彩的菱形圖案。在亨利 · 凡 · 布朗特（Henry Van Brunt）和威廉 · 羅伯特 · 韋爾（William Robert Ware）的設計下，麻州劍橋的哈佛大學紀念廳同樣運用了熱鬧喧嘩的色彩。雖然凡 · 布朗特批評羅斯金是藝術議題的獨裁者，完全不顧建築的實用性，且偏好維奧萊—勒—杜克的結構理性主義。

亨利 · 霍布森 · 理查森在 1838 年 9 月 29 日的路易斯安納州出生，於他父親在紐奧良的農場長大。他在路易斯安納大學唸了一年後，在 1856 年轉學至哈佛大學，1859 年畢業後，他旅居巴黎 5 年，並在巴黎美術學院（École des Beaux — Arts）待了一段時間。

回國後，他與查爾斯 · 迪克特 · 甘布里爾（Charles Dexter Gambrill，1834 — 80）合作，以當代風格（多數為哥德式與法蘭西第二帝國風格）為建築設計，但到了 1870 年代晚期，他已經發展出非常個人化的風格。

他最傑出的磚砌建築作品，肯定是哈佛大學的塞維樓（1878 — 80）。理查森通常愛用在地的建材，而且有許多大型作品選用石材，但他在此卻選用磚材，主要考量是塞維樓座落於哈佛大學最古老的區塊 — 哈佛園（Harvard Yard），為了搭配週遭的十八世紀建築。

但在力求一致感之外，理查森並未在其他地方做出讓步。塞維樓與 W.M. 沙茲（W.M. Sands）在北劍橋市的磚廠配合，選用其出產的 300×90×55 公釐的正紅色磚材，以灰縫 10 公釐的英式園牆砌法鋪設。

窗楣部分使用平切磚拱（美國術語為 jack arches），著重其往外推出的張力，磚拱兩側以長草甸石（Longmeadow Stone）夾住，就像是書擋的功能一樣。

上圖
哈佛大學的塞維樓（Sever Hall，1878 — 80），位於美國麻薩諸塞州的劍橋市，由亨利·霍布森·理查森（1838 — 86）設計，費用來自詹姆士·華倫·塞維（James Warren Sever）的遺贈。自落成以來，鮮少更動，建築物內有教室，西面外是一條磚砌道路。

左圖
理查森將塞維樓的煙管集結一區，再加上一塊粗陶牌匾。

對頁上圖
切割和模製磚的區塊，讓整個立面活潑起來。

對頁下圖
理查森對於建物的每個細節都十分講究

而面對庭園的主要大門拱頂，其底部往外張揚伸出的大根支撐托梁，同樣使用石材。可以看出，石材在結構上扮演重

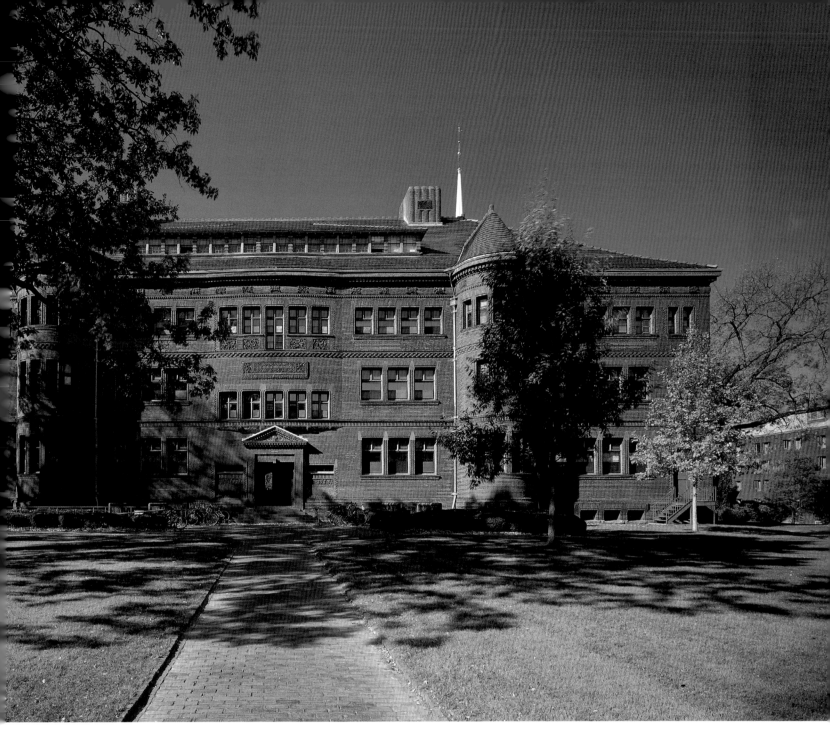

要的地位,而不是為了裝飾。

　　裝飾的角色則由粗陶扛起,這些紅色粗陶的飾板和飾帶線腳,讓建物外觀整個活潑起來,理查森選用紅色粗陶是為了與磚材搭配,看起來可以融為一體不突兀,其他飾板則用磚材以裝飾用砌法來組合。結果,理查森成就了一棟高度原創性的建築,以更精巧及原創的方式來運用磚材。

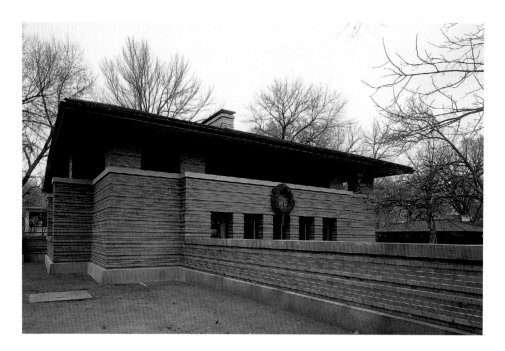

機械化和工業化

法蘭克 · 洛伊 · 萊特的草原風格用磚

萊特在美國建築史上值得更重要的地位，他對二十世紀的屋舍設計影響甚鉅。他的
樓面規畫不以房間來區隔，而是在天花板高度、地板高度等處做些微調整，帶出隔
間的效果。

從外面看來，他的房子是由多個低矮且延伸的水平層面組成，層層疊疊的外部平
台，也將房舍從所在景觀抬起，就像一艘船要航行穿越這片景色。這就是他的「草
原風格」（Prairie Style），而磚塊在其中是不可或缺的元素。

萊特在建築的構圖與體塊這兩方面
有天份，而且擁有堅定強大的原創性和
自信心。對他的早期作品，影響最大的
可能是他的恩師路易斯 · 蘇利文
（Louis Sullivan）。

萊特在 1888 年加入阿德勒和蘇利
文建築師事務所，當時，這是芝加哥最
重要的建築師事務所，蘇利文則是所有
創意的主要發想人。所接的案子多數是
大型商辦建築，還包括美國第一棟摩天
大樓，他們選用鋼筋、鐵材做為大樓結

構骨架，再以石材和粗陶包覆其外。

蘇利文當時為這些建築設計了許多
令人驚歎的精美裝飾，由喬治 · 格蘭
特 · 艾姆斯利（George Grant Elmslie）
轉成施工圖後，再用粗陶照著圖一一捏
塑成形。

當後世回顧十九世紀末期，最有印
象的可能是芝加哥開始採用鋼骨結構。
但對萊特而言，卻是艾姆斯利和蘇利文
的裝飾專案，對他更有直接的影響。

萊特在 1887 年至 1892 年間，就職

於阿德勒和蘇利文建築師事務所，這也
是這家公司最風光的那幾年。萊特曾在
威斯康辛大學修過工程的課程，但他不
擅於唸書，未能在學校完成學業，而改
以更傳統的方式來學習建築，也就是在
工作中學習。

一開始他向塞西爾 · 柯文（Cecil
Corwin）學習，柯文當時是約瑟夫 ·
萊曼 · 席爾斯比（Joseph Lyman
Silsbee）的繪圖總工程師。等累積足夠
自信後，萊特主動向蘇利文毛遂自薦。

據說，萊特在面試時宣稱他對蘇利
文的作品瞭若指掌，並以蘇利文的風
格，設計過許多作品。蘇利文認為萊特
在虛張聲勢，要求萊特提出這些作品證
明，萊特於是徹夜沒睡，趕工畫設計
圖，並在隔天交給蘇利文。

不管這件事如何了結，總之蘇利文
接納了這位年輕人，萊特自此一直待在
阿德勒和蘇利文建築師事務所工作，直
至 5 年後公司結束營業，萊特才出來創
業。在那時，萊特已經以自己名義設計
了不少房子，並很快發展出他所謂的建
築「草原風格」。

萊特創造的草原屋舍風格，並不仰
賴任何單一建材。這類屋舍可以使用木
料，搭配鵝卵石和石材，也可以選用磚

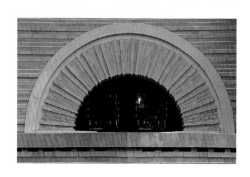

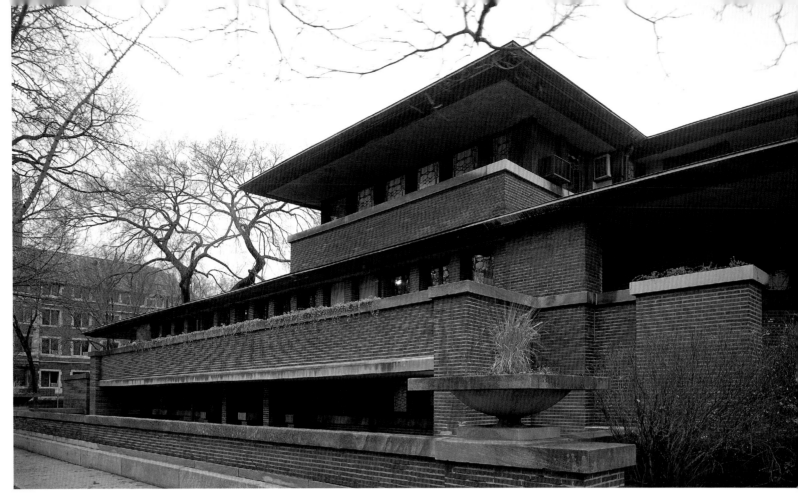

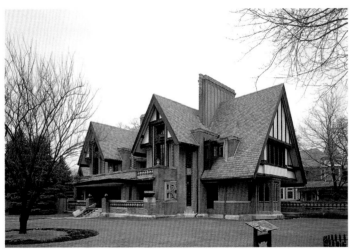

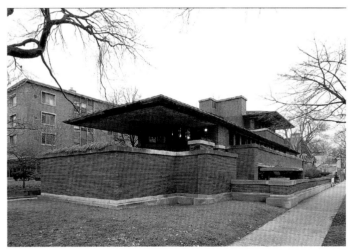

塊來蓋。但是，磚材顯然比其他建材更有優勢，它不但比石材便宜，也比木材持久，還可以帶出草原建築的關鍵元素—平行結構。

萊特以各種方式來呈現這些平行結構，首先是被誤稱為「羅馬磚」的磚材，這些磚塊既長又薄，萊特在砌法上，採用寬大且傾斜的橫縫，豎縫不是極盡薄之能事，就是像羅比故居（1906）一樣，用與磚材顏色相同的砂漿做勾縫，這都可以在立面上做出水平長條，突顯其延伸的水平線條。

就如之前提及，這些磚並不是「羅馬磚」，只是比一般磚材再長一些。羅

比故居採用的尺寸是 295×100×42 公釐，可能是其砌合的方式（橫縫 15 公釐，豎縫 5 公釐），讓它被誤認成羅馬磚。在另一個例子—亞瑟 • 赫特利故居（1902），萊特更進一步，運用某區磚層的後縮或前凸，在磚砌工程裡製造更明顯的水平線條。

萊特雖然在烏森尼亞之家（Usonian House），實驗性地採用水泥塊建材，並在其他作品用過水泥牆，他仍會依場合所需或手邊設計的要求，回過頭運用磚材。例如，他在 1948 年使用假「羅馬磚」，砌造出舊金山的莫里斯禮品店的拱形立面，另一方面，萊特

也用一般磚材，來蓋俄亥俄州代頓市的邁爾斯醫療診所（Meyers Medical Clinic，1956），及德州阿瑪里洛城的史特琳 • 基尼之家（Sterling Kinney Residence，1957）。然而，這些都不及他在早期作品裡所展現對磚砌的巧思和流行態度。

開啟二十世紀的篇章 西元 1900 年～ 2000 年

二十世紀的磚材產量和磚砌工程，比任何其他時期還要多出許多。驚訝的是，磚塊雖然此時仍是最普遍的建材之一，很多人卻認為它是從二十世紀開始走下坡。這有部分得歸咎於史學家，他們給人的印象是二十世紀建築全是以水泥、鋼筋、玻璃等建成的。

然而，只要稍為檢視二十世紀的建築，就知道這不是事實，撇開這些說法和爭議，磚材在二十世紀仍舊叱吒風雲，一些傑出的現代建築師更運用磚材建造出他們最令人感動的作品。

在第一次世界大戰對世界造成的恐懼下，現代主義的建築風格因應而生。大戰後，很多人對傳統思維非常排斥，認為它們是戰爭的導火線。

現代主義的建築採用大量生產的模式，且建材通常是鋼筋、水泥，和玻璃，這讓磚材身處尷尬的兩難局面，一則磚材本來就是大量生產的代名詞，用機器簡簡單單就能重覆產出上百萬塊磚頭，但另一方面，磚塊感覺就是傳統老舊。

嚴格來說，其他建材也不盡然如現代主義想像那般有現代感，例如，鐵材早在希臘時代就存在了，在十九世紀發展到極致，至於水泥和玻璃，則在羅馬時代就開始使用。

其實，就像現代主義者會為其他建材編造歷史事實，硬生生將之視為現代的建材，磚塊也算勉勉強強地從後門走進新時代，就連德國現代主義代表人物密斯·凡·德·羅（Mies van de Rohe）及瑞士建築師柯比意（Le Corbusier）等對鋼筋水泥忠實的大師，也還是有不少作品是選用磚材。

其中，也有像著名的愛因斯坦塔（Einstein Tower）這樣的尷尬例子，由普魯士的現代主義者埃里希·孟德爾（Erich Mendelsohn，1887—1953）打造，原本是為了展現水泥的新功能，以表現主義的彎曲弧度來設計，但在實際建設時卻採用磚材，然後再塗上外漆，假裝是水泥材質，這絕對不符合強調忠於建材的現代主義原則。

本章開頭，將說明磚材在發展摩天大廈時的重要角色，這和英國在美術工藝運動裡運用磚材的方式剛好相反，代表建築是由埃德溫·魯琴斯（Edwin Lutyens）設計興建。

表現主義在建築上的發展，可以說從德國開始，體現在漢堡的智利大樓（Chilehaus，1923），由弗里希·霍格（Fritz Höger）設計，但這種北方的表現主義風格中，最戲劇化的例子大概是丹麥哥本哈根的管風琴教堂（Grundtvigkirke），由佩德·傑森·克林特（Peder Jensen Klint）規畫，這會在本章下一節探討。

表現主義在尼德蘭則發展出一套新的學派「阿姆斯特丹學派」，這將透過此學派的傳人—米歇爾·德·克雷克（Michel de Klerk，1884—1923）的作品來解釋。

本章接著探討 1920 年代如火如荼的風潮—「裝飾藝術」（art deco）。今日，一般人認為的摩天大廈是以玻璃窗當外牆，但在裝飾藝術風格的大樓卻是用磚塊來鋪砌外牆，最有名的例子是紐約的克萊斯勒大廈。

到了 1930 年代，這種裝飾藝術風格的建築在尼德蘭發展相當成熟，尤其受到尼德蘭風格派運動（De stijl）的簡約風格影響，培養出一批認同尼德蘭現代主義風格的設計師和藝術家。

這個風格的代表作是尼德蘭的希爾佛賽姆市政廳（Town Hall Hilversum），由威廉·馬里努斯·杜多克（Willem Marinus Dudok）設計，但杜多克並未自認是尼德蘭派運動的繼承人之一。本書將仔細介紹這棟建築，因為它深深影響了後世許多建築師的建築理念。

談到二十世紀的磚造技術，無法不提到歐洲和美國磚廠的機械化運動。在英國方面，1881 年有一個重大的突破，就是彼得伯勒市附近的弗利頓村發現了牛津粘土（富含有機質的化石質泥岩），這些深層的黏土，質地乾燥，容易壓製成磚，且在進窯烘烤時，不但燒製的時間短，且黏土中的油脂還能減少燃料使用，因此省下不少燃料費。

這種磚又稱為「費萊頓磚」（Fletton），首見於十九世紀晚期，到了 1920 年代的英國時，已經大量生產製造。然而，由於受限於原料的獨特性，其他地方無法廣為採用。

接下來，要探討的是國民住宅，這是磚砌建築在二十世紀的主要市場。第二次世界大戰毀了多數的歐洲房屋，磚塊於是成為戰後重建的功臣，英國新堡的拜克牆（Byker Wall）就是重要的例子之一。

本章的後半將檢視幾位著名建築師的用磚特色和因之而生的議題，譬如，名建築師阿瓦·奧圖（Alvar Aalto）為麻省理工學院在劍橋城蓋的貝克宿舍（Baker Housing）專案，或萊韋倫茲（Lewerentz）如何以清教徒的態度使用磚材，在克利潘（Klippan）打造聖彼得教堂。

對頁
巴黎的法國研究機構（IRCAM，1988—89）的增建部分，由義大利建築師倫佐·皮亞諾（Renzo Piano）設計，採用穿孔磚塊，架在鋼柱之上，彷彿是為樓梯和電梯間加上一層防雨牆。

　　透過新罕布夏州的菲利浦斯・埃克塞特學院（Phillips Exeter）圖書館，可以一窺路易斯・康（Louis Khan）的技術合理主義的概念。倫佐・皮亞諾在巴黎法國研究機構（IRCAM）的增建部分，使用粗陶的方式也在這裡討論。

　　而對環境友善的熱質量體，則藉由檢視埃里克・蘇連遜（Erik Sørensen）在英國劍橋如何建造晶體數據中心（Crystallographic Data Center），來瞭解其在建築的運用。

　　還有令人眼睛一亮的結構用磚，例子是麥可與珮蒂・霍普金斯夫婦（Patty and Michael Hopkins）在英格蘭格林德伯恩（Glyndebourne）打造的歌劇院。

　　在瑞克・馬瑟（Rick Mather）為牛津大學基布爾學院所做的增建部分，可以看到空斗牆的設計。而在瑪利歐・波塔（Mario Botta）在法國埃夫里市的天主教堂中，能看到他如何運用磚材堆砌出裝飾效果。

　　本章以探討兩大重點作為結尾：第一，保守力量在保存磚砌工藝時的角色；第二是對開發中國家的建築來說，磚材所扮演的部分，由於當地愈來愈常使用泥磚，彷彿讓整個磚的歷史重演。

智利大樓，德國漢堡

管風琴教堂，丹麥哥本哈根

巴特西電廠，英國倫敦

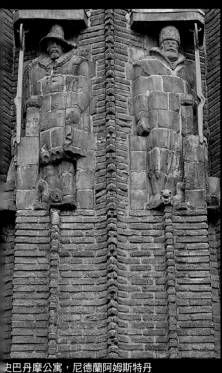

史巴丹摩公寓，尼德蘭阿姆斯特丹

聖彼得教堂，瑞典克利潘

熨斗大廈，美國紐約

佛力農場，英國薩勒姆斯特德

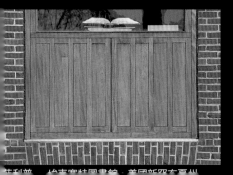

泰特現代美術館，英國倫敦

埃夫里主教座堂，法國

克萊斯勒大廈，美國紐約

晶體數據中心，英國劍橋

史巴丹摩公寓，尼德蘭阿姆斯特丹

佛力農場，英國薩勒姆斯特德

熨斗大廈，美國紐約

智利大樓，德國漢堡

基布爾學院，英國牛津大學

蘇活區，美國紐約曼哈頓

左圖與下方左圖
紐約曼哈頓的許多磚砌高樓

下方右圖
芝加哥的蒙納諾克大廈（Monadnock Building）（1889—91），仰望視角（參考次頁）。

對頁
紐約的熨斗大廈（Flatiron Building，1902），是紐約第一棟摩天大廈，一至三樓採用石材，其餘樓層則用仿石的粗陶。

開啟二十世紀的篇章

美國夢與摩天大廈的誘惑

如果說，有一種建築可以當成是二十世紀建築物的總結，那摩天大廈一定當仁不讓了。美國的建築結構和設計，此時都一心想著要不斷超越最高建築。然而，磚材為摩天大廈設計所做的貢獻，幾乎是完全被忽視。

摩天大廈的故事可以追溯至二十世紀之前，一開始，靈感是來自工廠和廠房，與上一章所提到的鐵材在建築物的運用，以及 1871 年肆虐芝加哥的一場大火。

當時的芝加哥，三分之二的屋舍是

以木材建造，大型的商業建築才會有磚砌立面，內部則有鐵柱來支撐木材地板。最早起火的建築是在德‧柯文街（De Koven Street）上的一間穀倉，從 10 月 8 日開始，火勢蔓延了 48 小時。當時，大火幾乎吞噬了價值超過三分之一的城市資產，損失約美金 192,000,000，讓 100,000 人無家可歸。

大火後，城市以極快的速度啟動重建工程，速度雖快，但一點也不草率，他們記取了火災的教訓，業主要求建築師改用防火材質，重建被燒毀的建築。建築師回應的方式是採用已在歐洲流行一段時日的鐵製架構。

電梯的發明也為摩天大廈帶來新的契機，有史以來第一次，打造更高的建築物真的可行。伊利沙‧奧提斯（Elisha Otis，1811—61）在 1850 年發明了安全電梯，芝加哥大樓在 1864 年裝設了第一部蒸氣動力的電梯，而第一部液壓電梯則在 1870 年於西湖街上的伯利和公司裡的商店和倉庫裡啟動。

大火後的建築結構相對簡單許多，

外牆和電梯間採用石塊或磚材結構，有時採全部磚材，有時是石塊表面、磚塊內層。內部結構上，則用鐵材來支撐地板的橫梁，地基則緊挨著地面層之下，為簡單的牆結構。

很明顯地，大樓愈高，承重的外牆就要愈厚。芝加哥建築師通常是這樣計算的，12 吋厚的牆可以支撐一層樓，每往上蓋一層，牆厚度就要加 4 吋，這種算法在 1870 到 1880 年代常為業界採用。

以磚石結構的支撐牆來計算，可以承受的高度上限大約是 10 層樓高。只有一棟建築，雖然使用這種算法，卻蓋了超出上限的樓層，就是在西傑克遜大道 53 號的蒙納諾克大廈，建於 1889 年至 1891 年。

蒙納諾克大廈共 16 層樓高，比一般認為磚石結構牆所能承受的上限高出六層樓。大女兒牆（牆堞）離地約 215

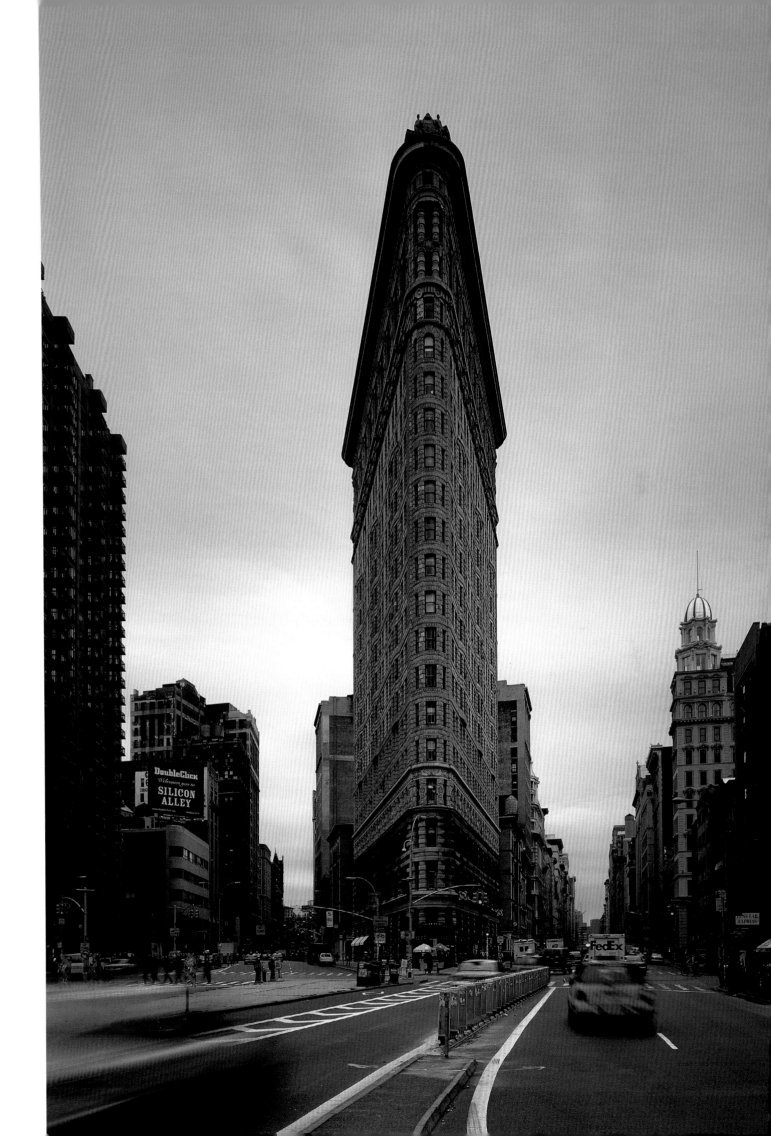

英呎高。蒙納諾克大廈的高度，雖然比
不上錫耶納市政廳（Siena Town Hall），
但整體規模較為龐大，而且是全世界最
高的磚砌建築之一。

為了支撐16層樓的重量，地面樓
層的牆壁厚達6英呎。大廈的設計師是
丹尼爾‧伯納姆（Daniel Burnham）和
約翰‧韋伯恩‧路特（John Wellborn
Root），由於大廈整體的重量驚人，他
們在建造工程時，就評估整棟建築約有8
吋會被壓進地下。而事實上，在之後的
數十年間，大廈下沈了將近20吋，行人
從人行道上必須往下走才能進入內部。

蒙納諾克大廈體現了這種特殊類型
結構的極限，卻也隱然透露出，在大廈
建造的當時，這類結構就已經過氣了。
其他蓋好的高樓大廈，在內部不只使用
鐵製地板，甚至整個採用鐵架結構。

然而，鐵架結構建築再次面臨到防
火的議題，雖然鐵材不會著火，建物其
他部分還是會燃燒，而且，當鐵遇到低
溫時，會變得脆弱不堪，甚至導致建築
物崩塌。早期的高樓建築師為了解決這
個問題，會在鐵材外面鋪砌上手邊最佳
的防火建材—磚塊。

紐約現存歷史最悠久的摩天大樓，
熨斗大廈（Flatiron Building，1902）就
是此類結構的代表，鋪砌磚材和粗陶的
摩天大廈於是誕生。

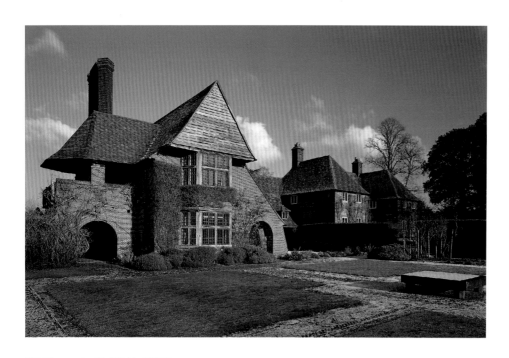

左圖與對頁下圖
從花園看往佛力農場
的視角，前景是 1912
年的擴建部分，背景
可以看到魯琴斯 1906
年在原小屋的加建房
舍（對頁下方右圖）。

對頁上圖
1912 年擴建部分的迴
廊，可以看到傾斜屋
頂的磚砌工程。

下圖
花園小徑、圍牆、池
塘等皆以磚塊砌成。

開啟二十世紀的篇章

魯琴斯與安妮女皇風格的工藝發展：
以佛力農場為例 1906 — 12

埃德溫・魯琴斯爵士（Sir Edwin Lutyens）是英國在 1900 年至 1930 年間最重要
的建築師，他受教於理查・諾曼・蕭（Richard Norman Shaw）與菲利普・韋
伯（Philip Webb）這兩位十九世紀晚期兩位最偉大的建築師。

蕭是安妮女皇復興風格的追隨者，特色是以白石裝飾的紅磚房舍，對蕭而言，平面
格局規畫是重點，磚塊僅是為立面增添色彩的元素；相反地，菲利普・韋伯是從
美術工藝運動崛起的建築師，堅信建築物必須呼應所在環境，應該使用當地的傳統
建材，最好是來自建物所在地區。

對他們而言，建材和工藝技術是左右建築與好的設計的重要關鍵。魯琴斯則承襲這
兩個學派，佛力農場（Folly Farm）是他運用所學的完美例子。

佛力農場是魯琴斯成熟期的作品，
他早期作品多在薩里郡（Surrey），使
用當地的石材當建材。1900 年之後，找
他的雇主開始來自比較偏遠的地區，他
於是轉而使用磚材。

如果情況允許，他偏向將磚材和石
塊分開使用。他之後寫道：「單一建材
打造的建築物，為了某些奇妙的理由，
看起來就是比用許多建材的高貴許多，
或許是因為它營造出一種真誠無欺、堅
持質感、統一和諧的氛圍。」。

他是羅馬磚砌作品的忠實仰慕者，
也曾實驗性地使用羅馬磚，但後來發現
在英國使用羅馬磚不但成本昂貴且相當
困難。他通常採用法式圍牆式砌法來砌

牆，也就是五塊順磚，搭配一塊丁磚，
不過在建造佛力農場時，他放棄這種砌
磚法，希望製造不同的效果。

魯琴斯在 1906 年時接下擴建工程
時，佛力農場只是間小屋。他當時在原
本小屋的一側加蓋了一間相對稱的大型
屋舍，但在後來的改建計畫裡，則改成
廚房的側翼。這就像經常會發生的，當
調整房子的全盤架構和重新設計花園
時，勢必會動到屋舍的面向和格局。

屋舍本身是採用安妮女皇風格，但
魯琴斯增添了一些自己的元素。在以灰
磚砌成的外牆裡，於兩牆相交的角隅和
窗框點綴著紅磚，而為了製造和諧的效
果，他以錯縫順磚式砌法來組合 75 公

釐高的灰磚，點綴用的紅磚則較薄（約
50 公釐高），以每兩塊灰磚夾三塊紅磚
交互排列，創造了有趣的律動感。

1912 年，新任屋主要求魯琴斯再次
進行擴建工程，導致先前加蓋的對稱性
建築在這裡形成一大問題，魯琴斯只得
再次藉由小心地重新規畫花園，並就建

築的風格做了因應的調整,來解決此一
難題。

　　新的側翼比之前的更在地化且閒
適,圍繞著一方大池的幽靜迴廊上,是
低垂近地面的巨大傾斜屋頂。

　　新的擴建部分全部採用 50 公釐的
磚塊,此次選用法式砌法,但在磚塊間
穿插使用瓦片,代表在砌合上有其困難
度。這種混用磚塊和瓦片的方式,是受
到上個世紀美術工藝運動的影響。

　　在歐洲和美國早已投向現代主義設
計風格的懷抱時,魯琴斯的建築仍屬於
英國當時持續採用的典型保守主義風
格。他的鄉村建築溫暖舒適,彷彿隨時
可以來場板球或下午茶,看著孩童在草
地上玩槌球。

　　這種對過去的懷舊留戀很難動搖,
因此整個二十世紀,在英國郊區大批建
造的房舍相當流行此種風格,而磚頭則
在這個郊區夢中扮演傳統且長久存在的
建材。

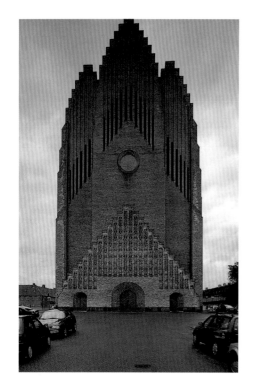

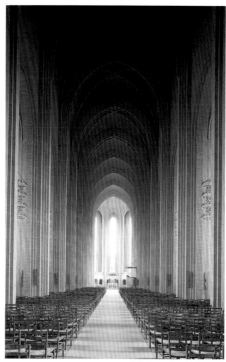

開啟二十世紀的篇章
傑森—克林特、管風琴教堂，
和丹麥功能主義的傳統 1913 — 30

美術工藝運動倡導的概念，不但啟發了美國的法蘭克 · 洛伊 · 萊特和英國的魯琴斯，在丹麥建築師佩德 · 維爾漢 · 傑森—克林特（Peder Vilhelm Jensen — Klint）的作品和想法中也可以看到一模一樣的概念。

而傑森—克林特最知名的作品—管風琴教堂和周邊的房舍，於是成了後來被稱來「丹麥功能主義」的象徵。

管風琴教堂（Grundtvigkirke）的立面經常出現在書中，作為現代建築發展的代表。跟建築物一樣高聳的整面磚牆，僅在基座開了扇進出小門。雄偉的立面猶如這條住宅街上的中軸，外表就像是一座巨大的管風琴，既是哥德式，又帶有奇特的現代風格。唯有磚材大小能告訴我們它真正的規模，這是個不折不扣二十世紀的龐大宗教立面。

就像這座教堂的其它部分，你很容易被立面的外觀誤導，唯有參考丹麥的傳統建築特色，才能理解它的建築本質。

沿著教堂四周走一圈，會發現這個龐大立面其實是座高塔的正面，寬度相當於整座教堂建築本身的寬度，這屬於丹麥的傳統風格。塔本身的高度比其後

的中殿高上許多，但厚度只有一塊磚厚，在立面女兒牆後是鋪砌紅瓦的屋頂。

教堂的內部更令人驚艷，外觀、結構和內部皆完全採用 225×102×50 公釐的黃色磚材鋪砌，就連地板、神壇、講道台也皆使用磚塊砌成。建築師在工程時盡量避免切割磚塊，力求細節俐落，甚至修改工程內容，以便運用的是整塊的磚材。

撇除這一些，教堂本質上還是採哥德式風格，而型態的中古世紀化和精心運用建材這兩方面，想要瞭解其間的連結，關鍵就在教堂的名字（丹麥名 Grundtvigkirke，Grundtvig 是人名，kirke 是教堂）

尼可拉 · 腓德烈克 · 賽凡林 ·

古德維克（Nikolaj Frederik severin Grundtvig，1783 — 1872）是丹麥哲學家、神學家，及社會改革者。他本是丹麥神話學的學者，轉做牧師後，認為丹麥的教育體制整體是失敗的，因過於精英主義導向，無法照顧到勞工階級的基本需求。

於是，他創辦了民間學校（Folk schools），注重口語傳授，而不單單強調閱讀文本，閱讀時使用丹麥文而非拉丁文，積極鼓勵老師和學生間的公開辯論，甚至安排進課程內容裡。第一所民間學校設於 1851 年，1866 至 1869 年間再增加了 40 所學校。

管風琴教堂的建築師傑森—克林特是古德維克理念的忠實追隨者，他在 1877 年畢業於丹麥理工大學工程系後，在最後選擇建築師做為職業前，還曾進入哥本哈根的皇家學院研習繪畫。

他熱切地相信，藉由忠實地表現出建材的美及資深工匠的工藝，建築物才能茁壯發展。然而，他發覺工匠在社會中的地位逐漸被學院訓練出來的建築師威脅，後者的知識來自書本和圖片，完全沒有實地操作的經驗。

傑森—克林特宣稱，他要「將建築還給人民」，打造一座「真正的建築」，足以媲美中古世紀的哥德式風格。他稱自己是「工頭」，而非建築師，而管風琴教堂就是他實現理想的作品。他設計的這座教堂，連同周邊的房舍，將成為一個向古德維克理念致敬的主題社區。

因資金短缺，教堂的建造進度緩慢，興建計畫開始於 1913 年，但在傑森—克林特 1930 年去世時仍未完工，由他的兒子卡爾 · 克林特（Kaare Klint）接手，最終在 1940 年落成。

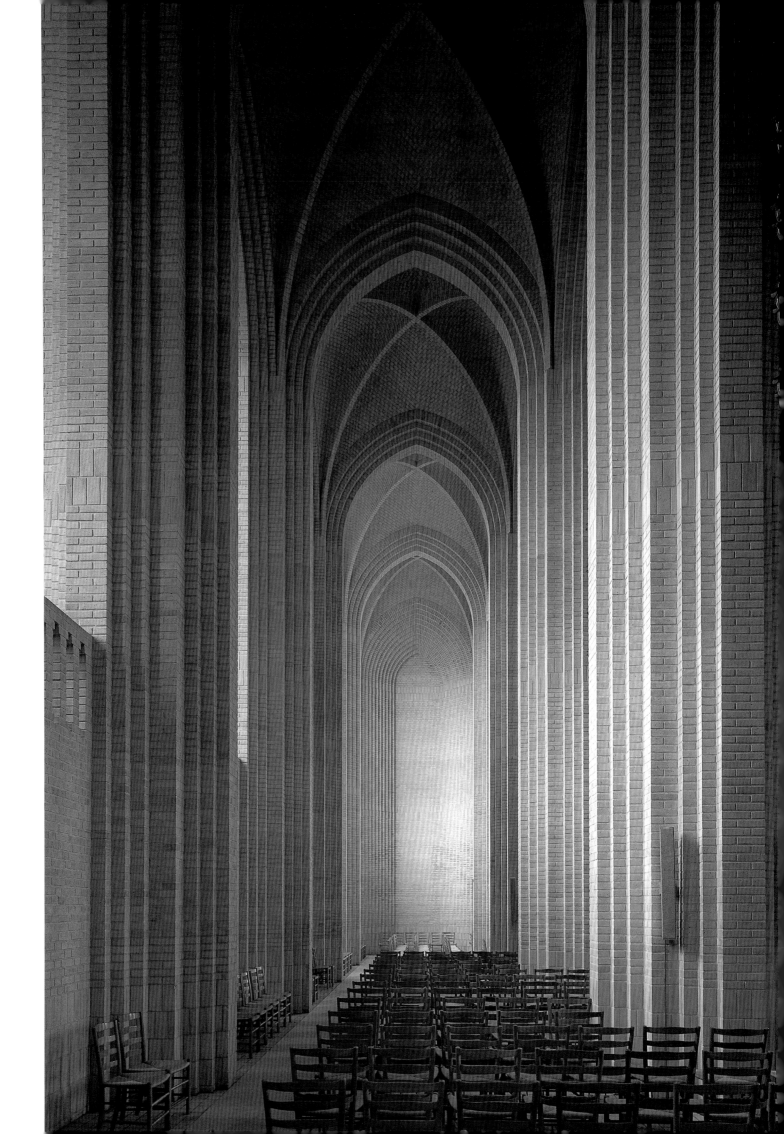

開啟二十世紀的篇章

德・克雷克與阿姆斯特丹學派 1912 — 30

「阿姆斯特丹學派」（Amsterdam School）這個詞是建築師和評論家揚・葛拉塔瑪（Jan Gratama）在 1916 年提出，出現於他寫給貝拉格（Berlage）六十大壽紀念文集裡的一篇文章，文中用來形容米歇爾・德・克雷克（Michel de Klerk）和皮特・克萊默（Piet Kramer）的作品。

這個詞後來延伸至含括 G. F. 拉・克魯瓦（G. F. la Croix）、瑪格麗特・克羅普霍爾勒（Margaret Kropholler）、約翰・范・德・梅傑（Johan van der Meij）、J.F. 史塔爾（J.F. Staal），和漢德瑞克・威得維德（Hendrik Wijdeveld）等作品。

這些作品與尼德蘭風格派運動完全相反，最明顯的差異在建材的選擇上，阿姆斯特丹學派偏愛磚材和瓦片等傳統建材，而尼德蘭風格派的則喜歡鋼鐵和水泥。

阿姆斯特丹派早期最重要的建築是航運大樓（Scheepvaarthuis），位於瑞克王子運河旁，在阿姆斯特丹市中心的火車站東側。航運大樓的主任建築師是約翰・范・德・梅傑，約翰再交由在他公司工作的皮特・克萊默和米歇爾・德・克雷克負責細部設計。

1912 年到 1916 年的建造年間，航運大樓的細部雕刻多數外包給獨立作業的藝術家，沿用建造阿姆斯特丹國家博物館的同一套方法處理，因此得以讓立面上的所有元素成功地組合在一起，讓這些雕像與大門融為一體，不見拼湊的斧鑿痕跡。

航運大樓架使用混凝土的結構骨架支撐樓層地板，牆身不必再支撐建物的重量，因此一樓以上的所有窗戶皆平貼著牆面而開，以突顯牆身的薄度。窗楣上方的磚塊則仿造十七世紀的平拱，以垂直方向鋪砌。

工程的所有磚塊皆來自歐彼納榭（Opijnensche）磚廠的手工製磚，一律皆為褐色，採用英式砌法，但有著寬且厚的橫縫及緊密的豎縫。

這些直開的窗、手工的磚、雕刻裝飾等，皆回應了貝拉格的理念，他主張

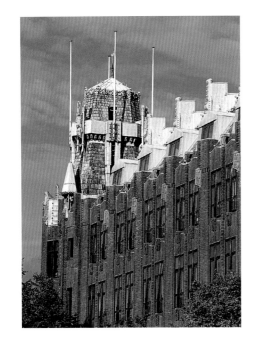

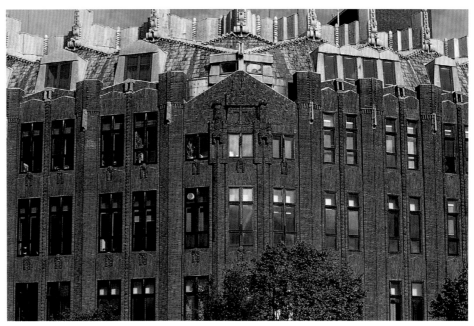

建築物應該激發起每個國家的自我意識和獨特力量。我們可以說航運大樓用建築與十七和十八世紀建立起連結，當時的尼德蘭正處於海權、經濟、政治的全盛期。

貝拉格另一個主張是，建物的裝飾必須反映所用的結構系統。然而，航運大樓的磚砌立面僅僅暗示隱藏牆後的水泥柱所在，未能在任何地方展示水泥建材。這是因為運用磚材的手法，被當做是尼德蘭建材特有的表現方法，而這一點是更為重要的。

瞭解傳統建材的重要性，以現代的方式來運用，且兼顧其歷史的價值和意義，於是成了阿姆斯特丹學派的主要特色之一，這棟大樓也突顯了其與貝拉格所教導的漸行漸遠，轉向對現代主義的興趣日增，而催生了代表尼德蘭的尼德蘭風格派。

米歇爾・德・克雷克在范・德・

梅傑的公司上班時，已經開始自己接案，可能是史巴丹摩的住宅區委託案，讓他興起了創業的念頭。史巴丹摩是塊三角地帶，一邊鄰接著主要道路，另一邊則是鐵路軌道。

1914 年到 1921 年間，克雷克接受委託，工作內容是設計三個不同區塊的住宅區，後面兩區則是為了一個稱為艾格・哈德（Eigen Haard，意為自己的爐灶）的房屋協會。這個工程中的房舍多數選用磚石結構，並搭配木質地板，但第三區的一樓和懸桁使用的是水泥和鐵材，這也是最有趣和最精緻的一區。

克雷克是個積極的社會主義者，他關於城鎮計畫的想法奠基於卡米洛・西特（Camillo sitte，1843 — 1903）的著作。他為立面的高度和外觀帶來改變，營造出一種繪畫般的遠景，一種遠處的感覺。

阿姆斯特丹航運大樓（Scheepvaarthuis，1912 — 30），由約翰・范・德・梅傑、皮特・克萊默，和米歇爾・德・克雷克共同設計。

對頁

大門塔樓和階梯

上圖

西側立面，為了沿著運河，做了略為傾斜的設計。

下圖

西側立面的細節，其上雕刻由不同的藝術家與建築師合作，形成和諧的組合。

就像同期的阿姆斯特丹學派建築師一樣，克雷克也深受英國的美術工藝運動，及羅斯金、莫里斯等人的著作等影響。他不認為現代建築必須受限於使用現代建材，並對德意志工作聯盟（Deutscher Werkbund）之類的團體表示質疑，他們認為建築是藝術品，對工

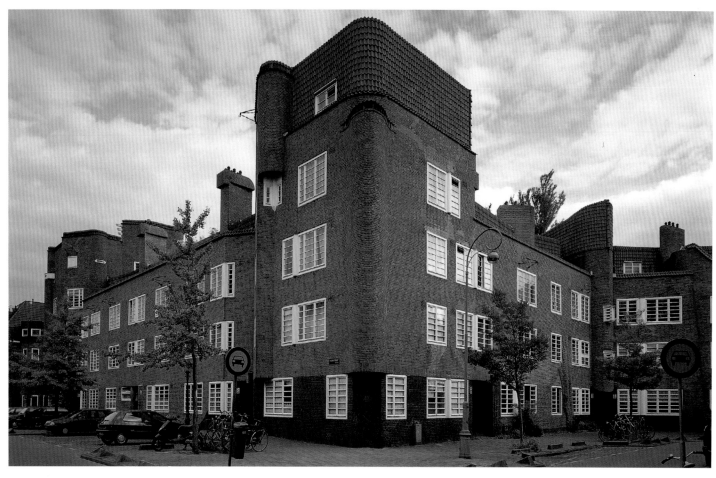

業應該保持超然態度，需與實業家和建商做切割。

正確地說，阿姆斯特丹學派的建築喜歡使用傳統的建材，但是以全新且有特色的方式來呈現過往的風格。透過這種揉合的方式，阿姆斯特丹學派試圖展現建材所代表的文化根源及在地性，並透過各種設計和裝飾，讓建築物變得更加獨特且具特殊性。

克雷克的兩個作品就傳達出這種特質：第一個例子是阿姆斯特丹南部的曙光住宅協會（Dageraad housing association，1919 — 21）的居屋案，第二是史巴丹摩複合區的第三個住宅區（1917 — 21）。

曙光複合建案由克雷克和克萊默合建，包括一個中央庭園和環繞的街道，這些街道採用沙褐棕色磚塊鋪成，上方頂著紅瓦屋頂。這些建物展現出強烈的航海意象，例如窗戶外形像是船首，並有著長長的流線形彎度。

磚塊鋪砌採法式砌法，即兩個順磚搭配一個丁磚，灰縫採平縫處理。窗戶或大門上，或其他地方，為了裝飾，則會採用其他砌法，或將磚塊豎直排列或砌出圖案。在主要的轉角，即三條街與兩個區塊的交接處，後方立有一座塔樓，有著連續彎度的立面，屋頂和門口通道也刻意裝飾。

在史巴丹摩複合區的第三個住宅區，克雷克配合史巴丹摩本身的三角地帶與鄰近鐵路的特色，將這種裝飾風格發揮至極致。在這個例子中，每個立面都是全然不同的。多數的外牆用紅磚砌成，搭配少許其他顏色。最短邊向內凹陷，創造小小的方形空間，放置裝飾用的尖塔。

面對歐茲善街（Oostzaanstraat）的是最高的立面，又長又薄的木窗往著屋首方向挑出牆外；靠近鐵路的那面，則是每層樓皆採懸梁設計；在黑堡街（Hemburgstraat）和善街（Zaanstraat）

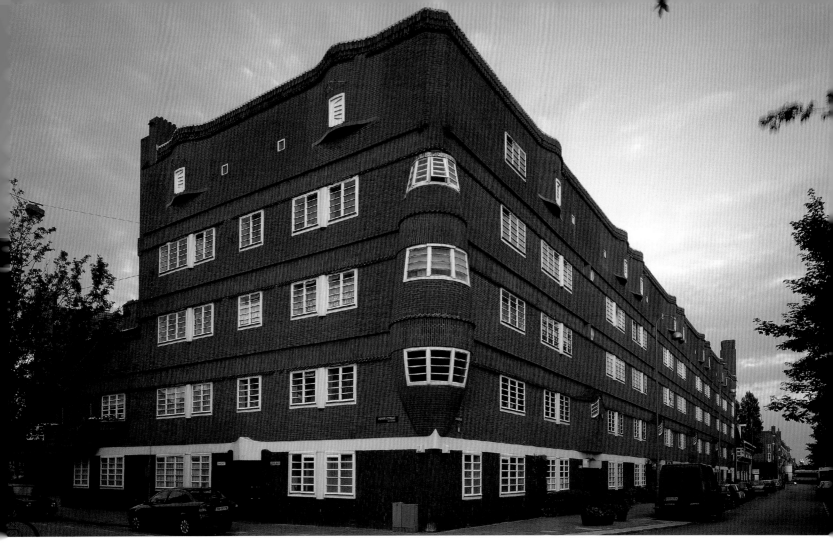

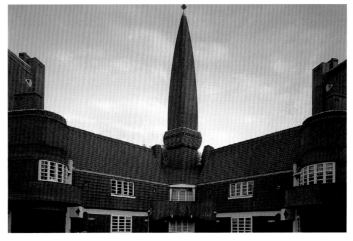

之間的角落，則有著最獨特的窗戶，在立面上像痘痘一樣往外爆出。

克雷克在 39 歲生日前一晚，即 1923 年 11 月 27 日因肺病過世。他所擁護的阿姆斯特丹學派，在他過世後只剩星火餘灰，僅勉強支撐到 1930 年，再也沒有後繼的建築師。

在克雷克過世後，住在他負責建案裡的居民仍常紀念著他，顯示他們十分欽佩喜愛他們的住所及這位總設計師。然而，評論家就不是這樣想的，有的稱克雷克的作品「古怪」，甚至還有「墮落」和「可笑」的評語。

當然，也有正面回應的評價，像英國評論家霍華德・羅伯森（Howard Robertson）在 1992 年出版的《建築評論（Architectural Review）》雜誌中提到：「一看到這個建設的公共設施，我們不得不欽佩設計師的巧思，這種哥德式建築的尖塔造型（flèche），居然以這樣特別的方式呈現。現在要欣賞到這種具實用價值又美觀的公共建設幾乎是絕跡了。這樣的設計，簡直是一場視覺饗宴，讓我們從平凡中見到美感」。

對頁
克雷克設計的阿姆斯特丹曙光複合建案（1919－21），整體外觀和細節部分。
阿姆斯特丹的史巴丹摩複合區的第三個住宅區（約 1917 到 1920），由克雷克設計。

頂圖
善街和黑堡街之間的角落

上方左圖
善街立面的細節。

上方右圖
在同一個區塊，黑堡街的尖塔。

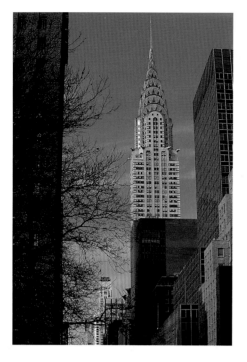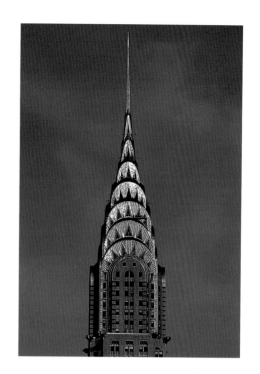

開啟二十世紀的篇章
摩天大廈與裝飾藝術

到了 1920 年代，摩天大廈已漸趨成熟，建築師於是爭相建造最高且豪華的大樓。
磚塊是當時的外牆建材首選，而裝飾藝術（Art Deco）則一時蔚於風潮。

「裝飾藝術」指的是 1920 年代和 1930 年代歐美流行的一種藝術風格，這個詞源自 1925 年巴黎的「現代裝飾與工業藝術國際展覽會」。如同更早一點的新藝術運動（Art Nouveau，1880 — 1910），從有機生物找到裝飾

的靈感，仿造植物的藤蔓和捲鬚做為裝飾，裝飾藝術則是從機器中尋找啟發。這種風格通常用在家具或裝飾用的藝術上，不久，也應用在摩天大廈的設計上。

建築師很快地發現，欲打造更高的大樓，就必須尋求新的建築方法。在過去，人們通常以一般人的尺寸或周遭建築，來衡量一棟建物的規模，換句話說，摩天大廈之所以被稱為摩天大廈，是因為它比周遭任何建築還要高。它的地基或許和其他建築一樣，但它的樓頂卻只能從遠處才看得見，因此必須創造一種明確且永久的印象。

這種跳出一般框架來建造摩天大廈的方式，很快地使用在雷蒙‧胡德（Raymond Hood）在 1924 年紐約打造的美國散熱器大廈（American Radiator Building），胡德設計了入口大廳，導引民眾直通一樓的數個電梯等候處。

該大樓立面強調的是垂直線條，凸顯建築物的整體垂直感，除此之外並無其他設計。相較之下，頂樓的裝潢似乎

有點過頭，不但頂著一個金色的頭冠，使用的建材也五花八門，好像是一座大樓又座落在另一座之上。

這類的後退屋頂，有部分是因為 1916 年的分區法規，但這很明顯不是唯一的考量重點。胡德想要造成一種效果，像是一種特殊的印記或象徵，即便從遠處眺望，也能馬上認出來。

美國散熱器大廈的磚牆內部，是以一般的鋼筋架構來做支撐。結構上，由鋼筋來支撐整體重量；外觀上，磚牆以每層為單位鋪砌，一方面可以防雨，一方面也可防水。這座建築物整體達到一種永恆的美感，磚砌外型讓人覺得建築物本身歷史悠久，像是超脫時間的束縛。

如果說，有建築物將裝飾藝術特色發揮到極致，我們就不得不提到克萊斯勒大廈（Chrysler Building），建於 1928 — 31 年，由美國建築師威廉‧范‧艾倫（William Van Alen，1888 — 1954）設計。范‧艾倫生於布魯克林，於紐約市的普瑞特藝術學院

（Pratt Institute）就讀建築。

在 1908 年，范 · 艾倫獲得獎學金
前往巴黎的法國美術學院（École des
Beaux — Arts）就讀，回來後，他獨自
開業，進入了建築界。范 · 艾倫是
1920 年代紐約市最有名的摩天大廈設計
師之一，最被人津津樂道的作品就是克
萊斯勒大廈。

這棟大樓在興建時，欲與另一座大
樓 — 曼 哈 頓 銀 行 大 樓（Bank of
Manhattan building，現改名為「川普大
樓」）一爭世界最高樓之名。曼哈頓銀
行大樓高度為 282.55 公尺，1929 年完工
後，是當時最高的世界建築。

范 · 艾倫也不是省油的燈，他在
克萊斯勒大廈之上搭建了一座 56.39 公
尺高的尖塔，光要就定位就花費了 90
分鐘，於是將克萊斯勒大廈原本 77 層
樓的高度，硬生生地加高到 319 公尺。

克萊斯勒大廈的上方樓層是木造材
質，外層覆蓋鐵皮，下方樓層則以磚材
鋪砌，在為完工後的克萊斯勒大廈打廣
告時，聖路易之磚（Brick of st. Louis）

磚廠就自豪地說，為工程提供了
3,000,000 塊公平（Equitable）128 號磚
材，遠遠看像是釉面磚砌成的一片白
毯。現今，大樓在陽光下呈現淡淡的藍
色，而黏合磚塊的砂漿則是黑色。

克萊斯勒大廈並未維持世界第一高
樓的名號太久，旋即被竣工於 1931 年、
高達 381 公尺的美國帝國大廈（Empire
state Building）趕上。帝國大廈也是磚
砌建築，總共用了 10,000,000 塊磚（外
牆鋪上一層石材裝飾）。於是，如何提

供足夠且即時的磚塊數量成了當時的考
量關鍵。

將來，或許磚塊不再是建造摩天大
廈的主要建材，但是它在摩天大廈的建
造歷史，絕對曾扮演著不可抹滅的角
色。

杜多克與希爾佛賽姆市政廳

希爾佛賽姆市政廳（Town Hall Hilversum）是二十世紀最重要的建築之一。竣工於 1920 年代晚期，設計師是尼德蘭建築師威廉 · 馬里努斯 · 杜多克（Willem Marinus Dudok，1884 — 1974），是市政府當時的御用建築師。

從外觀看來，尤其是考慮到市政廳的平面設計和抽象組合，不難推測出杜多克應該是尼德蘭風格派運動的擁護者。但是，從杜多克一生的事業來看，他似乎對阿姆斯特丹學派和尼德蘭建築大師貝拉格的風格更感興趣。

「尼德蘭風格派運動」（De stijl）與盛行於 1917 年至 1930 年間的阿姆斯特丹學派相對立，這個名詞最早出現在尼德蘭藝術家特奧 · 凡 · 杜斯伯格（Theo van Doesburg，1883 — 1931）編輯的雜誌，第一期出刊於 1917 年 10 月。

尼德蘭風格派運動的代表人物是藝術家皮特 · 蒙德里安（Piet Mondrian，1872 — 1944）、建築師彼得 · 歐德（Jacobus Johannes Pieter Oud，1890 — 1963），和赫里特 · 里特費爾德（Gerrit Thomas Rietveld，1888 — 1964）。

這群人追求藝術的普世價值，這和大量生產有關，他們試圖突破階級的隔閡，創造烏托邦的遠景。在建築上，這種價值反映在打造非以個人價值或地方價值為主的建築，以樸素的長方形為主，搭配簡單的顏色，採用現代建材，如水泥、鋼筋、玻璃。

這類風格的建築，最有名的例子是施洛德住宅（Schröder House），位於尼德蘭的烏特勒支。可惜的是，這種風格的磚砌作品不多，雖然磚塊是當時最能因應大量製造要求的建材，主因是磚塊常用於代表傳統的建築，無可避免地令人聯想起落伍的過去。

雖說希爾佛賽姆市政廳是這種風格的經典作品，其實它是在這個運動發展以外的因緣巧合下建成。在組成的風格上，符合尼德蘭風格派的基本原理，但是建築師杜多克本身對這些理論並不感興趣，而是採用比較自由主義的方式來呈現他的作品。

杜多克生於阿姆斯特丹市，在北方的布雷達（Breda）就讀軍校畢業。畢業後，他先為軍隊工作，1913 年到 1915 年間，接任萊登（Leiden）的臨時公共工程局長。他首先和歐德合作，建造了一批有傳統特色的公寓住宅，看起來頗有阿姆斯特丹學派的風格。他後來離開萊登，接任希爾佛賽姆市的公共工程局長，這是個人口才 100,000 的小鎮，位於阿姆斯特丹市 30 公里以外的西南部。

杜多克在 1915 年接任希爾佛賽姆市的公共工程局長之後，馬不停蹄地設計了市政廳的草圖。接下來的十年間，市政府一直為找到一個適合的建設地點爭論不休，市議會最後終於在城市的邊陲、離城中心不遠的地區買了塊土地，開始動工興造。

建案最終在 1924 年 11 月被市議會接受，但是又遇上了經濟拮据無法動工

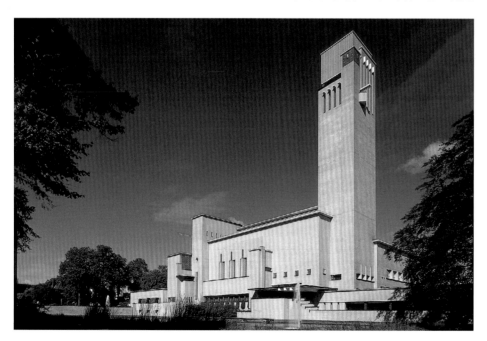

上圖
前端門塔的近照，塔口就在前梯上。

左圖
湖對岸的景色

對頁
湖對岸的景色，適合舉辦活動的門前景色，很多新郎新娘選在此處拍照，新人從階梯走下，兩旁是祝福的賓客。特別值得注意的是建築物前的大型砌磚，是專門為市政廳製造的。

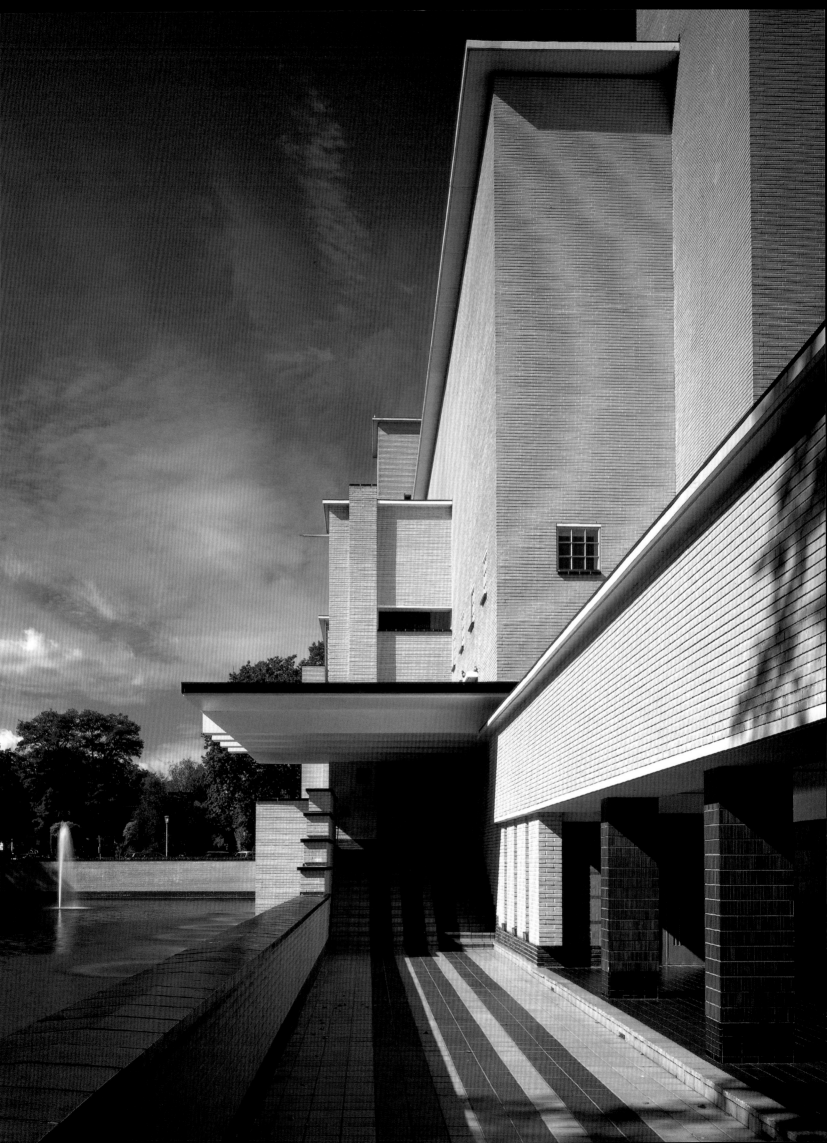

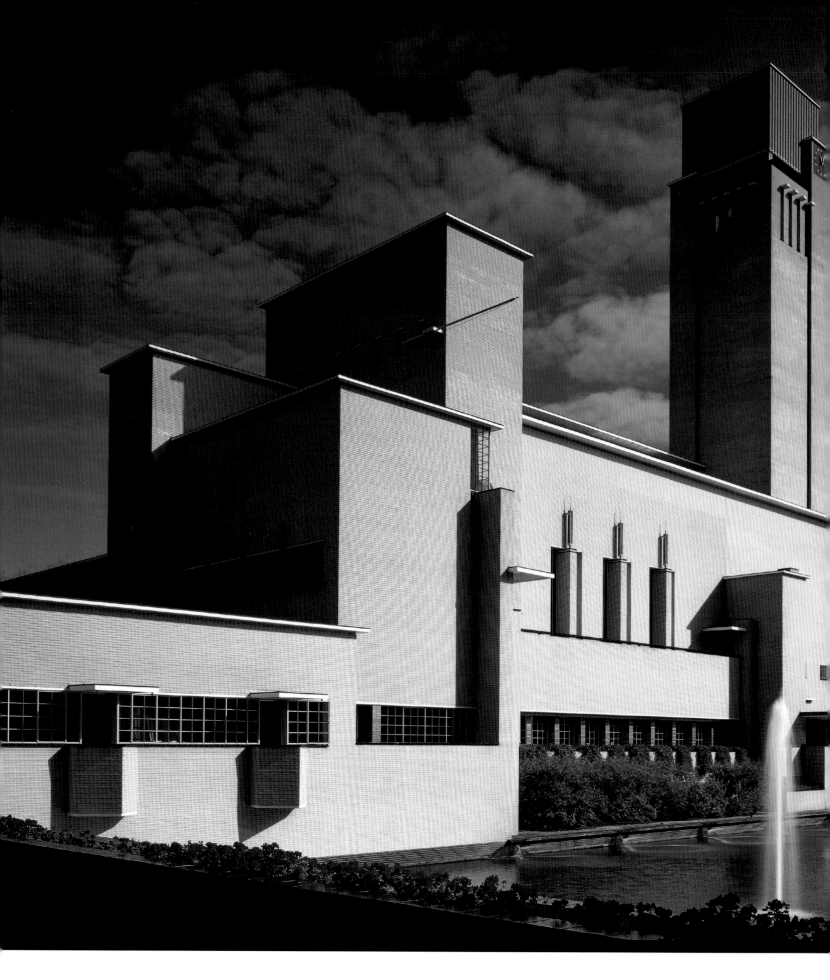

的問題，一直到 1928 年 3 月才破土開鑿基地。杜多克原本的理想是，在一座美輪美奐的公園當中，建造一個氣派的市政廳，訪客來時，會先看到湖對岸的

市政廳，後面則以一座塔做背景。

經過這麼久的醞釀，建築師有時間可以好好地思考要用什麼材質來建造市政廳。在等待期間，杜多克用各種材質

來看哪個適合做牆面，最後選擇了十分有特色的黃色磚塊，大小 233×113×43 公釐（後來被稱為「希爾佛賽姆磚」），最後由第蓋倫（Tegelen）的亞伯特．

羅素（Alfred Russel）提供。當時，市政廳一口氣訂下了 680,000 塊磚。

杜多克採用與克雷克相同的砌法，用灰色砂漿砌出寬厚的橫縫，豎縫則小心地填以相同的砂漿，這又稱為法式圍牆式砌法，亦即是二塊順磚加一塊丁磚。

杜多克本來還想用石頭來作裝飾，為了節省預算，改用黑色瓦片代替。底部和其他地方鋪著深灰色的磚塊，以產生對比作用，作為裝飾用的還有長條的藍色釉面磚。建築物的基本結構則採用鋼架，挑出牆的屋簷和陽台是水泥做的。整體的細部設計，都採用一種簡單且純樸的方式搭建而成。

對頁
從城前看向市政廳方向

最上方　從側面看向市政廳方向

上方左圖
這面的每間辦公室都設有陽台，可以眺望湖面。

上方右圖
主要市議廳的窗台近照，杜多克在細節處也十分謹慎，尤其是處理光線的問題。

上圖
現代英國工廠的生產
線,機器將磚塊堆疊在
推車上,再利用推車軌
道繞行整個工廠,整個
過程都由電腦控制。

右圖
工人在輸送帶手動檢
查每個磚塊,挑出生
產時造成的瑕疵品。

開啟二十世紀的篇章
磚塊製造的新技術

如果認為製磚技術在十九世紀的進展是日新月異，那二十世紀更是石破天驚般令人不可置信。二十世紀初期，大部分在歐洲和美國的磚塊仍使用手工壓模，但在同一世紀末期，人工已被極為精密的自動化工廠取代。

製磚技術的重大發明，有些是原料的採土方式。在 1900 年，雖然有些用大型蒸氣引擎的機器來挖土，大部分仍採人工掘土。1876 年發明的內燃機，促使拖曳機的發明，另外也有了可以在泥坑使用的刮土鏟推土機，這些機器一直到一次大戰後才慢慢普及起來。

氣動式快手挖土機也是這個時代的產物，此時，人們已經利用有線挖土機在泥坑裡掘土，到了第二次世界大戰，新的液壓掘土機問世，但這種機器一直要到 1960 年代才算是民用機器。到了二十世紀末，各式各樣的柴油動力的分類機、大型卸載貨車，和液壓挖掘機才日漸普及。

二十世紀初期，大型的採土場設有快速道路，讓採集的黏土直接送往工廠加工處理，或用鐵路運送。二十世紀晚期，柴油火車取代了舊式火車，再來是自動化輸送帶的登場。在比較小型的採土場，一開始用馬車和手推車運送，之後才以推土車和卸載車取代。

泥土推成一堆後，進行採捏練土處理，翻鬆及調和其他原材。加工時，泥土會經由輸送帶，送到分類機和輾壓機。輾壓機歷年來的外觀變化不大，改變較大的是動力來源，從蒸氣到內燃機，最後改成電力（採用當地發電，或國家電力）。

壓模機跟十九世紀的機型一樣，無太大的改變，僅有一些小細節和功能上的進步，讓機器在使用上更安全。主要的改良在 1970 年代之後，當電子工程的技術能製造出更複雜的機器。

二十世紀末，電腦控制系統也對工廠造成巨大影響，尤其在堆疊磚坯的部分，原本使用人力的裝窯工作，逐漸被機器取代，此時也有特製的機器手臂可以協助各項功能進行。

壓模成形後，磚坯就由輸送帶送往工廠的燒烤處，全程以電腦控制。如果是乾壓廠，磚塊會直接送往磚窯；如果是較濕黏的泥土，則會先經過烤箱這道手續，最後再入窯烘烤。

二十世紀最重大的改變，大概是燒窯方式的改變。世紀初，磚廠設有許多隔間，各個隔間進行不同的工作：分類和挑選、壓模成形、乾燥室、最後是進磚窯。到了世紀末，整個製磚流程都在同一間控制室進行，藉由電腦控制來產生不同的環境和功能。

二十世紀末在歐洲最普及的「隧道窯」（tunnel kiln），以瓦斯為燃料，適合生產大量磚塊。磚坯置放在自動前進的窯車內，慢速經過一狹長的通道，瓦斯將中央的火爐燒得炙熱，熱氣則順著通道加熱磚坯。

這種隧道窯原本是在十八世紀用來燒製陶瓷的機制，但當時很不受歡迎，因為窯車下方無法隔熱。也因為這個缺陷，評論家阿弗雷德・希爾勒（Alfred Searle）在他的專書《現代製磚法則》（Moern Brickmaking，1911）中寫著：「雖然有許多優點，隧道窯仍不太可能普及化」。

然而，第二版隧道窯的出現，讓希爾勒不得不因為情況有變而改寫他的評語，在再版書中，他提到隧道窯的效果頗佳，且「能產出驚人的磚塊成品」。然而，這個產業的改變畢竟不快，歐洲還是習慣使用霍夫曼窯，它在製磚業的影響力一直維持到 1970 年代。

還有一點是製磚業在本世紀的進步重點，就是包裝運送過程。在本世紀初，磚塊運送仍是一塊塊移至馬車或推車上運送，在本世紀末開始使用貨架棧板裝載，一次可將 400 — 500 塊磚送至運送的交通工具。

頂圖
泥土從卡車上卸載，再小心的分類、壓輾、磨製。在運送帶上的感應器會察覺雜質，並隨時探測泥土的濕度。

上圖
分類機可隨時堆積或卸貨，等剛製好模的磚坯至乾燥室烘乾。

在工廠裡，是用堆高機來運送磚塊，到生產線末端時，一塊塊磚塊成品以玻璃紙包裝，堆疊起來等著配送，怪手將貨架棧板搬上搬下，再用卡車運送到指定地。

開啟二十世紀的篇章
大戰後的國民住宅

第二次世界大戰除了造成死傷無數，更摧毀了數不清的房子，許多人變成無家可歸。英國約有 225,000 棟房子被毀（占全部的 7%），另有 550,000 棟遭到嚴重損壞。同時在戰爭期間，登記結婚的家庭約有 200 萬戶，但僅有 200,000 棟新屋落成。這些數據看似驚人，卻遠比不上大戰在整個歐洲造成的損傷。

據說德國有五分之一的房子毀壞（約 2,300,000 棟），嚴重損傷的不計其數。在尼德蘭和法國，戰爭期間的房屋市場約有 8% 的物件消失無蹤。

整個戰後歐洲面臨最嚴重的問題就是，政府該將如何安置這些家園毀損的人口，於是，國民住宅（mass housing）成了新興的解決方式。

大戰前，許多歐洲國家的房舍以磚材砌造，但是戰爭幾乎讓所有磚廠停擺，因為磚窯不能任意熄火，因此面臨空襲連連的期間，英國許多磚廠被迫直接停業，加上人工短缺，使得英國的磚塊產量大為受挫。

戰後，因情況改善，英國的磚塊產量從 1946 年的年產量 3,500,000,000 個，增至 1950 年的 6,000,000,000 個，再至

1953 年的 7,000,000,000 個。

戰後對房舍的大量需求，許多退而求其次的選擇成了可能。例如，許多預售屋成了搶手的物件，擁有房屋的人也傾向不敢換房，有些可能已經建成 10 年，但在戰後繼續用了 40 年或更久。另外，水泥在戰後變成新寵，因為適合用來建造高樓大廈。

這些戰後興建的水泥房舍，在今日的英國成了不受歡迎的屋種之一，有些是維護不佳，有些則是設計不良。另一個補救方案是政府當局主導的戰後「新城鎮」（New Town schemes），專為貧窮或房屋被炸毀的人家建造的低樓層國宅公寓。

民間較為有名的則是新堡的拜克牆國宅（Byker Wall Housing），包含高樓以及低樓層的社區，十分受到英國人喜愛。這個建案的設計師是勞夫・厄斯金（Ralph Erskine，1914 —），是個大半輩子住在瑞典工作和生活的英國人。

厄斯金在攝政街理工學院（Regent Street Polytechnic，現為西敏大學）就讀建築，畢業於 1932 年。在 1939 年 5 月，

厄斯金騎著腳踏車，背個帆布背包和睡袋，於瑞典的斯德哥爾摩找到一份在建築事務所的工作，後來結婚定居。他在戰後創業，對於提供低收入國民入住的社會住宅特別感興趣。

厄斯金可說是後來所稱的「社區建築」（Community architecture）的信徒。他強調：「在許多社會裡，將近一半人口必須住在相對穩定且不變的環境裡，像是年長者、小孩、照顧小孩的大人等。故此，住宅區附近最好建有教堂、學校、商店、醫療診所、酒吧等設施。」。

他堅信打造房舍前，一定要諮詢住戶的需求和意見。更重要的是，他發明

了一些淺顯易懂且有趣的建築語彙，讓居民能探討議題，而非將他們排擠於門外。在厄斯金的建築中，磚塊和木材是最重要的兩個建材。

拜克牆國宅基本上是個大型且多樓層的社區住宅，社區外圍建有一面高牆，可以阻擋北風及後方街道傳來的噪音。該社區可容納 2,317 戶人家，房舍分佈在路邊、街道旁、空地邊，或花園

英國新堡的拜克牆國宅（1968 — 80），由勞夫・厄斯金設計。該地區的建物採混合式設計，有低樓層（上方左圖和對頁下方左圖）和高樓層（右圖），有些住宅在設計上做為社區的一道牆，阻隔了主要道路的噪音。

附近，大部分使用磚材，似乎是在向
新堡的傳統建築致敬。

工程採用切割過的特殊空心磚，
尺寸約為 285×85×90 公釐，這些磚
的大小和顏色看起來就像孩子玩的積
木，溫馨又討喜。社區還提供依個人
偏好建造陽台和花園等貼心服務，車
輛則要求在指定區域進出，以便讓孩
子更自由地在社區玩耍。

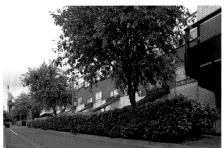

開啟二十世紀的篇章
阿瓦 · 奧圖的貝克宿舍 1946 — 49
與斯堪地那維亞現代主義

二十世紀的磚砌工程歷史，若未提到芬蘭建築師阿瓦 · 奧圖（1898 — 1976），就不算完整。阿瓦 · 奧圖生於芬蘭的庫奧爾塔內，設立「阿瓦 · 奧圖工作室：建築與紀念性質藝術」，早在赫爾辛基理工大學拿到建築系畢業證書後兩年就自立門戶。他在 1929 年參加在德國法蘭克福舉行的第二屆國際現代建築協會（Congrès Internationaux d'Architecture Moderne，CIAM），獲選為協會委員，負責準備開會議程，並與當時的現代主義大師華特 · 葛羅培斯（Walter Gropius，1883 — 1969）、拉斯洛 · 莫侯利 — 納吉（László Moholy — Nagy，1895 — 1946）、柯比意（1887 — 1965）等人相知相惜。

此時，阿瓦 · 奧圖已經逐漸遠離他早年的古典風格，轉而投奔現代主義風格，這時期的風格明顯地以木材和渲染後的白牆為特色，第一個代表作就在美國。

他在 1946 年受聘為美國麻省理工學院的訪問教授，來到波士頓的查爾斯河對岸的劍橋市。這趟美國之旅使他結識了美國建築師法蘭克 · 洛伊 · 萊特（Frank Lloyd Wright，1867 — 1959）。

萊特本人對阿瓦 · 奧圖早有所聞，他尤其欣賞阿瓦 · 奧圖在 1939 年紐約世界博覽會展出的芬蘭館（Finnish Pavilion）。這個機緣也讓阿瓦 · 奧圖有機會建造他生涯中第一個裸露磚砌建築，即為麻省理工學院研究生所建的學生宿舍。

貝克宿舍座落於風景極佳的地點，正面眺望查爾斯河，隔著一條大路就到河畔。阿瓦 · 奧圖反傳統又肆無忌憚的設計，讓他可以為學生在房間看到的景觀作最大化處理，讓建築物呈單向的長曲形。

宿舍的樓梯則懸建在屋外，原本他打算用瓦片來鋪成一個個階梯，一般來說，建方考量到費用的問題，以及設計對整體建築帶來的可能傷害，往往會讓這種突發奇想知難而退。然而，貝克宿舍最終是以阿瓦 · 奧圖最早的藍圖建成，僅有建材改用裸磚。

阿瓦 · 奧圖提及他對建材的選擇，是如何受到萊特一席話而有了新的想法，「有一次在密爾瓦基市，我聽到法蘭克 · 洛伊 · 萊特的演講。他是這樣開始的，各位先生女士，你知道磚塊是什麼嗎？它很小、不值錢、很平凡，一個賣 11 分錢，卻有十分神奇的能力。給我一塊磚，我可以讓它變得跟黃金一般貴重。」

在貝克宿舍工程中，磚廠製造的平滑磚材用在鋪砌內部隔間，另加上石膏牆來支撐鞏固。在建物外觀上，阿瓦 · 奧圖希望產生一種原始感動，於是選擇使用手工製磚。他的形容是「這些磚的原料來自太陽洗禮過的上層泥土，以金字塔形的堆疊方式裝窯，使用橡木做為燃料。在砌牆時，我們沒有經過篩檢，選擇出窯所有的磚，所以牆面有些微色差，從最深的黑色到最亮的米黃色都有，但是大部分還是紅色」。

磚塊大小 190×85×55 公釐，水平灰縫 15 公釐，磚塊朝外突出，讓砂漿留在縫豎，這是學自萊特的技巧。阿瓦 · 奧圖的創新在砌牆時不避諱使用扭曲的磚材，不過是否如他所稱並非刻意造成，值得商榷。

美國名建築師兼麻省理工學院建築設計學院院長威廉 · 威爾遜 · 伍斯特（William Wilson Wurster，1895 — 1973）在 1948 年的夏天，提到貝克宿舍的工程進度：「它真的美麗非凡。磚塊的鋪砌恰到好處，而且擺脫一種現代主義的油膩感，讓人想起義大利的佛羅倫斯」。

上圖
貝克宿舍（1946 — 49），位於劍橋市麻省理工學院，由現代主義大師之一的阿瓦 · 奧圖（1898 — 1976）設計，彎曲的立面是為了讓房間擁有最佳的河岸景觀。

對頁下圖
細觀之下，磚牆裡偶見燒焦的磚塊，增添外牆的趣味。

萊韋倫茲和磚材的本性：聖彼得教堂

1963 — 66

二十世紀的建築師一個個作風大膽，愈來愈善於說服民眾該如何過生活，瑞典的建築師西格德 ‧ 萊韋倫茲（Sigurd Lewerentz，1885 — 1975）也不例外。

萊韋倫茲本人不擅言語，加上個性晦澀不直接，在同時期的同行間保有一定的神祕感，但也讓大家理解到，時代性的建築巨作不是來自建築師自己的定義。建築師的沉默寡言，正好造就了作品的多樣性和可塑性，每位評論家都可在作品上找到不一樣的詮釋和意義。

瑞典克利潘的聖彼得教堂（st. Peter's Church）是萊韋倫茲的壓軸作品，建成於 1966 年，當時他已經超過 80 歲，這個教堂順理成章地成為他的關門之作。

萊韋倫茲晚年的許多作品，一個個都是他畢生苦思、堅持己見、追求理想之下的成品，特色之一是對細節的追求。如同許多現代主義的建築師，他對建材

也有特別喜好和想法，但是他對磚材的喜好遠勝於鋼筋和玻璃，聖彼得教堂就是他愛用磚材的表現。

萊韋倫茲所認為的磚材最大特色，而其他人未曾注意到的一點，即是磚材本身的高可塑性。他認為，磚塊不該像石材一樣去雕刻或切塊，而該依其原本的大小形狀來鋪砌，避免切割的可能性。

只有真正的建築師，才能像萊韋倫

茲一般，對建材有所領悟與參透，才能得出這樣的結論。此外，他堅信，磚塊要保留其完整性，在鋪砌上就必須採用「錯縫順磚式砌法」。

這種砌法會產生寬厚的灰縫，故必須使用黏性較強的砂漿，勾縫也會塗得較厚至與磚面等齊，而為了加強砂漿的黏性，萊韋倫茲在原料裡加進了燧石，以增強黏著性。

萊韋倫茲的砌磚方法，很明顯地讓人想起波斯磚的排列方式。正方形的波斯磚採用的是普通砌法（非順磚砌法），波斯砌磚匠往往將磚當做石頭，會依需求任意切割，在疊砌時會讓灰縫後縮。

事實上，萊韋倫茲從未拜訪過波斯，可能對波斯磚砌法也不甚熟悉。他

對頁
教堂會議廳立面，萊韋倫茲規畫了一座小型複合區，由教堂、會議廳、辦公室等組成，整體看來溫馨且多功能，教堂則位於正中央位置。

的專長與興趣在於發掘磚塊的本質和美學，對它的歷史演變並不感興趣。因此，他選擇砌出厚實的灰縫，尤其是那些令人想起是用人工而非機器的砌磚法，與其說是對歷史致敬，還不如說是個人即興而為。磚砌牆面上的厚重豎縫，透露他對細節的關注，並營造出古樸的氛圍，和以精密方式排出的一般磚牆當然有所不同。

在萊韋倫茲的原則下，整座教堂沒有一塊磚是切割過的，所有磚塊皆是同一規格。至於有瑕疵的磚塊，是特別從赫爾辛堡產地選來做為裝飾，並置於特別顯眼之處。

砌磚過程其實相當個人化，尤其在設計師對磚塊顏色的挑選設計下。教堂的窗戶皆沒有外框，玻璃採不鏽鋼卡環從外面夾住固定，再以黏膠封住。

教堂的主要出入口是一道窄門，在微暗燈光照射下，室內投射出同樣狹窄的無框窗影。左側出口像是牆上的裂縫，門框有齒狀設計，地板慢慢往上突起，連向遠處的一窪水池。

水池的水來自上方一座不鏽鋼架支撐的貝殼狀裝飾，水流從上涓涓注入水池。大門打開後，教堂內部緩坡上是一

上方左圖
會議廳的外牆，蓋教堂所用的正規且無切割的磚材，可從這張圖看出來。

頂圖
教堂的辦公室外，眺望一座花園。

左圖
西面的教堂和會議廳，正對著花園和池塘。

座由磚板砌成的聖壇，教徒魚貫地穿過中殿，完成禮拜儀式，莊嚴典雅的教堂本身似乎也是儀式的一部分。

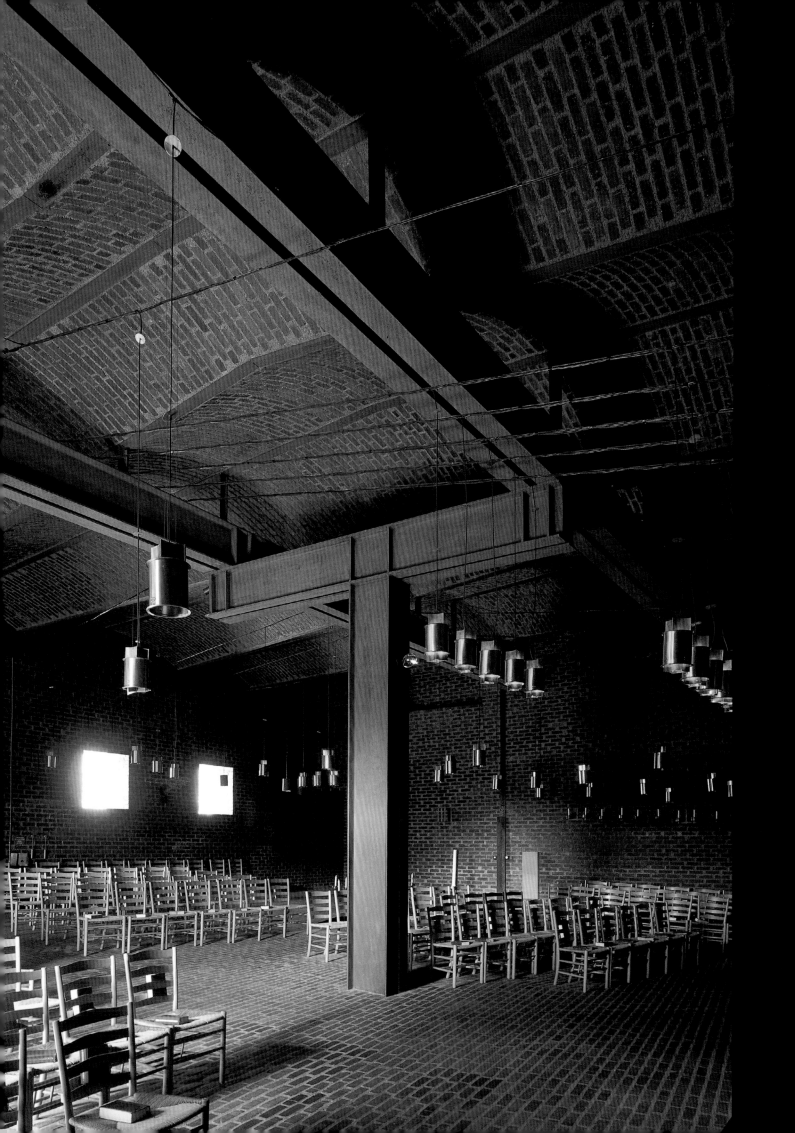

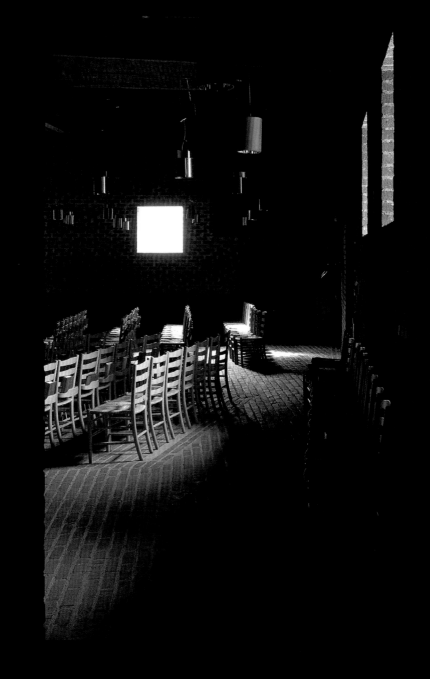

對頁
每個細部的建材皆是磚塊，包含天花板和地板，形成一種緊繃感。只有一樣不是磚砌的，就是不鏽鋼的梁柱，猶如一座十字架。

右圖
從隔壁房間看往教堂的中殿，有種陰暗的感覺。禮拜結束後，信徒從西側的大門魚貫離開，像是慢慢走向陽光。

下方左圖
聖壇和牧師座位都是磚材砌造，位於地板的漸低處。後方是教徒的座位，配合室內的砌磚法，選用輕巧、非實心的材質。

下方右圖、次頁
打破極其安靜的內部氛圍是連綿不停的水流聲，來自於上方的貝殼造型槽，正對著下方受洗處，再順流到隱藏在地板的排水孔。

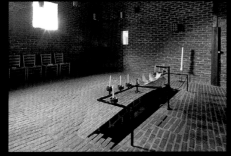

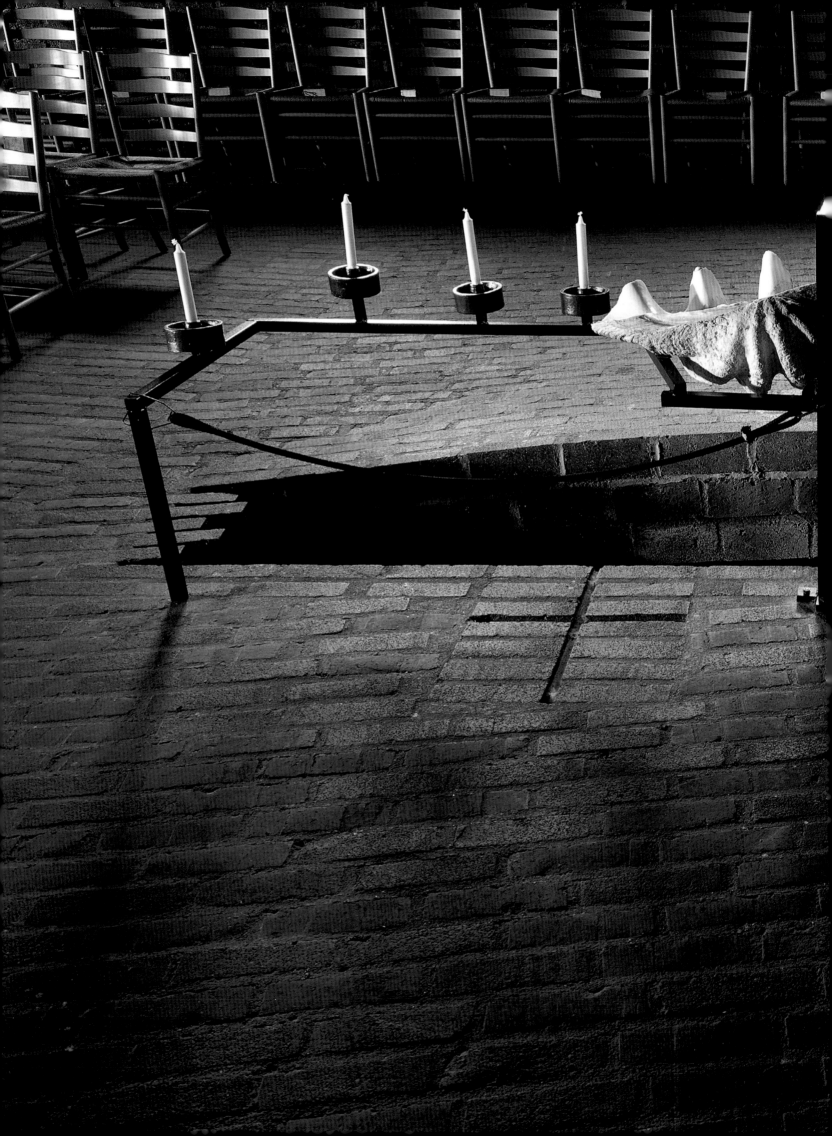

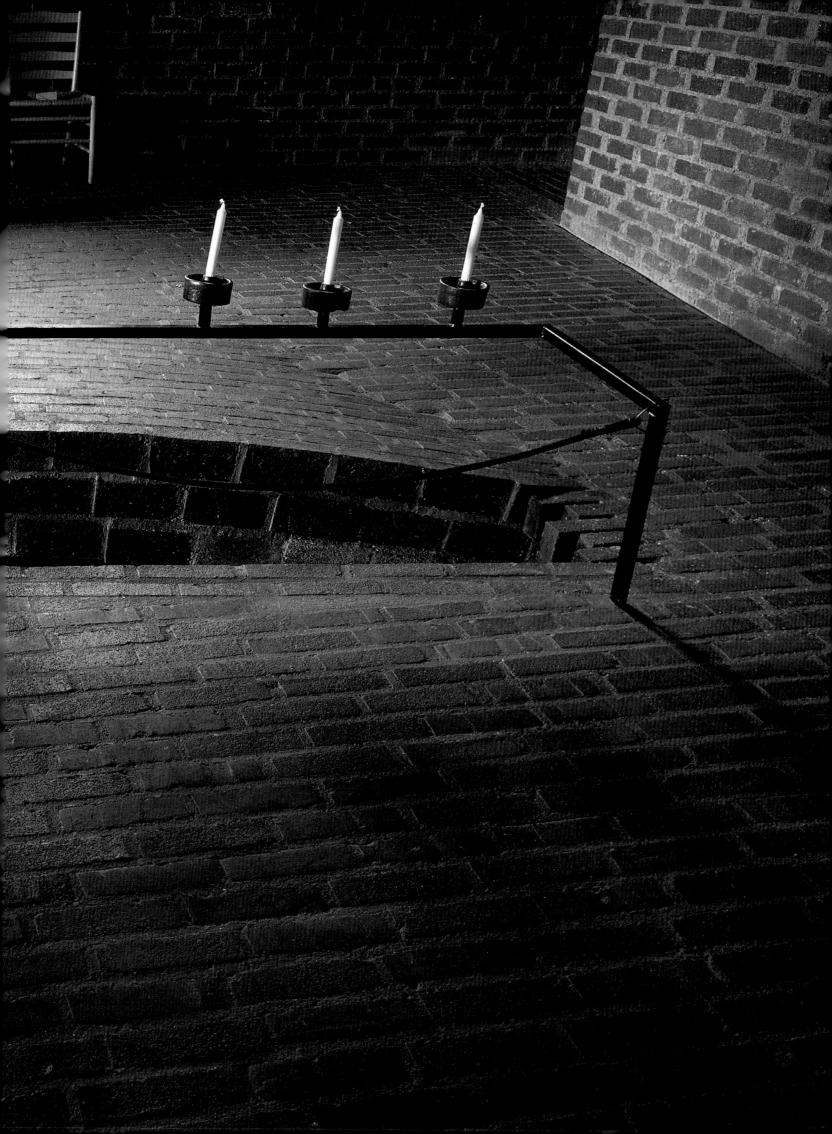

磚材的突破性：路易斯・康與菲利浦斯・埃克塞特學院圖書館 1969 — 71

> 「磚塊似乎一直和我對話，告訴我，我將要錯失良機了…磚塊像是建築物的精靈般跳著舞，讓人感到興奮。」
>
> ──路易斯・康提及菲利浦斯・埃克塞特學院圖書館，摘自《紐約時報》，1972年 10 月 23 日

菲利浦斯・埃克塞特學院圖書館（Philips Exeter Library）是個方塊形的磚砌建築，位於美國新罕布夏州埃克塞特一間新喬治亞風格的中學裡。這間圖書館，就像它的美國設計師路易斯・康（1901 — 74）其他作品，外觀十分具代表性。

它像座失落文明的遺跡，一小塊掉落至新格蘭地區的巴拉丁山丘，搖身一變成為一座圖書館。從外觀看來，幾乎無法分辨出它是一間圖書館，甚至連出入口都不明顯。而這些設計，正是路易斯・康想要的效果。

美國菲利浦斯・埃克塞特學院圖書館（1969 — 71），位於新罕布夏州，由路易斯・康設計。

對頁
環繞著建築物的草坪

頂圖
建築物一樓長廊

上圖
出入口的門拱上方每一磚層的細節

菲利浦斯・埃克塞特學院圖書館建成於 1781 年，設計師是哈佛畢業的高材生─路易斯・康博士，本身就住在新罕布夏州埃克塞特市。這座圖書館座落在美國最知名的私立高中名校之一，學生約一千人，老師就有二百人，學校每年約編列 50 萬美金預算，另接受捐款，後者金額可高達 500 萬美金。

該學校採用圓桌武士式的「哈克尼斯教學法」（Harkness Teaching），也就是將學生放在與教師同等地位的自主學習、批判思考性的教學，上課時，一班 12 名學生坐在大圓桌邊，方便老師和同學探討議題。這種教學法促使學生主動學習，畢業的學生大都能進入美國的頂尖大學。嚴格地說，該學院不算是傳統的學校。

在 1965 年 11 月，學校評估眾多建築師之後，決定委託路易斯・康蓋一座新的圖書館，位址在學校正中心，預算高達 200 萬美金。在風格上，學校僅給了一項指示，成品必須能「鼓勵且啟發閱讀的樂趣」，且至少一半以上讀者可以享用個人閱覽室。而路易斯・康的成品像座巨大的宗教建築，賦與藏書有如聖物般的珍貴性，並安撫著進來讀書的學生們。

路易斯・康的圖書館看似簡單，四方形的立面點綴著四方形的窗戶，出入口連接著仿古的磚砌長廊。讀者可以沿著兩座完美對稱的樓梯，來到大樓的借還書窗口，這個平台高於樓面，讓等候的讀者能夠透過中空的水泥圓牆，看到一排排書籍。

路易斯・康一開始就打算使用磚材，因為較符合建築物走的新古典主義風格。磚材也一直是路易斯・康生涯中常用的建材，在耶魯大學美術館（Yale Art Gallery）和理查茲研究實驗室（Richards Laboratories）等早期作品，他將磚塊當成牆的內部填充物，採錯縫順磚式砌法，不過這些建物皆有做為支撐結構的承重牆，因此就這些內填的磚材的材質上沒有那麼講究。

路易斯・康真正開始發掘建築物的特殊性，是在後來的印度管理研究所（Indian Institutes of Management），位於印度西北的阿默達巴德市（Ahmedabad），以及孟加拉達卡的謝─爾─邦格拉・納加爾區建築（Sher-e-Bangla Nagar）。這兩個例子裡，因為價格便宜，且當地有不少產量，磚塊似乎是最理想的建材，雖然也動用到水泥（謝─爾─邦格拉・納加爾區建築的大廳），卻因此在不鏽鋼的骨架上花了不少錢。

處於熱帶地區的印度，讓路易斯・康傾向將建物外觀做為內部的遮陽利器，內部的牆還要再上一層釉料隔熱。這樣的想法，使他在建物外觀不強調樓層的分隔，整體看起來更恢宏，點綴著巨大的圓形和半圓形大門，這兩者皆是磚塊砌成的拱門。

路易斯・康的建築生涯，可以說是充滿了突發奇想和美學詩意。他晚期提到當初接手印度管理研究所建案時的感想，說出：「我必須重新學習如何用磚⋯⋯為何要隱藏磚頭原本的美感？於是，我問了磚材該如何展現它的美，它說要用拱門的形式，於是我就建了磚拱」。

可想而知，磚拱是路易斯・康作品的一大特色。他常常在倒著的拱之上

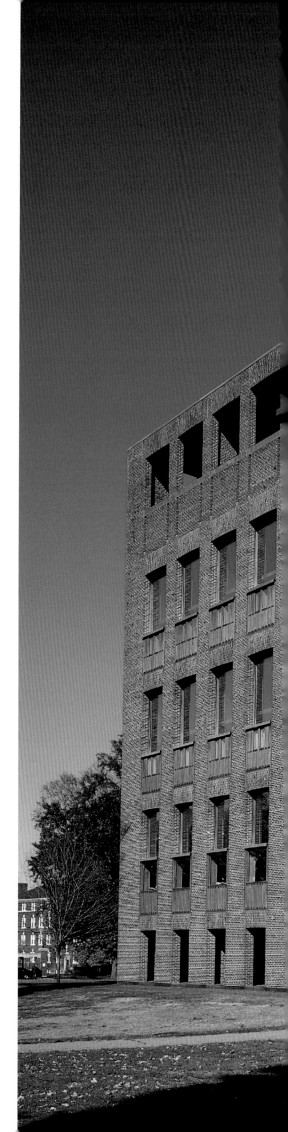

左圖
建築物一樓長廊，每個開口的下半部就是一個讀者閱覽室，上半部有燈，照亮一排排的書架。

右圖
在建築物的角落，建築師剝去外層，讓從每層樓可以進出的陽台，整個裸露在外。

加上一個正拱，形成一個圓形的開口。他旅遊羅馬學到運用「減壓拱」（relieving arch），在石牆上使用「弧形拱」，或他自創的「淺形拱」（shallow arch），即在拱頂的兩端腳邊加上橫樑。在設計上，他選擇讓磚材成為建築物的主要支柱，也希望觀者能看出這一點。

在菲利浦斯・埃克塞特學院圖書館最早的設計藍圖裡，他規畫了一個大型中庭，四面豎立著羅馬式柱頭的支撐柱及環繞的書櫃，並隔出一間間個人閱覽室。在實際建造的時候，雖然中庭、書架、閱覽室等設計都還留著，但基於經費考量，若按原計畫進行，必須花費高達預算 2 倍的金額，因此在圖書館內部和外部的設計做了許多改變。

在最後的成品中，建築物的牆採英式圍牆砌法，也就是每七個順磚加上一個丁磚，採用 190×85×55 公釐的手工磚。路易斯・康後來提到他如何在當地，也就是麻州劍橋市巧遇一位合適的製磚匠。

巧合的是，這些跟阿瓦・奧圖在 20 年前用在麻省理工學院的貝克宿舍上的是同類型的磚塊，而且與阿瓦不謀而合的是，都讓燒焦且變形的丁磚面外挑出牆面，並以 10 公釐的平縫收邊。這樣的砌磚方式，在顏色和質感上，都需要大量的磚來做效果。

圖書館的出入口採用平拱設計，以內藏的水泥柱支撐，這些水泥柱夾在建物的主要棟樑之中。整棟建築使用磚來承受重量，僅在支撐出入口的門牆部分用了些水泥。也就是說，建物的外部磚牆幾乎支撐了整棟圖書館的重量，外形則愈往上方愈尖細，至於內部，圓柱形磚牆取代了水泥。雖然水泥幾乎只用在裝飾上，整體結構仍舊十分穩固完整。

這個看似十分簡易（甚至原始）的造型，仔細檢視之下，才知道不容易設計和執行。路易斯・康這種劃時代的用磚方式，在現代的瑞士建築師瑪利歐・波塔（Mario Botta）身上得到延續和發展。

他們那種承自羅馬古典風格的建築方式，在西班牙建築師拉法葉・莫內歐（Rafael Moneo）設計的國立羅馬美術館（National Museum of Roman Art，1986）也可以窺見一二，這座位於西班牙的梅里達市（Mérida）的美術館，雖然不能說是更成功的例子，卻是很直接地反映了羅馬人用磚的巧思。

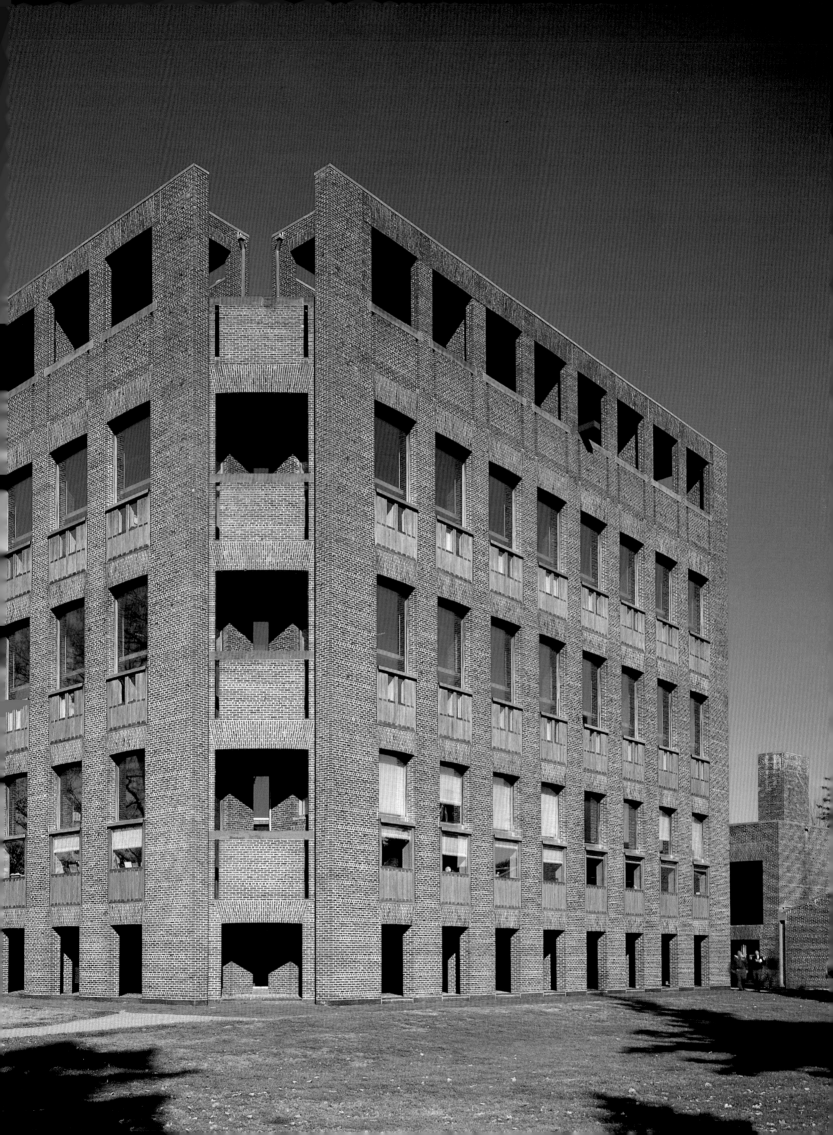

皮亞諾和輕量的尋求

美國設計師路易斯‧康的建築風格厚重，與其對比的則是義大利設計師倫佐‧皮亞諾（1937 —）。這樣解釋或許過於簡單，但對皮亞諾而言，1900 年以來的建築就是選好一個可以支撐立面和設計的架構，如此一來，該選什麼樣的架構就是關鍵。當然，皮亞諾自己會辯説他的設計沒有這麼簡單，但平心而論，他的諸多作品皆透露這些元素對建築設計的重要性，這也説明了磚塊為何不是這位大師最鍾愛的建材之一。

皮亞諾出生於 1937 年義大利北部的一個港口城市熱那亞（Genoa），在佛羅倫斯的米蘭理工大學（Milan Polytechnic University）就讀建築系，當他不在學校時，他會幫在建築業的父親工作，他的父親當時在一位知名同業佛朗哥‧阿爾比尼（Franco Albini）的工作室服務。

他在 1964 年畢業後，皮亞諾的父親為他創辦了他自己的工作室，稱為皮亞諾工作室，他於是開啟研究「輕量建築」的旅程。不久之後，他與英國建築師理察‧羅傑斯男爵（Richard Rogers，1971 — 78）及工程師彼得‧萊斯（Peter Rice，1978 — 80）合作，直到 1981 年，他創設了屹立至今的倫佐‧皮亞諾建築工作室（Renzo Piano Building Workshop），才與這兩位朋友分道揚鑣。

1977 年，皮亞諾與當時共事的羅傑斯男爵，共同設計了巴黎的「聲響與音樂研究統合中心」（Institute for Research and Co — ordination of Acoustics and Music，IRCAM）。這個建築最早的構想是在斯特拉文斯基廣場（Place Igor — stravinsky）及龐畢度國家藝術和文化中心（Pompidou Centre）兩大文化重心交界的地底下建立一個個蜂窩格狀的工作室，這些工作室必須有良好的隔音效果，才能使用音響或演奏音樂。

原先想法的缺點在於沒有一個正式的出入口，每個工作室的樣式也不太正式。相較之下，圖書館和其他活動場所因為在地上，所以情況較為簡單。當皮亞諾接手之後，他的工程是為這些格子狀的工作室加入新元素，同時要能和原本的大樓完美結合，達到一體成形的效果。

皮亞諾的解決方案是採用玻璃和不鏽鋼等輕量建材，作為連接新建築和舊建築之間的橋梁。舊建築裡設有圖書室和會議室，而釉亮大門位於建物中央，角落是飾以粗陶的防火梯和電梯，看來和舊建築的磚材有點類似。

皮亞諾看似重建了一座可以結合新舊建築的磚砌大樓，事實上這棟大樓卻是包裝過的鋼骨建築。乍看之下，像是座以對縫砌法鋪成的復古磚砌大樓，仔細觀察，可以發現其實是鋼製框架將立面切分成數個區塊。

首先，採用275×50×50公釐的「磚塊」，中間穿孔，以螺絲固定在不鏽鋼框架上。磚塊彼此以墊圈區隔，創造出類似灰縫的效果，這樣的外部設計有防雨功能，裡面再用瀝青鋪上一層防水。

自從巴黎的聲響與音樂研究統合中心重建之後，作為防雨裝飾的粗陶大受歡迎，還發展出專利。粗陶的質地十分輕巧，內部中空，因型號不同而有各種尺寸。一般說來，大尺寸的粗陶比較經濟，但問題也比較多，如容易碎裂，或受到毀損。就像磚塊，粗陶也是透過疊砌方式來營造美感和效果。

巴黎附近的埃夫里市（Évry）有一棟研究中心，就被當作是實驗作品，一群自稱法國卡納烈三派的建築師使用大塊的粗陶做為建築外觀，在窗戶上以毫無章法的方式鋪設，卻造成另一種視覺上的現代感。

這些看似雜亂無章卻又自成格局的粗陶鋪設，雖然帶來一種新鮮感，卻對內部的住家造成困擾，這些圖案設計會遮住窗戶或影響窗口位置，造成不是每個房間都可以看得到外面，甚至有些窗戶會建在腳邊或膝蓋處，形成一種另類的特色。

開啟二十世紀的篇章

索倫森和磚的環保優勢

對二十世紀末的建築物而言，立面和骨架上的搭配是非常頭痛的事。基本框架可以很快搭建起來，在時間和費用上有許多優勢，還能有無限發揮的功能，例如支柱之間可以有更大的空間。支柱可以減少建築變形的風險，算是優點之一。在蓋大型建築時，骨架更是重要的元素。

就如前所提，磚材早就是打造骨架的重要建材之一，並常運用在高樓大廈建造工程。但是，早期的高樓大廈得冒險在高高的鷹架上鋪磚，現代的大廈傾向採用更安全、省事、省時的方式。

對許多現代建築師而言，這樣代表不再使用磚砌立面，而是使用整片金屬或玻璃來做外牆，或像丹麥建築師艾瑞克・克里斯汀・索倫森（Eric Christian sørensen），運用較為傳統的方式來結合建材和框架的需求。

他的作品—劍橋晶體數據中心（CCDC，Cambridge Crystallographic Data Centre），可以說是二十世紀末磚砌建築的最大膽嘗試。

劍橋晶體數據中心是非營利組織，擁有先進的資料庫，可以利用光譜學來辨識有機物質和非有機物質。這棟建築的基本要求是需要極為安靜的工作環境，讓研究員能專心使用電腦，就像任何一間辦公室的要求一樣。

不同的是，索倫森提出的設計完全不是一般辦公大樓，不想用平淡且投機式的辦公室隔間來應付了事。首先，玄關大門處的天花板採用原木，特意採用低矮設計，神奇地懸掛在一池清水層的下方。

搭上電梯，到了一樓，訪客會眼前一亮，迎向挑高兩層的明亮大廳。一旁，一面弧形反光鏡將光線反射投往大廳後面的陰暗處。研究員平日可以從位子的方向，面對後方的光影，或是窗外的景色。

內部的牆是以磚砌成，偌大的空間加上堅硬的牆面，一般人認為應該很容易產生噪音。出乎意料地，整棟大樓十分安靜，聲音全被特別選用的材質吸收，像鋪在地上的地毯、頭頂的木造天花板等，加上以法式砌法鋪設的磚牆，選用大小 103×168×228 公釐的磚材，不僅砌法獨特，且具有吸音功能。除此之外，其他建材各據一方，個個皆有吸音功能，以不同的方式降低空間中的噪音。

室內鋪著磚塊的牆面，營造出工作的氛圍，不像是平日居家的水泥牆。建築物外圍是座厚度約在 550 — 628 公釐之間的牆壁，位於劍橋大學化學實驗室後方，後面則連著同樣以磚塊砌成的停車場窄巷，採用 1970 年代的錯縫順磚式砌法，風格平淡無奇。

但為了呼應這種風格，劍橋晶體數據中心外部也採用磚材，不過不是採用半磚厚度的牆面和傳統的順磚砌法，索倫森設計的牆充滿趣味。首先，窗戶部分一概往牆內嵌，像一個個凹進去的神

龕；再來，石材用來點綴平淡的大塊牆面，牆面相交處則選用石英石當做角隅石。

主要牆面選用傳統的荷式砌磚法，砌出複雜的重複圖案。牆的厚度在轉角處更加明顯，加上磚的排列砌法，雖然它只是外層裝飾，並非結構骨架，然而其厚度容易誤導一般人，以為整棟大樓是座磚砌建築。

劍橋晶體數據中心的外牆其實是由四層組成：

裝飾立面 採用特別進口的丹麥磚塊，大小為 230×103×40 公釐，因為較薄，窯燒時四角翹起，磚與磚在砌合時，會造成不平的另類美感，灰縫約為 10 公釐。這種牆面厚度約為 400 公釐，使用較薄的水泥砂漿，比例約為 1:1:12，可避免伸縮縫。

隔熱外層 一般使用的鋁質薄板
骨架結構 不鏽鋼骨架
隔音設備 使用隔音磚的丁磚面，以法式砌法疊砌出內牆。

這種厚牆的設計，其實可以有不同的選項，因為費用龐大，對一般建築並不實際。不過，劍橋大學的奧爾加・肯納德教授（Olga Kennard），身兼劍橋晶體數據中心的創始人和創辦委員會長，本身十分喜愛這個建築的設計，也給設計師充分的空間去完成作品。

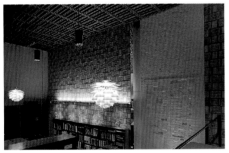

若是認為索倫森的設計是他隨心所欲的結果，不啻是低估了這棟建築物的時代性。整個建物外觀保有現代建築的風格，例如大片骨架、工程速度、光滑外層，而這種厚牆設計可說是現代主義對建築立面的重新探索，甚至考量到許多功能。

這種外磚內鋼的牆身搭配，平時不但有防火防風的作用，對極地氣候也有幫助，可以防止暴雪凍結和冬天的冷橋效應，並免去在牆內添加填充板的麻煩。厚牆也有所謂的「熱質量」（thermal

劍橋晶體數據中心（CCDC，1990-92）的系列圖片，位於英國劍橋，艾瑞克·克里斯汀·索倫森設計。

對頁
從下往上看主要辦公室的走廊天花板，可以看到隔音原木的底部。

左方上圖
玻璃大門的細節，以及附近的磚材設計。

左方中圖
主要辦公室的隔音牆設計

左方下圖
從樓梯高處看向主要辦公室

上圖
在牆角的槽窗設計可以看出牆的厚度，大門邊鑲著石英石，朝向大廳的方向。外牆雖厚重卻不單調，看得出層層的裝飾效果。

mass）功能，提供了一種有如恆溫的作用，使得屋子在夏天可以防止過熱、快速冷卻。

　　至於典型的輕量鋼骨和帷幕牆架構，雖然具有良好的隔熱效果，卻有著快速升溫以及冷卻的問題，這也是建築物屬於低熱質量的緣故。反之，大型的磚砌建築則是緩慢增溫、冷卻也慢，這是所謂的高熱質量的建築物。

　　英國氣候普遍溫和，但一天之間會有明顯溫差。這對建築大有好處，因在日正當中時，建築物不會過熱，又可以在夜晚散熱。在白日，工作者和電腦所

產生的熱被磚牆吸收，且開窗有助通風散熱；到了夜晚，保留在牆裡的熱能逐步釋出，可以減少冬日開暖氣的頻率，若是夏天，晚上開窗可以增加散熱效果。

　　劍橋晶體數據中心運用的厚牆設計，也可以稱得上是綠色建築，亦即材質符合環境的需求，建築物因此可以減少使用能源，算是稍微平衡了當初建造工程的大筆金額。此外，建材的選擇及善用它們的特性，既遵從正規的傳統方法，也有創新用法，足以做為教科書典範，又能借古益今，建造出符合現代需求的作品。

對頁

劍橋晶體數據中心的一樓辦公大廳，空間的照明設備在上方天花板和每張桌子的前方。有些樓層採用低光設備，另安置監視器，這裡大部分的工作都在電腦上執行。

上圖

主要辦公大廳的內部鋪著隔音磚，減少噪音。同樣地，天花板的木造建材，也可以阻絕噪音。如此一來，整個空間顯得十分安靜，僅有外面射進的光線慢慢地在大廳中移動，從上午輕移至下午方向。

開啟二十世紀的篇章

霍普金斯夫婦：格林德伯恩別墅
1991 — 93 **和結構性磚砌工程**

建築物必須「忠於建材」的理念，是現代主義建築的特色。老生常談的是，現代風格的建築物應該讓人一眼就知道它的整體骨架結構。其實，十八世紀的法國建築師對「結構理性主義」的追求，跟二十世紀的建築師沒什麼兩樣。

可是，要建造一座十八世紀的建築，還要符合現代對防水和隔熱的標準，這就很不容易了。英國東薩塞克斯郡的格林德伯恩別墅（Glyndebourne）改建成的歌劇院，可以說是崇尚結構主義的一種嘗試。

結構理性主義強調的是，建築物的結構和功能必須一目瞭然。在這個工程中，改建格林德伯恩別墅用的是磚塊，目的是將這個鄉村別墅改建為歌劇院。為了對應之前別墅使用的磚塊，改建部分的磚塊尺寸大小是經過特別挑選的，即 220×106×60 公釐，比一般公制磚

215×105×65 公釐要狹長，這些磚皆是手工製作，由塞爾本磚塊公司供應。而光是磚材的所需數量，幾乎就佔了 1992 年一整年的產量。

建物整體呈橢圓形，為了符合結構理性主義的標準，結構和外觀一致採用磚塊。它在結構上，類似美國建築師路易斯・康的菲利浦斯・埃克塞特學院圖書館，除了避免使用水泥骨架，前者也不使用拱門當作支柱。

整座歌劇院的外觀可以分成幾個部分，下方是牆墩，牆墩則愈往上愈細，以減少建築物的重量。上方變細部分最終成為一個個平拱，形成過梁或楣板（用來支撐跨越兩個垂直支柱之間的空間或開口的水平塊板），作為每層樓的出入口。

牆墩約有兩塊磚厚（約 448 公釐），夾在中間的牆面及拱門約 1 塊半磚厚（334 公釐）。最底層的牆墩是 1,018 公釐寬，往上一層的拱門縮減至 780 公釐寬，再上一層是 562 公釐，最上方是

220 公釐（約 1 塊磚）。內部地板由藏在牆中的水泥柱支撐，厚度約 264×220 公釐，浮現在牆外的部分像是一個個正方形，內部的牆不另塗抹灰泥。

整棟建築外觀基本上是以磚塊鋪砌，磚牆的灰縫是 8 公釐，拱門是 6 公釐，採英式砌法，砌磚技術的執行十分精確。當時，共有 40 位砌磚匠同時工作，個個皆經過工頭的精挑細選，選拔過程是要求他們砌 3 小時的磚，通過測試才能勝任此工程。

拱的疊砌尤其需要技術，砌磚匠中僅有 2 位能夠獨立完成，且一個拱就要花費 5 天工時。拱要求極為小心精確的功夫，磚材在進窯前就必須先比對切割、編號，砌磚時必須在 2,768 公釐的長度裡，每一塊維持 25 公釐的外傾角，確保磚的重量能轉移至一旁支撐的牆墩。

這種規模的建築物最令人擔憂之處，是材質的冷縮熱脹可能損壞結構，特別是建築師不想用較寬的灰縫來解決

這項問題。最後的解決之道是使用知名建築公司奧雅納工程顧問（Ove Arup Engineers）測試過後的石灰水泥砂漿，結果十分成功。測試的結果發現這種砂漿對潮濕防護也十分有效。

總體來說，格林德伯恩別墅在建造上看似十分容易，但另一方面，它每個面向都透露出建築師和工匠們的專業知識和巧思，才能共同完成如此雄偉美麗的成品。

對頁上方左圖
從花園往主屋看，以及嶄新完建的歌劇院。

對頁下圖
標準的拱結構。值得注意的是，牆面上的正方形水泥方塊，透露出支撐下地板的後方水泥支柱所在。

對頁上方右圖
從原本的別墅前面往擴建部分看，可以看出為了與原建物搭配，歌劇院特別選用磚塊做為建材。

上圖
透過新舊科技結合，增建的歌劇廳磚牆上，塗上一層「鐵弗龍」（teflon）隔層。

下圖
一樓的陽台，保留著花園天棚的造型。

瑞克・馬瑟：基布爾學院增建 1991 — 95
和空斗牆

大部分二十世紀的英國磚砌建築，多採用單調的錯縫順磚式砌法。在歐洲大陸，黏土製成的空心磚材則被大量採用，一來隔離熱氣，其次做為一般用途的裝飾磚。但是，這些空心磚在英國卻不受歡迎，原因在於十九世紀起，英國的磚牆就是採用中間空心、前後夾覆的方式來鋪砌，形成所謂的「空斗牆」（cavity wall）。

第一本提及「空斗牆」的文獻出現在十九世紀，美國出版商威廉・阿特金森（William Atkinson）的《如畫小屋的建造藍圖（Views of Picturesque Cottages with Plan，1805）》所述，「在打造磚砌小屋或大廈時，我們可以在建材上節省許多開銷，又不失去建材的功用或美觀，就是將牆做空心處理」。

他又指出，「空斗牆比實心牆更容易保溫，因為空氣儲存在中空的牆裡，形成最佳的非導媒介」。在十九世紀，許多人開始嘗試使用各種不同的空斗牆，捕鼠器砌法（Rat-trap bond）是當時最流行的砌磚方法。

另外一種是德恩砌法（Dearne's bond），由湯瑪士・德恩（Thomas Dearne）發明，他的《進階建築法》（Improved Method of Building，1821）中，特別描述這種砌磚法，其他作家也提到這種可以防潮的空斗磚砌法。

在約 1839 年出版的《小屋與別墅建築設計（Designs for Cottage and Villa Architecture）》一書，S.H. 布魯克（S. H. Brook）甚至提倡使用這種空心裝置來儲存熱能，再引導熱能產生中央控制的暖氣。

在美國，空斗牆的引進可歸功於著名的美國建築師伊希爾・托（Ithiel Town，1784 — 1844），他在 1850 年代蓋了一批這樣的建築，地點在康乃迪克州的紐哈芬市（New Haven）。

伊希爾・托蓋的房子皆用磚塊砌成兩面牆，中間留空，另外加上鍛鐵板箍來固定。這種固定方式最早紀錄於喬瑟夫・格威爾特（Joseph Gwilt）的《建築百科大全（Encyclopedia of Architecture）》，據說在英國的南安普敦市十分普遍，尤其是他記錄的這種兩面牆及用金屬和塑膠固定的方式，在 1920 年代和 1930 年代的英國更是風靡一時。

到了 1945 年，幾乎所有磚牆都開始使用空心結構，有可能是正值戰後物資缺乏，磚塊產量不豐，這種空斗牆後續發展出用水泥灌注內層的模式。直到 1970 年代，空斗牆的運用拓展至全球，牆內的填充物更是五花八門，各種隔絕材質都有。

空斗牆的缺點在於一定會用到半磚，無可避免地得用傳統的錯縫順磚式砌法來組合。有些設計師還會特別訂購半磚或「斷磚」（snapped headers），以製造出接合花樣。瑞克・馬瑟的作品—牛津大學基布爾學院，就是一個十分出色的例子。

完工於 1995 年，這棟建築旨在提供牛津大學學生住宿，四層樓的建築物共有 93 間房，另外加上一層地下室和會議室，出口往下是一座花園。

建物內部因為有水泥地板，磚砌外牆只需承擔自己的重量。為了充分利用這個特色，瑞克・馬瑟在角塔採用順磚砌法，在主建物立面用對縫平砌法，使用 248×102×41 公釐的手工製威爾士磚，以如同士兵列隊般立正挺身的立磚排列。

如此創新的砌磚法，自然無法以傳統的方式與後方牆身結合，僅能用不鏽

鋼串接。一般而言，用對縫平貼法砌成的磚牆，很容易受到外在因素而受損或扭曲，因此建築師選擇簡單的立面設計。

可是，馬瑟的外觀顯然不簡單，窗戶兩側（側壁）和磚塊配合得恰到好處，選用特殊的正方形磚塊，覆蓋在中空頂部做為收邊。窗楣部位也是利用磚塊鋪砌，形成深凹狀的滴水簷，整體立面的磚砌工程看起來既宏大又古雅。

右圖、對頁上圖、對頁下圖
花園外觀的細節，看得出是使用對縫平貼法，這樣的砌法讓磚層無法承擔建物重量。

對頁中圖
對縫砌法和另一種更簡易的砌法。

開啟二十世紀的篇章

瑪利歐 ‧ 波塔和埃夫里主教座堂

在二十世紀所有建築師當中，很少有人能像瑞士建築師瑪利歐‧波塔（Mario Botta，1943 —）一般，將磚材用得如此輝煌宏偉。

波塔的風格承自多位世界知名建築師，包括法國的柯比意（1887 — 1965）、義大利的卡羅‧斯卡帕（Carlo scarpa，1906 — 78）、美國的路易斯‧康（1901 — 74）。

他的作品不侷限於磚砌建築，但是磚材絕對是他用得最多的材料。波塔最讓人津津樂道的作品，是法國的埃夫里主教座堂（Évry Cathedral），位於巴黎南部的奧利機場（Orly Airport）附近，設計時間約在 1988 年至 1992 年，於 1992 — 95 年間完工。

埃夫里市本身是座工業城市，具有十分現代化的市中心。主教座堂就位在市政廳旁邊，靠近主要道路，要在這種地點建造一座新建築，難處在於如何在眾多大型現代化建築的環繞中，建造出一個獨具特色的建築物。

與路易斯‧康十分相似的是，波塔早早就對運用幾何概念和對稱性，以產生具地標性質的建築方式感到興趣。其實，若建築物本身的設計圖和房間數，與工程目的不盡相同，那麼在樓層設計上，就很難出現所謂的「對稱性」，這也是為什麼早期的現代主義建築師排斥使用對稱性的原因。

然而，對稱性造成的效果強烈，對再怎麼不懂欣賞的觀者而言，都會對一座對稱性極強且外型簡明扼要的建築物留下深刻的印象。在美國，路易斯‧康深知此點，也善加利用，這也正是法國的波塔試圖嘗試的方式。

主建物的正面呈現圓錐形，屋頂留有空地作為公共空間，樹木環繞著頂樓

的陽台，陽台不對外開放，僅能從教堂拾梯而上。做為教堂，這種建築很容易令人覺得枯燥乏味，波塔突發奇想，設計了一個有斜度的長廊，可以引導群眾和信眾緩緩順梯而下，來到主要大廳。

大門旁是座陰暗的私人禱告堂，採光來自走道上的小燈。內部的主要設計，在於從天花板垂下的大型突起裝飾，像波浪般佔據著內部空間。

大門及各種擺設（包含洗禮盆、講堂、聖壇、道具），雖然不相對稱，卻讓整個大廳瀰漫一種安詳的氣氛，和外

對頁上圖

從一側的庭園，看向牆上的縫痕，階梯可以抵達建築物的頂樓和種樹區。

對頁下圖

從市政廳前的市區廣場看向主教座堂，牆上的孔窗為不同樓層引進光線，主要大廳的光線就是從上方帶進來。

上圖

大門外觀襯著華麗的頂樓花園，前端的建築空間用來辦公和作為公寓使用。

左圖

建物外觀的細節，外牆採用三種磚砌法，包含錯縫順磚式、犬齒磚層（Dog-tooth course），在窗邊還有一種哨兵磚層（soldier course）。

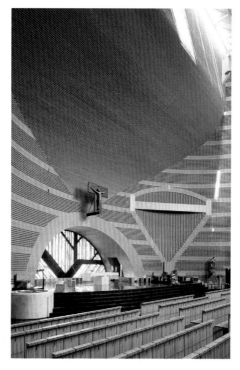

觀大相逕庭。整個建築物的內在和外在裝飾皆採用磚材，營造出複雜性和壯麗感。

波塔在埃夫里主教座堂最大的成功，在於磚塊的使用，他選用的磚塊尺寸是標準的 210×100×45 公釐，並用不同的砌法將外觀分成好幾區，每一區又以長條狀的花紋來做分隔。

例如，犬齒排列（dog-tooth）磚層的外圍，以順磚砌法做為分隔線，這種組合會重複出現六次，形成一道平行區塊，連接到另兩層由立磚砌成的哨兵磚層（soldier course）時，再採用對縫平貼法，每個區塊等於是以不同的砌磚法來做區隔和裝飾效果。

為了特別強調水平鋪砌，所有水平的砂漿灰縫（橫縫）皆做成往外凸出的效果，而豎縫則採與牆面齊平的平縫方式。在準備時，需要格外的當心，確保所使用的磚塊數量一致。其他現代化的建築裡，磚塊完全是裝飾性質，僅用來遮蓋原本在外、現在隱藏在內的水泥牆。

使用水泥作為支柱，讓波塔得以設計出有巨大門口的外觀、壯麗懸垂的內部裝潢。如此設計，讓埃夫里主教座堂成為拒絕「忠於建材」的代表作之一。

建築物似乎也透露一個訊息，現代建物傾向在骨架上採用輕量的裝飾，就像是以磚塊作為結構的外層，既具備多功能的特性，又像是織物般輕巧美觀，令人不禁想起德國建築師兼藝術評論家戈特弗里德·森佩爾（Gottfried semper，1803 — 79）所形容的十九世紀末風格。

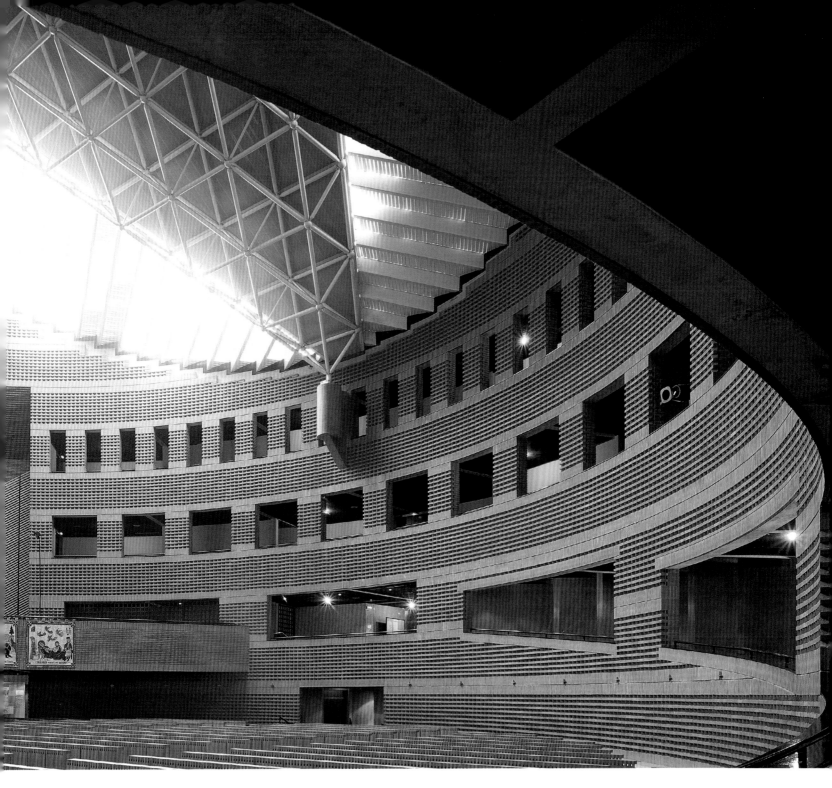

對頁上方左圖
主教座堂之外的庭院
和周邊建築，有一面
牆還未完成。

對頁上方右圖
教堂的主要聖壇，周
遭的磚牆戲劇化地挑
出，伸入內部空間，
該空間用途是會議室。

對頁下圖
大門外觀搭配著誇張
的磚砌懸梁

上圖
建築物的內部和外部
皆鋪上磚塊，照明設
備架設在鋼製天花板
上。進入大門後，可
由斜坡下到大廳右方，
左方是主聖壇。

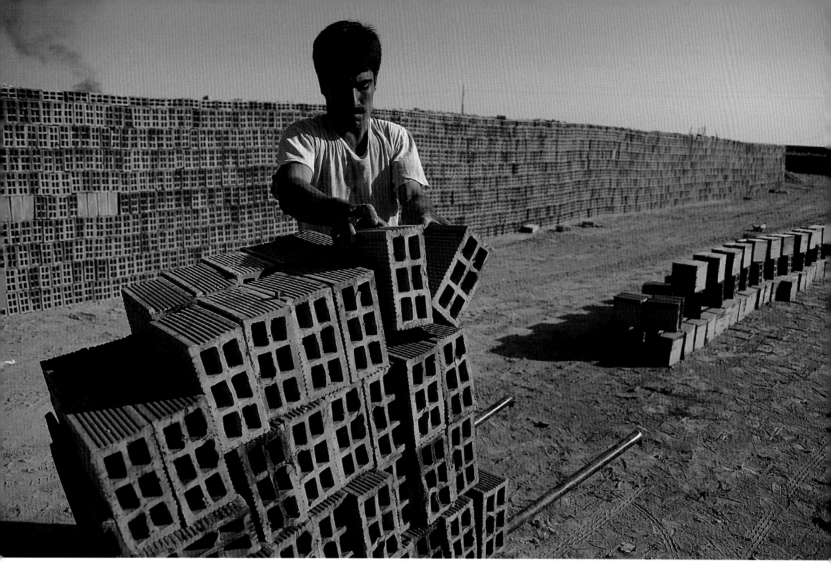

開啟二十世紀的篇章

合適的科技和開發中國家

前述章節的重心，在於西方世界工業化的磚塊生產過程和技術，但是磚塊也是許多開發中國家的主要建材之一。

在 1980 年代，印度國內有 115,000 座磚廠，每年產出超過 500 億塊磚，相關操作人員更高達 150 萬人，在地生產的磚塊可以節省運費，降低成本。不過，這些製磚產業也進口不鏽鋼、鋁、石膏等替代材料，以減少木材的砍伐和浪費。

　　早年，印度使用的磚塊多來自英國人威廉・布爾（William Bull）的溝窯（trench kiln）。威廉・布爾來自英國薩里郡南部小鎮紅山（Redhill），根據他的專利報告，布爾在 1893 年 10 月 25 日離開英國、前往印度，當時他是個工程師。可以猜測的是，布爾當時應該是將他在英國所用的磚窯直接運到印度，自此開始在印度製磚。

　　布爾的溝窯和德國的霍夫曼連續窯的基本運作原理相同，這類型的磚窯不是從平地建造起一座窯灶，而是往下挖掘出一個大型坑洞，四周再以磚塊圍

住。就像是霍夫曼連續窯，布爾的溝窯也採連續的燒製方式，當一批新磚在燒製時，窯火也同時在加熱下一批磚。熱氣循著特定的區域流動，也會透過移動式煙囪排放出去。

　　這種磚窯一次可容納多達 200,000 到 300,000 塊磚坯，一天約可生產 30,000 萬塊磚。窯廠使用的燃料各式各樣，從汽車輪胎、木材、到棕櫚樹根都可以做為燃料，不過最常見的當然還是炭火。

　　這種隧道窯的缺點，首先，就像霍夫曼連續窯，布爾溝窯一旦開動，就一

直處於燃燒狀態（故無法依市場需求來調配磚塊產量），因此，這種磚窯消耗的能源驚人，不但用炭量多，產生的汙染也多。

　　雖然如此，用隧道窯來生產磚塊，比製造鋼鐵和不鏽鋼更符合在地需求，因為後者的生產更耗能源和金錢。因此，磚材一直是英國工程師羅利・貝克等人大力推崇的建材。

　　羅利・貝克自 1945 年起在印度擔任工程師，是當地倡導製磚技術的靈魂人物，並以回應當地房屋建設的需求為己任。貝克出生於英國的「桂格」教會（Quaker）家庭，畢業於伯明罕建築學院（Birmingham school of Architecture），畢業時是 1937 年。

　　大戰時期，他加入友善醫療服務團隊，在中國和緬甸照顧傷者與病患。一開始，他對英國人在印度工作的這個想

對頁
鋼切穿孔磚坯堆疊於外，等著進窯烘燒，位於伊朗的伊斯法罕市。

下圖 羅利·貝克書中《建築經費裁減手冊》提及的穿孔牆（Jali Wall）。

下方中圖 將磚塊排列於外，等著陰乾，緬甸蒲甘。

右圖 製作模具，在緬甸的蒲甘。

下圖 緬甸蒲甘的磚窯

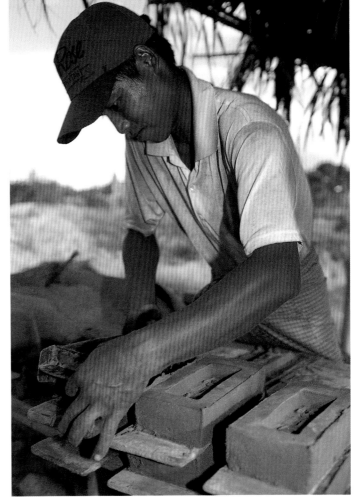

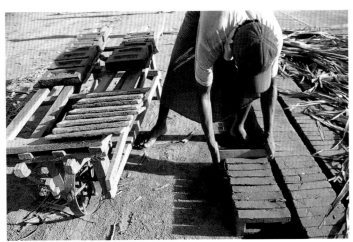

法抱持懷疑態度，但在從孟買回到英國的船上，他巧遇「印度國父」甘地，甘地改變了貝克的想法。在 1945 年，貝克回到印度，蓋了一座痲瘋病醫院，並娶了當地一位印度醫生。

住宅問題一直是印度的一大難題，貝克並不贊成官僚體制下的政府提出的解決方法。他認為，在地的工程應該由在地代表和政府來監督管轄，且政府的建築方案通常得花費龐大資金，且製造出昂貴的水泥和玻璃建築，卻不能解決當地的需求。

政府的處理結果是蓋出更稀少、更昂貴的建築，相反地，貝克對這個問題的回應是，當地的建築應該使用當地的建材，而在印度南部的喀拉拉邦，這代表使用磚塊。

為了避免使用玻璃，他建議使用穿孔牆。在他的著作《建築經費裁減手冊（Cost Reduction Manual）》中，他提出利用圖表將蓋房子簡化成幾個步驟，鼓勵讀者每個人都可以利用最少的資源，蓋起一棟房子。

在他的建築生涯中，他蓋了至少上千棟簡易型住宅，而他所闡揚的方法，即是現在所謂的「適用技術」（appropriate technology，指一些小規模的、勞動密集型的、高功效的、環境友好的、本地控制的技術）。

開啟二十世紀的篇章

與磚的對話：重建與傳承

現代建築試圖與古代對話的這個傳統，早在十七世紀開始。到了十九世紀，英國成立古建築保護協會（Society for the Protection of Ancient Buildings，SPAB），但是，一直要到二十世紀下半葉，與古典對話才算是真正在國際間受到重視。

在 1950 年，博物館文物保存協會（Foundation for the Conservation of Museum Objects）成立，1959 年在聯合國教科文組織（United Nations Educational, scientific and Cultural Organization，UNESCO）的贊助下，成立了國際文化財產保護和復原研究中心（International Centre for the study of the Preservation and Restoration of Cultural Property）。

《威尼斯憲章》（The Venice Charter）在 1964 年簽訂，由第二屆歷史紀念物建築師及技師國際會議（The second International Congress of Architects and Technicians of Historic Monuments）同意通過，一年之後，國際文化紀念物與歷史場域委員會（International Council on Monuments and sites）順勢成立。

這些國際組織都有一個相同目的，確認有價值的世界遺產以及如何保護它們。已開發國家紛紛立法保護境內的文物遺跡，然而，在這樣的氛圍下，有些國家的相關條例法律卻大相逕庭，甚至有些政府故意毀壞這些文化遺跡。

對頁和上圖
傳統方式製造的磚塊，由木製模具壓塑成形。

對頁下方左圖
素燒瓦和屋脊瓦，提供顧客訂製。

對頁下方右圖
木製的磚塊模具，準備日後使用。照片來自英國薩福克郡的布爾默磚廠（Bulmer Bricks）。

就如之前提過，磚塊是很有韌性的建材，在良好保存、定期清潔保養的情況之下，可以屹立不搖數千年。相反地，如果一直處於不良狀態，例如忽略保養、長年結凍、暴露在水氣和砂漿磨損的情況之下，磚砌建築很快就會毀損倒塌。

在都市地區，強酸汙染也會損壞磚塊和粗陶等材料，尤其是採用軟性磚材做為裝飾。此外，除了忽略保養，保養不當或是由粗心大意的承包商執行保養，反而更容易產生毀損。

舉例像是噴砂清理或用強酸清理，不但可能傷害或毀損磚材和粗陶建築，有時甚至無法修復。原因就在於，清理和保存屬於專業知識，得由專業人員和有技術的工匠來執行，還得有經驗和受過訓練才能勝任。

對於擁有許多建築古蹟的國家，例如英國和義大利，他們面臨最大的問題是缺乏足夠的專業工匠。這在砌磚技術上尤其明顯，因為砌磚本身是高技術性且費事費時的工程，同時得經過長期的訓練和長久的經驗，向來不是年輕人喜好的職業。

如此一來，技術精良的專業砌磚匠

供不應求，而且收費不斐。有些要求切割或磨整的磚砌工程，甚至僅有少數技術熟練的承包商或專業工匠才能完成，且面臨失傳的風險。

雪上加霜的是，近年古蹟保存的意識抬頭，加上立法規定，對古磚的需求不減反增。有些來自老屋回收的磚塊，因此為數不少的建商會從拆除的老房子中留下磚塊和瓦片當作庫存，還有的則出自僅存幾位手藝高超工匠，他們使用傳統方法自製磚塊，供應一些個人或小額需求。

出自工匠的手工製磚，價位是一般磚的 4 至 5 倍，但咸認品質比回收磚好，且在重建古蹟時，是唯一能搭配古蹟的重建方式。雖然品質或許比不上機器大量生產的穩定一致，但這種復古磚逐漸在重建工程中找到自己的價值。粗陶同樣也是重建工程中重要元素之一，需求源源不絕。

對發展中國家而言，在古蹟保存之外，各國有各國的考量，對古蹟的保存也有不同的做法。在世界遺產（World Heritage site）成立之後，許多國家為了促進觀光業和其他產業發展，積極改建和保存國內的古蹟。

然而，古蹟保存工作包含「修復」，但修復本身是十分受爭議的概念，因為它含有重（改）建歷史的想法。除了有竄改歷史的嫌疑，有些地方則是缺乏重建的資源，例如巴基斯坦的磚砌奇蹟「死亡之丘」（Mound of the Dead or Mohenjo Daro），考古團隊列為世界遺產之一，如今只能面臨消失的危機。

終 章

磚的未來何去何從？

本書縱觀了磚材發展的軌跡：我們討論了製磚面臨的種種問題，如何從新石器時代的手工，發展到現代化的製磚工廠；我們看到了砌磚匠的工藝發揮，將簡單用黏土燒製的一塊磚塊，疊砌出有著驚人複雜度和壯闊美感的金字塔；我們也檢視了設計者（包含建築師、工匠師傅、業主、工程師）如何使用磚材，在人類文明開始之時，形塑整個建築的環境，到充分運用磚材的特性，創造出各形各色的建築形態，從簡陋的排水溝到偉大的塔廟，從農夫住的簡陋小屋，到國王的宮殿。

最後，我們回溯了磚塊本身的歷史，是怎麼從一塊簡單的黏土，用手揉塑成麵包大小的塊體，再到今日工廠以模具製成精準方正的成品。

但我們還有最後一個問題：這些是否為我們指出了磚的未來走向？

從新石器時代的耶利哥城人民將黏土捏成長塊使用，一直到今日，磚塊的確走了一段長長的路，然而，在所有製磚技術中，磚的製模成形方式幾乎沒有什麼改變。

遠古時期的美索不達米亞人用木製開口模具將磚塊定型，世界各地今天仍使用相同的方法。即便進入用火燒製磚塊的階段，模製方式還是大同小異，拜占庭帝國用來壓模成形的工具，對古埃及的製磚匠來講也一樣熟悉。

第一個空前的躍進發生在中古世紀的歐洲，也就是製模工作台的發明，接著是可以卡住模具的模具固定座，以及用來運送磚坏的木製棧板，避免磚坏在移動時變形，最後迎來可以將磚坏一一搬移到乾燥場的推車。然而，這些皆只是就基本工法做改善，以數千年的歷史來看是微乎其微的改變。

一直要到十九世紀，才開始用機器製造各種數量的磚材。而在 1850 年，愛德華・道布森（Edward Dobson）在他的著作《磚瓦製造初論（A Rudimentary Treatise on the Manufacture of Bricks and Tiles）》還很自信地提到，「在整個製磚流程的花費裡，製模占的部分實在是九牛一毛，對應在小型磚砌工程中，省下的經費更是微乎其微，因此我不認為機器將會普遍應用在製磚流程中。」。

道布森無法理解的是，在已開發世界，大量生產的經濟強勢，將會迫使小規模的生產者關門淘汰。在西方世界，手工製磚僅用於特殊目的，且比機器生產的貴上 4 至 5 倍，不過在人工低廉的其他國家，手工製磚還是主流。

壓模機器的大多數技術是在十九世紀發明的，二十和二十一世紀則只是將控制系統自動化。傳統的製磚過程需歷時數周，新方法則只要幾小時；過去，製磚匠和砌磚匠竭盡所能，力求生產的磚塊外形一致，現在用機器就可以輕鬆達標。反而在今天，花費在機器上的時間和金錢，是為了生產出像手工壓模的磚塊。

這也帶出機器壓模的侷限性，缺乏靈活性。多數工廠出產的磚材是「標準」尺寸，為了製造不同形狀的「特殊」磚，必須花時間重校機器，花費也不貲。雖然只要用電腦繪製出磚頭的各自差異，設計者就可以要求工廠生產上百塊彼此只有些微不同的磚頭，這在理論上確實可行，要落實到實務面卻仍有一段路要走。就這方面來看，手工壓模會比現代機器來得細膩許多。

磚窯則朝多方面發展。我們在第二章提及，在羅馬時期，甚至羅馬之前的數千年，使用的都是簡單的升焰窯，磚坏堆疊在不同的窯室裡，燃料放在最下層燃燒。

較為便宜的選擇，是出現在中世紀暫時性的野燒窯。要到十九世紀，西方才趕上中國使用的倒焰窯技術。

在十九世紀中葉以前，窯燒技術幾乎沒什麼進展，然而之後，隨著連續窯的應用，窯燒效率有了長足的進步，不過，磚窯造成的汙染和燃料使用仍然是個問題，也勢必會持續尋求改善方式。

有些發明家試著不用磚窯燒磚，像是矽酸鈣磚塊（Calcium silicate brick）就是將濕沙和石灰混合物放在高壓釜裡壓製而成，最後再以飽和蒸氣做處理。這是德國在 1880 年代發明的製磚方法，但沒有特別受到歡迎。

很快地，用波特蘭水泥將粒料膠著組合成的混凝土塊取而代之，混凝土塊的顏色、重量，和強固性，取決於所用粒料的顏色和密度，因此只要用低密度的粒料，就可以製造出比燒製的黏土磚

對頁和上圖

阿姆斯特丹爪哇島住宅區（1991-2000），由於各區皆有不同規畫，蘇特斯・凡・艾爾東克・波內克（Soeters Van eldonk Ponec）事務所的舒爾德・蘇特斯（Sjoerd Soeters）特地謹慎處理，讓整體看起來十份諧調，磚材和其他建材為城市創造出歷經歲月的假象，這處住宅區也讓磚材再度流行於尼德蘭建築界。

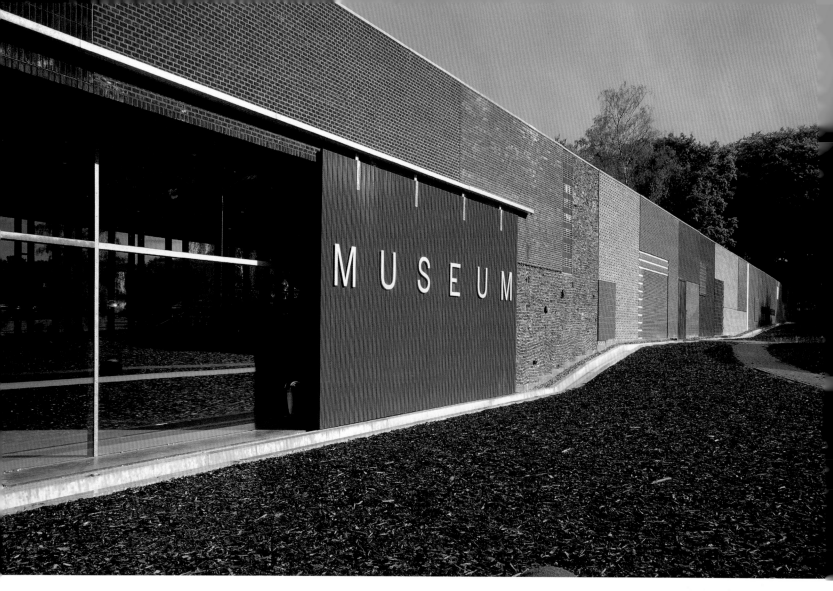

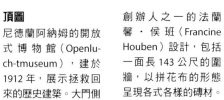

頂圖
尼德蘭阿納姆的開放式博物館（Openlucht-tmuseum），建於1912年，展示拯救回來的歷史建築。大門側翼由麥肯諾建築事務所（Mecanoo Architect）

創辦人之一的法蘭馨・侯班（Francine Houben）設計，包括一面長143公尺的圍牆，以拼花布的形態呈現各式各樣的磚材。

上圖
牆面細節：40種不同類型的磚材，28種砌磚方法，組成這個超吸睛的常設性展覽，展現磚材的多樣變化。

材還要輕量的混凝土塊，很快地，混凝土開始做成更大塊的面積，方便快速地蓋好牆壁。

在許多已開發國家，混凝土塊對磚材產業造成重大威脅，可是在開發中國家，由於波特蘭水泥價格昂貴，磚塊仍是主流建材。此外，永續建材愈來愈受到注意，也可能讓建築師放下波特蘭水泥，重新回到隨處皆有的燒製磚和石灰砂漿。

砌磚上也可以看到潮流的轉變，在上個世紀，製磚匠和砌磚匠的區分愈來愈明顯，然而我們早已在漫長歷史裡看到這個現象。在土坯的建築結構裡，常見住戶業主自己製磚和砌磚，但一般來說，燒製磚的出現代表製磚和砌磚的工作分家。

需要好幾年才完工的大型建案，製磚匠和砌磚匠有時會一起密切合作，共同製造出精細的模造磚。在其他例子裡，製磚匠提供原料，砌磚匠則負責雕刻裝飾的工作。

就如我們所見，多數砌磚技術是從歷史長河流傳下來的，舉例來說，特殊的砌磚方法可以追溯自美索不達米亞時期，羅馬人則發明了「勾縫」。但同一時間，人類的智慧也帶著技術繼續進展。

十九世紀的布魯內爾實驗性地運用鐵材，來提升磚砌工程的強度，這個技術在二十世紀則由鋼材取代鐵材，建築物於是愈建愈高，牆壁愈變愈薄。而柯比意對加泰隆尼亞拱（Catalan vault）做了詳細的研究，後續也用在他的一些建築作品上。

工程師此時發明了「連續壁」（diaphragm wall），一種特別加厚的空斗牆，可以用非常薄的磚片，支撐大型物體。樹脂黏劑的進步，則讓以前無法完成的結構，現在可能一一實現。

相對於變得高度自動化的製磚流程，砌磚幾乎沒受到現代科技的影響。今日使用的砌磚工具，多數是好幾千年傳下來的。譬如說，羅馬人使用的鏝刀、三角板、垂規，在莫克森（Moxon）十七世紀繪製的插圖中（見173頁），仍然沿用這些工具。

其中，只有少數工具有現代版本，

如中世紀發明的劈磚斧，這種雙頭的鑿子在十九世紀被磚鏟（砌磚匠使用的大型鑿子）取代，並一直使用至今日，而工地使用的三角板和垂規，二十世紀則被水平儀取代。然而，迄今仍無自動化的砌磚機器或砌磚機器人可以代替人工。

砌磚工具雖然長年來沒什麼改變，在世界的許多地方，訓練砌磚匠的方式卻有顯著的變化。學徒制和公會會員制不復存在，中世紀的砌磚匠至少受訓7年才能學成出師，現在則只要在大學學個2至3年，有的還是兼職學習，雇主也鮮少插手育成階段。這讓砌磚匠的技術很難達到先前的工藝水準，而且大部分得靠個人自我努力學習。有些技術因為不常使用，更面臨著失傳的危機。

過去500年來，建築產業最重要的發展是設計者的角色轉變。建築師和工程師過去在工程期間，很少像工匠師傅般，到工地處理建材或有機會做些實驗性的嘗試。

然而，現代的建築承包制度為了準確報價，必須在建案動工前就先確認所有環節，這種擬定合約的方式，在十八世紀以前的歐洲並不常見。文藝復興時期，建築師在工程進行期間可能會經常改變想法，工人則是以日薪計酬。

當然，中世紀的工匠師傅對於每天在摸的材料非常熟悉，但他們偏向只用已知或測試過的方法來運用這些建材。晚期的建築師雖然享有更多實驗的自由，卻是從書本或課程來學習各種建材的知識，這也代表可能會有偏限。更有甚者，二十世紀的建築物可以接受的建材範圍又更廣，如何掌握建材於是成為建築師迫切需要的精進的學問知識。

現代技術的日新月異，讓建築師得以盡情嘗試各種可能的建築形態，設計者也以往擁有更多的權力，建築作品不再侷限於某個風格或看起來要像什麼樣子，而這樣的創作自由也意味著得背負更沈重的責任。

今天的建築師被期待通曉不同建材的各種特性和可能的複雜組合，這些在過去可以尋求工匠的建議，現在則不然，在設計階段通常沒有工匠可以詢問，卻又因契約的限定必須事先規畫，不啻將

所有重擔壓在設計師的肩上。

本書在娓娓道來磚塊的歷史時，或許會誤導讀者認為這段發展史是持續不斷的進展，然而我要告訴大家這並不是事實。綜觀磚的歷史，會發現充滿了大大小小的意外，一些政治或社會事件就足以左右磚塊的發展軌跡，像是改變或摧毀一個政經結構的戰亂或天災，即會連帶地影響一個時代或地方的建築技術，或以新模式將之取代。

像是技術，由於是個人或公司的生計來源，被當作是秘密般小心翼翼地保存著，在鮮少或完全沒有文獻留存的情況下，如果這項技術不再有需求，很可能會不留一點痕跡地消失於歷史洪流裡，加上沒有人願意去學一項不需要的工藝，因此即便在一個世代裡就失傳也不是不可能的事。

譬如說，希臘人從未運用過巴比倫的釉面磚技術，因此這項工藝隨著希臘侵略波斯後正式亡佚，一直到中世紀，才有部分被重新發掘，並在十九世紀再次復興。就像這個例子，工藝技術的歷史演變並非遵循著簡單的進化理論，或一般人認為的進步論，它遠比我們想的複雜許多。

若個別來看，可能更加摸不著頭緒，每當技術有大躍進或採用新技術，接下來反而是往後退，原因是它們是社會的一部分，必然跟著社會變遷而有波動。如此看來，與其說科技是社會發展的驅動力，不如說科技反應了社會的當時現象，包括它的偏見和興趣流行。

歷史注視的是過往的一切，試圖建構出過去發生的事情，同時大膽地推測為何事情會走到現在這步田地。唯有去直視歷史，才能知道我們是怎麼走到今天這一步，以及現在的身處之地。歷史可以告訴我們，磚塊有許多好處和無限可能性，以及數不清的各個年代如何運用磚材的這些特性。

然而，這些將為磚材帶往怎麼的未來？歷史雖然能夠提供設計師珍貴的資訊來源和靈感啟發，卻不能用來預測未來。縱然如此，看過磚塊在過往幾千年的興榮盛況，我們沒有理由不相信這塊磚頭還會陪伴著我們未來一段時間。

專有名詞

American bond　美式砌法
又稱英式圍牆砌法。

Anda　安達
佛教塔頂上的半圓覆缽。

Apron　肘托
常見於十七世紀或十八世紀早期的西歐建築，為窗台下的挑出托板，有時裝飾華麗。

Arris　牆角
一個區塊的兩面交接所形成的直角處，牆角的鋒利度可以決定磚之間能夠砌得多緊密。

Backsteingotik　磚砌哥德式
即德語裡的磚材砌成的哥德式建築，流行於中世紀的歐洲北部。

Bat　整磚
依照牆面的設計需求，所切成寬度適合（或特別模製成形）的磚塊。半磚（half-bat）是從中切成一半的整磚；七五磚（three-quarter bat，圖一）則是原長的四分之三；與整磚不同，條磚（Closer）是沿著磚的長度來切割。

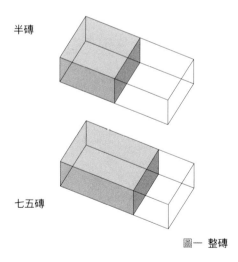

半磚

七五磚

圖一　整磚

Bed joint　橫縫
磚塊與下方磚塊之間的接合砂漿床，即水平的灰縫，垂直的灰縫則稱為豎縫（Perpends）。

Beehive kiln　蜂巢窯
圓形封閉式的特殊倒焰窯，上方是圓頂的天花板，熱氣從投薪口引導至底層烘烤磚坯，持續上升至圓頂頂部後，再被地板的通風管往下帶，最後沿著側邊的長煙囪排出。（參考 210 — 211 頁的圖示）

Belgian kiln　比利時窯
杜伯伊斯—英盎斯（Dubois — Enghiens）在 1891 發明的連續窯，類似霍夫曼連續窯，但從底層投薪和控火（霍夫曼連續窯是從上方投薪），外觀通常是長方形，常見於英國或用來製造飾面磚（Facing brick）的其他地方。

Bessalis　比薩利斯
最小尺寸的羅馬磚（bes 指的是三分之二），面積為三分之二羅馬平方呎（1 羅馬呎約 200 公釐），厚約 45 公釐。

Bipedalis　比博達利斯
最大尺寸的羅馬磚，面積約是兩個或更大一點的羅馬平方呎，從 590 至 750 平方公釐都有，厚度約 65 公釐。

Black mortar　黑砂漿
煤灰和沙土混合製成，一般用於十九世紀，做為重新填補磚牆的勾縫，或用於機器製磚鋪成的新牆面。

Blind window　裝飾窗
一種假窗，具有窗楣、窗框、窗台等，窗面卻不是玻璃或開口，而是一面牆。在一般立面上，若內部裝潢不需要開口做窗戶，為了設計上的對稱性，就會選擇使用裝飾窗。在極少數的例子裡，是為了避免被依窗戶數目被徵磚稅。

Bonding　砌磚法
磚砌工程的外層排列模式，同時有加強穩固和創造裝飾效果等功能。每個排列模式都有各自的名稱，多數是十九世紀作家簡單取來分辨的，雖然他們描述的這些砌磚法的歷史都很久遠。圖三是一些不同的砌磚方法。
另可參考本篇的美式砌法、中式砌法、德恩式砌法、荷式砌法、英式砌法、英式十字砌法、英式圍牆砌法、法式順磚砌法、跳丁磚砌法、丁磚砌法、混合圍牆式砌法、二順一丁砌法、一順一丁砌法、奎達式砌法、錯縫順磚式砌法、捕鼠器砌法、西利西亞式砌法、對縫砌法、順磚砌法、薩塞克斯式砌法、約克式砌法。

Bonding course　結合層
通常用於卵石牆或石牆，在施作時固定每隔幾層就插入磚層，以組合整體結構，又稱「綁帶層（lacing course）」。

Bond timber，Bonding timber　束木
用來插入厚磚牆的木材，用來鞏固牆面，是建築工程常見的手法。古美索不達米亞就有類似用法，拜占庭帝國時期則用來暫時支撐結構，但到了中世紀的歐洲北部，束木在永久性結構裡扮演起重要角色，結果因木材隨時間腐壞，而衍生出結構性問題。

Box mould　箱型模具
木製模具，為一具有邊、有底但無頂的盒子，黏土從開口壓入成形，通常用來製作瓦片和更複雜的形狀。

Breeze　爐渣
室內燃燒產生的煤渣或灰燼，包括未燃燒完成的物質。十八世紀的野燒窯或磚窯，在製造倫敦原生磚（London stock bricks）時，會以「史邊尼緒（spanish）」的名稱做為原料磚土的添加物。

Brickearth　磚土
用來製造磚塊的原料。

Brick-end plugs　磚尾塞
裝飾用砂漿或石膏製成的的栓塞，插置入磚塊間的超寬豎縫裡。（參考 115 — 121 頁）

Bricknogging　磚填木架隔牆
在木框架建物中，用來填塞架牆的磚砌工程。

Brick on edge　丁磚
砌磚時，將磚的丁面朝外排列（圖二），對照本篇的立磚、直排層、順磚，和丁磚層。

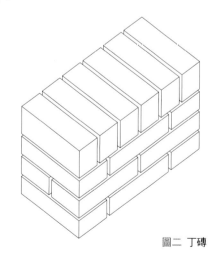

圖二　丁磚

Brick on end　立磚
排磚時，將順磚朝外排列，如同站立起來。如果排成一層，就是哨兵層（Soldier course）。

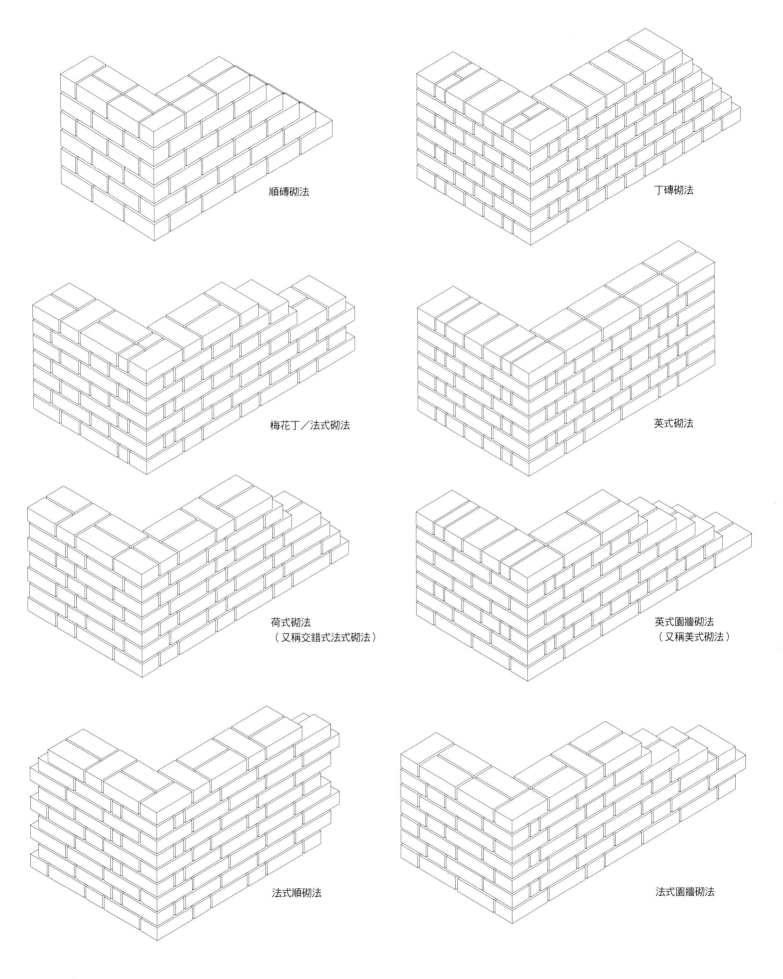

順磚砌法

丁磚砌法

梅花丁／法式砌法

英式砌法

荷式砌法
（又稱交錯式法式砌法）

英式園牆砌法
（又稱美式砌法）

法式順砌法

法式園牆砌法

圖三 砌磚法

圖四　公牛鼻磚

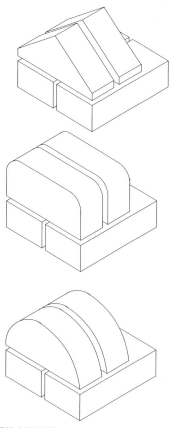

圖五　覆蓋式蓋頂磚

Brick slips　磚條
薄的垂直磚條，可以橫鋪或直鋪，用來覆蓋在門梁或門楣上，使它們看起來與周遭的磚砌工程一致。

Brick tiles　瓷磚
又稱數學瓦（Mathematical tiles）。

Bullnose bricks　公牛鼻磚
特製的模製磚，邊緣沒有一般的稜角，而是半圓形，用於已毀損的牆角或為了裝飾效果（圖四）。

Bulls-eye　牛眼窗
小型圓形或橢圓形窗戶。

Bull's trench kiln　布爾溝窯
英國工程師威廉．布爾（William Bull）在1893年10月拿到專利的一種連續窯，採用霍夫曼連續窯的原則，但以更大型的溝渠來取代建築物，火在磚坯下的一邊燃起，熱煙則用活動式煙囪排出。
此種窯的好處是能夠快速、便宜且持續生產大量的磚材，在現代中國、印度，以及其他發展中國家相當盛行，但壞處是空氣污染且燃燒相當沒有效率，更有效率的立窯（Vertical shaft kiln）隨後被提出成為選項之一。

Burrs　過火磚
因窯內過熱而融成一大塊的廢棄磚材。

Calcium silicate bricks　矽酸鈣磚
未經窯烤燒製的磚材，混合沙粒和碎燧石，加上熟石灰水泥製成，壓製靜置即可乾燥成形。又稱灰砂磚（Sand-lime brick）或燧石灰磚（Flint-lime brick）。

Cant brick　斜面磚
一種特製的模製磚，邊緣的一角或多角以對角線方式切除（圖六）。

圖六　斜面磚

Capping brick　覆蓋式蓋頂磚
一種專門鋪砌在牆頭做收邊的模製磚，但不突出牆身（突出牆身的為嵌合式蓋頂磚），標準規格有牛鼻形、半圓形、山脊形（圖五）。

Carved brickwork　磚雕工程
在出窯燒製後的磚上雕刻再組合的裝飾性磚砌工程。模製磚和塑形磚則是在進窯前先進行形狀等處理。

Casings　罩殼
野燒窯外層做為包覆用的磚塊，可以隔離外界和防雨。

Cavity wall　空斗牆
一種兩面夾層、中間留空的空心牆體，可提供隔熱效果，有多種磚塊和砌牆法發明來固定這兩面夾牆，最常見的有又稱捕鼠器砌法的中式砌法、豎磚砌法（Rowlock bond）或立磚砌法（Silverlock's bond），及德恩砌法，今日則以特殊的專用金屬或塑膠帶來固定。

Cement mortar　水泥砂漿
沙土、水、波特蘭水泥混合而成的砂漿，而不是使用石灰，因此用此名詞與石灰砂漿（lime mortar）區隔。

Centering　拱架
臨時性的木造結構，在工程時用來支撐石砌的拱頂或拱廊，又稱模板（formwork）。

Chequered brickwork　格子磚牆
一是指法式砌法的磚砌工程，採用經過玻璃化處理而呈灰色或黑色的丁磚，與順磚形成對比；或指鋪砌一個個正方形的磚砌結構，與使用燧石等其他建材的平面做對比。

Chinese bond　中式砌法
砌出空斗牆的砌合法，即用法式砌法來砌丁磚，又稱捕鼠器砌法、豎磚砌法，或立磚砌法。
之所以稱「中式」砌法，是因為中國人曾用類似的方式砌磚（參考第一章），雖然中國的磚砌工程更為多樣，且這裡的中式砌法是在遠東地區，且用的是大片平磚。

Chuffs　低質磚
因質地太軟或裂縫過多，被磚窯或野燒窯扔出來的廢棄磚，原因可能是不恰當的乾燥過程。

Clamp　野燒窯
由尚未燒製的磚坯堆疊起來的臨時窯，磚窯則是燒製磚材用的永久性結構。若野燒窯的外層覆以泥巴或石膏，則是美國所稱的爐窯（Stove kiln）。

Clinker　煉磚
十七世紀英國稱呼一種小型堅硬的尼德蘭磚，一般用來鋪路。

Closer　條磚
依照牆面的設計需求，所切成長度適合（或特別模製成形）的磚塊。另見本篇的超半磚（King closer）和半條磚（Queen closer）。若磚塊沿著寬度方向切割，則稱整磚（bat）。

Common bond 普通砌法

一種砌磚法，有時用來指順磚砌法，更正確的應該是說用最簡單的方式砌磚。牆面雖然看起來像是一模一樣的磚塊以順磚砌法施作，實際上則是全磚和半磚交替疊砌，才能和內牆砌合，但這些從外觀是看不出來的。

Common brick 普通磚

品質低劣的磚，表面通常有缺陷，雖不適合鋪砌在外層，仍能做為牆的內層。相反的是飾面磚（Facing brick）。

Compass bricks 弧形磚

又稱放射或幅射磚（Radial or Radiating brick），切割或模造成形的錐形磚塊，用來鋪砌半圓拱或牛眼窗。

Continuous kiln 連續窯

一種窯灶，設計成當一個窯室在窯燒時，其他窯室可以冷卻或清空，例如布爾溝窯、霍夫曼窯、比利時窯，和隧道窯等，與之相反的是間歇窯。

Coping brick 嵌合式蓋頂磚

一種專門用來鋪在牆頭收邊的模製磚，磚的邊緣會突出牆面，方便雨水滑落（圖七），與之相反的是覆蓋式蓋頂磚（Capping brick）。

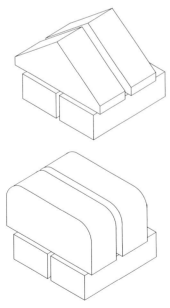

圖七 嵌合式蓋頂磚

Corbel table 挑簷

一整排往外挑出的小拱，做為中古時期建築的封簷板，通常位於屋簷下方。

Corbelling 墀頭砌牆

層層疊疊往外挑出的磚層，在建築立面做為外挑出的元素，像是八角窗（bay windows）的效果（圖八）。

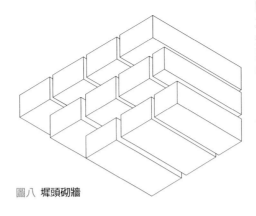

圖八 墀頭砌牆

Course 磚層（皮）

牆面上的單層水平鋪砌的磚塊。

Cow-nose brick 母牛鼻磚

一頭呈半圓形的特製磚塊（圖九）。

圖九 母牛鼻磚

Crinkle-crankle wall 波浪牆

美國稱為蛇行牆（Serpentine wall），牆厚只約半塊磚，牆體的穩固來自這些特別規畫的彎曲形狀（圖十）。

圖十 波浪牆

Cutter 切磚

又稱膠磚（rubber），一種特殊材質的磚塊，適合用來雕刻。

Dearne's bond 德恩砌法

為了節省磚材而發明的砌磚方式，雖然是採英式砌法來砌磚，順磚層卻是用立著的順磚面，製造出一種空間（圖十一）。砌法名字來自建築師兼作家湯瑪斯·德恩（Thomas Dearne，1777 — 1853），他在1821年出版的《建築方法的改進建議（Hints on an Improved Method of Building，1821）》建議使用此法。

圖十一 德恩砌法

Dentilation（Dentilated brickwork）鋸齒排磚

磚層中的交錯外凸的丁磚面，仿造希臘柱頂的外凸區塊或齒狀裝飾，通常位於屋簷位置。

Diaper 菱形圖案

運用玻璃化的丁磚面，可以形成這種對角線的圖案。

Didoron 迪多隆磚

羅馬人發明的磚塊類型，根據羅馬作家老普林尼（Pliny the Elder）描述，跟呂底亞磚（Lydion）一般大。

Dog-leg bricks 狗腿磚

為了符合牆面鈍角的特製磚塊（圖十二）

圖十二 狗腿磚

圖十三 犬齒

Dog-tooth（Hound's tooth，Mouse tooth） 犬齒砌法

磚塊以對角線方向疊砌，形成的三角會凸出於牆面之外，設計來產生裝飾效果。

Downdraught kiln 倒焰窯

一種特殊的磚窯，窯內的熱氣先往上升至屋頂，再用高聳的煙囪將熱氣吸到地板的爐柵。與之相反的是升焰窯（updraught kiln），火從底層燒起，熱氣自然就往上升。

Dressings 修飾磚

牆體的一部分（通常在角落，及窗戶和大門的周圍），使用打磨修整後的細緻磚材，與主要牆面的一般磚砌工程相反。

Drying hack 乾燥架

將模製成形的磚坯堆成一堆，在進窯前準備陰乾。

Dry press 乾壓

製磚匠稱呼用機器壓磚成形的一種方法，由於做為原料的黏土非常乾燥，可以直接壓製成形並進窯燒烤，不需另行陰乾。

Dutch bond 荷式砌法

又稱英式十字砌法，有時候又使用令人混淆的荷式十字砌法一名。

Dutch gable 荷式山牆

英國用語，形容十七世紀的造型山牆，位於三角楣上方。由於並非源自尼德蘭，名稱有點令人混淆。

Engineering brick 工程磚

一種材質堅固厚實的機器製磚，外觀沒有孔洞隙縫，一般用在工程建設。

English bond 英式砌法

一種砌磚方法，一排順磚與一排丁磚輪流疊砌。

English Cross bond 英式十字砌法

從英式砌法發展出來的的砌磚方式，同樣是一排順磚、一排丁磚交替，但每一排的順磚層皆移動半塊磚的長度，讓順磚層每隔一層才能對齊。又稱為聖安德魯式（St. Andrew's）、荷式，德國則稱為法式（Flemish）。

English Garden Wall bond 英式圍牆式砌法

英式砌法的變體，在每一層丁磚之間，夾著兩層或以上的順磚，又稱為美式砌法。

Face 磚面

磚塊在牆身上朝外的一面，也是外界看得見的那一面。

Facing brick 飾面磚

一種統一上色且沒有瑕疵的磚，適合裝飾牆面，相反的是普通磚。

Faïence 彩陶

一種特殊的上釉陶。首先，陶坯第一次進窯高溫燒製，出窯後上釉藥，第二次再進窯低溫定色。現在，這個詞泛指所有上釉的粗陶。

Firebrick 耐火磚

耐火黏土製成的磚，可以抗高溫，常用於煙囪襯邊或磚窯。

Fireclay 耐火黏土

在煤炭裡發現的一種黏土，內有高含量的二氧化矽，可以燒製成耐火磚。

Firehole 燃燒室

磚窯的側邊隔間，用來燃燒燃料。

Flat arch 平拱

由錐形磚組成的過梁，運用磚的形狀和摩擦力來維持拱的形狀，又稱直拱（Straight arch）、千斤頂拱（Jack arch）、法式拱（French arch）。

Flemish bond 法式砌法

最基礎的砌磚法，每一層皆是順磚和丁磚交替，但上層丁磚須鋪砌在下層順磚的中間位置。在世界各地的名字都不同，像是哥德式砌法（Gothic bond），在德國則稱為波蘭砌法（Polish bond）。

容易造成混淆的是，德國人稱的法式砌法，在英國指的是英式十字砌法。

Flemish Cross bond 法式十字砌法

法式砌法的變體，隔一層的磚層裡的順磚全以丁磚取代。

Flemish Garden Wall bond 法式圍牆砌法

法式砌法的變體，每一排磚層中，在每對丁磚中，夾著三塊順磚，一般來講，上下層的丁磚會垂直對齊。又稱薩塞克斯式（Sussex bond）或西里西亞式（Silesian bond）。

Flemish Stretcher bond 法式順磚砌法

法式砌法的變體，在順磚和丁磚交替的每行磚層前後，穿插著兩行或更多行的全順磚的磚層。如果丁磚沒有對齊，則稱為混合圍牆砌法（Mixed Garden bond），或稱美國法式砌法（American Flemish bond）。

費萊頓磚 Fletton

嚴格來說，是專指英國彼得伯勒區生產的磚材，採用深層的牛津黏土（Oxford Clay）做為原料，但一般來講，只要使用這種黏土原料製成的磚材都可以稱為費萊頓磚。這種磚塊含碳量極高，窯燒過程中使用的燃料較少。在二十世紀初期，這種磚以乾壓加工方式大量生產，做為普通磚（Common bricks）使用。

Flint-lime 燧石灰

又稱矽酸鈣磚。

Flying bond 跳丁磚砌法

又稱約克式（Yorkshire）或二順夾一丁砌磚法（Monk bond），是法式砌法的變體，在一個丁磚後夾兩個順磚。

Formwork 模板

臨時性的木造結構，在工程時用來支撐拱頂或拱廊的石材，又稱拱架（centring）。

French arch 法式拱

平拱（Flat arch）的另一個名稱

Frog 蹄叉

在模製過程中，磚坯上方被模具固定器壓出來的凹痕，名字來自馬蹄的裂縫處，其中柔軟的部分即稱為「蹄叉」（圖十四）。

圖十四 蹄叉

Galletting 碎石嵌縫

在還沒乾的灰縫裡，嵌進小圓石或其他碎石做為裝飾，也可以保護砂漿表層。

Gauged 修整

字面上的意思是指量測，用來指灰縫特別整齊的磚砌工程，因為每一塊磚都經過個別量測並仔細切割。

Gault brick 高特磚

嚴格來說，是指使用英國東部含有豐富白堊的高特黏土燒製的磚，一般會燒製出一種特殊的黃色磚，但也可以廣義地泛指所有淡黃色的磚材。

Glazed brick 釉面磚

一頭和一面上釉的磚材，在窯燒前在表層鋪一層鹽即能產生釉面效果，最早發現於美索不達米亞的巴比倫。在十九世紀晚期變得非常流行，因其容易清理且能反射光線。

Gothic bond 哥德式砌法

法式砌法的另一種稱呼，由於整個中世紀歐洲北部盛行哥德式風格，而沿用在此。

Great bricks 中古磚

中古世紀的特別大尺寸的磚塊

Green bricks 磚坯

窯燒前的磚坯

Gypsum mortar 石膏砂漿

一種快乾的砂漿，由水和無水石膏組成。在自然界的黏土和石灰石中，可以找到這種白色或灰色、質地柔軟的含水石膏（硫酸鈣），藉由燃燒來去除水份，就可以得到無水石膏。

Hack 格架

參考本篇的乾燥架（Drying hack）。

Header 丁面

在放置磚塊時，將短邊朝外。

Header bond 丁磚砌法

全以丁磚組合的砌磚法

Header course 丁磚層

以丁磚砌成的一行磚層

Herringbone bond 人字形磚砌法

牆面外部的可視部分採順磚砌法，但內層則以人字圖形來砌合。

Herringbone brickwork 人字形磚砌結構

磚塊以對角線排列，而非水平排列，形成一上一下的交替傾斜形狀。

Hitch bricks 搭接磚

卡列勃 · 希區（Caleb Hitch）1828 年發明的專利互嵌空心磚，產自他在英國瓦爾（Ware）的工廠。

Hoffmann Kiln 霍夫曼窯

第一種連續窯，佛德烈 · 霍夫曼（Frederick Hoffmann）1858 年在德國拿到專利（參考 212 — 213 頁）。

Hollow brick 空心磚

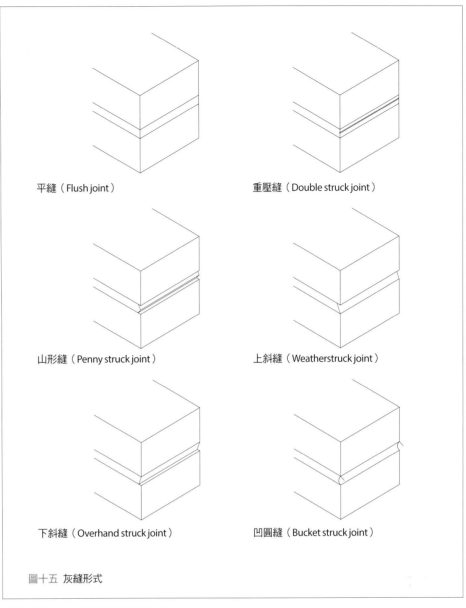

平縫（Flush joint）　　重壓縫（Double struck joint）

山形縫（Penny struck joint）　　上斜縫（Weatherstruck joint）

下斜縫（Overhand struck joint）　　凹圓縫（Bucket struck joint）

圖十五 灰縫形式

磚塊裡有 25% 或更多部分的中空

Honeycomb brickwork 蜂窩式磚砌結構

磚塊以法式砌法排列，但空出丁磚的位置，在磚層裡製造空隙，較為通風。

Hoop-iron bond 鐵箍砌法

早期的磚砌補強工程，每六層平行砂漿接合層就置放一根泡過柏油的鍛鐵桿。

Hydraulic lime mortar 液壓石灰砂漿

用熟石灰、沙土，以及其他性質的卜作嵐添加物（如火山灰和磚灰）等混合製成的砂漿，卜作嵐添加物可以讓砂漿在水底凝固。

Hydrogen reduction 減氫作用

用於早期的中國工廠，在減氧的環境中燒製磚塊，因欠缺氧化作用，可產出一種獨特的灰磚。

Imbrex 波形瓦

彎曲的羅馬屋瓦，扣在兩片仰平瓦（tegulae）上。

Intermittent kiln 間歇窯

一種傳統的磚窯，磚塊放置窯內燒製，冷卻後再搬出，與之相對的是連續窯（Continuous kiln）。

Jack arch 千斤頂拱

平拱（Flat arch）的美式說法

Jamb 門窗側壁

門或窗的一邊

Jointing 灰縫

磚塊接合處的收邊方法，也可以參考勾縫（Pointing），最常見的形式見上方的圖十五。

Kiln 磚窯

一種用來燒製磚塊的永久性磚窯，相對的是暫時性的野燒窯，磚窯通常是用燒製好的磚塊築成。

圖十六 超半磚

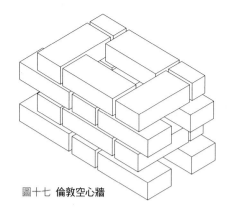

圖十七 倫敦空心牆

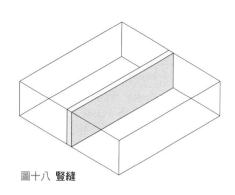

圖十八 豎縫

King closer 超半磚

四分之三的整磚，再以對角線裁切掉丁面的一半，露出來的磚面跟條磚差不多，切角的那一邊磚藏在牆內（圖十六）。

Kokoshniki 頭飾

俄羅斯建築中的裝飾拱，常見於俄羅斯教堂的多重天花板。

Lacing courses 綁帶層

通常用於卵石牆或石牆，在施作時固定每隔幾層就插入磚層，以鞏固整體結構（又稱結合層）。

Lime mortar 石灰砂漿

用熟石灰製成的砂漿。石灰石和白堊會生成石灰，經窯灶燒製後成為生石灰（quicklime），加水後變成熟石灰，混合沙土後，會製出一種接觸空氣後緩慢乾燥的砂漿。

Lime putty 石灰膏

又稱熟石灰（slaked lime）。

Lintel （門窗）楣

橫跨開口上方的結構元件，在傳統建築裡通常是用木材，有時也會用石材，今日則多用混凝土或鋼材。

London stock brick 倫敦原生磚

將一種稱為史邊尼緒（spanish）的煤灰，添加進黏土原料後製成的磚塊，當磚窯在燒製磚塊時，磚坯原料裡的煤灰也會跟著加熱，有助減少燃料的使用。這種技巧據稱是在 1666 年倫敦大火之後發現，不要與耐火磚（Stock brick）混淆。

London's Hollow wall 倫敦空心牆

為了砌出空心牆發明的砌合方法，以法式砌法砌磚，但內外層留有 50 公釐的距離（圖十七），以丁磚來結合內外層，50 公釐的整磚則放置在丁磚的一端，補齊多出來的空隙，讓表面看起來平整。

這種砌法由一名蘇格蘭的作家和景觀設計師約翰・克勞迪斯・勞敦（John Claudius Loudon，1783 — 1843）發明。

Lydion 呂底亞磚

根據古羅馬作家維特魯威（Vitruvius），指的是羅馬人使用的一種長方形泥磚，面積約為 1 英呎 ×1.5 英呎。

Mathematical tiles 數學瓦

模倣磚塊的特製瓦，專門設計來掛在建物外。

Mixed Garden bond 混合圍牆砌法

法式順磚砌法的一種，不同處在於丁磚並沒有垂直對齊。

Monk bond 二順一丁砌磚法

又稱為約克式（Yorkshire）或跳丁砌磚法（Flying bond），是法式砌法的變體，在每一塊丁磚後，夾著兩個順磚。

Mortar 砂漿

抹在磚塊之間的塗料，將磚塊互相黏合並區隔開。

Moulded bricks 模製磚

用模具壓製成形的磚材，通常用於特別形狀的磚塊，與燒製後才切割的磚塊不同。

Muqarnas 穆卡納斯

在伊斯蘭建築中，將內角拱（在圓頂基座的正方形空間，其角落所形成的拱）分層細分，做出一個個小型的拱和內角拱，組成豐富的裝飾圖案。

Newcastle kiln 新堡窯

水平通風的長方形間歇窯，投薪孔在窯室的一頭，煙囱則在另一頭，用於十九世紀的英國東北部。這種磚窯通常會背靠背建在一起，共用一個中央煙囱。

Non-hydrated lime mortar 非水合石灰砂漿

將燃燒石灰石產生的生石灰，加水做成熟石灰，再與沙土混合，產生慢速凝固的砂漿。毛髮有時也會摻入做為黏合劑，其他添加物則用來加快凝固時間，這些添加料因地域不同而有多樣選擇，效果也待存疑，包括啤酒、尿液、蛋、駱駝奶、粥、動物油脂等。

Open mould 敞模

最常見的手工製磚的模具，是一個有四邊但上下無底無蓋的箱子。

Pallet board 棧板

用來搬運磚塊的薄板，將磚塊從製模工作台搬到乾燥場（參考 174 — 175 頁的插圖）。

Patent brick 專利磚

十九世紀和二十世紀間，發明者提出申請專利的各種磚塊，通常是為了解決某個特定的建築難題，名稱多來自最早的專利擁有者，例如稱為「搭接磚（Hitch Bricks）」的互嵌空心磚，就是卡列勃・希區（Caleb Hitch）1828 年發明的。

Paviour brick 鋪磚

特別做來鋪設道路和地板的磚，其特性是孔洞少且耐磨。

Pedalis 皮達利斯

羅馬磚的一種，約為 1 羅馬平方呎（295 平方公釐），厚度約 45 至 50 公釐。

Pentadoron 五掌磚

根據古羅馬作家維特魯威，指的是希臘人使用的一種正方形泥磚，長或寬皆為 5 個手掌大。

Perforated brick 穿孔磚

磚塊厚邊有垂直穿過的圓孔，通常是用鋼線切割方式造成。

Perpend 豎縫

磚與磚之間的垂直砂漿層（圖十八）。

Place brick 半燒磚

在運送棧板發明之前，在十七世紀的製模過程，會將模製成形的濕磚坯，直接從模具倒到空地上陰乾，因此品質比不上用棧板運送的磚材，而在十八世紀，這個詞泛指所有劣質磚材，包括燒壞了的磚。

Plinth brick 基座磚

在建物的地基和上方的正常牆之間的底座牆身，使用這種磚面邊角被切除的磚材，

可以減少牆身的厚度。

Pointing 勾縫

在刮乾淨的磚縫接合處，小心施作一層超高品質的砂漿，製造特殊的視覺效果或做為收尾，可以採用一般的灰縫處理，或營造特殊的效果，例如凹圓縫（Concave pointing）、凸圓縫（Convex pointing）、凸嵌勾縫（Tuck pointing）、粗嵌勾縫（Bastard Tuck pointing）（見圖十九）。

Pozzolan 卜作嵐材料

添加入石灰砂漿的添加物，讓砂漿得以在水下凝固。名字裡的Pozzolan，原指火山灰，因為羅馬人當年就是從火山灰裡萃取出這種物質，用來製造液壓石灰砂漿。

Pressed brick 壓製磚

藉由機器施壓，將黏土壓進模具而成形的磚塊，分辨重點在於有非常銳利的邊緣。

Pug mill 葉片練土機

由馬轉動的混料練土機（參考206頁的插圖），要到十八世紀末，歐洲的磚廠才開始廣為採用。

Quarter bonding 四分之一砌法

又稱對角順磚砌法（Raking Stretcher bond），牆面採用順磚砌法，但是豎縫以每四分之一塊磚的間距出現，而不是半塊磚的間距。

Queen closer 半條磚

沿著長邊，切成一半的磚塊（圖二十）。

Quetta bond 奎達砌法

法式砌法的變體，用在一塊半磚厚的牆體，內外兩面都看得到法式砌法，牆體中心的垂直空間則為混凝土和鋼材，做為讓牆身更鞏固的強化結構。

Quoin 角隅石

修飾和強固建物角落的磚塊，外形做得很像石材。

Raked Stretcher bond 對角順磚砌合法

又稱四分之一砌法（Quarter bonding），也就是，牆面採用順磚砌法，但是豎縫以四分之一塊磚的間距出現，而不是半塊磚的間距。

Raking bond 斜砌法

又稱順磚斜砌法（Raked Stretcher bond）

Rat-trap bond 捕鼠器砌法

一種砌磚方法，雖然採用法式砌法，由於磚塊皆以豎面砌合，在牆體形成中空的結構（圖二十一）。最早出現於十九世紀，當時鼓吹用這種工法來蓋單層樓的工人房舍。

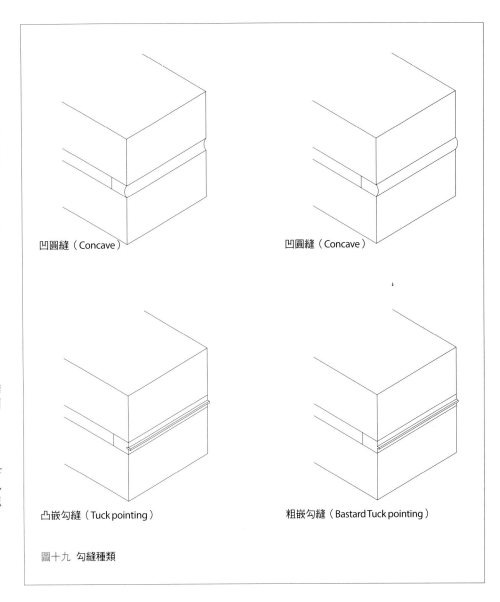

凹圓縫（Concave）　　凹圓縫（Concave）

凸嵌勾縫（Tuck pointing）　　粗嵌勾縫（Bastard Tuck pointing）

圖十九 勾縫種類

Rectangular brick 長方磚

長方形的磚塊，通常長度是寬度兩倍加上砂漿灰縫層，以方便砌合。

Relieving arch 減壓拱

一種建於牆的立面、而非在開口上方的拱，用來將牆的重量轉移至牆內的梁柱上。

圖二十 半條磚

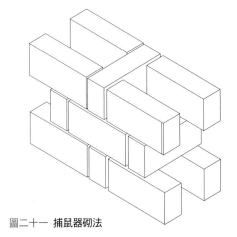

圖二十一 捕鼠器砌法

Re-pressed brick 加壓磚

以手工或機器製模成形後,再通過加壓機,以產出質地更緊實且邊緣銳利的磚塊。

Roman kiln 羅馬窯

羅馬人使用的磚窯,包括兩部分:下方是煤炭燃燒處,上方是有孔的地板,放置等待燒製的磚坯。

Rowlock 豎磚砌法

北美洲用來指稱豎起來的丁磚砌法,又名空斗牆砌法。

Rubber 膠磚

又稱切磚(cutter)

Rustication 粗琢石面作法

石砌工程上的工法,為了突顯牆面上的石頭外緣,深鑿每塊石材的邊緣,並讓表面看起來粗糙且原始。用在磚砌工程上,是指仿造石砌工法,對磚材進行切割。

St Andrew's bond 聖安德魯式砌法

又名英式十字砌法(English Cross bond)

Samel bricks 欠火磚

中古時期的名稱,指未完成燒製就出窯的瑕疵磚材,由於很容易碎裂,通常會被丟棄。

Sand-lime bricks 灰砂磚

又稱為矽酸鈣磚(Calcium silicate brick)

Scotch kiln 蘇格蘭窯

在歐洲採用煤炭後,開始使用這類升焰的間歇窯(圖二十二)。基本上,只比野燒窯稍微大一些,永久性的外牆以燒製磚砌成,開有多處投薪孔,讓燃燒的煤炭可烘烤上方的磚坯。

Sculpted brick 雕刻磚

特製的裝飾磚,在進窯燒烤前,用手工個別雕塑成形。

Serpentine wall 蛇行牆

北美用語,英國稱為波浪牆(Crinkle-crankle)。最有名的蛇行牆,位於維吉尼亞大學,為美國總統湯馬斯・傑佛遜建造,但與大家知道的傳聞不同,傑佛遜並沒有發明蛇行牆,十八世紀的英國花園早已廣為使用這種形狀的磚牆。

Sesquipedalis 賽斯奎比達利斯

羅馬磚的一種,大小為 1.5 羅馬平方呎(443 平方公釐),一般厚度為 50 公釐。

Shatyor 尖塔

俄羅斯建築的尖塔或篷頂

Silesian bond 西利西亞式砌法

薩塞克斯式砌法(Sussex bond)的歐洲名稱,為法式砌法的變體,每塊丁磚後接三個順磚。

Silverlock's bond 立磚砌法

又稱空斗牆砌法

Skintling 疊坯

將模製成形的磚坯堆疊陰乾的方法,如果磚坯太軟,上層的磚就會在下層的磚上留下小小的壓痕,這稱為「疊坯痕(skintling marks)」。

Soldier course 哨兵層

站立的順磚層,又名立磚層(brick on end course)。

Soft-mud 軟泥加工

製磚師傅用來形容,在機器壓模製磚的過程中,為了模倣手工製磚,特別選用較軟的黏土,以便擠壓或甩丟至模具裡。

Spanish 史邊尼緒

加入磚土原料裡的灰燼,用來製造倫敦原生磚(London stock brick)。

Square brick 正方磚

正方形的磚,相反的是長方磚。

Squinch 內角拱

置放在方形空間四個角落上的其中一個拱,以形成八角形結構,同時支撐其上的圓頂邊緣(圖二十三)。

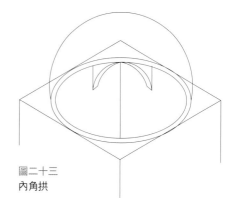

圖二十三
內角拱

Stack 煙囪

從屋頂往外伸出的煙囪,有時會包括數個煙管。

Stack bond 疊砌法

一種砌磚方式,簡單地將磚塊垂直地一塊塊堆砌上去,不做交疊效果。磚塊的方向不是重點,疊砌的立面可以是全部丁磚、順磚、立磚,或豎磚等。

Staffordshire kiln 斯塔福德郡窯

霍夫曼窯的變體,1904 年取得專利,窯室的上方是橫向拱頂,專門用來燒製斯塔福德郡藍磚,一種產自斯塔福德郡的工程磚,出窯的磚呈灰、藍、紫色。

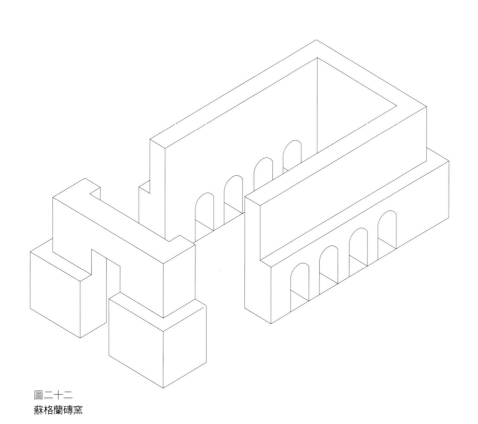

圖二十二
蘇格蘭磚窯

Stiff mud 硬泥處理
製磚匠用來形容模製磚坯時的鋼切方法，黏土會經由沖模成形。

Stock 模具固定座
附在製模工作台上的木座，用來卡住模具。

Stock brick 原生磚
用卡在模具固定座上的模具和木製棧板製成的磚塊，若在燒製前，在原料黏土裡加入煤灰，就稱為倫敦原生磚。

Straight arch 平拱
切磚製成的拱，中心的弧度不大，北美洲稱為千斤頂拱（Jack arch）。

Stretcher 順磚
在砌磚時，露出磚的長邊。

Stretcher bond 順磚砌法
完全用順磚的砌磚方式。

Strike 刮刀
木製的直片，在手工模製磚坯時，可以從模具上方刮掉多餘的黏土。

Suffolk kiln 薩福克窯
英國用來稱呼一種盛行於中世紀英國的羅馬窯

Sussex bond 薩塞克斯式砌法
歐洲稱為西利西亞式砌法，法式砌法的變體，即每塊丁磚後接三塊順磚。

Tegula 仰平瓦
羅馬屋瓦，呈長方形，兩側長邊的邊緣做成往上翹的形狀，以承接上方的波形瓦（imbrex）。Tegula 這個拉丁詞在中世紀的歐洲建築裡，一般是用來指磚塊。

Terracotta 粗陶
泛指材質較好的土製器皿，若以磚為範圍，這個詞可以用來指任何的模製品，在牆面上通常比其他磚材的尺寸大。

Tetradoron 三掌磚
根據古羅馬作家維特魯威，是希臘人用的一種泥磚，呈正方形，長和寬皆約為三個手掌的距離。

Tunnel kiln 隧道窯
一種連續窯，首見於十八世紀的陶瓷工廠，瓷坯置放在防火車廂裡，緩緩通過隧道般長長的火爐。火爐中心的溫度最高，藉由這種方式，磚塊可以沿著軌道逐漸加熱，再往另一頭逐步冷卻。這種燒製方法產生許多問題，要到二十世紀才有解決之道。在高度機械化的歐洲和美國廠中，目前最常用的是以瓦斯作為燃料的隧道窯。

Updraught kiln 升焰窯
泛指任何一種磚窯，只要在底層燃燒，熱氣往上排出的都可以叫做升焰窯。

Vertical shaft kiln 立窯
中國近期開始使用的一種連續窯，取代發展中國家用來製磚的布爾溝窯（Bull's trench kiln）。這種窯使用 6 至 8 公尺高的立井，磚塊一批批堆疊其中，並在磚與磚之間撒滿磚粉；最底層的磚塊一旦搬移時，就會使用千斤頂將上方的磚材往下移動，日產量約 4,000 塊磚，好處是可以減少燃料使用和空氣污染（圖二十四）。

Vitrified Header 玻璃化磚頭
磚塊的兩端呈玻璃狀，主要是在進窯前將磚的兩端上釉，或在燒製時太靠近火源。這種磚可以用來製造菱形圖案（Diaper patterns）和格子磚牆（chequered brickwork）。

Voussoir arch 楔形拱
一種用楔形石製成的拱，一般來說，這種拱的厚度比寬度更明顯；但是在緬甸蒲甘的拱則正好相反，因為扁平的石材，可以減少在建造過程使用的模版（圖二十五）。

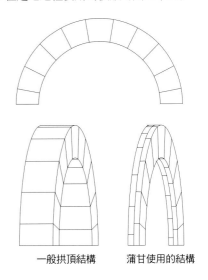

一般拱頂結構　　蒲甘使用的結構

圖二十五　楔形拱

Wire-cut 鋼切處理
機器製磚的過程，又稱硬泥處理（Stiff mud），即將黏土沖進模具後，再用鋼切成一塊塊磚坯。

Yorkshire bond 約克砌法
又稱二順一丁砌磚法（Monk bond）或跳丁磚砌法（Flying bond），是法式砌法的變體，在每一丁磚後接兩塊順磚。

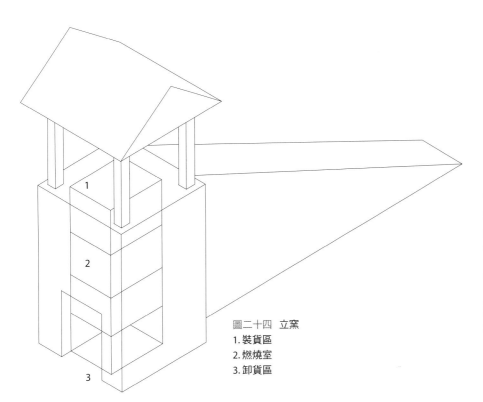

圖二十四　立窯
1. 裝貨區
2. 燃燒室
3. 卸貨區

延伸閱讀

綜觀全書,這是一本磚的歷史專書,但我們不能說它是一本面面俱到的書。故此,本書最後提供各章節的概論及延伸閱讀,讀者可以善加利用。

每本參考書目都完整記錄著頁數(括號裡);再次提及同一本書時,則只會出現作者名和頁數,以免重複。

值得留意的是,此處提及的書目不代表它們仍在市面上流通;事實上,有些書的年代久遠,目前可能已經絕版,即便在圖書館或跨館找書也遙不可期。總而言之,作者盡力在文內註明細節和可能在哪裡取得的方法。

序

建築的歷史可說是一種跨領域的學科,換句話說,建築的知識其實是多個學院的知識。然而,大部分的建築史學家,通常若是藝術專題的歷史學者,往往視建築史太過技術導向,於是將建築史貶為次等重要,又或是對建築史三緘其口;倘若是考古學家,則會選擇對現代建築避而不談;材料科學家和建築術師則注重現代的發展,對過往嗤之以鼻。

故此,一直到最近的 150 年,在古蹟保存意識的抬頭之下,市面上才漸漸開始有書籍談及中古時期到現代的建築歷史,然而,類似的書籍仍舊是屈指可數。

建築歷史相關的出版物:

[1] 諾曼・戴維(Norman Davey)著,《建築材料的歷史(History of Building Materials)》。倫敦:鳳凰屋出版社,1961。

[2] 羅伯特・馬克(Robert Mark)編,《談科學革命之前的建築技術(Architectural Technology up to the Scientific Revolution)》。倫敦 & 麻州劍橋:麻省理工學院出版社,1993。

[3] 羅蘭德・梅斯頓(Rowland Mainstone)著,《建築結構的發展史(The Development of Structural Form)》。牛津:建築出版社,1996。

有關比較近代的建築史發展,讀者可參閱《建築的歷史(Construction History)》期刊,由建築歷史學會(Construction History Society)出版,該期刊也對近代的建築專書或文章提供學術評論。

關於**磚塊**,許多刊物可作為參考書目,以下為簡介:

[4] 約翰・伍德福特(John Woodforde)著,《用磚材蓋一棟房舍(Bricks to Build a House)》。倫敦:羅德里奇與基根保羅出版社,1976。

—最平易近人的書,為門外漢所寫,然而,有些論點在現代已經證實是不正確的,且引用出處往往不明。

[5] 安德魯・梅里奇(Andrew Plumridge)和文・羅恩(Wim Meulenkamp)著,《磚砌工程:談建築與設計(Brickwork: Architecture and Design)》。倫敦:美景工作室出版社,1993。

—全書 224 頁,試圖統整出磚砌的發展史和製造技術兩大層面,因此篇幅較短且籠統。

[6] 君特・普菲費(Günter Pfeifer)、羅夫・雷姆克(Rolf Ramcke)、阿赫茨格(Joachim Achtziger)、康拉德・吉爾克(Konrad Zilch)、阿特拉斯(Mauerwerk Atlas)等合集,英文版為《磚塊建造手冊(Masonry Construction Manual)》。柏林・巴塞爾・波士頓:比克霍伊澤出版社,2001。

—對現代磚砌建築(包含石頭、木頭、磚塊)所面臨的趨勢和危機有較好的見解,附有磚砌建築的簡單引言和介紹。

[7] 簡・特納(Jane Turner)編,《格羅夫藝術辭典(Grove Dictionary of Art)》,共 33 冊。倫敦:格羅夫和麥克米倫出版社,第四冊,頁 767 — 797。

—對全世界磚塊歷史的發展提供最精良的短篇介紹文章。

[8] 馬丁・哈蒙德(Martin Hammond),《格羅夫藝術辭典(Grove Dictionary of Art)》,英國里斯伯勒王子城:郡縣出版社,1998。

—在製磚工程上,提供附有插圖的扼要歷史回顧,另附一篇對現代製磚方法和製造技術的前言概要,全書約 32 頁。

[9] 卡爾・古爾克(Karl Gurcke),《磚塊與製磚技術:歷史建築手冊之回顧(Bricks and Brickmaking: A handbook for Historical Archaeology)》,莫斯科和愛荷華:愛荷華大學出版社,1987。

—提供篇幅較長的歷史回顧,主要聚焦於美國製磚發展的討論。

[10] 阿爾弗雷德・希爾勒(Alfred B. Searle)著,《現代造磚技術(Modern Brickmaking)》。倫敦:歐內斯特・貝恩出版社,1911 — 1956。

—製磚原則和過程的詳細敘述,公認是十分實用的史料。

至於**砌磚技術**,目前可以找到的書籍算是琳瑯滿目。許多屬於教科書性質,這樣的書可以輕易在大書店中找到。例如:

[11] 傑拉爾德・林奇(Gerard Lynch)著,《磚造建築:歷史、技術、實踐(Brickwork: History, Technology, and Practice)》,共兩冊。倫敦:東頭出版社,1994。

—適合對藝術發展有興趣的讀者,書中包含了與砌磚相關的歷史、技術、工具、相關行話和用詞等,還加上砌磚匠工作時的插圖。

[12] 約翰・沃倫(John Warren)著,《與磚對話(Conversation of Brick)》。牛津:巴特沃思・海涅曼出版社,1999。

—對修建有興趣的,可以選擇這本。

[13] 約翰和妮可拉・阿瑟斯特(John & Nicola Ashurst)著,《實用建築保存方式(Practical Building Conservation)》,為《粗陶磚和泥土(Brick Terracotta and Earth, Vol.2)》第二冊。倫敦:高爾技術出版社,1998。

[14] A.M. 史諾登(A.M. Snowden)編,《磚石材料建築的維護(The Maintenance of Brick and Stone Masonry Structures)》。倫敦:E. & F.N. Spon 出版社,1990。

[15] 約翰・德・柯西(John W. De Courcey)編,《磚與石(Brick and Masonry)》,三冊。倫敦:愛思唯爾出版社,1998。

—這本也是著重在修建,若讀者對磚砌建築毀損的相關文章有興趣,還可以參閱愛蓮娜・莎羅納(A. Elena Charola)的文章《建築之保存(Conservation)》,摘自《格羅夫藝術辭典(Grove Dictionary of Art)》,第四冊,頁 797。

另外,對建築史的新發現頗有建樹的是一本名為《資訊(Information)》的期刊,為英國磚材協會(British Brick Society)所發行的一本刊物(以下稱為《BBS 資訊》),每年出版 2 至 4 期。

此協會創建於 1972 年,由一群來自英國建築協會(British Archaeological Association)專家學者的小團體組織而成,宗旨在提倡英國磚砌研究在更大脈絡之下的演變,成員來自五湖四海,且各有各的專長領域,詳情請見官方網站。

第一章

製磚的起源,其實眾說紛云,難以考證。與此一主題相關的書有以下幾本:

[16] 歐倫許(O.Aurenche)著,《在山河之間(L'Oirgine de la brique dans le proche-Orient Ancien' in M. Frangipane)》。羅馬:羅馬大學出版社,1993,頁 71 — 85。

[17] 凱瑟琳・基恩(Katherine Keyon)著,《挖掘以色列的聖地之旅(Digging up Jericho)》。倫敦:E. Benn 出版社,1957。—探索耶利哥的泥磚

[18]《聖地的考古學(Archaeology of the Holy Land)》,倫敦:Thames & Hudson 出版社,1965。

[19] 赫爾蘭(T.A. Holland)編,《耶律哥的挖掘第三卷,特拉維夫的考古遺址系列(Excavation at Jericho, vol. III. The Architecture and Stratigraphy of the Tell)》。倫敦:英國的海外耶路撒冷考古學院,1981。

[20] 大衛・奧茨(David Oates)著,《泥磚的創新發展:古代美索不達米亞的裝飾和結構技術(Innovations in mud-brick:decorative and structural techniques in ancient Mesopotamia)》,《世界建築(World Archaeology)》,第 21 卷,第 3 期,頁 388 — 406。

—對美索不達米亞人使用泥磚的技術多有著墨。

[21] 斯賓塞(A.J. Spencer)著,《古埃及的磚砌建築(Brick Architecture in Ancient Egypt)》,英國沃明斯特:Aris & Phillips 出版社,1979。

—聚焦古埃及的磚砌工程,有對重要遺址的建築分析和測量數據,包含對磚塊戳印和砌牆法的介紹。

[22] 皮特里(W.M.F. Petrie)著,《工具與武器(Tools and Weapons)》,倫敦:埃及研究會計刊物,1916,第 55 頁。

—本書的 Rehk-me-Re 陵墓的壁畫插圖,是西利奧蒂博士(Dr. Alberto Siliotti)慷慨提供。

[23] 戴維斯(Norman de Garis Davies)著,《底比斯瑞克麥恩國王的墳塚(The Tomb of Rekmire at Thebes)》。紐約:Plantin 出版社,1943。

其他提及**美索不達米亞製磚技術**的書籍還有以下幾本:

[23] 馬丁・史維基(Martin Sauvage)著,《美索不達米亞人的磚塊與工程(La Brique et sa Mise en Oeuvre en Mesopotamie)》。巴黎:法國外交部出版社,1998。

—書中記載所有在美索不達米亞文化遺址所能找到的磚塊種類,各重大計畫、地圖等所採用的砌磚方式、製磚的發展,及大批的參考文獻,包含巴比倫城(Babylon)和蘇薩城(Susa)的遺跡。

[24] 艾查杜(D.O. Edzardo)著,《深耕的摩天大廈和磚塊(Deep-Rooted Skyscrapers and Bricks: Ancient Mesopotamian Architecture and its Imagery)》,摘自《古近東的修辭學(Figurative Language in the Ancient Near East)》,M. Mindling, M.J. Gellar & J.E. Wainsborough 合編。倫敦:SOAS& 倫敦大學,1987。頁 13 — 24。

[25] 科爾德威(Koldewey)著,《巴比倫城的尋寶(Excavation at Babylon)》。倫敦:麥克米倫出版社,1914。

[26]《德國東亞協會的科學刊物(Wissenschaftliche Veroffentlichungen der Deutschen Orient-Gesellschaft)》,第 15、32、55 卷。柏林,萊比錫。

[27] 哈柏(P.O. Harper)著,《蘇薩皇城:羅浮宮的近東地區古老寶藏(The Royal City of Susa: Ancient Near Eastern Treasures in the Louvre)》。紐約:現代藝術大都會博物館出版,1992。—書中主要介紹蘇薩城。

第二章

古典時期建築今日也有不少相關文獻，大都是專業刊物。目前為止，介紹希臘最出色的刊物，列舉如下：

[28] 奧蘭多斯（A. K. Orlandos）著，《古希臘的建築材料和技術（Les Materiaux de construction et la technique architecturale des anciens grecs）》，共 2 卷。巴黎：E.de Bocard，1966 & 1968。一可能會在新刊中重新改版，於第一卷中介紹磚塊。

[29] 勞倫斯（A.W. Lawrence）著，《希臘建築（Greek Architecture）》，第 5 版，湯林森（R. A. Tomlinson）編。紐哈芬和倫敦市：耶魯大學出版，1996。

[30] 吉恩-皮埃爾・亞當斯（Jean-Pierre Adam）著，《羅馬建築的技術與材料（La Construction Romaine: materiaux techniques）》。巴黎：Editions A. et J. Picard 出版，1989；英文版的譯者是安東尼・馬修（Anthony Mathews），書名是《羅馬建築的技術與材料（Roman Building：Materials and Techniques）》，倫敦：巴勒斯福德，1994。一書中介紹羅馬建築的各個面向，十分完整，且附有十分實用的書目。

[31] 奧古斯特・舒瓦西（Francois Auguste Choisy）著，《羅馬人的建築藝術（L'art de bâtir chez les Romains）》。巴黎：Docher 出版社，1873。一此書雖然有些過時，但許多插圖值得研究。

有關**羅馬作家編寫的製磚書籍**，可在本書略窺一二，作者採用的翻譯出處來自哈佛大學出版的《洛布古典叢書（Loeb Classical Library）》，另外加上古羅馬建築師兼作家維特魯斯（Vitruvius）的最新譯本。

[32] 英格麗・羅蘭（Ingrid D. Rowland）著，《維特魯威：建築十書（Vitruvius: Ten Books on Architecture）》。英國劍橋市：哥倫比亞大學出版，1999。一此書的前言和評論特別實用。

此外，若讀者對**羅馬磚窯和製磚技術**有興趣，可參考以下書籍：

[33] 麥亨爾（Alan McWhirr）等人編。《羅馬的磚與瓦：有關西方帝國在製造、銷路、使用上的研究（Roman Brick and Tile: Studies in Manufacture, Distribution, and Use in the Western Empire）》，《英國考古學報告之國際版系列（British Archaeological Reports International Series）》，第 68 卷，1979。

各種**羅馬磚塊**的命名由來，可參閱以下書籍：

[34] 布洛德里伯（Gerard Brodribb）著，《羅馬的磚與瓦（Roman Brick and Tile）》。英國的格洛斯特郡：薩頓出版社，1987。一書名雖講的是羅馬磚瓦，實際是介紹英國土生土長的磚和瓦。

磚的戳印也是研究重點之一，近年來有逐漸成長的趨勢：

[35] 海倫（Tapio Helen）著，《淺談世紀初的羅馬帝國之磚塊生產組織（The Organization of Roman Brick Production in the First and Second Centuries AD）》。赫爾辛基：Suomalainem tiedenkatemia 出版，1975。一附有十分有用的前言。

有關不同**遺址的砌磚和和建築技巧**，詳見以下：

[36] 羅卡特利（C. Roccatelli）著，《古代的造磚工程（Brickwork in Ancient Times）》，摘自《義大利的磚塊工程（Brickwork in Italy）》，馬爾斯（G.C. Mars）編。芝加哥：美國面磚協會出版，1925，頁 1 — 47。

較為詳細說明的書籍包含以下：

[37] 布萊克（M. E. Blake）著，《傳統的羅馬建築：從史前時期至奧古斯都（Ancient Roman Construction in Italy from the Pre-historic Period to Augustus）》。華盛頓特區：卡內基研究所出版，1947。

[38] 布萊克（M. E. Blake）著，《羅馬人在義大利的建築：從提貝里烏斯皇帝至弗拉維王朝（Roman Construction in Italy from Tiberius through the Flavians）》。華盛頓特區：卡內基研究所出版，1959。

[39] 瑪莉恩・伊莉莎白・布萊克（Marion Elizabeth Blake）著，畢夏（Doris Taylor Bishop）編輯，《羅馬人在義大利的建築：涅爾瓦皇帝至安敦尼王朝（Roman Construction in Italy from Nerva through the Antonines）》。華盛頓特區：卡內基研究所出版，1973。

萬神殿與圖拉真市場（Trajan's Market）的介紹，請參閱以下書籍：

[40] 威廉・麥克唐納（William L. Macdonald）著，《羅馬第一帝國的建築（The Architecture of the Roman Empire I）》。紐哈芬和倫敦：耶魯大學出版，1982。

[41] 泰代斯基和加爾達尼（C. Tedeschi and G. Gardani）合著，《義大利磚砌工程使用勾縫的歷史研究（Historical Investigations on the use of mansonry pointing in Italy）》，摘自《第一屆歷史建設的國際大會程序（Proceedings of the First International Congress on Construction of History）》，韋爾塔（Santiago Huerta）編，共 3 卷。馬德里：胡安・德・埃雷拉出版，2003。第三卷，頁 1963 — 1977。一羅馬磚砌工程中的勾縫。

有關**官僚組織對羅馬建設的影響**，參考以下：

[42] 珍奈・德萊恩（Janet DeLaine）著，《羅馬奧斯提亞城的建築家們：組織和社群（The Builders of Roman Ostia: organization status and society）》，摘自《第一屆歷史建設的國際大會程序（Proceedings of the First International Congress on Construction of History）》，韋爾塔（Santiago Huerta）編，共 3 卷。馬德里：胡安・德・埃雷拉出版，2003。第一卷，頁 723-32。

[43] 珍奈・德萊恩（Janet DeLaine）著，《磚砌工程：探索羅馬和奧斯蒂亞建築技術的經濟學（Bricks and Mortar: Exploring the Economics of Building Techniques at Rome and Ostia）》，摘自《在農業之外的古典經濟體系（Economies Beyond Agriculture in the Classical World）》，馬丁利和所羅門（D. Mattingly and J. Salmon）合編。倫敦：特里奇出版社，2001。頁 230 — 68。一有關磚砌工程和其他建設的比較。

有關**拜占庭帝國磚造建設**的介紹，參考以下：

[44] 西里爾・曼戈（Cyril Mango）著，《拜占庭建築（Byzantine Architecture）》。紐約：Harry N. Abrams 出版社，1976。

[45] 歐斯特豪特（Robert Ousterhout）著，《拜占庭建築大師（Master Builders of Byzantium）》。紐澤西普林斯頓市：普林斯頓大學出版，1999。一含有對近期文獻的總覽和說明。

[46] 曼斯東（Rowland Mainstone），《土耳其的聖索菲亞大教堂：自查士丁尼以來的建築結構與禮拜儀式（Hagia Sophia: Architecture, Structure and Liturgy of Justinian's Great Church）》。倫敦：Thames and Hudson 出版，1988。一對該教堂有鉅細靡遺的解釋。

[47] 斯皮羅・科斯托夫（Spiro Kostof），《拉文納的東正教洗禮堂（The Orthodox Baptistry of Ravenna）》。紐哈芬和倫敦：耶魯大學出版，1956。一適合對義大利拉文納（Ravenna）建築有興趣者，尤其是尼歐（Neon）市的洗禮堂。也可參考 [36] 韋爾多齊（E. Verdozzi）的《中古時期的磚塊（Brick in the Middle Ages）》，馬斯（G. C. Mars）編，頁 47 — 177。另，欲知曉聖維塔教堂（San Vitale）的討論，請見 [3] 羅伯特・馬克（Robert Mark），頁 97 — 98、頁 152 — 53。

較為完整的**中國建築**技術的專書，可參閱：

[48] 鐘元兆和陳炎正編，《中國古代建築歷史和發展》。北京：北京科學技術出版社，1986。一此書可以取代李約瑟（Joseph Needham）所編撰的中國科技史裡對建築進展的探討。

對**早期伊斯蘭教建築**有興趣者，可參見以下書籍：

[49] 埃廷格豪森和格拉巴（R. Ettinghausen and O. Grabar），《伊斯蘭的藝術與建築，650 — 1250（The art and architecture of Islam, 650-1250）》。倫敦／紐哈芬：耶魯大學出版，1994。

[50] 漢特史丹和戴流士（Markus Hattstein and Peter Delius）編，《伊斯蘭的藝術與建築（Islam；Art and Architecture）》。科隆：科奈曼出版社，2000。

[51] 理察・納爾遜・弗賴伊（Richard N. Frye）著，《布哈拉：中古世紀以來的成就（Bukhara: the Medieval Achievement）》。奧克拉荷馬的諾曼市：奧克拉荷馬大學出版，1965。

[52] 理察・納爾遜・弗賴伊（Richard N. Frye）著，《布哈拉的歷史（The History of Bukhara）》。麻州劍橋市：美國中世紀學會，1954。一原著來自於同名的波斯文版本，是知名的中亞歷史家納爾沙希（Narshakhi）以阿拉伯文撰寫，再由弗賴伊教授譯成波斯文的簡短版，於哈佛大學時所撰寫。

[53] 加林娜・安納托列夫納・普加琴科娃（G.A. Pugachenkova）著，《布哈拉在創造建築形態學對 Mavarannahr 陵墓之影響（The Role of Bukhara in the creation of the architectural typology of the former mausoleums of Mavarannahr）》，摘自《布哈拉的神話和建築（Bukhara: The Myth and the Architecture）》，阿蒂羅・佩特魯喬利（Attilio Petruccioli）編，此書為麻省理工學院於 1996 年 11 月所舉辦之國際研討會的會議期刊。

[54] 布拉托夫（M.S. Bulatov）著，《Mavsovei Samanidov-budojectvennaia djemchuzchine architecture srednei aziz》。烏茲別克的塔什干市，1976。一筆者未能閱讀此書。

第三章

歐洲的中古世紀出版許多磚塊書籍，許多透露出磚塊在各地突飛猛進的發展，譬如說英式砌磚法，但是關於東南亞國家的磚塊書籍卻少之又少。很多地方都有缺乏文獻的問題，相對地，也有很多研究是獨立發表在建築期刊上，卻不受重視。

關於**緬甸蒲甘**的文獻，可以查閱的到最好書籍如下：

[55] 斯特拉坎（Paul Strachan）著，《蒲甘：古老緬甸的藝術與建築（Pagan: Art and Architecture of Old Burma）》。愛丁堡：Kiscadale 出版，1989。一此書有許多建築上的描述，以及詳盡的參考書目。

[56] 森（Clarence Aasen）著，《緬甸的建築（Architecture of Siam）》。牛津：牛津大學出版，1998。此外，讀者也可參考類似介紹該地區的書籍，例如錫安・傑（Sian E. Jay）的論文《東南亞（South-East Asia）》，收錄在《格羅夫藝術字典（Grove Dictionary of Art）》。對於寶塔的發展有長篇幅研究的是鐘元兆和陳炎正所編的書，見參考書目 [48]。

中國早期建築手冊中，**有關磚的敘述**，參考下述：

[57] 郭清華（Guo Qinghua）著，《中國的磚瓦製造：有關營造方法的研究（Tile and Brick Making in China: A Study of the Yingzao Fashi）》。《建築歷史》16 卷，2000，頁 3 — 11。

義大利的傳統製磚方式，可以參考以下書籍：[36] 韋爾多齊（E. Verdozzi）的《中古時期的磚塊（Brick in the Middle Ages）》，馬斯（G. C. Mars）編，頁 47 — 177一書中對此研究和古羅馬帝國的傳統是否相關的議題，交代不清。

對**古義大利建築文獻**的研究書籍，還有以下：

[58] 戈爾德斯韋特（Richard A. Goldthwaite）著，《文藝復興時期的佛羅倫斯建築（The Building of Renaissance Florence）》。倫敦：約翰霍普斯金大學出版，1980，頁 173。另可參考 [7] 肯尼特（David Kennett）著，《在 1600 年前的磚塊史》，收錄於格羅夫藝術字典（Grove Dictionary of Art），第 4 卷，頁 774 — 776。

相較之下，市面上有不少關於**歐洲北部製磚技術的猛然出現和該產業的發展**之文獻。類似的研究，可在 [58] 戈爾德斯韋特（Richard A. Goldthwaite）的書中找到概述。

[59] 阿恩茨（W. J. A. Arntz）著，《中古世紀的磚塊（De Middeleeuwse Baksteen）》，收錄於《尼德蘭皇

315

家水生協會報告之系列六（Bulletin van de koninklijke Nederlandse Oudheidkundige Bond）》， 第 70 卷，1971，頁 98 — 103。—提及聖殿騎士和熙篤會的理論。

[60] 史密斯（T. P. Smith）著，《中古英國的製磚產業，1400-1450（The Medieval Brick-making Industry in England, 1400-1450）》，為英國考古報告 138 號，1985。—可說是對於中古時期的磚塊研究的最佳書籍。

[61] 摩爾（Nichlas J. Moore）著，《磚（Brick）》，摘自《英國中古世紀的產業（English Medieval Industries）》，布雷爾和拉姆齊（John Blair & Nigel Ramsay）合編。倫敦：漢布爾登出版社，1991，頁 211 — 236。

[62] 荷絲黛兒（Johanna Hollestelle）著，《尼德蘭的磚砌建築（De Steenbakkerij in De Nederlanden）》。尼德蘭阿森市：范·高克姆，1961。

[63] 薩爾茲曼（L. F. Salzman）著，《上古至 1540 的英國建築（Building In England down to 1540）》。牛津：牛津大學出版社，1952。—欲知有關義大利磚造產業的同業會，可見 [58] 戈爾德斯韋特（Richard A. Goldthwaite）。

雖然**磚砌哥德式**（Backsteingotik）一直在歐洲佔據著重要地位，相關書籍卻寥寥無幾。下列介紹數本：

[64] 諾伯特·努斯鮑姆（Nobert Nussbaum）著，《哥德式的德國教堂建築（Deutsche Kirchenbaukunst der Gotik）》。英文版《German Gothic Church Architecture》由柯立格（Scott Kleager）譯。倫敦 & 紐哈芬：耶魯大學出版社，2000。—此書附上對磚砌哥德式傳統的總覽，以及對哥德式建築發展的重要性。

[65] 阿道夫·卡普豪森（A. Kamphausen）著，《磚砌哥德式風格（Backsteingotik）》。慕尼黑：海涅，1978。

[66] 約翰內斯·普費弗科恩（Rudolf Pfefferkorn）著，《德北磚砌哥德式風格（Norddeutsche Backsteingotik）》，漢堡市：Christians 出版社，1984。

[67] 史奈德（R. Schnyder）著，《德國聖烏班修道院的中古建築和陶器（Die Baukeramik und der mittelalterliche Backsteinbau des Zisterseinserklosters St Urban）》。瑞士伯恩：1958。—熙篤會的建築技巧，尤其針對一座瑞士的修道院。

有關**城堡建築**的介紹，例如波蘭的馬爾堡（Malbork）和義大利的費拉拉（Ferrara），可參考以下文獻：

[68] 安德生（William Anderson）著，《從查理曼帝國至文藝復興時期的歐洲城堡（Castles of Europe form Charlemagne to the Renaissance）》。倫敦：Elek 出版，1970。

[69] 昆士蘭和馬汀（David Calvert and Roger Martin）著，《赫斯特蒙索城堡的歷史（A History of Herstmonceux Castle）》。赫斯特蒙索市：皇后大學國際留學中心，1994。—此書討論英國的赫斯特蒙索堡，該城堡位於東薩塞克斯郡的海爾舍姆（Hailsham）。

對**法國西南部的磚砌建築**略有研究的書籍包含以下：

[70] 托倫（Bruno Tollon）著，《磚塊的運用與法國圖盧茲的創意（L'emploi de la brique: l'originalite toulousaine）》，收錄於《文藝復興時期工程（Les Chantiers de la Renaissance）》。珍·紀堯姆（Jean Guillaume）編。巴黎：畢凱出版社，1991。頁 85 — 104。

[71] 愛默生和古爾摩（W. Emerson and G. Gromort）合著，《法國建築的磚的運用（Les Chantiers de la Renaissance）》。紐約：建築書刊出版社，1935。

[72] 比卡爾（Jean-Louis Bigot）著，《阿爾比主教座堂（La cathedrale Sainte Cecile d'Albi, l'architecture）》，收錄在《法國建築會議（Congres archeologique de France）》第 140 場。巴黎，1985，頁 20 — 62。—著重在阿爾比主教座堂（Albi Cathedral）的介紹。

[73] 約翰·湯姆士（John Thomas）著，《阿爾比主教座堂和英國教堂建築（Albi Cathedral and British Church Architecture）》。倫敦：教會學會，2002。

同一時期的**伊斯蘭建築**可參考以下作品：

[74] 韋伯（Donald Wilber）著，《伊兒汗王朝二世：伊朗的伊斯蘭建築（The Architecture of Islamic Iran: the II Khanid Period）》。普林斯頓：普林斯頓大學出版，1955。—對伊朗的蘇丹尼耶（Sultanya）的陵墓多有著墨。

另外，有關**中亞的建築發展**，可參閱 [49] 埃廷格豪森和格拉巴（R. Ettinghausen and O. Grabar）。

第四章

隨著印刷技術的發明，西歐國家的書籍變得更加普及。然而，本章所聚焦的時期仍舊是個欠缺文獻的年代，因此，我們對這個時代的認識，大都依靠著存留下來的建築遺址和相關手稿才能知曉一二，僅存的文獻通常以拉丁文撰寫。

義大利文藝復興時期建築師**布魯內萊斯基（Brunelleschi）的圓頂建設**，可以參照以下：

[75] 薩爾門（Howard Saalman）著，《布魯內萊斯基的圓頂：佛羅倫斯百花聖母大教堂（Filippo Brunelleschi: the Cupola of Santa Maria del Fiore）》。倫敦：A. Zwemmer 出版，1980。—亦可參照 [3] 曼斯東（Rowland Mainstone）。

[76] 羅斯·金（Ross King）著，《布魯內萊斯基的圓頂（Brunelleschi's Dome）》。倫敦：Chatto & Windus，2000。

文藝復興時期的義大利磚砌建築發展，見戈爾德斯韋特（Richard A. Goldthwaite）的著作。**義大利文藝復興時期的磚砌建築和巴洛克建築**，則可參閱 [58] 羅卡特利（Carlo Roccatelli）著，《義大利磚砌工程：文藝復興和巴洛克（Brickwork in Italy: Renaissance and Baroque）》，摘自 [36] 馬斯 G. C. Mars 編，頁 178 — 245。

義大利的粗陶產業知識，可參閱：

[77] 史崔克（Heinrich Strack）著，《中古世紀和文藝復興時期義大利的磚塊與粗陶工程（Brick and terracotta work during the Middle Ages and Renaissance in Italy）》。紐約：建築出版社，1910。

[78] 馬昆德（A. Marquand）著，《Andrea della Robbia 和他的工作室（Andrea della Robbia and his atelier）》。普林斯頓：普林斯頓大學，1922。

[79] 亞當斯（Arthur Frederick Adams）著，《粗陶和義大利的文藝復興（Terracotta of the Italian Renaissance）》。英國的德比郡：粗陶學會出版社，1928。—一本書由 200 張插圖構成，但無文本。

英國的磚塊發展向來是建築史津津樂道的話題，大部分來自於英國磚砌協會（British Brick Society）的努力。關於此一議題，下述書籍附有十分完整的參考書目：

[80] 布侖斯基爾（R. W. Brunskill）著，《英國的磚砌建築（Brick Building in Britain）》。倫敦：維克多·戈蘭茨出版社。—書名雖只提到英國，其前言對世界磚砌建築做了一個很好的概述。

[81] 洛依德（Nathaniel Lloyd）著，《英國磚砌工程（English Brickwork）》。倫敦：H. Greville Mongomery 出版，1925，由古物愛好俱樂部（Antique Collectors' Club）於 1983 再版。—再版版本的學術價值不斐，引經據典地用了許多古文獻，同時提供了對磚塊的實地測量，消弭了早期認為憑建材裡的磚大小，可以判斷建築物年代的迷思。

[82] 懷特（Jane Wight）著，《中古世紀到 1550 的英國磚砌建築（Brick Building in England from the Middle Ages to 1550）》。倫敦：J. Baker 出版社，1972。—為早期的磚砌建築提供好的介紹。

[83] 莫里斯（Richard Morris）著，《都鐸王朝的建築粗陶裝飾法（Architectural Terracotta Decoration in Tudor England）》，收錄於《世俗的雕飾，1300-1550（Secular Sculpture, 1300-1550）》，林德利和弗

朗根貝格（P. Lindley & T. Frangenberg）編。英國的斯坦福和林肯郡，Shuan Tyas 出版，2000。—關於該主題最完整的書。

[84] 弗萊徹（Valentine Fletcher）著，《煙管和煙囪的故事（Chimney Pots and Stacks）》。英國東院長區：半人馬出版社，1994。—由於多數的早期煙管未能完整保存，後來漸漸由磚砌煙囪取代，讓這方面的研究變得更加困難。

俄羅斯建築的介紹，可以參考以下書籍：

[85] 威廉·克拉夫特·布魯菲耶（William Craft Brumfield）著，《俄羅斯建築史（A History of Russian Architecture）》。劍橋：劍橋大學出版，1993。—若對俄文撰寫的磚砌技術和磚材等介紹有興趣，及相關的波蘭介紹，可以參閱瑪莉亞·博柯斯卡（Maria Brykowska）所著《磚塊：1600 年之前的東歐和俄羅斯（Brick: Eastern Europe and Russia, before 1600）》，收錄 [7]《格羅夫藝術辭典（Grove Dictionary of Art）》，第 4 卷，頁 781 — 84。

同一時期前半段的**伊斯蘭磚砌建築**，可參考：

[86] 戈隆貝克和威爾伯（Lisa Golombek and Donald Wilber）著，《伊朗和圖蘭人的帖木兒王朝（The Timurid Architecture of Iran and Turan）》。普林斯頓大學出版，1988。—書中還附有當地的地名目錄。

至於**伊斯法罕的薩法維建築**且附有書目的，可參考：

[87] 布萊克（Stephen Blake）著，《半個世界的奇觀：薩法維王朝的伊斯法罕，1590 — 1722（Half the World: the social architecture of Safavid Isfahan, 1590-1722）》。美國加州的科斯塔梅薩市，馬自達出版社，1999。

對中國**萬里長城**建造有興趣者，可以參閱 [45] 鐘元兆和陳炎正編的書。或，可參考以下對這段歷史的介紹：

[88] 亞瑟·沃爾登（Arthur Walden）著，《中國長城的故事：從歷史到神話（The Great Wall of China: from History to Myth）》。劍橋：劍橋大學出版，1990。

第五章

本章介紹了第一本有關磚塊製造和砌磚技術的刊物，並針對當時該主題的研究有所探討。因正文已經詳述，許多細節或刊物就不在此贅述。

若對**尼德蘭磚砌歷史**有興趣，可以參閱 [62] 荷絲黛兒（Johanna Hollestelle）的著作。而對比利時或法蘭德斯人（Flanders）想進一步探討，則參考：

[89] 喬瓦尼·皮爾斯（Giovanni Piers），《粗陶的歷史，1200 — 1940（La terre cuite: l'architecture en terre cuite de 1200 a 1940）》。比利時列日：Mardaga 出版社，1979。

若想研究尖聳的**山牆**，可參閱：

[90] 亨利—羅素·希區考克（Henry-Russell Hitchcock），《十六和十七世紀早期的尼德蘭渦卷式山牆（Netherlandish Scrolled Gables of the Sixteenth and Early Seventeenth Centuries）》。紐約：紐約大學出版，1978。—對近代相關研究有興趣者，也可參考 [7]Hentie Luow，《山牆的裝飾作用（Gable Decorative）》，《格羅夫藝術辭典（Grove Dictionary of Art）》，第二卷，頁 875 — 77。

除此之外，**對法國建築**此一時期的概論，可以參考：

[91] 蒙克洛（Jean-Marie Perous de Montclos）著，《法國建築簡史：從文藝復興到大革命（Histoire de l'architecture française: De la Renaissance à la Révolution）》。巴黎：Menges 出版社，1989。

巴黎的磚塊歷史，可以參考：

[92] 莫瑞和杜蒙（Bernard Marrey and Marie-Jeanne Dumont）著，《巴黎的磚塊介紹（La Brique a Paris）》。巴黎：Picard et Pavilion de l'Arsenal 出版，1991。—本書還對法國磚砌建築提供總覽概論。

[93] 沙特（Josiane Sartre）著，《法國的磚石城堡（La

Brique a Paris）》。巴黎：Novelles Editions Latines，1981。—描寫法國的磚石建築主題。

有關**英國建築**的早期文獻探討，可以參見：
[94] 坎貝爾和安·卓聖（James W.P. Campbell and Andrew Saint）著，《1750 年前英國的磚砌建築文獻（A Bibliography of Works on Brick published in England before 1750）》，《工程史（Construction History）》，17 卷，2002，頁 17 — 30。—若對早期文獻有興趣者，也可參考以下的再版，其中包含約翰·霍頓（John Houghton）所探討的定型模製過程：[81] 洛依德（Nathaniel Lloyd）。
[95] 麥凱勒（Elizabeth McKeller）著，《現代倫敦的誕生（The Birth of Modern London）》。曼徹斯特：曼徹斯特大學出版，1997。—書中對倫敦的磚砌歷史有很詳盡的敘述。
[96] 艾兒思（Malcolm Airs）著，《打造現代倫敦，1500 — 1640（The Making of Birth of Modern London, 1500-1640）》。倫敦：建築出版社，1995。—提及磚塊的製造和使用方式。
[97] 約翰·薩默森（John Summerson）著，《英國建築，1530 — 1830（Architecture in Britain, 1530-1830）》。倫敦：耶魯大學出版社，1993。—一本書提供了對十七世紀和十八世紀英國建築最佳的引言。

若是對**文藝復興時期的堡壘**發明感興趣，可見以下書籍：
[98] 克里斯多福·達菲（Christopher Duffy）著，《受困戰役：現代世界早期的堡壘，1494 — 1660（Siege Warfare: The Fortress in the Early Modern World, 1494-1660）》。倫敦：羅德里奇＆基根保羅出版社，1979。
[99] 克里斯多福·達菲（Christopher Duffy）著，《受困戰役 2：沃邦和腓特烈二世，1660 — 1789（Siege Warfare Volume 2: The Fortress in the Age of Vauban and Frederick, 1660-1789）》。倫敦：羅德里奇＆基根保羅出版社，1979。
[100] 桑達士（A.D. Saunders）著，《英國艾塞克斯郡的蒂爾伯里堡（Tilbury Fort, Essex）》。倫敦：英國史蹟出版社，1980。—若對十七或十八世紀的英國磚砌建築有興趣，且針對堡壘功能探討，可見 [94] 坎貝爾和安·卓聖。

市面上有許多與**早期美國磚造建築**相關的書籍，目前最重要的有：
[101] 哈靈頓（J.C. Harrington）著，《十七世紀的維吉尼亞州詹姆士鎮的磚砌和瓦片製造技術（Seventeenth century Brickmaking and Tilemaking at Jamestown, Virginia）》，收錄於《維吉尼亞雜誌（The Virginia Magazine）》，第 50 卷，第一期，（1950 年 1 月），頁 16 — 39。
[102] 哈靈頓（J.C. Harrington）著，《羅亞諾克島之羅利殖民地的磚瓦製造和使用方式（The Manufacture and use of bricks at the Raleigh Settlement on Ranoake Island）》，收錄於《北卡羅來納的歷史評論（The North Carolina Historical Review）》第 44 冊，1967 年 1 月，頁 1 — 17。
[103] 喬瑟夫·佛斯特（Joseph A. Foster）著，《美國製磚研究報告（Contributions to a Study of Brickmaking in America）》，第六冊。美國加州克萊蒙特市：作者個人出版，1962 — 71。—一本書附有許多十七世紀以來的英美文獻翻印，可惜的是，這本書是作者自行出版，只印了 200 本。讀者若感興趣，也可參閱篇幅較長、流通較廣的另本作品 [9] 卡爾·古爾德（Karl Gurcke）。

對於**十八世紀磚塊在倫敦的快速發展和運用**，可參考以下：
[104] 艾爾斯（James Ayres）著，《建造喬治亞城（Building the Georgian City）》，倫敦：耶魯大學出版社，1998。
[105] 約曼斯（David Yeomans）著，《十八世紀早期的倫敦磚塊品質（The quality of London bricks in the early eighteenth century）》，收錄於《英國磚塊協會資訊（BBS Information）》，第 42 卷，1987，頁 13 — 15。—亦可參閱 [104] 艾倫·考克斯（Alan Cox）著，《重要元素：喬治亞時期倫敦的耐火磚（A Capital Component: Stock Bricks in Georgian London）》，收錄於《工程史（Construction History）》，第 13 卷，1997，頁 57 — 66。
[106] 艾倫·考克斯（Alan Cox）著，《用磚塊建首都（Brick to Build a Capital）》，收錄於《上等材料：倫敦大火後的材質（Good and proper materials: the fabric of London since the Great Fire）》，霍布豪斯和桑德斯（H. Hobhouse and A. Saunders）編。倫敦：英國歷史紀念碑之皇家委員會和倫敦地形協會協同出版，1989，頁 3 — 17。

對**打磨修整下的磚砌建築**有最完善的歷史敘述的文獻，參照以下：
[107] 林奇和瓦特（Gerard Lynch & David Watt）著，《修整磚砌工程：尋找尼德蘭的影響（Gauged brickwork: tracing the Netherlandish Influence）》，收錄於《歷史建築保存研究協會紀錄（Transactions of the Association for Studies in the Conservation of Historic Buildings）》，第 23 卷，1998，頁 52 — 66。
[108] 林奇（Gerard Lynch）著，《修整磚砌工程（Gauged Brickwork）》。英國奧爾德肖特城，Gower Technical 出版社，1990。
[109] 凱莉（Alison Kelly）著，《科德女士的石頭（Mrs. Coade's Stone）》。英國塞文河畔阿普頓：自費出版協會出版，1990。
[110] 史密特（J. Schmidt）著，《諾福克郡的侯克漢廳（Holkham Hall, Norfolk）》，收錄於《鄉村生活（Country Life）》，第 24 — 31 卷 1 月，頁 214 — 217；第 7 — 14 卷 2 月，頁 359 — 362。

若對**十八世紀倫敦的建築物外牆粉**刷有興趣，可以參閱：
[111] 凱爾索爾（Frank Kelsall）著，《外牆灰泥（Stucco）》，收錄於《上等材料》Good and proper materials）》，霍布豪斯和桑德斯（H. Hobhouse and A. Saunders）編。倫敦：英國歷史紀念碑之皇家委員會和倫敦地形協會協同出版，1989，頁 18 — 24。
[112] 薩默森（John Summerson）著，《約翰·納許的一生和作品（The Life and Work of John Nash）》。倫敦：哈珀柯林斯，1980。—對英國建築師約翰·納許（1752 — 1835）作品所研究。

湯瑪斯·傑佛遜（Thomas Jefferson）的相關書籍可以說是多如繁星，光是他在維吉尼亞州的住所蒙蒂塞洛就有好幾本。
[113] 亞當斯（Willaim Howard Adams）著，《傑佛遜的蒙蒂塞洛（Jefferson's Monticello）》。紐約：Abbeville 出版社，1983。
[114] 傑克·麥克勞林（Jack McLaughlin）著，《傑佛遜和蒙蒂塞洛：建築師的一生（Jefferson and Monticello: the Biography of a Builder）》。紐約：Holt 出版社，1988。
有關**維吉尼亞大學的建築過程**，可參閱：
[115] 尼可斯（Frederick D. Nichols）著，《修建傑佛遜的大學（Restoring Jefferson's University）》，《打造早期的美國（Building Early America）》。賓州雷洛城：賓州木匠公司出版社，1976，頁 319 — 339。

第六章

到了十九世紀，建築手冊逐漸變得普及，有關製磚技術的專書也如雨後春筍般出現。目前，對**十九世紀美國的製磚產業機械化**介紹得最好的書籍是 [8] 卡爾·古爾德（Karl Gurcke）。
[116] 麥基（Harley J. McKee）著，《磚與石：從手工到機器（Brick and Stone: Handicraft to Machine）》，收錄於《打造早期的美國（Building Early America）》，彼得森編。賓州雷洛城：賓州木匠公司出版社，1976，頁 74 — 95。
[117] 珀塞爾（Carroll Pursell）著，《完美的平行四邊形磚塊：早期美國製磚機器的運作（Parallelograms of Perfect Form: Some Early American Brickmaking Machines）》，收錄於《史密森尼的歷史期刊（Smithsonian Journal of History）》，春之卷，1968，頁 19 — 27。

同一時期的**歐洲製磚技術**的書籍，相對較少，可以找到的是一本十九世紀中葉有關英國製磚手冊的重印版：
[118] 西洛里亞（F. Celoria）著，《愛德華·道布森和他的磚瓦製造初論（E. Dobson's A Rudimentary Treatise on the Manufacture of Bricks and Tiles）》，收錄於《陶器歷史期刊（Journal of Ceramic History）》，第 5 卷，1971。—一本書對機械化之前的製磚技術有十分有趣的見解。

磚窯的種類和野燒窯的介紹，可以參閱 [10] 希爾勒（Searle）。
[119] 布里（Charles Emile Boury）著，《製陶工業的論述（Traite des industries ceramiques）》。巴黎：Encyclopedie Industruelle 出版社，1897。希爾勒（A. B. Searle）翻譯，英文版《A Treatise on the Ceramic Industries）》。倫敦：史考特與格林伍德出版社，1911。—對 1850 年英國野燒窯和一般窯的插圖有興趣者，可參閱 [118] 西洛里亞（F. Celoria）。
[120] 奧格爾索普（Graham Douglas Miles Oglethorpe）著，《蘇格蘭的磚、瓦、耐火泥工廠（Brick，Tile，and Fireclay Industries）》。愛丁堡：古代歷史紀念碑的皇家委員會，1993。
[121] 哈蒙德（Martin Hammond）著，《磚窯總覽：圖解調查報告（Brick kilns : an illustrated survey）》，收錄於《工業考古學期刊（Industrial Archaeology Review）》，第一、二冊，1977，頁 171 — 192。—參考 [8] 哈蒙德（Hammond）。
[122] 哈蒙德（Martin Hammond）著，《磚窯總覽 2 — 野燒窯（Brick kilns: an illustrated survey-II Clamps）》，收錄於《英國磚塊協會資訊（BBS Information）》，第 33 卷，1984，頁 3 — 6。
[123] 哈蒙德（Martin Hammond）著，《磚窯新知（More about kilns）》，收錄於《英國磚塊協會資訊（BBS Information）》，第 44 卷，1988，頁 13 — 16。

對各種**專利磚的發展**或**波蘭磚的優勢**等細節有興趣的，可參閱以下：
[124] 弗朗西斯（A. J. Francis）著，《水泥產業簡介，1796 — 1914（The Cement Industry, 1796-1914）》。英國牛頓阿伯特城：David & Charles 出版社，1977。
[125] 彼得斯（Tom F. Peters）著，《建造十九世紀（Building the Nineteenth Century）》。麻州的劍橋：麻省理工學院出版社，1996。—一聚焦馬克·布魯內爾（Marc Brunel）的工程功勞。
[126] 史蒂芬·哈利戴（Stephen Halliday）著，《倫敦的惡臭（The Great Stink of London）》。英國斯特勞德：薩頓出版社，1999。—交代土木工程師約瑟夫·巴澤爾傑特（Joseph Bazalgette）建造倫敦下水道的貢獻。

若對**索恩**（Soane）使用粗陶的方式有興趣，可參閱 [104] 艾爾斯（James Ayres）。
[127] 勞倫斯·赫斯特（Lawrance Hurst）著，《英國水泥的使用方式，1890 年以前（Concrete and the structural use of cements in England before 1890）》，收錄於《水泥的歷史和鑑賞（Historic Concrete: background to appraisal）》，詹姆斯·薩瑟蘭、唐·漢姆、麥可·克姆斯（James Sutherland、Dawn Humm、Mike Chrimes）等人編輯。倫敦：Thomas Telford 出版社，2001。—書中對防火地板有特別介紹。
[128] 牛朗（H. Newlon）編，《水泥論文集，1876 — 1926（A Selection of Historic American Papers on Concrete 1876-1926）》。底特律：美國水泥協會，1976。—介紹美國防火建築的歷史發展與相關文獻。
[129] 史瑞頓（Michael Stratton）著，《粗陶的復興（The Terracotta Revival）》。倫敦：Victor Gollancz 出版社，1993。
[130] 伯格多爾（Barry Bergdoll）著，《卡爾·弗里德里希·申克爾傳（Karl Friedrich Schinkel）》。紐約：

里佐利，1994。一介紹申克爾對粗陶和磚塊的使用。

有關**十九世紀英國磚砌建築的多色調運用和牛津大學基布爾學院**（Keble College），可參照以下：
[131] 湯普森（Paul Thompson）著，《威廉·巴特菲爾德傳（William Butterfield）》。倫敦：勞特利奇和基根保羅出版社，1971。
[132] 羅斯金（Ruskin）著，《建築的七盞明燈（Seven Lamps of Architecture）》。倫敦：Smith Elder & Co. 出版社，1849。
[133] 羅斯金（Ruskin）著，《威尼斯之石（Stones of Venice）》。倫敦，1851—53。一此書有許多再版的版本。
[134] 夏巴（Pierre Chabat）著，《磚塊與粗陶（La brique et la terre cuite）》。巴黎：Yve Morel，1881。
[135] 拉克魯瓦和迪坦（J. Lacroux & C. Detain）著，《磚的介紹（La Brique Ordinaire）》。巴黎達奇斯市，1878。一已再版，再版版本十分迷你。有關巴黎的磚砌和鐵路建築，也可參見 [92] 莫瑞和杜蒙（Bernard Marrey and Marie-Jeanne Dumont）。

對**尼德蘭建築文獻**有興趣，尤其是**十九世紀或二十世紀的尼德蘭建築師皮埃爾·克伊珀斯**（Cuypers）**和亨德里克·佩特魯斯·貝拉格**（Berlage），可參閱：
[136] 約瑟·布戈（Joseph Buch）著，《尼德蘭建築的十年光景，1880／1990（A Century of Architecture in the Netherlands 1880/1990）》。鹿特丹：尼德蘭建築機構，1993。

對高第的相關介紹，可以參考：
[137] 策柏斯特（Rainer Zerbst）著，《安東尼·高第（Antoni Gaudí）》。德國科隆：塔森，1988。
[138] 拉厄爾塔（Juan Jose Laheurta）著，《安東尼·高第（Antoni Gaudí）》。義大利米蘭：Electa 出版社，1992。
[139] 費爾南多·馬利亞斯（Fernando Marias）著，《西班牙時代的磚與石研究（Piedra y ladrillo en la arquitectura, espanola siglo XVI）》，珍·紀堯姆（Jean Guillaume）編。《文藝復興的建築基地（Les Chantiers de la Renaissance）》。巴黎：Picard 出版社，1991。頁71—83。一本書介紹加泰隆尼亞拱（Catalan vault）。

美國建築大師理查森（Henry Hobson Richardson）**所建造的哈佛樓—塞維廳**（Sever Hall），下述是圖片極為豐富的書籍：
[140] 瑪格麗特·亨德森·弗洛伊德（Margaret Henderson Floyd）著，《亨利·霍布森·理查森傳（Henry Hobson Richardson）》。紐約：Monacelli 出版社，1997。

美國建築師萊特（Frank Lloyd Wright）**和其恩師蘇利文**（Louis Sullivan）的相關文獻有許多，可以參考以下書籍：
[141] 湯伯利和梅諾卡（Robert Twombly and Narciso G. Menocal）著，《路易士·蘇利文傳：建築的詩學（Louis Sullivan: the Poetry of Architecture）》。紐約：諾頓，2000。一十分詳盡的前言，介紹兩位建築師的不同風格特色。
[142] 菲佛（B. B. Pfeiffer）著，《法蘭克·洛伊·萊特傳：一個偉大建築師的故事（Frank Lloyd Wright: Master Builder）》。倫敦：Thames and Hudson 出版社，1997。
[143] 亨利—羅素·希區考克（Henry-Russel Hitchcock）著，《建材的特性（In the Nature of Materials）》。倫敦：Elek 出版，1958。

第七章

芝加哥摩天大樓興起的故事，可參閱：
[144] 藍道爾（Frank A. Randall）著，《論芝加哥建築史的歷史發展（The History of the Development of Building Construction in Chicago）》。芝加哥：伊利諾大學出版社，1999。
[145] 康迪特（Carl W. Condit）著，《芝加哥派建築介紹（The Chicago School of Architecture）》。倫敦：芝加哥大學出版社，1964。

紐約的熨斗大廈（Flatiron Building），可參閱：
[146] 蘭道和康迪特（Sarah Bradford Landau and Carl W. Condit）著，《回顧紐約高樓大廈的興起，1865—1913（The Rise of the New York Skycrapper, 1865-1913）》。倫敦：耶魯大學出版社，1996。

魯琴斯（Lutyen）在薩勒姆斯特德城的**佛力農場**（Folly Farm），可參閱：
[147] 彼得·因斯基普（Peter Inskip）著，《磚砌大師的文藝復興（Wrenaissance' in Masters of Brickwork）》，收錄於《建築師期刊（The Architects' Journal）》，1984年12月，頁1621。

丹麥建築師克林特（Peder Jensen Klint）的相關英文書籍十分稀少，大都是丹麥文寫成。筆者目前僅找到以下一本：
[148] 馬斯特蘭德（J. Marstraad）著，《管風琴教堂（Grundtvig Minderkirk paa Bispebjerg）》。丹麥的哥本哈根，1932。一此書被視為研究這座教堂的聖經。

阿姆斯特丹學派（Amsterdam School）和學派代表**米歇爾·德·克雷克**（Michel de Klerk）的理念，從以下書籍可略知一二：
[149] 文·德·維特（Wim de Wit）編，《阿姆斯特丹學派之建築設計（The Amsterdam School）》。麻州的劍橋市：麻省理工學院出版社，1983。
[150] 蘇珊·法蘭克（Suzanne S. Frank）著，《米歇爾·德·克雷克傳，1884—1923（Michel de klerk, 1884-1923）》。密西根州的安娜堡：密西根大學研究院出版社，1984。
[151] 史崔佛特茲（David Stravitz）著，《克萊斯勒大廈（The Chrysler Building）》。紐約：普林斯頓建築出版社，2002。一書中提供了對該建物的圖片。
[152] 圖尼克（Sarah Tunick）著，《粗陶大樓的天際線（Terra Cotta Skyline）》。紐約：普林斯頓：建築出版社，1997。一對粗陶在此時期的建築佔有的重要地位，有非常精闢的說法。
[153] 貝赫愛克和保羅·梅爾斯（Herman van Bergeijk and Paul Meurs）著，《杜多克和希爾佛賽姆市政廳（Town Hall, Hilversum, W.M Dudok）》。尼德蘭的納爾登市：Inmerc 出版社，1995。一本書對杜多克生平最得意的作品和修繕有十分詳盡的說明。
[154] 貝赫愛克（Herman van Bergeijk）著，《威廉·馬里努斯·杜多克（Willen Marinus Dudok）》。尼德蘭的納爾登：V+K 出版社，1995。
[155] 哈佩利和梅納（Poala Jappelli & Giovanni Menna）著，《杜多克的建築與城市（Willen Marinus Dudok: Architettura e Città）》。義大利那不勒斯市：Clean 出版社，1997。一書中對建築師的生平頗有見解。

英國新堡的拜克牆（Byker Wall），可參閱：
[156] 科利莫爾（Peter Collymore）著，《勞夫·厄斯金建築（The Architecture of Ralph Erskine）》。倫敦：Academy Edition 出版社，1994。
[157] 布坎南（Peter Buchanan）著，《拜克：牆縫間的故事（Byker: the Spaces Between）》，收錄於《建築期刊（Architectural Review）》，第170卷，第1018號，1981年12月，頁334—343。
[158] 唐斯德（David Dunster）著，《圍城（Walled Town）》，收錄於《激進派建築（Progressive Architecture）》，第60卷，第8號，1979年8月，頁68—73。一本文所述所有和厄斯金相關的文獻都收藏在倫敦的英國建築皇家協會。

北歐設計之父阿瓦·奧圖（Aalto）的作品，可以參閱：
[159] 瑞克（Peter Reed）編，《阿瓦·奧圖傳：站在建築和人文之間的巨人（Alvar Aalto: Between Architecture and Humanism）》。紐約：博物館和現代藝術出版社，1998。
若對他的用磚理念有興趣，則可參考：
[160] 拉克索寧（Esa Laaksonen）著，《阿瓦·奧圖的磚（Alvar Aalto the Brick）》，收錄於 A+U，第373號，2000年5月特刊，標題《磚造建築之介紹》，頁52—55。

克利潘的聖彼得教堂（St. Peter's Church, Klippan）之介紹，可以參閱：
[161] 約翰·威爾森（Colin St John Wilson）著，《西格德·萊韋倫茲和古典的進退兩難（Sigurd Lewerentz 1885-1975 and the Dilemma of Classicism）》。倫敦：建築協會出版社，1989。
[162] 阿赫林（Janne Ahlin）著，《建築師西格德·萊韋倫茲（Sigurd Lewerentz, architect）》。瑞典的斯德哥爾摩：Byggförlaget 出版社，1985。英文版《Sigurd Lewerentz, architect》。維斯特盧（Kerstin Westerlund）譯。瑞典斯德哥爾摩：Byggförlaget 出版社，1987。

有關建造**菲利浦斯·埃克塞特學院圖書館**（Philips Exeter Library）所用建材的書目介紹，可以在該圖書館內找到。**路易斯·康**（Louis Kahn）對生活中的自然和建築（包括建材，例如磚塊）的結合理念，可以參閱：
[163] 拉圖爾（Alessandra Latour）著，《論路易斯·康的寫作、講課、訪談（Louis I. Kahn's writings, lectures, interviews）》。紐約：里佐利出版社，1991。
[164] 沃爾曼（Richard Saul Wurman）編，《不變的定理：路易斯·康的智慧（What will be has always been: the words of Louis I. Khan）》，紐約：里佐利出版社，1986。

巴黎的法國研究機構（IRCAM）**和建築師倫佐·皮亞諾**（Renzo Piano），可以參照以下書籍：
[165] 布坎南（Peter Buchanan）著，《倫佐·皮亞諾的建築風格和作品（Renzo Piano Building Workshop: Complete Works）》，共4冊。倫敦：費頓出版社，1993—2000。

丹麥建築師埃里克·克里斯蒂安·蘇連遜（Erik S. Sørensen）如何建造劍橋大學的**晶體數據中心**（Crystallographic Data Center），可以參閱以下文獻：
[167] 尼克·雷·迪恩·霍克斯，穆霍扎（Nick Ray, Dean Hawkes, Zibrandsten）等著，《建築師的日記（The Architects' Journal）》，第196卷，第2號，1992年7月8日，頁24—37、39—41、71—73。

[168] 肯尼斯·包威爾（Kenneth Powell）著，《格林德伯恩別墅生活的一日（A Day in the Life of Glyndebourne）》，收錄於《建築師的日記（The Architects' Journal）》，第200卷，第14號，1994年10月13日，頁31—36、38—39。一書中介紹格林德伯恩別墅（Glyndebourne）的建造。
[169] 約翰·威爾斯（John Welsh）著，《砌磚匠（Brick Layers）》，收錄於《英國皇家建築師學會刊物（RIBA Journal）》，第102卷，第9號，1995年9月，頁42—49頁。一本書針對旅英的美國設計師瑞克·馬瑟（Rick Mather）建造的牛津大學基布爾學院（Keble College）之擴建部分。
[170] 瑪利歐·波塔（Mario Botta）著，《埃夫里主教座堂（La cathedrale d'Evry）》。米蘭：Skira 出版社，1999。一書中從建築師波塔和其他建築師的角度，講述了埃夫里主教座堂的完整建造歷史。
[171] 高塔姆·巴蒂亞（Guatam Bhatia）著，《貝克：生活、工作、著作（Laurie Baker: Life, Works, and Writings）》。倫敦：企鵝出版社，1994。

最後，筆者想說的是，雖然讀者可以輕鬆地在市面上找到有關製磚和砌磚技術的相關期刊，但以權威的角度而言，大家可以將《世界磚瓦工業和泥土技術（Ziegelindustrie International and Clay Technology）》期刊作為一個標竿，該期刊對現代的磚造技術的趨勢和前景十分有影響力。

索引

磚建築全書

從古文明至 21 世紀的磚塊美學與榮耀

作者詹姆斯·坎貝爾 James W.P. Campbell
攝影威爾·普萊斯 Will Pryce
譯者常丹楓、陳卓均
主編趙思語、黃雨柔
責任編輯王思佳(特約)
封面設計羅婕云
內頁美術設計李英娟·駱如蘭(特約)

發行人何飛鵬
PCH集團生活旅遊事業總經理暨社長李淑霞
總編輯汪雨菁
主編丁奕岑
行銷企畫經理呂妙君
行銷企劃專員許立心

出版公司
墨刻出版股份有限公司
地址：台北市104民生東路二段141號9樓
電話：886-2-2500-7008／傳真：886-2-2500-7796
E-mail：mook_service@hmg.com.tw
發行公司
英屬蓋曼群島商家庭傳媒股份有限公司城邦分公司
城邦讀書花園：www.cite.com.tw
劃撥：19863813／戶名：書虫股份有限公司
香港發行城邦 (香港) 出版集團有限公司
地址：香港灣仔駱克道193號東超商業中心1樓
電話：852-2508-6231／傳真：852-2578-9337
製版·印刷藝樺彩色印刷製版股份有限公司·漾格科技股份有限公司
ISBN978-986-289-626-6·978-986-289-628-0 (EPUB)
城邦書號KJ2021 **初版**2021年10月
定價1680元
MOOK官網www.mook.com.tw
Facebook粉絲團
MOOK墨刻出版 www.facebook.com/travelmook
版權所有·翻印必究

國家圖書館出版品預行編目資料
磚建築全書：從古文明至21世紀的磚塊美學與榮耀/詹姆斯.坎貝爾, 威爾.普萊
斯作；陳卓均, 常丹楓譯. -- 初版. -- 臺北市：墨刻出版股份有限公司, 2021.10
320面；23.5×30公分. -- (SASUGAS ; 21)
譯目 :Brick: a world history
ISBN 978-986-289-626-6(精裝)
1.建築物 2.建築藝術 3.磚瓦 4.歷史
923　　　　　110014272